西方戲劇史 上

胡耀恆／著
何一梵／校訂

三民書局

國家圖書館出版品預行編目資料

西方戲劇史 / 胡耀恆著,何一梵校訂.——初版二刷.——
臺北市: 三民, 2018
面; 公分.

ISBN 978–957–14–6138–0　(平裝)
1.西洋戲劇 1.戲劇史

984.9　　　　　　　　　　　　　　　105004529

© 　西方戲劇史(上)

著 作 人	胡耀恆
校 　訂	何一梵
責任編輯	倪若喬
美術設計	陳智嫣
發 行 人	劉振強
著作財產權人	三民書局股份有限公司
發 行 所	三民書局股份有限公司
	地址　臺北市復興北路386號
	電話　(02)25006600
	郵撥帳號　0009998–5
門 市 部	(復北店)臺北市復興北路386號
	(重南店)臺北市重慶南路一段61號
出版日期	初版一刷　2016年4月
	初版二刷　2018年11月修正
編 　號	S 901150

上下冊不分售

行政院新聞局登記證局版臺業字第○二○○號

有著作權‧不准侵害

ISBN　978–957–14–6138–0　（上冊：平裝）

http://www.sanmin.com.tw　三民網路書店

※本書如有缺頁、破損或裝訂錯誤,請寄回本公司更換。

推薦序 (中譯)

我很高興看到我以前的學生胡耀恆博士，為中文讀者用中文編寫了這本總括性的西方劇場與戲劇史。在 1969 年在印第安那大學，胡博士在我的指導下撰寫了他曹禺的論文。它在兩年後由紐約的特恩出版社出版，這對博士論文來說是個難能可貴的榮譽。他後來翻譯、出版了我的劇場導論，幾十年來在臺灣和中國大陸都廣為流傳。

自從畢業以來，胡博士先後任教於密西根州立大學、墨爾本大學、夏威夷大學以及最後的臺灣大學，該校經由他不懈的努力，後來創立了戲劇學系。在他三十八年的教學生涯中，他講授的課程集中於劇場史、戲劇文學及理論。他有三年擔任臺灣中正文化中心主任，這個短暫的劇場行政經驗，充實了他的學術背景。他經常使用我的著述作為教科書，其中包括《劇場精華》及《劇場史》，而且一直使用最新的版本，對它們的內容非常熟悉。但是，他對中國劇場學生別有需要的洞見，促使他編寫這本總括性的西方劇場史。

胡博士告訴我說，主要由於文化與歷史的差異，他必須注入新的資訊，才能使他的學生充分掌握到西方劇場中的問題。他舉出的一個有趣的例子是百老匯：中國人對這個名字固然家喻戶曉，可是很少人知道它成為美國劇場中心的來龍去脈。他於是告訴他的學生紐約市的曼哈頓區，以及十八、十九世紀中的移民浪潮。本書涵蓋的劇場歷史將近三千年，他所注入的類似資訊，定能填補了解上的裂縫。同樣重要的是，對於每個時代中的重要及具有代表性的劇本，他在本史書中都作了大量的劇情介紹與分析。對於那些難以接近那些文本、以及有語言困難的讀者，本書必定大有助益。

一個世紀以前，中國引進了西方風格的戲劇，也就是中文所稱的話劇。現在中國正順應世界一體的趨勢，它參與世界劇場的步伐定必豪邁加

速。對於西方劇場與戲劇的總括性的知識，益處明顯極多。它將方便中國藝術家們和西方同道之間的溝通，以及提供一些透視點，藉以觀察西方在三千年來所累積的豐厚遺產。因此，這本歷史書的出版適當其時，值得我們密切注意。對於我的門生能有如此成就，我深感慰藉，並願藉此機會表達我衷心的祝賀。

奧斯卡 G・布羅凱特

傑出教學教授

▲ 胡耀恆（左）與布羅凱特教授

推薦序原文

DEPARTMENT OF THEATRE AND DANCE

THE UNIVERSITY OF TEXAS AT AUSTIN

Winship 1.144, 2300 San Jacinto D3900 · Austin, Texas 78712-0362
Phone: (512) 471-5793 · Fax: (512) 471-0824 · www.finearts.utexas.edu/tad

Recommendation

I am pleased to see that a former student of mine, Dr. John Y. H. Hu, has written this comprehensive history of Western theatre and drama in Chinese for Chinese readers. Dr. Hu wrote his dissertation on Ts'ao Yu under my guidance at Indiana University in 1969. It was published two years later by the Twayne Publishers in New York, a recognition rarely awarded to doctoral dissertations. He later on translated and published my *Theatre: an Introduction,* which gained wide circulation both in Taiwan and Mainland China for decades.

Since his graduation, Dr. Hu has taught at Michigan State University, Melbourne University, the University of Hawaii, and finally Taiwan University, where his strenuous efforts led to the establishment of a new department of theatre and drama. Over his 38-year teaching career, the courses he concentrated on were related to theatre history, dramatic literature, and theory. His three-year stint as Director of Taiwan's National Chiang Kai-shek Cultural Center enriched this academic background with practical administrative experience in theater. He has often used my related books as texts, including *The Essential Theatre* and *Theatre History,* up to the latest edition. He is very familiar with their contents. In addition, however, he has a special insight into the needs of Chinese students of theater and that is what has prompted him to undertake the writing of this comprehensive history of western theater.

Mainly due to cultural and historical differences, as he has told me, Dr. Hu has to inject new information for his students to firmly grasp an issue about western theatre. An interesting example he gave me is about Broadway. While it has become a household name to the Chinese, few know the reasons it has become the theatrical center in the U.S. Thus, he has told his students about Manhattan and the surge of immigrants during the 18th and 19th centuries. Similar injected information can certainly fill the gaps of understanding about the whole theatre history of nearly three millennia that his book covers. Of equal importance, he has included in his history a large number of scenarios and analyses of significant and representative plays of each epoch, which will certainly help many readers who do not have ready access to these texts and who have language handicaps.

China introduced the Western style drama-- Spoken Drama, as it is called in Chinese--over a century ago. Now that it is following the trend of globalization, its participation in world theatre will definitely accelerate and grow apace. The benefits of a comprehensive knowledge of Western theatre and drama are obvious. It will facilitate communication between the Chinese artists and their Western counterparts, as well as providing the perspectives of a rich heritage accumulated over three millennia. Thus, the publication of his history is timely and deserves our serious attention. I feel gratified that a former student of mine has achieved so much and would like to take this occasion to extend my hearty congratulations.

Oscar G. Brockett

Oscar G. Brockett
Distinguished Teaching Professor

自 序

全書的組織與內容，以及付梓前的感謝與熱望

　　本書呈現西方戲劇、劇場以及理論三方面的演變，從公元前八世紀開始，至二十世紀末葉結束，共約五十三萬字，外加插圖約一百三十餘幀。

　　本書的編寫，受到先師布羅凱特 (Oscar G. Brockett) 教授的啟發和鼓勵。他的《劇場史》(*History of the Theatre*) 自從 1968 年出版以來，四十多年間增訂版多達十次，至今仍是風行美國大學的教科書，並已譯為二十餘種不同文字，傳遍全球。我在美國大學任教期間都選用他的最新版本作為教材，回到母校臺灣大學後也一度如此，甚至考慮予以翻譯。我翻譯過他的一本小書，以《世界戲劇藝術欣賞》之名出版，幾十年來一直流行海峽兩岸，但是經過多年教學相長的經驗，我逐漸認識到為了全面深入了解西方戲劇的精華，必須將先師《劇場史》原著的範圍縮小，將它的內容加深。

　　在另闢蹊徑的同時，本書在組織上也有所改變。一般歷史均依照時空劃分章節，本書則增加了影響力一環。德語地區在「通俗劇」(melodrama) 以前，始終沒有影響到其它國家的戲劇，不提到它不會妨礙我們對那些先進戲劇的了解。可是它在十八世紀後期產生的「通俗劇」，引發鄰近國家的積極模仿，我們於是從這個時期開始呈現德語地區的戲劇，從它的源頭進行連貫的陳述，達到一氣呵成的效果。同樣的處理方式應用到俄國、美國以及東歐地區，它們也同樣自成單元，清楚連貫。英國及法國戲劇源遠流長，本書於是將它們分為兩、三章，俾便顯示它們的變化與影響。經過這樣處理的結果，現代戲劇以前的每個國家（或地區）都成為一個獨立單元，自成一章。

　　本書共有 17 章，每章均以「摘要」開始綜述全章內容，接著呈現四個重點：一、時代背景。除了一般的歷史音訊外，在各章增加了很多資料，對於了解那個時空的戲劇內容，有不可或缺或相得益彰的功能。二、戲劇史。全面呈現每個時代戲劇的全貌，探討其中傑出作家及他們的代表作，對於很多次要作品也盡量勾勒出輪廓。此外，還深入介紹了晚近百老匯膾炙人口的劇目（如

《長髮》《哦！加爾各答！》，以及音樂劇《獅子王》等等。三、劇場史。各個時代與戲劇表演有關的場地、設備與人員，本書均作了全面的陳述，並配合適當的圖片。四、戲劇理論。對於希臘亞里斯多德的《詩學》，以及法蘭西學院關於「新古典主義」的論述，本書以四、五千字加以介紹詮釋。對於德國萊辛狂飆運動以降的寫實主義等等，本書更運用嶄新資料，持平探討。西班牙的戲劇，一般都偏重呈現它的黃金時代，但本書仍然遵循上述的四個重點，因而更能顯示事件間的來龍去脈，全面加深我們的了解。

　　以上各章資料，多來自一般的出版品；部分罕見的資料，當年攻讀先師的課目時已經查閱；至於最新的資料則大多取自網路。除了「多聞闕疑，慎言其餘」之外，每章在定稿前都需經過三道關口。首先，我每章寫完後都將文稿寄給何一梵教授過目。他是我臺灣大學研究所的高足，後來赴美國獲得碩士，赴英國獲得博士，在學養上青出於藍。他對拙稿提出各種修正的建議，從段落組織、歷史真相，到文字修飾，鉅細靡遺。我據以修正後再請教學者友人，就其專業領域協助校訂，他們的芳名請見「各章校訂學者名錄」。對於他們的校訂稿，三民書局的編輯倪若喬女士始終費心檢閱，務求各章內容前後一致，敘述清楚順暢，經常建議我改動重寫。經過這三重關卡，拙著無異於多人心血的結晶，在此謹向每位參與者致上衷心的感謝，同時敬請海內外學者與讀者，不吝賜教指正。

　　如上所述，本書是中文同類書籍中，迄今為止最長的一本。在付梓出版前夕，我心中充滿感激與熱望。半個世紀以前，我學成回到母校臺灣大學服務時，學校正在配售宿舍給部分同仁，我無錢繳付首期訂金。三民書局的董事長劉振強先生知道後，親自帶來一盒水果和訂金約我寫書，相談數分鐘後即行離去，既未說明書的內容，也未索取收據。四十年倏忽過去，我在七十歲退休後才開始著手寫書，這時電腦網絡已經暢通，各種資料極易取得，我嘗試多年之

後，深知一部西方戲劇歷史可長可短，取捨間需要徵求出版者意見。其實，自
從第一次見面以後，劉先生對此事從未聞問，我想他家大業大，這種小事他那
會記在心上，不料再次見面時，他竟然道出上次見面時，我告訴他自己因缺錢
而窘迫的往事。我從臺大畢業後獲得部分公費到美國進修，但是身上現金不過
美金十元，在洛杉磯等候轉機時要使用廁所，但先需投入一枚 25 分的輔幣才
能開門進去，我捨不得將有限財產付諸東流，於是在一排門前反復徘徊，直到
後來有人從門內出來，拉住窄門讓我進去，才解除了我的當務之急。

　　接著我詢問劉先生關於寫書的計畫。我認為用中文寫的西方戲劇史固然為
數不少，但尚乏一部篇幅龐大、內容詳細的巨著。這樣的作品也並非全無，但
都由多人執筆，分別撰寫，以致各章自有特色，鮮能有連貫的論述及統一的結
論。劉先生回覆道，拿了訂金即行失聯的人很多，我既然君子固窮，自動聯
繫，一切均可按照己意進行。有此保證，我於是在生命餘暉的十年裡寫出本
書。在這漫長的過程中，從幾十年前約稿到最後出版，劉先生一直都保持尊重
與鼓勵的態度，令我衷心感謝。

　　至於我的熱望則來自本書所顯示的一個史實：一個國家從開始接觸外來的
戲劇，到結合自己的文化，對世界劇壇作出回饋與貢獻，一般都需要三、四個
世代，美國如此，英、法、德、俄莫不皆然。我國從二十世紀初期引進西方話
劇，開始模仿編寫，迄今已經一個世紀，劇場從原來僅限於首都及大都會，到
現在已經遍及一般縣市，演出頻繁，類似西方戲劇的四個黃金時代：古代希
臘，十六、十七世紀的英國和法國，以及十九世紀以來的歐洲。以中國文化的
悠久深厚，以及近代歷史的波瀾壯闊，深望我們戲劇界的精英把握契機，創作
出劃時代的傑作，在世界舞臺綻放豪光，與西方國家的舞臺互相輝映。

胡耀恆

各章校訂學者名錄

本著撰寫期間，曾請益下列學者並蒙指點，現在刊出芳名藉表謝意。

第一章　古代希臘：從開始至公元前三世紀

居振容，美國耶魯大學戲劇博士。曾任國立臺灣大學戲劇學系助理教授。
Howard Blanning，美國印第安那大學博士。現任美國邁阿密大學榮譽教授。
胡宗文，美國加州大學古典希臘和拉丁文學博士。現任國立臺灣師範大學翻譯研究所助理教授。

第二章　古代羅馬：從開始至十五世紀

居振容／Howard Blanning／胡宗文，均見上。

第三章　中世紀：500 至 1500 年

張靜二，國立臺灣大學比較文學博士。曾任國立臺灣大學外國語文學系教授。

第四章　義大利：從文藝復興至十九世紀末期

邱大環，法國巴黎第三大學語言學博士。曾任國立臺灣大學及師範大學副教授，羅馬天主教烏爾班傳信大學中文教授。

第五章　英國：1500 至 1660 年

彭鏡禧，美國密西根大學比較文學博士。曾任國立臺灣大學外國語文學系及戲劇學系教授。
張靜二，見上。

第六章　西班牙：從開始至十九世紀末期

張淑英，西班牙馬德里大學文學博士。現任國立臺灣大學外國語文學系教授。

第七章　法國：1500 至 1700 年

羅仕龍，法國巴黎新索邦大學戲劇博士。現任法國蒙彼利埃第三大學教學與研究專員。

第十一章　德意志地區：從開始至十九世紀末期

　　歐茵西，奧地利維也納大學博士。曾任國立臺灣大學外文系教授。

第十二章　俄國：從開始至十九世紀末期

　　歐茵西，見上。

第十三章　美國：從開始至十九世紀末期

　　張東炘，美國紐約大學表演研究博士。現任市立紐約大學杭特學院戲劇系助理教授。

　　居振容，見上。

第十四章　東歐：從開始至二十世紀末期

　　林蒔慧，捷克查理士大學普通語言學博士。現任國立政治大學斯拉夫語文學系副教授。

　　陳音卉，波蘭華沙大學政治學院國際關係系博士候選人。現任國立臺灣大學外國語文學系及國立政治大學斯拉夫語文學系波蘭文兼任講師。

第十五章　現代戲劇緒論：歐美劇壇另一個黃金時代

　　紀蔚然，美國愛荷華大學英美文學博士。現任國立臺灣大學戲劇學系教授兼主任。

　　楊莉莉，法國巴黎第八大學戲劇博士。曾任國立清華大學及臺北藝術大學副教授。

第十六章　現代戲劇（上）：二次大戰前的戲劇

　　劉俐，法國巴黎第七大學博士。曾任淡江大學法文系副教授。

　　居振容，見上。

第十七章　現代戲劇（下）：從二戰結束至二十世紀末期

　　劉俐／居振容／楊莉莉，均見上。

目　次

推薦序

自　序

各章校訂學者名錄

上冊

第一章　古代希臘：從開始至公元前三世紀

摘要

第二章 古代羅馬：從開始至十五世紀

摘要

第三章 中世紀：500 至 1500 年

摘要

第四章　義大利：從文藝復興至十九世紀末期

摘要

第五章　英國：1500 至 1660 年

摘要

第六章　西班牙：從開始至十九世紀末期

摘要

第七章　法國：1500 至 1700 年

摘要

第八章　英國：1660 至 1800 年

摘要

第九章　法國：1700 年至十九世紀末期

摘要

第十章　英國：1800 至 1900 年

摘要

第十一章　德意志地區：從開始至十九世紀末期

摘要

下冊

第十二章　俄國：從開始至十九世紀末期

摘要

第十三章　美國：從開始至十九世紀末期

摘要

第十四章　東歐：從開始至二十世紀末期

摘要

第十五章　現代戲劇緒論：歐美劇壇另一個黃金時代

摘要

第十六章　現代戲劇（上）：二次大戰前的戲劇

摘要

◆ 英　國

第十七章　現代戲劇（下）：從二戰結束至二十世紀末期

摘要

第一章

古代希臘：
從開始至公元前三世紀

摘　要

希臘是西方戲劇的源頭，遠在公元前六世紀，希臘城邦之一的雅典就在酒神節 (Dionysia) 舉行了「山羊歌」(goat song) 演唱競賽，「山羊歌」就是悲劇或它的前身。另外兩個劇種，獸人劇和喜劇，也在同一時期先後出現。到了公元前五世紀，雅典國力臻於巔峰，戲劇發展成熟，產生了很多作家，其中有三位悲劇作家和一位喜劇作家有作品傳世。他們呈現了一個優秀民族的思想和感情，締造了世界戲劇的第一個黃金時代。

公元前四世紀，亞歷山大征服了希臘，它的戲劇隨著自由獨立的淪喪而迅速衰微。為了探討戲劇的緣起和特色，哲學家亞里斯多德 (Aristotle, 384–22 B.C.) 寫出了《詩學》(The Poetics)，這是西方藝術、文學及美學方面的第一本理論專著，不僅長久影響歐洲，其詞彙與術語至今仍在全球廣泛使用。在創作方面，當時最受歡迎的是「新喜劇」(the new comedy)，內容多為男女青年的愛情與婚姻，後來羅馬喜劇普遍都以它作為模仿對象，進而影響到後來歐美各國的喜劇。

亞歷山大大帝征服中東和非洲後，希臘的戲劇演出隨著遍佈，但盛行的是偏重色情的仿劇。更重要的是，希臘著述的抄本也因為流傳到這個地區而得到保存。在公元前二世紀，羅馬征服了希臘，但在戲劇方面卻模仿希臘的悲劇和「新喜劇」，不僅因此提升了水平，更穿越漫漫時空，影響到十六世紀的法國和英國。

1-1 戲劇的資源和前驅：史詩和史詩集成

希臘在史前就有星羅棋布的城鎮和農村，每個城鎮一般都利用附近的山川作為屏障，再聯合鄰近的農村組成「城邦」(polis/city states)。大約在公元前兩千年左右，一群愛奧尼亞人 (Ionians) 來到希臘最南邊的阿提加 (Attica) 地區，建立了以雅典為中心的城邦，面積約 2,500 平方公里。那裡雖然氣候溫和，但土地貧瘠，雨量集中冬季，只能種植葡萄和橄欖等類作物。因為糧食不足，雅典不得不對外通商，並且隨著人口的成長，移民到地中海北岸、西西里島、愛琴海中的許多小島、小亞細亞的西岸，甚至遠至黑海一帶。燦爛千古的希臘文化，主要就是由這些航海通商，冒險犯難的阿提加人所建立。

在公元前八世紀中葉，希臘人接觸到近東地區的腓尼基人 (Near Eastern Phoenicians)，將它的文字轉化為希臘文字，從此進入歷史時期。在有文字以前，希臘就有豐富的口傳文學不斷累積，約在公元前 800 年左右，傳聞中的行吟詩人荷馬 (Homer) 將其中的一部分整理成兩套故事，到各地吟唱藉以謀生。其中一套是《伊里亞德》(*The Iliad*)，呈現希臘人遠征特洛伊城 (Troy) 的故事；另一套是《奧德賽》(*The Odyssey*)，講述遠征軍將軍奧德西斯 (Odysseus) 從特洛伊城回到家園的種種遭遇。它們大約在公元前六世紀寫成文字，每套編成 24 卷，後世稱它們為史詩或述事詩 (epics)。這兩部史詩並沒有包容口傳文學的全部，於是後來出現了很多其它的作品，合稱為史詩集成 (Epic Cycle)。

現存的希臘悲劇，絕大多數都直接、間接取材於荷馬的史詩與史詩集成，旁及其它的神話與傳說。最早有劇本傳世的艾斯奇勒斯 (Aeschylus, 523–456 B.C.) 就說過，他的悲劇只是「荷馬史詩盛宴的殘餚」。亞里斯多德也說過，對於希臘戲劇的發展，荷馬的史詩既是傑出的前驅，也是取之不盡的題材寶庫。兩部史詩都使用「晚著手點」(late point of attack) 的技巧，例如《伊里亞德》中的事件前後歷時十年，可是它第一卷的事件內容已經接近故事的尾聲，與最後一卷中間的事件相差不過一個月而已。顯然受到它前驅的影響，現存

的悲劇大都也使用「晚著手點」的手法。當然，每個劇作家在運用這些材料時都有絕對的自由，可以任意揮灑。

在公元前第七世紀，雅典有人改良技術，大規模種植葡萄和橄欖，加工出口，獲得巨利。這些豪富挾財力推翻了國王，實行寡頭政治 (oligarchy)，但長期下來，大部分的人民不僅喪失了土地，甚至淪為奴隸，造成社會極端動盪。在溫和的改革徹底失敗以後，皮西斯瑞特斯 (Peisistratus，或 Pisistratus，生年不詳，卒於 528 B.C.) 發動政變，成為僭主 (tyrant, 560–28 B.C.)。皮西斯瑞特斯去世後，他兒子繼承政權，但不久就遭到推翻，取而代之的是公民選出的民主政府（約 508 B.C.）。在皮氏統治雅典的 30 餘年間，他推行了一連串重大的改革，既安定了社會，同時也提高了雅典的綜合國力和國際地位。

他還非常注重文教，很可能就是他使人寫下了荷馬的兩部史詩，然後使用它作學生的教材。雅典本來每四年就舉行一次大雅典娜節 (Panathenaia)，慶祝它的保護神雅典娜 (Athena) 的生日，後來皮氏在這個節慶中加入了說書比賽，讓職業的說書人配合樂器念誦荷馬的史詩，並且配合適當的表情動作。他還經常邀請其它地區的著名詩人到雅典表演他們的技巧，藉以欣賞觀摩。

1–2　悲劇的起源

依據他一貫提倡文化的作風，皮氏在公元前 534 年的酒神節 (Dionysia) 創立了「山羊歌」(goat song) 的表演競賽，優勝者是塞斯比斯 (Thespis)。因為史料不足，這次比賽是否就是悲劇，至今人言言殊，個中梗概，最好從酒神節本身開始探討。酒神戴歐尼色斯 (Dionysus) 是天神宙斯與一個世俗公主的兒子，一度遭到殺害肢解，但又奇蹟復活，在埃及和中東一帶受人信奉，祭典中一般都涉及飲酒狂歡、亂性雜交，以及犧牲活人。這種信仰大約在公元前十三世紀傳入希臘，最初受到排斥，荷馬的史詩中只有一處略微影射到祂的存在，但並不重視，可是在此後的世代裡，希臘人逐漸將祂的死而復生

比擬為季節的輪轉，或葡萄的枯萎與成長，又將祂的色情本性與子孫綿延掛鉤。這些改變彌補了希臘原有信仰的不足，各城邦於是逐漸發展出對祂的崇拜，以及祭典時的歌舞。

至於「山羊歌」，它的希臘原文 (trag(o)-aoidia) 是由兩個部分組成：前面部分是 tragos（雄山羊），後面部分是 aeidein（唱），「悲劇」(tragedy) 這個字就是由這兩部分合成。果然如此的話，參加公元前 534 年競賽的劇團一定不少，反證出悲劇在以前就已經存在。但「山羊歌」與它的表演競賽還有其它三種可能的關係：各個歌隊環繞山羊唱歌，比賽優劣；山羊作為唱歌優勝歌隊的獎品；或山羊是歌隊在表演時的犧牲品。因為這個關鍵字的多種意義，有的學者否認這次競賽的表演節目是「悲劇」，更有學者主張悲劇要在公元前 501 年才出現。

現存最早探討悲劇起源的相關資料，是大約寫於公元前 335 年的亞里斯多德的《詩學》，他寫道：「悲劇是經由酒神歌舞的引導者發展而出」(originated with the leaders of the Dithyramb)。與酒神歌舞有關的是豎琴詩 (lyrics)，它因為在吟唱時都有豎琴 (lyre) 伴奏而得名。它的歷史與史詩同樣悠久，旋律變化甚多，用途非常廣泛，包括一般的社交應酬、祭典祈禱、婚喪喜慶、運動競賽，以及戰爭前後的聚會等等。豎琴詩中有一類就是酒神歌舞 (dithyramb)，專門用於紀念這位外來的浴火重生的神祇。

在現有資料中，最早提到酒神歌舞的殘片約寫於公元前七世紀中葉，其中提到：「當我的頭腦酒光閃閃之時，我知道如何領導酒神可愛的歌隊歌唱。」幾十年後，雅典鄰邦科林斯 (Corinth) 的阿瑞溫 (Arion, 625–585 B.C.) 利用酒神歌舞的形式表演故事，這些故事稱為「悲劇」(tragikon drama)，表演者則稱為「悲劇表演人」(tragoidoi)。由於他的貢獻，有些學者認為科林斯是悲劇的發源地。即使如此，它的「悲劇」並未具備後來悲劇的形式。現在保存最完整的《提修士的來臨：一個酒神歌舞》(The Coming of Theseus: A Dithyramb)，寫於公元前 490 年左右，全詩約 60 行，透過歌隊與雅典國王的問答，讚美雅典未來的明君提修士 (Theseus)。這個實例顯示，經過長期的演

變以後，酒神歌舞在內容上已經從讚頌酒神蛻變到也能讚頌英雄，但是在形式上，它仍然只是歌隊與一個歌舞者之間的對答。

亞里斯多德以後，羅馬著名的詩人荷瑞斯 (Horace, 65-8 B.C.) 宣稱塞斯比斯經常駕車到雅典附近的城鎮演出酒神歌舞。如果他表演的和《提修士的來臨》的情形一樣，塞斯比斯可能是個職業的酒神歌舞表演家，由歌隊唱歌跳舞，他則獨立於歌隊之外，和它對舞對唱，成為它的「回答者」(answerer)。這樣的表演並沒有具備後來悲劇的完整形式，它還需要更多的演變和發展。簡言之，悲劇是逐漸蛻變而來。很多學者否認這個看法，其中包括古典文學專家艾爾思 (Gerald Else, 1908–82)。他認為悲劇的各種因素在公元前 534 年以前已經完全具備，塞斯比斯只需將它們整合演出就是悲劇。換言之，水到渠成，悲劇一蹴而就。

無論悲劇起源的細節如何，自從第一次開端以後，「山羊歌」的競賽幾乎每年舉行一次，並且奠定了很多的慣例：一、以紀念酒神的名義，一年一次在戶外舉行；二、它的表演都是載歌載舞；三、它的演員和歌隊成員都由男性擔任；四、他們在表演時都戴著面具，轉換角色時調換面具即可，相當快速方便。

1–3　獸人劇與喜劇的起源

悲劇之外，希臘第二個重要的劇型是獸人劇 (the Satyr play)，就是由人化裝為獸作為歌隊隊員的戲劇。「獸人」的希臘文是 Satyr，中文以前多音譯為「撒特劇」，現在的意譯可以簡單顯示出它的特性。在希臘神話中，獸人是酒神戴歐尼色斯的隨從，平時住在森林，但有時跟隨祂四處走動，途中不時糾纏仙女，企圖與她們尋歡取樂，但都遭到排斥，成為被嘲笑的對象。紀念酒神的歌舞由它們組成歌隊參加表演，自是順理成章，不過值得注意的是這些獸人的父親西里奴斯 (Silenus)，在劇中通常扮演獨立的人物而非歌隊的領隊。獸人劇如何形成迄無定論，一般以為它出現在公元前六世紀晚期。在形式上

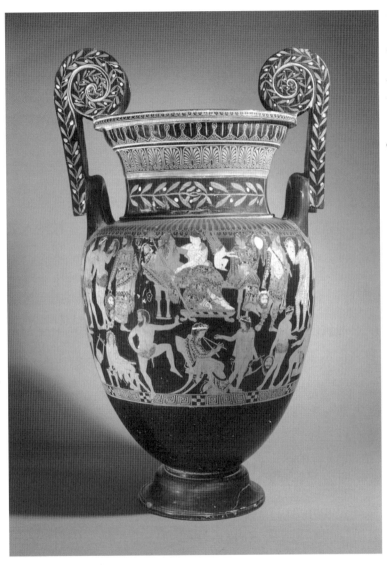

◀公元前400年
間雅典酒瓶上的
獸人劇。酒神穿
著劇服，身體微
傾，坐在上排中
央；吹笛家坐在
下排中央。其餘
是跳舞的獸人。
© akg-images

它和悲劇一樣，主角都是神祇或貴族，經由幾個片段 (episodes) 演出一個完
整的故事，由歌隊穿插其間。不同的是，獸人劇以滑稽戲謔的態度，粗俗鄙
陋的語言，以及輕快放縱的動作，對劇中主角加以諷刺或嘲笑。獸人劇如此
呈現出神祇或貴族低俗僻陋的一面，可以說與悲劇相輔相成。它在公元前
501年以後被納入正式的比賽。

希臘第三個重要的劇種是喜劇 (comedy)。「喜劇」(komoidia) 的原意是「狂歡歌」。它如何起源，如何發展，我們並不清楚。亞里斯多德在《詩學》中只簡略說過：「喜劇則經由陽具歌的引導者 (leaders of phallic songs)……作為民間風俗，至今仍保存於許多城市之中。」在古代希臘，陽具崇拜非常普遍，教派也很多，各有不同的慶典儀式。在慶典遊行的行列中，參與者裝扮成野獸、獸人（半人半獸），或者大胖子；還有人手舉長竿，上面掛著誇大的男性生殖器，表示演出即將舉行，以廣招徠。這個行列與沿途的觀眾嘻笑逗趣，不知什麼時候，可能某隊的領隊一時即興表演，於是就產生了第一位喜劇的演員，情形就與悲劇相似。喜劇在公元前 487–486 年被納入競賽。

1–4 仿劇

除了以上提到的三個劇種以外，希臘還盛行一種仿劇 (the Mime)。它泛指民間許多文化水平偏低 (sub-culture) 的娛樂活動（包括短劇、模仿飛禽走獸的表演，以及形形色色的歌舞和雜耍）以及它的表演人員。它在公元前六世紀發源於希臘的多利安 (Dorian) 地區，最初模仿神話中的人物，並且加以諷刺，後來將對象轉移到社會的低層。仿劇演員包括男女兩性，一般都不戴面具，他們的表演有的是即興，有的依照事先編好的劇本。在公元前五世紀，職業性的藝人已經經常在希臘的市場和宴會中巡迴表演，這個時期最著名的作家是蘇福容 (Sophron of Syracuse)，一個住在西西里島的希臘移民。他使用希臘當時最流行的多利安方言 (Doric dialect)，經由散文的對話，呈現島上希臘人的日常生活，這些劇本包括《鮪魚釣叟》(*Tunny-Fisher*) 與《縫紉女》(*Seamstress*) 等等。劇本早已失傳，但知它們有的詼諧，有的莊重，文字中充滿格言式的金句。很多學者認為，柏拉圖 (Plato, 428/7–348/7 B.C.) 受到蘇福容的影響，同樣以對話的形式用散文寫出他的哲學論著。

蘇福容以後的仿劇作家很多，但只有赫隆達斯 (Herodas/Herondas, ca. 300–250 B.C.) 留下八個短劇，它們共有 700 多行，呈現了一些市井人物的生

活片段。例如《皮條客》中，一個老嫗為人牽線，誘惑一個丈夫遠出的少婦
紅杏出牆；《聊天的朋友》中，兩個女人在閒聊中吐露偷情的經驗；《私塾老
師》呈現一位老師要鞭打他調皮貪玩的學生；《鞋匠》中的主人翁口若懸河誇
耀他的產品；《媒婦》(The Jealous Woman) 中，一個貴婦購買了一個年輕的奴
隸作為做愛的伴侶，後來懷疑他勾引別的女人，於是對他加以嚴重的威脅。
這些作品是否演出不得而知，但一般來說，仿劇一向被認為難登大雅之堂，
從來沒有在大型的戲劇節演出。

1–5 戲劇節的安排與演進

在公元前六世紀，酒神節已經遍及希臘，在雅典就有四個，其中三個原
本就表演酒神歌舞，後來又增加了戲劇。它們是：一、都市酒神節 (City
Dionysia)，或稱大酒神節，在三月底舉行，這時地中海風平浪靜，適合航行，
所以外地觀眾很多。二、鄉村酒神節 (Rural Dionysia)，於十二月底農閒時期
在各個鄉村次第舉行，最重要的項目是陽具遊行，藉以提供娛樂，並祈求人
丁興旺，農產豐收。三、勒酒亞 (Lenaia) 酒神節，舉行時間在元月份。這個
地名的原意是「榨酒」(wine press)，因此與酒神關係密切，表演重點在祂的
再生與青年時代。這裡從公元前五世紀起開始演戲，偏重喜劇。因為此時不
宜航海，外來人士很少，不必擔心「家醜外揚」，演出中可以肆意笑謔，或盡
情嘲諷城邦人事。需要補充說明的是，雅典長期使用陰曆，既不精確，又經
常為了政治或宗教的原因增、減每月的天數，所以上述的節慶時間只是換算
成現代日曆以後的概數。

在以上三個戲劇節日中，以都市酒神節最為重要，絕大多數的劇本都在
這裡首演。雅典的人口在公元前五世紀中葉估計約有 200,000 人，其中約有
40,000 公民，也就是年滿 18 歲以上的男性。雅典實行直接民主，由公民參加
各種會議，商討論辯後決定城邦所有大小事務，但實際上因為交通不便，經
常參加的只有居住在市區及鄰近的公民，這些公民也正是戲劇演出的主要觀

眾，他們具備的素養與氣質，絕非後世一般觀眾所能企及。為了方便他們參加，在戲劇演出期間，不僅政府機關放假，工商行業歇業，甚至連囚犯也獲得假釋。有一度劇場收取低廉的入場費，但為顧及貧窮公民，政府特別設立了看戲基金供他們申請補助。至於公民的家屬能否觀賞則難以確知，但人數必定不多。

都市酒神節在演出開始的前兩天，由悲劇劇作家率領演員對公眾宣佈演出的劇目。次日則為迎神遊行。酒神殿中的神像，事前已經暫時移到郊外，這時由官員、演出贊助人等等，從郊外再迎接回來，藉以紀念祂當初從外地進入雅典的盛事。這個遊行行列還有人抬著禮物，以及作為祭品的豬、羊、牛等。他們穿過很多街道，在適當場所唱歌跳舞，或者犧牲祭拜。到達劇場後，先把神像放在祂的神壇之前，讓祂欣賞演出。神壇的位置沒有明確的記載，一般都認為是在劇場的中央。在正式演出的第一天貴賓雲集，最尊貴的是酒神的祭司，此外還有政府的高級官員，以及友邦的使節與貴賓。一些典禮藉機舉行，包括表揚當年對城邦有特殊貢獻的人士，或奧林匹克運動會的優勝者等等。友邦贈送的禮物也在劇場展出。總之，都市酒神節的活動集宗教、民事、外交、休閒與藝術諸種功能於一體，展現著雅典的文化、財富與國際地位。

都市酒神節演出的內容不斷擴大。在公元前第六世紀末，雅典開始民主改革，它將原有的社區打破，重新組成十個新的社區。為了增進彼此的了解與合作，就於公元前 501 年，在都市酒神節的演出中增加了酒神歌舞的競賽，由每個社區各出一個成人隊和一個男童隊參加，每隊各由 50 人組成，總共高達一千人。喜劇納入競賽後 (487–486 B.C.)，每年接納五個劇作家，每人各寫一個劇本，給予他們與悲劇家同樣的支持。從此以後，每年的演出活動大約歷時五到六天，其中有三天每天演出一個作家的三悲劇和一個獸人劇，另有一天專演酒神歌舞，至於喜劇的演出時間則不能確定，可能是單獨一天全部演完，也可能分配到其它日期。

整個演出完畢之後就決定優勝名次，程序非常複雜，大體來說是採取抓

鬮方式選擇評審，由他們投票，再用抓鬮方式選出部分選票，依票數多少決定名次。這種程序偶然性很高，以致有些今天我們認為傑出的劇本，當時並未獲獎，而勝過它們的劇本則早已失傳。頒獎完畢後剩下的是善後事宜，例如處理節慶及演出期間的不當行為等等。此後大約一個月左右，便開始下一年節慶的籌備工作，主持人是當年抽籤選出的城邦最高行政長官，有意參加下次比賽的劇作家們向他申請一個歌隊，由他（或他選定的委員會）選定其中三人，約定每人各自編排三個悲劇及一個獸人劇在次年演出。在後來，獲選的劇作家還可以分配到一個優秀演員，由其擔任劇中主角 (protagonist)。政府提供劇作家薪水，以及演出的劇服和場地。喜劇納入比賽之後，比照同樣程序辦理。獲選之後，劇作家即積極籌劃演出。在早期，他還得親自作曲、編舞，甚至訓練歌隊，後來才交由別人分掌這些工作。在選定劇作家的同時，政府還選定三個富紳作為「贊助人」(choregos)，每人負責支付一隊歌隊的薪水（甚至笛師及第二個歌隊），購置面具及特別服裝，以及提供演出後的慶功宴等等。因為排練時間很長，這筆費用相當可觀，後來雅典戰爭頻仍，為了減輕贊助人的負擔，改派兩個人共同支持一個演出。不過在承平時期，贊助人基於公民意識，一般都能盡量配合，有的為了提高演出水平，獲得比賽榮譽，甚至不惜超過規定的最低數額。

1-6　雅典的酒神劇場

劇場的希臘文 "theatron" 由兩個部分組成，前面一部分 "thea" 意謂景象，後面一部分意謂觀看，連在一起的意義就是觀看景象的地方。這種地方在史前就已經普遍存在，它們都在戶外，有的在廟宇前面，有的在市場 (agora) 之中。悲劇競賽以後最重要的劇場是「衛城」(Acropolis) 的酒神劇場 (the Theatre of Dionysus)。衛城是雅典市區中的一座山岡，三面陡峭，唯有西面較為平坦，雅典的金庫就設在上面，舉世知名的雅典娜神殿後來也建在這裡。衛城東南側山坡下的平地有個酒神神殿，它與山坡之間有個表演歌舞的場地，

▲ 酒神劇場在公元前六世紀晚期的揣摩圖。表演在酒神神殿前面的廣場舉行，觀眾在附近的山坡觀賞。

稱為「舞池」(orchestra)。公元前六世紀末期，這個地方經過修整後上演悲劇，環繞它的山坡成為「觀眾區」(theatron)。在舞池與山坡之間左右各有一個「入場口」(parodos)，可以讓歌隊進出舞池，或讓觀眾出入觀眾區。大約在公元前五世紀中葉，入場口的下方開始建立了「景屋」(skene)，最初只是臨時性的帳篷或小屋，用來放置劇服與面具等等。根據現存的劇本推測，景屋後來經過很多的改變，但因歷史家們對劇本的解讀不同，他們之間的爭議很大，綜合起來有五個重點：一、景屋有個屋頂，上面可以用來表演。二、景屋只有一個中門，所有演員均由此進出；另外有人主張還有兩個側門供次要演員出入。三、景屋前面有個相當寬廣的表演平臺，另外有人主張只有幾個寬的臺階。不論哪種，它們的高度都在一公尺上下，不會妨礙演員與歌隊的對話，或者走進舞池與歌隊打成一片。四、景屋門側有某處可以放置景片，它可能是平面 (pinakes)，也可能是三角錐形的立軸 (periaktoi)，觀眾只能看到一面，但只要轉動立軸，就可展現另一面，達到換景的效果。五、景屋某處設有機器 (mechane)，可以同時把劇中兩個人物或神祇憑空吊起、放下，讓他們由空中進場、出場。

　　酒神劇場的觀眾區同樣歷經變化。它最初沒有座位，或只有部分木材構

▲酒神劇場在公元前四世紀晚
期的揣摩圖。圖中央圓圈是「舞
池」，環繞它的三個半圓是「觀
眾區」，左右兩邊各有一個入場
通道。半圓的最上方是擋土牆，
中間有座紀念碑。舞池下面的長
方形是「景屋」，它前面的兩個
正方形表示景屋的突出部分，再
前面的空道是進入舞池的「入場
口」。景屋中央的許多小黑點都
是深洞，可能是當年插入佈景支
柱的地方。景屋後面的 W—W
是牆壁，它下面的長方形是廳房
(hall)，可以放置衣物等等。

成的座位，後來有一部分倒塌，導致觀眾受傷，於是逐漸改以石頭代替。其
後也經過多次改建，例如雅典在波斯入侵時 (480 B.C.) 遭到嚴重破壞，事後
就對劇場進行了重大的修復與擴建。最後也最重要的一次是在公元前 338 至
327 年之間。這時亞歷山大大帝已經征服了北非和中東一帶地區，希臘財力
空前雄厚，雅典於是將觀眾席用大理石鋪建，將舞池改為正圓形，直徑約為
25 公尺；觀眾區環繞在它的三面，座位約有 14,000 到 17,000 個。

　　隨著戲劇表演的普及，希臘很多地方都興建了劇場，現在保存最好的是
阿皮多拉斯 (Epidaurus) 劇場。它位於皮羅盤尼斯 (Peloponnese) 地區，在公元
前 300 年左右建立完成，可容納 14,000 人或更多。它的造形美麗均衡，音效
極佳，在舞臺或舞池的輕聲細語，都可以讓最遠的觀眾聽得一清二楚。這個

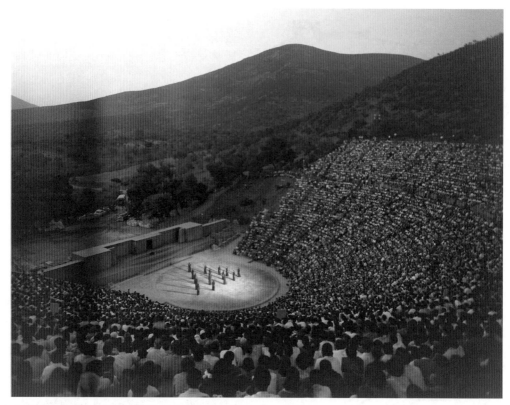

▲阿皮多拉斯劇場現代演出 (1954) © Harissiadis, Dimitris (1911–93) / Benaki Museum, Athens, **Greece / Bridgeman** Images

劇場的景屋已遭破壞，推測原來可能有兩層，上層前面也有一個狹長的表演平臺。像一般希臘劇場一樣，景屋後面的山岡上樹木覆蓋，綠意蔥蘢。亞歷山大大帝在公元前四世紀征服中東、小亞細亞以後，將希臘戲劇帶到那些地區，在興建劇場時，往往也以阿皮多拉斯的劇場作為榜樣。

1-7 雅典的興盛與沒落

僭主皮西斯瑞特斯死後 (528 B.C.)，他兒子繼承的獨裁政權迅遭推翻，新政府立即開始民主化的改革，使公民獲得平等的參政權。這個改革完成不久，希臘兩度遭受到波斯帝國的入侵。第一次在公元前 490 年，第二次在公元前

480 年。希臘聯軍在雅典與斯巴達的領導下，兩次都獲得大勝。**勝利後斯巴**達國內發生內亂，留下雅典獨大，它趁機組成堤洛 (Delos) 聯盟，自任盟主，並且以建立戰船的名義，向加盟諸國徵收軍費，金庫設置在堤洛島上。在最盛時期，同盟國高達 150 個以上，它們沒有退出盟邦的自由，**實質上無異於**雅典的附庸。後來雅典更把金庫移到雅典市內的衛城，任意使用**它的經費從**事各種建設與藝文活動，締造了史家稱豔的「古典時期」(The Classical Age)。伯里克里斯 (Pericles) 當政的 30 多年 (461–29 B.C.)，更是盛世的**巔峰**。

　　但是接連的勝利改變了雅典人的氣質。在國際上，他們由相互尊重變得唯我獨尊；在國內，生活的改善導致對物質財富的過分追求，自私自利的風氣彌漫，詭辯學應時興起，傳統的信仰與價值受到挑戰，社會的**凝聚力逐漸**解體。在同時，雅典的不斷擴張與霸權作風，引起了其它城邦的不滿，終於引發了皮羅盤尼斯戰爭 (the Peloponnesian War) (431–04 B.C.)，一方以雅典**為**首，另一方以斯巴達為首，結為兩個軍事聯盟，戰爭遷延近 30 年。在戰爭早期，雅典爆發瘟疫，人口死亡慘重，主政的伯里克里斯也在其中。**此後民粹**式的野心家趁機崛起，時戰時和，雅典逐漸兵盡財竭，最後被迫投降 (404 B.C.)，它的創作心靈與能量同時一去不返。

1–8 現存悲劇的題材、結構與成規

　　在雅典投降以後，戲劇創作銳減，都市酒神節不得不允許**舊劇重演**。在此以前，除了極少數例外，一概只演新劇，因此劇本總數當在一千以上，但大都佚失。悲劇方面，現在保存的只有 32 齣，都由雅典的三個悲劇作家在公元前五世紀用詩體寫成。劇作家既然取材於早已家喻戶曉的故事，**改編時就**不必提供詳細的背景資料，加以他們使用「晚著手點」的手法，**劇情歷時短**暫，因此偏重重要人生問題的探討以及深刻心理層面的刻劃。反過來看，這三人的劇作內容深邃，他們在世時即被視為經典 (canon)，因此劇本得以部分抄錄保存；其他的劇作家無此殊榮，他們的作品也就散落佚失。

悲劇劇本的結構都非常簡單。具體來看，每個劇本大都具有以下幾個組成部分。一、**開場白 (Prologue)**：這個部分多半在劇本開頭，它透過獨白或對話，介紹劇情展開前的情況。二、**進場歌 (Parodos)**：歌隊在笛子 (flutes) 或雙簧管 (aulos) 的伴奏下由入場口進入舞池，然後就一直留下（只有在極少數劇本中，暫時離開後又進來）。三、**場次 (Episode)**：此時劇中人物進場，正戲開始。現存悲劇中少則只有三場，多則可達六場，大多數都是四場。四、**合唱歌 (Stasimon)**：每場之後，歌隊在舞池載歌載舞，完畢之後，接著又是一個新的場次。五、**出場 (Exodos)**：歌隊出場時的歌詞，劇情中的未竟之事，也可在此完成，人物也都在這時離開舞臺。

為了呈現更為遼闊的時空，希臘劇作家還可以採用悲劇三部曲 (tragic trilogy)。這個形式由三個劇本組成，每齣都呈現一個完整的故事，但是三齣之間在故事與意義上又互相接合，形成一個更大的整體。如果在三部曲之外再加上一個獸人劇，就構成了四部曲 (tetralogy)。在三個有劇本傳世的悲劇作家中，艾斯奇勒斯慣常運用四部曲的形式，俾便探討人與宇宙或社會全體的關係；其他的兩位即使提出四個劇本參加競賽，前面三齣都各不相連，他們探討的重點也轉變到人與人之間的關係。

1-9 第一個悲劇家：艾斯奇勒斯

希臘第一個有劇本傳世的悲劇家是艾斯奇勒斯 (Aeschylus, 523-456 B.C.)。他出生於雅典西北的伊流西斯 (Eleusis)，兩次參加抵抗波斯入侵的衛國戰爭，獲得勳章，終身以此為榮。他大約從公元前 499 年起就參加比賽，總共寫了 80 多齣劇本，劇名幾乎全部保存。他第一次獲獎在公元前 484 年，終身總共獲得 13 次。學者分析他現存的劇本後，認為他還將演員人數由一人增為二人，將歌隊由 50 人減少到 12 人。他成名後經常往返於雅典與其殖民地西西里島之間，最後死於這個他愛好也備受尊敬的海島。傳言他為自己預擬的墓誌銘中，只提到他是一個英勇的戰士：「優縛瑞昂的兒子在戰場上如何

英勇／從馬拉松逃走的長髮波斯人可以奉告。」

他的悲劇現在有七個完整保存：《波斯人》(*The Persians*) (472 B.C.)，《七雄圍攻底比斯》(*Seven Against Thebes*) (467 B.C.)，《求助的女人》(*The Suppliant Women*) (463 B.C.)，《受綁的普羅米修斯》(*Prometheus Bound*) (ca. 460 B.C.) 以及《奧瑞斯特斯》三部曲 (*The Oresteia*) (458 B.C.)，內含《阿格曼儂》(*Agamemnon*)、《祭奠者》(*The Libation Bearers*) 和《佑護神》(*The Eumenides*)。它們都寫於他生命中最後的十幾年，那正是雅典的黃金時代，內容主在探詢人生的基本原則以及宇宙的普遍真理，因為視野遼闊，意義深遠，他往往運用三部曲的形式。此外，他還留下一個保存行數甚多的獸人劇。

《波斯人》是世界上保存最早的劇本，也是現存希臘悲劇中，僅有的一個以新近歷史事件為題材的作品。它的故事發生在波斯京城的王宮之前，劇情略為波斯國王薛西斯 (Xerxes) 遠征希臘後久無音訊，他的母親阿佗薩 (Atossa) 太后夜晚夢見兒子受難，於是在清晨出宮徵詢由父老組成的歌隊的意見。他們告訴她雅典是個自由之邦，足以抗衡波斯的大軍，並且建議她向前王大流士 (Darius) 祭獻祈禱。大流士的陰魂出現後，指出薛西斯遭到眾神懲罰的原因是「過於驕傲」(Hubris)，這個希臘字的意義，以前認為是指自比為神的態度或心理，晚近有學者指出，它同時還包括破壞性的行為。最後薛西斯隻身狼狽逃回，與歌隊同聲哀慟，久久不止。如上所述，本劇透過波斯人的命運與反思，指陳民主自由的雅典眾志成城，足可抗拒外侮，而驕縱的波斯侵略外國以致失敗。《七雄圍攻底比斯》呈現伊底帕斯王的兩個兒子爭奪王位，相互殺死對方的故事。《求助的女人》呈現 50 個埃及婦女逃婚到希臘的阿戈斯 (Argos) 尋求庇護，使當地的國王陷入左右為難的困境：拒絕她們將違背保護求救者的宗教信仰，接受她們又會引發埃及的攻擊。這兩個劇本原來都是三部曲中的一部，其餘兩部現已失落，可能展示劇中的窘境如何得到化解。

《受綁的普羅米修斯》開始時，火神奉天帝宙斯之令，將具有先知能力的神祇普羅米修斯釘在孤島的巨崖之上，並且派遣老鷹啄食祂的心肝作為懲

罰。普羅米修斯在痛苦中回憶前緣，感到非常安慰。原來宙斯企圖毀滅人類，重造一批俯首貼耳的新人類，為了拯救他們，普羅米修斯給予他們火種，鼓勵他們永遠保持希望。接著海神前來勸導祂的兄弟妥協，但遭到普羅米修斯斷然拒絕。祂再度回顧自己如何教導人類語文、畜牧、農耕、航海與醫療種種知能，以及趨吉避凶的方法。回憶未竟，愛婀 (Io) 經過，她原是江神之女，因為天神宙斯對她鍾情，在被天后發現後，將她轉變為小牛，送往遠方（演出時由演員扮成少女，頭戴牛角。）但嫉妒的天后仍然派遣天蠅對她四處追趕叮刺。普羅米修斯安慰她說，她最後仍會恢復人形，並和宙斯相好生子；祂還預言自己終會獲得解救。在全劇最後，盛怒的宙斯用雷電撼動孤島，擊毀巨石，使這位人類的救星陷於無邊痛苦之中。

　　按照希臘傳統的信仰，普羅米修斯預知宙斯將被祂的一個兒子推翻，就像祂推翻祂的父神一樣，此時宙斯企圖強迫祂吐露未來，所以動用殘酷的手段，但是普羅米修斯仍舊不為所動，宙斯為了獲得自救之道的知識，後來不僅將祂釋放，而且接受祂的條件，改變一向專橫暴戾的作風。依照這個傳統推論，本劇很可能是三部曲中的第一齣，呈現人類從野蠻進入文明的過程，無異於宇宙進化的寓言。

　　《奧瑞斯特斯》三部曲是唯一保存完整的悲劇三部曲。第一部《阿格曼儂》呈現希臘聯軍統帥阿格曼儂 (Agamemnon) 經過十年苦戰，最後攻克特洛伊城，帶著他的戰利品特洛伊的公主卡遜姐 (Cassandra) 回國。他的王后柯萊特牡 (Clytemnestra) 和她的情夫伊及斯撒斯 (Aegisthus) 聯手將他們兩人殺死，成為新的統治者。第二部《祭奠者》中，阿格曼儂的兒子奧瑞斯特斯 (Orestes) 已經在國外長大，奉天神阿波羅 (Apollo) 之命回國為父報仇。他在亡父的墓前祭奠時遇到也來獻祭的姊姊，於是共商復仇計畫。結果奧瑞斯特斯冒充信使進入王宮，先殺死了伊及斯撒斯。他的母親逃到宮外，對兒子展示胸脯，望他念在撫養之情放下屠刀，他因天命在身不敢應允，但弒母之後立即瘋癲逃亡，復仇女神 (the Furies) 在後追趕。在第三部《佑護神》中，奧瑞斯特斯在復仇女神的追趕下，逃到阿波羅的神殿暫避，阿波羅安排他到雅

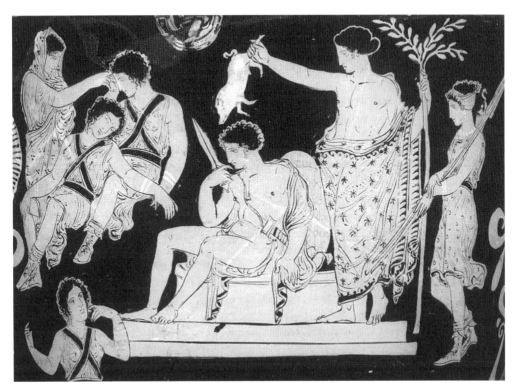

▲義大利南部公元前四世紀的酒瓶。《奧瑞斯特斯》三部曲第三部《佑護神》開始時，奧瑞斯特斯逃到阿波羅神殿尋求庇護，追逐他的復仇女神疲憊入睡，王后柯萊特姝的幽靈正在喚醒他們。

典去向智慧女神雅典娜 (Athena) 求助。在雅典，智慧女神經由原告與被告雙方授權成立法庭，遴選公民組成陪審團，然後由復仇女神提出控告，由阿波羅代為答辯，在聽取雙方論辯後，陪審團裁決奧瑞斯特斯無罪釋放。復仇女神嚴重抗議，雅典娜耐心磋商，最後許諾給她們崇高的地位與豐富的祭獻，她們欣然接受，承諾以後要保護雅典，成為它的佑護神 (The Eumenides)，最後大眾燃起火炬，載歌載舞，護送她們前往雅典的新家。

　　以上劇情的題材基本上來自荷馬的史詩，故事涉及到阿垂阿斯 (Atreus) 家族幾代以來的愛恨情仇。按照原始社會的法則，為近親 (next of kin) 復仇是每個人應盡的責任，可是這個復仇者隨即成為報復的對象。如此冤冤相報，已經經歷數代。在呈現這個故事時，荷馬的史詩從阿格曼儂的遭遇開始，然

後斷斷續續提到這個家族的過去，愈到後面，血債血償的內涵愈是野蠻暴戾，造成的印象是冤冤相報，永無止盡。《奧瑞斯特斯》三部曲不然，它的情節是由過去到現在再指向未來，反映著人類由草莽進入文明的過程，並且注入了作者嶄新的觀念和意境，從第一部開始，組成歌隊的父老就深信人能從痛苦中學習，正義也必將伸張。在第三部中，智慧女神終於建立了法庭的公審制度，取代了私仇私報的叢林法律，為人類開闢了一個新的坦途。如此宏偉的巨構，後世的劇作家很少能夠企及，更從未超越。

1–10 第二個悲劇家：索發克里斯

索發克里斯 (Sophocles, 496–406/5 B.C.) 出生於富有之家，享年 90 歲。他 4 歲時，波斯第二次入侵，雅典人全部逃到船上避難，但最後得到全勝。他成年後，常年擔任政府重要公職，並且是執政者伯里克里斯的摯友。他去世之年，雅典已經戰敗，不得不在次年向斯巴達屈膝求和。他經歷了雅典由危亡、興盛到敗降的全部歷程。他一生寫了 123 個劇本，劇名全部傳世。第一次獲獎是在公元前 468 年，總共在城市酒神節獲獎 18 次，在勒迺亞有二至六次。從技術上來看，他將歌隊人數由 12 人增為 15 人，還增加了佈景的使用，更重要的是他加進了第三個演員，這樣就可能有三個人物同時出現舞臺，展現複雜多變的人際關係，使個人命運成為劇本的重點。

索發克里斯現存七個悲劇和一個獸人劇的殘本。它們是《阿捷克斯》(*Ajax*) (447 B.C)、《安蒂岡妮》(*Antigone*) (ca. 442 B.C)、《特拉克斯的女人們》(*The Women of Trachis*) (ca. 435 B.C)、《伊底帕斯王》(*Oedipus Rex*) (ca. 429 B.C)、《伊勒克特拉》(*Electra*) (ca. 415 B.C)、《費洛克特特斯》(*Philoctetes*) (409 B.C)，及《伊底帕斯在科羅納斯》(*Oedipus at Colonus*)（401 B.C 演出）。殘本獸人劇的名稱是《獸人追蹤》(*Tracking Satyrs*，原文 *Ichneutae*)。

以上這些劇本的創作時間分佈將近半個世紀，反映著他在不同時期的關注。《阿捷克斯》劇情略為：希臘第一勇將阿奇勒斯 (Achilles) 死後，眾人決

議將他的武器交給足智多謀的奧德西斯，自覺英勇過人的阿捷克斯認為受到輕視，於是趁夜前去將他殺害，可是因為智慧女神的干預，他殺死的只是一群牲口。他知道後羞愧自殺，希臘將領們本來拒絕給他舉行葬禮，可是在奧德西斯力爭後，終於讓他獲得一個勇將應有的哀榮。如上所述，本劇的主角由瘋狂到清醒、由傲慢到慚愧、由只顧自己到關懷兒子和別人，他的人格經歷了徹底和全面的提升。奧德西斯為他辯護，胸襟寬宏，義正辭嚴，正是當時優秀政治家的風範。

《安蒂岡妮》承繼著艾斯奇勒斯《七雄圍攻底比斯》的故事，其中伊底帕斯王的兩個兒子爭奪王位，最後互相殺死了對方。本劇情節發生在伊底帕斯的連襟克里昂 (Creon) 接任王座以後，他首先給予護國的兄弟國葬，同時讓招引外軍的兄弟曝屍曠野，嚴禁任何人給他埋葬。他們的妹妹安蒂岡妮挑戰新王的禁令，兩度象徵性的埋葬了她的哥哥。她被逮捕後與新王激辯，最後被判死刑，先行送往地牢監禁。後來經由先知及父老（歌隊）的勸告，新王不得不改變立場，於是先去埋葬死者，再到地牢釋放安蒂岡妮，但到達時她已經自縊身亡，她的未婚夫是克里昂的獨子，因此憤而自殺，王后知道後也撒手人寰。本劇第一合唱歌中的 332 至 364 行，是戲劇史中最早所見的對人的讚美，它從「世界上奇妙的事物很多，但最奇妙的莫過於人」開始，酣美的總結了人類的成就：除了尚未克服死亡之外，人運用智慧創造文明，提升生活品質。在全劇詮釋方面，黑格爾 (Hegel) 認為本劇反映著人類由氏族過渡到國家的一個階段：安蒂岡妮只效忠於她的氏族，克里昂則注重國家安全，兩人於是發生了激烈的衝突。後來學者們還認為本劇主張政治不應干預宗教，以及處罰不應涉及罪人身後等等。此外還有學者指出，假如克里昂在收回成命之後先到監獄中釋放安蒂岡妮，她尚未自己結束生命，其它的自殺便不至於接踵發生，因此劇中流露著索發克里斯一貫的基調：人類事務是如此複雜，人智又是如此不足，以致一失足成千古恨，當我們明白之時，一切都為時已晚，我們只能從痛苦中學得智慧。

《伊底帕斯王》的故事牽連數十年，最初，底比斯 (Thebes) 的王子伊底

帕斯出生時，神諭預言他長大後會弒父娶母，他父親於是下令將嬰兒處死，但他母親不忍，只讓僕人將他棄置荒山任其自生自滅。僕人不忍，將他送給鄰邦科林斯的一個牧人，牧人又將這個嬰兒送給了他沒有子女的國王。伊底帕斯青年時和人吵架，那人罵他只是棄嬰，並非王子，他趕到神殿詢問時，神諭說他會弒父娶母，他因此不敢回到科林斯，只在驚懼徬徨中徘徊於荒山曠野間，後來經過一個三岔路口時，一群人逼迫他讓路，在互鬥中他將他們殺死。這群人中就有他的生父——底比斯的國王。那時底比斯的一條大道上有個獅身人面怪獸 (Sphinx)，對過往行人問一個謎語，不會回答的人都被牠殺死，國王因此率領侍從去神殿尋求解決之法，不料竟然遭此橫禍，只有一個侍從逃回報訊。伊底帕斯接著也遇見怪獸，但他正確的解答了牠的謎語，怪獸於是跳崖自殺。他來到底比斯時，因為除去公害登上懸空的王位，並且與新寡的王后結婚，多年來生兒育女，國泰民安。以上的故事係依照事件順序排列，但劇本的情節卻從接近尾聲時開始，在底比斯的王宮前展開，在不到一天內全部完成，完全合乎三一律 (the three unities)：即每個劇本只講一個故事 (one story)，它發生在一個地點 (one place)，在一天 (one day) 之內完成。

劇本開始時，底比斯瘟疫盛行，原因是前王被人殺害，兇手至今尚未逮捕歸案，於是天降警訊。為求解救城邦，伊底帕斯王立即進行調查，最後找到關鍵的證人，他的王后（母親）立即明白真相，力阻繼續追查，在遭拒後上吊死亡。伊王繼續追問證人，發現自己就是弒父娶母的兇手，於是刺瞎雙眼，放棄王位。在他的要求下，新王克里昂承諾給予王后適當的葬禮，以及照顧他兩個幼女未來的生活。伊底帕斯最後要求將他放逐到異域流浪。

歷來有關本劇的詮釋很多，大約可以分為四類：一、心理學家佛洛伊德 (Freud) 認為每個男性生而具有弒父娶母的本能，他稱為「伊底帕斯情結」(Oedipus complex)，應該盡速調整或讓它昇華。他進一步認為本劇是調適失敗的個案，而本劇的震撼力，正由於觀眾或讀者都懼怕自己遭受和伊底帕斯同樣的命運。這類詮釋的困難是伊底帕斯出生時即被拋棄，根本沒有和母親體膚相親的時間，而且他也不認識他的父母。二、伊底帕斯身敗名裂，主要

由於他性格上的缺陷 (tragic flaw)，如個性暴躁，不聽先知與母親的勸阻等等。這類詮釋的困難在於：他如果明哲保身，停止追究，毀滅城邦的瘟疫又將如何化解？三、這是個命運的悲劇，因為伊底帕斯在出生之前，神諭即已預言他的未來，雖然他和他的父母都竭力避免，但是到頭來還是無所逃遁。四、這是個人道的悲劇。是伊王的責任心，使他為救萬民於瘟疫而追查兇手；是他的聰明智慧，使他能抽絲剝繭，查明兇案；最後，是他的是非心，給予他自己最嚴厲的懲罰。總之，他犧牲了自己，拯救了城邦，像耶穌基督一樣，他是代人受罪的羔羊，以致他的恥辱正是他的美德，他的失敗正是他的成功。他的命運能夠引發我們的悲憫與同情，提升我們的情操。

《伊勒克特拉》中的女主人翁在母后柯萊特牡和繼父伊及斯撒斯的壓制下悲憤生活，後來她的兄弟奧瑞斯特斯回來復仇，她積極參與這個壯舉，完成了撥亂反正的任務。《費洛克特特斯》的主人翁是特洛伊戰爭時的名將，只因身體受傷，散發惡臭，於是被拋棄孤島，賴寶弓射擊鳥獸為生。由於這把寶弓為戰爭勝利不可或缺的武器，希臘軍方於是企圖騙取寶弓，但另一同謀者於心不忍。進退兩難中，寶弓原來的物主現身雲端，保證費洛克特特斯不僅創傷必癒，而且勝利在望，榮譽可致，全劇遂以喜慶終場。

《伊底帕斯在科羅納斯》呈現伊底帕斯去世前的情形，具有三一律的結構。他在兩個女兒（安蒂岡妮和伊斯美娜）的伴隨下，來到了雅典近郊科羅納斯的一個墓園。這是神聖的處所，禁止常人進入，他於是告訴警衛說，自己經過長年的痛苦流浪，不僅已經洗滌了弒父娶母的罪孽，而且取得了賜福常人的異能。他的女兒更告訴警衛，新的神諭宣告，埋葬他的城邦可以獲得永恆的福佑。正是為了獲得他的福佑，國王克里昂來到墓地，企圖將他帶回底比斯，始則誘騙，繼以暴力，幸賴雅典國王提修士前來保護。接著伊底帕斯的長子玻里尼西思 (Polynices)，為了爭奪王位也來騙取他的支持，他咒罵之後，預言他們兄弟兩人都將死於非命。最後雷聲隆隆中，伊底帕斯飄然隱退，依據信使的報導，他的離去「沒有哀傷、沒有病痛、超越常人、奇妙無比」。

本劇寫於索發克里斯去世之前不久（他死後才由他的孫子演出），可以視為他對伊底帕斯的最後證言。這位在無知中弒父娶母的人，在道德上並無瑕疵，他從事後的羞辱與痛苦中，更積漸取得了超人的智慧與能力。他最後在神祕氣氛中飄然去世，留下神龍見首不見尾的印象，幾近超人。在文辭藝術上，本劇到達爐火純青的境界。科羅納斯是索氏的出生地，他在劇中對它的風景讚美備至，文字優美。伊底帕斯有關時間的一段臺詞，講到時間天長地久，其間禍福無常，興亡相繼，敵友異位等等，道盡人世的滄海桑田。這段臺詞，與以上提到對人的讚美那段，都廣為人知。諷刺的是，雅典此時已經民窮財盡，他去世不久之後雅典人就失去了自由，創作泉源枯竭，本劇也就成為古典希臘悲劇的絕響。

綜觀以上索氏的七齣悲劇中，將近一半可稱得上是「吉慶終場」。《伊勒克特拉》中姊弟報仇成功，結束了家族數代的苦難。《費洛克特特斯》中，主人翁多年的惡疾即將痊癒，而且勝利在望、回家可期。至於《伊底帕斯在科羅納斯》，它的主角幾乎像是羽化登仙式的離開人間，比壽終正寢更為光彩。同樣的，艾斯奇勒斯的《佑護神》以歡樂的歌舞結尾，與喜劇並無不同。他其它的三部曲因為失散而不見全貌，但很可能都有苦盡甘來的結局。由這些實例可見，古典希臘悲劇的共同點是它們的主題嚴肅，意境深刻，但它們的結局與死亡或悲慘並沒有必然的關係，不同於後來一般人對悲劇的了解。

1–11 第三個悲劇家：尤瑞皮底斯

尤瑞皮底斯 (Euripides, 480–06 B.C.) 傳說中離群索居，博覽群書，交往者多為特立獨行的哲學家和詭辯家，對傳統信仰及英雄人物保持懷疑和批評的態度。他第一次參加戲劇競賽在公元前 455 年，一生總共寫了 92 個劇本，但生前在城市酒神節僅獲得四次首獎，在勒酒亞大約兩次。他在暮年接受馬其頓 (Macedonia) 國王的邀請，在那個正在崛起的王國居留創作，直到兩年後去世。

尤瑞皮底斯現存 18 齣悲劇和一個獸人劇，劇名及演出時間如後：《艾爾賽斯提斯》(*Alcestis*) (438 B.C.)、《米狄亞》(*Medea*) (431 B.C.)、《希波理特斯》(*Hippolytus*) (428 B.C.)、《賀瑞克里斯的孩子們》(*The Children of Heracles*) (427 B.C.)、《安柵瑪姬》(*Andromache*) (426 B.C.)、《赫邱笆》(*Hecuba*) (425 B.C.)、《賀瑞克里斯》(*Heracles*) (422 B.C.)、《求助者》(*The Suppliants*) (421 B.C.)、《艾恩》(*Ion*) (417 B.C.)、《特洛伊的女人們》(*The Trojan Women*) (415 B.C.)、《伊勒克特拉》(*Electra*) (413 B.C.)、《伊菲吉妮亞在陶里斯》(*Iphigenia in Tauris*) (414 B.C.)、《海倫》(*Helen*) (412 B.C.)、《腓尼基女人》(*The Phoenician Women*) (409 B.C.)、《奧瑞斯特斯》(*Orestes*) (408 B.C.)、《伊菲吉妮亞在奧里斯》(*Iphigenia at Aulis*) (408 B.C.)、《酒神的女信徒》(*The Bacchae*) (405 B.C.) 與《阿克麻隆在科林斯》(*Alcmaeon at Corinth*) (405 B.C.)。他的獸人劇是《獨眼神》(*Cyclops*) (423 B.C.)。

尤氏現存最早的劇本《艾爾賽斯提斯》本質上是個喜劇。它開始時國王阿德密特斯 (Admetus) 死期已到，只因阿波羅神的干預，死神同意他找人代替，可是所有的人（包括他年邁的父母）都拒絕他的請求，最後只有他年輕美麗的妻子艾爾賽斯提斯願意，但她盼望丈夫不要再婚，以免孩子們受到後母的傷害，她丈夫發誓一定照辦。接著他的好友傳訊天神 (Heracles) 來訪，在知道真相後到地獄將她救回，但為她披上面紗，聲稱是自己運動競賽的獎品，現在要送給好友為妻。阿德密特斯遵守獨身的諾言，傷心中嚴加拒絕，這時那女人的面紗脫落，竟然是復活的亡妻。歌隊最後說，神明的方式不是常人可以預料。本劇因為它死而復生的主題，加上輕鬆愉快的情調，歷來甚受歡迎。

《米狄亞》中的女主角是位蠻族公主，多年前因為熱愛希臘英雄傑生 (Jason)，不僅幫助他取得寶物金羊毛，而且殺害了追趕他們的父兄，伴隨他遠離故國，與傑生生育了兩個兒子。後來傑生為了要和科林斯的公主結婚，竟然要將她和孩子拋棄，米狄亞痛苦萬端中，亟思用最有效的方式報復，後來從路過的雅典國王口中，發現人生最大的痛苦是年老無子，於是先毒死了

科林斯的國王和公主，當傑生率兵前來逮捕她時，她登上屋頂殺死了孩子，然後坐著她祖父日神送來的雲車飛到雅典安全地區。本劇對女性心理有深刻的探尋。米狄亞深愛她的骨肉，但是為了更為強烈的報復心，她採取了慘絕人寰的手段。本劇也顛覆了希臘兩個重要的傳統信仰：一、傑生是廣受崇拜的英雄，但是在本劇中他被塑造成薄倖、狡猾、自私自利的小人。二、日神是久受人尊敬的神祇，可是祂為了私情竟然縱容殺人兇手逃離。就這樣，尤瑞皮底斯開啟了他顛覆希臘傳統的帷幕。

《希波理特斯》如同一則哲學的寓言，在開場中，愛神 (Aphrodite) 聲稱將嚴屬懲罰希波理特斯王子 (Hippolytus)，因為他耽溺狩獵，獨尊狩獵女神爾特彌斯 (Artemis)。在愛神的操控下，他的繼母王后菲德拉 (Phaedra) 因為長期暗戀他而積鬱成疾，意圖自殺。她的奶媽試圖為她撮合，反而遭到王子怒斥，菲德拉竊聽後羞愧自殺，但留下遺書反控他意圖非禮。國王回國看到遺書後將他放逐，並籲求海神對他嚴懲，使他遭到致命傷害。此時狩獵女神現身，除揭露真相使父子和解之外，並聲稱定要等待時機，嚴懲一個愛神寵愛之人作為報復。本劇中的神祇可以視為自然界的力量，愛神代表感情，爾特彌斯代表理性，世人如果偏執一端，可能招致嚴重的後果。此外，劇中國王與王子在諒解後的親情，相對於愛神對人的殘酷陷害，流露出劇作家反對傳統神祇的基本態度。

《特洛伊的女人們》發生在希臘聯軍攻佔特洛伊城的當天，在「開場」中，海神與智慧女神決定要在希臘聯軍的歸途中，嚴懲他們的傲慢與暴行。接著出現的是特洛伊的王后赫邱笆 (Hecuba)、她的女兒卡遜姐和長媳安柵瑪姬 (Andromache)，她們都被分配成為希臘將軍的侍妾，今後將天各一方。對於引起戰爭的海倫，赫邱笆歷數她的罪行，要她為雙方的慘重傷亡負責，可是海倫對她的前夫——斯巴達國王門那勞斯 (Menelaus) 花言巧語，搔首弄姿，使他舊情復燃，表面上疾言厲色，遣送她上船聽候裁決，可是觀眾知道她會重新成為王后，無異於否定了希臘大軍攻擊特洛伊的正當性。最後，希臘人擔心特洛伊主將何克特 (Hector) 的男孩長大後可能報仇復國，於是將他

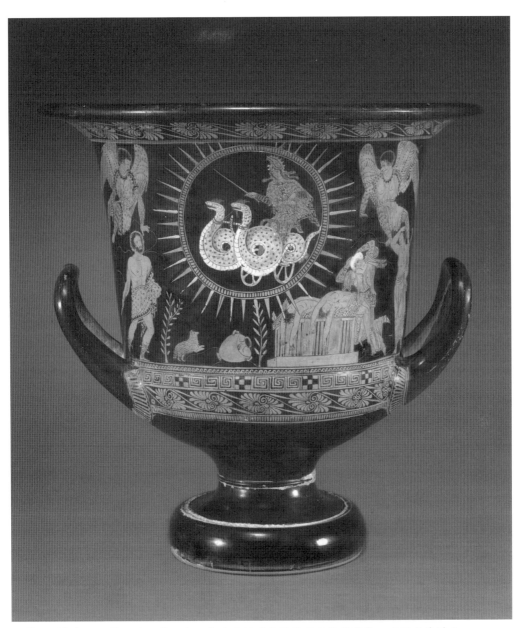

▲義大利南部公元前四世紀的酒瓶。米狄亞殺死孩子後坐上雲霄飛車，左下方是傑生。
© Cleveland Museum of Art, OH, USA / Leonard C. Hanna, Jr. Fund / Bridgeman Images

從城牆上丟下摔死，赫邱笆看到她孫子的遺骸，回想起他的兒語，不禁淒然說道：「奶奶，您去世以後，我會剪下我的頭髮，帶領所有的首領，騎著馬繞著您的墳墓打轉。你為什麼這樣騙我？這麼年輕，這麼可憐的就死了，讓我必須為你流下淒涼的淚？我啊！老邁無家，子女凋零。」

悲愴中赫邱笆為孫兒找出衣服穿上，替他舉行簡單的祭禮，然後把他放在盔甲上入土埋葬。萬念俱灰中，她試圖自殺，為人阻止後被送上希臘軍船。此時天色漸暗，登船回國的希臘軍隊縱火焚城，全劇在火光飛煙中結束，映照著他們的殘忍。本劇演出前一年，雅典結盟的一個城邦要求自立，雅典於是派兵將城中男人全部殺死，將全部女人俘為奴隸，其手段之殘忍，徹底違背了雅典一向自傲的人道精神，令人髮指。本劇可能以古諷今，是針對此事的影射及批評。一般來說，雅典與斯巴達連年戰爭，導致許多人們的傷亡和流離失所，尤氏一向表示強烈的反戰情緒，詛咒雙方政客的窮兵黷武。

《伊勒克特拉》的故事，上面介紹過的兩個悲劇家都曾經編成劇本，現在尤氏重新加以呈現，劇中的伊勒克特拉，在她母后柯萊特牡的安排下，已與一個樸實忠厚的農夫結婚，但她輕視他的身份低微，多年來只是名義夫婦。她的弟弟奧瑞斯特斯長大後，在王子皮雷德斯 (Pylades) 的陪同下回國報仇。他們先到邊境打聽消息，湊巧來到位於邊境的農夫之家，於是姊弟相認，共商復仇大計，決定先向王宮謊報她新產嬰兒。她的母后聞訊趕來看望，奧瑞斯特斯先在途中祕密殺死了陪伴她的情夫伊及斯撒斯國王，但對親手弒母不禁躊躇難決，他姊姊於是對他極力慫恿，並且宣稱將與皮雷德斯結婚。柯萊特牡來到農舍後，兩人聯手持刀刺穿她的喉管，此時他們兩個死後升天的哥哥現身，指責他們的行為卑鄙可恥，今後必須妥為彌補以消罪愆。在《奧瑞斯特斯》三部曲中，奧瑞斯特斯在弒母後立即受到良心的嚙齧，最後導致法庭制度的建立；在索發克里斯的劇本裡，殺死佔據王座的姦夫淫婦是撥亂反正的手段，為父王報仇是天經地義的壯舉，都是為國為家的義行；本劇不然，姊弟兩人都是自私自利的投機分子，他們最大的關注只在改善自己的生活環境，提升階級地位，然後利用母愛的天性騙取母親的信任，接著用最殘忍的

方式將她殺死。這三個悲劇運用著同樣的素材，但有完全不同的解讀與處理，第一個關注的重點在人類制度的建立，第二個在城邦國家的合理運作，第三個則在揭發個人心理的猥褻與卑鄙。

隨著雅典國情的持續惡化，尤氏在晚期的劇本中無心再對城邦的傳統和實務，提出富有啟發性的探討和批評，他寫於公元前414年的《伊菲吉妮亞在陶里斯》，就是一個顯著的例子。在他人先前的作品裡，都認定希臘聯軍出征特洛伊之際，狂風巨浪不息，聯軍統帥依照神諭，犧牲了親女伊菲吉妮亞才能止風啟航。現在尤氏改為在父親殺她的危急一刻，讓她被女神爾特彌斯救到陶里斯 (Tauris)，在該處祂神殿擔任祭司。劇本開始時，她的弟弟奧瑞斯特斯依照神諭，前來神殿偷取神像帶回希臘，藉以洗淨弒母罪愆，但他和好友皮雷德斯遭當地蠻人擒獲，被送到神殿犧牲祭神。伊菲吉妮亞因為思弟情切，願意釋放其中一人，條件是他必須帶信給她的弟弟。兩位好友都願意就死，讓另一人活著回國，互相推讓中，伊菲吉妮亞發現他們的身份，於是姊弟相認，三人一起偷取神像上船。當蠻王率兵追至時，智慧女神顯靈干預，他們三人於是安全啟航回國。如上所述，這是一個富於浪漫情調的悲喜劇或通俗劇，情節緊湊，充滿懸宕和轉折，姊弟相認的一場公認是技巧純熟的巔峰。反過來看，劇中的人物造型過分類型化，三個希臘人都情操高貴，聰穎機智，陶里斯的國王和隨從都野蠻愚昧。相對於尤氏以前的人物刻劃，他在本劇中顯然沉浸於浪漫的遐想之中。

尤氏晚年居留在愛好文藝的馬其頓王國，《酒神的女信徒》就在此寫成，在他去世後演出。本劇開始時，戴歐尼色斯化身為人，帶著一群從亞洲來的女信徒，回到他母親的故國底比斯，在叢林中與當地的婦女歡欣歌舞，國王彭休斯 (Pentheus) 的祖父以及先知知道後都趕來參加。國王回國後，懷疑那些人藉機啫酒縱慾，於是一面逮捕本地婦女，一面將酒神監禁，百般侮辱。酒神施法使地動牢破，趁機出獄，並引誘國王化裝為女人親往山上查看。國王到達後藏身樹梢窺探，慶典中的眾女發現後拉倒高樹，他跌下後由王太后率眾婦將他撕為碎片。她酒醒後悔恨莫及，此時酒神顯靈，指責國王固然死

有餘辜，但王太后也受到放逐的懲罰。

本章上面已經大略介紹過戴歐尼色斯進入希臘的情形，本劇則是希臘作品中首次比較具體的呈現這段歷史，內容豐富，變化多端，以致歷來對它的解讀各有見地，不勝枚舉。大體來看，劇中既顯示酒能解憂，又顯示酒能亂性，國王想用政治的力量全面壓制酒徒固然不當，王太后在瘋狂中殺人分屍更令人警惕。如何在兩者間取得平衡，正是酒神信仰在後來發展中的方向。但本劇中所呈現的神祕力量，以及這個力量所引起的解脫與痛苦，一直是本劇長期引人入勝、令人驚怖的根源。

尤氏的《獨眼神》是現在僅存完好的獸人劇。它取材於荷馬的《奧德賽》，內容略為：奧德賽從特洛伊回家途中，被颶風吹到一個海島，於是向那裡牧羊的獸人們（歌隊）請求補給，他們則要求烈酒作為交換。交易中獨眼神回來，獸人的首領西里奴斯為求自保，指控奧德賽搶劫，獨眼神於是吃了兩名水手。危機中奧德賽把祂灌醉，再用燃燒的尖木把祂的眼睛刺瞎，隨即逃走，獸人們緊跟在後，以便從他那裡得到美酒。本劇故事中對獨眼神的貪酒，對獸人西里奴斯的怯懦，都極盡諷刺嘲弄，藉使觀眾解頤。在連續三個悲劇之後，此類小品當然富有調劑作用。

關於尤氏的作品，他的兩位同時代的劇作家都有中肯的評論。索發克里斯認為他自己呈現的是「應當如何」的人 (as they ought to be)，尤氏呈現的是「實際如何」的人 (as they are)。喜劇家阿里斯陶芬尼斯認為尤氏在悲劇中增加了卑微的人物、懷疑傳統的宗教，同時顛覆了既有的道德，在在都降低了悲劇的高華品質，於是經常在他的喜劇中加以揶揄。後代的學者們大都同意以上兩位的看法，而且據以進一步指出，尤氏是最具前瞻性的悲劇家，所以他在馬其頓征服希臘後最受歡迎，保存的劇本也最多。

1–12　喜劇家：阿里斯陶芬尼斯

從都市酒神節接受喜劇表演開始，到雅典陷落為止 (487–04 B.C.)，總共

出現了大約 40 個喜劇作家，但有作品傳世的只有阿里斯陶芬尼斯 (Aristophanes, ca. 448–380 B.C.)。他的第一個劇本在公元前 427 年演出，此後持續創作了約 40 年，完成了 42 個劇本，現在保存的有 11 個，其名稱及寫成年代如下：《義鎮商人》(*The Acharnians*) (425 B.C.)、《武士》(*The Knights*) (424 B.C.)、《雲》(*The Clouds*) (423 B.C.)、《蜂》(*The Wasps*) (422 B.C.)、《和平》(*Peace*) (421 B.C.)、《鳥》(*The Birds*) (414 B.C.)、《麗嫂謀和》(*Lysistrata*) (411 B.C.)、《節慶中的婦女》(*Women at the Thesmophoria*) (411 B.C.)、《蛙》(*Frogs*) (405 B.C.)、《女議員》(*The Congresswoman*) (392 B.C.) 以及《財神》(*Plutus*) (388 B.C.)。

　　為了與在他以後出現的新喜劇 (the new comedy) 區別，他的劇本有時稱為舊喜劇 (the old comedy)，其特色是所有的劇本都有個固定的結構。它首先由主角提出一個「妙想」(a happy idea)，來解決他個人或整個社區所面臨的困難。這個妙想遭到別人反對，雙方於是互相「辯論」(agon)，後來主角說服對方，共同將妙想付諸實行，形成幾個「場次」(episodes)，最後總是妙想成功，全劇以歡樂宴飲收場。在全劇進行中有個部分稱為「致辭」(parabasis/free speech)，由歌隊或演員脫離劇情，直接對觀眾講話，內容大多是有關城邦的建議，如放寬公民資格，爭取和平等等。為了將全劇連貫在一起，喜劇劇本像悲劇一樣，也有開場、入場及出場等部分。

　　《義鎮商人》於雅典與斯巴達發生戰爭之後的第五年在勒洒亞劇場演出，獲得首獎。劇情略為：雅典一個小鎮的「義鎮先生」(Dikaiopolis, Mr. Just City) 主張和平，俾便能與敵人簽約進行買賣，一群愛國的木炭工人（歌隊）要將他處死，但暫時允許他發表他的主張，主戰派的一個將軍和他辯論，接著互相毆打，但歌隊勸阻後，表示願意接受和平。餘下的場次中呈現義鎮先生如何經商賺錢，以及一個農夫如何在戰爭中失去耕牛，幾乎哭瞎眼睛。最後一場中，義鎮先生與兩位美女飲食談笑，那位將軍則在作戰中受傷，由兩個軍人攙扶進場。本劇在對話中指出，戰爭只對煽動家與軍官有利，但對人民有害。它更大膽認定這次戰爭所以發生，雅典也負有部分責任，雙方人民

應該明辨是非，發揚當年與斯巴達在馬拉松併肩作戰，擊敗波斯大軍的精神。阿里斯陶芬尼斯在劇中還提到雅典的政客克里昂 (Creon)，以前曾經控告他的劇本在外邦人面前汙蔑雅典，但現在的觀眾沒有外邦人士，政客們更沒有藉口限制作家的自由。他進一步指出，即使喜劇以諷刺笑鬧為重，仍然應該是正義、道德，以及真理的論壇。從這裡可以窺見阿里斯陶芬尼斯的自我期許。

《義鎮商人》以後的幾個劇本同樣是針對雅典時局的妙品。《雲》的妙想是透過詭辯的方法逃避負債，於是父親送他的兒子到蘇格拉底的學院學習，發現他坐在一個高吊在雲端的籃子裡面，顯示他一塵不染的高風亮節。不料兒子學成以後，竟然詭辯說他有權責打父親。父親憤怒中破壞了教授詭辯的學院。《鳥》中兩個雅典人為了尋找世外桃源逃到一個山頂，在它的高空建立了一個鳥國，攔截人間對上天的祭品，迫使天帝宙斯派遣代表前來商議分享之道。《蛙》劇演出時，雅典著名的兩個悲劇家剛剛過世，酒神於是決定到陰間帶回一個繼續寫作，他在選擇之前，先讓三人比較他們作品的輕重長短。這些劇本中的歌隊都由劇名中的禽鳥組成，如黃蜂、飛鳥、青蛙等等，形形色色，在形象、聲音、舞蹈以及動作各方面都模仿牠們，經過嚴格訓練，整齊壯觀。在面具和服裝方面同樣妙趣橫生，例如在《蛙》中，酒神穿著女人暗紅花色的長袍，上套悲劇演員的獅皮外氅，足登悲劇演員穿的厚底靴。這種服裝不倫不類，乍看會引人訕笑。在這個逗趣的入場之後，他開始走向地獄，沿途聽到「咯、咯、咯」的蛙鳴，喜劇效果不言可喻。

以上的這些喜劇都妙想天開，但更為匪夷所思的是《麗嫂謀和》。那時雅典與斯巴達的戰爭已經斷斷續續進行了將近 20 年，雙方傷亡慘重，雅典更是情勢危急，劇中的主角麗嫂於是提出了她的「妙想」：全希臘各國的已婚婦女聯合舉行性罷工，要求她們的丈夫停止戰爭。除非他們同意，誓死不與他們同房；如果丈夫霸王硬上弓，她們就敷衍了事，絕對不給他們性的滿足。參與會商的婦女代表們紛紛反對，她們認為頭可斷，血可流，但閨房之樂不可或缺。經過「辯論」後，反對一方終於勉強同意，共同協力攻佔衛城，入內據守。以後的「場次」顯示，男女陣營中都有情慾難忍、企圖偷跑的份子，

女方幸有麗嫂鎮守化解，得以穩定軍心；男方則情慾難禁，最後潰不成軍，只好由各國派遣特任全權代表議和。在中間「致辭」時，麗嫂對當時很多現象加以批評，尤其對婦女的痛苦做了深刻的陳述。「終場」時和約已訂，於是舉行慶功宴，然後各家夫婦團圓。阿氏一向主張和平，幾個劇本都是以此為主題，但本劇在對閨房之樂露骨描寫的同時，對軍眷的焦慮痛苦，婦女的家務辛勞，以及少女的蹉跎年華，也有深刻的體會與動人的呈現。近三、四十年來，隨著人們性觀念的開放，加以劇中的反戰思想與女性自覺，此劇一直上演不輟，廣受歡迎。

雅典敗降後，阿氏不能也不願再對公眾事務置喙，他最後的劇本《財神》所反映的正是純粹的私人事務。開始時，一個農夫尋求誠實致富的方法，神諭指導他接待回家途中遇到的第一個陌生人，不料此人竟是個瞎眼乞丐。乞丐到家後，在威逼下承認自己就是財神，因為當初只讓善人致富，天神宙斯於是使他眼瞎，俾能獲得萬民的祈求和獻祭。農夫知道真相後，廣約鄰居帶他到神殿醫治。這時貧窮女神出面阻止，聲稱貧窮使人奮鬥進取，反而能帶給人類更多的好處。爭辯之後，農夫獲勝，財神復明後果然讓當地眾人變得富有，同時取代宙斯成為至尊之神。本劇仍然保留舊喜劇的形式，妙想、論辯以及場次等一應俱全，但舊喜劇對公眾事務的關注與批評都在本劇蕩然無存。同樣地，歌隊雖然保存，但唱詞極少，幾乎完全喪失以前的功能。為了彰顯這些特色，有的學者把這類喜劇稱為中喜劇 (the Middle Comedy)。

1-13 新喜劇作家：米南得爾

皮羅盤尼斯戰爭期間，希臘城邦之間彼此攻戰，國力耗竭；希臘北疆的馬其頓趁機坐大，亞歷山大 (356–23 B.C.) 即位後，更征服了整個希臘半島 (338 B.C.)，接著他運用希臘的資源擊潰了波斯王朝，建立了橫跨歐亞非三洲的帝國，希臘的軍民、文化和風俗習慣，也隨著遍佈這個地區。亞歷山大英年早逝後，他的部將各據一方，帝國分裂。從他即位算起，到公元前 150 年

左右，後世稱為「希臘化時代」(the Hellenistic Age)，意思就是使這個遼闊的地區變得像希臘一樣 (Greek-like)。這個時期長約 170 年，大量的希臘移民在各地建造新城，設立希臘文化中心及劇場，不過此時的戲劇不再是一個社區的論壇，討論著嚴肅的、重要的問題；它的主要功能變成一個國際性的休閒活動，目的純在娛樂。

這種趨勢在尤瑞皮底斯和阿里斯陶芬尼斯晚期的作品裡已經出現，但這時期最受歡迎的劇種是新喜劇，它的作家現在知道姓名的超過 60 人，演出的劇本在 1,400 個左右，這些劇本本來全部蕩然無存，幸好在 1958 年發現了《孤僻老頭》(*The Bad Tempered Man*)，使我們看到一個完整新喜劇的全貌。它的作家米南得爾 (Menander, ca. 342–292 B.C.) 是雅典富豪，為人正直慷慨，從公元前 324 年開始編劇，一生總共寫了 100 個以上的劇本。《孤僻老頭》在公元前 316 年演出。有個前言介紹故事背景：富有的農莊主人克樂門 (Knemon) 性情孤僻，他的女兒與雅典富豪青年蘇斯 (Sostrates) 相愛，他嫌麻煩置之不理。後來他掉進水井，他的兒子郭寄斯與蘇斯將他救起後，他許諾將留給兒子全部財產，同時同意女兒婚姻。蘇斯則將他的妹妹許配給郭寄斯，他的父親適時趕到促成好事。眾人同意後共同慶祝，唯有克樂門厭棄喧譁，獨自就寢。這時家中奴隸藉口要稟告急事大聲敲門，克樂門不耐其煩，開門後被大家戴上花環，一起加入舞蹈行列，全劇告終。

本劇之外，米南得爾的《仲裁》(*The Arbitration*，約 310 B.C. 演出) 也相當完整。它的前言說明：在一次節慶的黑夜，一個醉漢玷汙了一個良家少女，逃走時失落了一只戒指。少女迅即結婚，在丈夫遠去外地時生下一子，為防丈夫猜疑，她把嬰兒連同戒指一起丟棄。丈夫得知後開始疏遠妻子，花天酒地。後來經過少女的父親調查，終於憑藉戒指認出了那名醉漢就是女兒的丈夫，於是夫妻和好。在劇本的輔線中，另一個父親憑藉一個銀杯認出了兒時即被拐走、現在已經長大的女兒，而她也有了很好的歸宿。

根據以上兩劇以及其它的殘本，可以歸納出米南得爾喜劇的一些特色。它們都有一個前言，說明劇情背景，並且預告將有喜慶結局。故事大都環繞

著男女愛情及家庭事務，人物方面有幾個定型的樣板：嚴厲的父親、熱戀的
青年、純潔的少女、能幹的奴隸，以及戰罷歸來、膽怯但又愛吹噓武功的軍
曹。對話只說不唱，接近日常生活。人物都戴面具，劇服的式樣接近當時的
日常衣著，各種顏色按照陳規使用，可以分別男女老幼，例如青年男子的劇
服是紫色，奴隸的是灰色或黑色。新喜劇中沒有舊喜劇中的大事，如城邦的
戰爭與和平等等，也沒有大眾熟悉的知名人物。它的歌隊沒有臺詞，也沒有
凸起的陽具，實際上只是一群唱歌跳舞的人，在全劇中大約出現四次，將劇
情分隔成五個場次，成為後來各劇分為五幕的張本。米南得爾的聲譽在希臘
化時代超越了所有其他的希臘戲劇家，影響也最為深遠，羅馬喜劇普遍都以
他的劇本為模擬對象，進而影響到後來歐美各國的喜劇。

▼新喜劇作家米南得爾的大理石浮雕，他
手中拿的是個青年人的面具，桌上放著的
是女人及老人的面具。© Princeton University
Art Museum / Art Resource NY / Scala, Florence

1-14　希臘化時代的劇場和演出

　　亞歷山大大帝征服中東、小亞細亞等地區後，仿照當地的傳統，盡量將自己塑造成為天神，讓人民頂禮膜拜。他經常以他的名義舉行慶典，同時舉辦戲劇演出，就像希臘對酒神戴歐尼色斯一樣。傳說中有次為了慶祝勝利，他從希臘邀集了 3,000 個演藝人員前來表演。大帝死後，他的繼任者延續他的作風，在各種節日，以及歡迎、紀念、慶功等等盛會中舉行演出，使希臘化時代的戲劇演出大為增加，參與人員於是從業餘轉為職業，優秀的演員更是供不應求。從公元前第四世紀起，經常有三個一組的演員帶著他們的笛師受聘到各地演出，不僅收入極高，而且可以按照他們的需要更動劇本，甚至僅僅演出幾場或幾段，只要他們聲音優美，感情豐富，就能獲得讚賞。再到後來，有名的演員不僅身價百倍，還得到免除兵役的特權，或是充任外交代表，形成演員掛帥的時代。

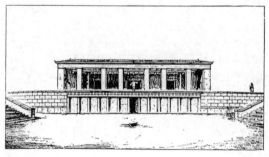

▲希臘化時代的劇場

　　邀約演出最初只是偶發性的安排，主辦者多是各地政府的官吏，經費來自政府的專款。至遲在公元前 275 年以前，主辦官員開始將演出事項移交給一個單位承辦，它就是「戴歐尼色斯的藝術家」(The Artists of Dionysus) 工會。這個工會尊奉第一個演員塞斯比斯為始祖，不知何時開始營運，不過自有記載以來，它的組織和分佈地區顯然不斷擴大。它在雅典和另外兩個地區都設有總會，下面再設分會，各地的主持人通常是戴歐尼色斯神的祭司。這些分會負責與地方政府簽訂演出契約，演出的節目為了迎合觀眾興趣，各地互有差異。為了完成契約，工會的成員包括編劇、演員、音樂師、舞蹈家及服裝師等等；為了維持永續經營，工會還不斷培養這些方面的人才；為了控制壟斷的局面，所有沒有參加工會的藝術家，即使技藝再高也沒有參加演出的機會。

　　在劇場方面，新建的或改建的為數極多，大都是永久性石頭建築。它們基本的組成部分像雅典的酒神劇場一樣，仍然是由舞池、觀眾區和舞臺景屋構成。觀眾區變動不大，都是依山設置座位，數目從 3,000 到 25,000 不等。景屋方面，牆上有門，少則一個，多則可到七個。屋前增加了一個長方形的舞臺 (logeion)，深約 2 到 4 公尺，寬約 14 到 42 公尺，高約 2.5 到 3.6 公尺。這個大約兩人高的舞臺，如果在靠近舞池一邊的牆壁繪上背景，還可為舞池表演提供背景。舞池仍為圓形，有的地方舞池有小部分給舞臺佔有，但遠遠未到一半的程度。在演員服飾方面，此時起了顯明的變化。悲劇演員一般都頭戴高帽，足登厚靴，面具上的容貌顯得扭曲怪異，衣服有繁多的花紋圖案。喜劇的服飾與雅典一般日常的穿著相近，但面具與容裝比前一期顯得誇張突出。

　　在希臘化時代的早期，仿劇從希臘流傳到地中海的東部，在公元前 300 年後成為當地最盛行的劇種，內容不外調情示愛、嗜酒貪吃、嘻笑打鬥、使詐行竊等等。這些內容當然都難登大雅之堂，以致「戴歐尼色斯的藝術家」工會一直不准它的演員加入，仿劇必須另覓場地和舞臺單獨演出。

1–15 《詩學》

　　《詩學》(*The Poetics*) 的作者是亞里斯多德。他父親是馬其頓國王的醫生，他從小就接受宮廷的貴族教育，18 歲到雅典的柏拉圖學院進修長達 20 年，直到柏拉圖去世。他一度是馬其頓王子亞歷山大的老師，亞歷山大征服希臘後，他回到雅典主持自己創立的萊西昂學院 (Lyceum) 達 12 年之久 (335–23 B.C.)，從事研究與教學的工作。他的講義後來經過學生整理出版，包括物理學、形而上學、生物學、動物學、邏輯學、政治、政府、倫理學以及《詩學》等等，幾乎涵蓋了當時所有可能的學術領域，貢獻卓著。

　　《詩學》大約寫於公元前 335 至 323 年之間，那時希臘悲劇已經衰微，為了重振這個他心目中最高的文學類型，亞里斯多德參酌了以前的作品，探討它們的演進、內涵與形式，歸納出悲劇各方面的特性，希望對今後的創作有所助益。「詩學」這個書名本身就有「製造」的意義，因此有人直接把它譯為《創作學》或《論詩的藝術》(*On the Art of Poetry*)。《詩學》很可能只是一份講義大綱，共分 26 章，每章平均約為一頁，文字非常簡略晦澀。它在文藝復興以前湮沒無聞，後來發現的幾個手抄本之間的文字又頗有出入，以致一直受到不同的詮釋、曲解與誤解，至今仍然眾議紛紜，莫衷一是。但是因為它是西方藝術、文學及美學方面的第一本專著，使它在十七、十八世紀成為顯學，影響非常深遠。

　　《詩學》的出發點或基本假設是「模仿」(mimesis / imitation)。它認為模仿是人類的天性，他們依靠模仿學習，也從其中得到快樂。同樣的，它認為希臘當時的藝術門類，包括史詩、酒神頌、悲劇及喜劇等等也都是模仿的結果。但是由於它們在模仿的對象 (object)、工具 (medium)、方式 (manner) 以及目的 (end) 四方面不盡相同，所以可以分門別類。依照這四個變項，亞里斯多德歸納出來悲劇的定義：「悲劇模仿一個行動，這個行動不僅嚴肅，而且規模宏偉，內在完整；它在劇中各個部分分別使用悅耳的語言；以表演者的行動而非敘述來表達；藉由引起憐憫與恐懼使這類情感 (such emotions) 得到

淨化。」這個定義在原文文字、翻譯以及詮釋各方面，都是戲劇理論上最困難、紛爭最多的部分，但是它的重要性同樣無與倫比，值得我們盡可能加以澄清。

這裡先從比較簡單的「工具」著手。悲劇劇本大多由臺詞（語言）構成，它的腔調、旋律及節奏，是表情達意的利器。悲劇中歌隊的歌曲，劇中人物的唱歌以及背景音樂，同樣可以表現情意、製造氣氛、產生快感。定義中「悅耳的語言」，因此可以分析成語言 (language) 和音樂 (music) 兩個要素。美術或雕塑所使用的工具不同，也就不具備它們。至於模仿的「方式」則是演員和歌隊在舞臺上的舉手投足和音容笑貌，它們都屬於視覺領域，《詩學》中一概歸納為景觀 (spectacle)。雖然這方面大都是舞臺藝術，亞里斯多德仍然提醒劇作家在編劇時，應該想像這些內容，與劇本其它成分作適當的整合。

在「對象」方面，悲劇所模仿的是人的「行動」(action)，也就是一個人在一連串事件 (incidents) 中的所作所為。這些事件的選擇、經營和組織在《詩學》中稱為「情節」(plot)，它是劇作家最重要的工作，一方面因為是這些事件決定劇中人的興盛或衰敗，再方面因為觀眾對事件的組合有一定的期待與要求。由於「情節」如此關鍵，《詩學》中對它的討論也最為詳細，其中兩點尤為精要：一、除了「痛苦」(suffering) 不可或缺之外，最佳悲劇中還應該包含「發現」(discovery) 或「逆轉」(reversal)，最好是兩者兼備。痛苦是指從不安、憂懼到苦難、悲慟等等感情；發現是指從不知道變為知道；逆轉則指主人翁命運的突然轉變。例如伊底帕斯王在經歷了一連串的痛苦後，發現了自己是誰，他的地位同時產生了徹底的轉變。二、情節要有完整性 (completeness) 和可信性 (believability/probability)。完整性指的是戲劇故事在開頭要提供了解它所必需的資訊；在中間增加新的因素，使故事變得錯綜複雜；在結尾時要解決劇中所有重要的問題。至於可信性是指事件之間要有密切的因果關係 (cause and effect relationship)。在故事開頭可以任意選擇，現實人生或神奇鬼怪都無不可，但此後發展都要合情合理。在另一方面，若是情節完全都按照邏輯進行，又可能使人看到前面就可猜到後面，因而失去興趣，

所以最好的情節既要合情合理，又要出乎意料。

關於人的行動，《詩學》有進一步的分析。在一般情況下，每個人的一言一行都須經過「思想」(thought)，但一般都是本能性或習慣性的動作，可是當他面對重要問題時，他如果在深思熟慮後作出選擇，就會展現出他的「品格」(character)。例如伊底帕斯王可以拒絕調查多年前殺死前王的兇手，可以在中途停止或拖延調查，更不必在真相大白時對自己嚴厲懲罰。是他的「品格」使他作出了一連串相反的選擇，是這些選擇引領事件的進行，最後決定了他的命運。

以上從模仿的觀念分析出組成悲劇的六個因素：情節、人物品格、思想、語言、音樂，以及景觀。亞里斯多德聲稱，一切劇場的演出都包含這六個因素，也不可能超出這六個因素。後世的戲劇理論很多，有的注重情節，務求場面驚險刺激或強調色情香豔；有的注重思想，特別是其中的主題或意識形態；有的注重表演 (performance)，突出明星和導演；有的注重景觀 (scenery)，例如製造異國風光或驚險恐怖的舞臺效果。從《詩學》的角度看，它們只是在模仿的對象、工具和方式三個因素方面，選擇了一項因素特別加以強調而已。不論後世對《詩學》的評價如何，它至少提供了一個歷史久遠的視野，讓我們可以比較或衡量其它的戲劇理論。

最後，關於悲劇模仿的「目的」，上面的翻譯是「藉由引起憐憫與恐懼使這類情感得到淨化」，其實它的翻譯與箋注古今中外早已汗牛充棟。就以「淨化」來說，它的譯文包括宣洩、純化、陶冶、救贖、補償以及贖罪等等，不一而足。著名的希臘學者羅念生乾脆將原文音譯為「卡塔西斯」(catharsis)。至於如何淨化，在哪裡淨化，它又如何能給觀眾快感，同樣沒有定論。朱光潛在他的《文藝心理學》中指出，希臘的悲劇往往模仿偉大善良的人物，被命運或一種莫名的力量推向毀滅，可是在過程中，他展現蓬勃的生命力與磅礡的氣概。他最後可能遭到毀滅，可是他始終不屈不撓，在精神上完全勝利。因此，悲劇既是悲觀的，也是樂觀的。一個理想的悲劇觀眾，既是「分享者」，能夠感到憐憫與恐懼；又是「旁觀者」，能夠把劇作當藝術品看待，欣

賞當事人的反抗，體會到人類的尊嚴。這種痛苦後的快感，朱光潛認為就是
「卡塔西斯」，也正是悲劇的目的。

在對悲劇的六個因素作了更為深入的探討後，《詩學》認為悲劇比史詩是
更高的模仿文體，能夠給人更多的快感。它列舉的理由可以歸納為三點：一、
在構成元素上，悲劇具有史詩所沒有的音樂、景觀和舞臺表演。二、戲劇表
演的時間短於史詩閱讀的時間，快感比較集中。三、一個悲劇只模仿一個行
動，容易達成它特定的快感；史詩則有多個行動，快感被稀釋而且不易達成。
自從《詩學》首倡此議以來，比較不同文類優劣高低的論述經常出現，悲劇
長期都取得了最受尊敬的地位。關於《詩學》在後世的深遠影響，我們以後
還有機會介紹。

1–16　雅典沒落，戲劇淡出

亞歷山大大帝英年早逝後 (323 B.C.)，他建立的帝國隨即四分五裂，希臘
城邦趁機爭取自由獨立，但民粹之風盛行，亞里斯多德在迫害氛圍中逃離雅
典 (322 B.C.)，同年去世，象徵希臘學術研究的淪落。取而代之的是經過希臘
化洗禮的埃及，以亞歷山大為名的新建海港尤其獨領風騷，成為歐、非兩洲
文化的首府。羅馬從公元前 200 年開始蠶食希臘，先是侵佔了北方亞歷山大
的故鄉馬其頓，最後更將雅典納入掌控之中 (146 B.C.)。它掠奪了雅典可以搬
走的文物雕塑，再建設劇場和市場作為補償。總的結果是雅典文化逐漸變質，
最顯著的實例是在公元一世紀時，雅典的劇場表演中經常加入了羅馬人酷愛
的鬥牛和水戰等等節目。在民窮財盡中，雅典原來戲劇比賽的所有支出都改
由城邦撥款，但城邦政府也往往捉襟見肘，結果是勒迺亞的演出紀錄在公元
前約 150 年就已經中斷，都市酒神節則保持到公元一世紀，此後就斷斷續續，
到公元 500 年甚至完全銷聲匿跡，淪為歷史的陳跡。弔詭的是，被征服的希
臘人成為征服者的老師，他們的戲劇成為羅馬悲劇和喜劇的樣板，更透過它
們的拉丁文劇本傳遍西歐。在文藝復興時期，東羅馬帝國的學者逃亡到義大

利，將希臘原文的劇本整理出版，既充實了人文主義的內涵，也讓世界有機會認識到它不僅是歐美戲劇的源頭，也是它的巔峰，後世各國各地的戲劇很少能和它頡頏，更無一得以超越。

第二章

古代羅馬：

從開始至十五世紀

摘　要

◆◆◆

義大利半島上的羅馬在公元前六世紀猶為一拉丁人的農村，後來經過三個世紀的征戰，建立了橫跨歐、亞、非三洲的羅馬帝國。羅馬戲劇大體上集中於首都羅馬一城。它的正規戲劇演出於公元前 240 年開始，在後來產生了三個有作品傳世的劇作家，其中泰倫斯 (Terence, 195/185–159 B.C.) 及普羅特斯 (Titus Maccius Plautus, ca. 254–184 B.C.) 模仿希臘新喜劇，西尼卡 (Lucius Annaeus Seneca, ca. 4 B.C.–A.D. 65) 模仿希臘悲劇。這些作品都用拉丁文寫成，文采優美，由於中世紀的天主教會普遍用作語文學習的教材，因此流傳久遠，成為後來的世俗戲劇的前驅和典範。羅馬時期還留下兩本學術論著，其一是與劇場建築相關的《論建築》(*On Architecture*)，另一為討論戲劇理論的《詩藝》(*The Art of Poetry*)，對後世發生深遠的影響。

由於長期征戰，羅馬城聚集了越來越多的散兵游勇，以及喪失耕地的農民家族。為了安撫民心，爭取支持，政府及野心政客大量提供群眾娛樂，戲劇演出即為其中的一環，但其它更富刺激性的表演如賽車 (chariot race) 及角鬥等等則規模更大，頻率更高，達到空前絕後的程度。羅馬本來信奉多神教，表演娛樂的地點長期均隨不同神祇的節日而變動，直到公元前 60 年代才興建第一個永久性的龐培劇場 (the Theatre of Pompey)，稍後更興建了宏偉的「大競技場」(Colosseum)，它歷經將近兩千年的天災人禍，至今仍殘存於羅馬的市區之中。

西羅馬帝國滅亡後 (476)，位於亞、非地區的東羅馬帝國延續它的戲

劇演出，偏重色情的仿劇 (the Mime) 尤其興旺。東羅馬還保存了豐
富的希臘古籍，在十五世紀陸續傳移到義大利後，啟發了文藝復興
運動，促進歐洲文化的快速成長。

◆◆◆

2–1 羅馬戲劇的背景：歷史、政治和宗教

義大利半島上，由北到南聳立著一條山脈，將半島分為東西兩半。西岸
中部的臺伯河兩岸是肥沃的平原，史前就有拉丁人居住。約在公元前 900 年，
他們在臺伯河畔建立了羅馬城，由國王領導，但長期受到來歷不明的伊特拉
士坎人 (Etruscans) 的侵陵。公元前 510 年，羅馬人終於驅除異族，推翻王
權，進入共和時代 (the Republic, ca. 510–27 B.C.)。共和政府由兩名選舉出來
的執政官主持，但是由於選舉人資格的限制，當選者一般都是貴族 (the
patrician class)。他們任期一年，退休後成為終身職的元老，組成元老院
(Senate)，他們可以對政府提供意見，通常都受到尊重。佔人口 90% 的羅馬
平民 (plebeians) 經由抗爭，在公元前 494 年成立了護民官 (tribune) 的制度，
由他們選舉一個伸張他們權益的官員，從公元前 297 年開始，這個官員取得
否決不利平民法案的權力。

羅馬共和時代不斷藉戰爭擴大疆域，在公元前三世紀征服了整個義大利
半島，在次個世紀更掌控了地中海沿岸所有的陸地，橫跨歐、亞、非三洲。
共和時期的晚期，軍閥間互相攻伐，最後由名將凱撒 (Caesar, 100–44 B.C.) 擊
敗群雄，成為實際的獨裁者，但他後來遭到共和黨人暗殺，他的義子屋大維
(Octavius, 63 B.C.–A.D. 14) 率兵復仇成功，成為奧古斯都大帝 (Augustus, 27
B.C.)，羅馬從此進入了帝國時代 (the Roman Empire)，享受了兩個世紀的安
定與繁榮，但也累積了愈來愈多衰敗的種子。

第三世紀時，各地軍閥經常割據自雄，內戰此起彼落，在這個世紀的 27

個皇帝中，除了四個之外，其餘的 23 個都死於戰爭、暗殺、刺殺或失敗後被處極刑。最後戴奧克里先皇帝（Diocletian，284–305 在位）認為一人無法控制全局，於是增設一個大帝 (285)，一個統治東方，一個統治西方，雙方人口和面積大致相等，但西方主要使用拉丁文，東方則使用希臘文。君士坦丁大帝（Constantine the Great，306–37 在位）就位後，深感西邊帝國積重難返，於是選定拜占庭 (Byzantium) 為新都，起初命名為新羅馬 (New Rome)，但隨即改稱為君士坦丁堡 (Constantinople)。他在 330 年率領八萬軍民人等進駐，接著人口迅速增加到 25 萬，成為帝國最重要的城市。

隨著羅馬生活的日益困苦，很多人信奉耶和華為唯一的真神，反對羅馬傳統的多神宗教，他們最初受到官方的壓制甚至屠殺，但是信徒卻愈來愈多，君士坦丁大帝於是在 313 年承認它是合法宗教。在 380 年，羅馬皇帝狄奧多西一世（Theodosius I，379–95 在位）承認它是羅馬的國教，隨即禁止其它的宗教。他去世後，兩個兒子分別繼承了東、西羅馬帝國，從此帝國永久分裂，西羅馬帝國在 476 年滅亡，那裡的教會發展為天主教 (the Catholic Church)，東羅馬帝國則延續到 1453 年，它的教會發展為東正教 (Eastern Orthodox Church)。

2-2　愈來愈多的節日活動

羅馬的戲劇出現很晚，而且只是節日活動中的副產品，因此受到它深刻的影響。這些節日源遠流長，伊特拉士坎人的風俗之一，就是趁著市場趕集的日子，舉行宗教儀式與喪禮，接著進行種種表演及競賽，包括舞蹈、歌唱、雜耍、角鬥以及賽馬、賽車等等競技性的運動。在公元前六世紀中葉，他們在弭平了拉丁人的叛亂後，舉行了同樣的儀典和表演，藉以表示對天帝宙斯的感謝，並將它定名為羅馬節 (Ludi Romani / Roman games)。拉丁人推翻他們後 (509 B.C.)，繼承了這個節日，並且將它增加到兩天，舉行類似的活動。

羅馬在對外擴張的征戰中，擄獲了大量戰俘，領導戰爭的將軍／貴族將

其貶為奴隸，利用他們在莊園耕作，生產廉價的產品，原有的拉丁人自耕農難以競爭，只得讓售他們的土地，移居到羅馬城謀生。同時，大量的退伍軍人沒有獲得妥善的安置，同樣蝟集於羅馬。這兩類流散人口愈集愈多，羅馬城的人口在公元前 200 年已經逐漸增加到 20 萬，兩個世紀後估計超過 50 萬，在奧古斯都大帝時更增加到 100 萬。他們生計艱難，心理浮動，野心政客為了爭取他們的支持，除了經常提供免費或減價的食物，還在節日中免費提供種種大眾娛樂，形成所謂「麵包與戲耍」(bread and circuses) 的政策。

　　節日中提供表演既可娛神，又可娛人，於是種類及時間不斷增加。例如在平民獲得選舉護民官的權利時 (494) 將節日增加到三天。在公元前第二世紀時，羅馬徹底毀滅勁敵迦太基 (Carthage)，他們認為這是神明之助的結果，於是將一個地母神的雕像從希臘迎到羅馬，為祂建立神殿，在落成典禮時成立了地母節 (Ludi Florales, 191 B.C.)，從此一年一度舉行，為期六天。又例如凱撒操控元老院後，將一個民間既有的習俗擴大為花神節 (Ludi Florales)，讓女演員及妓女裸體表演；元老院的領導人在殺死凱撒後，為了沖淡危機並且籠絡人心，同樣舉辦了一個慶典；凱撒的義子屋大維在復仇勝利後，立即安排了另一個更為盛大的慶典。除了軍事及政治的動機之外，貴族官員在婚喪喜慶或大廈落成時也往往舉辦節日慶典。此外，羅馬人非常注重宗教形式，只要儀式或程序中稍有差錯，節日的一切就得重新來過，結果是展演越來越多，在公元前 200 年左右每年只有四次到七次，在前 190 年間每年有七到十一次，到了前 150 年間每年達到 75 次。到了公元後的帝國時代，演出次數更大為躍進，最高紀錄是 354 年的 175 次。

　　隨著羅馬政、經情勢的惡化，「麵包與戲耍」的政策愈來愈有必要，負擔也日益沉重，最後達到難以為繼的程度。再者，由於羅馬市的群眾大都是失業農民和退伍軍人，知識水平普遍低落，因此偏愛富有刺激性的比賽或色情性的展演，而且隨著時局的每況愈下，品趣愈來愈低。在這種情形下，羅馬產生了為期不長的戲劇。

2–3 文學性戲劇的萌芽

義大利中部的亞提拉地區，本來是希臘的殖民地，流行亞提拉鬧劇 (The Atellan farces)。它的演員都戴面具，配合音樂和舞蹈，即興表演簡短的故事，其中充滿色情動作及低級笑話，人物則不出幾種特定的類型，如丑角、騙兒、食客、傻瓜及狡徒等等。羅馬人征服了這個區域後 (391 B.C.)，將它引進到首都，起先的臺詞也是即興，但在公元前一世紀時，有作家事先寫出大約三、四百行的劇本演出，頗受歡迎，但它在第一世紀時逐漸被其它劇種取代，沒有留下任何劇本。

羅馬在擊敗勁敵迦太基的次年 (240 B.C.)，在節日中首次加進了戲劇演出，主持人是安得隆尼克斯 (Andronicus, ca. 280/260–200 B.C.)。他本是住在義大利南部的希臘移民，住地被征服後成為奴隸，隨主人來到羅馬，以教授希臘文為生，並且翻譯了荷馬的史詩《奧德賽》。為了這次歷史性的演出，他將一個希臘戲劇編譯成拉丁文，同時兼任演員和導演。此後他編譯了至少 13

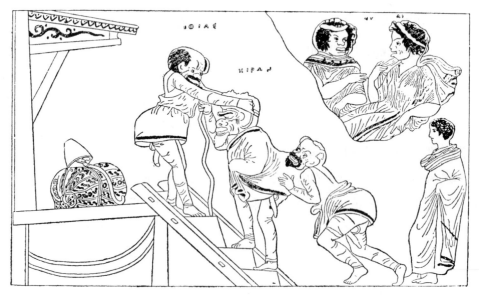

▲亞提拉鬧劇

個希臘的悲、喜劇，但現在都殘缺不全。

安得隆尼克斯的成功引起了模仿。在公元前 236 年的羅馬節中，羅馬人那維斯 (Gnaeus Naevius, ca. 270–01 B.C.) 上演了他自編的劇本。他是個愛國軍人，後來所寫的劇本中可以分為兩類，一類歌頌羅馬的英雄，其中最有名的是《羅慕路斯》(Romulus)，主角是傳說中羅馬的建國始祖。另一類則是諷刺時人時事的喜劇，因此觸怒權貴而遭到放逐，後來鬱死外地。他的後繼者從此避免敏感性的題材，喜劇變成純粹的娛樂品，悲劇根本就無從公開演出。

羅馬在公元前 200 年後次第征服了希臘各地，帶回大批知識份子，迫使他們擔任勞役、祕書、醫生或家庭教師的工作，還翻譯了很多希臘的典籍，使它豐富優美的文化逐漸普及到社會高層。那時正是羅馬的黃金時代，危險激烈的對外戰爭大都結束，爭權奪利的內戰尚未開始，在這個難得的時空裡，羅馬出現了兩位專業性的喜劇作家：普羅特斯和泰倫斯。

2–4 第一位有作品傳世的喜劇家：普羅特斯

普羅特斯 (Titus Maccius Plautus, ca. 254–184 B.C.) 的生平鮮為人知。他可能出生於義大利南部的希臘區，做過亞提拉鬧劇演員，接著四處經商，接觸到希臘喜劇，後來經商失敗，從 50 歲左右嘗試編劇 (204 B.C.)，結果大為成功，獲得羅馬公民的資格。現有 20 個完整的劇本傳世，其中包括《安菲瑞昂》(Amphitryon)、《金缽》(The Pot of Gold)、《俘虜》(The Captives)、《吹牛戰士》(The Braggart) 及《孿生兄弟》(The Twain Manaechmi)。此外，另有一個殘本以及一百多個劇本掛在他的名下，但真正作者難以肯定。

他的作品都是模仿希臘原作，尤其是米南得爾 (Menander) 的新喜劇。不同的是，米南得爾這位富有的雅典君子希望藉娛樂提升社會氣質，所以劇情及人物大都正面；普羅特斯編劇則純粹是為了牟利。為了取悅那些氣質低俗的大眾，他總是從幾個希臘原作中截取片段內容，刪除其中的歌隊及晦澀部分，再加入羅馬的地方色彩，結合成為一個新劇，務求淺顯明白，熱鬧有趣。

普羅特斯的劇本都用詩歌體寫成，長的達 1,400 多行，短的只有 700 多行，約有三分之二的詩行配置音樂，還插入三、四首歌曲，相當接近後來的音樂劇。這些劇本的題材都是中產階級青年人的戀愛，但是由於情人間彼此的誤解或者父親的反對，引起一連串雜沓零碎的事件。為了解除觀眾的困惑，劇中慣例有一個開場白 (prologue)，解釋故事的背景。劇中人物從 7 個到 15 個不等，其中包括膽怯又愛吹噓的軍曹、風流的妓女、貪饞的食客、騙人的郎中，以及為少主出謀獻計的奴隸。這些人物環繞在戀人身邊，軍曹大多是要爭取愛情，其餘的則是為了圖財謀利，或者騙吃騙喝，而奴隸則希望藉著幫助主人獲得情侶的功勞，恢復自由的身份。因為人多口雜，劇中的臺詞活潑生動，充滿機鋒和黃色笑話；更特別的是，普羅特斯為了擴大效果，有時不惜跳出劇情，讓人物即興發揮，或者添加動作，甚至直接向觀眾說話。總之，他著重的是每個片段演出的立即效果，不是整個情節的合情合理。

普羅特斯的作品中，最著名的當推《孿生兄弟》。它的開場白介紹在西西里島有對雙胞胎兄弟，面貌身形酷似。哥哥麥納克斯 7 歲時隨父親出外經商，在伊城 (Epidamnus) 失散，為當地的一個富商收養，成年後娶富家女為妻。他故鄉的父親以為他已經死亡，將他的名字給予其弟，以致兄弟同名。弟弟長大後出外尋兄，六年後和伴隨他的忠僕來到伊城。故事開始時，麥兄偷了妻子的錦袍送給青樓女子愛嬌 (Erotium)，囑咐她準備豐富晚宴，俾他能與名叫「吸乾」(Sponge) 的食客共享，隨即離開她進城辦事。麥弟經過愛嬌門口時，她誤以為情人去而復返，堅邀他入內享受盛宴，接著共行雲雨之歡。這個誤認引起一連串的風波，加以食客挑撥、庸醫亂診，造成胡鬧、裝瘋、大打出手的場面，趣味橫生。最後麥弟的忠僕感到事有蹊蹺，開始詳細盤問，真相終於大白，麥弟給與忠僕自由，麥兄決定隨弟返回故鄉，讓忠僕代為出售財產，連麥嫂也在拍賣物之中。

一般來說，普羅特斯的劇本文字優美活潑，在中古時代被當成拉丁文的教材，流傳廣遠。文藝復興時期以後，他的劇本經常在義、英、法等國演出，其中的情節、場景、人物和笑話，經常為後起作家們模仿挪用，連法國的莫

里哀及早期的莎士比亞都不例外。直到今天，他的劇本還不斷上演，有的還被改編成歌劇或者電影。

2-5 第二位有作品傳世的喜劇家：泰倫斯

　　羅馬另一位喜劇家是泰倫斯 (Terence, 195/85–59 B.C.)。他原是從迦太基俘虜來的奴隸，因為天資聰穎，容貌俊美，他的主人給予他良好的教育，後來更支持他創作戲劇，現有六個劇本傳世：《安得諾斯之婦人》(*The Woman of Andros*)、《自虐者》(*The Self-Tomenter*)、《宦官》(*The Eunuch*)、《佛米歐》(*Phormio*)、《岳母》(*The Mother-in-Law*) 及《兄弟們》(*The Brothers*)。像普羅特斯一樣，泰倫斯的每個劇本都是幾個希臘新喜劇拼貼的結果，題材也都是中產階級青年人的戀愛，但在其它方面不僅互有差異，甚至是強烈的對照。泰倫斯的臺詞用詩歌體寫成，二分之一有音樂配合，比普羅特斯的略少；更為不同的是普羅特斯運用單軌情節，他則運用雙軌情節，安排兩條線索互相交錯發展，充滿懸宕，但合情合理，沒有突兀穿插和胡鬧打鬥的場面。同樣地，他的人物大都能自尊自重，即使反面人物也很少踰越社會常軌。這樣的劇情不需要解釋性的開場白，他的開場白主要是用來說明他的戲劇觀念，或回應別人的質疑與批評。總之，如果說普羅特斯是為群眾創作，作品接近鬧劇；泰倫斯的作品則傾向於浪漫或感傷喜劇，最受當時貴族知識份子的欣賞。

　　特別值得注意的是，泰倫斯的拉丁文對話自然典雅，有的甚至類似格言，今天仍在西洋流行，例如「人言言殊」(So many men, so many opinions)、「情人鬥嘴只是愛的翻新」(Lovers' quarrels are the renewals of love) 以及「人性險惡，幸災樂禍」(There is such malice in man as to rejoice in misfortunes from another's woes to draw delight) 等等。馬丁・路德 (Martin Luther) 在反抗舊教、創立新教時，最常用的一句話也是來自泰倫斯：「我是人；人間萬事我都關心。」(I am a man; and nothing human is foreign to me.)

　　泰倫斯最後寫成的《兄弟們》(*The Brothers*) (160 B.C.) 具見以上的特質。

此劇以雅典為背景，涉及兩個世代，每代都有兩個兄弟。老一代是住在城市的彌伯 (Micio)，非常富有；他的弟弟德叔 (Demea) 在鄉下務農，習慣省吃儉用。因為哥哥是個鰥夫，所以德叔就將長子愛兒 (Aechinus) 過繼給他，自己留下次子克弟 (Ctesipho)。劇情略為：愛兒知道鄰居少女麗娘 (Pamphila) 已因他懷孕後，立即承諾娶她為妻，只是事出突然，尚未稟告乃父。克弟從農莊進城玩耍，對歌女阿嬌 (Parmeno) 一見鍾情，但無錢為她贖身，愛兒於是率領他父親的奴隸 (Syrus) 將阿嬌搶進家中，再由奴隸安排付款。麗娘的寡母蘇絲 (Sostrata) 知道以後，以為他對女兒始亂終棄，於是投訴於兄弟兩人的父親，彌伯立即答應要讓兒子迎娶，德叔最初極力反對，後來看到眾人反應，於是徹底改變觀念和立場，不僅同意兒子的婚事，而且慫恿哥哥娶蘇絲為妻，接著得寸進尺，敦促哥哥還給他的奴隸自由，還給他奴隸的妻子自由，而且還要哥哥借給他資金，讓他能經營買賣謀生。

本劇在開場時彌伯說出對孩子教育的方法，即使在今天仍有引人深思的價值：「年輕人履行義務，如果是由於畏懼懲罰，他考慮的只是犯行被發現後的危險。假如他有理由相信他能逃避後果，他會立即本性復燃。但是如果你能藉慈愛讓他貼近，他就會永遠行為誠實。由於他一向受到寬待，他會樂意寬待別人。不論你是否在他身邊，他都能毫無變易。這正是為父之道：幫助孩子養成自動自發的習慣，而不是畏懼嚴重的後果。這也正是父親與奴隸主的不同。不明此道的人，最好承認他對管教子弟還非常懵懂。」

泰倫斯在去希臘蒐集戲劇資料的途中去世，原因不明。此後很多的羅馬年輕人像他一樣改編希臘劇本，估計在公元前 100 年之前，羅馬至少產生了 20 位作家，寫出了約 400 齣劇本，但僅有奴隸出身的陸西額斯 (Accius Lucius, 170–ca. 84 B.C.) 的作品較為出色，現在約有 40 個劇目及殘段保留。後來由於羅馬的觀眾愈來愈愛刺激性的節目，劇團不敢也不願購買由希臘改編的新劇，到公元前 100 年左右已經完全中斷，新的作家們於是改從羅馬居民生活中找尋題材，但結果乏善可陳，也沒有作品保留。

在第三世紀時，就有學校將泰倫斯劇文選為拉丁文的教材。基督教在第

四、五世紀得勢後，更稱譽他是「基督徒一樣的泰倫斯」，繼續在學校中研讀他的劇本，在第八世紀更有修女模仿他的劇本創作，成為歷史上第一位女性劇作家。總之，他和普羅特斯的作品發揮了承先啟後的功能，讓歐美的喜劇從希臘一脈相傳到現代。

2-6 唯一有作品傳世的悲劇家：西尼卡

羅馬接觸到希臘戲劇以後，很多知識份子固然重視悲劇，悲劇作品也經常在劇場演出，但是在公元前 200 至 275 年之間，只有三個悲劇家的名字留下，根據間接的資料推測，他們的作品大都是希臘劇本的改編，少數才是羅馬的題材。今天仍然保留的九個悲劇作品都屬於西尼卡 (Lucius Annaeus Seneca, ca. 4 B.C.–A.D. 65)。西尼卡出身世家，在哲學及修辭學方面造詣深厚，特別宣揚斯多葛派哲學（Stoicism，或譯「禁慾主義」），強調尊重自然和理性的簡樸生活，以及面對危難的堅韌意志。他曾經擔任尼祿 (Nero, 37–68) 童年的老師，尼祿擔任皇帝期間 (54–68)，他擔任顧問，後來尼祿懷疑自己的母親和妻子陰謀政變，於是加以殺害，接著懷疑西尼卡參與其中，於是予以黜免，最後迫他自盡。

西尼卡的悲劇都是希臘悲劇的改編，它們是《特特洛的女人們》(*The Trojan Women*)、《米狄亞》(*Medea*)、《伊底帕斯》(*Oedipus*)、《菲德拉》(*Phaedra*)、《塞厄斯提斯》(*Thyestes*)、《英雄在高山》(*Hercules on Oeta*)、《英雄瘋狂》(*The Mad Hercules*)、《腓尼基女人》(*The Phoenician Women*) 以及《阿格曼儂》(*Agamemnon*)。以上劇本中有五個的原著屬於尤瑞皮底斯。

西尼卡的悲劇有以下幾個共同點：一、主角在一個強烈動機的驅使下，採取了極端暴力的行為，導致死亡累累。二、巫師或鬼魂經常會參與或觀察這些暴行。三、自然界的現象會隨人間事物變化，導致地震或日月無光等等，產生天人交感的現象。在《伊底帕斯》中，連先知燃燒祭品的飛煙最後都變成血紅。四、每個劇本中間都穿插四次歌隊表演，將故事分隔為五個片段，

後世據以將劇本分為五幕。五、劇中的重要人物常有一個心腹 (confidant)，一般都是他們的僕人，兩人間的談話可以吐露這些人物的心聲。六、劇中還經常出現獨白 (monologue) 或旁白 (aside)。七、臺詞非常注重修辭與文采，風格高雅，有時是主角引經據典的長篇獨白，有時是富有哲理的精簡金句。

以上這些特色，可以藉《塞厄斯提斯》說明。在第一幕，一個復仇女神將老覃塌拉斯 (the Elder Tantalus) 的陰魂喚出地獄，要他目睹阿戈斯 (Argos) 王室的罪行，但他不忍看到子孫們彼此相殘的慘劇，寧願重回地獄遭受永罰。歌隊祈禱神明結束阿戈斯王朝數代作惡報仇的傳統。第二幕，阿垂阿斯 (Atreus) 為了報復弟弟塞厄斯提斯 (Thyestes) 誘姦妻子，差遣他的兒子傳遞假訊，說他願意捐棄前嫌，與弟弟共掌王座，分享富貴。歌隊唱道王道的要義在克制自己，不在克制別人，讚美默默無聞的恬淡生活。第三幕，阿垂阿斯甜言蜜語，邀請弟弟帶他的三個兒子同來王宮飲宴。歌隊相信沒有事情會永恆不變，現在兄弟化解仇恨是自然可喜之事。第四幕，信使詳細報導塞厄斯提斯的三個兒子如何被一一殺死、肢解、烤燒、烹煮，篇幅高達將近 250 行。歌隊震驚之餘，感覺時當正午的太陽竟然昏暗，大地震動，世界末日將臨。第五幕，塞厄斯提斯獨自飲酒吃肉，以為權位在望，不禁高興唱歌，繼而又感到隱憂重重，於是要求立見兒子。阿垂阿斯令人將塞厄斯提斯三子之頭置於大盤帶入，並且告訴他剛才所吃的肉正是他兒子們的軀體，還說自己太過焦急，不然「我應該趁你的兒子們還活著，就把他們傷口的血液灌進你的口中，讓你喝下他們的熱血。」塞厄斯提斯痛心萬分，呼求天神主持正義，但毫無反應，他誓言必報此仇，全劇就此結束。

西尼卡的《米狄亞》中，同樣探討著劇中主角的報仇心理。劇首的一段對話，充分顯示對話中的文采，已經接近哲理性的精簡金句：

米狄亞：輕微的痛苦才能隱忍聽勸，

　　　　沉重的冤屈不能委曲隱藏。

　　　　我決心採取行動。

保　姆：我撫養過的孩子啊，

　　　　妳沉默也未必安全，節制妳的憤怒吧。

米狄亞：命運踐踏軟弱，但畏懼英勇。

保　姆：勇氣適得其所才能獲得認可。

米狄亞：從來沒有不得其所的勇氣。

保　姆：連希望都不能領導妳走出不幸。

米狄亞：沒有希望的人就不會心灰意冷。

　　西尼卡一再寫出這些作品，有可能是為了紓解生活環境中的壓力，或者藉此鍛煉面對危難的堅韌意志。無論如何，他的劇本因為包含太多殘忍的動作，基本上不可能上演，它們在他生前最多只是由一群人環坐一起輪流誦念，就如今天廣播劇的方式。西尼卡的劇本雖然只是書齋劇 (closet play)，但對後來文藝復興及以後的世俗劇，發生了深遠的影響，英國和法國黃金時代的作品中，比比可見他悲劇中的特色。

2-7　仿劇與默劇

　　羅馬的喜劇和悲劇在第一世紀沒落後，取代它們的是仿劇。作為一種公眾表演的形式，仿劇的內容、長度、氣氛和參加表演的人、獸等等，始終都在隨著時代與觀眾的興趣而變化。正因為如此，仿劇的源頭難以查考，但知在公元前第三世紀時，它就汲取了亞提拉鬧劇的技術，表演相當成熟，臺詞多為即興之作，偏重對時事與城市生活的諷刺。在公元前一世紀時曾有人寫作頗具文學水準的腳本，但數量不多，且已失傳。在共和時期的晚期，隨著政壇與社會風氣的敗壞，仿劇中逐漸色情氾濫。上面提到的花神節在首創時，凱撒大帝就曾讓仿劇女演員及妓女裸體表演。

　　早期的仿劇劇團演員不過數人，男女都有，不戴面具，容貌外型因此非常重要。女演員大都體態嬌美，秀色可餐，而且服飾力求時髦，往往是仕女

們模仿的對象；男演員中有的俊美，有的奇形異狀引人發噱。丑角演員則突出他們的特徵，尤其是誇大他們的陽具。這些劇團的節目，大多呈現色情與外遇的題材，言詞猥褻，基督教開始普及後，非常不滿仿劇表演的淫蕩內容，以及它的演員的墮落生活，每每加以筆伐口誅。但仿劇演員不僅我行我素，甚至反脣相譏，經常嘲笑教徒的行為、信仰和儀典，例如受洗禮及耶穌被釘十字架等等。雙方攻擊持續到西羅馬帝國滅亡，這成了教會得勢後長期反對戲劇的原因之一。

羅馬帝國後來節日演出的其它類型增多，仿劇劇團為了競爭圖存，每團規模擴大到數十人，以便兼演魔術、踩高索、吞劍、吐火、舞蹈、歌唱或動物表演等等節目。隨著帝國時代的每況愈下，仿劇越來越偏重暴力與色情，墮落到了極點。在第三世紀早期，皇帝亥力歐卡巴拉斯（Heliogabalus，218-22 在位）就命令劇中的性愛情節要真人真演，有的皇帝甚至會讓死囚代替演員，真人真殺，造成鮮血四濺，頭顱落地的場面。

另一個廣受歡迎的劇種是默劇 (pantomime)。它的名字來自希臘文，意義是模仿 (mime) 一切 (panto)，意謂由一個演員頭戴面具，藉著它的更換飾演故事中的不同人物，純粹以肢體動作表演故事，由配合的歌隊唱誦出故事的內容。簡單來說，默劇類似現代的芭蕾。這種表演形式在公元前 22 年，由皮雷德斯 (Pylades) 及巴希樂絲 (Bathyllus) 開始。兩人都是希臘後裔，皮雷德斯來自小亞細亞，是奧古斯丁大帝的奴隸，他被帶到羅馬首都後，立即展演他擅長的悲劇性默劇，故事來自希臘的文學作品，人物包括伊底帕斯王、米狄亞、彭休斯 (Pentheus) 等等。巴希樂絲生於埃及，是奧古斯丁大帝重要下屬的奴隸，最初展演喜劇性默劇，例如他的《麗姐與天鵝》(Leda and the Swan)，展演宙斯天帝化身為天鵝，引誘斯巴達王后麗姐 (Leda) 發生關係，後來生下歐洲最美麗的女人海倫。隨著觀眾興趣的改變，他後來也注重悲劇性的題材。

他們兩人都著重突出故事中的色情，彼此相互嫉妒，競爭激烈，而且各有獨立忠實的支持者。當時有很多的作家們寫道，每個羅馬人都是他們的崇

拜者，但是他們分為兩派，各自穿戴不同的服裝 (liveries)，藉以表示他們崇
拜的對象。為了主張自己一派的演員更為傑出，他們經常在街上爭吵打鬥，
甚至引起暴動，波及全城。有次奧古斯丁大帝因此責備皮雷德斯，他卻傲慢
的回答道：「凱撒，群眾因為關心我們而爭鬥其實對陛下有利；這樣他們的注
意力就不會集中於您的作為。」他說出的正是「麵包與戲耍」政策的重點，默
劇也從此盛行羅馬長達兩個世紀，甚至很多君主與貴族都有私人的表演者。

　　正因為默劇流傳廣遠，影響深厚，它一直受到正、反兩面的評量，其中
最好的讚美來自修辭學者盧西恩 (Lucian of Saomosate, ca. 125–80)。他用希臘
文寫成的著作超過一百種以上，其中他寫道，一個偉大的默劇表演者要像一
個偉大的政治家一樣：他不僅能想出睿智的政策，而且能讓他的觀眾了解。
就默劇而言，這個了解來自「姿勢的清晰」(the clearness of gesticulation)。為
了達到這個目的，他必須閱歷深廣，而且要有很強的記憶力。譬如說，為了
取得身體的平衡美觀，他要懂得雕刻與繪畫；為了配合伴奏的音樂，他必須
懂得節奏和旋律；為了體現人物的個性與熱情，他要學習修辭學，記住它的
要領；最後，默劇演員必須了解道德與哲學，否則就不能在姿勢中傳達人物
的意境，或區分善良與邪惡。盧西恩繼續寫道，一個默劇所呈現的人物，可
能先是王子，後是暴君，然後又是農夫、乞丐。一個演員縱然換上面具，但
身體未變，如何把每個人物區分清楚，端賴他的靈魂：「其它藝術只要求演員
身體的或精神的力量，默劇演員卻結合兩樣。他的表演是體能的動作，同時
也是心智的；他每個姿勢都意義豐富；這正是他卓越的主要泉源。」盧西恩結
論說到，唯有這樣，默劇藝術才能完美無瑕，成為展現古典文學的明鏡，使
觀眾從中了解世界、認識自己、避免邪惡、追尋正道。

　　對於默劇的批評，主要集中於它穢褻的內容與演員墮落的行徑。禁慾哲
學家兼悲劇家西尼卡就曾輕蔑的說過，羅馬年輕的貴族都變成了默劇演員的
奴隸。有些皇室婦女熱愛默劇演員，主動投懷送抱，不少演員在被發現後都
遭到殺害。從公元第三世紀以後，羅馬政局多由粗暴的軍人主宰，他們的品
味只能欣賞以前以色相取勝的仿劇，這個高級的優雅藝術隨著銷聲匿跡。

2-8　演員、演出安排與表演場地

　　共和時期的重要展演活動，本來限定只有執政官可以舉辦，後來護民官也獲得同樣的權力，但他們補助經費往往不足，必須由承辦人或其它豪門大量補充。以戲劇而論，這位負責承辦的官員每次都選定三、四個劇團，與其負責人商定經費後就由他們包辦，從選劇、排練到演出的一切。他們一般都非常賣力爭取觀眾，因為如果表演優異以致觀眾雲集，不僅可以得到豐厚的獎金，還可獲得再次承辦的機會。這些職業劇團最初僅有五到六個演員，都是男性，在表演時都戴著面具，它們都用亞麻布製成，能夠遮蓋頭髮和整個臉部，用以區別人物及製造特殊效果，例如年輕人的頭髮多黑色，老人的面具趨向於禿頭或白髮，婦女多長髮，或奴隸固定都是紅髮等等。有的面具造型就像卡通畫一樣，透過對五官誇張扭曲的呈現，達到喜劇性的效果。羅馬喜劇的音樂性極高，配合的身段動作非常複雜，比較受歡迎的劇本因為一再重演，觀眾對它們的唱段和身段都非常熟悉，演員偶然發生錯誤，甚至旋律或聲音偶有凝滯，往往會遭到立即的反應，噓聲連連。

　　演員絕大多數出身奴隸或貧寒家庭，社會地位低微，演戲收入單薄，難以養家糊口，必須找尋額外的工作彌補。然而，傑出演員的地位卻非常崇高，身價驚人，很多的羅馬人於是高價收買有潛力的年輕人作為奴隸，送去由著名演員開辦的學校參加訓練，成熟後讓他們參與劇團，控制他們的收入，往往獲利豐厚。

　　這些演員中有兩人特別出類拔萃。其一為羅希斯 (Roscius, ca. 131–63 B.C.)，他是希臘裔的奴隸，擅長喜劇，尤其是其中的丑角及鴇母 (pimp)。他曾是西塞羅 (Cicero) 的演講老師，西塞羅成為元老院的大演說家後，仍然自歎弗如。蘇拉將軍 (Sulla) 當權時賞識他的演出，不僅還他自由，還賜給他金戒指，象徵他取得了近乎貴族的地位。另一個演員是伊索 (Aesop，又稱 Aesopus)，早期身世不詳，可能是個獲釋的奴隸，專長悲劇，有次飾演阿垂阿斯焦思苦慮要如何報仇，這時另一個演員經過舞臺，伊索竟然用國王的權

杖將他打死，可見他是多麼全神入戲。他也是西塞羅的好友，曾經教過他演講術。享譽當世的伊索，身後留下的遺產高達兩千萬元，相當於三萬名士兵一年的薪餉。

羅馬戲劇的演出地點，長期都在每個節日不同神祇的神殿前面，舞臺都用木材搭建，演完就拆，沒有留下實體及可靠的記載；後來根據零星的資料以及對於實際演出的推測，勾畫出下面的輪廓：舞臺成長方形，高約 1.5 公尺，前面部分是平坦的表演場地，後面是聳立的舞臺背景 (scaenae frons)，可能有三個缺口，有三個大門通向不同的人家，門外是街道或公共場所，所有情節都在此進行，即使喜劇中的談情說愛也不例外。至於喜劇中經常出現的竊聽或偷窺，一般都利用舞臺背景牆面的那些圓柱或壁龕來藏身掩蔽。如果上演的是悲劇，很可能是將牆面上的房門加以裝飾，讓它們顯得富麗堂皇，儼然是宮殿的入口。佈景方面，很可能模仿希臘劇場，使用三角形的立軸 (periaktoi)，它們放置在舞臺的兩邊，有時中間還有一面。它們上面都繪有景物，但體積有限，所以只有示意的功能，因此劇情的背景主要依靠臺詞提供的資料，以及時間所累積的成規 (conventions)。

在公元前第二世紀中，至少有三次有人嘗試建立永久性的劇場，但都因為元老院的反對而中斷。元老們的反對包括道德的、宗教的和經濟的種種理由，其實最重要的考量也許是實際的政治利益：節日演出既然是爭取民心的機會，搭建臨時性的舞臺讓很多人可以輪替參與。因為這些反對，羅馬市第一個永久性的劇場，直到公元前 55 年才開始興建，籌劃及出資人是軍事強人龐培 (Pompey, 106–48 B.C.)。他在東征亞、非各地時 (67–61 B.C.)，一方面擄獲了大量的財富，一方面必然看到希臘化的永久性的劇場，對它們的賽車、賽馬等等活動自然印象深刻。他凱旋回到羅馬後勢力強大，元老院莫奈他何，於是任由他興建了歐洲空前龐大又豪華的劇場，經他命名為龐培劇場 (the Theatre of Pompey)，於公元前 52 年奉獻啟用，不過羅馬正規性的戲劇此時已經衰微，「劇場」中的演出內容主要是競技性的活動。

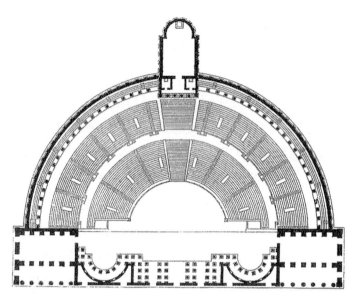

▲龐培劇場：下面是舞臺，中間半圓是舞池，上面是觀眾區，最高處的方塊是愛神神殿。

　　龐培劇場建立在羅馬市城牆之外的平地上，以希臘劇場為模式，基本上也是一個露天的圓形結構，直徑長約 150 公尺。它由舞臺、觀眾區 (theatron) 和舞池 (orchestra) 三個部分組成。它與希臘劇場不同的是，這三個部分密切連接，形成一個建築整體，外面有高牆環繞，很容易控制人員出入。分別來看，觀眾區成半圓形，裡面的座位呈半弧形，共有三層，有很多縱橫通道，結構與現代的露天球場相似。最高的座位與舞臺的屋頂等高，因此觀眾不能看到劇場之外的景物。這些座位以前估計只可容納 20,000 名觀眾，最新估計則高達 40,000 名。觀眾席中央區的頂端建立了一座維納斯 (Venus) 的神殿，據傳龐培對元老院聲稱，一切演出都是給這位女神欣賞，藉以堵塞他們的反對聲浪。

　　舞臺成長方形，約 90 公尺寬，18 公尺深。舞臺左右兩邊的短牆上面設有包廂，可供皇帝或貴賓使用。舞臺底端是舞臺景屋（stage house 或 scaena），上面有五個通道與入口，代表五戶人家的大門，通向室內。門前的空間代表街道以及海港等等，是主要的表演區。門道兩旁的牆面裝飾著很多

圓柱、壁龕以及雕像等等，令人賞心悅目。羅馬喜劇中的談情說愛，絕大部分都在這裡發生。這些喜劇中常有人竊聽或偷窺，他們一般都利用那些圓柱或壁龕等藏身掩避。舞臺大都裝設活動地板，可以隨時移動作表演之用，例如供埋葬屍體或鬼怪出入等等。舞臺上面有屋頂，面積約與舞臺相若，可以保護它不受日曬雨淋。歌舞池成半圓形，通常擺設座位供元老或貴賓使用，如果演出中包括水戰，則在此處注水。

在劇場舞臺的後面還有花園和其它的建築物，如藝術博物館、新建的元老院、長廊，以及龐培個人的辦公處與雕像等等。這些建築、劇場以及花園由一個外牆環繞，形成一個多功能的整體，在演出時可以為貴賓提供休憩的環境，其餘時間龐培可以在這裡會見賓客（他就是在這裡被一些元老刺殺），或者開放花園供市民遊玩或情侶幽會。維納斯神殿與劇場外面既有的四個神殿比鄰，形成一個宗教區，可以隨著劇場活動，頻頻舉行儀典。

龐培斥資興建如此宏偉精緻的建築，具有多重的政治目的。一方面這顯然是「麵包與戲耍」的舉措，藉以收攬人心，塑造個人形象。再方面劇場中選擇供奉的維納斯已經從希臘的愛神，變成羅馬人的勝利女神 (Venus the Victorious)，因為在希臘攻陷特洛伊時，祂保護它的將領 Aeneas 逃亡，後來成為神話中羅馬的建國始祖，龐培家族一直自認是他的後裔。劇場落成時的獻詞「榮譽、道德、成功」，不但強調祂的戰爭能力，同時也暗示了龐培的烜赫戰功。

除了龐培劇場，龐培還改建了羅馬郊外的大賽車場 (The Circus Maximus)，早在公元前七世紀時，伊特拉士坎人就在羅馬城南部兩個山谷之間的沙灘平地上，舉行賽車和其它競技性的表演，觀眾則坐在山坡觀賞。羅馬人後來逐漸改進，首先建立了賽車的跑道，因為跑道成橢圓形，所以把場地稱為橢圓形 (The Circus)。為了提供群眾娛樂，歷屆主政者都支持賽車活動，並且不斷改進它的方式和設備，到凱撒當政時尤其卓著。他在公元前 50 年左右把大賽車場擴大：跑道約有 620 公尺長，150 公尺寬，可容 12 輛馬車同時奔馳，旁邊有大理石的座位，可以容納 27 萬人，約為羅馬人口的四分之

一，更多的人還可在山上遠觀。除了賽車外，大競技場也可以用來舉行賽馬、角力、野獸表演等等節目，後來很多基督徒也在此遭到處決。天主教會在549 年主持羅馬市政後，立即停止這裡的活動，大賽車場的大理石隨即遭人挪用或竊取，最後只剩下車道的殘跡和瀰漫的荒草。在十九世紀經人略為修繕成為公園，兼作群眾聚會之處，例如 2006 年慶祝義大利贏得世界盃足球賽冠軍，公園即聚集了 70 多萬人。

羅馬第三類形式的大型表演場所是圓形劇場 (Amphitheater)。它的名稱來自希臘文：amphi 的意義是「環繞」或「兩邊」；théatron 的意義是「觀看之地」。這個名字相當傳神的描寫出：這個表演的場地是由兩個半圓或半橢圓的劇場結合而成，觀眾區在圓周空間的上面，表演區在它所環繞的空間。這類劇場中最大的是福雷巍圓形劇場 (the Flavian Amphitheater)，興建者是福雷巍·威斯帕 (Flavius Vespasian)。他原是羅馬帝國在非洲的主帥，後來暴君尼祿死亡，數人爭奪王座，他率兵回朝爭位成功（69–79 在位）。在政局安定之後，他在不少地方興建了教堂及博物館，並在 70 至 72 年左右開始興建這個表演場地，全部工程在他去世後由他的兒子完成，共約八年 (72–80)。

這個建築物現在比較通用的名字是大競技場 (Colosseum)，位於羅馬市區的中心。該地原為稠密的住宅區，羅馬大火後留下一片瓦礫，尼祿趁機攫取大片土地修建皇宮，並在前面開闢大湖供個人享受。現在的競技場就建在填平的湖上，明顯表示新的皇帝還地於民的善意。「大競技場」是石質建築，呈橢圓形，約 189 公尺長，156 公尺寬。觀眾區共有四層，高約 47 公尺，可以容納五萬觀眾。建築外牆有 80 個入口，其中 76 個供一般觀眾使用。他們憑入場券按號進入，沿著個別通道入座，男女身份區隔分明，不相混雜。另外四個入口專供皇帝及元老貴族使用。如遇緊急狀況，所有觀眾可以在數分鐘內疏散完畢。競技區面積為 83 乘以 48 公尺，下面是木頭地板，上面鋪著散沙。地板下面有地下層，參與競技的人、獸，以及表演所需要的配景等等，都可用升降機送到競技區。

「大競技場」啟用典禮一共持續了 100 天，各種刺激性的節目應有盡有。

一位作家寫到他看到舞臺上出現滑動的山丘與樹林，接著地面展開，泉水湧出，大批奇禽異獸出現。這些景觀當然每天都有變化，但總共出現了 9,000 多頭野獸，牠們都是威斯帕父子歷年在非洲捕獲的獵物，包括 600 頭獅子、410 頭豹子、18 頭大象和一頭印度的獨角獸 (unicorn)。牠們在啟用典禮中或是互相咬鬥至死，或是被獵人撲殺，其規模與殘忍可謂空前絕後，但也贏得了當時群眾的熱愛，以及對威斯帕家族的支持。

「大競技場」啟用後又不斷增加了一些新的設備，例如在觀眾區上面架設涼篷，藉以遮蔽日曬；甚至架設通風管，先讓氣流吹過水面，將涼爽新鮮的空氣送到觀眾區。大競技場在三世紀遭到火災，但經過修繕後一直沿用了約 500 年，在其中上演的節目戲劇與非戲劇的都有，但較多的是鬥獸、角鬥、水戰、著名戰役的重演，以及在此犧牲基督徒等等。羅馬城淪為蠻族統治後，「大競技場」還有演出的紀錄。天主教會從開始就反對演戲，更痛恨鬥人、

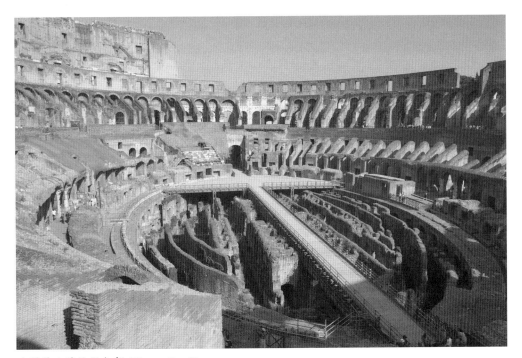

▲羅馬大競技場內部 (ShutterStock)

鬥獸等等的殘酷，於是在得勢之後的第六世紀晚期，就在劇場中間建立了一個教堂，以後又陸續挪用場地的其餘部分作其它用途。1349 年的一次大地震，震毀了競技場的南邊外牆，此後它的石材被人明取暗偷，這個羅馬建築的奇葩也就逐漸淪為廢墟，只能供後人驚嘆憑弔。

自從羅馬首都建立了劇場和競技場以後，帝國的各個行省群起效法。固然有些皇帝試圖禁止或抵制，但大勢所趨，在帝國的 1,000 個都市中，約有 790 個建立了自己的劇場，遍佈歐亞非各洲。它們一方面可以散佈羅馬的文化，再方面可以為當地的住民及羅馬駐軍提供娛樂。除了劇場以外，羅馬很多城市還有奏樂廳 (odeum)。它通常都設立在一個有屋頂的方形或長方形的房子之內，面積較劇場狹小，但裝潢華麗，可以用來演奏音樂以及戲劇。現知最早的奏樂廳約在公元前 80 年建立在龐貝城 (Pompeii)，羅馬唯一的奏樂廳建立在十年以後。

▲法國南部的橘城劇場，每年夏天均在此舉行歌劇節，圖中為 2004 年上演的威爾第《那布果》
© grand angle orange

就劇場而言，變化最顯著的是舞臺上增加了前幕與後幕。前幕 (front curtain) 至遲在公元前 56 年就已經開始使用。它懸掛在舞臺景屋的前沿，有輪桿控制，放鬆輪桿就可讓布幕落在舞臺地板的凹溝，反之則可將幕升起展現後面的景觀，如果景觀精妙，升起速度又快，定能產生很強烈的印象。反之，一場好的表演以後，立刻落下布幕，也可收到高潮式的結尾。後幕 (background curtain) 本來可能只是正面牆面前面懸掛的一塊布幔，遮蓋後面的雜人雜物，後來因為仿劇盛行，表演內容增加，於是把布幔增大，藉以遮蓋牆面上的裝飾，俾能突出演員或動物的表演。如果在大幕上開叉，還可讓那些參與表演的獅、狼、虎、豹容易退出觀眾的視野。

這些古代建築的劇場有的至今仍然保持，其中最為完整的是法國南部的橘城劇場 (Orange Theatre)。它建於公元一世紀，經常表演當時流行的各種劇目，夜以繼日，全部免費，讓當地的軍民流連忘返，直到亡國仍樂此不疲。天主教得勢後，在 391 年將它關閉，它的建材逐漸流失。幸好在十九世紀經過有識之士的呼籲拯救，逐漸恢復昔日光彩，在 1981 年，聯合國教科文組織更承認它是世界文化遺產，經常上演各種節目，但自戲劇演出轉移到鄰近的亞維儂 (Avignon) 以後，現在專演歌劇。

2-9 兩本學術論著：《論建築》與《詩藝》

在羅馬的和平盛世中，出現了兩本重要的論著，一本是《論建築》(On Architecture)，作者是維蘇維斯 (Vitruvius, ca. 80–25 B.C.)。他先後為凱撒與奧古斯丁大帝工作，是重要的工程師和建築師。本書總結了他的實務經驗和前人的觀念，共十卷。在第五卷中，他將劇場與其它民用公共建築（如公共論壇、大教堂、水道等等）同等重視，提出了歷史的回顧與改革的意見。在興建新的劇場方面，他認為首先要考慮到外在的環境，然後選定適當的地址。劇場本身的整體規劃先要選定一個中心點，然後規劃出舞臺區與觀眾區。接著他針對羅馬的現狀，對舞臺規模、座位區劃、出入通道，以及換景方法等

等，都有具體的建議。

　　維蘇維斯認為有三類戲劇：悲劇、喜劇與獸人劇，它們應該各有不同的舞臺景觀。悲劇的佈景應繪有圓柱、三角牆、雕像及適合王室的物體；喜劇則展現私人平常住宅，陽臺和成排窗子的外型；獸人劇的裝飾是樹木、洞穴、山岡，以及用風景畫風格畫出的其它鄉間事物。他特別提到，如果劇碼以王室為背景，則舞臺的中間應是通向王室的雙扇正門，裝飾要適合王家氣派，兩旁的門則通向客房。他還建議以上各種設置，要盡量遵循對稱的規律 (rules of symmetry)，並與實際需要取得平衡。《論建築》的手卷於十五世紀初葉在威尼斯經人發現後，引起越來越多的重視，在該世紀末葉時已成為建築界和舞臺設計的權威經典，在十六世紀更譯為多種語文出版，對劇場建築發生重要影響。

　　另一本影響深遠的著作是《詩藝》(Ars Poetica / The Art of Poetry)，作者是荷瑞斯 (Horace, 65–8 B.C.)。它是一封用詩行寫成的私人書信，大約在公元前 18 到 20 年間出版，長約十頁，主要在說出他個人對戲劇的一些看法，相當主觀，而且組織散漫。他首先說戲劇行動 (action) 有表演和敘述兩種，但「眼見的比耳聞的有力」。接著他說悲劇、喜劇必須分開，不可混雜；每劇應分為五幕，不可增減。他認為希臘悲劇是最好的典範，有志寫作的人應該日以繼夜誦讀、模仿，並且應該保有他所認定的形式。此外，悲劇固然難以避免暴行，但應屏除在舞臺之外；歌隊則應該用來表達道德與宗教的情愫。在人物的造型上他說要注意「合宜」(decorum)：一方面要考慮到社會對每個階層的期待，如國王應有王者之風，兒子應有為子之道等等；一方面也要注意到價值觀和行為模式應隨年齡而不同，如青年人容易任性、揮霍、熱戀，中年人偏重追求名利等等。在文字方面，悲劇應該追求高雅，不宜用日常熟悉的詩行 (familiar verses)；喜劇固然不必如此，但應該盡量避免普羅特斯喜劇的粗獷無文。荷瑞斯還主張戲劇創作務求甜蜜和有用 (dulce et utile / sweet and useful)，這個觀念後來演變成為糖衣理論：在苦口的良藥外面裹上糖衣 (sugar-coated content)，也就是說寓教於樂。《詩藝》寫出時羅馬戲劇已經衰

微，所以並沒有發生顯著的作用，但是在文藝復興時代受到高度的重視，其影響之深遠，比亞里斯多德的《詩學》有過之而無不及。

2–10　戲劇以外的競技娛樂

除了戲劇之外，羅馬還有許多其它的競技性娛樂活動，在帝國時代非常盛行，也為歐洲地區樹立了難以企及的先例。這些活動中比較重要的有以下數種。

一、**賽車 (chariot race)**：羅馬人繼承了伊特拉士坎人的賽車表演，逐漸使它變成充滿驚險刺激的競賽。每次賽車時先舉行典禮，由出資舉辦者主持，接著開始賽車，起初一天只有 12 次，後來增加了一倍。賽車的馬匹，大多為四匹馬拖著一輛賽車，但也可少至兩匹或多至十匹。凱撒擴大賽車場地後，可容 12 輛賽車同時奔馳，每車要跑七圈，賽程全長 6.5 公里。羅馬後來有四個賽馬集團，每個集團都使用自己顏色的旗幟和騎士服飾；他們的車迷往往自動組成俱樂部，在競賽時吶喊助陣，壁壘分明。駕車者大多是奴隸，很多人在 20 餘歲就死於車禍，但若獲勝則可以獲得巨額獎金，累積起來贖身榮退。在第二世紀時，有個騎士參加競賽 25 年，總共在 4,257 場中贏了 1,462 場，在 42 歲退休時幾乎富可敵國。

二、**角鬥 (gladiatorial fights)**：原為伊特拉士坎葬儀中的一種友誼性競技比賽，在第一世紀後成為羅馬官方節慶活動中的一項，而且規模越來越大，傳說中在 109 年的一次角鬥，參與的人竟然高達 5,000 對。後來花樣翻新，除了增加特製服裝、音響效果，以及適宜佈景之外，還增加了武器，並動用各地的死囚或奴隸，讓他們作殊死之鬥，不到一方倒下就絕不停止，除非觀眾高呼終止。因為賞金龐大，專門的經紀人應運而生，他們從亞、非各地收買合適人才或戰俘，予以專門訓練，然後讓他們參與角鬥，對死亡者給與撫卹，對勝利者給與獎金，如果他們能多次勝利，累積足夠的金額，還可贖身榮退。

三、**水戰 (naumachia)**：由凱撒首創，他先令人挖掘了一個大湖，然後動員了 2,000 個死囚充作海軍戰士，另外 6,000 個死囚作為船夫，互相廝殺，如同實戰。後來規模愈來愈大，在公元 52 年的一次水戰，動員了高達 19,000 人，穿著精心設計的服裝，在羅馬城東的湖上互戰互殺，死傷慘重。小型的演出在各地都有，有的劇場與正規戲劇同時舉行：它們在競技場中注水，並且借助機器，但這些模仿當然相形見絀。

四、**鬥獸 (animal baiting)**：羅馬人喜歡奇禽異獸，每每在公共場所展現供人欣賞。在公元前二世紀前葉，偶然有鬥獸的表演，有時是野獸互相追逐撕咬，有時是人、獸互鬥，有時是讓人扮作獵人將牠們圍捕殺戮。在公元前一世紀時，鬥獸規模愈來愈大，但仍然只是偶一為之，這種情形在福雷巍競技場啟用典禮時發生徹底的變化。

2–11　西羅馬的淪亡與戲劇的衰落

從第二世紀開始，天主教就在多次重要會議中討論演戲及看戲的問題，它成為羅馬國教後，更積極反對戲劇表演，其原因至少有以下四項：一、演員扮演劇中人物，有如以雕像代替真神，抵觸了不准崇拜偶像的教條。二、羅馬表演源於異教節日，與異教眾神崇拜有關。三、仿劇的煽情表演和其它的競技娛樂充滿邪淫和血腥。四、教會在傳教初期，仿劇演員曾經嘲諷教會的施洗、聖餐等等儀式。由於這些原因，教會禁止信眾在基督教的節日中觀賞任何演出，並且拒絕給予演員所有的宗教恩典，如告解及臨終赦免等等，這些教規一直到十八世紀才得到解除。由於教會的反對，西羅馬在 404 年停止了充滿暴力和傷亡的角鬥，不過深受群眾喜愛的其它展演節目則仍然繼續。

自從羅馬帝國分治以後，西羅馬帝國的邊防益形薄弱，周邊的蠻族更容易滲透和蠶食鯨吞。在第四世紀時，日耳曼民族開始了大遷移的浪潮，其中的一支西哥德人 (Visigoths) 在 410 年竟然攻破首都羅馬，加以洗劫，然後在獲得巨額贖金後撤離。另一支倫巴第人 (Lombards) 在 476 年則長期佔據，西

羅馬帝國從此覆亡。新來的蠻族主人並無意摧毀既有的文娛活動，有的甚至修復遭受破壞的龐培劇場，但他們一般都沒有能力長期支持，以致在 549 年以後，再也沒有任何演出記錄。568 年新的蠻族入侵，加以基督教力量空前龐大，以致不僅具有規模的戲劇活動失去基礎，連零星的表演也不絕如縷。

2-12　東羅馬帝國的興衰與文藝概況

君士坦丁大帝遷都到拜占庭後 (330)，為了給軍民提供娛樂，他將原來的一個娛樂場地按照羅馬「大競技場」的形式，擴建成可容八到十萬觀眾的「跑馬場」(Hippodrome)，主要用來賽馬，另外還可在政府舉辦的節慶中，演出類似西羅馬首都的其它節目，其中長期最受歡迎的是偏重色情的仿劇。因為模仿性太高，東羅馬的表演藝術基本上乏善可陳，其中唯一值得特別介紹的是查士丁尼大帝 (Justinian the Great, ca. 482–565) 的王后狄奧多拉 (Theodora, ca. 500–48)。

狄奧多拉出身貧寒，但美豔超群，少女時代就成為仿劇演員，而且作風大膽，每每以近乎全裸的演出取悅觀眾。在舞臺之外更放浪形骸，形同娼妓。她 16 歲時隨一名政府官員到北非居留四年，最後在埃及的亞歷山大接受基督教的信仰，從此徹底改變，在回到拜占庭後以紡織為生 (522)，但風采綽約依舊，聰明與風趣則更勝當年。查士丁尼工作的地點與她鄰近，很快就墜入情網。他此時只是一名官吏，叔父則是當朝皇帝。那時法律禁止官吏與演員結婚，他於是請求皇帝修改法律與狄奧多拉結婚 (525)，並在繼承皇位後（527–65 在位），立即宣告她為皇后，並允許她參與政務，形成兩人共治 (527–48)。在 532 年的一次賽馬中，他們聯袂親臨觀賞，不料野心政客操控群眾相互衝突，愈演愈烈，政客趁機宣佈另立新君，並在市區縱火，查士丁尼驚恐中準備逃亡，幸虧皇后即時發表演說，官員受到激勵後轉守為攻，雙方傷亡人數高達三萬以上，最後國王一方獲得勝利。狄奧多拉皇后其它的功績與建樹極多，例如她主持興建的聖智大教堂 (Church of the Holy Wisdom)（即今天的蘇

菲亞大教堂），至今仍為世人讚美。

除了移植的表演藝術之外，東羅馬帝國還承襲了「希臘化時代」(the Hellenistic Age) 所留下的文化遺產。遠在公元前四世紀，亞歷山大大帝就征服了亞非這個地區，帶來了大量的希臘移民，形成了很多新的城鎮，並且廣設希臘文化中心及劇場。經過幾個世紀的薰陶，這個地區的民眾很多都使用希臘文作為溝通的工具；後來羅馬帝國分為東西兩半，就是以語文作為依據。在分治初期，東羅馬的統治階層尚能使用他們的拉丁文，可是在查士丁尼大帝以後，能夠兼善拉丁文的君主有如鳳毛麟角。由於語言的關係，古典的希臘戲劇必然擁有大量的潛在觀眾，在現存當時帝國外來使節和訪客的書函中，每每讚美他們看到的演出，認為它們的藝術水平高於西歐甚多。因為相關資料極為不足，實際情況不能確知，但從蛛絲馬跡推測，尤瑞皮底斯的劇本以及米南得爾的新喜劇很可能常在各地上演。

查士丁尼大帝去世後 (565)，東羅馬帝國的情勢每況愈下。穆罕默德 (570–632) 創立伊斯蘭教後，他的追隨者在八世紀時征服了很多東羅馬帝國的土地。它的皇帝被迫向實質上掌控西歐的天主教教宗求助，但因雙方根本的利益衝突，加以教義嚴重分歧，羅馬教廷不僅不予援救，最後甚至將拜占庭的教會逐出教會 (1054)。在十一世紀時，天主教策動西歐國家收復聖地耶路撒冷，發動十字軍東征 (1095–1272)，在第四次東征時 (1202–61)，竟然長期佔據拜占庭和它的屬地 (1204–61)，肆意姦淫燒殺，劫奪財富。經此浩劫，拜占庭帝國元氣大傷，最後被土耳其的伊斯蘭教軍隊滅亡 (1453)。

在拜占庭國勢日蹙的年代裡，許多學者帶著他們保存的希臘典籍逃到了義大利。他們代代相傳，始終保持對古典希臘文化的敬愛。加以基督教的《新約聖經》是以希臘文寫出，教會許多形上學方面的探討，也需要借助於古希臘的哲學論述。因為這些原因，希臘典籍受到高度的重視，它們在義大利的出版、研究和翻譯，導致歐洲十五世紀的文藝復興。

第三章

中世紀：
500 至 1500 年

摘　要

西羅馬帝國滅亡 (476) 後，幾個蠻族分佔西歐各地，原有的政治和社會組織完全解體，西歐進入漫長的中世紀 (the Middle Ages)。在最初階段，天主教會成為主要的安定力量和唯一的學術中心，但是經過複雜而持續的變化，西歐逐漸復甦，出現了以民族為中心的現代國家。

戲劇方面，教會最初反對演出，西歐只有鄉鎮間不絕如縷的零星表演，但是在十世紀末葉，修道院的彌撒中居然開始加入戲劇表演的成份，最初只有紀念復活節的「汝等尋誰」四句，後來環繞它不斷增加內容，在十二世紀發展出長篇的「儀典劇」(liturgical drama)，演出遍及各地的教堂。十三世紀中葉以後，演出大多改在教堂之外舉行，教會退居幕後指導。此後三個世紀中新編的劇本，往往都附有一個標籤，如聖經劇 (scriptural plays)、神蹟劇 (the miracles)、聖徒劇 (saint's play)，以及耶穌受難劇 (Mystère de la Passion) 等等。這些標籤大多由各地區自行選定，很難給予確切的定義或區分彼此的範圍。

分別來看，盛行英國的是基督聖體劇，有四個城市的劇本以連環劇套 (the cycle plays) 的方式撰寫，每套均由多齣單元劇組成，但都從創世記開始，到人類末日結束，平均要四、五天才能演完。法國方面，從十四世紀起出現了基督受難劇，劇情限於耶穌受難前後的一個星期，篇幅約 4,500 行。後來戲劇的內容不斷擴大，到了十五世紀，一般都從創世記開始，然後跳到耶穌誕生、傳道與受難等，最後以祂的復活與顯靈結束。這類戲劇的篇幅宏偉，由幾萬行到十萬

行不等，演出方式因時空而異，大多在戶外，最長的需要 40 天才能完成。其它國家和地區的情形大體都和英、法類似。

英國在十五世紀時開始盛行道德劇 (morality play)，探索每個個人應該遵守的行為規範。此類戲劇的壓軸之作是 1500 年左右的《每個人》(Everyman)，呈現唯有善行才能拯救靈魂。新教（基督教）在十六世紀壯大後，壓制在舊教（天主教）羽翼下成長茁壯的宗教劇；舊教本來就反對戲劇，現在不勝其擾，最後宣佈禁止演出。在如此夾殺下，宗教劇在十六世紀下半葉近乎全面結束，只有西班牙是少數顯著的例外。

隨著西歐的復甦，世俗戲劇也在成長，從最初藝人的零星表演，逐漸贏得知識階層的參與，撰寫了一些鬧劇，為後來民族國家的世俗戲劇，奠定了突飛猛進的基礎。

◆◆◆

3–1　羅馬帝國解體後的新制度

在中世紀早期的黑暗世紀中，西歐出現了三種嶄新的制度。宗教方面，羅馬的大主教在第五世紀時同時兼為教宗 (Pope)，有權統理全教，天主教從此有了統一的組織與制度。經濟方面出現了莊園制度，由國王將他以武力征服的土地分封給他的附庸，這些附庸又將他們的土地下封，於是逐層下降，最後的基本單元就是莊園 (mansions)。每個莊園都由一個強人領導他的武士保護，園丁則固定居留在園區之內，接受園主約制，生產莊園日常生活所需的一切，基本上自給自足。這個制度的創始者是國王鐵錘查理・馬特 (Charles the Hammer Martel, ca. 688–741)，後來逐漸傳播到西歐其它地區，使之能在動亂中保持相當穩定的經濟基礎。

在政治上，鐵錘查理的後裔查理曼國王（Charlemagne，768–814 在位）經過長期的征戰，恢復了昔日羅馬帝國的大部分疆域，將它分為大約 300 個郡縣 (counties)，各置首長一人，稱為郡守（count，後來通稱伯爵）。在 800 年時，教宗加冕他為神聖羅馬帝國 (the Holy Roman Empire) 的皇帝，查理曼於是將他的兒子們分封為國王，下面有公、侯、伯、子等階級，建立了根深蒂固的封建制度。

在他長期的統治中，查理曼非常重視經濟、交通、文教、藝術與建築等等方面的工作，由教會人士負責進行，形成幾個世紀以來第一次的盛世。但是在他死後，他的後裔彼此爭地奪權，戰亂不止；他們屬下的附庸同樣爭權奪地，成則為王，敗則為寇；再加上北歐海盜 (the Vikings) 的入侵，以致在 900 年時，西歐再度沉淪到黑暗的深淵，直到入侵的北歐人接受了天主教的洗禮，逐漸定居於新開闢的莊園，歐洲才又獲得休養生息的機會。

3–2　民間的娛樂表演

在那樣的動亂環境下，根本不可能有大規模的戲劇活動，但是各地民間的零星娛樂和節慶仍然所在多有。首先，中世紀歐洲早期的文獻裡，有很多關於演藝人員的記載；他們拉丁文的名稱很多，但可以統稱為「藝人」(minstrels)，從事各種「表演」(ludi)，內容包括化整為零的仿劇、歌舞、劍舞、雜耍、說書、講古，以及猴戲、狗戲等等，種類繁多。天主教會從開始就反對這些表演，屢屢提出抗議，相關的紀錄在九世紀最多，顯示這些表演的頻率未降反升。

其次，日耳曼民族從第五世紀起就流行「英雄事蹟頌」(the Teutonic scops)，由行吟詩人們到各地演唱，藉以獲得飲食款待或禮物。這些頌歌都是韻文，有如民族史詩，歌頌族人領袖的戰功，但加上了很多神話的內容。像希臘的荷馬一樣，這些行吟詩人四處表演，深受酋長及群眾的喜愛與尊敬，可是天主教得勢後隨即予以壓抑。十一、十二世紀法國也出現了「英雄事蹟

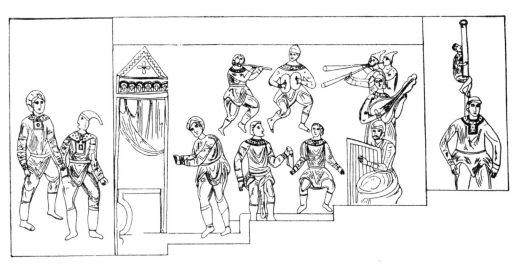

▲十一世紀的東羅馬仿劇，據烏克蘭教堂壁畫重繪。

頌」(chanson de geste)，歌頌八、九世紀的鐵錘查理和查理曼大帝等人。類似的頌歌表演，在冰島和英國都先後出現，成為它們詩歌文學的濫觴。

另一個重要的戲劇前驅是各地民間的節日，其中最重要的包括冬祭、春典、五月花柱節 (the Maypole festival)，以及狂歡節 (Carnival) 等等；它們或者祈求日趨微弱的太陽能夠恢復力量；或是祈求春耕能夠獲得豐收；或是讓青年男女在懸掛彩帶的高柱下跳舞歌唱，通宵達旦；或是在「告別肉食」之前，盡情吃喝玩樂。

天主教會最不能容忍的是崇拜邪神，羅馬正好在十二月份有紀念農神 (Saturn) 及太陽神 (Unconquered Sun God) 的節日，於是在四世紀得勢以後，就宣稱十二月二十五日是耶穌 (Christ) 的生日，將之定為聖誕節 (Christmas)。其實教會那時根本不知道耶穌究竟生於何年，更遑論何月何日，但是藉此方式取代了異教的節日。同樣地，在第六世紀中，教廷明令在處理異教活動時，要盡量採取挪用 (appropriate) 的方式：保留異教祭典原來的形式，但注入基督教的內容。如是異教的神祇由天主教的聖徒取代，原來的節日轉化成聖徒的節日，異教的神廟變成了教堂。對於這些挪用，各地教眾大都樂於聽從，因為教會聲稱這些聖徒能代替他們轉求天主，有的聖徒本人即具有超人的力

量，可以保護他們。結果是天主教的年曆中，充滿了大大小小的節日，各有適當的彌撒慶祝紀念。

在挪用異教節日的同時，天主教在彌撒中也吸收新的成份，以致很多節日不僅多彩多姿，而且含有豐富的戲劇成份。譬如在紀念棕櫚樹主日 (Palm Sunday) 的行列中，很可能有人裝扮成耶穌，騎驢從城外進城；又譬如耶穌受難日 (Good Friday)，經常會將一個十字架包在葬衣之中，放在象徵性的墳墓裡，然後在復活節拿出來，象徵耶穌的復活。在這些儀式中，有故事、人物、扮演及服裝等等戲劇元素。此外，天主教自興起以來，就開始使用繪畫、雕刻、建築等等藝術，向那些目不識丁的信徒宣揚教義，如是累積了很多具有象徵意義的標誌 (emblem)，如十字架、墳墓、鴿子、棕櫚、天堂的鑰匙等等，教會在節日的呈現中，自然運用了這些標誌，後來的戲劇更是如此。

3–3 戲劇誕生的溫室：修道院

自從第二世紀以來，天主教會人士約可分為入世和出世兩大類。前者積極參與傳教與世俗事務，工作重點在城市，中心是教堂或大教堂 (cathedral)，領袖是主教；後者注重對上帝的懷念與感激、追求個人靈性的超升，同時為世界的平安與得救祈禱。他們生活中心是修道院 (monastery)，由院長主持，最初的地點大多散佈在埃及等偏遠地區。

修道院傳到歐洲後，早期最有名的是聖本篤 (Saint Benedict) 修道會，它於 520 年前後建立在義大利南部的卡西挪山 (Mount Cassino)，後來在很多地方又建立了分會。修道院的重要儀式有彌撒 (mass) 及「時課」(Hours service) 兩類。彌撒主要在紀念耶穌的復活，同時表示對祂的謝恩與默念。在最初的幾個世紀中，它的儀典並沒有固定的內容與形式，但是教宗葛利果一世 (Pope Gregory I, 590–604) 對它們作了統一的規範，並且要求將部分儀式用對唱或對誦 (antiphony) 的方式進行，於是在教士與信徒之間，或信徒彼此之間，彌撒中有很多地方相當於戲劇中的對話或歌劇中的對唱 (antiphones)，不

過因為當時還沒有一致的記譜方式，唱誦部分還是無法統一。大約在九世紀初期，有傳教士發明了記譜的方法，查理曼大帝知道後，從羅馬教堂請來聖歌隊的領唱者，傳授這些真正的祭典形式 (authentic liturgy)，要求他所屬地區的教堂一體使用，宣稱這些唱誦直接來自偉大的教宗葛利果。那時這位受人尊敬的教宗已經去世將近兩個世紀，但是葛利果唱誦 (Gregorian chant) 從此傳播開來，成為近代西方音樂的源頭。

修道院除了彌撒之外，特別注重時課。在十世紀中，本篤會的作息完全環繞時課進行，一天計有八次。第一次是午夜的早禱 (Matins)，接著是清晨三點的讚美 (Lauds)，第八次是晚上九點的晚禱 (Compline)。這些時課的內容配合當天當地聖徒的節日而變化，一般都包含讚美詩、對唱、念經文及講道。因為當時還沒有蠟燭，有的時課都在昏暗中進行，參加的教士們都必須記住儀式中的每個細節。但是時課中有很多複雜的唱、誦，其尾聲部分尤其是餘音繞樑，歷久不絕；為了方便記憶，有人在尾音中配上了有意義的文字，就像現在有人把很長的數字號碼，編成有意義的文字一樣。這段文字稱為「插段」(trope)，因為它是規定儀式之外插進去的一段，唱完後仍須回到原定的儀式。

在 950 年左右復活節的時課中，「阿勒路亞」這個唱詞的尾音出現了下面的插段：

天　　　使：汝等墓中尋誰，基督徒啊？
瑪利亞們：那撒勒的耶穌，被釘死的。天使們啊!
天　　　使：祂不在此處，祂已升起，一如預告。去，宣佈祂已從墓中升起。

這個插段簡稱為「汝等尋誰」(Quem Quaeritis)，不知由何人寫於何時何地，現在保存的約有 400 個大同小異的版本；它們來自西歐各地，寫出時期相差很大，足見流行的盛況。這個插段，最初可能只是對唱，並未演出，但是它有故事、有人物、有對話，還有參與的教眾作為觀眾，戲劇的要素實已完全具備。

　　插段如何變成演出，我們不能確知，但是在 965 至 975 年之間，英國的
主教艾瑟渥德 (Ethelwold) 頒發了一本《修道院公約》(Rugularis Concordia)，
其中對這個插段的表演動作以及劇服都作了非常詳細的規定：

> 　　在第三段選讀的經文誦念之時，讓四位兄弟穿著預定的服飾。其中一位兄
> 弟身著白麻布聖衣 (an alb)，手執棕櫚枝，開始祕密走到墓地，靜靜坐下。
> 當第三段回應唱誦之時，讓剩下的三位前進，一律穿著斗篷式外衣，手拿
> 香爐，一步一步朝向墓地，如同尋物之人。你們要瞭解，這一切都在模仿天
> 使坐在墓石上，以及婦女拿著香料來淨化耶穌的身體。所以，當坐在那裡的
> 人看見三人尋尋覓覓，逐漸接近之時，讓他用轉調 (modulated) 但甜蜜的聲
> 音唱出「汝等尋誰」。本段唱完之後，讓三人同聲唱出「那撒勒的耶穌」。

　　規定繼續寫道，天使告訴三人耶穌已經升天，展示墓中只有衣服，內包
十字架，三個婦女於是放下香爐，拿起衣服向唱詩班展現，引起他們唱詩回
應。「回唱完畢後，讓副教長開始唱讚美頌 (Te Deum laudamus)，因為他為我
們主上的勝利感到歡樂，祂已征服死亡，完成復活。」

　　這個《修道院公約》清楚顯示，這個插段的確由人演出，有適當的服裝
與動作，而且故事的內容還有增加。在此後，故事依照《新約》的內容，不
斷繼續延展，例如三個瑪利亞將復活的喜訊告訴耶穌的門徒以後，他們趕到
墓地的言行等等。在十一世紀出現了耶穌誕生的插段如下：

> 牧人們，你們在馬槽中找誰？說吧！
> 找聖嬰救主基督，根據天使的傳話，祂在襁褓之中。
> 孩子和祂母親就在這裡。先知以賽亞早就預言：「看吧，童貞女將懷孕生
> 子。」
> 現在你們前去，說祂已經誕生。
> 阿勒路亞，阿勒路亞！現在我們真的知道基督已經誕生人間。
> 讓我們響應先知，為祂歌唱「一個嬰孩誕生」(Puer natus est)。

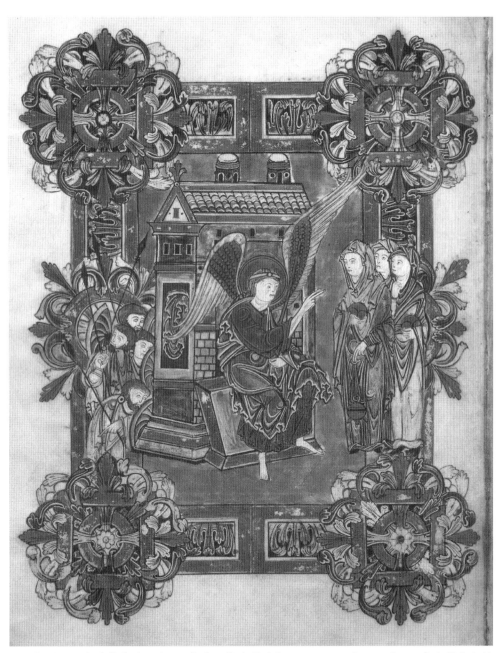

▲三個瑪利亞在墳墓前遇見天使，來自主教艾瑟渥德 (Ethelwold) 在 965 至 975 年之間出版的降福書。© akg-images

3-4 修女作家羅斯維沙

在插段劇興起前後，德國北部本篤會女修道院的一個修女，模仿羅馬喜劇家泰倫斯寫了六個劇本。這是將近千年以來第一個知名的劇作家，也是有史以來第一個女性劇作家。她的名字有很多寫法，最通行的是羅斯維沙 (Hrosvitha, ca. 935–ca. 1000)，意義是「大聲」或「巨響」，反映著她矢志用嘹亮的文筆來宣揚她篤信的宗教。

羅斯維沙出身貴族，年幼時就受到良好的教育，約 25 歲進入修道院，勤讀宗教及古典拉丁著作；自己著述亦多，但以六個劇本聞名後世。她感到很多基督徒因為泰倫斯的喜劇文詞優雅，喜歡閱讀，因而無形中思想受到汙染，對性愛尤其受到誤導，於是決心借用泰倫斯的形式，宣揚女性基督徒的貞操美德。她寫道：「我試圖以清純少女們啟迪人心的故事，替代異教女人們的浪蕩形象。我已經竭盡自己微薄的才能，來彰顯貞操的勝利。」她的六個劇本大致分為兩類，一類是為信仰犧牲愛情甚至生命，另一類是妓女從良，最後靈魂得救。在下面，我們各選一個予以介紹。

《總督擁抱黑鍋》（*Delcitius*，音譯為「得耳西提額斯」），用拉丁文詩體寫成，風格精練簡潔，全長 310 行，分為 14 場，呈現羅馬三個少女殉教的故事，演出的地點可能就是羅斯維沙的修道院。劇情略為：羅馬皇帝戴奧克里先 (Diocletian) 要求三個高貴又貌美的姊妹放棄信仰基督，嫁與他朝廷的最高官吏。三女不僅拒絕，而且警告他褻瀆上帝的危險。皇帝命令將她們入獄，由總督 (Delcitius) 繼續訊問。他垂涎三女年輕貌美，將她們移到接近廚房的外室，以便能對她們偷行非禮。深夜三女在唱聖歌時聽到怪聲，從門縫中看到總督熱情擁抱菜鍋，親吻盤碟，弄得滿身滿臉全是油煙汙穢。當時他自己毫不知情，出來後到處引人訕笑。

皇帝知道後，命令斯森伯爵 (Sisinnius) 將三人處死。他先將大姊二姊焚燒，可是當她們靈魂歸天之後，身體髮膚卻完整如故。伯爵接著又威脅三妹愛瑞娜 (Irena)，聲稱除非她改變信仰，將逼她為娼。三妹不僅不受威脅，信

仰堅定反而更甚從前。在帶她去
妓院的途中，兩位異人假傳命
令，將她帶到高山之上，伯爵得
報後，既驚且怒，親自趕去處
理，可是一再迷路，只好命令兵
士用箭遠遠將她射死。全劇結尾
時，三妹堅信她將獲得殉道者的
棕櫚枝條，帶著處女的冠冕，上
升到永恆之王的蔚藍宮殿。

　　從以上的介紹可以看出，
《總督擁抱黑鍋》在嚴肅的劇情
中，摻入了鬧劇性輕鬆的成份。
經由愛瑞娜姊妹們之間的談話，
我們不難想像總督抱著黑鍋擁

▲ 羅斯維沙的《亞伯拉罕及瑪利亞》，1501 年她劇
本出版時的插圖。

吻的場面。它徹底顛覆了泰倫斯喜劇中的男歡女愛；相對的，三個姊妹無疑
是當時教會所標榜的女人樣板，這在西方戲劇還是首次出現。

　　另一個劇本是《妓女泰絲的皈依》(*The Conversion of Thais the
Prostitute*)。劇情略為：神父帕夫那提阿斯 (Paphnutius) 勸動妓女泰絲放棄罪
惡生活，隨他到修道院靈修。他把她鎖進一間沒有衛浴設備的密室，三年後
泰絲死去。在她死前，神父的學生們已從顯靈中得知，天堂中已準備了一個
華貴的座椅給他們中間的一人，他們認為此項榮恩非他們的老師莫屬；但是
泰絲死後才是榮恩的獲得者，她的靈魂將加入天堂純白羔羊的行列。

　　本劇中的神父是四世紀的埃及聖徒，後人尊稱為「禁慾的聖帕夫那提阿
斯」(Saint Paphnutius the Ascetic)。妓女從良的故事，在中世紀的宗教文學中
常見；它們一般都將故事的時空置於古時遠地，並且壓抑其中的美色與情愛
部分。本劇基本上遵循著這些原則，但它的結尾卻有兩種相反的詮釋。其一
認為它隱含對神父的質疑與批評。他一向強調靈魂與肉身要保持和諧，可是

當泰絲問到密室中的衛浴條件時，他卻置若罔聞，導致她的夭折，也讓他失去了天堂的座椅。另一種詮釋認為，泰絲受到的待遇的確比較嚴厲，但她得到的報償也比較高超，這正是神父苦心孤詣的結果。

羅斯維沙還編寫了《賣靈的神甫》(Theophilus，音譯為「提阿非羅」)。劇中的主角是六世紀中土耳其地方的高級教士，他為了得到更高的地位，與魔鬼簽約，用靈魂交換協助，後來他痛心懺悔才得到寬恕。這是一個典型的罪人悔改得救的故事，是浮士德類型劇本的濫觴。總之，羅斯維沙模仿古典羅馬喜劇的形式，注入了基督教的內涵；她固然對於劇中人物的情愛部分怯於鋪張，但仍然透露她對人類感情的深刻了解，並且在字裡行間寄予同情。羅斯維沙死後，她的作品長期淹沒無聞，直到十五世紀才由本篤會修道院的一位詩人發現，在 1501 年出版，引起當時德、義兩地人文主義學者們高度的讚賞。

3-5 儀典劇

不同插段逐漸增加累積之後，就可集合起來單獨演出，形成一個新的劇種，稱為「儀典劇」(liturgical drama)，因為它是從教會的儀典 (liturgy) 中蛻變而成。

早期最有名的儀典劇是 1150 年代的《美德儀典》(Order of Virtues)，作者黑爾德佳 (Hildegard of Bingen, 1098–1179) 是一個德國女修道院的院長，多才多藝，擅長音樂。本劇用拉丁文寫成，使用「擬人」(impersonation) 的技巧，呈現「靈魂」如何得救。劇情開始時，「靈魂」正在編織象徵「永恆」的白衣，但是當「魔鬼」出現引誘時，她拋棄了衣裳，象徵她不再追求永恆。這時 16 個「美德」在「謙卑」的領導下跳舞，並且解釋她們所象徵的意義。然後她們綁住「魔鬼」，讓「貞潔」把它踩在腳下。已經遍體鱗傷的「靈魂」此時登上梯階，披上「光明盔甲」，上升天堂。

本劇演出時，修道院祭壇的上方有「標誌」象徵上帝和太陽，下方的梯

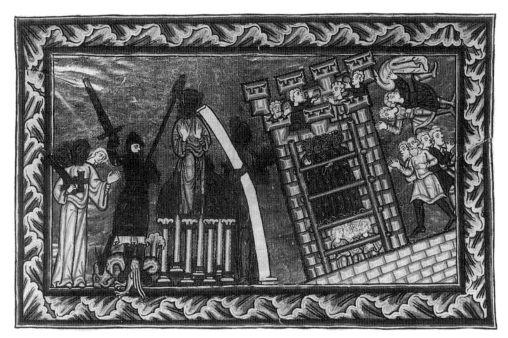

▲黑爾德佳的人物畫圖充分顯示「寓意式」的人物和服飾道具。圖中左邊的四人是「神聖」
（有三個頭，如三位一體的上帝）、「力量」（手執寶劍和權杖，腳踏妖魔）、「正義」（站在高
處）和「智慧」（書卷依身）。右邊 12 人（其中有四位福音傳道者）正在建造一座教堂。

階上聚集了扮成謙卑和 16 個其它美德的「擬人」，她們各有一個標誌，例如
「謙卑」的標誌是雲彩，「羞愧」是百合花，「忍耐」是柱子，「信心」是流水
等。劇中人物除魔鬼扮成男性不能唱歌以外，其餘人物都是女性，在對話之
外，還有很多歌舞表演；它的音樂配合風琴，今天聽來還是非常美妙動人。

　　在 1250 年以前，儀典劇繼續發展，不僅個別單劇在不斷變化，整體劇目
也在擴大。以聖誕節而言，耶穌誕生前的《報佳音》(Annunciation)、誕生後
的《牧羊人和東方三個聖人朝拜聖嬰》(Adoration of the shepherds and the
Magi)，以及《暴君希律王屠殺無辜嬰兒》(The massacre of the innocent with
Herod) 等等，都是最常見的劇本。同樣重要的復活節，當然也有很多相關的
劇本，包括《耶穌升天》(Ascension)、《聖神降臨》(Pentecost) 等等。現存劇
本中也以與這兩個節日有關的劇目最多。

除了環繞耶穌的劇本之外，教會在其它節日中還演出其它的劇本，題材絕大多數都來自《聖經》，例如《但以理在獅子坑中》(*Daniel in the lion's den*)、《聖保羅改信耶穌》(*The conversion of St. Paul*)、《拉撒路復活》(*Raising of Lazarus*)、有關童貞聖母瑪利亞的種種，以及《最後審判》(*Last Judgment*)等等。《聖經》題材之外，早期的講道文獻也可作為根據，例如有一本稱為《先知劇》，劇中讓猶太先知們一個個出來作證，預言耶穌的誕生。

總之，經過兩個世紀的發展之後，儀典劇的種類增多，題材豐富，篇幅擴大。這些宗教戲劇的發展並沒有一個中心統籌，也沒有署名的作者，它們的題材任由各地自由選擇，絕非千篇一律。共同的特色是：故事都來自《聖經》；演員都是教會的神職人員；演出地點在教堂之內；觀眾極可能只限於教會神職人員；詩行都用教會的語言拉丁文寫成，大部分非唱即誦，並有不同樂器伴奏，等於是當時的音樂劇 (music drama)。

3-6 愚人宴與孩子主教宴：胡鬧性的演出

儀典劇當然莊嚴肅穆，但是教會兩個特別節日的作風，逐漸滲透其中，使它增加了輕鬆與放蕩形骸的一面。它們是愚人宴與孩子主教宴。愚人宴 (The Feast of Fools) 本來是為了紀念洗割禮 (Feast of Circumcision) 的節日，時間在每年元月，由教會的助理執事 (subdeacons) 主持。至遲在十二世紀末期，「割禮節」變質成百無禁忌的「愚人宴」。在節日的典禮中，那些助理執事們在「笨主教」(bishop fool) 的主持下，盡情挪揄尊長，諷刺教會生活；他們有時甚至在崇拜儀式中，故意衣履不整，敲錯鐘、唱走調，同時燃燒臘腸或臭鞋，充當平日環繞聖壇的嫋嫋煙香。

至於「孩子主教宴」(The Feast of Boy Bishop)，本來是「無辜嬰兒節」(Holy Innocents)，由唱詩班的兒童主持，時間在十二月二十八日，因為在這天，暴君希律王為了殺死聖嬰耶穌，誅殺了很多無辜的嬰兒。演變至十二世紀前，這些唱詩班的兒童們開始扮演主教等等教會高級人士，任意嘻皮笑臉，

胡言亂語。他們的胡鬧裡，當然多少透露出他們對教規和現實生活的感受，
當情勢發展到幾乎走火入魔時，他們和「愚人宴」的助理執事們都受到批評，
但教會當局信心滿滿，容忍了他們短暫的輕鬆與胡鬧，直到十六世紀教會發
生嚴重危機時才強力予以禁止。

3-7　宗教劇轉移到戶外演出：1250 年左右開始

　　經過了四、五個世紀的激盪，西歐與南歐逐漸安定下來，人民生活得到
改善，人口開始增加，但是因為當時的資料嚴重不足，後人的估計方式又彼
此不同，以致具體數字往往相差甚遠。下面的統計數字來自劍橋大學 1993 年
出版的《世界史》(*History of the World*)。在 1000 年時歐洲人口約為 4,000
萬，1200 年約 6,000 萬，1300 年到達約 7,300 萬。在 1360 年代因為瘟疫肆
虐，下降到 5,000 萬，然後就不斷繼續上升。法、義、英及地中海北岸地區
因為氣候特別適合農業，人口增加較快，根據《方塔納歐洲經濟史》(*The
Fontana Economic History of Europe*, Vol I)，法、比、荷地區的人口為 1000 年
／ 600 萬，1340 年／ 1,900 萬，1459 年／ 1,200 萬；英倫三島的人口為 1000
年／ 200 萬，1340 年／ 500 萬，1450 年／ 300 萬；德意志及北歐地區的人口為
1000 年／ 400 萬，1340 年／ 115 萬，1450 年／ 730 萬。

　　通商貿易的日益活絡，使集散中心的城鎮應運而生。前後九次的十字軍
東征 (1096–1272)，更促進了歐、非、亞三洲的貿易往來，導致更多城鎮的興
起，吸引了越來越多的莊園的裁縫、金匠、鐵匠、造船匠或麵包師父等等技
工；人數漸多之後，他們紛紛組織了行會 (guild)，制定行規，保護利益。這
些新興的城市更積極爭取安全、獨立與自由，常用的方式是向原來地主購買
土地、增加自衛的力量，以及互相結為防衛聯盟等等。長期彼消此長的結果，
貴族與莊園制度逐漸式微。

　　在以上的新情勢下，城市出現了新的教堂；它們比修道院更方便觀眾看
戲，但是越來越多的演出卻改在教堂之外舉行，主要原因有三。一是演出的

規模越來越大，參與演出的人員和觀眾越來越多，有的教堂容納不下。二是有些演出的神職人員嚴重破壞了教規，如藉演出調戲婦女等，以致引起諸多抱怨，他們的上司於是禁止在教堂的演出，同時禁止他們參與。第三個原因是「基督聖體節」(Feast of Corpus Christi) 的推行。十三世紀初葉，有個主教大力推動「化體」(transubstantiation) 的信仰：經過神祕的宗教儀典，可以將麵餅和酒變為耶穌的聖體和寶血，信徒領用後可以讓耶穌進入體內，加持他們的信心和善行。這樣經過了半個世紀的醞釀，教廷在 1264 年創立了「基督聖體節」，並在次年六月某天的大彌撒之後，由教宗手捧聖體，領導大主教、主教及以下的神職人員，穿戴他們最為正式的教服，手持權杖或火炬，組成浩浩蕩蕩的遊行行列，沿著街道前行；各地駐教廷的大使等等世俗顯要，也隨行參加。

這個新的節日逐漸擴散，在 1350 年時已經遍及歐洲各地，起先只有華麗壯觀的遊行 (pageant)，時間則配合一年一度的某個節慶。後來有些地方在遊行後還有短劇演出，在英國稱為「耶穌聖體劇」(Corpus Christi plays)，由約克市首開風氣之先，但時間難以確定，有人認為在 1330 年代就已開始，有人認為較晚。可以確定的是在十四世紀末期，演出規模已經非常龐大，而且極受觀眾歡迎。到了十五世紀，至少有 125 個城鎮都有演出的記錄。它們現存的劇本，除了十幾個例外，都收入在四個城市的「耶穌聖體連環劇套」(Corpus Christ cycles，其中的 cycles 意為「始末」)，其市名和數量如後：約克 (York) 48 個、徹斯特 (Chester) 24 個、威克斐 (Wakefield) 30（或 32）個、科汶垂 (Coventry) 42 個。科汶垂連環劇套又稱 N--- 套，這個 N 是預先留下的空白，以便到其它小鎮演出時再填上當地的名稱。

這四個劇套的內容大同小異。它們的第一個劇本都是創世記（「徹斯特劇套」在前面還有一個大天使路西法 (Lucifer) 的墮落），中間插入其它的《聖經》事件，像「亞當的墮落」、「洪水與諾亞方舟」、「亞伯拉罕犧牲兒子」、「報佳音」、「耶穌的誕生與苦難」、「耶穌進地獄拯救罪人」等等，最後一個是「最後審判」（威克斐的劇套還有「拉撒路」(Lazarus)，和「猶大上吊」）。

每個劇本都用詩體寫成，從數十行到數百行不等；全套的總行數約在 11,000 到 13,000 上下。這些劇套中的個別劇本並非同時寫成，最早的約寫於 1375 年左右，其它的則多在十五世紀，而且很多個別劇本都經過改寫或抽換。因為每套內容都是人類從無到有、從滿被聖寵到永生或永罰的歷程，所以有人稱它為「宇宙劇」。

這些劇本的題材固然神聖莊嚴，但演出時經常有輕鬆逗趣的插曲。最為明顯的是劇中一再出現的「魔鬼」(Devil) 或「惡行」(Vice)，他們本來應該可怖、可恨，但往往被塑造成嘻笑好玩的小丑，和觀眾打打鬧鬧，逗樂他們。又如《聖經》中本已殘忍、奸詐的暴君希律 (Herod)，在演出中屢屢遭到醜化，顯得狂妄、暴躁、野蠻，可鄙亦復可笑。因為類似的這些原因，這些演出都廣受歡迎，社區民眾扶老攜幼前去觀賞，往往戶室為空，還須特別僱人巡邏以策安全。

這些連環劇套中最有名的單劇是威克斐劇套的第 13 部《第二個牧人劇》(The Second Shepherds' Play)。劇名中的「第二個」是由於「第一個」版本早已失傳，現在的只是補充之作，卻比「第一個」同名劇本在劇情上更有創意，寫於十五世紀後半葉，作者署名為威克斐大師 (Wakefield Master)，沒有留下真實姓名。

本劇劇情略為：三個牧羊人先後上場，各自訴說生活的艱苦，希望耶穌基督拯救。麥克 (Mak) 趁三人熟睡時偷了他們的一頭羊，帶回家來交給太太吉兒 (Gill)，吉兒把羊藏進搖籃，假裝是她剛生產的嬰兒。三個牧羊人尋羊趕來，堅持要求搜查，夫婦兩人軟求硬拒，三個牧羊人於是退出，但其中一人突然想起要送禮物給搖籃中的嬰兒，於是去而復返，接著他們聞到羊的氣味，又瞥見牠的大鼻，於是真相大白。為了懲罰，他們把麥克放到毛毯中拋上拋下。事後酣然入睡時，天使來報佳音，敦促他們前往伯利恆朝拜聖嬰，他們記起有關救世主誕生的預言，於是準備好禮物前去。童貞聖母瑪利亞對他們說上帝將祂的獨生子賜給世人，人類苦難即將過去，全劇在牧人歡唱中結束。

本劇起始部分發生在天寒地凍的曠野，三個牧羊人都渴望耶穌基督的拯

救；最後結束在伯利恆，他們的渴望得以實現。中間麥克偷羊的部分，取材於當時的民間故事，麥克最後在毛毯中被拋上拋下，更把全劇帶到鬧劇式的高潮。本劇間或有拉丁文，但大部分都用當時英文寫成，除行尾押韻外，前四行中間還有一字押頭韻 (alliteration)。雖然音韻如此整齊，它的臺詞仍然妙趣橫生；例如第二個牧人規勸年輕人結婚前務必慎重，不然就會後悔莫及，他現身說法，形容他的老婆性格如荊棘、皮膚似樹皮、眉毛像豬鬃、面容帶酸氣、軀體像鯨魚。他還說結了婚的男人真倒霉，因為老婆終日就像母雞般喋喋不休，她一發作，「我們的公雞就倒了霉，想逃也逃不掉。」是這樣風趣的語言，觀眾熟悉的偷羊故事，以及熱鬧的表演，再配合《聖經》的題材，使本劇長期受到歡迎。

後來的批評者常指出劇中的時空錯亂 (anachronism)；例如劇中人物在耶穌誕生以前，就已經呼求祂的救恩。其實這裡涉及到兩個當時流行的觀念：一、在上帝創造的無限宇宙之中，人間有限的時空根本微不足道；二、在此時此地的事件中，要能了解上帝創造世界的超越計畫：本劇展現的正是「神愛世人，甚至將祂的獨生子賜給他們」的信仰。

3-8　十三、十四世紀盛行於法國的神蹟劇

在西歐大陸，儀典劇以後的新劇本往往都有一個標籤，如神祕劇 (mystery)、神蹟劇 (the miracles)、聖徒劇 (saints play 或 saint's play)、耶穌受難劇 (Mystère de la Passion)，以及道德劇 (Morality) 等等。這些標籤很難給予確切的定義，彼此之間的界線同樣難以嚴格劃分。《劍橋劇場指南》(*The Cambridge Guide to Theatre*，1995 年版) 寫道：「很清楚地，在十三及十四世紀中，在宗教性與世俗性、喜劇性與嚴肅性之間，並沒有嚴格遵守的區隔。附加在劇本上的那些標籤，因此會引起誤導。過去如此，現在亦然。」在以下探討中，我們將保持它們原來的標籤，但重點放在它們豐富的內涵與變化。

現存法文劇中最早的一個是《亞當劇》(*The Play of Adam*)。它出現在十

二世紀中葉，全長將近 1,000 行，其中歌隊歌詞及舞臺指示用拉丁文，說話部分則用當時的法文口語。劇情從亞當、夏娃的墮落開始，中間是他們的長子殺死了次子阿貝爾 (Abel)，到先知預言救世主的降臨結束。舞臺指示顯示最後是一群魔鬼將亞當、夏娃用鐵鏈鎖住，把他們帶到地獄門口，然後一起消失在焰火煙霧之中。

經過《亞當劇》的過渡，神蹟劇開始在法國出現，並成為主流。現存的這類劇本十三世紀有六個，十四世紀有 42 個。這些神蹟劇不少是由俗文學改編而成，內容包羅萬象，共同點是劇中所有的危難，最後都由聖母瑪利亞或聖尼古拉斯圓滿解決。現存最早的神蹟劇是《聖尼古拉斯劇》(*Le Jeu de Saint Nicolas / The Play of Saint Nicholas*)。這在許多方面都是一個劃時代的作品：它首次全劇使用當時當地的法文，放棄了以前的拉丁文；它首次將劇名標誌為 Jeu，而非儀典劇中的 order（如上引的《美德儀典》）。Jeu 的意思是遊戲、娛樂、戲耍、賭博等等，都是莊嚴 (order) 的反面；它也是首次將劇情與時事及地方信仰相互結合，呈現複雜的內涵；最為重要的是，它主張不同宗教的競爭應該採取和平的方式，避免戰爭。

本劇作者傑·伯德爾 (Jean Bodel, 1165–1210) 是阿瑞斯 (Arras) 人，曾寫過多篇法國的「英雄事蹟頌」及情詩 (fabliaux)，寓意每與俗見不同。阿瑞斯在法國的最北部，西邊鄰近諾曼第 (Normandy)，有著名的本篤會修道院 (Benedictine Abbey)；尼古拉斯在當地是最有名的聖徒，幾乎家喻戶曉。本劇有個前言，由一個傳教士宣稱次日就是尼古拉斯的節日，他依據書中的記載，要演出這位聖徒如何展現奇蹟，導致一個非洲國王改信基督教的故事。

本劇約於 1200 年上演，距第三次十字軍東征 (1187–92) 約有十年。劇情開始時，非洲的國王問到：「在我國土的是基督徒嗎？是他們開始這場戰爭的嗎？他們是那樣大膽妄想嗎？」他於是召集了他的三位附庸酋長各率軍隊，一舉擊潰了入侵的敵人。一個法國的小偷「慎人」(The Prudhomme) 正在向聖尼古拉斯的塑像祈禱時遭到逮捕，於是被帶到國王面前，在拷問中陳述這個雕像仍能振奮人心、救死扶傷，還能保護器物，甚至將被偷的寶物加倍歸還。

國王將信將疑，下令將王宮寶物拿出，撤出守衛，只留下雕像作為保護，還派遣使者各處宣揚這項豪賭性的措施。

接著劇情轉到阿瑞斯的一個酒店，三個酒徒在那裡喝酒、擲骰子賭博。他們大談美酒如何可口，以及骰子的各種組合，非常生動寫實，富於地方色彩。後來三人在賭博時因欺詐弄假而大打出手，最後由酒店主人勸阻，並告訴他們賭博必須遵守規則。接著酒店有人要大聲宣揚新酒，非洲來的使者也到酒店來宣揚國王的措施，兩人為爭取發言又產生衝突，後來也是由酒店主人出面調和才各讓一步，獲得雙贏。

三個酒徒因酒債高築，決定盜取國王寶物，果然得手，連雕像都一併拿走，隨即在酒店蒙頭大睡。寶物失竊後，慎人向國王央求寬限一天死期，讓他祈禱。隨後尼古拉斯果然轉化為真人，現身酒店，迫使三人歸還寶物和他的雕像，並使數量倍增。國王見寶物失而復得，深信這是奇蹟，於是立刻改信天主教，他的下屬也紛紛追隨。

在一片歡慶聲中，一個酋長 (The Emir of Hebron) 挺身而出，痛責眾人愚蠢，並矢志忠於原來的信仰。在遭到國王和其他酋長威脅，甚至體膚攻擊之時，他仍然堅持說道：「即使你們拔掉我斑白的頭髮，甚至砍掉我的腦袋，我仍然會像以前一樣崇拜穆罕默德。」並強調武力強迫最多只能得到人的外殼和虛假的誓言。群臣大怒中請求國王給他嚴懲，但國王只給了他象徵性的羞辱，隨即在慎人的引導下和其他酋長接受了天主教的洗禮，全劇在天主頌中結束。

如上所述，本劇的確透過聖尼古拉斯顯現的奇蹟，導致一個非洲國王改信基督教。但是有兩個觀念技巧地滲透進劇情之中：一、基督徒是侵略者，為了保家衛教，非洲人成功的殲滅了他們；二、憑藉武力不能贏得真心誠意的宗教信徒。這兩個觀念即使在今天都不是西方思想的主流，在十字軍東征期間當然更不容公開倡導。伯德爾於是將他的先見包裝在眾所熟悉的故事中，並且一再強調他的劇本是依照故事編寫。晚近有學者根據當時的反戰資料，以及伯德爾在他詩歌中流露的情懷，認為本劇基本上在反對當時正在準備的第四次十字軍東征 (1202–04)。

　　果真如此，酒店的場景顯然不僅是襯托。本劇共有 1,533 詩行，約有一半篇幅發生在酒店。除了呈現下層社會的生活，藉以吸引觀眾之外，同時藉酒店店主之口，強調賭亦有道，不能欺詐。在調解爭取發言的紛爭中，店主規勸雙方各讓一步，達成和解。這些原則在處理基督教與伊斯蘭教的紛爭時，顯然具有參考的價值。這樣看來，它的前言反而是種掩飾：它聲稱劇情依循大家熟知的故事，可是卻暗度陳倉，反對由教廷再三主導的武力東征。這表示本劇在遊戲 (Jeu) 的標誌下，含藏著最為莊嚴的意義。

　　《聖尼古拉斯劇》之後，最重要的神蹟劇是《賣靈的神甫》(Le miracle de Théophile) (ca. 1261)。這位神甫曾經是修女羅斯維沙的題材（見前述），在本劇中，儘管本性善良謙讓，但為了爭取更高的地位，不惜出賣靈魂與魔鬼訂約，藉以取得它的奧援而達到目的，後來全賴聖母瑪利亞的聖恩才拯救了他的靈魂。本劇的作者是儒特卜 (Rutebeuf, ca. 1245–85)。他出身寒微，文筆銳利，不斷為文諷刺教士，並長期反對巴黎的天主教會。他在本劇中對教會採取同樣的諷刺與批評，深受當時觀眾喜愛。本劇後來在很多地方繼續演出了幾個世紀，它的主題因而流傳更廣。劇中的聖母瑪利亞，無異於解除萬難的「機器神」；這在神蹟劇中尚屬首次，後來十四世紀的神蹟劇中，不論劇中人所犯何罪，聖母都扮演這種角色。

3-9　十五、十六世紀盛行於法國的耶穌受難劇（或神祕劇、行會劇）

　　大約在十二世紀末年，天主教會內崇拜的重點從聖父轉移到聖子耶穌；原本以清修為主的兩個修道會方濟會 (Franciscans) 與道明會 (Dominicans)，在教宗的鼓勵下深入民間傳道。這些教士們在傳教時避開深奧的教義，只強調耶穌的人性與救恩，尤其是祂為了洗滌人類的原罪，被釘死在十字架上的苦難。與此相呼應的就是「耶穌受難劇」(Mystère de la Passion)。

耶穌受難劇的劇本在十四世紀就已出現，劇情限於耶穌受難的一個星期，取材於《聖經》，最長的約 4,500 行。在英、法百年戰爭期間 (Hundred Years' War) (1337–1453)，作為戰場的法國很少創作與演出。但是從十五世紀中葉以後，耶穌受難劇的劇情範圍不斷擴大，從上帝開天闢地開始，到世界末日結束；取材來源幾乎無所不包。這些劇本的篇幅隨之增加，動輒在 10,000 行以上，全部演完需要三、四天或更久。到了十六世紀，50,000 行以上的劇本很多，有的甚至高達 100,000 行。這些劇本不像英國的連環劇套，內部沒有明顯的自成單元的短劇，因此不便分割演出。

現在保存的神祕劇本約有 250 部，大都是手卷，沒有出版。它們在劇名前大都冠上 *Mystère* 一字，與「神祕」相似，但法文的意義極可能是同業公會或行會。無論名稱意義究竟為何，上演它們的正是這些機構。

撰寫這類劇本的人士在百人以上，天主教士及世俗精英都有，本類劇本中最具代表性的是《耶穌受難神祕劇》(*Mystère de la Passion*)，作者是位教會的音樂大師 A・格雷邦 (Arnoul Gréban, 1420–71)。劇本長達 35,000 詩行，內容從創世記中亞當、夏娃的墮落開始，然後跳到耶穌誕生、傳道、受難等等，最後以祂的復活與顯靈結束。此劇約在 1453 年在巴黎演出，歷時四天。

本劇後來常在各地重演，於 1486 年在昂格思 (Angers) 上演時，當地的 J・米契耳醫生 (Jean Michel) 將它擴充到 65,000 行，並將劇名增訂為《耶穌受難神祕劇和我們的救主耶穌》(*Mystère de la Passion de nostre Saulveur Jhesucrist*)。他擴大篇幅的方式，主要是增加了許多細節，例如在他新加的場次中有以下「製釘」的一段：三個人要一個鐵匠製造釘死耶穌的釘子，他不願做此不義之事，於是假裝手腕受傷推辭；他的妻子於是拿起錘子火鉗開始接下這樁買賣。這個故事當時已經廣為人知，而且是很多圖畫、雕塑的主題，米契耳醫生現在把這個生動有趣的故事編入劇本。類似細節的累積，為劇本增加了許多活潑生動的插曲，因此比格雷邦的原作更受歡迎，但需要六天才能演完。

格雷邦和他的兄弟，後來聯手寫出另一個神祕劇《使徒行傳》(*The Acts*

of the Apostles) (ca. 1452–78)，長約 62,000 行，劇情內容大都來自《聖經》，但參雜很多趣聞軼事，劇中人物共有 485 個，分為天上、人間、地獄三類。它於布爾格 (Bourges) 全部演完 (1536)，歷時 40 天。

　　本劇出版時以對開本分為上下兩卷 (1538)，前面附有國王的專利書函。在宗教劇本出版不多的時代，備受重視。接著它在巴黎的戶內劇場演出 (1541)。演出之前，市府指派喇叭手四處宣告此次演出將盛況空前，參加觀賞將成為令人羨慕的榮耀，結果不分貴族平民果然踴躍前來。在次年準備重演時，已經教徒眾多的新教反抗強烈，為了避免衝突，巴黎議會在同年宣佈禁止演出神祕劇和耶穌受難劇，流傳了將近五個世紀的宗教劇於是戛然終止。

　　負責演出的單位是巴黎的「耶穌受難兄弟會」(Confraternity of the Passion)，它由一群本是商人和工匠的業餘演員在 1402 年組成，取得了演出宗教戲劇的專利，一向在佛蘭德斯 (Flanders) 大廈劇場作季節性的演出。在 1541 年與 1542 年的演出成功後，為了有更好的場地，於是在「布爾崗大廈」中建立了一個劇院 (Hôtel de Bourgogne) (1548)，它位於距離市區中心很近的郊區，促成了法國世俗戲劇的興起（參見第七章）。

3–10　其它地區的宗教劇

　　西歐其它地區的宗教劇，在內容或演出上大體都與法、英兩國的類似，下面將介紹它們的特色與貢獻。德意志地區的宗教劇，很早就注入了政治內容，成為打擊敵人的工具，其中最著名的就是《冒牌基督劇》(*Play of Antichrist*) (ca. 1160)。《新約》中的約翰書信中寫道，在耶穌第二次降臨以前，魔鬼會派遣一個假救主 (a false Messiah) 來到人間，動用一切力量反對基督教會，但最後會被真救主打敗。這段預言在十世紀時已有教會人士將它編為劇本，當時德語地區本篤會的一個分院予以重編。那時神聖羅馬帝國的皇帝與羅馬教宗互相攻擊，這個教區在改編時於是將假救主與教廷聯繫在一起，連帶將支持教廷的英國和法國也一併抹黑，充分顯示打擊敵人的意圖。

《冒牌基督劇》是用拉丁文寫成，劇首顯示羅馬帝國已經式微，德皇次第征服了所有鄰近地區。然後在耶路撒冷將他的皇冠與權杖放在聖殿的神壇之前，表示他對耶穌的尊敬。接著冒牌救主出現，運用威脅利誘，並在「偽善」(Hypocrisy) 與「邪說」(Heresy) 的協助下，取得了很大的權力，他還偽裝能夠治病，連皇帝都受他蒙蔽。這時「宗教」(Eccelesia) 入場，除去眼罩後，看清了冒牌救主的面目，但隨即遭到他迫害致死。當冒牌救主志得意滿，宣佈「和平與安全」之時，上帝用雷電將他擊斃，讓「宗教」獲得了應有的尊重，由她率領「先知」等人進入聖殿的大門，全劇在頌揚上帝的歌聲中結束。本劇首演後還經常重演，二十世紀中還在歐美多次演出。在經驗了種種自命是救世真主或濟世靈丹的個人、團體、國家或主義之後，本劇更能引人深思。

另一個劇本是《女教宗》(*Frau Jutten*) (1480)（直譯為《瓊瑛太太》）。長久以來，歐洲流傳一個故事，說女子瓊瑛（Jutten 或 Joan）女扮男裝，與一個神職人員熱愛懷孕，後來因緣際會，居然當選為天主教教宗！她在就任途中胎破產嬰，受到嚴重懲罰。《女教宗》首次把這個故事編成劇本，劇情略為：兩個魔鬼與瓊瑛簽約，許她「榮耀」，讓她擾亂人間。她同意後，化裝為男性在巴黎大學學習，畢業後和她的男友同到羅馬，同時被封為樞機主教，不久教宗死去，瓊瑛被選為教宗。後來真相曝光，瓊瑛痛心懺悔，獲得聖母瑪利亞垂憐，靈魂得救。《女教宗》在 1565 年出版，劇名改為《瓊瑛太太的美麗故事》(*Ein Schön Spiel von Frau Jutten*)，影響深遠：英國在職業的世俗劇場興起之時，即曾上演據此改編的故事；德國歌德的《浮士德》中有它的餘響，英國當代的傑出女劇作家卡里爾・丘吉爾 (Caryl Churchill, 1938-) 的《頂尖女子》(*Top Girls*) (1982) 中更有瓊瑛痛苦的倩影。

在義大利的宗教戲劇中，最特別的是「神聖青年劇」(sacra rappresentazione)。它發端於十五世紀的佛羅倫斯 (Florence)，贊助它的是當地的麥迪奇家族。這些劇本改編自《聖經》中模範青年的故事，如「浪子回頭」(the Prodigal Son) 等等，藉以教導青年；《聖經》中的墮落青年也可當作反面

教材，成為劇中的主角，以示警惕。為了接近現狀，這些故事中往往加進當代人物，充當類如好壞兩兄弟，或一父有好壞兩個兒子等角色。這些劇本在任何適合的機會和場地都可演出，後來還流傳到其它城市，一直延續到十六世紀。它們後來印刷出版，總數超過 100 本；有的本來作為陪襯的當代故事還單獨出版，成為文藝復興時代世俗戲劇的濫觴。

荷蘭的宗教劇大都由「行會修辭學會」(Chambers of Rhetoric) 贊助支持。它是一種同業公會，但由於荷蘭的工商業發展較早，它的成員們在十五世紀時就已經意識到他們是中世紀貴族與園丁（農奴）之外的第三階級。為了團結、進修及參與公眾事務，他們在幫助教會處理聖體遊行及戲劇演出之外，還舉行寫作與演出等比賽，每年選定一個主題，任由會員參加，對優勝者予以頒獎。

荷蘭最有名的劇本《個人至福寶鑑》(*The Mirror of the Bliss of Everyman*)，作者與寫成時間不詳，現存有四個不同版本，最早的在 1495 年出版；它後來被翻譯成拉丁文 (1536) 供國際學者研讀，它的英文譯本就是享譽至今的《每個人》(*Everyman*)。

3–11 寓意劇、道德劇

道德劇的原型在十二世紀時已經出現，在十五世紀時臻於成熟。這種戲劇都以一個個人為中心，呈現他的靈魂為何得救或失落，並據以探索他應該遵守的行為規範，所以稱為道德劇 (morality play)。這類戲劇的最大特色是大量運用「擬人化」(personification)。所謂擬人化，就是將一個抽象的性質（如正義、憐憫）、機構（如教會）或道德屬性（如善、惡）等等，藉用一個角色來作代表。為了凸顯它們，這些「擬人」往往各有一個「標誌」，譬如「正義」的標誌是寶劍或天平，「和平」的標誌是橄欖樹枝等等。道德劇的編寫是為了表達深意，所以常被稱為「寓意劇」(allegorical plays)。上面介紹過的《美德儀典》在很多地方與道德劇相同，但相異的是它是用拉丁文寫成，「靈

魂」也是擬人化的人物；道德劇除了擬人化的人物外，它的主角卻是血肉之軀的真人。

道德劇的前身之一是「天主經劇」(Paternoster plays / Plays of the Lord's Prayer)。天主經是基督教最重要、最常用的經文，其中有「保佑我們不受誘惑；拯救我們脫離凶惡」的禱文。在十四世紀下半葉，英國有幾個城市出現以此為出發點的戲劇，它們呈現基督教所說的七大惡德（驕傲、貪婪、淫邪、憤怒、貪食、忌妒、懶惰）如何誘惑人，人又如何運用七大美德和它抗衡，約克市的《懶惰劇》(Ludus Accidiae, A Play of Sloth) 即為其一。

影響道德劇出現的另一因素，源自歐洲在十四世紀中，因為長期的饑饉、戰爭與瘟疫，人口大量死亡，其中由黑死病引發的死亡更是突然，無藥可醫。籠罩在死亡的陰影下，人們從而產生兩種矛盾心理：一方面是祈求、懺悔，希望逃脫死亡或為靈魂得救預作準備；另一方面是放浪形骸，及時行樂。這種恐怖、痛苦的集體經驗，經過時間的沖淡，在十五世紀昇華為「死亡之舞」(The Dance of Death)，它的形象今天仍保留在十五世紀教堂墓園的壁畫，接著出現在德國、西班牙、法國類似的短劇中。例如德國在 1460 年左右出版的《死亡之舞》(Totentanz) 有如下簡短的對話。「死亡」帶領一群人入場，其中包括國王、美女和農民，他首先對皇帝說：「皇帝，你的寶劍不能助你解脫 / 權杖和皇冠在此毫無價值 / 我已經牽住你的手 / 你一定要參加我的舞蹈」。他們於是共舞，舞畢皇帝死亡，然後就輪到其他的人。

道德劇同樣以個人的生命為對象，呈現它的歷程與不可避免的終局，一般都用各國的口語寫成，在十五世紀達到巔峰。在英國，已知最早完成的道德劇是《生之倨傲》(The Pride of Life) (ca. 1400)，已經失傳。現存的第一個道德劇是《堅毅城堡》(The Castle of Perseverance) (ca. 1425–40)。它約有 3,500 行，是道德劇中最長的一個。本劇的主人翁是「人類」(Mankind)，劇名中的「城堡」是他的靈魂所在之處，劇情則是邪惡的天使對城堡攻擊，他的兵將包括「世界」(World) 所掌控的「驕傲」、「憤怒」、「忌妒」等七惡德，保護城堡的則是七美德。雙方持續攻防，最後「人類」滿頭白髮，垂垂暮矣。

這時「貪婪」(Greed) 出現，蠱惑「人類」應該向「世界」謀取一些財產 (2335–2348 行)，「人類」失去戒心，離開城堡越來越遠，最後死亡。「人類」死後靈魂出現，「憐憫」本想讓他的靈魂上升天堂，但「正義」與「真理」堅決反對，最後「和平」帶他們到上帝的寶座之前，「人類」才獲得特赦。這時扮演上帝的演員卸下劇服，以演員身份說道：「我們的遊戲結束了。你要想避免犯罪，在開始之時就要想到你的終局。」

英國道德劇的壓軸之作是《每個人》，它是由荷蘭的劇本加以翻譯、改編而成，出現在 1500 年左右，約有 920 行。劇本開始時由一個信使 (Messenger) 說明全劇的意義，接著上帝獨白，責備世人沉溺

▲《每個人》在 1530 年代出版時的前頁，圖上方的文字大意為：這裡用道德劇的形式，開始呈現天父如何派遣「死亡」召喚「每個人」前來說明他們在這個世界的生活。

逸樂，既不敬愛上帝，也忘記了祂在十字架上的苦難。祂於是派遣「死亡」立即召喚「每個人」前來算帳。

對於「死亡」的突如其來，「每個人」驚懼萬分，他懇求展期，不惜行賄。「死亡」拒絕，但允許他物色旅伴同往算帳。「每個人」首先找到「朋友」、「親戚」、「財富」，但他們都一一藉故推託。「每個人」又找到「善行」，他說他有病在身，不良於行，於是推薦他的妹妹「知識」暫代。在「知識」的陪伴下，他找到了「告解」，「告解」給他一個叫做「懺悔」(penance) 的寶貝，告訴他這個寶貝雖然會使他痛苦，但一定能使他獲得上帝的憐憫和寬恕。「每個人」於是自我鞭笞 (scourge)，使「善行」霍然而癒。「知識」也送給他

一件稱為「痛苦」的外氅，說它能使著衣人獲得上帝的歡心。接著「每個人」又呼喚「美」、「力」、「審慎」、「感官」等等好友來參加他的旅程 (pilgrimage)，他們應聲而至，都說無論天涯海角，他們都樂意陪伴。「知識」又提醒他要去神職人員那裡，領取聖體和終傅的聖恩。「每個人」作了之後，信心更長，於是欣然就道。但是到達墳墓時，除了「善行」之外，餘人都捨他而去，「每個人」感傷中進入墳墓後，天使出現，宣稱「每個人」的總帳結算非常清楚，即將進入天堂，享受永福。最後「博士」(Doctor) 出現，總結全劇意義，力言每個人的「美」、「力」等等俱有時而盡，惟有「善行」可以永遠伴隨。就這樣，全劇不過九百餘行，但是透過擬人化技巧的充分運用，道盡了天主教善行得救的深奧教義。

像在法國一樣，英國的宗教劇在它的巔峰時期遭到了政治的干預。英王亨利八世（1509–47 在位）在與羅馬教廷決裂後，迅即建立了「英格蘭教會」(Anglican Church) (1536)，自任教主，並立即對天主教會採取嚴厲的打壓。他沒有明令禁止宗教戲劇的演出，但它的創作顯然受到有形、無形的影響而沉寂；他的女兒伊麗莎白登上王座後 (1558)，更經由一連串溫和但有效的步驟，讓宗教劇的演出逐漸消失（參見第五章）。

一般來說，宗教劇在十六世紀下半葉由於天主教的禁止而近乎全面結束。為了因應新教興起以後的情勢與挑戰，天主教在特林特召開了一連串的會議 (Council of Trent, 1545–64)，時斷時續，其中與戲劇有關的約有兩項：一、接受亞里斯多德的哲學觀念，連帶使他的《詩學》取得了權威的地位，導致新古典主義理論的盛行。二、全面禁止戲劇演出，違反的演員一律驅逐出教，並且喪失告解、終傅、埋葬在教會基園等等權利。這個禁令維持了幾個世紀，不僅宗教戲劇受到致命的打擊，就是後來的世俗劇演員，如果不在生前退出舞臺，懺悔認罪，就可能死無葬身之地，或得不到適當的安葬儀式。

3-12　舞臺、佈景與特殊效果

　　中世紀宗教劇的演出只是節日性的
活動，或一年一次，或兩、三年一次，
因此並沒有特別興建的永久性劇場。至
於臨時性搭建的舞臺，可分為戶內與戶
外兩類。戶內的除教堂外，還可能是莊
主的大廳、市政廳、行會的聚會所，以
及羅馬人留下的劇場等。戶外的舞臺可
以區分為流動式與固定式兩種。西歐演
出的地點犬牙交錯，各國兩種形式都有，
但大體來說，英國以流動式的居多，歐
陸則以固定式的為常態。

一、固定式舞臺

　　儀典劇最初演出的地點都在教堂的
大廳，分為景觀站 (mansions) 及表演區
(the platea / place) 兩個部分。景觀站設

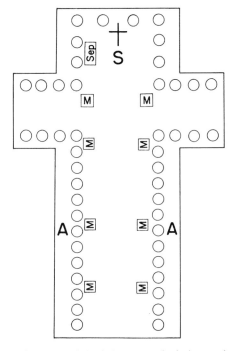

▲中世紀教堂內演出圖。A 為通道，○為
支柱，左右之 M 為景觀安置點，中間是公
共表演區，S＋為聖地，Sep 為聖墓。

立在大廳的支柱旁邊，愈接近祭壇的愈高貴淨潔，愈遠的則愈多罪惡汙穢。
前者如耶穌誕生的馬槽、埋葬耶穌的墳塚、最後晚餐的餐廳，以及因禁聖徒
但以理的獅籠等等；後者如暴君希律的宮殿或地獄等等。這些景觀站能夠提
供故事的背景，也可以在演出前就放置演出所需的道具和服裝。大廳中央的
空間，平常是教眾的座位區，演出前則撤除座椅作為表演區。演出開始時，
劇中人物從一個適當的景觀站出現，然後轉移到中間共用的表演區內繼續進
行。景觀站和表演區除了設在地面之外，還可能向上向下延伸；譬如唱詩班
演唱的平臺可以改裝成為天堂；地板下面的地窟可以用作地獄等等。因為所
有的景觀站在演出前就已安排妥當，在演出中間毫無變化，所以它們是同時

並存的佈景 (simultaneous setting)，演出中間不需換景。

　　演出移到戶外以後，固定式舞臺搭建的地點可以是大街的空地、廣場、或近郊空地；有的就利用地面，有的則建立平臺；兩者的表演區除了舞臺本身以外，還可延伸到鄰近的土地，這之外就是觀眾區。這些戶外舞臺，仍然保持著戶內舞臺的傳統，使用同時並存的佈景。

　　在這些舞臺上，經常會製造令人驚異讚歎的效果。遠在十二世紀中葉的《亞當劇》，就已經對佈景有過具體的要求；演出移到戶外後的固定舞臺更踵事增華，競相在演出時展現技藝。一般來說，天使從天上飛上飛下，代表聖靈降臨的鴿子飛翔，都屬常見，那些製造效果的機具，往往用雲彩遮蓋。耶穌誕生時星辰移動，死亡時日昏月暗，也都是屢見的效果。報佳音時，會有鴿子從天上飛下；在三王朝拜聖嬰的旅途中，會有移動的星辰在前面引導；在聖神降臨時，會有熊熊火焰。更為複雜的例子也有，像在舞臺上建造水池，代表加利利 (Galilee) 海，上面有真船浮動。在演出諾亞 (Noah) 方舟時，為了製造特效，舞臺鄰屋屋頂上放上了大水桶，經由鉛管，讓傾盆大雨落到舞臺之上，造成洪水淹沒世界的景觀。

二、流動式舞臺

　　使用這種舞臺最著名的是英國的連環劇套，但實際情形現在有兩種不同的意見。傳統的看法認為舞臺放在馬車之上，每部馬車都有兩層，下面一層作為休息及化妝間，上面一層作為景觀站及表演區。每個馬車負責劇套中的一個短劇，沿著預定路線，在預定地點停下演出，供守候民眾自由觀賞，演完後又到第二個預定地點，直到全程演完。在第一部車離開後，第二部車接著來到同一地點，演出另一個短劇，然後又往下一個地點前進。以後各車如此繼續，直到連環劇套全部演完。

　　修正的意見認為，因為英國街道狹窄，能夠通過的馬車不可能寬廣，如果它的上層既要作景觀站，又要作表演區，難免施展不開，因此比較可能的情況不是一部車，而是兩部車，前一部載景觀站，先到預定點停下，後一部

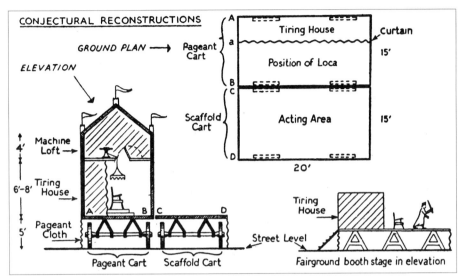

▲英國連環劇套活動舞臺揣摩圖。A—B車前面部分是佈景及表演區，後面部分是休息區，上面有可以升降器物的機器。C—D車是表演區。

車則停在它的前面，專作演出區。

中世紀對於化妝和音響效果也很注重。例如《聖經》記載耶穌在被捕前的祈禱時，汗中帶血。為了達到這種效果，某次演出有化妝專家先躲在地板下，再暗中給演員上妝，讓耶穌的極大痛苦能呈現得更為震撼。總之，中世紀在舞臺藝術方面，富於大膽創新的精神，其成就之高，超過古代的希臘與羅馬。它不斷累積經驗，為文藝復興時代的舞臺藝術奠定了鞏固的基礎。

3–13 宗教劇演出的組織、演員與導演

演出移出教堂後，教會退居於指導地位，實際執行的單位則因時因地而異。在英國，一般都由市議會與同業公會（guild，或譯「行會」）選擇劇碼，指定連環劇中每個短劇的負責公會，例如金匠公會負責「三王朝拜聖嬰」，俾便贈送貴重的禮物；諾亞建造方舟、逃避洪水的故事則交給木匠、水匠或漁民公會；「耶穌受洗」由剃頭匠公會主持，以及「最後的晚餐」給麵包公會等

等。個別公會受到分派後，一般都指定一個會員執行相關的實際工作，有時也會雇用「彩車主持人」(pageant master)，由他負責除了彩車和服裝（兩者均可使用多年）之外的一切，包括選定演員、主導排練、僱人移動彩車，以及維持現場秩序等等工作。

歐洲大陸不同，一般都由一個機構專門負責，它們有的是長期性的機構，如法國的「耶穌受難兄弟會」或「棘冠兄弟會」(the Brotherhood of the Crown of Thorns)，有的是臨時性的組合，如法國城市華倫西尼斯 (Valenciennes) 在 1547 年演出時成立的共同協調會 (a cooperative society)。由於演出一般都是免費自由觀賞，所以這些執行單位同時還須籌措所需經費；它們有時也酌收觀賞費，或從教會獲得補助。總之，具體情況非常複雜，隨時隨地都有變化。

演員方面，每劇少則一人或數人，多則 300 人以上，絕大多數都來自當地居民。除了女修道院之外，劇中所有人物都由男人或男孩扮演，一人飾演多角非常普遍，排練時間一般不長，但 1501 年在蒙自城 (Mons) 的演出，所有演員在市政廳排練了 48 天。

演員受到的待遇，因時因地非常懸殊。對信徒而言，能夠為社區的教會演出是種榮譽和責任，大都是義務性的；有些地方的行會不僅強制會員擔任某種角色，還須自備劇服；有的地方甚至向演員徵收角色費，要求演員出錢參加。演員的行為，不可避免的有好有壞。壞的方面，大都見之於教會人士的抱怨與批評，十四世紀上半葉一個英國主教分析的極為詳細。他把演員分為三類，其中一類「透過不當的跳躍或猥褻的姿勢，或者無恥的暴露自己，或者戴上可怕的面具」。

演出有時是個嚴重的挑戰。在動輒幾萬行的劇本中，扮演耶穌的演員要記住的臺詞可以高達 4,000 行；他被釘在十字架上的時間有時要求與實際受難的時間等長。法國梅茲 (Metz) 在 1437 年的演出中，飾演耶穌的演員被釘在十字架上，因為過於逼真又時間過長，這個演員幾乎死去，不得不鬆下十字架急救；另一個飾演猶大的演員依照劇情上吊，結果真的心臟停止，屍體給放下抬走。又例如在 1493 年佛羅倫斯上演耶穌昇天時，扮演耶穌的演員，

▲《基督受難劇》1547 在法國華倫西尼斯 (Valenciennes) 演出第一天的舞臺，由左至右分別象徵天堂、人間與地獄。

由繩索和滑輪升到由人工製造的雲霧之中，然後在高達 15 公尺的天堂，與天父及天使們相會。類似的記載一直延續到中世紀末期。這些記載顯示演出的風格極端寫實，但上層教會人士的抱怨又顯示有些演員的動作非常誇張。綜合來看，似乎並沒有統一的風格。

如果有人演技優異，演出認真，演出單位希望他能參加下次演出，於是付他相當酬勞，這樣的紀錄在一些演出的經費支出中屢見不鮮。逐漸形成慣例後，大略從十五世紀後期就有人以演戲謀生，無異於職業演員。在宗教戲劇被禁止之後，他們自然成為商業劇場職業演員的先驅。

任何持續並有規模的演出，一定需要有人負責總體的調度，就像現代劇場中的導演。中世紀沒有這個名稱，只能間接推論他的存在。在十四世紀以

▲《聖徒阿波妮亞》演出縮圖之一

後的演出資料中，有很多對演出中每個片段的動作、音效等等，都巨細無遺的事前寫好，間接指向導演的存在。但更直接的證據，則是有關《聖徒阿波妮亞》(Saint Apollonia) 演出的一個縮圖 (miniature)。在第三世紀時，亞歷山大地區發生暴亂，迫害基督教信徒。暴徒將一位女信徒阿波妮亞的牙齒全部打掉，然後強迫她放棄信仰，可是她寧死不屈。她死後獲得封聖，成為牙醫的保護聖徒。這個故事在 1460 年代編成戲劇搬演，劇本早已遺失，但有關它的演出卻被畫了出來。縮圖的下方顯示的是表演區外面的籬笆和裝飾，我們探討的只是中、上部分。

圖上面是景觀區，最左邊（東方）是天堂、中間（南方）是羅馬皇帝座位、最右邊（西方）是地獄。插在它們中間的是天使區（有天使在吹喇叭）、一對貴族夫婦（丈夫對妻子非常尊敬）、五個女人（可能象徵人的五官）。

圖中央是表演區（半圓形），阿波妮亞的屍體躺在一塊木板上，有四個施刑人在拉緊捆住她的繩索，另有一人頭戴皇冠、手執權杖，正在察看屍體。屍體頭朝天堂，腳向地獄，但頭高腳低，顯然正在朝天堂運動，天堂下面有一串舷梯，可能供屍體移到天堂之用。舷梯左前方是傻蛋 (fool)，手拿象徵他

身份的標誌 (marotte)，臀部外露。

　　屍體右上方的人咸信就是總提調 (regisseur)，他顯然在指揮整個演出的進行；他左手拿的書應該就是劇本或樂譜，右手拿的應該是指揮棒，就像今天歌劇的指揮。不同的是，他位於舞臺中心，全身暴露在觀眾之前，所以也有人認為他只是劇中的一個人物；果然如此，那一定另有其人，才能把這樣複雜的演出融為一個整體。

3-14　宗教劇的中斷與評價

　　中世紀的宗教劇因天主教的提倡而興起，因它的沒落而衰退，更因它的禁止而全面中斷。天主教廷的沒落一方面來自與世俗君主的衝突，最後被迫放棄世俗方面的特權；另一方面因為馬丁・路德 (Martin Luther, 1483–1546) 的宗教革命，導致在十六世紀中出現了很多抗議教會 (the Protestant churches)，如路德會、浸信會、長老會等等，中文則多稱它們為新教或基督教，稱原來的教會為天主教或舊教。其實天主教也相信基督 (Christ)，所以英文的基督教 (Christianity) 兼指新、舊兩教。

　　由於宗教劇在天主教的羽翼中成長茁壯，很自然的載荷著許多天主教特有的信條，例如向神父告解及崇拜聖母瑪利亞等等，新教政權於是竭力加以壓制（參見第五章），有的甚至創作宗教劇打擊天主教。如前所述，為了因應新教興起以後的情勢與挑戰，天主教在特林特召開了一連串的會議，最後決定全面禁止戲劇演出。由於政府與教會的雙重打擊，宗教劇在十六世紀下半葉近乎全面結束，只有西班牙是少數顯著的例外。

　　從十世紀開始萌芽，到十六世紀衰落，宗教劇流行歐洲長達 600 年，東至波蘭、南至義大利和西班牙、西至愛爾蘭、北至波羅的海兩岸，幾乎傳遍所有天主教的地區，形成歐洲戲劇史上空前絕後的盛況。對於這個時期的劇本，傳統的學者普遍不予重視；一般的戲劇史大都點到為止，而且重點放在它對莎士比亞時代的影響。例如著名的戲劇史家錢伯斯 (E. K. Chambers) 就

認為，在莎士比亞的戲劇中可以找到中世紀戲劇的元素，但兩者價值懸殊，不能相提並論。遲至 1972 年，英國還有戲劇史家寫道：「中古世紀戲劇的對話乏善可陳，根本沒有一再重讀的價值可言。」一般來說，大家都把中世紀與文藝復興，或宗教劇與世俗劇區分為兩個對立的單元，再用莎劇的標準批判，結論自然不言可喻。

晚近研究中世紀宗教戲劇的學者大量增加，他們傾向於把它回歸到原來的時空，認為宗教劇是歐洲知識份子心靈的結晶。在文盲比例極高的時代裡，那些劇本的編寫者很多都是社會的菁英，在世時的地位與聲望遠遠超過莎士比亞、易卜生或奧尼爾等等職業劇作家。他們藉著當時能見度最高的藝術形式來表達自己的思想與感情，有的出於宗教的虔誠，有的揭發教會的弊端，有的出於與民同樂的美意，還有的使用它從事宗教與政治的鬥爭。在長遠的歷史中，中世紀宗教劇的內容和形式一直不斷在變化，從全部用拉丁文的唱頌，變成使用各地方言的對話；從純粹國際性的宗教信仰，到反映特定時空的風俗民情，世俗的成分愈來愈多，成為後來方言話劇的先河。

像所有的西方嚴肅戲劇一樣，中世紀的宗教劇探討生命的終極意義，《美德儀典》如此，《第二個牧人劇》、《賣靈的神甫》以及《每個人》莫不如是。二十世紀出現的很多劇本也在作相同或類似的探討，它們包括《群蠅》(*The Flies*) (1943)、《椅子》(*The Chairs*) (1952) 及《等待果陀》(*Waiting for Godot*) (1953) 等等（參見第十六、十七章）。這樣看來，中世紀的宗教劇離我們並不遙遠。

在實務方面，宗教劇培養了大批的演員、編劇以及舞臺技術人才；更重要的是，它孕育了千千萬萬的觀眾。這一切都為以後世俗戲劇的發展奠定了寬廣深厚的基礎。

3–15 世俗戲劇

上面提到的民間娛樂表演，隨著歐洲情勢的安定而逐漸散佈到更廣的地

區。封建制度不允許園丁離開莊園，所以流動藝人在法律上等同流氓、乞丐或盜賊，隨時可以逮捕。為了尋求保障，他們往往自附為貴族或地主的僕人，主人家有事時為他服務，平時則在外面演出賺錢。這種雙贏的辦法，大大促進了藝人們的巡迴表演，讓他們獲得可觀的報酬。

到了十三、十四世紀以後，封建制度逐漸解體，新興的權貴富豪增加，藝人的活動更為頻仍。他們往往是四、五個人結合為一團，人稱「藝人」，稱他們所表演的一切為「才藝」(minstrelsy)，一直要到十五世紀當戲劇發展到相當程度之後，才把戲劇區別出來，把「才藝」表演局限於歌舞雜耍。在這個演變期間，那些權貴富豪往往雇用藝人到住所演出，娛樂自己和家人親友；有時甚至在白天觀看宗教戲劇，晚上則在宴會中觀賞藝人的表演。

隨著經濟的復甦，西歐與南歐的知識水平不斷提升。它從十二世紀開始有了大學，到了 1400 年時總數已有 57 所。也是從十二世紀起，世俗戲劇的創作也間或出現，有的是拉丁文，有的是各地的方言，但都是非常簡短的鬧劇，如英國宮廷演出的《貝比呵》(Babio)，或法國的《暴徒逞慾》(Pamphilius，音譯為「潘腓利額斯」)，或在十三世紀晚期，荷蘭的「行會修辭學會」演出的短劇《男孩戲弄盲人》(The Boy and the Blind Man) 等等。它們大都以機智風趣的語言，配合滑稽誇張的動作，藉以引起觀眾的歡笑，意義不深。

在十三世紀晚期，法國出現了第一個世俗音樂劇《羅賓和瑪瑞昂》(Le Jeu de Robin et Marion / Robin and Marion)。作者是亞當 (Adam de la Halle, ca. 1237–88)。他生長於文風極盛的阿瑞斯地區；上面介紹過的劃時代的《聖尼古拉斯劇》就是使用當地的方言寫成。亞當使用同樣的方言，將當地傳統的民歌故事，改編成為有對話、歌曲和舞蹈的劇本，長 765 行，約於 1284 年在那不勒斯的王宮首演。故事的主角是年輕貌美的牧羊女瑪瑞昂 (Marion)，一個武士經過牧場時對她一見鍾情，兩度向她求愛，但她始終為了她的情郎羅賓 (Robin) 堅定拒絕。武士走後，這對情侶邀約親友一起唱歌跳舞，全劇在歡笑聲中結束。這個簡單的故事，後來經過改編，現在仍然不時上演。

▲闹劇《比爾‧派特林》中的男主角和他的妻子，原為該劇 1490 年版本插圖。

在十四世紀時，巴黎法律界的下層人員組織了一個協會，並在各省設立分會，每年舉行集會表演闹劇，互相觀摩。他們大多將接觸過的法律案件，編寫成精簡的對話，再配合滑稽的動作。這種觀摩表演引來越來越多的觀眾，在十五世紀甚至獲得國王和巴黎樞機主教的欣賞和讚揚。這些闹劇中最具代表性的是《比爾‧派特林》(Pierre Patelin)，完成於 1465 年左右，現存很多不同的版本。故事略為：律師派特林買了一塊布料，約好布商來家中取款吃飯。布商到後，派特林的老婆硬說她的老公一直沒有出過家門，何來買布？爭吵之中，派特林從內室出來，假裝瘋癲，作勢毆打，布商只得抱頭逃走。後來一個牧羊人被控偷羊，請派特林為辯護律師，他就教了牧羊人一個妙招：法庭上無論任何人問任何問題，一律用羊聲「咩咩」作答。開庭之時，律師發現原告竟然就是布商！布商驚異之餘，對律師一併提出指控。法官訊問時，牧羊人施用妙招，一概以「咩咩」作答。布商一下告他，一下又告律師，法官始終不得要領，反以為他神經錯亂，於是宣判牧羊人無罪。勝訴後律師索取報酬，牧羊人在咩咩聲中不付分文，揚長而去。就這樣一報還一報，善於騙人的人終於被騙，這正是「強盜被搶」的喜劇基本典型。此劇文詞優美，笑料豐富，演員有很大的發揮空間，至今仍上演不輟。

類似的簡短闹劇，在其它地方同樣出現。和當時盛行的宗教劇相比，它們顯然非常薄弱，但是在宗教劇衰退以後，它們正好填補這片藝術的空間，在知識份子的積極參與下，紛紛在各國創造了輝煌的成就。

第四章

義大利:
從文藝復興至十九世紀末期

摘　要

◆◆◆

義大利在十四世紀經濟空前繁榮，出現了文藝復興運動 (The Renaissance)，在豪門巨富及天主教廷的經濟支持下，歷時三個世紀。在此期間，「人文主義者」(humanists) 紛紛出現，倡導個人獨立與尊嚴，同時研究古代希臘及羅馬文化，蒐集、翻譯、出版了那時的古籍。

戲劇方面，學者們從研究古典羅馬戲劇開始，進而模仿創作，先是使用拉丁文，後來多用義大利文；初期作品多是書齋劇，不能演出，後來的創作廣受宮廷、教廷及社會觀眾歡迎，傑作連連，馬基維利 (Niccolò Machiavelli, 1469–1527) 的《曼陀羅花》(*The Mandrake*) (1520) 更是登峰造極。

早期喜劇演出中，經常在兩幕之間插進「幕間劇」(intermezzo)，它的音樂經過多年研究實驗，在十七世紀初葉發展出「音樂劇」(musical drama) 及「歌劇」(opera)，主要為貴族演出。在 1630 年代，威尼斯 (Venice) 開始長期對大眾上演歌劇，並且建立了永久性的劇場。此後歌劇及威尼斯的舞臺形式及佈景藝術逐漸傳遍歐洲乃至全球。

義大利的「藝術喜劇」(commedia dell'arte) 別開生面：它沒有寫定的劇本，演出全賴演員即興發揮。它的起源渺不可考，但在 1550 年代已經活躍於義大利各地，在 1600 時遠及法國、西班牙和英國。由於演員表演的內容逐漸僵化，哥登尼 (Carlo Goldoni, 1707–93) 於是為它撰寫完整的劇本，其中傑作至今仍然膾炙人口，上演不絕。

但從即興到依照劇本演出，藝術喜劇已經名存實亡。

從十六世紀開始，義大利內憂外患層出不窮，國力逐漸衰落，人才外移，它一度輝煌的表演藝術也隨著黯淡消沉。

◆◆◆

4-1　文藝復興的時空背景與成就

　　經過中世紀幾百年的休養生息，歐洲逐漸復甦，它的人口從 1000 年的 4,000 萬，到 1200 年增加至 6,000 萬，在 1300 年達到 7,300 萬。十一世紀時，天主教教宗以收復聖地耶路撒冷為名，發動八次十字軍東征（因為認知標準不同，有人認為是九次甚至十次），歷時約兩個世紀 (1096–1291)。從東征早期開始，基督教徒即發現自己的文化處處落後。穆斯林地區的數學、天文學、科學及醫學等等都承繼古典希臘、中東及亞洲文化的精華，遙遙領先；在日常器用方面，穆斯林人擁有的航海羅盤、火藥、絲綢製品、棉紙、香料和珠寶等等，都是歐洲人前所未聞。為了迎頭趕上，歐洲積極學習，開啟了現代資本主義和工業革命的帷幕。

　　在此同時，由於地理位置最為接近亞、非地區，境內又有多處良好港口，義大利趁機掌控了地中海的航道，推動歐洲與拜占庭地區間的雙向貿易，使得港口經濟空前繁榮。陸地上新的城鎮興起，各種行業的人員大量移入，世俗的教育機構紛紛出現，有的蛻變成為大學。在這種環境中出現了文藝復興運動 (Renaissance)。Renaissance 的本意是復活或再生，這裡特指古代希臘、羅馬的文化重新受到肯定與尊重。作為一個運動，它是個漸進的歷程，但一般都將它置於十四到十七世紀之間，發源地在義大利半島北部的佛羅倫斯 (Florence)。

　　佛羅倫斯位於義大利西北部，本是兩河之間的一片肥沃平原，在公元前

80 年成為當時退伍軍人棲息耕種的園地，經過長期的苦難與成長，從 1000 年左右開始進入黃金時代，工商業快速成長，人口不斷增加，在黑死病流行以前 (1348)，人口估計約有八到九萬，其中約有 25,000 名為毛紡工人，是義大利第二大城，也是歐洲極其強大繁榮的城市之一。在公民素質上，佛羅倫斯也同樣出類拔萃。由於羅馬的數字體系非常繁雜，例如阿拉伯數字的 18 寫成 xviii. 在十二世紀時，有人將阿拉伯數字系統翻譯為拉丁文，吸引了很多人學習拉丁文。一般來說，掌握了拉丁文，就可以開啟古代羅馬文化的寶庫。如此經過數個世代的努力，佛羅倫斯在十四世紀中葉時，已有 40% 的人口具備閱讀拉丁文的能力。

早從 1115 年開始，佛羅倫斯就成為神聖羅馬帝國皇帝特許的自治市，在十三世紀中，皇帝與教宗發生紛爭，城中人士難免被捲入，但丁 (Dante, 1265–1321) 因為爭取自由，反對教廷控制，結果被迫離鄉背井，在漂泊中寫出了不朽的《神曲》(*The Divine Comedy*)。恩格斯 (Friedrich Von Engels, 1820–95) 據此認為，他是「封建的中世紀的終結和現代資本主義紀元的開端……是中世紀的最後一位詩人，同時又是新時代的最初一位詩人」。

這個新時代就是文藝復興，但丁與另外兩位作家被後世合稱「文藝復興三巨星」或「文壇三傑」。他們都會拉丁文，但作品都用故鄉托斯卡納 (Toscana) 地區的方言寫出。另外兩人一是佩特拉克 (Francesco Petrarca, 1304–74)，作品是抒情詩及古代羅馬著名人物的傳記；另一位是薄伽丘 (Boccaccio, 1313–75)，他的小說《十日談》(*The Decameron*) 追述黑死病猖獗時的慘狀，以及當時男女破除禮教規範，彼此猥褻的行為。這三人的著作都受到熱切的歡迎，讀者遍及各地，托斯卡納語於是成為大眾溝通的工具，取代了其它地區的方言，無異於義大利的普通話，或約定俗成的國語。

佩特拉克因為文學創作的成就，獲得桂冠詩人的加冕 (1341)，此後經常到處遊覽，趁機到窮鄉僻壤的教會找尋古代羅馬著述的抄本。他在 1345 年發現一束羅馬西塞羅 (Cicero) 的拉丁文書信，有人認為這是文藝復興的真正起點。薄伽丘在《十日談》完成後，隨即加入了他的行列，也有可觀的發現。

　　至於希臘古籍的發現，則與十字軍東征關係密切。歐洲人首先從阿拉伯版本及其評論間接知道古代希臘典籍，於是開始蒐集翻譯，經過數代努力，到十五世紀時已經燦然大備。東羅馬帝國滅亡前後 (1453)，那裡的學者攜帶著大量珍貴的希臘手稿，紛紛逃到威尼斯 (Venice)。這個區域由義大利東北部沿海的一群海礁和島嶼構成，第五世紀蠻族入侵羅馬時，一群人先後逃到此地各據一方，後來由重要島嶼的代表組織聯合政權，選出一人短暫主持日常事務，隨即退休參加能定奪一切的元老院。威尼斯一向注重海軍，在十字軍東征時扮演主要角色，趁機把持東、西貿易，因此與東羅馬關係密切，如今在危機中更成為學者及巨賈的庇護所。適逢此時，德國人古騰堡 (John Gutenberg) 發明了活字版印刷術 (1450)，威尼斯的希臘學者專家於是成立出版公司，到 1500 年已經出版了兩百萬本書籍，超過東羅馬帝國建立以來所有手抄本的總和；它在 1494 年到 1515 年之間，出版了幾乎現存的全部古代希臘作品。

　　隨著古典希臘與羅馬作品的普及，從事研究的個人與機構也逐漸增加。遠在第十世紀就有大學成立專門研究法律。後來佩特拉克模仿希臘柏拉圖的前例，組織學會 (academy) 探討古籍意義，研究戲劇音樂，並且嘗試演出。十四世紀以後，這些機構幾乎如雨後春筍般成立，威尼斯就包含了奧林匹克學院 (Accademia Olimpica) (1555) 及奧林匹克劇院 (Teatro Olimpico) (1580–84)。這些機構研究的領域幾乎無所不包，但最顯著的是造形藝術，包括建築、繪畫及雕塑，它們的大師如達文西 (Leonardo Da Vinci, 1452–1519) 與米開朗基羅 (Michelangelo, 1475–1564)，都是全世界耳熟能詳的名字。

　　這些學者及藝術家一般都稱為「人文主義者」或「人道主義者」(humanists)。公元前五世紀希臘的哲學家普洛大各拉斯 (Protagoras) 就說過：人是一切事物的標準。同樣地，人文主義者也強調人的地位與觀念，例如他們提倡科學，重視觀察；他們在藝術上呈現人體的吸引力，在油畫上使用遠近透視法 (perspective)。與他們相對的是起源較早的經院哲學 (scholasticism)，探討的重點在上帝和宗教。佩特拉克從不否定宗教，相反地，他聲稱對世俗

事務的了解，更能增進對造物主上帝的尊敬。

這些人文主義者的贊助來源很多，包括天主教及很多城市的富商巨賈。他們贊助的方式也林林總總，除了邀約他們製作藝術品或興建教堂府邸外，更有家庭將子女送到他們的學院學習，讓他／她受到「人文主義」的教誨：重視個人的精神獨立，豐富生命內涵，提升生活品質。具體內涵包括體魄鍛鍊、待人風度、溝通能力、語言技巧及藝術欣賞等等。這些子弟們既然從小受到薰陶，不難獲得很高的藝術鑑賞能力，有的在長大以後繼續熱愛藝術，變成藝術的贊助人。費拉拉家族的艾爾爾 (Ercole I, 1471–1505) 公爵就是著名的例子：他年輕時學習軍事，但是連帶培養出對建築、繪畫和音樂的熱愛，在繼位後成為慷慨的藝術支持者。同樣的貴族子弟很多，他們後來甚至互別苗頭，比較品趣，以致著名的畫家如達文西及米開朗基羅等等，都成為他們競相羅致禮聘的對象，連教會後來都積極爭取他們的服務，藉以提升聲響。

隨著豪門貴族出現的中產階級，成員人數逐漸增加，他們為了獲得專業知識及社交能力，同樣到那些學院學習，有的也把子女送到適當的學院就教。經過數個世代的努力，全民智能普遍提升，促使他們的社會、經濟和政治等等，在未來發生脫胎換骨的變化。

4–2　古典戲劇資料的翻譯出版與演出

在眾家學院的努力下，古典戲劇資料紛紛翻譯出版。希臘原作在譯為義大利文以前往往先譯成拉丁文。重要成果的出版時間有如下表：

作家（著作）	原作出版年代	義大利文出版年代
泰倫斯	1470	1488
普羅特斯	1472	1486《孿生兄弟》（1550 其它大多劇本）
西尼卡	1474–84	1497
維蘇維斯《論建築》	1486	1521

阿里斯陶芬尼斯	1498	1545
荷瑞斯《詩藝》	1501	1536
亞里斯多德《詩學》	1508	1549
索發克里斯	1502	1532《伊底帕斯王》（全集）
尤瑞皮底斯	1503	1540–50 年代
艾斯奇勒斯	1518	1600 以後

拉丁文戲劇在中世紀一直有人閱讀，十世紀修女劇作家羅斯維沙 (Hrosvitha) 就是著名的例子（參見第三章），不過一般人都把那些作品當成修辭學的典範，或汲取劇中的道德教誨。文藝復興以後，有的學者開始把它們視為文學作品，並且模仿創作。最早的悲劇是穆薩托 (Albertino Mussato, 1261–1329) 的《篡位者》(*Eccerinus*) (ca. 1315)，全劇由歌隊的表演分為五幕，呈現十三世紀中義大利的艾克色雷魯斯 (Eccerinus) 和他的弟弟如何殺死母后，奪得政權，然後被教宗率領的軍隊打敗的故事。本劇用西尼卡劇本的形式，呈現羅馬的歷史內容，是文藝復興時代第一齣世俗悲劇，與稍後的《阿奇勒斯》(*Achilles*) (ca. 1390) 兩者俱為新創。最早的喜劇是皮埃爾・保羅・維基瑞奧 (Pier Paolo Vergerio, 1370–1445) 的《保羅》(*Paulus*) (1390)，諷刺當時一個義大利的大學生愛上一位娼妓 (courtesan Nicolosa)，他的僕人假裝為他撮合，實際上自己誘姦了她。這些早期的悲劇和喜劇都用拉丁文寫成，沒有演出。

古典羅馬戲劇的演出，在十四世紀末年就有人開始嘗試，隨著這些劇本的出版而頻率增加，例如，泰倫斯的拉丁文劇本出版不久，佛羅倫斯的學校及麥迪奇家族 (the Medici) 就演出了其中的一個劇本 (1476)；梵蒂岡的教廷上演了普羅特斯的《孿生兄弟》(*The Twin Menaechmi*) (1502)。艾斯特家族，在費拉拉 (Ferrara) 更演出了 22 齣泰倫斯和普羅特斯的喜劇 (1486–1505)。

風氣既開，學者專家們紛紛在學院中針對作品、舞臺、理論以及演出方式等專門領域進行研究，交換心得。一般來說，各地學院、宮廷和梵蒂岡教

廷會在宗教節慶、貴賓來訪或重要成員結婚等重要時機進行戲劇演出，藉以展現權勢、財富、品趣，以及對臣民的慷慨。因此這些演出不僅是藝術和娛樂活動，同時還具有政治目的。為了不落人後，教廷及各個豪強都密切觀察其它地方的演出，務求後來居上，如是踵事增華，不斷提升了演出的規模和技藝。

4-3 學院派創作的喜劇與悲劇

經過一百多年的模仿嘗試，用義大利文寫的戲劇在十六世紀早期開始出現；相對於職業演員的藝術喜劇，這些戲劇稱為學院戲劇 (commedia erudita)。它的劇作家們一般都運用泰倫斯和普羅特斯的劇本為藍本，將劇情地點轉移到當時義大利的都市，並且從《十日談》及流行的短篇小說 (novellas) 中，找尋新的人物與諷刺性的愛情故事予以改編，達成前所未有的成就，開啟現代歐美喜劇的先河。

早期重要的喜劇家是阿理奧斯托 (Ludovico Ariosto, 1474–1533)。他 10 歲時隨家遷移到費拉拉，從名師學習拉丁文和希臘文，熟悉普羅特斯和泰倫斯的喜劇。他後來模仿它們創作了五個喜劇，其中最傑出的是《替身們》(*The Substitutes*) (1509)，劇情略為：西西里島的伊若斯 (Erostrato) 到費拉拉就讀大學，後來鍾情於年輕貌美的波厘娜 (Polynesta)，於是在她家徵求僕人時，裝成自己的僕人都立波 (Dulippo) 應徵，成功後得以親近佳麗，成為她的情人。後來一位老律師要娶波厘娜為續弦，伊若斯多方破壞無效之後，找人假扮成他的父親斡旋，不料他在西西里島的父親這時趕到，於是再經過一連串的計謀和巧合，老律師最後發現這位假裝的僕人就是自己 20 年前失散的兒子，高興之餘也無意續弦了，一對情侶於是得到雙方家長的允許結婚，一直從中撮和的那位食客也受邀長期享用免費的佳餚。

《替身們》與羅馬喜劇類似之處極多：普羅特斯的《俘虜們》以及泰倫斯的《閹人》中，都有青年人為了親近所愛化裝為奴的先例。此外，本劇中

富有的求婚者、父親的替身，以及貪吃的食客等等，也都是羅馬喜劇中常見
的類型人物。阿理奧斯托的創新在於他將對話改成義大利方言，並將過去常
在劇中出現的青年落實為當時費拉拉大學的學生，使他像當時戀愛中的義大
利學生一樣。本劇在費拉拉宮廷首演時，名畫家拉斐爾 (Raphael) 為它繪製了
透視法的佈景。它在 1519 年又在教宗利奧十世之前演出，佈景還是由拉斐爾
設計，但在開演前在舞臺前面掛上布幕，演出時才把它放下，突然展現美奐
美輪的佈景，讓觀眾驚嘆不已。這些觀眾中冠蓋雲集，《替身們》也就不脛而
走，在歐洲很多地方重演，開啟了人文喜劇的序幕。阿理奧斯托更為重要的
作品是《奧蘭多的憤怒》(*Orlando Furioso*) (1516)，它是一部以查理曼大帝的
武士們為中心的浪漫史詩，是後來很多文學作品的泉源。

　　另一個重要的喜劇作家是樞機主教比比恩納 (Bernardo Dovizi or
Bibbiena, 1470–1520)。他少年時即與後來的教宗利奧十世友好，共同受到良
好的人文教育。約在 1507 年，他應邀為一個地方的狂歡節編寫了《愚夫貪
色》(*Calandro*)。本劇基本上依據普羅特斯的《孿生兄弟》，但將原來的孿生
兄弟改為兄妹，並將劇情移到羅馬，用佛羅倫斯的口語寫成。劇情略為：利
迪奧 (Lidio) 愛上卡蘭德羅 (Calandro) 的妻子芙薇亞 (Fulvia)，芙薇亞本已厭
倦丈夫，於是欣然接受。為了方便接近，利迪奧化裝成他的孿生妹妹，卡蘭
德羅看見後亟思染指，雙方於是爾虞我詐，各使機智，但利迪奧有情人聯手，
又有伶俐的奴隸協助，終於得償心願，愚蠢的丈夫最後只能與醜笨的妓女共
眠，成為笑柄。本劇受到《十日談》的影響，劇中主角的典型來自這本暢銷
小說中的四個故事，它的女主角積極參與婚外情的策劃，更是一切古典羅馬
喜劇中前所未有。《愚夫貪色》於 1514 年在新當選的教宗利奧十世的梵蒂岡
府邸重演，並在五幕之間插進了四次歌舞表演，佈景仍然使用當時新穎的透
視法，結果盛況空前，成為典範。

　　在眾多的模仿者中，最為傑出的是佛羅倫斯的馬基維利 (Niccolò
Machiavelli, 1469–1527)。他是銀行家的兒子，歷任外交使節 (1498–1512)，
著述很多，最有名的是《君王論》(*The Prince*) (1532)。在戲劇方面，除了模

仿希臘喜劇的作品外，最傑出的是《曼陀羅花》(*The Mandrake*) (1520)。故事取自《十日談》，分為五幕。劇情略為：青年人卡利馬科 (Callimaco) 愛上了美婦陸瑞霞 (Lucretia)。她的丈夫尼斯阿 (Nicia) 年邁，且經常離家外出，以致婚後久無子女，他卻懷疑妻子患有不孕之症。卡利馬科於是化裝為醫生，對陸夫誑稱飲用曼陀羅花汁即可治癒，惟婦人飲此祕汁後，第一個與之交配者必死無疑。陸夫擔心後果時，卡利馬科趁機建議：在夜間隨意抓一個路人放置陸婦房中，使與同眠以消除毒效。陸夫同意後，卡利馬科擔心陸婦到時拒絕，首先疏通了她的母親；陸夫素知妻子貞節，也疏通了平常聽她告解的神父，誘勸她不必固守婦道。佈置就緒之後，卡利馬科安排自己被抓，又被棄置陸婦房中。單獨相處時，對她極道熱愛之情，陸婦心防本已動搖，此時更深為感動，於是兩人共效魚水之歡，並同意日後繼續來往。此劇首次成功地結合了古典羅馬喜劇形式與當時社會現象，既諷刺富戶愚昧，又揭露教會人士偽善。它用散文寫出，文筆酣暢有力，公認是二十世紀前義大利的喜劇巔峰。

另一個類似的喜劇是《被騙者》(*The Deceived*) (1532)，作者是西也納 (Siena) 城邦的「傻瓜學會」(The Intronati Academy)。它的會員寫了很多喜劇，本劇實為莎士比亞《第十二夜》(*The Twelfth Night*) 的前驅。劇中的樂麗雅 (Lelia) 為了接近她的心上人佛萊明諾 (Flamminio)，女扮男裝成為他的僕人，他卻派她去向他的情人伊莎蓓拉 (Isabella) 求愛，伊女卻愛上了她。一片混亂中，樂麗雅的哥哥出現，她也恢復女兒原貌，於是兩對情侶各得所好。本劇受到《十日談》的影響，有很多猥褻及色情的文字，以及比較親密的體膚接觸。

另一個別開生面的喜劇是《做蠟燭的人》(*The Candlemaker*) (1582)，作者是布魯諾 (Giordano Bruno, 1548–1600)。他原為天主教士，是當時有名的哲學家和天文學家，後因贊成哥白尼的地動說，遭到教會迫害而四處逃亡，但最後仍被教廷逮捕燒死。《做蠟燭的人》寫於他流亡巴黎之時，隨即在那裡出版，這是他唯一的劇作，劇名含有「雞姦者」(sodomite) 的意義。本劇以南

義大利的那不勒斯 (Naples) 為背景，用它的方言寫成，分為五幕。劇中的男主角笨倪 (Bonifacio) 是個好色成性的老守財奴，迷上妓女薇妥雅 (Vittoria)；魔法師騙他說經由他的法力，可以讓她投懷送抱。然後經由他的安排，由笨倪的太太裝扮為妓女在暗房中和他幽會。她為懲罰丈夫，故意使他的陰莖發燙 (burning)，並且在事畢之後即與她的情人相會。這個情節中還有兩個插曲，呈現一個輕信者 (Bartolomeo) 及一個書呆子同樣遭人戲耍。

《做蠟燭的人》可說集上床騙術 (bed-trick) 的大成。一個世紀以來，義大利的喜劇充滿了如何勾引女人上床的技巧，《曼陀羅花》即為其中之一。這些劇本反映當時社會風氣，對劇中人物的行為最多只是諷刺嘲弄，對女人的越軌行為更視若無睹，甚至默許。不同的是，《做蠟燭的人》透過它的情節與熱情洋溢的文字，把色情挑逗與淫蕩帶到前所未及的極端。它是義大利同類喜劇的壓卷之作，也是後來其它國家劇本中騙夫同眠的傑出樣板。

義大利社會風氣不利於悲劇發展，但學者們仍不乏嘗試創作。第一個正規悲劇是《索芙妮斯巴》(*Sophonisba*) (1515)。索芙妮斯巴、埃及女王克利歐佩特拉，以及迦太基女王黛朵 (Dido) 並稱非洲三美，在十六至十八世紀中經常成為悲劇題材。本劇作者吉安・G・崔斯諾 (Gian Giorgio Trissino, 1478–1550) 是著名詩人，劇情以羅馬大軍在公元前三世紀攻擊迦太基為背景。劇中主角的父親是迦太基主將，他為了獲得奧援，先把她許配給東邊國王馬斯尼撒 (Masinissa)，後來因為他協助羅馬，又把她許配給西邊的一位國王。馬斯尼撒戰勝後驚見天香國色，立即娶她為妻，但羅馬將軍為了彰顯軍功，堅持把她當成戰俘帶回羅馬。馬斯尼撒不敢反對，又不願割捨，於是提供毒藥讓她自殺身亡。這個淒豔故事，很多古代羅馬詩人和歷史家都曾寫過，包括《羅馬史》的作者李維 (Livy)。崔斯諾的版本依循希臘悲劇為榜樣，有歌隊穿插，遵守三一律規範，受到當時某些學者稱讚，但一般評價不高，以致劇本遲至 1524 年才出版，在 1562 年才首度演出。

即時獲得熱情回應的悲劇是《呵爾白公主》(*Orbecche*) (1541)，作者吉瑞爾迪 (Giovan Battista Giraldi, 1504–73) 是費拉拉地區大學的教授，總共寫了

九個劇本，最有名的就是這部驚悚劇。它的事件都發生在王宮之前，形式上遵守三一律，但經由信使及歌隊的報導，罪惡行為與謀殺層出不窮，從內親相姦，到殺夫、殺孫，到女主角自殺，最後復仇女魔出現，群魔亂舞。《呵爾白公主》恐怖事件如此雜杳，非常類似西尼卡的悲劇。

悲劇究竟要模仿古希臘或古羅馬，義大利曾經長期爭論。崔斯諾貶抑西尼卡，指責他的劇本只是希臘悲劇某些片段拙劣的拼湊；吉瑞爾迪針鋒相對，認為「在審慎、嚴肅、合宜、雄偉以及感情等等各方面，西尼卡都遠勝希臘。」現在《呵爾白公主》廣受歡迎，突出西尼卡的優異，使他成為後來歐洲各國作家的模仿對象。

4-4　從田園劇、幕間劇到歌劇

從古代希臘開始，就有詩人歌頌簡單的山林生活，羅馬詩人維吉爾 (Virgil) 使這種文體廣受歡迎。文藝復興時代的學者們寫出了更多這樣嚮往大自然的詩歌，其中天真純潔的牧人們在幽林之間或清溪之旁，無憂無慮牧羊唱歌，或遊戲談情。十五世紀晚期，麥迪奇家族嘗試演出這些歌曲。在 1485 年，為了歡迎一位美麗的貴賓，更以愛神維納斯的誕生為主題，舉行了長達一週的表演，盡情歌唱那種境界，讓全城居民共同欣賞。

十六世紀初期，費拉拉公爵府中，有人開始把這類的詩文加上音樂和對話，作為宴會中的娛樂。後來更進一步創作出可以演出的田園劇 (the pastoral drama)，其中最著名的是塔索 (Torquato Tasso, 1544–95) 的《阿民塔》(*Aminta*)，它於 1573 年在一個小島上某公爵的夏天度假別墅首演。前言中由人化裝為「愛情」致辭。劇情相當簡單：牧人阿民塔（是森林之神的孫子），向林中美女斯微雅 (Silvia) 求愛，但對方無動於衷。林中其他人、獸紛紛幫忙勸說，使他的深情摯愛終於成功。此劇分為五幕，詩詞流利，音樂優美，後來傳遍西歐。此後府中其他人員繼續寫作，其中最為成功的是《忠實牧人》(*The Faithful Shepherd*) (ca. 1590)，作者是果理尼 (Giovan Battista Guarini,

1538–1612)。他為求變化，總是先使男主角遭遇很多猜忌、陰謀與危險，在克服後才能獲得美人青睞。這種先苦後甜的悲喜劇 (tragicomedy) 前所未有，難免有人批評，果理尼在劇本出版時提出辯護和理由，影響深遠，例如英國的弗萊徹 (John Fletcher, 1579–1625) 就據此寫出了他的《忠實的女牧人》(*The Faithful Shepherdess*) (1608–09)。

　　在十五世紀後葉的喜劇演出中，為了打破正劇的單調，經常在兩幕之間插進一個額外演出，在其中展現音樂、舞蹈、服裝、燈光和／或佈景的變化與魅力。這個插進的表演稱為「插劇」或「幕間劇」(intermezzo)。它們大都出現在豪門貴族所舉行的特殊慶典，如訂婚、結婚，或君主、貴賓蒞臨訪問等等。為了讚揚當事的貴人，幕間劇慣常從神話、傳說中找尋故事，把這位貴人比喻為其中的神祇或超人。在初期，這些插進的四個單元彼此不相聯繫，

▲佛羅倫斯 1589 年《普天和諧》演出中一個插劇的舞臺景觀，由六對側翼與一個中屏構成。中屏上有很多天神（站在隱藏的梯子上或可以升降的陽臺上）和雲朵（景片放在可以移動的輪子上）。

但是在佛羅倫斯的費狄南多大公 (Ferdinando, 1549–1609) 與一位法國公主結婚的慶典演出中，首次將它的插劇組織為一個連貫的故事，稱為《普天和諧》(*Harmony of the Spheres*) (1589)。這個創舉，加上它的佈景空前美妙，使這次演出名傳遐邇，原有的正規劇反而變成陪襯。後來進一步發展，幕間劇脫離正劇，獨立演出，無異於後來興起的歌劇。

為了恢復希臘悲劇原有的演出形式，佛羅倫斯的「音樂同好會」(Comerata) 於研究實驗多年後，在 1530 年代發展出「音樂劇」(musical drama)：將一般臺詞用吟誦念出，將抒情部分用唱腔唱出。這種混合方式後來汲取了田園劇的內涵，從神話、傳說中找尋題材，編織故事，最後變成「歌劇」(opera)。

早期的歌劇作品《妲菲》(*Dafne*) (ca. 1597)，呈現宙斯天帝愛上美女妲菲的故事，如今只有片段保留。第一個有完整紀錄的是《尤瑞娣斯》(*Eurydice*) (1600)，編製演出是為了慶祝法王亨利四世（Henry IV，1589–1610 在位）與麥迪奇家族成員瑪麗 (Marie) 的婚禮。劇情來自希臘神話：音樂大師奧非阿斯 (Orpheus) 的新娘尤瑞娣斯（Eurydice）被毒蛇咬死，他以歌聲感動地獄之神，同意釋放她重回人間，條件是夫婦不能在地府晤面。他出地府之後，忍不住回頭看妻子是否跟隨，此時她正要跨出地府門口，就此片刻之差，夫婦生死永隔。本劇為了配合喜慶，將結尾改為夫婦團圓，幸福無疆。諷刺的是，亨利四世婚後遭到暗殺身亡，繼位的兒子年齡尚幼，瑪麗成為王太后，以攝政身份主導政局，她因利乘便，將娘家藝術引進王宮，影響到整個法國戲劇的發展（參見第七章）。

第一個真正成熟的歌劇公認是《奧非阿斯》(*The Orpheus*) (1607)，至今仍不時公開演出。它的故事與《尤瑞娣斯》一樣，只是結局變為夫婦天人永隔，遺恨綿綿。它的作曲家蒙特維爾第 (Claudio Monteverdi, 1567–1643) 長年在滿圖阿 (Mantua) 宮廷擔任樂隊指揮，經常受邀為當地每年一度的狂歡節 (carnival) 編製音樂作品，本歌劇即為其一。他後來轉到威尼斯 (1613)，成為聖馬可 (San Marco) 大教堂的音樂指揮，除抒情聖歌之外，繼續編寫歌劇長達

20 年，最後一齣是 1642 至 1643 年首演的《珀琵雅加冕皇后》(The
Coronation of Poppea)，其中首開先例，在神話人物外加入了歷史人物。在前
奏曲中，愛情之神聲稱祂比智慧女神和美德女神更能影響人類命運。在隨後
三幕裡，羅馬皇帝尼祿背棄妻子和珀琵雅 (Poppea) 相戀，他童年的老師西尼
卡試圖勸阻無效，反被迫自殺。後來皇后派人刺殺珀琵雅，遭到愛神阻止，
珀琵雅最後加冕成為皇后，愛神斷言果然成真。

　　以上介紹各類學院派的戲劇，都在學院或宮廷的特別節慶演出，擔任表
演、佈景及音樂工作的都是學會會員或朝臣，演完一次就結束，直到下次節
慶再重新開始。但是因為以下三種原因，在 1630 年代的威尼斯，歌劇成為一
般人都可付費欣賞的娛樂。一、威尼斯由眾多島嶼組成，政治權力來自重要
島嶼的代表人物，不像其他城邦集中於一個家族。二、它擁有人數眾多的中
產階級，音樂非常普及，一個十六世紀的旅客就發現威尼斯幾乎家家有樂器，
處處聞歌聲。三、國際政要與重要商賈每年在大齋期 (Lent) 之前數週都在這
裡聚會共議軍商大事，包括次年國際貿易計畫，及是否攻打土耳其等等。有
眼光的商人們認為他們都有錢有閒，需要娛樂，於是建立了第一所專業性的
歌劇院 (1637)，長年演出，任何付費者都可入場觀賞。由於利潤豐厚，威尼
斯在 1641 年之前又興建了三所歌劇院。

　　威尼斯的歌劇經由巡迴劇團，很快傳播到義大利其它地區，其中一個在
那不勒斯長駐演出，使該地在 1650 年代成為另一個歌劇中心。此後各地紛紛
模仿建立劇院，接著又傳到德、法、奧等鄰近地區。隨著觀眾組成的改變，
以及音樂家及編劇個人才情與品趣等因素的差異，歌劇內容與形式不斷變化，
形成一種浩瀚的表演藝術，逐漸遍及全球。威尼斯歌劇院的建築和經營方式，
也隨著成為世界其它劇場的模仿榜樣，幾乎達到無遠弗屆的程度。

4–5　舞臺與佈景的演變

　　義大利中世紀以來的宗教劇在十五世紀仍然盛行，新起的世俗劇在演出

方式及佈景上，一般都依循宗教劇的傳統，大多使用景觀站 (mansions) 同時並存的佈景 (simultaneous setting)（參見第三章）。這種現象，在世俗劇成熟後才發生變化。

十四世紀初葉，義大利的畫家們逐漸發展出透視法，能在有限的平面畫布上，製造出遼闊深遠的空間感。劇場的佈景人員經過不斷地實驗改進，從 1480 年代起也能製造「透視佈景」(perspective setting)，讓舞臺上的景觀展現遼闊、深遠和立體的感覺，令時人驚奇不置，視為一種魔術。具體的作法是運用數對「側翼」(side-wings) 與一個「中屏」(backdrop 或 shutters)；最前面的一對側翼接近舞臺畫框左右兩邊，後面的幾對逐漸向舞臺上方的中央靠近，最後一對中間的空缺就由「中屏」補滿，使整個佈景區形成三面合圍的模樣。為了造成「透視」的效果，前面一對側翼的佈景景片高度甚大，後面各對的高度逐漸降低，藉以造成一種幻覺：它們的面積隨著距離增加而逐漸減少，最後交集成為一體，就像兩道平行的鐵軌看起來在遠處相交一樣。在舞臺技術上，這交集處稱為「消逝點」(vanishing point)。掌握了消逝點的巧妙，就不難設計景片，並且安排它們在舞臺上的位置，造成令觀眾驚奇讚美的效果。進一步的發展是換景，方法是在每塊平板的後面放置更多景片，各繪不同的景觀，只要移動前面的一片，後方的景片就可顯示出來。後來為了使景片所構成的景觀自成一個整體，就在景片上面的空間加了一塊短幕（天幕），再在上面畫上相配的景觀，如天空、橫樑或天花板等等。這一連串的改變，約在十七世紀前後次第完成，使得短幕、側翼與中屏，構成舞臺景觀的三個部分。

▲塞理歐的中央透視圖，最上面中間為消逝點。

至於劇場設計，基本理念來自維蘇維斯 (Vitruvius, ca. 80–25 B.C.) 的《論建築》（參見第二章）。這本著作在十五世

紀初葉被人發現，迅即
引起各方重視，在十六
世紀初葉翻譯為義大利
文，經由長期研究討論，
在世紀末葉成為建築方
面的權威。在它的影響
下，塞理歐 (Sebastiano
Serlio, 1475–1554) 出版
了一系列的建築論述，
共有八卷，有時稱為《建
築學七卷》(*Seven Books
of Architecture*)，有時稱
為《建築及透視全書》

▲塞理歐構想中的悲劇佈景：兩邊房屋高大，中間有知名人物
豪宅。出自他 1569 年出版的《建築學》。

(*All the Works on Architecture and Perspective*)。這是文藝復興時期第一本包含
劇場建築在內的著作。

　　當時義大利的演出，大多在貴族華廈中的一個大廳內進行，大廳又往往
是長方形。塞理歐的劇場就是在這樣的大廳中，設計了維蘇維斯所主張的劇
場。劇場一端是舞臺，一端是觀眾區，中間有個樂池，可以用來表演或者坐
人。舞臺分為兩部分，接近觀眾的是表演區，地板平坦，離地高度與樂池中
人坐下後的視線相平。舞臺後面的部分是佈景區，地板由前向後逐漸升高。
塞理歐根據維蘇維斯的觀念，把佈景分為悲劇、喜劇和田園劇（或獸人劇，
參見第一章）三類，各類都配置了適當的景觀。悲劇需要圓柱、雕像和其它
宮廷事物；喜劇展現一般私人住宅，有窗戶、陽臺之類；田園劇（或獸人劇）
的佈景則飾以山水洞穴、樹木花草等等。

　　當時貴族府邸的劇場很多，各有技術指導人員，彼此觀摩又互相競爭。
在早期最成功而且影響深遠的人是邦塔蘭提 (Bernardo Buontalenti, 1536–
1608)。他出生於佛羅倫斯，長大後在麥迪奇宮廷服務將近 60 年，負責興建

所有建築，兼管婚喪大典與節慶娛樂。為了 1586 年的一次婚禮，他在一個原有大廳裡建立了一個永久性舞臺，運用附設的機械設備完成了四次換景。在 1589 年，為了上面提及的費狄南多大公的婚禮，他在演出《朝聖婦》(*The Pilgrim Woman*) 及插劇《普天和諧》中換景七次，紀錄空前。

舞臺佈景之外，地板上設有可以打開的活門，妖魔鬼怪可以從這裡出入，輕煙烈火也可以由這裡施放。演出中還有鳥鳴和驚濤駭浪聲，以及沁人肺腑的香氣。這一切的效果令人賞心悅目，名傳遐邇。邦塔蘭提的學生帕瑞吉 (Giulio Parigi, ca. 1570–1635) 繼承他的舞臺事業，鄰近國家的人員紛紛前來向他學習，然後帶回各地，義大利的舞臺藝術於是傳遍歐洲。

為了製造這些舞臺效果，劇場人員發明了很多器械，其中撒巴惕尼 (Nicola Sabbatini, 1574–1654) 尤其出類拔萃。他長年為一個貴族宮廷服務，參加宮廷、海港與劇場的建築。他在《佈景與機械製作手冊》(*The Practice of Making Scenes and Machines*) (1638) 中，列舉了很多設計劇場佈景、製造音響及舞臺照明的方法與機器，例如「如何使海豚與其他海怪在游泳中看似噴水」、「如何製造江河流水」、「如何逐漸使浮雲遮蔽部分天空」，以及「如何讓雲彩下降，逐漸從舞臺邊緣移到中央，而且上面有人」等等。這些佈景上面的繪畫都使用透視法，非常逼真。欣賞它們最好的座位，約在第七排中央，撒巴惕尼就將貴賓的座位安排在這裡。

再一次重要的改進來自托略理 (Giacomo Torelli, 1608–78)。他本來在費拉拉劇場從名師學藝，後來轉到威尼斯 (1641–45)，在那裡建造了早期四大歌劇院之一的諾維西摩劇院 (Teatro Novissimo)。為了換景方便迅速，他在舞臺設置了「輪車與長桿系統」(chariot and pole system)，只要推動舞臺下面的滑輪，由它帶動綁有景片的長桿，就可以移動景片。後來更進一步，將所有輪車用繩索聯繫到一個絞盤上，只要一個人轉動絞盤，就可以同時移動舞臺上所有的景片，製造出佳妙效果。托略理的佈景設計與換景方法，為他贏得了大魔術家的美譽，法國宮廷慕名於 1645 年邀他前往，他在那裡工作到 1661 年。他為歌劇與芭蕾所做的機關佈景設計，堂皇壯觀，徹底改變了法國舞臺演出的風貌。

4-6 長久性劇院與畫框舞臺的演變

專為演出而建立的固定舞臺，最早且至今猶存的是維桑沙 (Vicenza) 的奧林匹克劇院 (Teatro Olimpico)。它由當地的奧林匹克學院在 1580 年開始建造，設計者是學院會員帕拉德 (Andrea Palladio, 1518–80)，他對維蘇維斯的《論建築》素有研究，設計上忠實遵照它的構圖，但他在劇院施工期間去世，工程由其弟子史卡莫齊 (Vincenzo Scamozzi, 1552–1616) 接手。他為了展現透視法佈景，對原有舞臺作了部分更動，使舞臺前面的空地儼然是個長方形廣場，後面的牆壁開有大門，門後的地板向上傾斜，地板上面用透視法建立了五條街道，呈放射式向遠方擴散。奧林匹克劇院可容納 3,000 名以上的觀眾，座位成半橢圓形，前低後高，最好的中間座位可以看到舞臺上所有的五條街道，最差的座位也能看到一條。劇場於 1585 年完成，開幕戲是希臘悲劇《伊底帕斯王》，車水馬龍，冠蓋雲集，甚至包括了奧地利的皇后瑪麗亞，演出從晚上七點半到十一點，大家都興趣盎然。但是這個劇院不能換景，違背時代趨勢，因此對後世影響不大。

十七世紀的舞臺不僅講究佈景變換，而且力求呈現稱為「妙景」(glory) 的奇觀異相。為了達成如此目的，帕耳瑪 (Parma) 宮廷在 1618 年建立了發尼斯劇院 (Teatro Farnese)。它在舞臺表演區的前面加上了一個「畫框拱門」(proscenium arch)。這個拱門像是一個畫框，佈景就像是框裡的畫，因此這種舞臺也稱為「畫框舞臺」(proscenium stage)。這種拱門的起源說法很多，迄無定論，但它的功能則顯而易見：它區隔了舞臺與周遭的環境，讓觀眾的視界能夠集中於舞臺。在第一道拱門的後面，還有兩道拱門，其寬度可視景片多少調整。這些拱門兩旁的支柱和上面的橫樑，還可以遮蓋舞臺的其它機器設備，以免它們破壞舞臺上所製造出的幻覺性。

在觀眾區的安排上，最具特色的是威尼斯的歌劇院。為了容納最多數量的觀眾，同時又讓他們都能獲得最佳的視聽效果，這些歌劇院讓觀眾區向上升高而非向平面延伸，藉以縮短它與舞臺的距離。因此，觀眾區一般都呈 U

▲位於維桑沙的奧林匹克劇院（達志影像）

▲發尼斯劇院為今日畫框舞臺的原型，其木造建築體在二次大戰時幾乎全毀，目前所見乃戰後重建的樣貌。（達志影像）

字形，每邊都有三到五個樓層，每層都有若干排迴廊，各排都設置座位，稱
為「樓座」(gallery)；最低的兩、三層中還設立了若干「包廂」(box)，前面
各有房門，相當隱密。最高層後面的座位則留給僕人、跟班使用。樓層下面
正對舞臺的空間是「池子」(pit)，沒有座位，觀眾可以自由走動。這些劃分
中，包廂的票價最高，池子的最低，觀眾可以自由選擇。這樣的座位安排以
及配合它的劇場形式，倫敦等少數地方此時已經具備，但都不如威尼斯的影
響深遠，成為遍及世界各地的典型。

4-7 戲劇理論

在戲劇發展的同時，相關的評論和抽象理論不斷出現。當時希臘戲劇的
翻譯尚未普及，亞里斯多德的《詩學》又發現較晚，兩者因此影響有限，而
且遭到甚多誤解和曲解。相反地，羅馬時代荷瑞斯的《詩藝》（參見第二章）
普遍流行，在兩個重要的層面上觀念廣受認同。一、就目的上看，他主張寓
教於樂，戲劇演出是值得推行的社教利器，義大利學院派人士大多視為當然。
二、就劇本寫作上看，《詩藝》認為劇中的人物與事件應該接近真實人生，學
院派人士不僅接受，而且增加了普遍性與道德性的要求（參見第三章）。更特
別的是，他們注意到古典羅馬劇本的事件大都在一個時間、空間中完成，更
有人覺得義大利的觀眾大都欠缺知識和想像力，他們留在劇場的時間又不可
能超過 24 小時，若是故事時間超越此限，他們就不會相信；同樣地，他們也
不會相信劇中人物能在一天之內往返很長的距離。這樣經過多年的反覆論辯
後，卡施特維托 (Lodovico Castelvetro, ca. 1505–71) 在 1570 年首度提出了「三
一律」(the three unities)：每個劇本只講一個故事，這個故事發生在一個地
點，在一天之內完成。「三一律」當時只是眾多理論中的一個，並未受到特別
重視，可是傳到法國後，竟然在 1640 年代形成「新古典主義」
(neoclassicism) 的規律，約束歐洲戲劇創作長達兩個世紀（參見第七章）。

4-8 藝術喜劇

相對於學院派戲劇，「藝術喜劇」(commedia dell'arte) 是一個職業演員們即興表演的藝術。它的中心是演員，依靠展演他們的技藝謀生；它沒有劇本，只有簡略的劇情大綱，演出時的情節和臺詞全靠男女演員們的隨機應變，互相配合；他們偶然會在室內演出，但通常都是四海為家：市場、街頭、廣場、廳堂等等到處可演，隨時可演。

藝術喜劇如何產生渺不可考，目前推斷性的說法很多，但都缺乏充分的直接證據，以致迄無定論。最早的相關證據是一張八個人於 1545 年簽訂的契約，約定從當年的復活節到次年的狂歡節，組團巡迴演出喜劇。這喜劇可能就是藝術喜劇。此後類似的職業契約以及其它資料顯示，藝術喜劇在 1550 年代已經活躍於義大利各地，在 1600 年時遠及法國、西班牙和英國，稍後更傳遍全歐各主要地區。藝術喜劇最早也最著名的劇團是 1568 年成立的「哲羅希」(Gelosi)，它在 1570 年代由安得雷尼 (Francesco Andreini, ca. 1548–1624) 接任團長，臺柱是他的妻子伊撒白拉 (Isabella Canali Andreini, 1562–1604)。她雍容美麗，學養豐富，擅長詩、文、歌、舞，還通曉數國語言及很多義大利方言。她遍交巨室公卿，還是一個著名古典學會的會員。有此種種關係，哲羅希劇團經常受邀到歐洲各地的重要集會演出，到巴黎就有四次，其中有兩次還是在法王御前。哲羅希劇團還兼善學院戲劇，對當時落後的法國劇壇有著良好的示範作用，上面提到的田園劇《阿民塔》很可能就是由它演出。不過法國教會認為它的女性演員過分暴露了她們的軀體，經常譴責她們的演出。後來伊撒白拉難產去世，她的丈夫在痛苦中解散劇團，哲羅希從此進入歷史。

因為受到社會上下各個階層的歡迎，各地出現了很多的藝術喜劇團，它們彼此競爭，同時又互相觀察學習，以致在長期的發展演變中，出現了很多大同小異的共性，可以環繞兩個焦點予以歸納。

▲藝術喜劇在巴黎表演，中間女演員極可能就是著名的伊撒白拉。

一、即興表演與劇情大綱

藝術喜劇在每次演出前，例必在後臺張貼劇情大綱與結局，除了少數比較嚴肅的悲劇以外，絕大多數都是從普羅特斯、泰倫斯或當時學院派作品中，經過簡化或濃縮過的三幕喜劇。這些大綱都附帶表演圖案，稱為「噱頭」（lazzi 或 gag），早期只有 117 個，經過多年累積後高達一千，演員依照這些大綱及圖案，在演出中臨時添加臺詞和動作，甚至因為觀眾的反應即興演出，暫時逸出大綱的範圍。這意味每個演員必須密切注意同臺演員的一言一行，因此整個演出充滿現場感與立即感。然而，因為每個演員扮演的角色一經選定後就始終不變，同團演員長期合作的結果，彼此都瞭解其他演員的特色與傾向，形成某些默契，因此他們的即興表演並非突兀的臨時反應。

二、演員和角色

藝術喜劇團一般都由演員們自動組合，每團平均約有十至十二名團員，其中七至八人為男性，其餘均為女性。他們以股份方式組團，按照股份數量分配盈虧。劇團的領導人是團長，他除了參加演出外，還負責解釋劇中人物之間的關係，安排演出所需的道具服裝，接洽演出機會，爭取酬勞，安排旅行等等。理想的團長還會爭取豪門巨富的長期支持，讓團員有退休福利等等。其餘團員則分擔劇目中的某種定型人物 (stock characters)，他們大體分為「情侶」(lovers)、「一般人物」(general characters)，以及「僕人」(servants) 三大類。

分別言之，「情侶」們都不戴面具，他和她都年輕端莊，衣著時髦，談吐風雅，是觀眾認同與讚美的對象。飾演他們的演員，大都能背誦很多當時流行的詩文或俏皮話，以便在適當的情況下選擇使用。除了少數例外，一般演出都環繞著他們的愛情進行，但他們在如願以償之前，定會遭遇到很多的阻擾，有時來自他們的父親，有時來自其他的糾纏者，這些阻礙者都被視為反面人物，是嘲笑與諷刺的對象。

「一般人物」包括「情侶」及「僕人」之外的所有人物，因為劇碼眾多，形形色色，但最重要而且經常出現的則是下列三種：㈠富商潘塔龍 (Pantalone)。大都是富有、貪財、好色又多疑的威尼斯商人。他往往是情侶之一的父親，反對他們彼此接近；有的富商還自以為年輕風流，追求美女。他的標準服裝除了穿著特殊之外，還在面具上裝有鷹勾鼻和灰鬚。㈡膚淺博士 (Dottore Bolognese)。大都擁有法律或醫學博士學位，其實不僅學而不實，甚至缺乏常識和判斷力，容易輕信受騙，連妻子也經常紅杏出牆。他愛在講話中夾雜拉丁文，藉以炫耀賣弄，但是錯誤百出，自暴其短。㈢吹牛軍曹 (Capitano)。他是退伍的下級軍官，錢袋滿滿，喜歡吹噓自己英勇善鬥，見到美女就大獻慇懃，繼而示愛求婚，不惜隨時準備與情敵決鬥，但真到動手之時，他總顯得怯懦笨拙，引人訕笑。他的服飾是身佩長劍，頭戴高帽，上插羽毛。

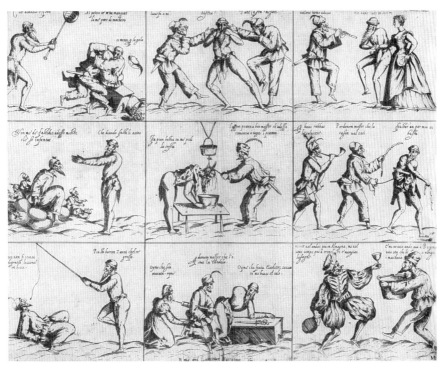

▲ 富商潘塔龍和僕人 (zannie) 的部分演出圖案，上附精簡行話，藉以方便劇團在推
銷節目時說明內容，獲得邀請。約於 1580 印於羅馬。

上面提到的「僕人」，是藝術喜劇的靈魂人物，一般都依附別人生活，藉
出謀獻策騙吃騙喝，同時使劇情起伏動盪。他們的「噱頭」是演出的主要賣
點。譬如說，富商潘塔龍責備了他的僕人，僕人懷恨在心，後來故意告訴主
人面臨危險，讓他躲進布袋隱藏，聲稱要把他帶到安全的地方。在途中僕人
放下布袋，裝成和另一個人爭吵，後來被打倒地，然後他再裝成那個對手猛
打袋內主人。這種噱頭統稱為袋子噱頭，可依劇情變化，譬如將情人當作貨
物裝進袋子，瞞過主人，好讓他在夜間出來與心上人幽會。有個劇團將它的
噱頭分成 117 個，配合插圖，由專人帶著它四處展示說明，希望能獲得演出
邀請，噱頭的重要可見一斑。

「僕人」分為很多小類，各有不同名字和特色，其中最值得注意的是「哈
樂昆」(Harlequin)。在早期，他和另一個僕人「布瑞蓋拉」(Brighella) 經常配

對出現，他常吃虧上當，但總能藉急智轉危為安。後來嘎那撒 (Alberto Ganassa, ca. 1540–84) 加工塑造，哈樂崑成為劇團的靈魂角色，例由劇團中最有才藝的演員擔任。他們依據自己的天賦特長，繼續經營這個角色，有的擅長跳舞，有的動作特別靈活，總之是運用自己的稟賦，使這個角色妙趣橫生。哈樂崑比較固定的戲服是上襖下褲，佈滿紅、藍、綠三色菱形補丁。此外，他頭頂翻邊帽，臉戴黑面罩，手執一根木棍，棍子從末端到中間劈開，打在人的身上可以發出辟辟巴巴的聲音，造成「打棍」(slap 打，stick 棍) 的效果。後來有些正規喜劇運用這樣的效果取勝，就被稱為「打棍」或打打鬧鬧的喜劇 (slapstick comedy)。

4–9　十八、十九世紀的劇場

文藝復興時代的藝術作品講究對等平衡 (symmetrical balance)、秩序 (order) 及收斂 (restraint)；如果是有形體的作品（如巨型建築物），大都呈長方形。1600 年前後，義大利的建築、雕塑、繪畫、音樂、舞蹈等藝術作品，出現了一些嶄新的特色，後來一般都把它們歸屬於「巴羅克」(the Baroque) 風格。「巴羅克」這個字的原意是「粗糙或不完美的珍珠」(rough or imperfect pearl)，標誌那些未經琢磨、成分蕪雜的作品，因此具有貶抑的意義，但是因為天主教廷與貴族偏愛這種風格，因此它能從義大利逐漸擴散，在十七、十八世紀盛行歐洲。巴羅克作品強調不對稱 (asymmetrical)、繁雜 (complexity) 及誇張 (exaggeration)；如果是有形體的作品，它在外形上一般都將長方形、曲線與弧形結合在一起。由此產生的特色是注重細節、裝飾繁複、強調明暗對比等等。以建築為例，支撐重力的柱子簡單直立即可發生功能，但是現在的柱子卻形狀扭曲，外表加上了花環等等裝飾，底端還配上 S 形狀的基礎。此外，柱子的體積還運用遠近縮小法 (foreshorten) 及透視法 (perspective) 等等技巧，讓它看起來不僅曲線玲瓏，或者堂皇富麗，甚至還不停運動。梵蒂岡聖彼得大教堂前環繞廣場的廊柱就是實例，教堂內的雕刻亦

然。整體而言，巴羅克風格產生的結果是緊張 (tension) 和運動 (motion)，因此可以吸引觀察者的注意，並且對他的情感發生顯著的衝擊。

在這種時代風潮中，義大利舞臺也出現巴羅克風格的佈景，其中貢獻最大的是比比安納家族 (the Bibiena Family)。它的八個重要成員，從十七世紀末葉開始，到十八世紀末葉為止，一直主導義大利及歐洲其它地方的劇院及舞臺佈景，幾乎所有新歌劇院出現的都會，都有這個家族人員領導的身影，其中包括巴黎、里斯本、倫敦、柏林、聖彼得堡，以及北歐的都市。這個家族事業的開啟人是費底南多・比比安納 (Ferdinando Galli Bibiena, 1657–1743)，他出生於佛羅倫斯近郊的一個畫家家庭，年輕時從名師習畫，並一度受到舞臺大師托略理的教導，之後到鄰近的宮廷服務，主要工作在興建花園及宮殿，但在舞臺佈景方面的成就卻不脛而走。1708 年，神聖羅馬帝國的王子查理六世 (Charles VI, 1685–1740) 舉行婚禮，由他負責主持慶典演出；王子即位為皇帝查理六世 (Emperor Charles VI, 1711) 後，立即聘請他為宮廷建築師，負責維也納宮廷慶典及歌劇演出的佈景和裝飾。1716 年，費底南多回到故鄉，在次年當選為克里曼學會（Clementine Academy）的會員，他除了興建劇院，設計佈景之外，還撰寫了幾本學術著作，包括《透視法種種》(*Various Works of Perspective*) (1703–08)。

上面介紹過，從十五世紀開始，義大利的舞臺已經普遍使用「透視佈景」，現在費底南多・比比安納推陳出新，在舞臺上使用「角度透視佈景」(angle perspective setting)。它們的基本差異在於：前者的消逝點在舞臺中央的遠處，而且只有一個，後者的消逝點則有兩個甚至三個，大多在舞臺兩邊的遠處。因此，前者消逝點兩邊物體所形成的空間遠景 (vista) 也只有一個，後者則可能有兩個或三個。

由於這個差異，「透視佈景」的舞臺只是觀眾廳的延長，舞臺上呈現的景觀都按照一定的比例遞變，前面的較高較大，例如托略理所設計的房屋永遠看得見屋頂。此外，由於觀眾廳是方形或長方形，而且消逝點在中央，兩邊建築物也成同樣的形狀而左右對稱，它們中間所形成的「遠景」只有一個。

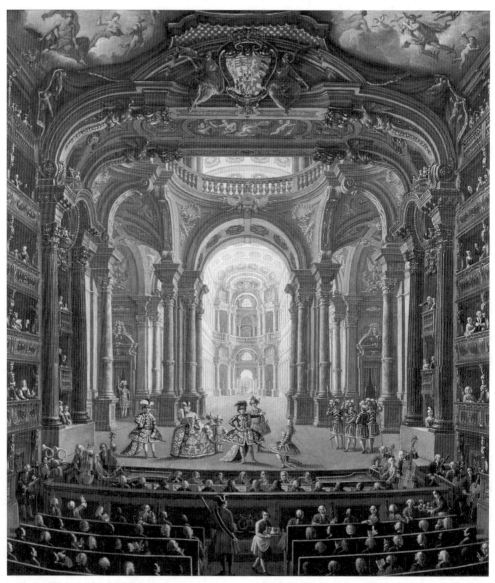

▲由費底南多・比比安納設計的舞臺佈景（達志影像）

相反地，「角度透視佈景」的二或三個消逝點分佈在舞臺兩邊的遠處，位置變動不居，因此彼此之間不必對稱，「遠景」不僅不在舞臺中央，而且也不必完全顯示。

事實上，在舞臺上面的景物，往往只是某個物體的一部分（例如一棟大廈的底部），它的前端一般都接近舞臺畫框的框柱，留下舞臺的中間部分，則可以安放牆壁、過道、雕像或庭院等等。上面提到塞理歐的《建築學》將佈景分為悲劇、喜劇和田園劇三類，各類都配置了適當的景觀。在他以後，義大利流行的是輕鬆的歌劇，佈景因此甚多室內和鄉村景觀。

威尼斯在十八世紀早期約有 14 個經常演出的劇院，其中有七個長期進行商業競爭。為它們作舞臺設計的家族和個人中，值得特別一提的有兩位。其一是著名的建築師居瓦納 (Filippo Juvarra, 1678–1736)。他早期在羅馬工作，為一位樞機主教及孀居的波蘭王后分別建立了小劇院，並為在那裡演出的歌劇設計巴羅克風格的佈景。他使用「角度透視法」，但偏重運用立體實物，不像比比安納家族摻合繪畫。另一位是皮拉尼西 (Gian Battista Piranesi, 1720–78)。他出生於威尼斯共和國的屬地，1740 年隨威尼斯派任梵蒂岡教廷的代表到達羅馬，從名師學習蝕鏤 (etching) 與雕刻 (engraving) 藝術，他自己據以創製的作品生前即響滿歐洲，至今更受舉世欽佩。在他的影響下，義大利的劇壇首度運用燈光和陰影，在舞臺上製作出適宜的氣氛，藉以烘托劇中人物的性格或情緒，舞臺藝術因此更上層樓。

4-10　十八、十九世紀的戲劇

在以上這些劇院演出的節目，大多是十八世紀早期興起的歌劇。它大體上分為嚴肅歌劇 (serious opera) 及輕鬆歌劇，一般稱為喜歌劇 (comic opera) 兩類：嚴肅歌劇使用高深典雅的文字，呈現貴族人士的生活，其中最成功的作者是麥塔斯塔西奧 (Pietro Metastasio, 1698–1782)。他從小就以即興詩歌聞名週遍，在 1724 年寫出了《被遺棄的黛朵》(*Dido Abandoned*)，於那不勒斯

首演。這齣迦太基 (Carthage) 女王殉情自殺的歌劇，後來十餘年間在義大利很多城市重演。從 1730 年起，麥塔斯塔西奧在維也納居留 40 年，為皇家劇院編寫了很多歌劇文本，先後被翻譯成所有重要的歐洲文字，譜成新曲，使他成為莫札特 (Mozart, 1756–91) 以前，歐洲最著名的歌劇文本作家。

至於輕鬆歌劇，它的人物大都是平民，內容是他們的日常生活，語言經常是地方方言，聽眾大多來自中、下階級。它的劇本很多都是一般戲劇劇本的改編。上面介紹過的藝術喜劇，從 1550 年代即因循既往，乏善可陳，在十八世紀時更充斥粗俗與胡鬧，引發普遍的不滿與批評，更有人積極從事改革，其中最成功的是哥登尼 (Carlo Goldoni, 1707–93) 與哥齊 (Carlo Gozzi, 1720–1806)。

哥登尼是威尼斯人，從小喜愛戲劇，但在父親堅持下學習法律，求學過程中閱讀了很多古典希臘、羅馬的喜劇劇本，而且還學會了法文，可以閱讀莫里哀的作品。幾經波折後，他最後獲得法學學位，取得律師資格，先後在威尼斯 (1731–33) 及比薩 (Pisa) (1744–48) 兩地執業，同時擔任外交及顧問等工作。他從 1730 年代開始寫作戲劇，終身劇作超過 250 部，其中喜劇約有150 部，音樂劇 83 部，是義大利迄今為止，最多產也最著名的劇作家。

哥登尼在創作初期，大體上依照新古典主義的規範，編寫了幾個悲劇和嚴肅歌劇，但迅即發現自己的長處在喜劇，於是以莫里哀為榜樣，創作大都是為藝術喜劇的劇團或個別演員編寫，例如朱法迪洛 (Truffaldino) 專長僕人類型中酷愛吃喝的角色，哥登尼在邀請下為他編寫了《一僕兩主》(The Servant of Two Masters)，最初只有劇情大綱 (1743)，充滿餐飲吃喝的場面，演員充分發揮，大受觀眾歡迎。哥登尼後來出版時才寫出全劇 (1753)，成為今天仍在流傳的版本。

《一僕兩主》基本上是三對青年男女的戀愛。劇情開始前，碧翠絲 (Beatrice) 的哥哥在義大利一個小城經商，與威尼斯的富商潘塔龍 (Pantalone) 有商業往來，同時與他的女兒格娜麗斯 (Clarice) 有婚約關係。後來大家都以為她哥哥在與人打鬥中死亡，碧翠絲於是化裝為他的模樣，到威尼斯處理後

事。在途中她遇見朱法迪洛，見他伶
俐可靠，於是收為僕人。情節開始
時，格娜麗斯正與隆巴迪博士
(Doctor Lombardi) 的兒子西爾維奧
(Silvio) 舉行訂婚典禮。碧翠絲與僕
人適時趕到，潘塔龍只好將婚禮延
後。接著碧翠絲的情人福諾林多
(Florindo) 誤以為他殺死了她的哥
哥，為了躲避刑責逃到威尼斯，在街
上偶然遇到朱法迪洛，認為他精明能
幹，於是邀他做僕人，朱法迪洛認為
如此可以多個機會大快朵頤，於是欣
然接受。

朱法迪洛侍從兩個主人，果然有
很多飽饗佳餚的機會，但是因為他先
後將他們的書信、衣物錯放誤遞，引
起主人們一連串誤會，自己也遭到鞭

▲哥登尼《一僕兩主》的第一幕，插圖來自
1824 年出版的哥登尼劇集。

打。在同時，格娜麗斯誤以為失去情郎，傷心欲絕，碧翠絲為了安慰她，祕
密告知自己只是女扮男裝，兩人因此親熱擁抱，潘塔龍看見後，以為女兒與
昔日情人恢復舊好，於是愛屋及烏，對碧翠絲更為器重，令隆巴迪博士父子
嫉妒憤恨交加。朱法迪洛穿梭於兩個主人之間，與格娜麗斯的女僕間產生情
愫，但不久他為兩個主人曬衣，再度將他們的重要事物誤置，為了免罰，他
捏造了一連串的事實，讓兩個主人均認為對方已經死亡。痛苦中碧翠絲回復
女人面目準備自殺，福諾林多也同樣意欲尋短，但在兩人掙脫別人勸阻、可
以自由行動的關鍵時刻，他們及時發現對方，大喜中相約結伴回到故鄉。真
相大白後，西爾維奧懇求格娜麗斯恢復婚約，她故作矜持，直到他跪下求情，
才在嘆息聲中默許。朱法迪洛趁機請求與心上人結婚，在承認他一直是兩個

主人的僕人後，獲得他們的恩准，全劇在女僕給他的飛吻中結束。

　　如上所述，本劇主要是三對中、下階層男女的戀愛，發生在威尼斯比較偏僻的旅館和街道。它明顯保留著藝術喜劇的情節模式和人物類型，但全劇瀰漫著道德情操和宗教虔誠。具體來看，它的情節像藝術喜劇一樣，完全由一連串瑣碎事件結合而成，提供很多空間讓演員發揮演技，而且一般都充滿喜感；中心人物的僕人尤其如此，他遭遇到種種尷尬場面，大都能憑藉機智化解，但像藝術喜劇慣見的情形一樣，仍然遭到兩次鞭打。就人物造型而言，所有人物都知情達理，從未有穢語邪辭或低級的色情笑話。變動最大的是潘塔龍和隆巴迪博士，他們都愛護子女，待人和善誠實，不復是以前蠻橫的父親或守財奴。總之，全劇輕快活潑，處處令人發噱，整體效果接近時尚喜劇 (comedy of manners)。

　　哥登尼另一個至今仍享譽全球的喜劇是《旅店西施》(*The Mistress of the Inn*) (1753)。它的主角蜜蘭德麗娜 (Mirandolina) 年輕美麗，父親臨終時遺留給她一家旅店，以及忠心能幹的員工法布瑞 (Fabricius)，希望他們結婚。但她故意延遲婚禮，周旋於寄居旅店的三個貴族之間，收取租金，享受愛慕，造成他們之間的誤會衝突，暴露他們令人發噱的弱點。如此直到劇末她才遵循父親遺命，與法布瑞結為連理。

　　哥登尼的幾十個歌劇文本，大多為輕鬆類型，包括《威尼斯的孿生兄弟》(*The Venetial Twins*) (1747)、《鄉下哲學家》(*The Country Philosopher*) (1752)，以及《好姑娘》(*The Good Girl*) (1760) 等等，內容和話劇相似，有些至今仍在演出。一般來說，哥登尼的喜劇以非常寫實的方式，呈現中、下階級人物的生活，對這些人物都充滿溫情。他的潘塔龍已經變成慈祥的父親和有正義感的公民；他的朱法迪洛雖然貪吃如故，但機智與對異性的愛慕，都使他成為可愛而非可笑的新角色；尤其顯著的是劇中處處流露著對女性的欽佩與讚美，相反地，劇中的貴族大多傲慢愚蠢，成為嘲笑的對象。哥登尼始終以莫里哀為榜樣，但總覺得略差一籌，每當他的劇本成功後，他都會喃喃自語說道：「很好，但還不是莫里哀」。以後世的觀點來看，兩人差異的基本原因在

於，這位法國的喜劇大師有更寬弘的視野，對社會現象有更為深入的剖析，而哥登尼的喜劇則局限於一個特殊情境所造成的複雜變化。

　　隨著哥登尼作品的普及與聲譽的提升，反對他的聲音也逐漸增加。除了因為他的改革而失業的藝術喜劇演員外，還有人用作品表示異議與批評，包括最早的齊阿瑞 (Pietro Chiari, 1712–85) 以及態度強烈的哥齊。經過將近五年的爭論，哥登尼對國人的品趣感到完全厭棄，於是在 1761 年遷居法國，主持在巴黎的義大利劇院，絕大數的作品也都用法文寫作。他在 1764 年退休後，居住在凡爾賽宮教授王室子女們義大利文，得到國王頒發的退休年金，可是這份收入在法國大革命時被取消，哥登尼最後在貧病交集中與世長辭。

　　哥登尼的批評者中，態度強烈又行為具體的是哥齊。他生於威尼斯一個沒落的貴族家庭，以維護本地的優良傳統為己任，他認為哥登尼削奪了義大利劇場的詩歌美和想像力，同時反對他在劇中習慣性的使用威尼斯方言，於是以詩歌諷刺哥登尼的作品 (1757)。他接著依據一個古老的義大利神話，編寫了《三個橘子的愛情》(The Love of Three Oranges) (1761)，再次諷刺哥登尼，由他邀約失業的藝術喜劇演員演出，結果大獲成功。他乘勝追擊，在 1761 至 1765 年間寫了九個劇本，很多都取材於《天方夜譚》(The Arabian Nights)。這些劇本以《公鹿王》(The Stag-King) (1762) 為代表。本劇在序幕中呈現魔術師和鸚鵡對談，正劇中王子德瑞模 (Prince Deramo) 物色新娘，三個野心家都安排親人參加甄選。王子運用雕像一一檢驗，發現其中二個早已情有所鍾，於是選了安琪拉 (Angela) 為妃。他的首相塔踏尼亞 (Tartaglia) 本來強制女兒參加甄選，現在失望至極，於是趁宮廷人員赴森林打獵的機會，運用魔術將王子的靈魂轉移到一隻公鹿上，再將自己的靈魂移到王子的軀體。經過數次類似的靈魂轉移，王子變成老人，但仍能說服安琪拉相信他的真實身份，讓她同意共同揭發首相的陰謀，首相則威脅殺死他們。此時魔術師出現，讓首相即時死亡，其他情侶則一一結婚。本劇及哥齊其它的神話劇本，因為其異國情調，以及演出時大量的舞臺景觀，最初幾年大受歡迎，但迅即失去了新鮮感和吸引力，哥齊改以西班牙的劇本作為樣板，但成效仍然不彰，

於是他淡出舞臺，但是歐陸北方浪漫主義的作家，包括德國的歌德及威廉‧施萊格爾 (August Wilhelm Schlegel) 則對他讚賞有加，使他的影響一直延續到二十世紀的布萊希特（Bertolt Brecht）。

哥齊及哥登尼的成功，固然讓當時的藝術喜劇劇團和演員再度廣受歡迎，但他們的劇本已經沒有傳統的特色：一、演員演出時都顯露真實面目，不再戴著面具。二、演員按照預先寫好的劇本表演，不再是按照簡略的大綱隨意揮灑。三、劇中的人物大多具有善良的情操，藝術喜劇原來的類型人物只剩下淡薄的身影。換言之，劇作家與藝術喜劇團彼此結合，互相獲利，一旦分離，藝術喜劇團沒有好戲吸引大量觀眾，於是走向沒落之途。

在嚴肅戲劇的作家中，值得介紹的是阿爾菲 (Vittorio Alfieri, 1749–1803)。他生於豪門，遍遊歐洲，終生編寫了 27 個劇本，以 21 個悲劇見稱於世，更因為義大利嚴肅性的劇本一向貧瘠，阿爾菲被視為悲劇的發軔者和奠基者。他的悲劇都是既有經典著述的改編，其中包括《奧瑞斯特斯》(Orestes) (1776) 及《安蒂岡妮》(Antigone) (1783) 等幾個古希臘式的悲劇，但他最傑出的《掃羅》(Saul) (1782)，則改編自《舊約聖經》中掃羅與以色列國王大衛 (David) 之間的關係。這個關係在《舊約》中歷時約 20 年，事件眾多，幅員廣闊，劇本中卻濃縮為一天、一地、一事，力求符合新古典主義的原則，同時保持《舊約》中的基本事實。全劇分為五幕，情節開始時，以色列正面臨異教入侵，大衛於是祕密回到以色列的軍營，準備獻身衛國。多年以前，大衛年輕時護國有功，掃羅對他愛護備至，但後來感覺到他功高震主，於是將他驅逐出境，永遠禁止他返回。現在大衛在妻子 (Michal)，即掃羅的女兒和她兄弟 (Jonathan) 的協助下，見到了掃羅。掃羅以前驅逐他時，即對他充滿嫉妒，擔心他篡位，也怕他取代兒子為王。這種疑懼，隨著自己的年邁體衰愈益嚴重。現在經過子女的請求，他接納英勇的大衛協助作戰，但是因為權臣 (Abner) 的挑撥離間，最後還是放棄既定作戰計畫，改由自己領軍，並且嚴厲禁止大衛參與。先知 (Ahimelech) 試圖勸阻，反而遭到殺害。最後敵人夜間突襲，以色列慘敗，他幻覺中看到子女受到生命威脅，不禁頻頻為

他們懇求寬恕，清醒後自殺身亡。

如上所述，全劇以掃羅為中心，他以國王的地位，認為王權在教權之上，以前即曾與護佑大衛的先知衝突，因此受到上帝的懲罰，現在更將反對他的另一位先知殺死，以致遭到詛咒。為了維護王權，他對大衛愛恨交集，最後為了展現自己的英勇，在風燭殘年仍然堅持親自率軍作戰，就這樣，他成為悲劇英雄；但他同時也是暴君，強制別人服從自己意志，最後導致家破人亡。在全劇結構方面，前三幕中插進了很多長篇大論，藉以補述往事，既延宕了劇情的進展，也不符當時劇情中應有的反應。例如第一幕分為四場，呈現的都是大衛潛回軍營後，他為何不能見到掃羅的原因。但是在最後兩幕，不僅節奏快速，充滿張力，而且滿富感情，如掃羅關切他的子女，以及大衛訣別他的妻子等等，都能感人肺腑。因為這些優點，《掃羅》是阿爾菲最受歡迎的作品。一般來說，義大利劇壇一向充斥嬉戲與溫情，但阿爾菲堅持寫作悲劇，呈現嚴肅題材，塑造深刻人物，這種獨樹一幟的成就倍顯難能可貴。

4–11 衰落與轉移

從十六世紀初開始，義大利開始了長達四個世紀的沒落。在這個歷史過程中，哥倫布發現新大陸是個重要的分水嶺 (1492)。它開啟了歐、美間的貿易，導致西班牙與英國的富庶與強大。在同一年，土耳其人攻陷了拜占庭，切斷了義大利與東方的貿易，繼而奪取了威尼斯在地中海東部的霸權。在危機重重中，義大利半島四分五裂，大小城邦為了爭取土地與財富，從 1494 年起就開始發生了一連串的戰爭 (the Italian Wars)，彼此間合縱連橫，甚至引進鄰近強權相助，以致在 1599 年時，當時最強大的西班牙已經兼併了義大利北部的地區。接著從十七世紀開始，法國和奧地利先後崛起，它們分別入侵，建立傀儡政權，剝削壓榨，使義大利民窮財盡。

在戰亂頻仍、經濟蕭條中，義大利各方面的頂尖人才都紛紛外移。它最偉大的天才達文西，就在晚年接受法國國王的邀請，在異邦終其餘年。同樣

地，上面介紹過的哥登尼、阿爾菲以及比比安納家族的傑出成員，也都先後為外國網羅。大勢如此，義大利地區在綜合國力和藝術領域從此長期衰退，取而代之的是西班牙、英國和法國。

第五章

英國：
1500 至 1660 年

摘 要

◆◆◆

十六世紀中，英國王室與羅馬教廷斷絕關係，成立英國教會，開始打壓盛行多個世紀的宗教劇，導致它的逐漸沒落。民間藝人趁機增加活動，提供各種娛樂表演，包括在各種宴會中的「插劇」(interlude)。在同時，當時兩所大學及分佈各地的文法學校，在課程中都包含閱讀拉丁文劇本的機會，甚至讓學生練習演出，為戲劇的觀賞、演出及撰寫奠定廣闊的基礎。

伊麗莎白 (Queen Elizabeth) 統治早期，即採取了一系列政策使宗教劇逐漸消失，職業性的世俗劇團紛紛出現，在倫敦興建永久性的劇場，邀約大學才子 (university wits) 參與編劇，佳作連篇，在克理斯多福・馬羅 (Christopher Marlowe, 1564–93) 到達高峰。莎士比亞 (William Shakespeare, 1564–1616) 更後來居上，創作了 37 個劇本，大多早已成為世界公認的瑰寶。班・強生 (Ben Jonson, 1572–1637) 登峰造極的喜劇，更充實了這個「黃金時代」的內涵。

1603 年，斯圖亞特 (Stuart) 王朝繼承大統，它偏愛面具舞劇 (masque)，其奢侈靡爛引起民間普遍的非議。影響所及，職業劇場出現了都市喜劇、家庭悲劇與悲喜劇，其技巧雖較前代普遍提升，但內容則愈來愈墮入色情與暴力的漩渦，以致清教徒在推翻專制王朝 (1642) 以後，立即關閉倫敦所有的劇場，燦爛輝煌的戲劇於是戛然中斷，只剩下零星的地下演出，為未來戲劇的復燃埋下火種。

◆◆◆

5-1 伊麗莎白盛世的來臨

　　英國的世俗戲劇從伊麗莎白女王時期（1533–1603；1558–1603 在位）開始興盛，最後出現了莎士比亞。她統治下繁榮安定的社會、宗教的更迭，以及開明的政策，都是不可或缺的重要原因，也都與她之前的時代有天壤之別。為了呈現新、舊時代的差異，讓我們先扼要回顧英國的歷史。

　　古代羅馬曾經長期統治倫敦和附近地區長達五個世紀，建立了城堡和水道等公共設施，它在第五世紀初期撤離後，日耳曼部落的盎格魯・撒克遜人 (Anglo-Saxons) 乘虛滲入，逐漸在很多地區落地生根，在十世紀中形成統一的國家。1066 年，法國西北部的諾曼第公爵 (Duke of Normandy) 威廉征服了英國，成為威廉一世（William I，1066–87 在位），建立了封建制度。他的後裔爭權奪利，引發英、法兩國的「百年戰爭」(Hundred Years' War) (1337–1453)，戰爭時斷時續，最後以英國失敗，退出法國結束。不久英國國內的貴族間又爆發了「玫瑰戰爭」(the Wars of the Roses) (1455–85)，最後亨利・都鐸 (Henry Tudor) 推翻了由威廉一世所建立的「金雀花」(Plantagenet) 王朝，登基為亨利七世（1485–1509 在位），開啟了「都鐸」(Tudor) 王朝，統治英國長達 118 年 (1485–1603)。

　　亨利七世的兒子亨利八世（1509–47 在位）主政期間，建立了鞏固的中央集權，同時加強引進歐陸文藝復興的思潮。亨利八世後來與羅馬教廷發生嚴重衝突，導火線是他要求離婚另娶，俾能生育男嬰作為儲君，可是教廷始終不准，他自行其是後，教廷開除他的教籍，並且宣佈他的再婚無效；亨利強烈報復，宣佈成立英國國教 (Church of England) (1534)，自任最高領導。接著關閉了所有天主教的修道院，將它的土地房舍收歸己有，再將一部分賞賜給他的臣民，以獲取他們的忠心與支持。

　　亨利八世去世時 (1547)，英國在十年內三度易主。他唯一的兒子愛德華繼位後在 15 歲去世 (1553)；他的女兒瑪麗繼位後恢復了天主教會，但五年後也因病死亡 (1558)，最後輪到伊麗莎白。她母親是亨利八世的王后，遭夫王

以通姦罪處死，那時她還不到 3 歲，幸好她在成長中受到良好教育，通曉數種語言文字。瑪麗登基後一度懷疑她參與謀反，將她監禁在倫敦塔。她在飽經憂患之後，以 25 歲的芳齡執政，迅即獲得臣民的愛戴。她首先重新恢復了英國國教，繼而發展經濟，厚植國力，在隱忍 30 年後，一舉擊潰西班牙的無敵艦隊 (1588)，使英國轉危為安，同時取得了海上霸權，奠定了殖民與貿易發展的基礎。

5–2　世俗戲劇的萌芽

　　中世紀一章介紹過的民間「藝人」(minstrels)，因為教會反對演出，法律又把他們視為流氓強盜，於是自附為貴族或地主的僕人，平時在府邸演戲，出外表演時穿著特定的家族服飾，既能展現主人的聲望，又可以就便蒐集情報。到了有事之時，這些藝人搖身一變就成為戰士。因為這些好處，當時地主、貴族收容的藝人很多。

　　零星的記載顯示，在宗教劇盛行的幾個世紀裡，世俗性的娛樂並未中斷。例如 1290 年，英國公主瑪格麗特的婚禮就僱用了 426 個藝人表演，按照表現優劣付酬。在十四世紀初葉，坎特伯里大主教將這些藝人加以分類。到了十六世紀，幾乎處處都有藝人們表演的身影：貴族的府邸、教會、教會學校、職業公會、政府機構以及鄉下民間。這表示隨著社會的復甦，藝人人數不斷增加，藝術水平逐漸提升。

　　亨利七世在起兵政變之初，有兩個公爵曾率領他們的「藝人」相助，他登基後即嚴令禁止他不信任的貴族擁有劇團，以防有人協助叛亂。亨利八世是英國第一個受到良好教育的君王，他的宮廷人員中有大量的學者和藝術家，其中至少包括十個演員，經常舉行種種表演。他尤其偏愛戲弄大臣的小丑，莎士比亞劇本中那些放言無忌的傻瓜正是他的化身。

　　因為巡迴演出的藝人知識程度普遍低落，全面提升戲劇的源泉來自大學。在諾曼第公爵征服英國 (1066) 不久，牛津和劍橋地區就已經有了私塾型態的

學校。英國在 1167 年禁止學生到巴黎大學就讀以後，這兩所私塾迅速發展，
在十三世紀開始建立了個別學院，教學的內容雖能與時俱進，但大抵未脫中
世紀學術的藩籬，而且籠罩著天主教信仰的陰霾。亨利八世與教廷決裂後，
為了培養新的神職和政府人員，劃撥巨資在劍橋建立了「三一學院」(Trinity
College)，禁止學校教習傳統的法律和哲學，增加了希臘文與拉丁文的研究。
在這種氣氛下，人文主義的大師伊拉斯謨斯 (Erasmus, 1446–1536) 應邀來劍
橋教書五年 (1510–15)。此後歐陸學者應邀前來的絡繹於途，很多英國學者也
到歐陸研究，包括文藝復興的發源地義大利。他們回國後，很多人在兩所大
學任教，促成了古典戲劇的復甦，在這兩所大學陸續搬演了所有拉丁文與部
分希臘文的主要戲劇作品 （1550 年代）。更重要的是，它們還演出了這些作
品的翻譯本和改編本，培養了很多創作劇本的人才。

5–3 早期的世俗戲劇

英國世俗戲劇濫觴於「插劇」(interlude)。遠在十二世紀，法、英、西各
國就有人運用當時盛行的辯論形式，編寫故事公開演出，泛稱「插劇」。在十
四、十五世紀時，插劇指涉範圍縮小，特指一種「插」在盛宴中演出的獨幕
劇。英國第一個為人所知的插劇是《辯論招親》(*Fulgens and Lucrece*)，作者
麥德維爾 (Henry Medwall, ca. 1462–1502) 曾在劍橋大學讀書並參與戲劇，後
來進入坎特伯里大主教的府邸服務。約在 1497 年，為了娛樂貴賓，他編寫了
本劇在府邸演出。劇情略為：羅馬貴族福金斯 (Fulgens) 讓女兒路可麗斯
(Lucrece) 自己從兩位求婚者中選擇。她害羞之餘，勉強同意要選擇比較高貴
的一位。其中一位強調他的血緣、家世與財富；另一位則強調自己的善良、
勤奮和進取的精神。路可麗斯選擇了後者。本劇在 1512 年至 1516 年間出版，
是英國第一個出版的世俗劇本。

插劇最重要的作家是約翰・黑伍德 (John Heywood, ca. 1479–1580)。他於
牛津大學畢業後，除長期擔任宮廷樂師外，兼且教授音樂、寫作詩文以及編

▲英國插劇演出圖。圖上邊中央坐者為宴會主人，左右兩邊餐桌坐者為客人。主人前面正在演出插劇：他左前方騎在馬上的聖喬治即將殺死他右下方的毒龍。

寫插劇為生。他的插劇《四大行當》(*The Four P's*) (1520–22) 呈現四個人比賽說謊，藉以決定誰的職業對人群貢獻最大。藥販認為非他莫屬，因為他的藥膏、藥草均能止人病痛、給人安息——他的意思是服用過的人都會一命嗚呼。接著他們又比賽吹牛，賣贖罪券的傢伙說他曾經從地獄中救回一個女人的靈魂，因為她脾氣火爆，嗓門又高，連魔鬼都難以忍受，但朝拜者 (Palmer) 反駁說他四處朝拜，遇到的婦女都溫文雅靜，在世如此，地獄中怎能有那種悍婦。此言一出，其餘三人俱皆甘拜下風，公認他為吹牛冠軍。黑伍德的插劇還包括《丈夫約翰》(*John, John, the Husband*) 及《天氣劇》(*The Play of the Weather*)（兩者都出版於 1533）。整體來看，黑伍德的插劇以情景特殊、對話風趣見長，它們的演出正如《四大行當》在結尾時所說，純粹是為了「消磨時光」(to pass the time)。插劇後來隨著正規戲劇的進展逐漸淡出，在 1580 年代完全消失。

　　英國第一個「正規喜劇」是《誇口浪人求婚記》(*Ralph Roister Doister*)。
它的作者尤達爾 (Nicholas Udall, 1505?–56) 是劍橋大學碩士，曾擔任伊頓中
學校長數年 (1534–41)，翻譯作品甚多，本劇是他唯一的創作。寫作時間不
詳，咸信是他在校長任內完成，在學校演出，於 1567 年出版。劇情是一個寡
婦已與一位船長訂婚，可是一個自誇英勇無敵的浪子卻一再向她示愛求婚，
最後威脅要縱火燒她住屋，她於是動員群婦圍攻。最後船長歸來完婚，邀請
眾人共赴喜宴，全劇在讚美女王聲中結束。本劇的原型來自古典羅馬喜劇，
人物包括常見的吹牛軍曹和小丑，但不同的是本劇中的寡婦守身如玉，不是
原型中的歌妓或舞孃；她的未婚夫是殷實的船長，不是遊手好閒的紈褲子弟。
總之，本劇運用羅馬喜劇的形式，注入了英國本土的人物及情操。

　　另一個正規喜劇《鄉婦遍尋縫衣針》(*Gammer Gurton's Needle*) (1552–
53)，同樣是羅馬形式中注入了英國內涵。本劇作者姓名不詳，僅知為 S 先
生。全劇故事梗概是：鄉婦葛頓為家中一個雜工縫補褲子，忽然看見一隻小
貓偷喝牛奶，她去趕貓後，回來遍尋縫針不著，接著又懷疑鄉居，引起爭論；
最後才偶然發現那根針就別在她縫補的褲子上面。在這個簡單的線索下，劇
裡誇張地呈現出英國鄉下人生活的一面。

　　英國最早的悲劇是《兄弟爭奪王座》(*Gorboduc*，或稱 *Ferrex and
Porrex*) (1561)，作者是沙克維爾 (Thomas Sackville, 1536–1608) 和諾頓
(Thomas Norton, 1532–84)。他們家世良好，進過大學，年輕時就成為國會議
員，後來都歷任政府要職。本劇根據英國傳說，劇情略以國王郭博達克將國
土分給兩個兒子，引起兄弟鬩牆，後來弟弟殺死哥哥，王后為她心愛的長子
報仇又殺死了次子，最後民眾造反殺死了國王和王后。在群臣試圖鎮壓暴民
時，野心家出現爭取王位，國家未來的命運，唯有上帝安排。本劇分為五幕，
每幕之前都有一個「啞劇」(dumb show)。第一幕先有幾個野人出場，身著樹
葉。其中一人頸下掛著一捆樹枝，他們個個都想折斷它們，卻都失敗，後來
他們一枝枝抽出來折，很容易就成功了。在這幕之後歌隊 (chorus) 出來解釋
說：團結就是力量。

本劇演出時伊麗莎白登基已經三年，當時 28 歲，大臣及國會都希望她及時結婚生育，以免日後王位繼承發生問題，引起內亂。本劇以古喻今，勸導意圖至為明顯。就劇本而言，它與羅馬西尼卡的悲劇有很多類似之處。兩者皆採五幕多場的形式，從歷史傳說中選擇題材，充滿了陰謀、屠殺與復仇；它們的人物都來自上層階級，野心勃勃，犯下嚴重錯誤，最後身敗名裂；它的臺詞長篇大論，說教意味濃厚，但缺少簡短精闢的對話，也很少戲劇性強的肢體活動。此外，本劇還保有宗教道德劇的餘韻，特別是劇中的謀臣們善惡分明，很多人都有寓意式 (allegorical) 的名字，如 Philander（人類之友）或 Eubulus（善諫）等等。最後，本劇的臺詞都用「無韻詩」(blank verse) 寫成。自從 1554 年有人在翻譯羅馬史詩時使用以來，這種詩體在戲劇中使用還是首次。無韻詩再經過一段時期的淬鍊後，成為莎士比亞的創作利器。

除了創作上模仿古典羅馬戲劇之外，英國還引進了義大利最時興的喜劇《替身們》(*The Substitutes*) (1509)。這個根據羅馬喜劇所改編的《替身們》，開啟了歐洲後世人文喜劇的序幕。它的英文翻譯使用傳神的散文，不拘泥於字斟句酌，盡量保持了原劇中的趣味。在十六世紀末葉，倫敦的職業劇場已經蓬勃展開，《替身們》所使用的義大利背景，在英國的舞臺上成為時尚。莎士比亞《馴悍記》(1593) 的輔線情節，就是按照《替身們》改編。

以上的演出大都在大學和法學研究所 (Inns of Court)。這種研究所在倫敦共有四處，大學生畢業或輟學後可以到這裡來學習法律等專業知識，俾能獲得政府或其它高薪的工作。為了未來的社交生活，學員們必須學習音樂、舞蹈、戲劇等等才藝。他們必須住宿，因此很方便經常表演；在特別重要的日子，他們還演戲招待來賓，其中很多是學養俱佳的貴族，甚至是嫻熟數種語言的女王本人。經過這樣的薰陶，不少學員後來成為重要的編劇。

在學校與宮廷演出正規戲劇的同時，一般人民也在找尋合乎他們口味的表演，其中最受他們歡迎的劇碼之一是《波斯王肯比塞斯的一生》(*The Life of Cambises, King of Persia*) (ca. 1560)。本劇的全名很長：《一齣可歎的悲劇：充分混合歡笑，含括波斯王肯比塞斯的一生，從其王國的肇端至其死亡，其

善行及其後因，其教唆或親自幹的惡行與殘忍謀殺，其最後透過派定的法官所招致的醜惡死亡》。本劇故事首見於希臘希羅多德 (Herodotus) 的歷史，從中世紀開始即廣受歡迎，現在改編的作家是普瑞斯頓 (Thomas Preston, 1537–98)，生平不詳。全劇分為五幕，事件之間很少有因果關係，人物有類似宗教劇中的邪惡 (Vice)，又有類似道德劇中的抽象人物，如「羞恥」、「審判」、「證人」等等，還有希臘神話的人物如愛神維納斯及其子丘比特。本劇在文字方面力求接近民間的口語，不避俚俗，與學院派的作品形成強烈的對照。

5–4　職業劇團與劇場的興起

亨利八世和羅馬教廷分裂後，立即禁止演出舊有宗教劇中的某些內容，如崇拜聖母瑪利亞或向神父告罪等等。伊麗莎白在政權稍定後，更進一步禁止在戲劇中涉及任何宗教與政治的題材 (1559)。隨著王朝的安定，作為首都的倫敦市在財富上持續成長，人口隨著快速增加，從十四世紀的 35,000 人，成長到 50,000 人，除了 1500 年代因瘟疫導致人口減少之外，後來增加到 120,000 人 (1520)，再到 200,000 人 (1600)。為了填補人們娛樂的需求，藝人們紛紛爭取職業性的演出。面對這種需要，伊麗莎白頒佈了新的戲劇政策 (1572)。在以前，任何紳士都有資格成為「藝人」的保護者 (patron)，但是因為紳士人數眾多，以致品類蕪雜，查證困難，現在女王將保護者的資格提高到男爵 (baron) 以上，並且規定他們必須以自己的名銜作為劇團的名稱。此外，亨利八世曾在宮廷內務大臣 (Lord Chamberlain) 之下設有宮廷娛樂主事 (Master of Revels) 負責宮廷娛樂，現在女王授權他審查劇本內容，通過後才頒發在倫敦公演的執照 (license)，在倫敦建立劇院亦須經他事先核准。這些政策既加強了宮廷對戲劇的控制，同時也給予劇團必要的法律保障。

在新政策頒佈的同年，第一個成立的是萊斯特伯爵劇團 (the Earl Leicester's Men)。伯爵死後，劇團隨主人的變異先改名為斯傳吉劇團 (the Strange Men)，後改名為宮廷大臣劇團 (the Lord Chamberlain's Men)。另一個

重要的劇團是經過類似改變的艦隊司令劇團 (the Admiral's Men)。一般來說，由於主人的名銜經常變動，以及個別劇團的解散與重組等等原因，英國從第一個劇團開始，到國會全面關閉劇場為止 (1642)，共有超過 100 個演出劇團的紀錄。除了成人劇團以外，倫敦一度還出現了兒童劇團。那時的教會都有兒童唱詩班，他們一般都會受到聲音和表演的訓練，有的大型教會將他們組成劇團表演，相當受到歡迎，甚至一度對成人劇團形成挑戰和威脅。特別一提的是，無論成人或兒童劇團，都沒有女性演員。

職業劇團出現的早期，各地都沒有永久性的表演場所，縣鎮公所及同業公會的大廳等都可臨時充用，但其中以大型旅館最為理想。這種旅館一般都是兩、三層樓房的建築，中間有個露天天井供客人停放車輛，樓層則分隔成為若干客房，前面有通行的走廊。演戲時空出天井，在靠邊的一端搭起舞臺，其餘空地稱為「池子」(pit or yard)，供觀眾站著看戲。在樓上走廊增設座位，稱為「樓座」(gallery)，其中一部分又分隔開來，具有隱密性，稱為「包廂」(box)。這兩處都擺設座位，可以從上往下觀賞演出。

倫敦的富商約翰・布瑞恩 (John Brayne) 認為倫敦需要一個永久性的專門演出場地，於是斥資建立了紅獅劇院 (Red Lion) (1567)，預備租借給巡迴劇團使用。但那時政府有關劇場與劇團等等的規定尚未頒佈，紅獅又地點偏僻，設備簡陋（如冬天毫無禦寒設備），以致劇團及觀眾都裹足不前，只好在次年就關門大吉。從那時開始，反對建立劇場的呼聲一直不斷。清教徒從宗教和道德出發，立場堅定，他們早期的一篇重要論文標題就是「反對賭博、跳舞、戲劇及插劇」(1577)，後來更有人指斥劇院是魔鬼的工具。當時由清教徒主導的倫敦市政府，在市長帶頭下，往往根據以下原因，帶頭堅決反對：一、戲劇內容可能誨淫誨盜。二、戲劇演出干擾日常生活，尤其是會吸引學徒觀看，怠忽工作。三、劇場容易傳染疾病，也為娼妓和不良份子提供活動場所。四、劇場前車水馬龍，阻礙交通，妨害居民安寧。

女王及很多宮廷貴族都喜歡戲劇，但又不願與倫敦市政府正面衝突，於是允許建立的劇場都在市府管轄範圍之外，其中最重要的九個劇場名稱及使

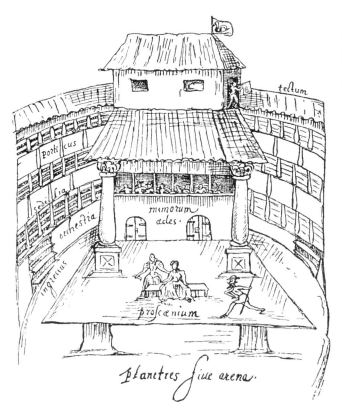

tectum

porticus

sedilia

orchestra

ingressus

mimorum
aedes.

proscenium

planities siue arena.

◀荷蘭觀光客尤汗・
狄・維特 (Johannes
De Witt) 對天鵝劇院
的素描 (1596)，是當
時公共劇場唯一留下
的圖像資料。

用年代如下：劇場 (The Theatre, 1576–98)、黑僧劇院 (The Blackfriars, 1576–84)、幕帷劇院 (The Curtain, ca. 1577–ca. 1627)、白僧劇院 (The Writefriars, ca. 1580–1629)、玫瑰劇院 (The Rose, 1587–ca. 1606)、天鵝劇院 (The Swan, ca. 1599–1632)、第二個黑僧劇院 (The Second Blackfriars, 1596–1655)、環球劇院 (The Globe, 1599–1613) 以及吉星劇院 (The Fortune, 1600–21)。這些劇院，或有駐院劇團，或只供租用，早期都在摸索之中，演出情形普遍欠佳。在 1583 年，宮廷娛樂主事受命徵集所有私人劇團中的 12 個優秀演員，以股東制組成女王劇團 (The Queen's Men)，負責宮廷演出，並且授予它在倫敦市區演出的專利。因為這個劇團規模空前龐大，可以上演複雜的大戲，因此提高了演出的水準，但是因為演員間的紛爭和死亡，劇團在 1588 年後開始沒落，其他的私人劇團因此獲得了更多發展的機會。

5-5 劇團與劇場的經營

除了國喪或教會特別的節日之外，倫敦劇院依法可以終年演戲，但是倫敦在 1859 年開始興建下水道工程以前，衛生狀況極差，以致霍亂等瘟疫經常肆虐。若是一天之內有 50 人暴斃，劇院就必須停止演出，有時長達一年以上，很多劇院、劇團往往因此倒閉。在比較安全的年代，一個劇院大約有十個月可以演戲。

在伊麗莎白時代，投資合組劇團的人即成為「劇團股東」(shareholder)，投資興建劇場的人成為「劇場股東」(householder)。兩類股東們在每次演出後即按股份比例分攤盈虧。由於同行間競爭激烈，因為虧損而解散倒閉的很多。成功的劇團（如莎士比亞的劇團）沒有直接的盈餘資料，後來由於部分股權輾轉落入社會人士手中，他們訴求法庭，主張每股年收入應為 180 鎊，

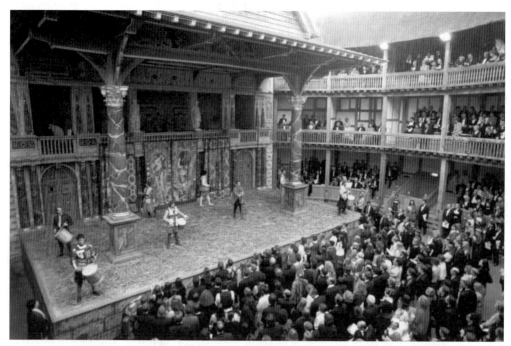

▲今日的環球劇院完全依照學者對劇院結構的研究而重建，力求呈現十六世紀當時的劇場景觀。此為伊麗莎白二世女王親臨環球劇院於 1997 年的開幕演出。© AP Photo / ROTA

但在劇團工作的股東則承認只有 50 鎊。不論實際情形如何，當時一位文法學校校長的年收入不過 25 鎊，由此可以推想成功劇團的收益相當可觀。

在所有的投資者當中，最成功的只有兩人，分別代表兩種不同的投資類型和經營方式。第一個是詹姆斯·白貝芝 (James Burbage, 1530–97)。他原是萊斯特伯爵劇團的首席演員，和他的兒子們於 1576 年在倫敦北郊的一個娛樂區租地建立了「劇場」(The Theatre)。後來經過一連串變動，劇團在 1594 年改名為宮廷大臣劇團，白貝芝與兩個兒子以及莎士比亞等七人共同成為劇團股東。他的次子理查·白貝芝 (Richard Burbage, ca. 1568–1619) 從 14 歲起就登臺演戲，後來取代父親成為劇團的領銜演員 (1594)，是公認的最佳演員之一，莎士比亞劇本中的英雄人物，很多都是為他量身打造。老白貝芝死後，劇團在 1599 年搬到泰晤士河的南岸建立了「環球劇院」，他的兩個兒子及莎士比亞等七人成為劇場股東，各有專長，分別主持劇團的核心工作。

劇團其他的工作人員包括次要演員、服裝管理、音樂伴奏、提調 (the prompter)，以及清潔工等等共約十人。此外，劇團還有未變聲的少年學徒四至六人跟資深演員習藝，並扮演劇中的女性角色。他們成年後少數成為演員，但大多數必須另謀其它工作。提調的工作相當特別。當時好的劇本不多，又無著作權保護，所以劇團都不出版劇本，只由提調將每個演員的臺詞連同必要的資訊分別抄寫交給他們。提調還需列出人物上下場次序、安排配樂以及各種道具等等，然後督導演出的進行，他的功能接近今天的舞臺監督。以上的種種安排，各個劇團都大同小異。

另外一個成功的劇場投資人是菲力浦·漢斯羅 (Philip Henslowe, ca. 1550–1616)。他本來是個染工學徒，師父死後，按照當時習俗娶師娘為妻，取得了她前夫的財富，開始經營房地產、當鋪、放高利貸等等。後來看到劇場有利可圖，就在泰晤士河南岸岸邊獨資建立了玫瑰劇院 (1587)，預備租給劇團使用。同年，艦隊司令劇團在愛德華·艾倫 (Edward Alleyn, 1566–1626) 的領導下獲得盛大的成功。他演技卓越，與理查·白貝芝風格相異，但各擅勝場，藝術成就在瑜亮之間。漢斯羅為了爭取他的長期合作，先邀他成為商

業合夥人，接著把繼女嫁給他 (1592)。漢斯羅去世後，艾倫繼承了他的全部財產，在退休後專心慈善事業，並出資建立了一所學院，至今猶存。在劇本方面，漢斯羅網羅了二、三十個編劇，透過購買、預約、借貸等方式，保證好的劇本能源源不絕。他精明細心，把種種經理事項都記入日記，內容包括他和編劇的金錢往來，以及每次購買的座椅、花木、岩石等等東西，後來《漢斯羅日記》(*Henslowe's Diary*) 成為珍貴的第一手劇場史料。

5-6　劇場的建築結構

　　上面列舉的九個永久性劇場可以分為「室內」(indoors) 及「室外」(out of doors) 兩類，它們的英文名稱分別是 "the private playhouse"（私人劇場）以及 "the public playhouse"（公共劇場），很容易造成誤解，因為兩類都對外公開，任何人付費後即可進入觀賞演出。「室外」劇場設立在有圍牆的房屋之內，基本上由「池子」、「樓座」及「包廂」三個部分組成。池子有如一個大的天井，上面沒有屋頂，不設座位，觀眾可以自由走動。這裡收費最低，觀眾繳費後就可進入，要進入有座位的迴廊還要付費，使用包廂還要再次付費。以環球劇院為例，這三處總共約可容納 3,000 名觀眾。這種劇場結構與上述的旅館臨時舞臺相近，但兩者的關係究竟如何密切則尚無定論。

　　關於舞臺本身，它高出地面約 1.2 到 1.8 公尺，寬約 12.5 公尺，深約 7.5 公尺。舞臺由木板鋪成，有些板塊可以移動，成為「活門」(trap doors)。它們直通地面，或供鬼魂出入，或製造特殊效果。舞臺上面有頂蓋，用來遮蔽風雨，頂蓋下設有機器，可以用來升降道具或佈景（如王座），或製造雷電、警鐘等等音響效果。頂蓋的前沿上繪製著日月星辰等景觀。舞臺前面是主要表演區，後面靠牆部分有二至三個門道，以供演員出入及道具上下。這層還有一個「顯露處」(discovery space)，不用時用布幔遮住，要用時拉開布幔，可以在此演出或展現裡面的人、物。舞臺上面還有一層，可以用來顯示高處，如窗戶、閣樓或城堞等等。這一層也可以充作表演區，例如羅密歐潛入花園

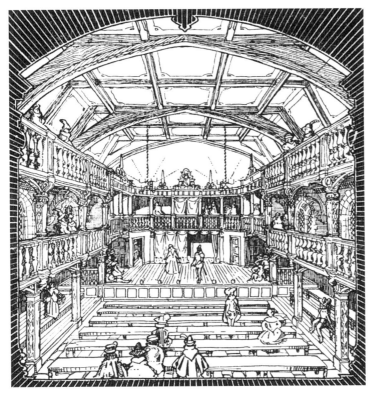

◀第二個黑僧
劇院，位於倫
敦市區中心的
室內劇場。此
為揣摩圖，圖
中上端是舞
臺，後舞臺兩
層，每層左右
進出口均有門
簾。劇場兩邊
的「迴廊」都
設有座位。

（舞臺地板層），聽到茱麗葉在她的閨房外面（上層）對月興嘆，兩人於是一
高一低的對話。

總之，舞臺面積不大，只能放置簡單的道具或佈景。劇情中的花園、宮
殿、戰場、曠野等等，都經由臺詞及演員的動作來交代，因此故事場所可以
頻頻變動。這是一個詩人和演員的劇場，沒有佈景師提供富麗堂皇的景觀。
但是這時的劇服多采多樣，觀眾看到的舞臺仍然光鮮燦爛。此外，演出時間
都從下午開始，在天黑前結束，劇場都依賴自然光線照明；池子前面的觀眾
與演員更近在咫尺，所以演員能清楚看到觀眾，在演出時很容易互相影響，
甚至可以即興溝通。這與現在劇場大多在晚間演出，觀眾區在演出時熄燈的
情形截然不同。

至於室內劇場則只有黑僧劇院及白僧劇院兩處。它們原是天主教的修道

院，亨利八世與梵蒂岡反目時將它們沒收成為王室財產，因此不屬倫敦市府管轄。它們位於市區中心，房舍很多，有的由王室保留，有的分賜個人，後來輾轉易手，一些私人將自己的房屋租給劇團演戲：先是王室教堂的兒童合唱團，它的編劇多為一流之選，觀眾多為宮廷和貴族人士；後來歷經波折，由莎士比亞的劇團於 1609 年開始正式使用。此時它仍擁有環球劇院，於是兩處輪流演出，天冷的十月中旬到次年五月中旬在新家，其餘五個月才到舊家。新家估計可容 800 到 1,000 名觀眾，但因都有收費頗高的座位，整體收入約為舊家的五倍。也正因為收費較貴，這裡的觀眾大多來自中、上階級，為了迎合他們的素養與品趣，上演的劇本和方式隨著起了基本的變化。

倫敦的這些劇場，無論是室內、室外，都與以前傳統的劇場有三點基本的差異：一、它們是世俗的，不是宗教的；二、是經常性的，不像希臘、羅馬及中世紀的演出都只在節日舉行；三、是商業的，不像以前的演出都由政府、富戶、教會或行會出錢出力。在演員組成方面，英國劇團只有男性演員，劇中女性角色都由年輕的男性學徒擔任，不像歐陸的劇團是兩性演員都有，甚至以女演員的聲色歌舞為號召。

5–7 早期的劇作家及作品

職業劇場紛紛興建之初，倫敦人口尚不足 20 萬，經常看戲的觀眾有限，以致每一、兩天即須更換新戲。那時宗教劇本不准上演，現成的世俗劇本又寥寥無幾，劇場只好多方尋求劇本。每個劇本平均付費六鎊，約為文法學校校長三個月的薪水。但那時有經驗的編劇也很少，於是產生一個普遍的現象：先由一人簽約，然後由幾個人分寫，最後湊成一個劇本。這樣當然談不上整體觀念或人物發展，文字更參差不齊，以致在 1560 至 1580 年代的 20 年間，很少劇本保留下來。

職業劇場第一個最成功的劇本是《西班牙悲劇》(*The Spanish Tragedy*) (ca. 1587)，編劇是湯姆士・凱德 (Thomas Kyd, 1558–94)。他出身寒微，勤奮

自學，後來參加一個研究西尼卡悲劇的文藝團體，在鼓勵下寫出了這個悲劇。它以西班牙與葡萄牙的戰爭為背景，呈現兩國貴族之間的愛恨情仇。本劇明顯地有西尼卡悲劇的技巧，包括一連串的殺戮慘死、陰魂回到人間監察復仇、詭計多端的惡徒、受盡苦難的婦女、真真假假的瘋癲、劇中劇和啞劇，以及大量的高談闊論。因為劇本結構緊湊，充滿懸宕以及令人驚異的逆轉，成為十六世紀最受歡迎的作品，引起許多模仿，形成復仇悲劇的風潮。凱德還可能寫了《最早的哈姆雷特》(*Ur-Hamlet*) (1589)，此劇早已失傳，但有人認為是莎士比亞《哈姆雷特》的前身。1593 年凱德因為涉嫌散佈無神論被捕，後來雖然無罪獲釋，但是刑求的創傷、羞辱和出獄後的潦倒，使他次年在悲痛窮苦中去世。

早期的編劇中有很多來自大學，稱為「大學才子」(university wits)，其中最有特色的是約翰・黎理 (John Lyly, ca. 1554–1606)。他曾在牛津及劍橋兩所大學讀書，祖父是聖保羅學校的校長。他編寫的劇本都是為了聖保羅教堂的兒童劇團，這裡的觀眾大都來自宮廷和教會上層，黎理的劇本就以他們為訴求對象，題材大多來自古典文學和神話，語言上大量使用典故以及修辭學的技巧。他的小說《優弗優斯》(*Euphues*) (1578) 文體典雅雕飾，大量使用複雜的比喻和對偶，有如中國的駢體文，一時在宮廷蔚為風氣，稱其為「駢麗體」或逕稱為優弗優斯體 (Euphuism)。黎理在 1584 年左右開始寫作劇本，代表作是《月宮俊男》(*Endimion*) (ca. 1588)。劇情略為：月宮的俊男恩迪彌溫 (Endimion) 暗戀月宮仙女，引起一個宮女的忌妒，於是用藥讓他昏迷入睡，長達幾十年。後來發現唯一能使他甦醒的方法，就是讓一個女人吻他。這個女人除了體態完美之外，還必須「永遠一樣，但從不雷同；始終變化，但從不動搖。」(always one, yet never the same—still inconstant, yet never wavering)——這可視為駢麗體的實例。經過解釋，這個女人就是月宮仙女，因為月亮固然陰晴圓缺，變化多端，但它總是在固定的軌道運行，周而復始。月宮仙女瞭解後，親吻他使他醒轉，嘉許他的暗戀，並示意他繼續努力。劇中的月宮仙女，很可能在奉承單身的伊麗莎白女王。但本劇情節散漫，人物缺乏深

度，文字又過於雕琢粉飾，於是很快就不合時代胃口，黎理從此也就停止劇本創作。

大學才子中最偉大的劇作家是克理斯多福‧馬羅 (Christopher Marlowe, 1564–93)。他生於坎特伯里 (Canterbury) 一個貧窮的鞋匠之家，在當地著名的國王學校 (the King's School) 畢業後，得到獎學金就讀劍橋大學，獲得學士學位。後來繼續深造時，因為經常長期缺課，學校本來不準備頒授學位給他，後經樞密院 (Privy Council) 出函說明他曾從事「有利國家」的工作，才勉強授予他碩士學位。相關的有趣傳聞甚多，其中原因可能因為他是間諜或雙面間諜，但均難以證實。馬羅畢業後立即到倫敦認真寫作、翻譯。後來湯姆士‧凱德因涉嫌散佈無神論被捕，並在他的文物中發現一些叛逆文稿，他在訊問中供稱那都是他的室友馬羅所寫。樞密院於是通知馬羅候傳接受審查，不料他在待命時於酒吧被人殺死，屍體迅即埋葬，兇手聲稱他的行為完全出於自衛，不到一個月就無罪開釋。因為馬羅之死疑點重重，有人推測很可能政府擔心他洩漏祕密，因此殺人滅口。

馬羅不朽的盛名和深遠的影響來自他的四個劇本：《帖木兒大帝》 (*Tamburlaine the Great*) (1587)、《馬爾他的猶太人》(*The Jew of Malta*) (ca. 1589)、《愛德華二世》(*Edward II*) (ca. 1592)，以及年代可能最晚的《浮士德博士》(*Doctor Faustus*)（1604 出版）。

《帖木兒大帝》分為上下兩部。上部劇情略為：牧人帖木兒，為了不作別人的奴隸，經常結夥在波斯邊境劫掠。他後來虜獲了埃及蘇丹 (Sultan of Egypt) 的女兒季娜葵特 (Zenocrate)，一見鍾情，經過一連串的血戰，他陸續消滅了波斯、土耳其、阿拉伯等國，最後成為非洲皇帝，此時季娜葵特在父親的同意下，欣然與帖木兒結婚，他則宣佈此後要與世界和平相處。《帖木兒大帝》第一部受到觀眾的熱烈歡迎，馬羅於是寫了第二部，劇中帖木兒仍然無役不勝，後來季娜葵特重病死亡，他將她的屍體用香料保全，隨軍行動。後來帖木兒病勢沉重時，遺憾他尚有未征服的領土，然後將皇位留給長子，在季娜葵特的棺木旁去世。本劇的題材、人物和文字都遠邁前代，為後來的

英國戲劇開啟了廣闊的領域。

《馬爾他的猶太人》，呈現馬爾他島上的一個猶太人為了保住他的財富，使用種種奸計先後謀害了很多馬爾他人和自己的女兒，最後他準備一舉毀滅入侵的土耳其人時，被報復的馬爾他首長拋進沸騰的水缸慘死。《愛德華二世》，主角為英國國王，在位 20 年 (1307–27)，因為一再寵愛佞臣，被他的王后與奸臣合謀害死。其子愛德華三世繼位後將奸臣分屍處死，將其母后遣回法國。本劇以主角為中心，運用濃縮、裁剪、改動等等技巧，將原本散漫複雜的歷史人物與事件，塑造成一個有連貫性及因果關係的整體，結構緊湊，而且富有悲劇性的內涵。不僅提升了歷史劇的深度，更為後來的歷史劇樹立了典範。

▲馬羅的《浮士德博士》，1620 年代該劇出版時插圖。

馬羅劇本中最著名的是《浮士德博士》，全名是《浮士德博士悲劇史》。浮士德的原型來自十五世紀就已經開始累積的傳說和故事，在 1580 年前後出版的小說《浮士德傳》，後來被譯成多種歐洲文字，馬羅的劇本就是依據英文的譯本改編。劇情略為：浮士德在當時的四個知識領域（神學、哲學、法律，

以及醫學）中都獲得了博士學位，廣受尊敬。不過他認為這些知識都空泛膚淺，於是與麥魔 (Mephistopheles) 簽約：麥魔在 24 年內幫助他滿足一切慾望，期滿時他將靈魂交給它的主人魔頭路西弗 (Lucifer)。此後浮士德遊歷各地，並運用魔力戲耍羅馬教宗、在羅馬皇帝宮廷展現奇蹟、愚弄市井小民、取悅貴婦等等。約期將滿時，他從陰間招來古代希臘美女海倫的幽靈，與她共效魚水之歡，最後在雷電交加中，魔鬼們把他的靈魂帶到了地獄。

如上所述，浮士德面臨的是人生基本選擇的窘境：一方面是中世紀以來對靈魂永生的嚮往，另一方面是文藝復興早期對權力與慾望的追求。在兩者不可兼得的情形下，他的內心衝突充滿全劇。浮士德的最後選擇，在他和海倫的幽靈交媾時達到高潮。按照基督教的教義，這種行為一定會導致靈魂的沉淪，可是在他看到海倫的倩影後，他情不自禁的對她一吻再吻，要在激情中獲得永生，他說道：

> 啟動千帆，去燒毀特洛伊
> 高聳城樓的，可就是這張臉龐？
> 甜美的海倫，吻我吧，讓我永生不朽。（吻她）
> 她的櫻唇吸走了我的靈魂，瞧它飛向何方！
> 來，海倫，來吧，還給我的靈魂。（吻她）
> ……
> 啊，妳包裹在群星的美景中，
> 比黃昏的氤氳還要妖嬈。（五幕一景）

> Was this the face that launch'd a thousand ships,
> And burnt the topless towers of Ilium?
> Sweet Helen, make me immortal with a kiss. (kisses her)
> Her lips suck forth my soul, see where it flies...
> Come, Helen, come, give me my soul again. (kisses her)

......

Oh, thou art fairer than the evening air,

Clad in the beauty of a thousand stars.

然而激情終究難以持久，約期終於逼近，眾學者再度要浮士德向上帝懺悔，可是他在沮喪之中，深感為時已晚，只能祈求他們為他禱告。夜闌人靜時，他聽到鐘鳴 11 響，恐懼痛苦交集，然後又是半小時，最後在 12 響時，雷電交加，魔鬼們把他的靈魂帶到了地獄。

綜合來看，馬羅為悲劇及歷史劇開創了嶄新的坦途，他使用的工具，抑揚格五音步 (iambic pentameter) 的無韻詩（見上面引文），到達了流暢甚至醇美的地步。這一切不僅將英國戲劇提升到空前的高峰，更為另一位天才作家提供了成功的先例和躍進的基礎。

5-8 莎士比亞：生平與作品

在古今中外的劇作家中，以劇本數量之多，流傳地區之廣，以及影響程度之深等三方面綜合考量，威廉·莎士比亞 (William Shakespeare, 1564–1616) 當為第一人。這位曠世奇才出生於愛文河畔的斯特拉福 (Stratford-upon-Avon)——一個在倫敦西邊約 160 公里的小鎮。他約從 7 歲進入當地的文法學校 (the grammar school) 就讀，後來他父親的皮革手套事業失敗，使他在 14 歲左右就輟學，從此未曾再受正式的學校教育。當時文法學校遍佈各地，課程主要是拉丁文，由淺入深，程度很高，此外還教授希臘文。拉丁文的重要讀物是古典羅馬戲劇，學生們在學習之後，也不時予以排演。另外一門重要課程是修辭學，教授各種寫作及說話技巧。莎士比亞在他六、七年的教育中，可說已經取得了創作的基礎，但更重要的是他終身學習的習慣與能力：他的劇作中顯示他博覽群書，連當時最新出版的著述都能融會貫通，靈活運用。

莎氏於 1582 年與長他七歲的安·海瑟威 (Ann Hathaway) 結婚，共有三

個子女。那幾年他如何生活養家，歷史上一片空白。他可能參加了一個在鄉下巡迴演出的劇團（可能是女王劇團），隨它在 1587 年來到倫敦，很可能當過演員。然後與人合寫了《亨利六世第一、二、三部》(*Henry VI, Parts I, II and III*) (1589–91)。理查・白貝芝組成「宮廷大臣劇團」時 (1594)，邀約莎士比亞為劇團股東，負責編劇兼作演員。在 1594 至 1598 年期間，他平均一年編寫兩個劇本，劇本中的很多人物，都是為白貝芝量身打造。劇團轉到環球劇場時 (1598)，他投資成為劇場股東之一。這是莎士比亞創作的黃金時代。

面對強烈的競爭，每當其它劇團有成功的新劇演出時，莎士比亞即寫出類似題材的劇本。例如在馬羅的《愛德華二世》之後，他就寫出了《亨利四世》。當他的劇團在黑僧劇院演出前後，他為了迎合這些貴族與富有觀眾的口味，悲劇的內涵變得比以前更為深沉晦暗，喜劇不再像以前輕快活潑。後來更由於當時的劇場風氣，他不得不與別人合作編劇，但他或許不願意或許不擅長，於是在與人合編《亨利八世》之後不久，他就告別合作了 20 年的劇團 (1613)，回到故鄉過著鄉紳的優遊歲月，去世時享年 52 歲，與家人一同葬在當地的三一教堂 (Holy Trinity Church) 內。

莎氏在生前沒有出版自己的劇本，只有十幾個劇本分別被人盜印問世，而且錯誤百出。在 1623 年時，他的兩位劇團舊友，約翰・何明斯 (John Heminges) 和亨利・康得爾 (Henry Condell) 將他的劇本分為悲劇、喜劇及歷史劇三類，共有 36 個劇本，用精緻的「對開本」(Folio) 印成一冊出版。所謂對開，是將當時標準尺寸的紙張對折印刷，正反兩面共有四頁，這是當時最大的書型，非常壯觀；以前的盜印本則為「四開版」(Quarto)，正反面共有八頁。自從十八世紀初年以降，每代都有學者專家在考訂、校勘、分析、評論其作品。他們確定，如果連同他與別人合編的劇本計算在內，他的劇作共有 37 齣，劇名及寫作大約年代如下：

喜劇 16 齣	《錯誤的喜劇》(*The Comedy of Errors*) (1590) 《馴悍記》(*The Taming of the Shrew*) (1591) 《維洛那二紳士》(*The Two Gentlemen of Verona*) (1594) 《愛的徒勞》(*Love's Labour's Lost*) (1594) 《仲夏夜之夢》(*A Midsummer Night's Dream*) (1596) 《威尼斯商人》(*The Merchant of Venice*) (1596) 《無事生非》(*Much Ado About Nothing*) (1599) 《皆大歡喜》(*As You Like It*) (1600) 《溫莎的風流娘兒們》(*The Merry Wives of Windsor*) (1600) 《第十二夜》(*The Twelfth Night*) 或 (*What You Will*) (1601) 《終成眷屬》(*All's Well That Ends Well*) (1602) 《一報還一報》(或譯《量·度》) (*Measure for Measure*) (1604) 《冬天的故事》(*The Winter's Tale*) (1608) 《辛白林》(*Cymbeline*) (1609) 《暴風雨》(*The Tempest*) (1611–12) 《兩位貴族親戚》(*Two Noble Kinsmen*) (1612)
歷史劇 10 齣	《亨利六世第一、二、三部》(*Henry VI, Parts I, II and III*) (1589–92) 《理查三世》(*Richard III*) (1592) 《理查二世》(*Richard II*) (1595) 《約翰王》(*King John*) (1596) 《亨利四世第一、二部》(*Henry IV, Parts I and II*) (1597–98) 《亨利五世》(*Henry V*) (1599) 《亨利八世》(*Henry VIII*) (1613)
悲劇 11 齣	《泰特斯·安德洛尼克斯》(*Titus Andronicus*) (1593) 《羅密歐與茱麗葉》(*Romeo and Juliet*) (1595) 《凱撒大帝》(*Julies Caesar*) (1599) 《哈姆雷特》(*Hamlet*) (1600) 《特洛伊羅斯與克瑞西達》(*Troilus and Cressida*) (1602) 《奧賽羅》(*Othello*) (1604) 《李爾王》(*King Lear*) (1605) 《馬克白》(*Macbeth*) (1605) 《安東尼與克利歐佩特拉》(*Antony and Cleopratra*) (1606) 《雅典的泰門》(*Timon of Athens*) (1607) 《科利奧藍納斯》(*Coriolanus*) (1608)
※ 《特洛伊羅斯與克瑞西達》並未包含在第一對開本的目錄中，但在悲劇類又放在第一個。另外，《兩位貴族親戚》第一次出現是在 1634 年的對開本，應該是莎士比亞與約翰·弗萊徹合寫。	

除了早期的《愛的徒勞》尚未查出來源之外，莎氏的劇本都是依據其它著作而改編，包括神話、傳說、小說、歷史以及別人的劇本等等，取材範圍極廣，但他總能取精用宏，轉化成自己的故事，表現特有的意義。每個劇本的長度絕大多數都在 18,000 至 20,000 字之間，用五音步抑揚格的無韻詩寫成，在極不重要或怪力亂神的片段才偶然改用散文。在他的時代，英文的字彙、拼音與文法仍在快速變化之中，他使用的單字在 21,000 個以上，超過了迄今為止任何英國的作家。他去世多年以後，由詹姆斯一世欽定的《聖經》英文翻譯本只有 10,000 個單字，其中約有 2,000 個都是由莎士比亞首次使用。

有關莎劇的評論、相關的書籍、雜誌與文章，每年都有汗牛充棟的著作目錄 (bibliographies) 出版，每個目錄都登錄了成千上百的文章與書籍，可謂典籍浩繁，這裡僅就三類不同劇類作簡單介紹。

一、喜　劇

這類的劇本數目最多，變化也最大。他早期的《錯誤的喜劇》以普羅特斯的《攣生兄弟》為骨架，再從他的《安菲特里昂》擷取了兩個僕人的角色，增加劇中的笑鬧成分。莎氏此時尚在學習階段，在內容、技巧，以及文字各方面都在模仿凱德與馬羅。從《仲夏夜之夢》開始，莎士比亞進入他的黃金時代，每個喜劇都以愛情為起點，但是在中途遭遇到種種阻礙，例如壞人的惡意破壞、輕佻的一見鍾情、情人間的逗嘴逞能，或父親為女兒擇偶的固執與偏見等等，形形色色，各劇不同。但有情人最後終成眷屬，或者即將結婚，前途幸福可期卻是一致的。它們像是一齣又一齣健康的愛情遊戲，至今大都仍經常上演，廣受歡迎。

後期的《特洛伊羅斯與克瑞西達》以特洛伊戰爭為背景，劇中女主角克瑞西達玩弄異性感情，朝秦暮楚，後來成為蕩婦的代名詞。整個劇情和氣氛是如此幽暗，以致一般都將它歸類「黑色喜劇」(dark comedy)、甚至悲劇。《一報還一報》是另一個黑色喜劇或問題喜劇，因為它的主角之一安祺羅 (Angelo) 濫用公權處理愛情，引發出很多嚴肅的問題，如人性、法律與宗教

之間該如何平衡等等，但全劇以喜慶結尾，對這些問題並沒有深入探討。

莎氏最晚的喜劇是《暴風雨》，它在新王朝斯圖亞特的宮廷首演。為了符合它的趣味，故事情調浪漫，充滿魔術變化，而且穿插大段類似宮廷喜愛的歌舞。劇中的米蘭公爵普洛斯彼羅 (Prospero) 運用魔術，使 12 年前放逐他的弟弟和國王漂流到他主宰的孤島，他恩威並施，在眾人都深表懊悔之後予以寬恕，並安排於次日重回米蘭。他的女兒米蘭達 (Miranda) 在島上孤獨長大，與王子一見鍾情，後來看到其他人，不禁歡呼道「啊，美麗的新世界!」(the brave new world!) 國王同意讓這一對情侶在回到米蘭後結婚，普洛斯彼羅也準備丟棄他的魔杖與魔書重回俗世。

二、歷史劇

專指以英國王朝更迭為主題的劇本，劇中最早的君主是約翰王（1199–1216 在位），最晚的是亨利八世（1509–47 在位），總共十齣，呈現了英國四個世紀中王朝興亡的輪廓。當時英國民族主義高漲，一般民眾都希望知道王朝的來龍去脈，所以有很多劇本應世。莎氏歷史劇的主要材料來自荷林賽德 (Raphael Holinshed) 所著的《英格蘭、蘇格蘭與愛爾蘭的歷史》(*The Chronicles of England, Scotland and Ireland*) 一書（1587 年的第二版），但他加入了很多新創的情節、人物和解讀，形成活潑有趣的表演。

《理查二世》、《亨利四世第一、二部》及《亨利五世》因為關係密切，學者往往稱之為「四部曲」(tetralogy)。在《理查二世》中，亨利·波林布魯克 (Henry Bolingbroke) 逮捕了他的君主，在準備加以審判時，大主教卡萊爾 (Carlisle) 問道：「什麼子民能夠定罪他的君主？在座的有誰不是理查的子民？」他接著警告眾人說君主是上帝在人世的代表，如果篡位成功，英國將戰爭紛起，血流成河。在《亨利四世第一、二部》中，篡位登基的波林布魯克果然遭到很多諸侯和宗教領袖的武力反抗。新王先後敉平各地的叛亂，統一了大部分的英格蘭，最後因病去世，由他的兒子亨利太子 (Henry)，又稱霍爾王子 (Prince Hal) 繼位為亨利五世。

《亨利四世第一、二部》在歷史劇中出類拔萃。主要情節在呈現國王與反抗集團之間的爭論、權謀、詐騙與戰爭，但它最精彩的部分，是環繞亨利太子和福斯塔夫 (Falstaff) 的次要情節。福斯塔夫是個虛構的人物，但他深受學者與觀眾的熱愛，歷久不衰，討論他的論述僅次於悲劇中的哈姆雷特。他是個落魄的貴族武士，風燭殘年，腦滿腸肥，經常留連在「野豬頭酒店」(Boar's Head Tavern) 吃喝玩樂，而且妙語如珠，讓在場的人都開懷歡笑，滿室生春。在戰場上，別人出生入死，傷亡慘重，可是在強敵來臨時，他卻倒地裝死求活，然後將敵人的屍體，當成他的斬獲拿去求功。他輕蔑軍人所遵循的榮譽 (honour)，他對榮譽觀念的幽默否定尤其膾炙人口。總之，他是徹頭徹尾的個人享樂者，不受任何社會的規範與限制。年輕的亨利太子熱愛福斯塔夫的生活方式，和他成為忘年之交，並且對他違法亂紀的行為多方面維護，可是當登上王座後，立刻斷絕和他的關係，成為英明偉大的亨利五世。

以後代的眼光來看，莎氏的歷史劇並不十分客觀，對於伊麗莎白女王的家族尤其倍加隱惡揚善。具體的例子不勝枚舉，例如，約翰王簽下《大憲章》的史實，在劇中隻字未提，因為那是受諸侯逼迫的結果。再如《理查三世》中為了凸顯亨利七世繼位的光明正大，盡量醜化理查三世。最明顯的是《亨利八世》，劇中極力稱頌國王的英明，尤其在嬰兒伊麗莎白受洗時，透過大主教預言她和她的後代將有輝煌偉大的成就，完全避談她母親因通姦與叛逆而遭受處死的史實。總之，這十齣歷史劇終究是藝術的創作，並非完全忠於歷史。

三、悲　劇

莎士比亞最大成就在悲劇。早期的《羅密歐與茱麗葉》歷來廣受歡迎，劇中的男女主角早已成為年輕情侶的代名詞。稍後的《哈姆雷特》、《奧賽羅》、《李爾王》和《馬克白》合稱為四大悲劇，更是世界文學作品中罕見的傑作，因為它們除了具備一般偉大劇作的條件之外，劇中主角經過他們命運的徹底逆轉，對人生世相獲得深刻的覺悟。由於篇幅限制，這裡僅能對《李

爾王》略作介紹以類其餘。本劇由一個主要情節和一個次要情節構成，兩者
都呈現因為父親錯認子女的善惡以致發生的悲劇。在劇本開頭，李爾王驕傲
專橫，將權力與土地全部分給他兩個虛偽奉承的女兒，卻削奪了真誠么女考
地莉亞 (Cordelia) 應得的一份。結果他遭到兩個女兒的羞辱與棄養，悲憤交
集，體驗到他養尊處優時從未有過的感受。他被兩女逐出家門後在荒原的暴
風雨中狂奔怒吼，親身經驗到人的脆弱，領悟到他以前很少關懷民生疾苦，說
道：「放開自己去感受貧賤人的感受／使自己能把剩餘的分給他們／顯示出更
為公平的天道。」從不孝女兒的作威作福裡，他聯想到犬吠乞丐：「從這裡你
可以觀察到權威的偉大形象：狗在它的位置上，你就得服從。」他接著擴大他
的憤慨，指出世界欺貧怕富，缺乏公平正義：

> 破爛的衣服連小的罪衍都會顯露，
>
> 長袍裘服隱蔽一切。將罪惡鍍上黃金，
>
> 正義的矛再堅強也會白白折斷；
>
> 用爛布武裝它，一根侏儒的草就能戳破。
>
> （四幕六景，162–165 行）
>
> Through tatter'd clothes small vices do appear;
>
> Robes and furr'd gowns hide all. Plate sin with gold,
>
> And the strong lance of justice hurtless breaks.
>
> Arm it in rags, a pigmy's straw does pierce it.

在一連串的打擊下李爾徹底瘋狂，原本遭到放逐而嫁到法國的么女考地
莉亞知道父親的厄運後率領法軍勤王，悉心照料老父，讓他逐漸恢復理智。
那過程的溫馨感人，舉世戲劇中罕見。不幸法軍旋遭敗績，父女將被送入監
獄，這時她問父親是否要和他的另外兩個女兒們見面，李爾回答道：

> 不，不，不，不。來，讓我們到監牢去吧。
>
> 我們兩人會像籠中的小鳥唱歌：

在妳請求我祝福時，我會跪下來
請求妳的寬恕。我們就這樣生活、
祈禱、唱歌、講古老的故事、嘲笑
那些花花蝴蝶，並且聽那些販夫走卒
高談宮廷的新聞。我們也會和他們交談，
誰輸了，誰贏了，誰上了，誰下了，
我們會對事物的祕辛表示意見，
儼然我們就是上帝的耳目。
我們會在圍牆的牢房裡活下去，
看到大人物一批又一批，
隨著月亮的盈虧浮沉。

<div align="right">（五幕三景，8–19 行）</div>

No, no, no, no! Come, let's away to prison:
We two alone will sing like birds i'the cage:
When thou dost ask me blessing, I'll kneel down,
And ask of thee forgiveness: so we'll live,
And pray, and sing, and tell old tales, and laugh
At gilded butterflies, and hear poor rogues
Talk of court news; and we'll talk with them too,
Who loses and who wins; who's in, who's out;
And take upon's the mystery of things,
As if we were God's spies: and we'll wear out,
In a wall'd prison, packs and sects of great ones,
That ebb and flow by the moon.

這時的李爾已經勘破榮辱成敗，到達圓融自滿的境界。可是當他發現考地莉亞在監獄中遭人吊死以後，悲憤中他殺死兇手，然後抱著她的屍體進來，

滿懷悲痛的說道：

> 我可憐的傻瓜給吊死了，沒有、沒有生命！
>
> 為什麼連狗、馬、老鼠都有生命，
>
> 妳卻沒有絲毫氣息？妳不會再回來了，
>
> 永不，永不，永不，永不，永不！
>
> （五幕三景，304–307 行）
>
> And my poor fool is hang'd! No, no, no life!
>
> Why should a dog, a horse, a rat, have life,
>
> And thou no breath at all? Thou'lt come no more,
>
> Never, never, never, never, never!

李爾不願承認愛女的死去，他拿著一根羽毛放在她的面前，風吹毛動，他認定就是她的氣息，於是在滿意中溘然長逝。他的悲愴展現他親情的深厚，他的幻念反證他對生命的珍惜。這時劇中所有的重要人物或死或老，只剩次要情節中的孝子艾德加 (Edgar) 收拾殘局。像莎氏所有的悲劇一樣，艾德加將會重整秩序，但這個新的世界將會平庸黯淡，因為那些光鮮亮麗、動人心魄的人物都已玉石俱焚，只有他們經歷過和體會到的境界，留給讀者、觀眾們品味、內化，提升他們的氣質。

四大悲劇之後，最好的悲劇是《安東尼與克利歐佩特拉》。它依據的是《希臘羅馬名人傳》(*Lives of the Noble Grecians and Romans*)（英譯本於 1579 年出版），劇中的情節大都是原著的簡化，臺詞很多都是直接引用或改寫。劇情從公元前 41 年兩個主角初次相會後開始，到公元前 30 年兩人先後自殺結束，前後大約十年，其間政爭與愛情多方面環環相扣，互為影響，許多學者因此認為它是莎氏最偉大的悲劇：視野寬宏，愛情詭譎多變又無比深厚，文字更大開大闔，空前瑰麗，其中安東尼死後女王對他酣暢的讚美，更是流芳百世的誄詞。

第一部莎劇全集在 1623 年出版時，那時比他更為有名的班·強生在前言

中寫道：「他永恆不朽，不屬於任何時代。」其實，他的作品固然在當時廣受觀眾歡迎，但是在他去世後的一個多世紀裡，有好幾個劇作家的名聲都凌駕在他之上，作品上演的頻率也比他的高，他的劇本反而經常需要改編才能為觀眾接受。這個情形一直要等到十九世紀浪漫主義興起，經過學者專家的深入探討後，才充分發掘出他劇本中多層次的意涵和多方面的優點，肯定了他在今天全球性的崇高地位。

5–9 都市喜劇與家庭悲劇

　　莎士比亞的劇作都沒有直接涉及英國當時的社會和生活，於是在 1590 年代出現了一些新的喜劇作家，其中最傑出的是托馬斯・德克爾 (Thomas Dekker, ca. 1570–1632)，他編寫了至少 65 個劇本，其中有的與別人合寫。他的代表作當為《製鞋師傅的假期》(*The Shoemaker's Holiday*) (ca. 1599)，主要情節略為：鞋店老闆西門・愛爾 (Simon Eyre) 有次投機買賣大量皮革致富，繼而當選成為倫敦市長。他鞋店中的一個師傅因為愛定情堅，在幾經挫折後和他的妻子破鏡重圓。此外還有一對情侶因為階級懸殊，在家人反對中祕密結婚。後來國王應邀參加市長就職大典時，新郎家人請他解除婚姻，他於是賜予新娘父親爵位，徹底解決問題，使全劇在盛餐歡笑中結束。本劇取材於一本有關鞋匠們的故事集，劇中的背景是當時觀眾熟悉的街道、大教堂與商業中心。劇中人物的官腔、粗話、幽默語，或故弄玄虛的荷蘭式英語，更讓觀眾感到變化多端，妙趣橫生。深一層看，本劇反映著急遽變動的社會，它的主要人物都直接、間接從事買賣，其中的幸運者藉著累積資本，就能在政壇飛黃騰達。相對的，貴族顯得軟弱無力，連親人後輩的婚姻都無能干預。這些特色都是稍後都市喜劇所共有。

　　在 1590 年代還出現了家庭悲劇，最早的一個是《阿登被殺》(*Arden of Faversham*) (1592)，作者不詳，故事以 1551 年發生在法福市的一件兇殺案為基礎，呈現一對姦夫淫婦殺死了阿登，後來被雙雙處死。比較出色的家庭悲

劇是《寬厚殺妻》(*A Woman Killed with Kindness*)（1603 演出）。劇情略為：一個妻子紅杏出牆，她丈夫發現後本可按照當時習俗將她處死，可是他基於「寬厚」(kindness)，只將她逐出家門（到鄉間住處），使她憔悴而終。副情節中，一個哥哥壓迫妹妹向他的貴族債主投懷送抱，她斷然拒絕，後來債主無條件免除債務，這個有自尊心的妹妹才欣然嫁他為妻。本劇的作者是托馬斯・黑伍德 (Thomas Heywood, ca. 1570–1641)。他自稱合編或獨創的劇本共達 220 個，現在保留的有 23 個，其中有八個是下面即將介紹的宮廷面具舞。

5–10　班・強生和他的喜劇

　　班・強生 (Ben Jonson, 1572–1637) 是個遺腹子，繼父是位泥水匠，年輕時在西敏寺學校讀書，受到一位拉丁文學者威廉・坎登 (William Camden) 的教導，成為終身的良師益友，自己也因之出類拔萃。畢業後隨繼父工作，厭倦後參軍到荷蘭打仗，回國後先後加入當時最好的兩個劇團，成為演員和編劇，但因為恃才傲物，好勇狠鬥，劇本經常諷刺當道，以致兩次短暫入獄，劇團後來都不願邀請他當常任編劇。但他憑藉才華，總共寫了約 28 個劇本，是當時公認的頂尖詩人和劇作家，傑作包括《人各有癖》(*Every Man in His Homour*) (1598)、《狡狐》(*Volpone*) (1605)、《啞妻》(*Epicene or Silent Wife*) (1609)、《煉金術士》(*The Alchemist*) (1610)，以及《巴唆羅密市集》(*Bartholomew Fair*) (1614) 等等。他的追隨者甚多，稱為「班・強生之子」或「班家幫」(Sons of Ben 或 the Tribe of Ben)，其中不少人模仿他寫作喜劇，在倫敦劇壇非常活躍。

　　班・強生還是位戲劇理論家。他認為編劇及批評者首先要瞭解戲劇的基本原則，並且接受它的指導，他稱這種作法為「自覺的藝術」(conscious artistry)。由於當時缺乏適當的理論，他翻譯了荷瑞斯的《詩藝》，並且在自己的作品中盡量遵循，例如將悲劇、喜劇嚴格區分，以及依照三一律等等。在一些喜劇的前言中，他提倡喜劇要真實的呈現時代的風貌，但它嘲諷的只

是人的愚昧而非罪行，所以他的某些喜劇也被稱為「矯正喜劇」（或可譯為「勸懲喜劇」）(corrective comedy)。班‧強生還運用當時流行的觀念，寫了一些「脾性喜劇」（或可譯為「體液劇」）(comedy of humours)。這個觀念認為人體內含有四種體液，每種產生一種氣質或脾性 (temperament)。譬如黃色膽汁：暴躁，黑色膽汁：憂鬱，紅色血液：樂觀，痰：冷靜。若是有一種過多就會導致性情偏頗，可以予以冷嘲熱諷，達到匡正的效果。綜合來說，班‧強生博學多識，固然儻論輝煌，但並不能吻合他所有的作品。然而，在復辟時代 (1660) 以後，因為法國「新古典主義」（參見第七章）盛行英國，班‧強生的理論與劇本亦隨之水漲船高。

《人各有癖》是脾性喜劇之一，首演時莎士比亞擔任劇中主角「善知」(Edward Knowell)，他偷看兒子「小善知」(Edward Knowell, Junior) 的信，懷疑他要去酒吧浪蕩，於是暗中跟蹤前往阻止。為了警告少主，他的老僕「腦蟲」(Brainworm) 化裝後也到酒吧。其實這位少主因熱愛一位猶太女郎，常到她住處相會，但她那時與已婚的姊姊同住，以致引起姊夫懷疑妻子和「小善知」有曖昧關係，最後鬧到警局；同時，酒吧的眾人鬧事打架，也到了該處；「小善知」與他的情人在法院結婚後也適時趕到，最後老僕承認是因他的多事所造成的誤會，於是真相大白，法官要他飲酒一杯作為懲罰，然後眾人歡欣離去，全劇告終。本劇顯然套用了羅馬喜劇的技巧與成規 (conventions)，不過班‧強生把戲劇的背景轉移到了十六世紀的倫敦，劇中可見它的街道、橋樑、酒吧和老猶太區等等，都是當時觀眾熟悉的風貌，讓他們倍感親切，同時產生「見不肖而自省」的效果。他的《啞妻》也是同樣情形。主角名叫「抑鬱」(Morose)，因為不能忍受任何噪音，立意要娶一個啞妻，於是出錢讓他的姪子代為找尋。姪子久無所獲，最後找了一個男孩充數。這位冒充的新娘在完婚後隨即大聲吵鬧，接著又有尋歡隊來唱歌跳舞。「抑鬱」不能忍受，只好又花了一大筆錢拜託他的姪子把新娘帶走。

完全異趣的是《狡狐》。它呈現一個貪婪的社會，人人狡詐邪惡，劇中幾乎每人名字的意義都是壞禽或惡鳥，例如主角「狐狸精」(Volpone, fox) 是狐

狸，他的狡僕「摩斯卡」(Mosca) 意為牛蠅 (gadfly)，因為他助桀為虐，騷擾眾人。其他的主要人物有律師「兀鷹」(Voltare, vulture)，富商「巨鴉」(Corvino) 以及「老鴇」(Corbaccio) 等等。只有巨鴉的妻子瑟麗雅 (Celia) 及老鴇的兒子善瑞沃 (Bonario) 名字中有天佑或善良的含意，也是觀眾認可、同情的對象。

故事以十六世紀的威尼斯為背景，那裡一個獨身的巨富狐狸精已經裝病三年，很多有錢人於是不時贈送厚禮，希圖藉此獲得他的好感，成為他的遺產繼承人。故事開始時，在狐狸精的授意下，牛蠅分別告訴那些禽鳥們是狐狸遺囑中唯一的繼承人，現在病危，應該贈送禮物以固其心。老鴇於是將兒子應得的遺產轉贈給狐狸，巨鴉財迷心竅，竟然強迫妻子瑟麗雅到狐狸精的臥室單獨相陪，遭到強暴，幸虧老鴇的兒子及時阻止，各方於是鬧到法庭。狐狸精感到局面逐漸難以操控，於是定計詐死，虛立遺囑將財產遺留給牛蠅，然後化裝易容，準備攜帶巨款潛逃。不料牛蠅憑此遺囑企圖將財產據為己有，主僕兩人於是決裂，在法庭互揭瘡疤，最後真相大白，法官給予所有狡詐貪婪之輩嚴厲的懲罰，同時裁決讓一對年輕人結為夫婦。《狡狐》是個典型「新古典主義」的喜劇，也是班・強生最成功的一齣戲，在十七與十八世紀經常上演，但以後歸於黯淡。除了時代風氣改變之外，另一重要原因在它的文字過於艱深晦澀，演出時難於了解。但是由於劇情結構奇峰迭起，妙趣橫生，後世依它改編的劇本和歌劇連綿不絕。

除了喜劇之外，班・強生還有兩個悲劇，當時廣受尊敬，但演出並不成功。他因為和貴族婦女交往，還寫了一些抒情詩，有的至今仍膾炙人口。詹姆斯一世即位後，喜愛在宮中搬演面具舞劇，班・強生從開始就參與劇本的編寫，總數在 20 個以上，歷時約 20 年。這種新的工作使他名利雙收，王室更在 1616 年封他為英國第一位桂冠詩人 (poet laureate)，給予他優厚的終身年金。由於他多方面的優異成就，牛津大學授予他榮譽碩士學位。

班・強生在 1616 年將他的劇本、面具舞劇等作品結集出版，這在英國尚屬創舉：以前曾集結出版的文學作品都限於嚴肅的類型，戲劇被視為娛樂品，

難登大雅之堂。班‧強生不僅反對這個傳統，而且使用對開版的特大形式，以致引起相當的爭議，但他樹立的先例導致後來普遍的模仿，其中最顯著是莎士比亞劇團的同事在他去世後，也在 1623 年以對開版出版了他的劇本，並且請班‧強生題詞。風氣既開，在英國出版劇本成為常態；相反地，至今仍然罕見電影腳本及電視劇本的出版。

5–11　斯圖亞特王朝的劇團

伊麗莎白女王去世後，蘇格蘭的詹姆斯六世應邀來到倫敦，建立了斯圖亞特 (Stuart) 王朝，成為詹姆斯一世（James I，1603–25 在位），英格蘭與蘇格蘭從此和平統一。他登基時，英國已經出現了日益增長的中產階級，成員中的商賈和律師取代了貴族和地主，逐漸掌控了國會的下議院。在以前，伊麗莎白女王依循英格蘭的民情與慣例，始終與國會保持和諧的關係，但新到的詹姆斯堅決主張絕對王權，加以他既無前任的能力，又耽於逸樂，以致與國會日益疏遠。

詹姆斯一世即位初年，即將前朝所有劇團改由皇室人員領銜，宮廷大臣劇團改名為國王劇團 (the King's Men) (1603)，艦隊司令劇團改名為亨利王子劇團 (the Prince Henry's Men)，其它改名的尚有女王劇團 (the Queen's Men)以及兩個兒童劇團。王室對戲劇的支持還顯現在經費方面。伊麗莎白女王召喚劇團到宮廷演戲，平均每年五場，每場支付大約十鎊。詹姆斯一世每年平均 17 場，他的繼任者查理一世增加到 25 場，每場支付從十鎊到二、三十鎊不等。此外，宮廷還不時賜予劇團食品、蠟燭或不用的服裝，以及購置戲服的經費。劇場在國喪或瘟疫流行期間被迫停止演出時，王室也往往給予補助，讓劇團渡過難關。例如在 1603 年因為女王逝世，劇團停演以示哀悼，接著從四月到次年五月，倫敦發生持續性的瘟疫，導致 30,000 人死亡，連詹姆斯的登基時間都被迫延後，但他就位後首先就召喚國王劇團到宮廷演戲，賞金高達 30 鎊。一般來說，因為獲利豐厚，職業劇團的劇目和內容往往投其所好，

不再像以前訴求於社會各個階層。但是宮廷的支持終究有限，有時劇團甚至缺錢維持演出，最慘澹時甚至只剩下一個劇團。更重要的是，王室最喜愛的不是班·強生或莎士比亞所代表的戲劇，而是一種新型的面具舞劇。

5–12　面具舞劇：宮廷最喜愛的娛樂

　　面具舞劇 (masque) 原來的英文名稱是 mask，但它的一般意義是「面具」，並不足以彰顯這個劇類的特色，班·強生於是改用法文的 masque，相沿至今。面具舞劇受到義大利幕間劇和法國宮廷芭蕾的影響，但兩者都穿插夾雜在其它演出之間，而英國的面具舞劇則是單獨演出。詹姆斯一世就位的第二年就演出了《黑色面具舞》(*The Masque of Blackness*) (1605)，由安妮王后在劇中飾演一位非洲的黑色女神，由班·強生編劇，臺詞只有 212 行。劇情略為：黑河神 (Niger) 順應 12 個女兒們的要求，來到陽光溫和的英國，以便她們黝黑的皮膚能夠變得白淨。一個月後，月神叫她們返回非洲，明年再來。黑河神的 12 個女兒由王后、貴婦與高層宮女扮演。她們未戴面具，只將臉部塗黑略微掩飾；她們都衣飾華貴，露出下臂和足踝，這是前所未見的大膽暴露，當時輿論甚至認為有傷風化。1608 年，在安妮王后的示意下，班·強生還在既有的形式中，加進了「反面具舞」(antimasque)，裡面的人物或則滑稽、荒誕，或則醜陋、邪惡，藉以呈現低層社會階級，增加了混亂的現象，也更為突出劇尾出現的和平與和諧。

　　查理一世登基後，和王后瑪麗亞 (Henrietta Maria, 1609–69) 將面具舞劇的演出從一年一次增為兩次，每次所需的經費由 4,000 鎊遞增到 12,000 鎊——當時一個鄉紳大地主 (squire) 的年收入約為 100 鎊。在面具舞劇中，王后本人除了表演優美的舞蹈之外，有時還說臺詞。在她參加了一次法國田園劇的演出之後 (1626)，一位評論家稱她為「主要的女演員」(principal actress) ——這是英文使用「女演員」(actress) 一字的首次紀錄。她的劇服慣常顯露部分胴體，具有高度的誘惑力與挑逗性，保守人士把她視為色情主義的同道。

面具舞劇中負責舞臺裝置和佈景變換的人是伊尼戈・鍾士 (Inigo Jones, 1573–1652)。他年輕時曾到義大利學習舞臺藝術，後來又到丹麥跟從名師參加當地宮廷劇場的製作。隨著面具舞劇內容的豐富與規模的擴大，他至少又三度赴義大利學習，獲得了有關劇場、舞臺及換景的最新知識，然後應用於自己的工作。這樣長期累積的結果，鍾士把義大利的先進舞臺藝術全面移植到英國，他的佈景愈來愈豪華鋪張。有些劇場為了迎合貴族觀眾的口味，偶爾也請他設計佈景，擴大了移植的影響。

鍾士在進行一連串的更新時，經常與負責編劇的班・強生衝突，產生所謂詩人與舞臺藝術家之爭，班・強生最後憤然離去 (1634)。因為參與製作可以名利雙收，接替他的人士很多，其中最重要的是威廉・戴福南 (William Davenant, 1606–68)。他與鍾士密切合作，在 1640 年製作了《仁君甘泉》(*Salmacida Spolia*)。當時查理一世與國會的衝突越演越烈，劇中刻意營造他仁君的形象，但大勢所趨，不久清教徒革命爆發，他們父子所酷愛的面具舞劇隨著成為絕響。

5-13　斯圖亞特王朝的劇場與戲劇

在斯圖亞特王朝期間，舊的劇場大都逐漸衰落凋零，終至廢棄，只有五個尚能長期公開演出。其中有兩個是戶外劇場，演出條件不佳，觀眾多為學徒及傭工等等，劇目投其所好，乏善可陳。另外三個是室內劇院，收費約為戶外劇院的五至六倍，觀眾大多來自宮廷人員及中、上階級。隨著面具舞劇所引發的道德問題，很多正派觀眾停止看戲，剩下的觀眾中大都是宮廷人員，以及不少期望藉看戲接近權貴的投機份子。為了娛樂這樣的觀眾，斯圖亞特王朝的戲劇發展出它的特色。此外，在 1629 年至 1630 年，查理一世為了方便職業劇團來宮廷演出，要伊尼戈・鍾士將亨利八世的鬥雞場 (Cockpit-in-Court) 改建為「王宮白廳」(Whitehall) 劇場。它的舞臺分為兩層，下層的外觀很像帕拉德 (Andrea Palladio) 的奧林匹克劇院 (Teatro Olimpico)。這個劇場

建成後不久，英國國會就禁止戲劇演出，要等到復辟時期以後，它才成為新建劇場的樣板。

十六世紀職業劇場開始營運不久，劇團對於受到歡迎的劇目，一般都保留下來，等過了一段時間後再重新上演。這些劇碼總稱為保留劇目 (repertory 或 repertoire)，上演它們的劇團稱為劇目劇團 (repertory company)，由這個劇團駐院演出的劇場就是劇目劇場 (repertory theatre)。這些劇目到了詹姆斯王朝，數量已經相當可觀，但是為了獲得新的佳作，各個劇團仍然採取了很多措施。在稿酬方面，每劇從 1603 年的六鎊，在十年後增加到 10 至 12 鎊，劇作家有時還能得到第二次演出收入的淨利。到了 1630 年代，有的劇團以週薪的方式聘雇編劇，例如撒利白瑞主教府劇院 (The Salisbury Court Theatre) 的劇團在 1635 年與一個編劇簽約，他每週可以獲得 15 先令的報酬，換算成年薪約為 40 鎊，條件是他每年提供三個新的劇本，外加修訂舊劇，重寫演出時的前言或後語，以及為演出時插入的歌曲編寫歌詞等等。一般來說，好的劇團大都邀約有經驗、可信賴的編劇擔任駐院劇作家。此外，這個時期的劇本大多數都是兩人或以上的合編，賢如莎士比亞都不能例外。結果是真正長期從事編劇的人數約在 50 個左右，而且大多屬於國王劇團。

在詹姆斯王朝初期，莎士比亞與班・強生仍然繼續寫作，他們的許多傑作都在這個時期完成；還有很多年輕的劇作家模仿班・強生，繼續他諷刺性的喜劇，使兩個朝代之間保持了相當的連貫性。但是由於詹姆斯一世父子的作風以及面具舞劇等等影響，新王朝的戲劇很快有了自己的特色。大體來說，詹姆斯一世時代的悲劇主角往往是女性，她們的感情生活成為情節的重點，其中的變化充滿震驚與刺激，使她們遭受痛苦甚至慘死，但一般都沒有精神層面的提升。查理一世時代的戲劇重點依舊，但起因往往是由於變態心理與亂倫行為。喜劇方面，金錢成為重要的關注，背景往往是倫敦，形成所謂都市喜劇 (city comedy)。這個時期還出現了一個新的劇種：悲喜劇 (tragicomedy)。它的劇情本來嚴重危險，但在最後關頭總有意外的因素出現，

使劇中主角遇難成祥，逢凶化吉。無論是哪種劇種，作品都缺乏前期傑作的洞察力和哲學深度。但是在技術方面，它們普遍比前期進步。劇本的開頭非常精巧別緻，事件的鋪陳比較集中，而且能將熱鬧的與平靜的場面交互穿插，製造出引人入勝的高潮，然後戛然終止。這些特色，在傑出劇作中尤其明顯。

斯圖亞特時代最重要的劇作家是約翰・韋伯斯特 (John Webster, ca. 1580–1634)。他早期為兒童劇場寫劇，後來與別人合寫了大約 12 個劇本，但均乏善可陳。他獨自編寫了兩個悲劇，其中的《馬爾菲女公爵》(*The Duchess of Malfi*) (1614)，由國王劇團在黑僧劇院上演，成績斐然，後來成為斯圖亞特時代最受歡迎的劇本之一。本劇取材於義大利的短篇小說，劇情略為：義大利馬爾菲 (Malfi) 地區的女公爵新寡，她的兩個哥哥一是公爵，一是紅衣主教，他們為了家族榮譽和她名下的財產，鄭重告誡她不得再婚。可是她深愛她的管家安東尼 (Antonio)，於是採取主動，和他祕密結婚，先後生育了三個子女。她的兩個兄長知道真相後，對他們採取了最殘酷的報復，最後所有當事人都先後慘死，只有她的長子存活下來，繼承他母親和伯伯們的爵位和財產。

本劇充滿了恐怖與殘忍的場面。例如在處死女公爵之前，公爵盡量虐待她的精神與心理。他趁著暗夜進入她的臥室，先遞給她一隻戴著指環的假手，讓她誤以為丈夫已遭毒害，繼而展現她丈夫和長子蠟製的屍體，讓她信以為真，痛不欲生。接著他動用瘋人院的瘋人們來胡言亂語、唱歌跳舞，直到她完全崩潰以後，才讓他的助手波蘇拉 (Bosola) 將她掐死。然後經過了一些安靜的場面，劇本在結尾時進入胡亂砍殺的高潮。公爵在整死妹妹後即失去理性，幻想自己是匹野狼，夜間每到墳場挖掘屍體。主教為了防止瘋弟洩密，準備在晚上將他殺死，於是吩咐僕人在當晚不論聽到任何聲音，一律不得回應。不滿公爵又倍受良心譴責的波蘇拉決定要為女公爵報仇，聽到主教的命令後以為機會難得，當晚在黑暗中見到人影移動，立即動刀，不料殺死的竟是安東尼。他隨即看到主教並動手殺他，主教大聲呼救，當然無人回應；瘋癲公爵此時也投入殺鬥，最後三人俱傷重致死。

類似這樣的血腥場面，自從世俗戲劇開始以來，一直受到倫敦觀眾的歡迎，本劇可說延續著這個傳統。但不同的是，在前朝的悲劇中，邪惡的力量縱然一時肆虐，但人文主義的觀念始終瀰漫在字裡行間，當事人在痛苦中往往有新的領悟，上面介紹過的李爾王更是如此。這一切在本劇中都蕩然無存，籠罩在它上面的是愈來愈深的陰霾，是一連串血腥的、盲目的、在黑夜進行的殺戮。看到公爵殘忍的報復行為，一直助紂為虐的波蘇拉最後都感到過分，他不禁問道：

> 難道你不哭泣嗎？
> 其他的罪愆只會低訴；謀殺則大聲哀嚎。
> 水的成分只潤溼大地，
> 但是鮮血會向上飛濺，沾溼天庭。
>
> 　　　　　　　（四幕二景，250–253 行）
>
> Do you not weep?
>
> Other sins only speak; murder shrieks out:
>
> The element of water moistens the earth,
>
> But blood flies upwards and bedews the heavens.

可是這個天庭沒有公正的上帝，只有冷漠的命運。在誤殺安東尼之後，波蘇拉頹然說道：「我們只不過是命運的網球，任由它揮來打去。」最後，在三人互毆致死之前，他悲歎認為「這個黑暗的世界」(O, this gloomy world!) 像是個「漆黑的深坑」(deep pit of darkness)。韋伯斯特還有另一個悲劇《白魔鬼》，詩人、戲劇家和批評家艾略特 (T. S. Eliot, 1888–1965) 在他的名詩《荒原》中曾引用劇中的詩行，把劇中世界視為情感的荒原。荒原也好，深坑也好，都是韋伯斯特戲劇世界最佳的寫照。

5–14 悲喜劇的開創者：包曼特和弗萊徹

　　法蘭西斯・包曼特 (Francis Beaumont, 1584–1616) 和約翰・弗萊徹 (John Fletcher, 1579–1625) 合作編劇約有數年，成績斐然。包曼特父為法官，父死後轉學到法學研究所 (1600)，期望繼承父職，但迅即發現興趣不在法律，於是追隨班・強生學習寫詩、編劇，在 18 歲時完成他的處女作，但不甚了了。弗萊徹的父親是倫敦的主教，曾在劍橋大學就讀，不知是否畢業，後來也成為班・強生的追隨者，編寫了《燒火杵搗的武士》(*The Knight of the Burning Pestle*) (1607)，諷刺當時流行的劇本，後代評價極高，可是當時觀眾不懂它的奧妙，演出非常失敗。可能從 1605 年開始，他們就合作為兒童劇團編劇，但直到 1609 年的《非拉斯特》(*Philaster*) (1609) 才獲得盛大的成功，開啟了悲喜劇的風潮。對於這個新的劇類，弗萊徹的解釋是：「所謂悲喜劇不是因為它的歡笑和殺害，而是因為它沒有死亡，這樣就足夠使它不是悲劇；可是它又鄰近死亡，這樣就足夠使它不是喜劇。」

　　《非拉斯特》的劇情可以具體說明悲喜劇何以既鄰近死亡，又沒有死亡。劇中主角是西西里島王國的王子非拉斯特，他與阿蕾淑莎 (Arethusa) 彼此愛慕，可是她的父親篡奪了王位，並且要將她許配給西班牙王子。非拉斯特於是和她約定，由他派遣他的親信跟班為她的隨身侍從，俾便居間聯繫。這個跟班年輕俊美，起初婉拒王子交派的任務，後來竟與公主相處融洽。妒忌又好色的西班牙王子指控兩人有染，非拉斯特聞知大怒，引起一連串危機，多人因此遭到殺傷，最後他被捕入獄，行將處死。此時島上人民群起支持他們愛戴的王子非拉斯特，國王不得已交出王位，並且允許女兒與王子結婚，但堅持要懲罰他的跟班。跟班不得已承認她是女性，只因從小愛慕王子，於是女扮男裝，以便能和他接近。滿天疑雲頓時廓清，新王於是請她為新娘的侍從，吉慶終場。

　　《非拉斯特》於 1612 至 1613 年由國王劇團在環球及黑僧劇院上演，並兩度到宮廷演出。接著他們兩人合寫了《少女的悲劇》(*The Maid's Tragedy*)

(1610)：劇中的少女是國王的情婦，為了掩飾他的醜行，他把她嫁給一個朝臣，但禁止他們發生夫婦關係，結果引起一連串的叛難、謀殺、情殺。再如《真王和假王》(*A King and No King*) (1611) 也是悲喜劇，劇情略為：年輕的國王阿蒭瑞斯 (Arbraces) 多年在外作戰，得勝回朝後，看到長大的妹妹亭亭玉立，美豔絕倫，立刻墜入情網。雙方極力克制這種不倫之戀，可是越陷越深，國王最後計畫先強暴妹妹後自殺謝罪。在此危急關頭，有人證實國王只是王太后的養子，妹妹才是她的親生骨肉。真相大白後，妹妹繼承王位，嫁給「哥哥」假王，讓他成為真王。

如上所述，兩人合編的劇本都以情愛及色情為重點，編劇技巧高明，弱點也相當明顯，但是當時的觀眾非常喜歡他們的作品，使得他們成為最受稱道的「紳士劇作家」(gentlemen playwrights)。包曼特因為結婚及健康原因於 1613 年退出劇壇，三年後去世。接著弗萊徹加入國王劇團，莎士比亞最後的兩、三個劇本可能都有他的參與。莎翁退休後 (1609)，他成為國王劇團的主要編劇，有時獨創，有時與人合作，到去世時總共編寫了 50 個左右，平均每年在四個以上。他這時期的代表作是《娶妻馭妻》(*Rule a Wife and Have a Wife*) (1624)。劇情略為：一個富有的美女要找一個懦弱無能的丈夫，以便她婚後能自由自在交朋結友。一個退伍軍人通過她的檢驗成為丈夫。婚後她立即遷居市區，舉行宴會，廣迎嘉賓。不料在宴會中她的丈夫堅持夫權，她最後只好讓步屈從，從此改變態度。後來雖然仍有人希圖染指，她反而與丈夫攜手作弄他們。弗萊徹還有很多類似《娶妻馭妻》的輕鬆喜劇，一直受到國王劇場那些紳士觀眾的歡迎，有些貴族甚至在日常談話中模仿他的臺詞。這類劇本是復辟時代時尚喜劇 (comedy of manners) 的前驅，他的聲響在當時甚至高於莎士比亞以及班·強生，劇本上演的頻率也超過他們，直到 1710 年代以後才逐漸滑落。

另一個重要的劇作家是菲力普·馬辛傑 (Philip Massinger, 1583–1640)。他早期與弗萊徹合作，在 1625 年以後取代他成為國王劇團的首席劇作家。他獨創或合寫的劇本超過 55 個，其中最傑出的是《償債新法》(*A New Way to*

Pay Old Debts) (1621–22)。劇情略為：很久以前，「過貪」(Overreach) 詐騙了「善生」(Wellborn) 的家財，使他債臺高築，三餐不繼。新寡的寶珠夫人 (Lady Allworth) 同情他而伸出援手，他則只求暫借一室棲身。夫人允許後，外界以為他已成入幕之賓，即將獲得她的財產，舊日債主於是不但不追償舊債，反而增加信用貸款，使他恢復昔日聲勢。在另一方面，「過貪」也想藉結婚的方式，取得寶珠夫人的財產；他還想將他的女兒嫁給有錢有地位的「愛戀大人」(Lord Lovell)。這位大人知道實情後，虛與委蛇，趁機幫助她與寶珠夫人的繼子互通款曲。在此時期，「善生」設法偷回了「過貪」昔日騙走的土地買賣契約。最後，「過貪」不僅失去了詐騙得來的土地，他的女兒也與情人祕密結婚，「愛戀大人」同時宣佈將與寶珠夫人結為連理。「過貪」人財兩空，最後發瘋死去。

這個劇本中的「過貪」，是馬辛傑根據十年前發生過的真人真事加以改編，充分反映當時商業社會的現象。一方面是有錢人想與豪門通婚藉以提高社會地位，另一方面是取得財富的方式不再是使用暴力，而是透過法律證據與律師；想要保護自己的人也得透過同樣的方式。本劇受到觀眾的熱烈歡迎長達兩個世紀，主要演員無不競相爭取扮演「過貪」這個角色，因為他的詭譎多變能充分給他們發揮演技的機會。

5–15　查理一世時代的戲劇

查理一世繼位後（1625–49 在位），耽於逸樂勝過前朝，他統治下的戲劇創作明顯低落，值得介紹的作家只有兩人。第一個是約翰・福德 (John Ford, 1586–ca. 1639)。他的生平資料不多，年輕時在法學研究所註冊，經濟拮据，寫了一些詩文手卷謀生。他從 1620 年代開始編劇，現存劇本約有十個，其中最好的一個是《可惜她是妓女》(*'Tis a Pity She's a Whore*) (ca. 1629)。本劇以義大利文藝復興時代為背景，劇情略為：基凡倪 (Giovanni) 與妹妹安娜白拉 (Annabella) 彼此熱情暗戀，她後來懷孕準備自殺，神父安排她與富豪蘇然佐

(Soranzo) 結婚。她丈夫婚後知道真相，立刻將她眼睛刺瞎，進一步藉生日慶祝的名義，廣邀賓客，預備當眾將她的哥哥羞辱後殺死。她知道後警告哥哥迴避，但他不僅前來，而且先到她的臥室要求她祈禱悔罪，然後把她刺死，再把她的心剖出掛在刀上，昂然走進宴會廳，坦承適才所為。他的父親在羞辱震驚中死去，他繼而將蘇然佐殺死，自己也被他雇來的打手殺死。除了以上的主線之外，劇中還有兩條支線，人物明爭暗鬥，都欲置仇人於死地，不惜使用毒劍、毒酒，以致劇中死傷累累。

如上所述，本劇基本上是兄妹間的不倫之戀，特別強調容貌之美與體膚之快。在神父的勸導和警告下，基凡倪對他說道：「看看她的臉龐吧，在那個微小的圓圈中，你可以觀察到變化萬千的世界。要顏色，有嘴唇；要香味，有她的氣息；要珠寶，有她的眼睛；要飄動的純金，有頭髮；要最美好的花卉，有面頰：那個臉形中的每個部位都是無比奇妙。聽她講話，你會發誓那是天堂給予它公民的音樂。」在臨死之前，他驕傲的回憶道：「有九個月，我和甜蜜的安娜白拉祕密的同床共枕；有九個月，我是她和她心田的君王。」他最後用刀尖挑著她的心，顯示他至死仍然掌控著她的心田。基凡倪自認他的行為應當受到懲罰。在主教提醒他該向上天祈求寬恕時，他說道：「寬恕？我看到的只是正義！」他沒有為靈魂的失落恐懼，也沒有為亂倫的行為後悔，他請求的最後恩典只是讓他「放眼看看我的安娜白拉的面龐吧。」他死後，紅衣主教出來主導一切，最後說道：「內親相姦和謀殺從未如此奇怪的結合在一起。一個這樣得天獨厚的佳麗竟然是個妓女，誰能不說多麼令人惋惜啊！」的確，這樣的結合在英文劇中前所未有，直到現在，它也成為最有爭議的作品之一。

另一個劇作家是詹姆斯·雪萊 (James Shirley, 1596–1666)。他在劍橋獲得學士學位，於 1625 年到倫敦寫戲，後來接替馬辛傑成為國王劇團的主要編劇 (1640)。他在 18 年中寫作了 30 齣以上的悲劇、喜劇、悲喜劇，以及三個面具舞劇。他的喜劇代表作是《尋樂婦人》(The Lady of Pleasure) (1635)，劇情略為：一個農村中富有家庭的妻子，厭倦了平淡的生活，鬧著要搬家到倫

敦，她的丈夫善生爵士 (Sir Bornwell) 只好虛與委蛇。到倫敦後，他們購買精緻傢俱，舉行豪華酒會，學習時髦語言，外加鬧酒和找尋浪漫愛情等等，充分展現倫敦富有社會的奢靡。最後尋樂婦人發現感情給人愚弄，她的丈夫又佯裝豪賭大輸，她於是徹底改悔，願意回到鄉下享受那種平靜安適的生活。

在雪萊的悲劇創作中，最令他引以為豪的是《樞機主教》(*The Cardinal*) (1641)。它由國王劇團在 1641 年年底在黑僧劇院首演。劇情略為：女公爵羅灑娃 (Rosaura) 本有情人，但樞機主教為了使他的姪子能夠取得她的財富和地位，唆使國王示意讓兩人訂婚。後來經過種種變化，他的姪子殺死了她的情人，自己也被別人殺死。樞機主教為了給姪子報仇，準備先姦汙女公爵，然後讓她飲毒致死，未料姦計為人撞破，自己反受重傷。彌留之際，主教假裝懺悔，謊稱女伯爵已經中毒，只有他的藥酒能解，於是自飲「解藥」後騙她飲下剩餘部分。其實「解藥」是毒酒，她中計後立即死去。他自認妙計得售，復仇成功，非常得意，在臨死前說道：「霧已升起，沒有人來為我漂蕩的木舟掌舵。」如上所述，本劇的類型在英國舞臺早已司空見慣，雪萊只是摭拾了別人劇中的事件湊合在一起，很少自己的想像與創意。深一層看，本劇與《馬爾菲女公爵》相當接近：兩劇中的樞機主教都貪財愛色、工於心計，也同樣在最後喪失靈魂，而且至死都沒有絲毫精神層面的提升。不同的是，前者的結構集中精簡，富有創意；本劇則依樣葫蘆，結構鬆散，展現的只是重新組合的技巧。名批評家查爾斯‧蘭姆 (Charles Lamb) 說得好：雪萊在這個高手如雲的時代能夠佔有一席之地，「並不是因為他有超人的天才，而是因為他是其中最後的一員，他們都說著相近的語言，有著共同的道德情愫與觀念。」

5–16 清教徒國會關閉劇場，民間祕密演出

查理一世因為開銷浩繁，入不敷出，數度要求國會增加賦稅，國會則要求他放棄部分特權，雙方僵持下，他長達 11 年沒有召開國會 (1629–40)，後來因為財政實在無法維持，他才再度召開會議，但又因為意見嚴重分歧，彼

此動用暴力，最後導致內戰。清教徒奧立佛‧克倫威爾 (Oliver Cromwell, 1599–1658) 領導軍隊擊敗王軍，組織了由清教徒控制的國會，將查理一世送上了斷頭臺。英國的「清教徒」(The Puritans) 最初大都是受到歐陸新教影響（特別是日內瓦的喀爾文派）的知識份子，不滿亨利八世所創立的英國國教在很多方面仍然保留了天主教的成規，例如教會的階級、教士的服裝、教堂的聖像，以及教堂的禮儀（包括要求信徒屈膝膜拜）等等。他們要求簡單、清純 (pure, purity) 的宗教儀式，與英國國教衝突不斷，更因為查理一世時受到天主教的影響，情況變得複雜，衝突也越演越烈。清教徒在勝利後，全面控制國會，廢止王位長達 11 年，史稱「空位期」(the Interregnum, 1649–60)。

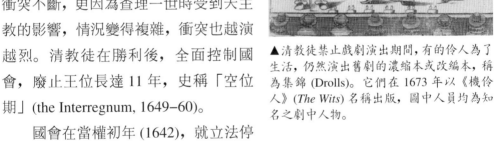

▲清教徒禁止戲劇演出期間，有的伶人為了生活，仍然演出舊劇的濃縮本或改編本，稱為集錦 (Drolls)。它們在 1673 年以《機伶人》(The Wits) 名稱出版，圖中人員均為知名之劇中人物。

國會在當權初年 (1642)，就立法停止一切演出五年。有的演員為了生活仍然祕密演出，地點在紅牛劇場及德雷巷鬥雞場劇院，節目大多稱為「逗樂」(droll)，內容則是將以前有名的長劇縮短，做鬧劇式的安排，再加上舞蹈與雜技作為掩飾。1649 年，國會的激進派更通過新法，逮捕演員，毀壞了紅牛劇場以外所有的劇院。但少數演員為了生活，不惜賄賂官員繼續演出，地點就在紅牛劇場，後來覺得風險太大，於是改用私人住宅、網球場或旅社等等，隨時變換。

克倫威爾並不贊成激進派的立場，於是解散國會 (1653)，掌握大權。為了提供人民正當的娛樂，他在 1655 年讓倫敦恢復市長公演 (the Lord Mayor's

Show)。這是一個歷史悠久、全民共樂的活動，每年一次在倫敦街道舉行，其中包括戲劇演出，編劇者大多是職業劇場的高手。威廉・戴福南看到克倫威爾的這些舉措，預期禁演政策不會維持太久，於是在 1658 年利用自己在倫敦的住宅瓦特藍大廈 (Rutland House)，作了兩次半公開的演出，一般人士付費即可觀賞。第一次的戲碼標誌為「第一天的娛樂」或「歌劇」(opera)，因為歌劇並非國會明令禁止的戲劇，所以法律上比較安全──這是歌劇一詞首次在英國使用。第二次的劇碼是《包圍羅得島》(*The Siege of Rhodes*)，標誌為「宣敘調音樂」(recitative music)，其實也是一個歌劇，由他自己編劇，一般史家就把它視為英國的第一個歌劇。本劇取材於他的面具舞劇《仁君甘泉》(1640)，同時使用了類似的演出方式，讓女性演員參加，並且使用了舞臺拱門與透視法的活動佈景。

在這兩次以後，戴福南將演出轉移到鳳凰劇場。他早在 1639 年就已經取得該劇場的執照。為他負責舞臺及佈景工作的是約翰・韋布 (John Webb, 1611–72)。他曾長期擔任伊尼戈・鍾士的助理，在面具舞劇的演出工作上與戴福南有過密切的合作。他的妻子是鍾士的姪女，鍾士去世時，他獲得這位前輩所有舞臺與佈景的資料，以及他歷年在歐陸學習的詳實筆記，於是予以充分利用。戴福南的演出至少三次，每次都標誌為「音樂娛樂」(musical entertainment)。因為王室復辟正在積極進行，所以並未遭到國會禁止。相反地，它舞臺佈景的方式以及男女同臺的突破，將會成為下個時代主流。

第六章

西班牙：
從開始至十九世紀末期

摘 要

◆◆◆

從西羅馬帝國滅亡以後，到卡斯提爾 (Castile) 王國完成統一以前 (476–1492)，西班牙一直四分五裂，民族眾多，語言複雜。尚未統一前的十四世紀中，北部幾個天主教的王國在基督聖體節 (Feast of Corpus Christi) 開始演出耶穌聖體劇 (Corpus Christi plays)，後來隨著統一運動的逐步完成而遍及全境。十五世紀逐漸有了全國通用的語言以後，詩行的旋律也不斷豐富，奠定了戲劇普及和提升的基礎。與聖體劇幾乎同時出現的是世俗戲劇，它在十五世紀初葉發展成獨立的短劇，最初以牧人戀愛為主要內容，稱為「牧歌」(ecologies)，後來擴大到一般青年男女的愛情，稱為「披風與佩劍劇」(cape and sword plays)。這些戲劇的演出主要是娛樂貴族，地點大都在他們的府邸、教堂或學校。

1560 年代以後，隨著社會的富庶繁榮，職業劇團紛紛出現，永久性的劇場在大都市建立，劇作家應運而起，天才詩人輩出，於是產生了歷時約一個世紀 (1580–1680) 的戲劇黃金時代，其間佳作如林，諸如《羊泉村》(*The Sheep Well*) 及《人生如夢》(*Life Is a Dream*) 等等，都是世界劇壇的瑰寶。宗教性的聖體劇，更是舉世無雙的優美巨構。

西班牙多彩多姿的戲劇，法國在 1630 年代開始模仿，以致創作突飛猛進，在 20 年間後來居上。相反地，西班牙由於政治顢頇、思想禁錮及經濟衰退等等原因而失去了自信與活力，更因為法國王室的後裔前來接掌王位，引進法國理論，使西班牙戲劇迅速衰落，從此長期在國際劇壇銷聲匿跡。十九世紀初期，德國的學者和作家重

新發現西班牙戲劇，在驚訝與讚佩之餘，更是積極翻譯、介紹，使世界再度認識到它特有的豐饒與富麗。

◆◆◆

6-1 由開放而興盛，由鎖國而沒落

西班牙先後受到古代羅馬的統治達七個世紀 (218 B.C.–A.D. 476)，接著日耳曼民族入侵，盤踞三個世紀。在第八世紀初葉，非洲的伊斯蘭教教徒以及猶太人征服了西班牙大部分地區，直到 722 年才被西北邊境的幾個白人基督教王國阻止。在此後的五個世紀中，西班牙全境分為 30 個左右的獨立地區，有七種主要方言，信奉的宗教包括天主教、伊斯蘭教和猶太教，但它們因為彼此勢均力敵，又能相互觀摩學習，以致文化與技藝冠於全歐。北部基督教王國中最強大的卡斯提爾 (Castile) 王國，為了阻止伊斯蘭軍旅繼續擴大，展開收復失土運動 (Reconquista)。它的歷任君主勵精圖治，對鄰邦蠶食鯨吞，同時創立大學，提升文化，翻譯了很多歐洲古代與阿拉伯世界有關科學、天文及醫學的書籍，使應用卡斯提爾文字的領域越來越廣，逐漸取得了國語的地位。卡斯提爾的伊莎貝拉公主 (Isabella or Isabel, 1451–1504) 與鄰國亞拉岡 (Aragón) 的王子斐迪南 (Fernando or Ferdinand II, 1452–1516) 在 1469 年聯姻，兩人先後登基，合力攻破了伊斯蘭的最後重鎮格拉納達 (Granada)，完成了統一復國的大業 (1492)，並且運用他們在 1478 年成立的宗教法庭（The Spanish Inquisition，或稱「異端裁判所」），強迫當地的外教人改信天主教，那裡的猶太人有的因此離開，但大都改變信仰留下，為後來西班牙的戲劇作出了重要的貢獻。

統一全國的同年，卡斯提爾王室為了擴充勢力，資助哥倫布 (Columbus) 出洋探尋新大陸，開啟了世界性殖民與貿易的新紀元。此外，王室有計畫地讓子女分別與鄰邦的重要王室聯姻，他們的後裔先後繼位為神聖羅馬帝國的

皇帝，以及鄰近三個國家的國王。西班牙王室居中操控，在十六世紀時不僅
統治了大部分的歐洲，而且還有很多在美洲與亞洲的殖民地，面積廣達 400
萬平方公里，號稱日不落國。但「福兮禍所寄」，為了保護這個廣闊的疆域，
戰爭與外交糾紛層出不窮，最後國力日蹙，只好在四面楚歌中紛紛放棄。

　　菲力普二世時（1556–98 在位），西班牙實際統治的歐洲領土縮小到本
土、葡萄牙及其屬地。他將首都遷到馬德里 (1561)，繼續在中、南美洲殖民，
將當地的黃金、白銀大量送回國內；他還開創了橫跨歐亞非三洲的全球性貿
易 (1571)，使西班牙富甲全歐，雄視天下，開啟了戲劇的黃金時代。馬丁‧
路德創立的新教在歐洲蔓延以後，菲力普二世加強異端裁判所的運作，嚴格
控制所有臣民的思想和行動，並且禁止國外書籍的流入和翻譯。長期鎖國的
結果，導致西班牙後來長期的沒落。

6–2　宗教戲劇的興起與演出

　　羅馬教廷在十三、十四世紀大力推動基督聖體節 (Feast of Corpus Christi)
以及相關的演出活動（參見第三章），西班牙很快就熱烈響應，參與的地區隨
卡斯提爾王朝的拓展而逐漸擴大，情形與鄰近的法國和義大利大同小異。這
是少數在戶外舉行的天主教節日，於風光明媚的五月，由一個教士帶著耶穌
聖體，乘著牛車在大街遊行，政教及工商領袖步行相隨，後面還有一連串車
輛，上面有服飾光鮮的演員，裝扮成《聖經》中的人物，擺出著名場景中的
姿態，靜立在車上巋然不動，形成「活人圖畫」(tableau vivant)，藉以啟迪沿
途觀賞的市民。

　　由聖體節衍生出的戲劇演出，現存最早的劇本是《吾主誕生劇》
(*Representation of Our Lord's Birth*)，它由郭梅茲‧曼里奎 (Gómez Manrique,
ca. 1412–90) 王子寫於 1467 年至 1481 年間，劇情環繞耶穌的誕生，首先是
聖母瑪利亞與牧人對聖嬰唱詩崇拜，接著由天使們唱詩讚美聖母，最後以讓
聖嬰入睡的催眠曲結束。本劇沒有對話，獻唱者是一群修女。貴族則在他們

的府邸或私人教堂中做了進一步的發展：在中世紀儀典音樂的配合下，演出西班牙文的短劇，其中經常加入了歌舞，甚至滑稽與笑鬧的成分。從十六世紀初葉開始，吉爾・維森特 (Gil Vicente, ca. 1465–ca. 1536) 創作了 17 個為了聖體節演出的「虔誠之作」，從此劇本的供應源源不絕，執筆者都是當時戲劇界的翹楚。

載著上面提到的「活人圖畫」沿街演出的車輛，早期由兩輛合為一組，一輛作表演區，另一輛作佈景區與後臺，長約為 6 公尺，寬 3 公尺，有兩層，佈景可以升降。在十七世紀中葉以後，因為劇情變得繁複，每組增加到四輛，每輛約為長 15 公尺，寬 12 公尺，上面的佈景越來越豪華精緻，還裝置了機器用來升降人、神、器物。因為費用昂貴，每年演出的劇碼從四齣減為兩齣。負責演出的單位因時、地而異，初期多為個人及同業公會，後來還有大教堂參與，最後有的地方改由政府主持，用稅收支付，馬德里就是如此。這些車輛遊行演出的方式像中世紀其它國家一樣，第一組車輛先在第一站演出故事的開頭，演完後再到次一站演出同樣的內容。第二組車接著到第一站演出故事的第二部分，然後再到下站重新開始。如此由多組車輛依次在各站接力演出，全劇往往需要幾天才能完成。

實際負責演出的單位，初期沒有一定，後來有的地方開始出錢僱用職業劇團。以馬德里為例，初期只僱用一個，1592 年後增為兩個。這些劇團在聖體節演出之後，如果獲得特許，還可在其它市鎮的其它節日公演賺錢。這些節日包括四旬節、復活節、聖母升天節、聖誕節等等，所以演出機會甚多。為了獲得這種特許，劇團都積極準備演出。後來施行比賽頒獎制度，更加強了這種動機。

至於這些職業劇團如何組成，早期的情形非常模糊，只知從開始就有女性演員參加，而且服裝華麗昂貴。到了十五世紀中葉，有的劇團已經用錢僱人參與演出，一個世紀以後，這些劇團又與世俗職業劇團融為一體，變成宗教、世俗雙棲。

6-3 世俗戲劇逐漸成熟

在聖體劇沿著主要街道演出的同時，城內其它地點可能還有世俗短劇的演出，內容主在投合小市民的趣味，不外胡鬧、色情，或對當地人、事的市井閒話，但詳情已渺不可考。1499 年，羅哈斯 (Fernando de Rojas, ca. 1470-1541) 將其中的一個短劇改編為 16 幕的長篇小說，以《薄命鴛鴦》(*The Comedia of Calisto and Melibea*) 的書名匿名出版。書名中的 Comedia 頗似英文的 Comedy（喜劇），實則可以包括喜劇、悲劇或悲喜劇等等類型，因為劇種的分類與名稱在西班牙一直沒有清楚劃分。

1502 年，羅哈斯將該書擴充到 21 幕，再度用化名出版。羅哈斯對自己的身世諱莫如深，只知他父母都是改信天主教的猶太人，他本人可能在薩拉曼卡大學讀過法律，後來因為涉嫌祕密參加猶太教聚會被異端裁判所調查，此後的動向則渺不可知。《薄命鴛鴦》的故事略為：一個富有家庭的青年卡利斯托 (Calisto) 熱愛貴族小姐麥麗比雅 (Melibea)，但不得其門而入，他的兩個僕人於是建議他找鴇兒賽樂絲汀娜 (Celestina) 幫忙撮合，事成後許以金鍊酬謝。老鴇接受請託，答應與兩僕共分酬勞。她串門會見麥麗比雅時，告訴她卡利斯托對她的愛慕，麥麗比雅聞言大怒，立刻將老鴇驅逐出門，但次日她心回意轉，主動找老鴇安排與愛慕者見面，並留下腰帶作為信物。卡利斯托依約將金鍊交給老鴇，但她企圖獨吞，兩僕憤怒中將她殺死，後為官方發現處以死刑。卡利斯托不知節外生枝，依約前往幽會，但失足從梯子上摔死；麥麗比雅見狀悲痛難禁，從高樓躍下自殺身亡。這個纏綿悲哀的愛情故事，西班牙人認為是他們的《羅密歐與茱麗葉》。它的女主角在榮譽與愛情之間掙扎，正是後來許多劇情的原型。它的鴇兒熟透人情世故，成功引誘一個妙齡少女衝破了禮教的藩籬，更獲得讀者們的喜愛，後來小說就改名為《賽樂絲汀娜》(*La Celestina*)。它在十六世紀再版 60 次以上，其中故事、人物、語言，經常為後來的作家模仿挪用。

西班牙早期重要的劇作家首推恩西納 (Juan del Encina, 1469-1529)。他也

是改信天主教的猶太人後裔，可能就讀過薩拉曼卡大學，擅長音樂、詩歌與戲劇，因而獲得一個公爵的青睞，被推薦到羅馬教廷服務 (ca. 1500)，後來擔任神職 (ca. 1508)，一度去耶路撒冷和法國傳教。憑藉他的學養和閱歷，恩西納一共寫了 14 個劇本，因為劇中的人物大都是牧人，所以這些劇本都稱為「牧歌」(ecologies)。劇中人物的服飾與言詞都接近非洲的牧人，語言都用詩體寫成，配合音樂，主在闡揚真情摯愛能夠變化氣質，提升情操。內容方面，早期劇作多為宗教類，包括《愛情的勝利》(*Triumph of Fame*) (1492) 等。晚期多為世俗類，其中最成功的是《鴛鴦情愛渝死生》(*The Eclogue of Plácida and Victoriano*) (1513)。劇首由一個牧人簡短致詞後，隨即進入劇情：樸拉斯達 (Plácida) 誤以為遭到男友維多瑞諾 (Victoriano) 拋棄而自殺，男方悲傷中也預備殉情，此時愛神維納斯出現，告訴他說以前種種都是她和兒子丘比特的設計，目的在測試他的愛情是否真誠，現在他既通過考驗，遂派「變化之神」(Mercury) 到陰府將死者救活，使得一對戀人歡欣相聚。本劇受到《賽樂絲汀娜》的影響，有很多插曲非常色情猥褻。此外，劇中包含一些對教會儀典的諷刺，以及對異教神祇的呼求，顯示西班牙戲劇從宗教劇過渡到了世俗劇。恩西納的劇本大都實際演出，地點包括西班牙的宮廷、梵蒂岡的教廷，以及神聖羅馬皇帝的宮廷。這些場合的觀眾當然包括政教方面的領袖，以及學術與藝術界的菁英，恩西納影響也就不脛而走。以後世的觀點來看，這些牧歌結構粗糙，藝術成就有限，但它們顯示出文藝復興時期的來臨，恩西納因此被尊為西班牙世俗戲劇之父。

　　另一個重要的劇作家是前面提到的吉爾・維森特，他是葡萄牙人，一般都認為他是在薩拉曼卡大學接受教育，先學法律，後轉文學。為了慶賀西班牙王子的誕生，他寫出了處女作《牧童獨白》(*Monologue of the Cowherd*) (1502)，由他自己領導在王宮演出，觀賞者包括葡萄牙王后 (Queen Leonor)。她賞識維森特的才華，於是安排他到葡萄牙宮廷服務，支持他創作戲劇。維森特的劇本在 42 個以上，10 個用西班牙文，14 個用葡萄牙文，其餘的都依循當時的風氣兩種文字兼用。這些劇本很多是為宮廷節慶所作，由他和宮中

的紳士淑女演出。另有 17 個是為聖體節所寫的「虔誠之作」(Devotional works)，其中的《信仰》(*Act of Faith*) (1510) 一劇呈現靈魂在走向「教會慈母」(Mother Church) 懷抱的旅途中，遇到魔鬼干擾，最後賴天使拯救達到目的。一般來看，這些宗教劇所展現的是一個安寧、聖潔與和諧的世界，和他的社會喜劇成為強烈對照。在恩西納和文藝復興大師們的影響下，維森特諷刺貴族的腐敗和教會的虛偽，只知吹噓帝國的偉大，卻罔顧貧民生計。他還有一些鬧劇，主角多是十六世紀的社會類型人物，如水手、農夫、妓女及貪官汙吏等等，諷刺他們的貪婪、輕浮和愚昧。綜合來看，維森特戲劇內容豐富，把葡萄牙的戲劇帶到空前的頂峰，因此常被視為葡萄牙戲劇之父。

另一個劇作家是托瑞斯・拿哈洛 (Bartolomé de Torres Naharro, ca. 1480–ca. 1540)。他也是猶太人的後裔，年輕時從軍國外被俘，獲釋後前往羅馬 (ca. 1510)，後來成為天主教士，潛心寫作出版，不久因文中諷刺教廷遭到驅逐。他到那不勒斯 (Naples) 定居後，出版了《智慧的首次果實》(*Propaladia / First Fruits of Pallas*) (1517)，內容包括八個劇本，自己將它們區分為兩類：一類依據觀察，代表作是《廚房助理》(*Kitchen Staff Comedy*)，它以羅馬一個樞機主教的府邸為背景，揭發教會的腐敗與鈎心鬥角，是部精彩的諷刺喜劇；另一類依靠想像，其中最著名的是《好事多磨》(*Himenea*) (ca. 1516)，呈現一對貴族階級的戀人，因為女方哥哥關注她的榮譽，一再阻止兩人約會，使他們遭遇很多挫折，女主角何米尼亞 (Himenea) 幾乎因而死去，幸好她的男友適時趕到，承諾兩人的婚姻，最後喜劇收場。此外，托瑞斯模仿羅馬喜劇中的奴僕，在劇中加進了「傻丑」(graciosos / fools)，他們在情侶間奔走獻計，同時插科打諢製造歡笑。這類以榮譽與貞操為中心的題材，以及類似的人物，在後來的劇作中經常出現，廣受歡迎。又因為劇中的男性重要人物都裝扮成中古時期的低階男性貴族，穿著披風，帶著佩劍，因此稱為「披風與佩劍劇」(cape and sword plays)。

以上的三位劇作家都有機會接觸到西班牙以外的文化，所以在劇本的結構、題材、人物、文字，以及詩行格式等等方面都能推陳出新，為以後的戲

劇發展奠定了寬廣的基礎。他們寫作的對象都是上層貴族，作品往往不能通過檢查，甚至連人身都經常受到政府與教會的打壓與迫害。他們的後繼者將在同樣的氛圍中探索前行，不同的是，他們的支持者不再是社會高層而是社會大眾。

6-4 民間劇團如雨後春筍

西班牙的職業演員與劇團，從十五世紀中葉已有零星的記載，一個世紀以後更屢見不鮮。同一時期，義大利的藝術喜劇團也不時來西班牙巡迴演出。在如此氛圍中，原為金匠的羅培・德・盧維達 (Lope de Rueda, ca. 1505–65) 改行參加戲劇演出，因為出類拔萃受邀到御前表演，隨即受雇組織聖體節的慶典數年，最後組織了職業劇團巡迴演出 (1558–61)，自己編寫劇本。長劇都是義大利文學作品的忠實改編，一般都分為三幕，成就有限；短劇大都是鬧劇，其中總有一群鄉愚或傻丑運用方言胡掰瞎扯，肆意亂講黃色笑話，生氣盎然，因此受到下層觀眾的喜愛，也因此在出版時遭到大量刪減，失去活力。這些短劇原文稱為「添味菜」(Entremeses)，意思是主菜中間調劑口味的小菜。在他以前，長劇、短劇都是單獨演出，盧維達別出心裁，首度把短劇當成添味菜插入長劇各幕之間，讓擅長傻丑的他有充分發揮的機會。一般群眾歡迎這類演出，踴躍付費觀賞，所以很多人都認為，盧維達才是西班牙職業戲劇真正的奠基者。

盧維達的成功鼓勵了同代的藝人，於是從 1570 年代開始，各大城市的劇團如雨後春筍般出現。這些劇團或為演員自己組合，按股份分配盈虧，或者由雇主用薪水聘任演員。無論是哪種，一個劇團的演員約在 13、4 人左右，男女都有，女性演員的主要功能在表演歌舞。有些教會人士反對男女混雜表演，甚至批評有些舞蹈過分色情，政府於是一方面正式頒發執照給女演員 (1587)，一方面附加了很多限制，例如她們必須有丈夫或父親陪伴才可參加演出等等。有的劇團還有學徒，必要時可以表演女性人物。

　　為這些劇團編寫劇本的人士很多，其中特別值得介紹的是塞萬提斯 (Miguel de Cervantes, 1547–1616)。他出身清寒，年輕時一度參加海軍，退伍後被海盜俘獲到阿爾及利亞 (1575)，五年後親友交付贖金才獲得釋放。為了發抒積鬱，他編寫了《阿爾及利亞的奴隸買賣》(*The Traffic of Algeria*) (ca. 1583–85)，呈現十六世紀這個非洲國家如何虐待基督徒，以及他自己在監獄中的情形。接著他又編寫了《圍城記》(*The Siege of Numancia*) (ca. 1582)，劇名中的魯滿西阿 (Numancia) 是西班牙北部中央的一個山城。公元前 133 年，羅馬將軍 (Scipio) 奉命攻打該城，在他圍城 13 個月後，該城男女縱火焚城，然後全部自殺。《圍城記》模仿希臘悲劇的形式，將劇情分為四幕，在四天內完成，並有歌隊穿插其間，不過歌隊隊員都經過擬人化，例如第一幕是「西班牙」召集當地大小河神，他們與「命運」商討，預見西班牙必敗。又例如在全劇最後，「命運」出現，聲稱西班牙以後會成為泱泱大國。

　　以上兩劇寫作年代不詳，大約在 1582 年至 1585 年之間。《圍城記》公認是西班牙最早的悲劇，十八世紀後更有人認為它是迄今為止最好的悲劇，但是當時觀眾並不喜歡，加以羅培・德・維加正開始他劇本的盛產期，佳作如潮，幾乎佔盡光彩。在這個黯淡的歲月中，塞萬提斯出版了他的《唐・吉訶德》(1605)，立即受到熱烈的歡迎，後來更響滿天下，可是他獲得的稿酬有限，不得不靠編劇維持生計。這些劇本在他去世前一年結集出版 (1615)，其中包括八齣長劇及八個短劇。

　　塞萬提斯的這些短劇就是上面提到的「添味菜」，它們的題材大都來自日常生活，情節發展輕快，人物生動活潑，對話富有幽默感，其中的《忌妒的老頭》(*The Jealous Old Man*) 更是出類拔萃。這個老頭（名叫 Canizares）非常富有，託人幫忙娶了一個年輕的妻子（名叫 Dona Lorenza）。他早已不能人道，因此深恐妻子紅杏出牆，提防嚴密到達荒謬的程度：他外出時將門窗深鎖，在家時不准外人踏進大門門檻。劇情開始時，妻子走出門外，因為丈夫這天出門竟然忘記鎖門，她對他的姪女大發牢騷，鄰居婦人聽到後參加她們一起大罵老頭，而且願意為她找尋體面健壯的青年相伴，她欣然接受；一直

受到老頭頤指氣使的姪女也央求鄰婦為自己找尋一個傳教士和她翻雲覆雨。在三人聯手下，妻子立刻如願以償，姪女則滿懷期待。塞萬提斯的短劇當然不能和《唐‧吉訶德》相提並論，但它們仍然折射出作者的一貫立場：他懷疑天主教的世界觀，否定了傳統中對愛情、榮譽及階級等等的價值觀。一般來說，塞萬提斯為了遷就觀眾的期望與習慣，他的劇本大都感情淺薄，組織拙劣，與他小說中的恢弘與深刻形成強烈的對比。

另一個值得一提的是璜‧奎瓦 (Juan de la Cueva, 1550–1610)。他總共寫了 14 個悲、喜劇，題材大都來自西班牙的傳說、歷史、近代的戰爭以及民間的生活，其中《登徒子》(*The Scoundrel*) (1581) 的主角，正是風流浪子唐璜的前身。更為重要的是他引進了很多種新的詩行旋律，在劇中交換使用，不僅增加了演出的音樂性，還能更為妥貼地表達人物不斷變化的思想和感情，為以後的戲劇創作提供了利器。

6–5 公眾職業劇院的興建、結構與演出安排

職業劇團興起的早期，只能在街頭、市場或民房的天井等地演出。馬德里成為新的首都後 (1561)，天主教的「耶穌受難社」取得經營劇場的特權，建立了第一個永久性的劇場，在 1568 年開始使用，以其收入照顧貧病信徒。另外兩個宗教團體在 1574 年與 1583 年先後也獲得了同樣的特權，建立了自己的劇場。直到十八世紀中葉以前，這三個團體壟斷了馬德里的劇場。

這些劇場大同小異，都建在一個方形或長方形的院子 (the courtyards / corrales) 之內，院子一邊的中央是舞臺，兩側是「旁舞臺」(side stages)，後面是休息區。旁舞臺可坐觀眾，必要時也可設置靜態的佈景，有如中世紀的景觀站。院子另外兩邊是有座位的觀眾區，共有四層，第一層是敞開式，第二、三兩層是包廂，第四層一般稱為頂樓，座位比較狹窄，多為僕役所用。院子面對舞臺的一邊也有四層摟，下層是小吃區；二層是女座，沒有男士陪伴的女性觀眾都必須在此觀賞，嚴禁男人闖入；三層是包廂，多為市府高級

人士；四層一度專供教會或學界人士使用，後來頗有變化。在這三個樓房中間是中庭，也可容納觀眾，但它沒有座位，也沒有屋頂或其它遮蓋。

這個三面都有觀眾的舞臺寬約 9 公尺，深約 5 公尺，高出地面約 2 公尺，地板有幾個「活門」(trap doors)，天花板上有機器可以用來飛動人、神或器物。舞臺前面沒有拱門或前幕，後面是個三層建築的「正面」(facade)，最下一層有三個門，旁邊兩門供演員進出，中門作發現區 (discovery)，深約 3 到 4 公尺，上罩幕幔，一般演出時成為背景，但揭開後可以展現裡面的東西或地區。上面兩層基本上是「陽臺」(galleries)，有時用來放置高塔、城牆或山岡等等景觀。舞臺佈景一般都相當簡單，有代表花園、清泉、山岡或城堡等

▲馬德里十七世紀末葉劇場的一側。圖的左邊是主舞臺，緊鄰其右的是「旁舞臺」(圖中坐有觀眾)。右邊是觀眾區：最上層及中層是開放式包廂；最下層是層級座位區，後面有格子窗，窗後是私人包廂。圖左下方是中庭（天井）。

等的景片，但它們很少使用透視法的技巧。這些馬德里劇場的基本建構，從開始到十八世紀中葉很少變動，其它地區的劇場也都大同小異。

職業劇場的容量最初約有 1,000 人，當馬德里的人口在 1630 年代增加到 150,000 人時，劇場容量相應增到 2,000 人。劇場有很多入口，每個入口都有兩人收取入場費，一人代表劇團，收入約佔總收入的五分之三；另一人代表慈善機構。兩旁包廂另有收費，其全部或部分歸屬房東。演出時間在最初只限於星期日與其它節日，但迅即改成除了星期六，以及從四旬期（Lent，基督教稱「大齋期」）到復活節這段期間以外，每天都可表演。如此，每年約有 200 天可以演戲，國喪、瘟疫與戰爭期間當然例外。表演時間在秋冬兩季從下午兩點開始，春季則是三、四點，最遲都必須在十一點結束。在這八到十個小時的節目中，首先由音樂、歌唱與舞蹈開始，接著是前言與另一個舞蹈，然後才是三到四幕的長劇，每幕之間還插進「添味菜」式的短劇，最後以舞蹈結束。這樣的演出安排，不易產生需要安靜思考才能欣賞的長劇。

觀眾的行為導致同樣的結果。他們在漫長的演出中隨時都可以吃東西、喝飲料。他們一般都很嘈雜，中庭與女座的觀眾尤甚；他們很多都隨身攜帶口哨、可以敲打或搖動的器具，以便隨時能夠製造噪音表示不滿；女座觀眾還可從樓上對演員丟擲水果宣洩情緒。對於他們喜歡的演出，他們也會大聲鼓掌或者叫好。這是愛憎分明，反應立現的一群。在預料觀眾眾多的日子，保防官還會率人坐鎮維持秩序，以免觀眾的激情造成動亂。

6-6 黃金時代的開創者：羅培・德・維加

經歷了一個世紀的耕耘，西班牙戲劇到達了豐收的黃金時代，它從羅培・德・維加 (Lope de Vega, 1562–1635) 開始，到卡爾德隆 (Pedro Calderón de la Barca, 1600–81) 結束，歷時約一個世紀 (1580–1680)。

羅培・德・維加出生於馬德里，幼為孤兒，家境寒微，但天賦異稟，10 歲就能將拉丁文詩譯成西班牙文，12 歲就寫出了一個四幕劇本，14 歲棄學從

軍，但一位主教發現他的才華，幫助他進入阿爾卡拉 (Alcalá) 大學。畢業後參加海軍遠征 (1583)，回到馬德里後開始從事劇本寫作，但因為偷情及毀謗，遭到短暫入獄及放逐八年的懲罰。放逐期間他又和一個 16 歲的少女苟合而被迫結婚。隨後他參加「無敵艦隊」(Armanda) (1588)，不久艦隊遭到英國殲滅，他所在的艦艇僥倖沒被擊沉。他的少妻在他的放逐期限正好屆滿之時不幸死亡，於是他回到馬德里大量寫作，藝術成就到達高峰。在此期間，他再度結婚 (1598)，但仍然廣交情人，先後約有 14 個子女。後來他的第二任妻子與愛子相繼去世，他哀痛之餘開始接近宗教，稍後正式做了教士 (1614)，但仍然繼續寫作和交結情人，直到更多的不幸吞噬了他的生命。他的喪禮歷時九天，備極哀榮。

羅培劇本的數量號稱超過 1,800 個，實際上估計約有 800 個，其中很多都是急就章。他說：「我有超過一百個劇本，只經過了 24 小時，就從我的靈感到達舞臺」。他的傳記中同樣提到，他可以在 15 天內寫 15 幕，等於兩週之內就可完成五個全劇。現存以他名義出版的劇本約有 400 個，其中很多是「披風與佩劍劇」類型的喜劇，其代表作是名傳遐邇的《狗在馬槽》(*The Dog in the Manger / El perro del hortelano*) (1613)。劇名來自一則伊索寓言：一隻在菜園裡的狗自己不能吃草，卻也不准別的家畜享用。劇情略為：女伯爵黛安娜 (Diana Countess of Belflor) 有很多的貴族追求者，但她均予拒絕，後來發現自己的祕書和她的貼身女侍相戀，嫉妒中對他青眼有加。他熱情回應後，黛安娜擔心嫁他有失身份，反而以白眼相報。另一方面，女侍自忖難與主人競爭，轉而追求另一僕人，但自覺身為女主人貼身隨從，身份較高，因而頗感困擾。最後幸賴另一個僕人居間湊合，黛安娜才放下身分諧成好事。本劇約需三個小時，但情節簡明輕快，對話風趣，現在還經常在歐美國家演出。

羅培最有名的劇本是《羊泉村》(*The Sheep Well*) (ca. 1614)，根據的是1474 年至 1476 年間的一個歷史事件。劇情略為：西班牙中部地區一個騎士軍團的督軍 (Fernán Gómez)，假借支持葡萄牙之名入侵卡斯提爾王國，當他的軍隊駐紮在羊泉村時，他不僅縱容部屬魚肉村民和強暴婦女，自己更多次

企圖沾染美麗的村女勞仁西雅 (Laurencia)。她父親見情勢危急，安排她和情人福潤多索 (Frondoso) 提前結婚，不料婚禮中督軍忽至，藉細故將三人逮捕，更由於他對勞仁西雅的慾壑難填，最後竟暴力相向，她逃出魔掌後向村民哭訴，群眾在憤怒中將督軍殺死。事後西班牙國王指派法官調查兇手時，全村男女老幼一致承認參與行動。國王了解真相後赦免全村，並置村民於自己的保護之下。

除了高潮迭起、引人入勝之外，劇中的「悶哥」(Mengo) 是典型的傻丑，機智詼諧兼備。此外，劇中還穿插很多歌曲與舞蹈，在演出中更增加了視聽之娛。因為以上各種原因，本劇當時廣受歡迎，四百年後的今天仍在歐美各地經常上演。《羊泉村》呈現農民集體抗暴的歷史事件，在歐美劇壇尚屬首次，因此備受推崇，認為它可以鼓勵全球各地的農民革命。但是劇中的村民不僅沒有擴大動亂，而且願意接受法庭的調查與國王的裁判，最後甚至高呼國王是保障人民權利最新、最高的權威。從歷史的角度看，本劇反映著西班牙由地方分權過渡到中央集權的過程。

另一個類似的傑作是《國王是最偉大的父母官》(*The King, the Greatest Alcalde*) (1635)，來源是西班牙的一個傳說。劇情略為：某村村長在一場農民的婚禮中發現新娘萼瑞娃 (Elvira) 美豔動人，於是在她新婚之夜率人將她擄回城堡，再三意圖非禮，但均遭她誓死抗拒。後來新郎桑喬 (Sancho) 求救於國王，國王立刻命令村長放人，但村長反而利用機會得逞獸慾。國王於是親入城堡，命令村長先與萼瑞娃結婚，藉以挽回她的榮譽（當時的榮譽規範，要求女人必須與有過體膚之親的男人結婚），隨即將村長處死，將他的貴族地位與一半財產賜予萼瑞娃繼承，並允許她隨時可與桑喬結婚。農民聽到如此裁決，齊呼國王聖明，是最偉大的村長。本劇顯示人民對正義與基本人權的追求，劇名中的「村長」(Alcalde) 是西班牙的一個官銜，兼有行政和司法權，實質上是地方上的「父母官」。「村」是西班牙當時各「省」之下最高的行政單位，相當於中國古代的「縣」或「府」，所以劇中的這位村長既是貴族，又擁有城堡，無異於一方之雄。現在國王因為他魚肉鄉民將他處死，並

且暫時兼任村長職位，顯示他能掌控全國情勢，是最偉大的父母官。

在羅培戲劇創作的早期，很多人批評他的劇本「沒有藝術」(without art)，塞萬提斯就是其中之一。羅培在很多劇本的前言或說明中為自己辯護，但最為全面的是他的《為我們時代寫作劇本的新藝術》(*The New Art of Writing Plays at This Time*) (1609)。其中他闡述如何根據觀眾的品趣與反應，發現了創作戲劇的「新藝術」(the new art)。他聲稱在 10 歲時就已經閱讀過亞里斯多德以降的戲劇理論，並且依照它寫過「藝術」喜劇，但是他看到觀眾的冷漠與不耐之後，立刻改弦更張，例如，在喜劇中融合了很多悲劇的成份。他說道：「自然給予我們佳證，這樣的結合是美麗的，也能給人愉快。」他還列舉了他劇本中其它常用的許多技術，聲稱它們都是在「古老的藝術 (the ancient art) 中找不到的」。最後，羅培以一個成功劇作家的自信寫道：「我膽敢反抗藝術，創立觀念，讓自己隨著庸俗的潮流沉浮，以致引起義大利與法國稱我愚昧無知。連本週的一個劇本在內，我已經寫了 483 個喜劇，除了六個以外，它們都嚴重觸犯了藝術。我要怎麼辦呢？我為我的劇本最後的辯護、我所深信不疑的，是即使它們用別的方式寫出可能更好，但它們不會獲得如今已經獲得的歡迎。」基於這種自信，他繼續按照「新藝術」的方式寫作。他的成功還引導其他作家們排除刻板理論的枷鎖，寫出觀眾喜見樂聞的作品。

6-7 異彩紛呈的劇作家

受到羅培啟發與影響的劇作家很多，有的進一步創造了自己的風格與人物，其中最早的是紀嚴・卡斯楚 (Guillén de Castro, 1569–1631)。他年輕時是軍人，與羅培相識，總共寫了約 50 個劇本，最為人知的是《熙德的青年事蹟》(*The Youthful Adventures of the Cid / Las mocedades del Cid*)，取材於早期的史詩《熙德之歌》(*El Cid*) (ca. 1140)。史詩的主角本名羅德瑞哥 (Rodrigo, ca. 1040–99)，歷史上原是卡斯提爾的將軍，驍勇善戰，但因受到誤解與毀

謗，遭受國王懲罰，於是成為傭兵，後來接受伊斯蘭教的雇用，因功獲得「熙德」（El Cid，意為大人、統領、總司令或護國公等等）的封號。他的形象在後來的傳說中逐漸蛻變，在十二世紀的史詩中他已成為西班牙的護國英雄。在卡斯楚的劇本中，羅德瑞哥因為榮譽感而為父報仇，殺死了情人的父親，陷入感情的困境，但後來率兵擊敗了入侵的摩爾人，獲得了「熙德」的榮銜與情人的芳心。後來法國的高乃怡 (Pierre Corneille, 1606–84) 模仿本劇寫出了劃時代的《熙德》(Le Cid)（參見第七章），卡斯楚的劇本隨著受到國際的重視。

另一個著名的劇作家是莫利納 (Tirso de Molina, ca. 1584–1648)。他生於馬德里，年輕時即成為天主教士 (1601)，創作豐富，除散文詩歌外，自稱寫了 400 個以上的劇本，現存約有 80 個。他的劇作範圍廣泛，有以《聖經》為根據的悲劇，也有批評時事的喜劇，更不乏從傳說或歷史中取材的作品，筆觸細膩，幽默多趣，不僅展現他對歷史的洞見以及對女性心理的了解，同時充滿了超越道德規範的行為與可驚可怖的舉動，深受當時觀眾的歡迎。正因為如此，他的劇作受到不少衛道之士的質疑與反對。教會為了息事寧人，將他調離馬德里 (1626)，中斷了他的創作生涯，他的戲劇於是逐漸為人淡忘，直到十八世紀末期才被人重新發現，公認他是西班牙戲劇黃金時代重要的作家之一。

莫利納最著名的劇本是《塞維亞的浪子與雕像的客人》(The Trickster of Seville and the Stone Guest) (1620–30)。它的故事來自西班牙的傳說，主角唐璜 (Don Juan) 是十四世紀塞維亞城的世家子弟，風流倜儻，性喜漁獵美女，劇中他在不同情況下追求不同的對象，充分展現了他的膽識口才，以及靈活多變的機智和手腕。一如他求愛過程的多彩多姿，唐璜的敗亡同樣匪夷所思。他一度企圖非禮安娜，她的父親剛扎羅將軍 (Gonzalo) 趕來救援時被殺成重傷，死前誓言將作屬鬼報復。後來唐璜在墓園中看見他的塑像，嘲笑他尚未實踐他報仇的威脅，並玩笑式的邀他共進晚餐。未料剛扎羅在黑夜果然出現與他共餐，然後回邀他至墓園饗宴。他依約前往時，發現食物只是蛇肉、手

指甲，及毒蛛等等，但他仍照吃不誤。餐後剛扎羅果然將他打死，接著電光閃閃，雷聲隆隆，一切化為烏有。

自從莫利納的作品重新發現以來，從莫札特以降，模仿、改編、重新詮釋唐璜的歌劇、戲劇、詩歌不勝枚舉，使他成為舉世知名的人物。對於他的詮釋與評價則莫衷一是，有的認為他是一個「玩女人的男人」(womanizer)，有的認為他是個情不自禁的多情種子。這樣的眾議紛紜，反證出唐璜歷久常新的魅力。

另一個作家是阿拉貢 (Juan Ruiz de Alarcón, 1581–1639)。他生於墨西哥，在那裡生活、求學、工作，後來回到父母之邦的西班牙尋求發展 (1614)，撰寫了大約 25 個劇本，其中難免滲入了異國情調。它們大都是諷刺性的喜劇，強調在求情說愛、待人接物時的人品、格調與風範，與當時浪漫式的愛情劇迥然不同，因此被認為說教成分很高。其實他的劇本結構精簡，人物造型活潑，對話風趣，演出效果良好。他的代表作是《假作真時真亦假》(*The Truth Becomes Suspect*) (1634)。劇情略為：主角賈西亞 (Don García) 是貴族子弟，因為長兄亡故而得到繼承權。他天性喜歡撒謊。有天他在馬德里銀飾店遇到甲、乙兩女，吹噓自己的貴族身分。他對甲女有意，她也為他動心，但他的僕人弄錯了兩女的名字，以致當他父親要為他撮合甲女時，他答稱已有意中情人乙，最後他們結婚，甲女最後也琵琶別抱。本劇後來被高乃怡改編為《騙徒》(*The Liar*)，對法國喜劇頗有影響。

6-8 最後一位戲劇大師：卡爾德隆

卡爾德隆出生於馬德里的望族，幼年時父母先後去世，在長兄的贊助下就讀最好的薩拉曼卡大學，主攻邏輯、哲學及神學五年，獲得法律學位 (1620)。畢業後為王宮寫了《愛情、榮譽與力量》(*Love, Honor, and Power*) (1623)，開始了他終生獻身劇場的序幕。在西班牙軍隊攻克荷蘭的布瑞達以後，他編寫了《圍攻布瑞達》(*The Siege of Breda*) (1625) 表示慶祝，從此獲聘

▲1881 年在馬德里舉行的卡爾德隆兩百週年紀念遊行 © akg-images

為王宮的特約編劇。卡爾德隆有一位祕密情人，育有一子，後來母子先後去世，卡爾德隆傷慟之餘，選擇成為天主教士 (1651)，並停止為公眾劇場編劇。他去世時高齡 81 歲，有 3,000 人手執火把參加他的悼祭行列。

卡爾德隆的戲劇大體分為三類，其名稱與數量如下：聖體演出劇 (the autos sacramentales) 約 80 個，世俗劇 (comedias) 約 100 到 120 個，以及專為宮廷編寫的短劇及音樂劇約 20 個。現存總共約 100 個，其中他自己最重視的聖體演出劇幾乎全部保留，但他的不朽盛名卻是在世俗劇，尤其是膾炙人口的《人生如夢》。

《人生如夢》(*Life Is a Dream*) (1636) 以波蘭王室為中心，由一個主情節及一個副情節密切交織組成。在主情節方面，王子塞機思門多 (Segismundo) 出生時導致母后難產去世，星象家們依據天象，斷言他以後必將危害王室，國王巴思理敖 (Basilio) 遂將他交託克羅拓多 (Clotaldo) 將軍監護，多年來一直密禁於邊疆古塔。王子長大後，國王為了觀察他是否適合繼位，命令將軍在夜晚將王子麻醉，為他換上新服抬進宮內。次晨王子甦醒後，在接見朝臣時行動鹵莽乖張，國王失望萬分，飭令將他麻醉後送返古塔。群眾在知道王子健在後，攻佔古塔將他釋放，並敦請他率領眾人抵抗王軍。國王戰敗後挺身就戮，但王子聲稱他不願成為弒父逆子，讓星象家的預言成真，國王聞言大喜過望，於是主動遜位。

如上所述，有兩個重要的主題環繞王子塞機思門多的命運：第一個是天象與個人命運的關係。當時歐洲普遍相信天象展示上帝的意旨，國王巴思理敖對這種看法固然沒有直接否認，但他懷疑人類解讀天象的能力，因此當他身邊的星象學家將王后的難產去世歸咎於王子出生的星象時，他顯得將信將疑，暫時將他囚禁高塔。最後面臨選擇王位繼承人時，他採取了現代科學所使用的觀察方式，初始雖然失敗，但最後終於化解一切疑慮，為國家找到明君，同時也等於否定了當時仰賴星象的觀念。

第二個主題是人生是否如夢。自從王子被麻醉抬進宮內以後，他就開始感到人生如夢，在被抬回古塔後更加深了這種感覺。他擴大個人的遭遇為生命的普遍現象，慨然說道：

> 我夢見因為那些控訴
> 在這裡的監獄拘留；
> 我也夢見過另種情況，
> 目睹自己比較歡暢。
> 生命是什麼？一種瘋癲，
> 生命是什麼？一種幻覺、

> 一種陰影、一種虛構。
>
> 滔天福祿渺如秋毫，
>
> 人生一切不過幻夢，
>
> 所有幻夢都是幻夢。

接著在突如其來的群眾擁他為王時，他並沒有感到喜出望外，反而第三次感到人生如夢似幻。他所以能捐棄這種觀念，是他在一連串的打擊、勸導和思考之後，逐漸認識到人生即使如夢，仍然有作人的原則；更重要的是，作為一個王子，他對臣民有不可卸除的責任。他於是改被動為主動，毅然領眾作戰，取得了發號施令的地位，藉以展現他光明磊落的心胸，並採取仁民愛物的舉措。綜合言之，本劇透過辯證法的過程，從否定生命到肯定生命，對這個普世的問題提出了生動的證言。

和以上主情節密切交織的副情節中，主角若霞 (Rosaura) 自以為遭到波蘭公爵阿思托弗 (Astolfo) 始亂終棄，於是與僕人克拉林 (Clarín) 扮成男性前往波蘭尋仇。在將軍前來古塔提調王子時，她預先將自己佩劍送給他作為防身武器，結果她們主僕及王子被將軍一同帶回宮廷。在宮廷中，公爵坦誠對若霞感情依舊深厚，但因她生父不明，身份懸殊，不能和她結婚。將軍此時挺身而出，承認自己是她生父，於是若霞順利與公爵連姻。如上所述，副情節基本上是個「披風與佩劍劇」，它的發展環繞著主角若霞的婚姻和榮譽，僕人克拉林 (Clarín) 則是劇中的「傻丑」，發揮著插科打諢的調劑功能。

從劇本的開頭，若霞的命運與王子的命運即密切相連，互為影響。在古塔，是她首先對王子表示同情，送他寶劍作護身武器；在宮廷上，當王子要刺殺將軍時，是她從他手中奪回寶劍，責備他行動魯莽。最後，當王子被送回高塔，是她首先去探望他，並且央求他幫助她恢復名譽。經由與她的接觸，從小就與世隔絕的王子一步一步領略到人情世故，以及承諾與責任。總之，本劇結構謹嚴，思想深邃，人物刻劃生動，是世界劇壇璀璨的奇葩。

卡爾德隆最後的一個世俗性的長劇是《薩拉美亞村長》(*The Mayor of*

Zalamea) (1651)，它是個「披風與佩劍劇」，劇情與羅培的《國王是最偉大的父母官》有些類似：一位上尉強暴了當地富農葛雷斯伯 (Crespo) 的美麗女兒，富農後來當選村長，建議上尉與女兒結婚，但上尉因為階級懸殊予以拒絕，村長遂將他逮捕入獄，等候國王處置。上尉的直接上司率兵要求放人時，村長率眾抗拒，最後下令將上尉絞死。接著國王來到，在聽取雙方的論辯後，裁決上尉固然罪大惡極，但村長亦無權懲罰皇家軍官。不過基於人民追求正義的願望，又始終尊重他是最高的仲裁者與保護人，國王不僅寬恕了村長，並恩允他終身擔任此職，同時安排他的女兒進入修道院。除了以上的重點外，劇中還有許多插段，製造了很多打鬥與歌舞表演，有的甚至被批評為過分色情。總之，本劇贏得了廣大的歡迎，可惜演出不久，卡爾德隆心愛的獨子夭折，他哀痛萬分，從此停止編寫這類世俗劇。

卡爾德隆的宗教劇本中，最為人熟知的是《伯沙撒王的盛宴》(Belshazzar's Feast / La cena del rey Baltasar) (ca. 1634)。故事來源是《舊約聖經》中《但以理書》(the Book of Daniel) 的第五章，羅培曾據以編為劇本，卡爾德隆在重編時，擴大成為上下兩部，共 20 場，其中除了經文中的伯沙撒與但以理之外，其他的人物都只有「寓意性」(allegorical) 的名字，如「虛榮」與「盲目崇拜」等等，與中世紀的寓意宗教劇一脈相承。故事發生在巴比倫王宮中美麗的花園，已與「虛榮」結婚的伯沙撒王，現在又要娶「盲目崇拜」，但以理試圖阻止時，反而遭到侮辱威脅。但以理呼喚報仇，「死亡」應聲出現，身帶刀劍，外罩披風，上繪骷髏，使國王突感恐懼憂傷。第二部中，為了解除「死亡」的威脅，「虛榮」與「盲目崇拜」誘勸伯沙撒享受佳餚美酒，在撲鼻花香中擁抱她們的嬌軀。「盲目崇拜」說道：「陛下從我的擁抱中可以感受到您的偉大，那是最甜蜜的愛的珍饈，其中嗅、味、觸、聽與視覺合而為一。」伯沙撒王召喚上酒時，「死亡」偽裝成侍從給他毒酒，他舉杯向三萬個偶像神祇致敬，立刻雷聲隆隆，越來越響，但以理告訴他上帝藉此宣告他靈魂的死亡，接著「死亡」將他的肉體殺死。最後但以理說，馬德里此時已經準備好神祕的盛宴：耶穌的聖體正等待眾人享用，接著舞臺上出現了

教堂的聖壇，景觀美麗動人，全劇告終。

本劇文詞優美，情節流暢中富於變化，狂歌豔舞的場面一再出現，加以佈景與音響的配合，使全劇從頭至尾令人興致盎然。劇中透過擬人手法，寓意非常清楚：「虛榮」等於「驕傲」，是基督徒罪惡的起點；「盲目崇拜」違反了十誡的第一條；伯沙撒與兩女體膚相親，身體與靈魂的死亡只是時間問題；劇中透過兩女裝扮成朝陽與豔日的表演，更具體呈現時間的侵襲無法抗拒。劇末由但以理宣告馬德里神祕的盛宴，指出正確信仰的殿堂，將虛構的故事與現實結合，可說畫龍點睛。

卡爾德隆其它的聖體演出劇大都闡揚耶穌聖體的奧祕，但形式與情節變化無窮，在境界上更不斷提升，至他生命的暮年近乎到達完美的境界。它們的劇目包括《上帝的葡萄園》(*The Lord's Vineyard*) (1674)、《商船》(*The Merchant's Ship*) (1674)、《窮人的新醫院》(*The New Hospital for the Poor*) (1675)，以及《虔誠的牧人》(*The Faithful Shepherd*) (1678) 等等。在這些作品中，他對人類的冥頑愚蠢作了最熱情的了解與最動人的表達，呼籲信仰上帝才是生命應有的歸宿。卡爾德隆的後繼者既無他的篤信，又缺少他的文藻，只能依樣畫葫蘆，乏善可陳，加以宗教劇在歐洲其它地區大多已經遭到禁演，所以隨著卡爾德隆的謝世，聖體劇的演出也就成為絕響。

卡爾德隆的第三類戲劇，主要是為新建的皇家劇場編寫，一般都很簡短，為的只是提供一個故事架構，藉以展現驚奇美妙的機關佈景。為了配合王室的口味，它們大多取材於古典神話或田園詩歌，詩詞優美，此外則乏善可陳。這些劇本包括《最大的誘惑是愛情》(*The Greatest Enchantment Is Love*) (1635) 與《三大奇觀》(*The Three Great Prodigies*) (1636) 等等。後來皇室引進了義大利的歌劇，卡爾德隆應邀為它作詞，因為演奏地點經常是在扎爾醉拉 (La Zarzuela) 的狩獵行宮，這種歌劇也就稱為「扎爾醉拉」。實際上，這種歌劇可以視為「說唱劇」，它的音樂大都以西班牙的民俗音樂為基礎，加工調整後仍然接近小調，比較容易說說唱唱，至今仍然受人喜愛。

6-9　皇宮劇場：舞臺藝術的巔峰

菲力普二世（1556–98 在位）以後，繼承的君主是菲力普三世（1598–1621 在位）與四世（1621–65 在位）。他們父子都熱愛戲劇，不僅經常徵召劇團在宮內演出，還鼓勵貴族參加，甚至自己有時也粉墨登場。貴族們也經常演出戲劇自娛娛人。

四世登基時青春正富，他和他的大臣都深信，宏大而美觀的大花園，有助於提升皇室在國際上的形象，於是決定大興土木。當時西班牙缺乏這種人才，於是經由佛羅倫斯的麥迪奇家族，邀請到柯思模・駱提 (Cosimo Lotti, 1571–1643)。駱提長年追隨名師，既能主持建築花園、大廈、城堡與水利工程，又會雕塑、譜曲與舞臺設計，多才多藝。駱提以工程師身份到達馬德里後 (1626)，亟欲展現自己多方面的才能，於是在次年製作了西班牙的第一個音樂劇《沒有愛情的森林》(The Loveless Jungle) (1627)，編劇是羅培・德・維加，劇情略為：愛神維納斯來找尋她的兒子丘比特，發現他正在江水中與一些姣美的水仙戲耍。她勸他到馬德里去，因為那裡美女如雲。她離去後，江神憤怒中讓江水溢出堤岸，維納斯於是再度出現，告訴江神恢復平靜，因為丘比特到此一遊的訊息一旦傳開，將會吸引更多的美麗水仙前來江中。駱提依據這個故事，設計了一連串的活動景觀，幕起時出現馬德里滾滾流動的江水，水中魚群悠游跳躍；跨江的大橋上有行人走過，接著維納斯坐在由天鵝拖動的車上從天而降。這一切的奇觀異景，連同製造它們的機器，都一一呈現在觀眾眼前，令他們驚嘆讚美不止。編劇羅培・德・維加看到演出後說道，這樣的景觀效果使「耳朵屈服於眼睛」——這正是常見的感慨：詩人劇作家被舞臺藝術家踩在腳下。駱提藉此獲得了優厚的年俸，從此終生留在馬德里宮廷工作。

為了上演更多更好的「機關佈景戲」(machine play)，駱提興建了兩個劇院，地點在馬德里的「世外桃源」(Buen Retiro)。它是一個面積很大的公園，中間原有個王室人員在重要節慶時相聚取樂的宮殿。駱提先在宮殿內興建了

一個臨時劇場 (1633)，同時開始興建永久性的「宏偉」(Coliseo) 劇場，在
1640 年完成，豪華奢侈雄視全歐。像馬德里的公眾職業劇場一樣，這個劇場
設有包廂、旁座、中庭與女座，但不同的是，駱提很可能將義大利已有的「畫
框拱門」(proscenium arch) 與換景的配套措施，移植到了他新建的劇場。

「宏偉」的開幕戲對民眾開放，邀職業劇團來此演出，戲碼是新編的《維
洛那的門第鬥爭》(The Factions of Verona)，是一個簡陋的《羅密歐與茱麗
葉》的故事。為了取悅皇室人員，演出中盡量製造一般公眾劇場的粗俗情景，
如中庭觀眾的吵雜走動，女座觀眾的假裝打架，此外還特別暗藏了幾箱老鼠，
適時放出，讓她們嚇得驚叫。自此以後，宏偉劇場就經常對民眾開放，收取
與公眾劇場同樣的入場費，按照比例分給慈善機構。有時演出的景觀特別可
觀，只有宮廷人員才能進入劇場，但是按照駱提巧妙的設計，只需轉動舞臺
後面的一道牆壁，坐在廣闊公園的觀眾也可以看到舞臺的演出與「妙景」
(glory)，達到君民同樂的理想。

駱提死後，無人能夠操控舞臺的機具，閒置數年後才從義大利聘來畢安
科 (Baccio del Bianco, 1604–57)，他同樣多才多藝，不僅恢復演出，還能製造
更為精彩的景觀。經過了兩代的觀察學習，西班牙最後培養出自己的人才操
控這個機械複雜的舞臺，可是隨著國力的衰微，英雄不久就無用武之地。

6–10　法國王族掌握政權，戲劇沒落

菲力普四世 (1621–65) 去世後，由他 4 歲的兒子繼承王位，是為查理二
世 (Charles II，1665–1700 在位)。由於數代內親通婚的結果，二世生來就有
嚴重的身體和精神殘疾，執政時大權旁落，派系紛爭不斷，貪汙盛行，國力
虛耗。他沒有子女，去世後立即爆發了王位繼承戰爭，最後奪得王位的是菲
力普五世（Philip V，1700–46 在位）。他是波旁 (Bourbon) 家族的後裔，法王
路易十四的孫子。此後除了佛朗哥 (B. Franco) 將軍驅趕國王、獨裁專政的期
間 (1939–75) 以外，波旁家族的後裔一直擁有西班牙的王位，直到現在。

　　菲力普五世帶來的不僅是改朝換代，更是法國文化的移植；在戲劇方面，更直接導致西班牙戲劇的沒落。在以前，西班牙的劇本曾是法國劇作家們模仿的藍圖，但是法國在 1637 年樹立了新古典主義理論的權威，要求劇作家遵守許多規律，如悲、喜劇必須分開，寓教於樂，以及三一律等等。這些觀念在 1730 年代被引進西班牙，逐漸成為衡量西班牙戲劇的標準。從 1750 年代以後，越來越多的本土劇本被徹底改編，連黃金時代泰斗的作品都不能倖免。原作中本來悲、喜事件相互激盪，現在則將兩類事件彼此割裂，分成悲劇與喜劇。這些改編雖然粗糙，仍然受到相當廣大的歡迎。創作方面，後起的劇作家大都以法國作家為榜樣，在早期的喜劇傾向模仿莫里哀，後來法國出現了涕淚喜劇，劇作家狄德羅等人又成為他們精神上的導師。總之，西班牙在以前是法國的老師，現在變成了學生。

　　在十八世紀晚期，西班牙的戲劇作家趨向於從中世紀的本土戲劇裡找尋創作的靈感或材料，不過他們同時又要兼顧法國的理論，以致仍然缺乏佳作，其中比較傑出的是《拉瑰兒》(Rachel) (1778)，呈現早期某西班牙國王的一位猶太情婦拉瑰兒，如何被一群愛國志士殺死。除此以外，還出現了一些不拘一格的「小品」(Short genre)，以馬德里小市民的生活為題材，取悅觀眾。這種小品至今仍在流行。法國在十八世紀中葉展開啟蒙運動時，西班牙隨即引進它的觀念，可是法國發生大革命後 (1789)，西班牙立即關閉邊境，企圖阻擋革命勢力的蔓延。因為王位繼承問題，拿破崙率軍入侵 (1808)，戰爭歷時六年，西班牙傷亡枕藉，經濟破產，加以政府腐敗無能，民不聊生，海外殖民地也喪失殆盡，以致發生內戰。這些內外交煎的結果，使西班牙戲劇長期陷入谷底，直到二十世紀才再度綻放光芒。

第七章

法國:
1500 至 1700 年

摘　要

◆◆◆

法國在十五世紀下半葉才陸續削平各地獨立的諸侯勢力，建立了真正統一的王國。1530 年代，法文成為官方語言，陸續翻譯了很多希臘和羅馬的古典作品，引起模仿性的劇本創作。由於新教 (Huguenots) 迅速擴散，與官方信奉的天主教發生嚴重衝突，導致十六世紀後半葉內戰頻仍，很多君王遭到暗殺。

戲劇方面，首都巴黎在 1548 年建立法國第一座永久性的表演場所布爾崗劇院 (Hôtel de Bourgogne)，但建築甫畢，政府就禁止上演宗教戲劇，但授予劇院巴黎演出的專利權作為補償，任何在市區內公演的劇團必須向它繳付權利金。

在十六世紀中葉法國政局的動盪中，皇太后凱莎琳 (Catherine de' Medici, 1519–89) 攝政 30 年 (1559–89)。為了運用表演藝術鞏固政權，她從娘家義大利引進演員進駐布爾崗劇院 (1577)，更在主要城市巡迴表演各種雜耍，後來逐漸蛻變成「宮廷芭蕾」(ballet de cour)，廣受歡迎。外省民間巡迴劇團為數甚多，其中不少來首都演出，但均無法長期立足。

波旁家族入主王朝後 (1589)，確立天主教為國教，但保證新教徒的權利，基本上解決了宗教問題。家族的第二任國王路易十三繼位時 (1610–43 在位) 年僅 9 歲，樞機主教利希留 (Cardinal Richelieu, 1585–1642) 長期擔任首相，勵精圖治，法國成為當時歐陸最強大的國家；他還大力支持戲劇，促成法國戲劇的突飛猛進，不但產生了第一個職業劇作家亞歷山大・哈第 (Alexandre Hardy, ca. 1570/72–

1632)，接著更出現了劃時代的高乃怡 (Pierre Corneille, 1606–84)，他的《熙德》(Le Cid) (1637) 不僅盛況空前，有關它的討論，更奠定了「新古典主義」的權威，影響歐陸長達兩個世紀。

路易十四（1643–1715 在位）登基時，樞機主教馬扎林 (Cardinal Jules Mazarin, 1602–61) 擔任首相。他喜愛義大利歌劇，引進了義大利最先進的舞臺設備。路易十四年輕時喜歡跳舞，宮中經常舉行芭蕾舞劇，作曲者是巴普提斯・呂利 (Jean-Baptiste Lully, 1632–87)，編劇是莫里哀 (Molière, 1622–73)。兩人後來運用和國王的密切關係自創事業，呂利成為法國歌劇的泰斗，莫里哀則在喜劇方面獲得不朽的地位。悲劇方面，哲安・拉辛 (Jean Racine, 1639–99) 的作品是這個劇類的高峰。這兩人在 1670 年代離開法國劇壇後，宮廷將當時最好的劇團合併成為「法蘭西喜劇院」(Le Théâtre Français) (1680)，這是歐美第一個成立的國家劇院（含劇團），至今仍巍然屹立。

◆◆◆

7–1 十六世紀的人文戲劇和宮廷芭蕾

查理曼大帝建立的帝國在他死後 (814)，迅即分裂為很多小的政治單元（參見第三章），分別割地自雄，其中有的建立了法國，有的跨過大西洋，在英國建立王朝。這兩個王朝爭權奪利，最後爆發了「百年戰爭」(Hundred Years' War) (1337–1453)。法王查理七世（Charles VII，1429–61 在位）本來只能苟存於法國南部，直到聖女貞德積極勤王才重振聲勢，擊退英軍，收服失土。他的兒子路易十一繼位後（Louis XI，1461–83 在位），運用戰爭和巧取豪奪等一切手段，陸續削平貴族諸侯的勢力，建立了統一的王國。之後他數次入侵義大利，因而接觸到那裡蓬勃發展的人文主義。法蘭西斯一世

（Francis I，1515–47 在位）更積極推動文藝復興運動，宣佈法文為國語 (1530)，建立皇家學院，教授希臘文、希伯來文和阿拉伯文，最後宣佈以法文取代拉丁文為官方文字 (1539)。在他的同情與容忍下，新教 (Huguenots) 迅速擴張，但它茁壯後卻極力攻擊官方的天主教，國王感到威脅日重，開始加以壓抑，最後更下令屠殺 (1545)。從此雙方都採取激進手段，導致半個世紀內戰頻仍。

在舊教與新教的衝突中，巴黎禁止公演宗教戲劇 (1548)，建築甫畢的布爾崗劇院 (Hôtel de Bourgogne) 也遭到波及。宗教劇盛行期間，巴黎的「耶穌受難兄弟會」(Confraternity of the Passion) 在十五世紀獲得專利權。它在 1545 年將原來演戲的醫院改建成孤兒院，又與另一個兄弟會「無憂之子」(Enfants sans souci) 聯手買了巴黎一塊偏僻廉價的土地，興建了法國第一間永久性的布爾崗劇院。在巴黎議會猝然禁止上演宗教戲劇後，兄弟會只好改演世俗戲劇，但當時既有的劇本大都是鬧劇，難以長期吸引大量觀眾，更因為只有偶爾演出，水準上又遠遜職業劇團，於是不時把劇院出租給其它劇團，後來更完全放棄自製節目 (1597)。為了維持生存，兄弟會運用其宗教與政治的影響力，將它的專利權擴大到整個巴黎市區，任何外省的巡迴劇團必須對它繳付權利金，才能在市區內短期公演，也就是不能落地生根，永續經營。那些企圖到首都淘金的劇團大都鎩羽而歸。

在義大利人文主義的影響下，法國很多天主教學校的教師模仿西尼卡的悲劇，用押韻的拉丁文編寫劇本，往往以古喻今，影射時事。法文成為官方文字後，學術界迅即翻譯出版了很多古典希臘和羅馬的悲劇和喜劇，以及亞里斯多德的《詩學》和荷瑞斯的《詩藝》。當代義大利人文主義的劇本，同樣透過翻譯移植到了法國。創作方面，有七位作家以「七星座」(the Pleiades) 的名稱結合，相約以法文作為創作工具。他們之中的 E. 裘德耳 (Étienne Jodelle, 1523–73) 專長戲劇，模仿古典戲劇寫出了妻子外遇的喜劇《尤金》 (*Eugene*) (1552) 和悲劇《囚后克利歐佩特拉》(*Cléopâtre Captive*) (1553)。這是法文的第一個悲劇，呈現埃及女王在被俘之後，選擇自殺前的恐懼與猶疑。

它們後來在亨利二世（1547–59 在位）的王宮演出。三年以後，宮中又上演了義大利作家崔斯諾的悲劇《索芙妮斯巴》(*La Sophonisba* 或 *Sophonisbe*)。這些演出相當沉悶，但亨利二世為了提倡和鼓勵，一再和王后凱莎琳 (Catherine de' Medici, 1519–89) 親臨觀看。

亨利二世英年早逝，他的三個兒子都非常年幼，凱莎琳以皇太后的身份攝政，長達 30 年 (1559–89)，世稱麥迪奇的凱莎琳時代 (the age of Catherine de' Medici)。她出身於佛羅倫斯的望族麥迪奇家族（參見第四章），叔父為天主教教宗，自幼在羅馬宮廷長大，見多識廣，意念深沉。現在她面臨政治與宗教的重重挑戰，於是盡量運用她娘家最擅長的表演藝術來宣揚王室的政策，同時收納人心，保護年幼的國君。

從法蘭西斯一世開始，每當國王到各個城市巡幸時，即有所謂「快樂入城」(joyous entry) 儀式，由各城市市民佈置街道，贈送禮物與該市的鑰匙，歡迎國王的蒞臨。亨利二世繼位後也延續這個傳統 (1550)，得到的歡迎更為隆重。他的長子登基時年方 7 歲，而且在一年後夭折；他的次子為查理九世（1560–74 在位），登基時一度遭到挑釁。在繼承問題略微平定之後，凱莎琳就帶著這個 10 歲的幼君巡幸主要城市 (1563)，讓它們建立歡迎牌坊，同時舉辦各種大規模的節慶活動，展演音樂、雜耍、舞蹈，以及武士比武等等，籠統稱為「壯麗」(magnificence)。

這些「壯麗」逐漸蛻變成「宮廷芭蕾」(ballet de cour)。1570 年，為了慶祝查理九世的婚禮，宮廷演出了幾個短劇。它們類似義大利的「幕間劇」(intermezzo)，各有不同故事，其中之一是《愛的天堂》(*Paradis d'Amour*)，呈現查理九世和他的兩個兄弟守護天堂，擊退妖魔，結尾由當時著名的歌手唱著歌曲從天而降，兄弟三人則帶領 12 個仙女演出長段芭蕾。這些表演顯示出凱莎琳盡量調和宗教紛爭，希望國泰民安，但實際績效甚微，在 1572 年的「巴唆羅密聖徒節」(Saint Bartholomew's Day) 更爆發空前災變：巴黎的天主教徒在兩天之內殺死了新教徒 3,000 餘人，全法國受害者更難以估計，可能高達 60,000 人。身體、精神原本虛弱的查理九世受此刺激後不久去世。

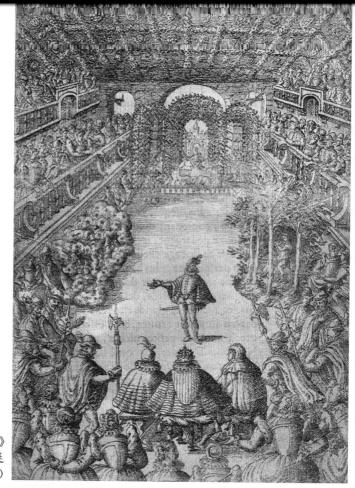

▶《皇后喜劇芭蕾》
在亨利三世的宮廷
中演出（達志影像）

　　他的弟弟繼位為亨利三世（1574–89 在位）。在他任內，原來獨立且簡短
的宮廷芭蕾結合成一個整體，表演一個長的故事。首開其端的是《皇后喜劇
芭蕾》(*Ballet Comique de la Reine*) (1581)，它取材於荷馬的《奧德賽》，其中
仙女塞絲 (Circe) 將希臘水手化為豬狗，後來奧德賽將她制伏，水手們才得恢
復原形。在這個芭蕾舞劇中，寓意型的神話人物，經由一連串的情節，配合
優美的音樂舞蹈，顯示善與惡的鬥爭，最後在法國國王的領導下，理智與道
德終於破除了聲色的誘惑，獲得勝利。這次演出受到非常熱烈的歡迎，此後
宮中幾乎每年都有演出，到十七世紀發展成法國式的歌劇。

　　亨利三世對新教作了很多讓步，引起舊教的強烈反彈，一再逼迫他收回
成命。有些舊教的野心貴族甚至割地稱雄，在 1580 年期間尤其激烈。三世最
後無法抗拒，瞞著母后將反對勢力的領袖誘騙至宮中殺死。凱莎琳在驚懼痛
心中與世長辭，他自己也在一年後被一個狂熱的舊教教徒殺死 (1589)，瓦盧

瓦家族 (House of Valois) 所建立的王朝從此消失 (1328–1589)，接替它的是波旁王朝 (The Bourbon Dynasty)。

7-2 十七世紀的政局與劇場

波旁王朝的首任國王亨利四世（1553 生，1589–1610 在位）是亨利三世的妹夫。他飽經宗教內戰的危險和困擾，曾兩度被迫改變信仰，於是在 1598 年頒發《南特詔令》(Edict of Nantes)，確立天主教為國教，但保證新教徒信教的權利，基本上解決了宗教問題。可是正當他準備遠征德國前夕，又被一個天主教的狂熱份子暗殺身亡。他的兒子路易十三繼位時（1610–43 在位）年僅 9 歲，由他的母后麥迪奇的瑪麗 (Marie de' Medici, 1573–1642) 擔任監護人。她不僅肆意操控朝政，而且在國王成年後仍然拒絕交出實權，最後導致宮廷政變，將她放逐 (1617)。

在這個變局中利希留 (Cardinal Richelieu, 1585–1642) 脫穎而出。他在一次重要的國際會議中代表教廷出席，趁機為被放逐的王太后說項，促成母子和好，也贏得了雙方的信任，於是獲選為法國的外交部長。他後來受到羅馬教廷冊封為樞機主教，隨即受到國王任命為首相主持國政 (1624)。經過他 30 年的勵精圖治，法國建立了鞏固的絕對君權，成為當時歐陸最強大的國家。

政局漸趨安定以後，巴黎人口逐漸成長，估計概數為：1594 年 21 萬，1634 年 42 萬，1700 年 51 萬。因為布爾崗劇院獨佔演出專利權的關係，為這些市民提供表演娛樂的都是外來的巡迴劇團。據估計，在 1590 至 1710 年之間，外省先後出現了大約 400 個巡迴劇團。每團一般約有 8 至 12 個演員，他們以股份制的方式自動組合，訂立二至三年的契約，在每次演出後分配收入。這些劇團中的「皇家劇團」(The Royal Company)，在演員梵樂蘭・勒康特 (Valleran Lecomte) 的領導下，從 1598 年起輪流在布爾崗劇院和外省演出，可是他一直遭遇經濟困難，終於在 1612 年放棄巴黎。

這個劇團的鬧劇演員古靈 (Robert Guerin, ca. 1554–1634) 藝名是葛羅吉

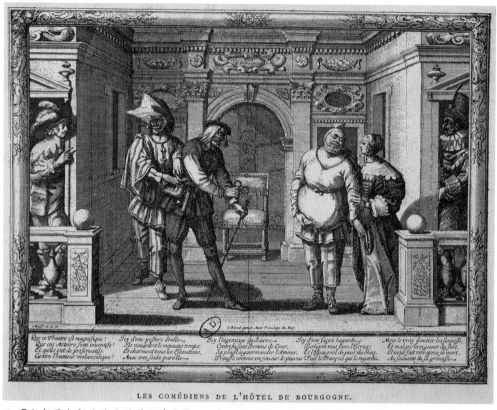

LES COMÉDIENS DE L'HÔTEL DE BOURGOGNE.

▲【在布爾崗劇院演出的藝術喜劇】，版畫，法國巴黎歷史博物館藏。畫面中可以看到古靈腰纏厚帶突出大腹的模樣。© akg-images

昂（Gros-Guilllaume，Gros 是胖子的意思），立即另組劇團，同樣輾轉於巴黎和外省之間，演出義大利式的鬧劇。古靈身體矮胖，但他化缺點為特色，故意腰纏厚帶，突出大腹，看起來像個水桶；他還邀約另外兩個身形特別的演員，彼此外觀相映成趣。他們三人還各有特長，有的動作靈活，有的擅長笑話，有的歌聲嘹亮，分別飾演調皮搗蛋的僕役，一知半解的學究，和愚不可及的傻瓜。每當他們表演，劇場總是笑聲盈耳，掌聲連連。1629 年，首相利希留以國王名義賜予劇團補助，並且協助該團租用布爾崗劇院長達五年 (1629–34)，直到葛羅吉昂去世才終止。同一年，蒙多瑞 (Montdory, 1594–1654) 率團到巴黎表演。他是法國當時最好的演員，高乃怡看到他演出的《假

信》(*The False Letters*，又名 *Mélite*)
後，不但給他補助，並將一個網球場
改建成瑪黑劇院 (the Marais Theatre)，
交由他的劇團使用 (1634)。這樣就打
破了布爾崗劇院的獨佔局面，讓兩個
劇團彼此競爭，相互汲取，促成法國
戲劇的突飛猛進。《假信》的內容及重
要性，在下面再深入介紹。

　　網球從中世紀開始，就是風行歐
洲的運動。十六世紀後，巴黎一地的
網球場就數以百計，很多設在室內，
標準面積為約 27 公尺長，9 公尺寬，
兩層樓高。網球場的四邊一般都設有
觀眾座位，只需將一個短邊的座位撤
除就可建立舞臺。較長的兩邊是「通
座」(balcony)，其中一部分劃成若干
個小房間成為包廂 (box)，距離舞臺最

▲巴黎網球場，很容易改建成劇場。

遠的一邊也可以坐人，二樓最高的地方稱為「天堂」(paradise)，多為貴族的
車夫或僕役使用。這三邊中間的空間是「池子」(pit)，不設座位。這個從網
球場改建的戲院，整體大致可容納 1,600 名觀眾。布爾崗劇院的形式與大小，
因為缺少直接資料難以確定，但透過間接資料推斷，它的觀眾人數和瑪黑劇
院應該大致相等。

　　巴黎的劇場在十七世紀時每週演出二到三次。每次開始的時間不定，但
必須能讓觀眾在天黑前回到家中。因為座位沒有編號，先到的觀眾可佔據較
好的座位。為了不讓他們空等，劇場一般都提前表演一個「序曲」，然後才演
出正戲：它或是幾個短劇連綴在一起，或是一個長劇後再加上一個鬧劇。演
出進行中，除了池子裡大約 1,000 名的觀眾可以自由走動外，還有小販販賣

食品、飲料和其它物件。更糟的是，很多觀眾都佩戴刀劍，他們不時會發生爭執或毆鬥。總之，演出的情況一般都相當混亂。

佈景方面，依據當時一位佈景設計師馬河洛 (Laurent Mahelot) 的回憶錄，當時戲劇中需要的佈景共有 71 種，佈景設計共有 41 類，如街道、公園、宮殿、墳墓、洞穴、監獄、棚帳、海灘等等。這些都只是示意性的故事背景，演出時視劇情內容，在舞臺兩邊各放置兩、三個佈景，在中間後面再放置一個。中間可能有門，供劇中人物出入。有些景片上面有透視性的繪圖，顯示義大利晚近舞臺藝術的影響，只是法國這時的佈景基本上仍然與中世紀的大同小異。

這三面佈景形成的空間中，本來只供演員表演。可是《熙德》在 1637 年 1 月上演時盛況空前，座位不夠，於是將部分觀眾安置在舞臺上面。從此之後，舞臺上開始坐人，有時多到 200 位，影響演出不小，但劇場經理為了增加收入，長久容忍，積非成是，有些「愛現」的人，尤其是紈褲子弟，更是樂此不疲。這個陋規，直到 1759 年才停止。

7-3　十六及十七世紀早期的戲劇

在十六至十七世紀之際的劇作家中，早期較為突出的是皮爾·拉瑞威 (Pierre de Larivey, ca. 1550–1619)。他是義大利後裔，定居在法國東南部的小鎮，在巴黎學習法律後，參加教會工作，歷任書記及參事 (canon)。他模仿義大利的藝術喜劇，改編了九個陰謀喜劇，將時空環境改成法國，對話使用通俗的法國散文，雖然粗糙，但極為生動傳神，甚受觀眾歡迎。他還翻譯了很多義大利的喜劇，為後來的作家留下了豐富的參考題材。

貢獻更大的是羅伯特·卡尼爾 (Robert Garnier, 1544–90)，他寫了七個劇本。早期的劇本從古代希臘、羅馬取材，模仿西尼卡，遵守三一律等規範，有時顯得單調沉悶；後期的劇本中改用「巴羅克」(baroque) 的形式，不僅事件較多，舞臺上也可呈現戰爭和暴力的行為。他的《戀曲》(*Bradamante*)

(1582) 以義大利史詩《奧蘭多的憤怒》(*Orlando Furioso*) 為基礎，自由呈現一對戀人在不能相遇的情形下對情人的思念。次年寫出的《猶太悲歌》(*Les Juives*) 呈現《聖經》中一個猶太國王和他的子女慘遭野蠻報仇的故事。卡尼爾的劇本都在布爾崗劇院演出，而在出版時他一再表示，他選擇的題材都和當時的宗教戰爭相關，希望藉劇本呼籲國人和平相處，以及呈現國君的責任和應當受到的尊重。從歷史的發展看，卡尼爾是法國十六世紀最偉大的悲劇作家。

另一個悲劇作家是蒙其瑞斯田 (Antoine de Montchrestien, ca. 1575–1621)。他在 1595 年出版了《索芙妮斯巴》。前此約 40 年，同名劇本上演時反應冷淡，現在他的新編本嚴格遵守正規悲劇的法則，受到熱切的回響，因此他在 1601 年又出版了五個悲劇，其中包括《蘇格蘭夫人》(*L'Ecossaise*)，呈現蘇格蘭女王瑪麗遭到英國女王伊麗莎白處死的故事；以及《何克特》(*Hector*) (1604)，呈現這個特洛伊的第一勇將如何不顧親人勸阻，以致與希臘人作戰致死。這些劇作中所一再探討的榮譽 (glory, reputation) 與審慎 (prudence) 的問題，正是後來法國劇作家關注的一個重點。

更為重要的是上述皇家劇團的專任編劇亞歷山大‧哈第 (Alexandre Hardy, ca. 1570/72–1632)，他是法國第一個以編劇為生的作家，自稱一生寫了 500 齣以上的劇本，但現在保留的只有 34 齣，因為直到他的晚年，劇團的老闆勒康特才允許他出版自己的作品。這些作品包括悲劇、喜劇、悲喜劇及田園劇。他的悲劇大都以希臘、羅馬文學作品中的人物為題材，如《黛朵自殺》(*The Suicide of Dido*)、《阿奇勒斯之死》(*The Death of Achilles*) 及《亞歷山大之死》(*The Death of Alexander the Great*) 等等，它們都撰寫於 1605 至 1615 年之間。哈第後來發現觀眾不喜歡悲劇，於是改寫喜劇，例如改編義大利小說家薄伽丘《十日談》中的《緋聞》(*Gossip*) (1610–20)，描寫一個年輕人讓他的朋友代替自己與妻子同眠。

哈第從西班牙取材的劇本更多，其中兩個劇本是從塞萬提斯的小說改編：《骨肉親情》(*The Force of Blood*)，呈現一個少女被一個不知名的青年強暴，

生下一子，數年後一個貴族認出此子為兒子的骨肉，於是促成青年與少女結婚。另一個是《老夫少妻》(El Celoso Extremeño)，呈現一個富翁娶了一個少女，為防止她紅杏出牆，安排她住在沒有窗戶的房子，可是防護縱然嚴密，她仍然投入一個青年的懷抱。丈夫發現後，不僅沒有懲罰他們，反而認為自己的錯誤更大，於是抑鬱而終。除了喜劇，哈第還改編了羅培‧德‧維加的《兩敗俱傷》(Lucrèce)：一個丈夫發現妻子與人通姦，於是將他們殺死，自己也因此喪生。

綜上所述，哈第的劇本選材大抵依循觀眾的興趣，不拘一格，且兼容並蓄。在劇本形式方面，他保留了古典羅馬戲劇的形式，如每劇五幕、臺詞使用詩歌、有歌隊與報信人等等，但為了故事的活潑生動，他經常使用巴羅克的風格，包括打破三一律及「暴力不上舞臺」(violence off stage) 的約束，使舞臺上充滿緊張刺激的場面：肢體衝突、化裝埋伏、強姦與謀殺等屢見不鮮。綜合來看，他不僅為當時的法國市民提供了娛樂，擴大了觀眾的數量，同時還提高了法國戲劇的水平，為後來的劇作家提供了更上層樓的材料與方法。

7–4　利希留首相支持下的戲劇

利希留在政務繁忙之際，同時注重學術與藝術。他改建了當時最有名的索邦大學 (Sorbonne)，增加了它學術研究的能力。當他知道一群巴黎知識界的菁英時常聚會討論文藝後，他鼓勵他們結合，成立了由 40 人組成的法蘭西學院 (the French Academy)，並頒發國家證照 (1637)，請他們對法國的語言及文學提出意見，希望他們能「淨化法文」。這個團體歷經變化，至今猶存。

在戲劇方面，利希留不但打破了布爾岡劇院的壟斷，還以國王名義補助劇團經費，開始時只有一個 (1630)，後來普及到很多重要劇團。中世紀以來普遍視演員為流氓地痞，當時法國社會仍然對演員持有很多偏見與輕視，利希留修正了相關的法律，並多方提升演員的社會地位。當時巴黎的文藝沙龍很多，他利用它們鼓動風氣，導致大量婦女進入戲院。為了提高戲劇的水平，

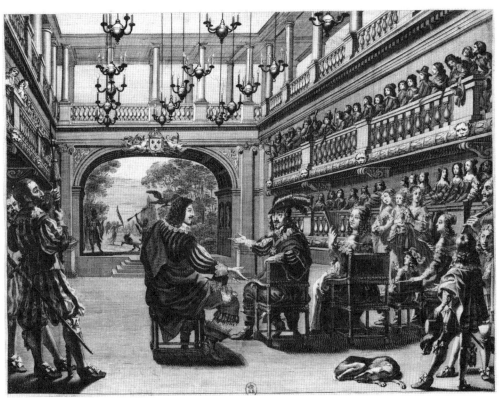

▲為了落實新古典主義的理想，利希留首相於 1641 年在他的官邸興建了法國第一座畫框式舞臺，但基本上仍是網球場的格局。圖中坐在左邊的是利希留首相，其次是國王路易十三及王后。（達志影像）

他組織了一個「五人創作社」(the Society of the Five Authors)，原意是由他想出一個悲劇的主旨，由這五人編寫劇情與對話，然後交給兩個劇團演出。最後，他在自己的宮廷建立了「主教劇院」(Palais Cardinal) (1641)，引進最新的義大利舞臺藝術。總之，由於利希留的大力扶植，法國戲劇從萌芽蕭索的處境，迅速邁入了春花燦爛的黃金時代。

從十六世紀中葉開始的法國悲劇，一直不受歡迎和重視，但是這個局面在利希留首相主政時完全改變。領導風騷的是瓊・馬瑞 (Jean Mairet, 1604–86)。他一度應邀參加利希留組織的「五人創作社」，總共編寫了十個劇本，大都在瑪黑劇院演出。他的一個田園劇式的悲喜劇 (La Silvanire) (1630)，完

全遵守三一律，在劇本出版的序言中，他進一步提倡這些規律應該普遍遵循。他接著將前人的《索芙妮斯巴》予以重寫 (1634)，在時空結構上遵守三一律，在人物的造型上遵守「合宜」(decorum)。這是法國劇場首次演出如此形式的悲劇，廣獲讚賞。受到他影響的作家之一是皮埃爾·杜賴爾 (Pierre du Ryer, 1606-58)。在他 18 齣劇本中，早期乃模仿亞歷山大·哈第的鬧劇、喜劇和悲喜劇，場次繁多。後期則著重悲劇，其中的《戰士遺恨》(*Alcione*) (1638) 尤其傑出。它的故事發生在利底亞（Lydia，今土耳其西部），該國國王禁止女兒麗蒂 (Lydie) 與他的勇將阿爾西勒 (Alcionée) 結婚，阿爾西勒憤怒中領兵圍攻首都，國王被迫同意兩人婚姻，勇將隨即領軍撤退。劇本開始時，麗蒂公主正在愛情與榮譽之間掙扎，國王也反悔以前的城下之盟，力言阿爾西勒沒有貴族血統。他還對群臣解釋，最初勉強同意公主的婚姻是為了國家的利益，現在要解除婚約也是如此。麗蒂最後認同父王的理念和價值觀，選擇解除婚約。阿爾西勒痛心之餘自請放逐，隨即在孤寂難忍中自殺，被帶到公主身邊死亡。本劇分為五幕，完全遵守三一律，充分擁護歐洲當時盛行的絕對君權，因而深受首相利希留的喜愛，連瑞典女王克里斯蒂娜都要在她的宮廷中，讓人一天之內朗讀本劇三次，可謂蜚聲國際。

最為多產的重要劇作家是瓊·若婁 (Jean de Rotrou, 1609-50)。他 19 歲就寫出了第一個劇本，並在布爾崗劇院上演，接著成為「五人創作社」的一員。他 23 歲時開始為該院的「國王劇團」編劇 (1632-34)，現在保留的劇本共有 35 個，其中有 17 個悲喜劇，12 個喜劇和 6 個悲劇。這些劇本很多都是西班牙劇本的改編；以前的法國劇作家只從西班牙的小說或詩歌中取材。他早期的《健忘戒指》(*Ring of Forgetfulness*) (1629) 依據的是羅培·德·維加的劇本，背景是法國劇本前所未見的宮廷。因為戴上戒指的人會喪失理性，胡言亂語，再加上劇中的小丑和其他逗趣人物，演出時活潑輕快。但他更好的喜劇是從普羅特斯《孿生兄弟》改編的《成雙成對》(*The Doubles*) (1636)。若婁在中年還改編了希臘悲劇《安蒂岡妮》(1637) 和《伊菲吉妮亞在奧里斯》(1640)。他後來執行律師業務，兼任公職，寫作較少，但水平也顯著提高。

這些作品中有三個悲劇，其中備受讚美的是《演員殉教》(*Le Veritable Saint Genest*) (1646)。它依據羅培・德・維加的劇本改編，運用劇中劇的形式，呈現一個演員 (Genest) 在扮演一個基督徒殉教的故事時，自己也開始信仰基督教，因而同樣也被處死，成為聖徒。為了迎合一般觀眾，劇中也穿插了一些滑稽的事件。

像他所模仿的西班牙作家一樣，若婁行文快速，又不事潤飾，以致劇本中甚多瑕疵。他的文字良莠不齊，人物多為固定類型，但他的劇情簡單有趣，高潮迭起，他的臺詞佳妙處可入上乘之選。總之，他的劇作不僅當時受到歡迎，而且為法國黃金時代的劇作家提供了豐富的資料，讓他們能更上層樓，創造世界性的佳作。

7–5 劃時代的高乃怡

彼埃爾・高乃怡 (Pierre Corneille, 1606–84) 出身諾曼第的盧昂 (Rouen)，父親是位律師，他本人也以此為業，但並無特殊表現。他在學生時代就開始寫詩，並獲得拉丁文詩作獎。19 歲時，看到蒙多瑞 (Montdory) 劇團在盧昂的巡迴演出，信手為劇團寫出了五幕喜劇《假信》(*The False Letters*，又名 *Mélite*) (1625)，呈現一個三角戀愛的故事，其中艾瑞 (Éraste) 將情人梅俐 (Mélite) 介紹給他的朋友個斯 (Tircis) 後，兩人一見鍾情。艾瑞為了破壞他們，假梅俐之名，寫了情書給另外一人，後來個斯看到這些情書，以為梅俐變心，於是失望遠走；梅俐知道愛人離開後也大驚昏厥。艾瑞目睹他們心碎後異常懊悔，幻覺中親身進入地獄找尋梅俐。他恢復清醒後，發現個斯和梅俐正準備結婚，於是理智地坦承捏造假信的愚行，請求原諒，最後個斯安排他娶了自己的妹妹。

如上所述，《假信》是齣時尚喜劇 (comedy of manners)。它讓情人們彼此勾心鬥角，脫離了古羅馬喜劇讓情人的奴隸們出謀獻計，惹起連串誤解與胡鬧的俗套。相對於法國 1620 年代的一般鬧劇，如胖子演員古靈等人的演出，

《假信》把法國喜劇提升到空前的高度。蒙多瑞劇團巡迴到巴黎時 (1629)，布爾崗劇院正由葛羅吉昂的劇團租下使用，他於是將《假信》在一個網球場內的臨時舞臺演出，不料獲得首相利希留的賞識，邀請他參加「五人創作社」。可是高乃怡實際所寫的往往不合首相的要求，以致經常發生爭執，於是他在合約完成後返回故鄉，重拾法律舊業，同時溫習他熟悉的西班牙悲劇，繼續模仿嘗試。

在「五人創作社」期間，高乃怡接觸到「三一律」等等新古典主義的理論。他據以寫出的第一個作品是《熙德》(Le Cid) (1636)，上演時盛況空前，觀眾區都不夠容納，還需在舞臺上增加座位。那時利希留提倡戲劇多年，路易十三和他的王后為此劇向他道賀，肯定他的倡導扶植終於有了輝煌的成績。本劇隨即翻譯成多種文字在外國演出，同樣廣受歡迎。

《熙德》用傳統的詩行寫成，文字簡單清新。劇情略為：卡斯提爾 (Castile) 王國的公主 (Infanta) 愛慕羅德瑞 (Rodrigue)，但因身份懸殊，於是放棄私情，鼓勵琪美 (Chimene) 與之接近，琪美果然芳心默許，但當三鑠 (Sanche) 向她求婚後，她仍遵循當時禮儀，請父親代為選擇，幸好羅德瑞的父親德高望重，她父親選定的正是她的意中情人。接著羅德瑞的父親受命為王儲的導師，琪美之父以為自己更為適宜，爭論之際，打了對方一個耳光。為了家庭榮譽，羅德瑞為父報復，殺死了他未來的岳父。琪美經過痛苦的掙扎，堅請國王主持公道，嚴懲殺父兇手。適逢摩爾大軍入侵，羅德瑞率兵擊敗強敵，因功受封為「熙德」（即護國公之意）。羅德瑞有此勳位後，公主本可嫁他而不失身份，但為顧及琪美，寧願默默忍受痛苦。當琪美再度堅請國王懲罰羅德瑞時，國王詭稱他已因傷重死亡，琪美聽到後悲痛萬分，立即昏厥。醒來知道真相後，她又堅持為父復仇，並同意讓三鑠代為挑戰。國王同意，但要求琪美必須嫁給決鬥的勝利者。琪美同意後，羅德瑞向她表示，為了完成她為父報仇的心願，願意在決鬥中讓對方殺死，琪美卻又鼓勵他要盡量保護自己。羅德瑞輕易擊敗三鑠後，不僅饒其不死，並且請他把自己的利劍轉贈琪美，以示失敗。琪美看到三鑠持劍前來，以為心愛之人已死，立即

Ton impudence.
Téméraire vieillard, aura sa récompence.

▲《熙德》第一幕第三景的插畫 (1762) © COLLECTION ROGER-VIOLLET /
ROGER_VIOLLET

向國王表示，絕不嫁給殺死未婚夫的兇手。國王告知真相後，琪美又開始為難，國王於是命令這位護國公率軍遠征摩爾人，讓時間解決問題。

《熙德》受到西班牙劇作家紀嚴·卡斯楚 (Guillén de Castro, 1569–1631) 兩個劇本的影響，特別是《熙德的青年事蹟》(*Las mocedades del Cid*) (1618) 一劇。不過原著中事件的發展歷時 11 年，所以有充分時空包容種種變化；《熙德》將這一切濃縮到一天一地之內，不免難以令人置信；女主角心情的急遽反覆，更引起激烈的批評。此外，《熙德》從原劇中挪用的材料很多，因此有人指責高乃怡抄襲，當時有名的悲劇家們批評尤其嚴厲。在眾議紛紜中，利希留首相請當時新近成立的法蘭西學院提出意見，結果是讚美與批評並陳，同時樹立了「新古典主義」的權威，我們下面會深入討論。

學院對《熙德》提出意見之時，高乃怡才 30 歲。他震驚與憤怒交集，從此擱筆三年，直到 1640 年才開始重新寫作。起先是四個「羅馬劇」(Roman plays)，各以一個古代羅馬人物為中心，呈現他們如何敬重責任，關心榮譽與正義。這些劇本都嚴格遵守「新古典主義」的規範，以最正式的詩格寫成，詞藻平實流暢，雖然不如《熙德》當年的風光，但奠定了他在劇壇的領先地位，其中值得特別介紹的是喜劇《騙徒》(*The Liar*) (1643)。本劇受到西班牙劇作家阿拉貢《假作真時真亦假》的影響，還有一部分個人的經驗。它的主角多蘭特 (Dorante) 是一位地方上的律師，有次到巴黎遊玩，邂逅了甲乙兩女，他吹噓自己之前在德國作戰的英勇，以獲得她們青睞。他有意娶甲女 (Clarice) 為妻，卻把她的名字誤記為乙女 (Lucrece)。他的父親格榮特 (Géronte) 告訴他已為他找到佳偶（即甲女），他為推卸，謊稱已經結婚。甲女此時祕密與阿君 (Alceippe) 訂婚。阿君是多蘭特的兒時好友，此刻為了愛情，向他挑戰決鬥。正值千鈞一髮之際，多蘭特澄清說他的心上人不是甲女，是乙女。後來他更宣稱他的「妻子」已經懷孕。除了主要人物之外，劇中還有僕役插科打諢。最後多蘭特道出實情，全劇在皆大歡喜中結束。像《熙德》一樣，《騙徒》從西班牙引進的喜劇內涵，為後人鋪設了更上層樓的臺階。法國最偉大的喜劇家莫里哀就承認，如果沒有《騙徒》，他不可能寫出《憤世

者》(*The Misanthrope*) (1666)；十八世紀的戲劇大師伏爾泰 (Voltaire) 進一步說道，如果沒有《騙徒》，根本就不會出現莫里哀。

因為他多年來的傑出成就，高乃怡獲選為法蘭西學院的院士 (1647)。他後來繼續寫作，但作品好壞不一，有的甚至遭到慘敗，導致名聲迅速下降。後來他與新起的劇作家拉辛分別受到邀約 (1670)，以羅馬皇帝與他的情人為題材各寫一個劇本。演出之前，兩人均不知另一人也被邀請。演出之後，高乃怡的作品相形見絀。這致命的一擊使他黯然退出劇場，最後在貧窮與寂寞中去世，墳前連墓碑都付之闕如。

十八世紀以後，新古典主義不再是唯一的權威，人們開始對高乃怡有了新的認識與評價。他總共寫了 34 個劇本，反映的是他的時代。那時法國正由內憂外患中脫離出來，痛定思痛，知識份子傾向於強調社會責任，壓抑個人自由。他們將這種道德性的抉擇內化成為責任、光榮或義務等等行為法則。高乃怡的悲劇呈現愛情與榮譽的衝突，但最後總是榮譽至上。我們甚至可以說，劇中的主要人物從未對他們的個人責任有任何懷疑，更未曾須臾背離或產生類似哈姆雷特的徬徨。當然，這些個人都有強烈的感情，他們希望與有情人終成眷屬，劇中一連串的事件在在展現他們愛情的強烈，更襯托出他們榮譽感的堅毅。由此形成的特色是：人物單純，情節複雜；至於結局究竟是悲劇或是悲喜劇，並不必構成嚴重的瑕疵。在今天，高乃怡的作品經常在法國的劇院上演，很多學生都能背誦他的臺詞，讓那些優美的篇章在青春的心田滋養茁壯。

7-6 新古典主義的戲劇理論

在利希留首相的敦促之下，法蘭西學院的院士們討論了《熙德》，經由查樸倫 (Jean Chapelain, 1595–1674) 主筆，再經過利希留略微修改後，在 1637 年底公開發表了〈法蘭西學院對悲喜劇《熙德》的意見〉(The Sentiments of the French Academy on the Tragicomedy of *Le Cid*)。文章長達 192 頁，內容有

兩個重點，一是針對之前對該劇的錯誤評論加以反駁，一是對《熙德》提出了學院本身的看法。查樸倫聲稱他依據的是亞里斯多德的《詩學》，不過字裡行間，顯露出他也接受了羅馬荷瑞斯《詩藝》的觀點。他認為，戲劇的目的必須給人娛樂及教誨 (pleasure and instruct)，不過他進一步指出，即使只注重娛樂，這種娛樂必定是美德的工具 (the instrument of virtue)，可以淨化人的心靈，使人改過遷善。

查樸倫還主張，專家們 (experts) 是唯一的裁判 (sole judges)，因為他們最了解自然和真理 (Nature and Truth)，有能力掌握「肖真」(verisimilitude) 的原則。肖真是個複雜的觀念，它不是僅僅只注意真實或事實 (simply true or matter of fact)，例如劇中的時間、地點、情況、年齡及習慣等等，還要考慮觀眾的觀感和道德的影響。查樸倫指出，在歷史和現實生活中，有壞人被雷電擊死的事實，可是如果戲劇要這樣顯示惡有惡報的話，觀眾難免會懷疑過於湊巧，依據肖真的原則，劇作家應該加以避免。同樣地，歷史上雖然有很多暴君與亂臣，但劇中的人物必須符合「君君、臣臣」應有的典範。

在具體的意見方面，查樸倫認為《熙德》的缺點很多。情節上，一天之中發生如此眾多的事件，即使不無可能 (not impossible)，但也不甚可能 (not probable)，因而令人難以置信。人物方面，女主角竟然在 24 小時之內同意嫁給殺父兇手，顯然前後不相一致 (inconsistent)，而且也違反了適當的行為典範 (decorum)。最後，他還指出《熙德》既然遵守了「時間」的規律，它應該同樣遵守「地點」的規律 (unity of place)，可是它卻呈現了一個以上的地區 (represents more than one locale)。

歸納查樸倫的長篇大論，有五點對後世影響深遠：一、一個劇本必須分為五幕。二、悲劇、喜劇必須分開，不容許混合成為悲喜劇 (tragicomedy)。三、每個劇本必須遵守三一律 (the three unities)：只可以講一個故事 (one story)，不容許有次要故事或副情節；這個故事發生在一個地點 (one place)，而且在一天之內完成 (one day)。四、除了為人熟知的神話傳說之外，劇中事件必須接近日常經驗，令人相信。五、劇本故事要獎善罰惡，發揚道德。

查樸倫所依據的是古希臘亞里斯多德的《詩學》，以及羅馬荷瑞斯的《詩藝》。它們都是「古典」的戲劇理論。後世為了區別起見，在法蘭西學院的主張和意見之前冠上「新」(neo) 字，稱之為「新古典主義」(neoclassicism)。查樸倫在當時是公認的學術泰斗，他以法蘭西學院的名義所發表的意見，當然受到大家的重視。此後數年的論戰，不僅樹立了「新古典主義」的權威，而且讓它廣為人知。從此以後，新古典主義的理論盛行歐洲長達兩個世紀，於是有人認為《熙德》「可能是所有文學中最為劃時代的作品」。

常容易引起的誤解，是「古典」除了意指時代久遠之外，還兼有卓越、圭臬和優美的含意。古典希臘、羅馬的戲劇除了時代久遠之外，它的優異性還展現在理性、秩序、清楚明白 (clarity) 和自我制約 (restraint) 等普遍的特色中。與之前哈第戲劇的巴羅克風格相比，十七世紀由高乃怡開始的戲劇顯然比較具有這些特色，於是將之稱為法國的「古典戲劇」(classical drama)。也就是說，法國的「古典戲劇」遵循的是「新古典主義」的理論。

7-7 路易十四時代的劇場與歌劇

利希留去世前，推薦由他一手栽培的樞機主教馬扎林 (Cardinal Jules Mazarin, 1602–61) 接任首相，路易十三欣然接受，但他本人不久也去世，由其子路易十四繼位 （1643–1715 在位）。那時他年僅 5 歲半，由他母親安妮 (Anne) 攝政。安妮原是奧地利的公主，法文始終沒有學好，現在身為攝政，又與新首相私情深厚，於是對他言聽計從。馬扎林出生義大利世家，後來擔任教廷駐法代表，獲得利希留的器重，於是教廷進一步授予他樞機主教的地位 (1641)。但因為他是義大利人，又貪財斂貨，他的加稅、削減貴族的政策更引起叛亂 (1648–53)，迫使他數度離法。亂平後他重回巴黎，執掌政權直到去世為止 (1661)。

馬扎林喜愛義大利歌劇，接任首相不久就安排了首次演出 (1645)，地點在「小波旁」劇院 (the Petit Bourbon)。它在緊鄰羅浮宮 (The Louvre) 的「圖

樂瑞宮」(Tuileries Palace) 內部，從十六世紀中葉起，就是王太后凱莎琳演出芭蕾舞劇的場所。當時使用這個劇場的義大利藝術喜劇團，為了更新舞臺設備，透過安妮王太后，從義大利威尼斯請來托略理 (Giacomo Torelli)。他引進了義大利最先進的舞臺設備，在首演時頻頻更換妙景，獲得所有觀眾的讚美。此後五年中 (1645–50)，巴黎的三個主要劇院都按照同樣的模式改建：在舞臺畫框後面，有一系列側翼顯示透視性的景片，經由機器可以輕巧更換。

這種換景法，顯然違背了新古典主義「一個地點」的要求，也顯示出新潮流對觀念的影響。在此以前，利希留就已經在自己的宮廷建立了「主教劇院」，引進了義大利的畫框式舞臺。次年他逝世後劇院改名為「皇室劇院」(Palais Royal) (1642)，現在托略理在劇院加入了晚近發明的「輪車與長桿系統」，在 1647 年開始使用。至於布爾崗劇院和瑪黑劇院，它們在 1640 年代先後毀於火災，在重建時也裝置了最新的舞臺設備。

參與這些劇場改建工作的義大利人很多，加以經費龐大，首相馬扎林全讓國庫支付，因此引起很多批評。為了平息眾怒，馬扎林特邀高乃怡編寫了《安柵瑪姬》(Andromède) 在小波旁劇院演出 (1650)。本劇係由尤瑞皮底斯的同名希臘悲劇改編，但標示為「機器劇」(a play with machines)，強調它運用機器在每兩幕間插入美妙的佈景變化，例如「太陽神站在閃耀的馬車上，由四匹駿馬拖著，在舞臺一邊的高空出現」。本劇的演出非常成功，開啟了「機關佈景戲」(machine play) 的風氣。馬扎林所喜愛的義大利歌劇，當然也可以配合奇觀異景在這裡演出。

在王宮中，以前凱莎琳太后所喜歡的芭蕾又開始盛行。早期最為突出的一次演出是《夜盡天明芭蕾》(The Ballet of the Night) (1653)，它分成 43 個「段落」(entrées)，每個「段落」代表由夜晚到黎明的一個階段，分別由獵人群、牧人群、強盜群、仙女群（愛神維納斯、晨曦女神）、自然界的四種元素 (The four elements) 等等舞者組成的團隊表演，最後由 15 歲的路易十四扮演太陽出場跳舞，掃盡黑暗，帶來光明。這時芭蕾的音樂和舞步都活潑輕快，不同於以前芭蕾的緩慢優雅，也不像現在的芭蕾需要高度技術，因此非常適

合年輕的國王，同時還可塑造他「朕即太陽」的形象。

為了慶祝路易十四在 1660 年的婚禮，馬扎林兩年前就邀請到一群義大利的專家來法國建築劇場，負責人是 G・維佳瓦尼 (Gaspare Vigarani, 1586–1663)。他首先拆除了小波旁劇院，在原地建立了「機器大廳」(the Salle des Machines)。它的舞臺寬約 43 公尺，長約 69 公尺（其中約 41 公尺專門用來佈景的裝置與調動）。它於 1660 年建築完成，是當時歐洲最大的劇場，但由於問題重重，一直拖到婚禮之後的 1662 年才啟用，首演的節目是歌劇《戀愛中的海瑞克里斯》(Hercules in Love/Ercole amante)，它的作曲家和編劇都是當時義大利的菁英。在序幕中，由代表臺伯河以及其它兩條河流的三組歌隊，加上月神，共同讚美新婚的夫婦，將他們比喻為希臘最偉大的英雄海瑞克里斯（Hercules，法文和義大利文是 Ercole）與他天上的新娘。

歌劇故事依據羅馬的史詩改編，分為五幕，故事略為：希臘英雄海瑞克里斯對少女羅兒 (Iole) 求愛，但她愛的是他的兒子海洛 (Hyllo)，於是加以拒絕。後來經過愛神的幫助，以及天后的干預，最後天帝將海瑞克里斯拯救到天上，新娘是仙女「美麗」(Beauty)。本劇的情節顯然在借古喻今，頌揚路易十四與他的王后。此外，各幕間還穿插著喜劇芭蕾的表演，無疑也是投其所好。至於演出中變換的佈景，例如婚禮的歌隊在雲層歌唱、海上的狂風巨浪，以及雕像變成活人等等，都令人賞心悅目，驚嘆不止。唯一的遺憾是劇場音效太差，本來活潑動聽的歌劇音樂，聽起來幾乎難以連貫。也因為這個缺陷，這個劇場以後很少使用。

路易十四開始親政後，將王宮與中樞政府遷移到「凡爾賽宮」(The Palace of Versailles)，同時要求數以千計的高級貴族和他們的家庭遷來長居，藉以就近觀察、控制，同時切斷他們與屬地的密切聯繫。凡爾賽距離巴黎約 20 公里，為了娛樂自己和那些貴族們，路易十四特別興建了一座廳堂，不斷在這裡舉行各種社交與文娛活動；遇到特別盛大的節目時，則在宮殿後面的大花園中建立臨時性的舞臺與佈景。在表演藝術方面，巴黎的劇團經常應邀到此演出，為了滿足國王的興趣，當然還有宮廷芭蕾。後來他因年事漸長與

心緒改變，參加次數愈來愈少，在最後一次公開跳舞之後 (1670)，宮廷芭蕾也告終結。原來為芭蕾編劇的莫里哀和作曲人呂利，也就趁機另謀出路。

7-8 職業性的歌劇

當宮廷活動漸少之際，法國職業性的歌劇 (opera) 開始興起，領導人是巴普提斯・呂利 (Jean-Baptiste Lully, 1632–87)。他出生於義大利，有傑出的音樂與舞蹈天賦，12 歲時被一名法國貴族發現，帶到法國學習音樂理論，後來到宮廷擔任舞者 (1652)。次年他為《夜盡天明芭蕾》所寫的音樂，深獲路易十四的歡心，於是指派他主管宮廷弦樂，組織弦樂團。此後十餘年間，他一直為國王編寫芭蕾音樂。國王興趣改變後，呂利開始自謀出路。他首先在巴黎成立了歌劇學院 (Académie d'Opéra)，舉行演出 (1671)，接著在路易十四的支持下，將它改名為皇家歌劇學院 (Académie Royal de Musique) (1672)，一般簡稱為巴黎歌劇院 (Opéra de Paris / Paris Opera)，後來變成藝術學院 (Académie des Beaux-Arts) 的一部分。路易十四還賜給這個學院在巴黎表演音樂的專利權 (1672)。權狀的內容相當含糊，但經過呂利的解釋，任何超過六種樂器、或有兩個以上專業歌者的表演，或使用大量機關佈景的演出，都屬於他的專利範圍。這無異於壟斷了巴黎的音樂劇與「機器劇」。

呂利的最大貢獻，在於他正確認識到法文的特色與一般歐洲語言截然不同，譬如，英文注重輕、重音，詩的形式依照它們出現的頻率決定，莎士比亞使用的就是「抑揚格五音步」(iambic pentameter)；法文的輕重音節並不明顯，孰輕孰重，主要取決於它在一個句子中的意義。根據這種認識，呂利擺脫了義大利歌劇的傳統，編寫自己的歌劇，並邀莫里哀等人編寫歌詞；又因為路易十四喜歡跳舞，呂利因此也在歌劇中加入了芭蕾舞曲。呂利的歌劇一般都歸類為「音樂悲劇」或「悲劇在音樂中」(tragédies en musique)，意謂有音樂伴奏的悲劇，而不是純粹唸白的悲劇。這類歌劇，大多從古典神話取材，分為五幕，前有序曲，全劇有大量的樂隊伴奏，一直受到非常熱烈的歡迎。

直到他去世為止，呂利總共努力了將近 20 年，很多歷史家因此認為他是法國
歌劇的建立者。

7–9 喜劇大師：莫里哀

法國在 1650 至 1660 年代，出現了一些「諷刺喜劇」(burlesques
comedy)，「計謀喜劇」(comedy of intrigue)，以及一些利用義大利和西班牙的
作品做材料的浪漫悲劇。這些戲劇的水平有限。經過了針對《熙德》的長期
論辯後，知識份子對戲劇形式的了解大為提升，也期待更好的作品。在這個
氣氛中出現了兩位戲劇大師，一位是喜劇家莫里哀，另一位是悲劇家拉辛，
他們遵循新古典主義的要求，把法國戲劇提升到空前的高峰。

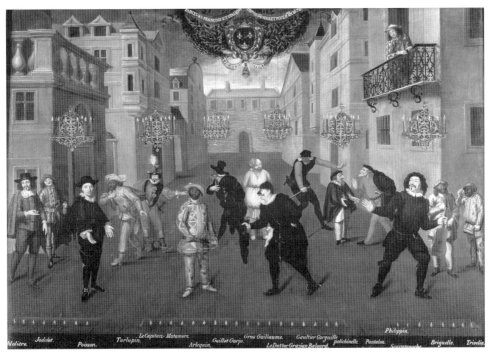

▲【法國與義大利的喜劇演員】，1670 年，油彩畫布，法國巴黎法蘭西喜劇院藏。畫面中最
左邊即為莫里哀。（達志影像）

莫里哀 (Molière, 1622–73) 出生於巴黎，原名哲安‧巴普提斯‧波克林 (Jean-Baptiste Poquelin)，父親是巴黎的傢俱富商，並擔任王室的裝潢師長達 14 年，母親則在他 10 歲時就撒手人寰。他小時就愛好戲劇，經常進出當時的兩大劇場，或到市場戲臺看雜耍表演。他受到良好的教育，高中時即嫻熟拉丁文，兼學希臘文。後來進入大學學習法律，但因酷愛詩歌戲劇，迅即輟學，同時放棄繼承父業，並與他的情人組成「光亮劇團」(Illustre-Théâtre) (1643)，連他共有十人。因為當時演員社會地位低賤，為了保護家族的名譽，他改姓莫里哀。劇團在巴黎的一個網球劇場演出，莫里哀曾因租金、佈景等債務入獄數週，經他的父親還清債務後才獲得釋放 (1645)。此後劇團轉到外省演出長達 13 年 (1645–58)，行止無定，記錄殘缺，但確知莫里哀已經開始編戲，多為像《忌妒丈夫》(The Jealous Husband) 一類的鬧劇，附在悲劇之後演出。因為義大利藝術喜劇經常有劇團在法國巡迴演出，莫里哀可能汲取了它們的技巧。

路易十四的兄弟菲利普公爵，有次在外省看到他的演出，留下很好的印象。經過他的推薦，莫里哀的劇團得到一個御前上演的機會 (1658)。本來說定只演一個悲劇，但演完後國王反應冷淡，莫里哀於是大膽請求加演他在外地演出的一個「小品」(little entertainments)《風流醫生》(The Amorous Doctor)，結果大獲國王喜愛，恩准他與義大利的「藝術喜劇」劇團輪流合用小波旁劇院。幾年後，他的劇團受到國王的眷顧，改名為「國王劇團」(Troupe duroi) (1665)，演員們都獲得相當的補助。小波旁劇院拆除後，劇團與義大利劇團同時一併遷移到「皇室劇院」(1662)，每週輪流使用。這個義大利劇團的團長是 T‧費銳立 (Tiberio Fiorilli, ca. 1600–94)，他自創了一個由「僕人」(zanni) 與「吹牛軍曹」(Capitano) 結合而成的新角色，改穿黑衣，不戴面具，用吉他代替軍曹的長劍，動作自然，喜感十足，莫里哀從他的劇團學會了很多藝術戲劇的技巧，也編寫了不少偏重動作的鬧劇。

他編劇取材的範圍極廣，除了古典羅馬的作品，義大利、西班牙以及法國以前的舊作都是他的苗圃。他從來沒有時間預先計畫要寫什麼，也沒有時

間修改潤飾。往往一個劇本不受歡迎或遭到禁演，他就得立刻趕出另一個取代。他編寫劇本是為了演出，不是為了出版或閱讀，所以他有七個劇本從未出版，也從不為出版的劇本校稿，結果導致很多誤解與批評。遲至二十世紀，一些偉大的演員體會出劇本中字裡行間的意義，在舞臺上用肢體動作重新展現，將其中的精華發揮得淋漓盡致，才使人充分了解他當初名滿京華的原因。

莫里哀重返巴黎後首先搬演他偏愛的悲劇，但不受歡迎，絕望中演出自己早期的鬧劇，獲得觀眾喜歡，於是趁勝追擊，寫了《矯情少女》(*The Affected Young Ladies*) (1659)，造成轟動。從此以後莫里哀都是如此運作：不受歡迎的劇目就盡早停演，改寫新戲取代。除了專為宮廷編寫的宮廷芭蕾之外，其重要劇本的劇名與時間如下：

《矯情少女》(*The Affected Young Ladies*) (1659)

《綠帽陰霾》(*The Imaginary Cuckold*) (1660)

《太太學校》(*The School for Wives*) (1662)

《丈夫學校》(*The School for Husbands*) (1661)

《塔圖弗》(*Tartuffe*) (1664)

《唐璜》(*Don Juan*) (1665)

《風流醫生》(*The Love Doctor*) (1665)

《憤世者》(*The Misanthrope*) (1666)

《心不甘願的醫生》(*The Doctor in Spite of Himself*) (1668)

《安菲瑞昂》(*Amphitryon*) (1668)

《吝嗇鬼》(*The Miser*) (1668)

《冒牌紳士》(*The Would-be Gentleman*) (1671)

《斯咖扁》(*Scapin*) (1671)

《學究婦女》(*The Learned Ladies*) (1672)

《自疑患病的財主》(*The Imaginary Invalid*) (1673)

這些劇本大都是時尚喜劇，人物大都屬於中產階級，形式上大體遵循新

古典主義的要求，由五幕構成，故事時間在一、兩天之內完成，故事地點大都是在室內，通常是一個房間。莫里哀喜劇的特色，都是抓住主角的一個基本弱點，敷陳出一連串的喜劇場景和諷刺意義，這點在前面介紹高乃怡的喜劇《騙徒》時已經略微提到，現在再用他的三個劇本加以說明。值得強調的是，《騙徒》還受到西班牙原作的羈絆，嘲諷對象只限於當事的個人，但是莫里哀呈現的弱點卻是通病，具有端正風氣，振興人倫的社會功能。

《矯情少女》劇情略為：葛吉巴斯 (Gorgibus) 帶著他的女兒和姪女從鄉下到巴黎暫住，安排了兩個良家青年向她們求婚，但遭到她們拒絕，因為兩人衣履簡單，神情愉快，一見面就直接求婚，與她們期望的情人形象完全相反。她們寄望驚險刺激的愛情，最好有情敵競爭、父親反對，或從窗口逃出的私奔。她們還嫌自己的名字不夠古雅，要求改名。兩個求婚青年厭棄之餘，派了兩個僕役去羞辱她們。僕役於是偽裝為貴族，服飾華麗，頭戴羽毛，身灑香水。他們極盡吹噓之能事，並且寫詩、作曲、唱歌，雖然荒腔走板，錯誤百出，但兩個無知女人卻頻頻鼓掌叫好，為他們神魂顛倒。最後他們招來樂隊，開始舞會。高潮中他們的主人來到，令他們脫下華服，並對他們拳打腳踢。葛吉巴斯從街上聽到家中的醜事，憤怒指責兩女的愚昧和虛矯，最後命令她們閉門思過，結束全劇。本劇兩個女主角的弱點，正是當時巴黎年輕婦女的通病：賣弄風騷，裝腔作勢，幻想浪漫式的愛情，其實連基本常識都非常欠缺。由此引發的連串事件，順理成章，充滿胡鬧，令人發噱。巴黎觀眾歡笑之中，「見不肖而自省也」，本劇也就達到了諷世勸善的目的。

莫里哀最成功的喜劇公認是《塔圖弗》，其中文譯名常為《偽君子》或《冒名頂替者》。本劇於 1664 年在王宮演出後，立即受到天主教教會人士的激烈反對，遭到禁演。它改編後的版本，首演後又遭到封殺。只有在王權更強之後，路易十四才支持它公開演出 (1669)，結果達到連演 33 場的空前記錄。

《塔圖弗》的故事發生在巴黎的奧爾剛 (Orgon) 家裡。他是位退休的國王衛隊軍官，家境小康，續弦妻愛彌爾 (Elmire) 年輕貌美賢淑，前妻所生之子達密斯 (Damis) 與女兒瑪麗安 (Mariane) 均到結婚年齡，已有對象。全家本

來和睦融洽，可是不久前奧爾剛在教堂認識了塔圖弗 (Tartuffe)，認為他虔誠可敬，堅邀他回家供養，奧爾剛的母親更把他視為聖徒。後來奧爾剛宣佈要將女兒瑪麗安嫁給他。瑪麗安與她的未婚夫反抗無效後，商請繼母引誘塔圖弗對她吐露情意，設局勾引。塔圖弗本來就垂涎她的美色，果然墮入圈套，大表慇勤，不料竊聽的達密斯按捺不住，衝出來痛加斥責。當他向父親控告時，塔圖弗不僅不加辯護，反而說道：「不錯，兄弟，我是完完全全的邪惡，充滿罪過與不義。」奧爾剛聽到如此虔誠的自責，深信兒子在說謊誣陷，於是將他趕出家門，並且鼓勵塔圖弗今後多與愛彌爾親近以資彌補。愛彌爾為了幫助繼子繼女脫困，於是安排與塔圖弗密會，並預先邀請丈夫竊聽，讓他藏身桌下。果然，塔圖弗對她肆意挑逗，勾引語言愈來愈形露骨，奧爾剛數度要從桌下現身，但都被愛彌爾制止。塔圖弗慾火高漲，最後幾乎要對她強暴。奧爾剛怒不可遏，從桌下爬出後立即下令逐客，但塔圖弗卻出示奧爾剛轉讓全部財產給他的文件，威脅他立刻搬出，否則將揭發他以前的罪行。次日塔圖弗帶領警官前來趕人，不料警官卻將他逮捕，因為英明的國王洞察到奧爾剛的困境，已經查出塔圖弗是前科累累的罪犯。奧爾剛全家慶幸不已，他的母親這時也認清塔圖弗只是騙子，不是聖徒。本劇基本上仍然保留莫里哀喜劇的特色：抓住主角的一個基本弱點，敷陳出一連串的喜劇場景，奧爾剛桌下竊聽的一場尤其膾炙人口。在意義上，透過劇情以及人物間的論辯與爭執，我們聽到莫里哀一向的呼籲：人的行為要依循理性與中庸之道。

莫里哀最後的一個喜劇是《自疑患病的財主》。劇中的財主阿爾崗 (Argan) 自疑有病，長期服藥。那時法國醫學已經非常進步，可是他的醫生 (Purgon) 給他的都是舊的成藥。阿爾崗為了獲得便利的照顧，要求長女安琪莉克 (Angélique) 與這位庸醫的外甥 (Thomas Diafoirus) 訂婚。阿爾崗的老女僕端乃特 (Toinette) 知道安琪莉克已有愛人克利安 (Cléante)，於是告訴主人應該讓女兒自己選擇對象，他的弟弟貝哈爾德 (Béralde) 支持她的看法。後來他的第二任太太貝寧 (Béline) 說她目睹安琪莉克與一個青年男子相會，阿爾崗於是決心送她到修道院。危機中老女僕女扮男裝，冒充醫生，診斷他患有肺

病，與以前醫生的診斷截然不同；貝哈爾德則控訴貝寧為了謀奪財產，一直在中傷安琪莉克。為了檢驗真相，阿爾崗決定裝死，當貝寧看到他的「遺體」不僅興高彩烈，而且歷數他生前的缺失；接著安琪莉克看到「遺體」，她傷心之餘，告訴情人她要遵守父親遺令，不能與他結婚。阿爾崗感動中「復活」，告訴女兒可以和情人結婚，但要求他成為醫生，可是貝哈爾德說動他自己成為醫生：他於是戴上醫生的帽子，穿上醫生的衣服，參加一個儀式，與大家一起唱歌跳舞，混說拉丁文和法文的醫藥名詞，讓他加入了醫生行列。

本劇共有三幕，以巴黎為背景，諷刺當時的普遍現象：相信江湖郎中 (Quackery) 和安排子女婚姻。劇中主角輕信可欺 (Gullible)，與《塔圖弗》中的奧爾剛如出一轍；但劇中老女僕的眼光、胸襟與膽識都超越當代。此外，全劇在對話、文字及舞臺動作上（如吉普賽歌舞）都美不勝收，歷來深受歡迎。

莫里哀長期患有肺病，但從無時間休息，本劇演出時他飾演主角，咳嗽、

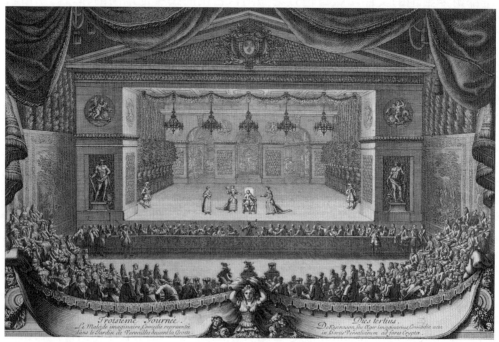

▲在凡爾賽宮演出的《自疑患病的財主》（達志影像）

喘氣不斷，觀眾誤以為他表演逼真，一再給他熱烈的掌聲，他也就支持到最後，但回家數小時後就去世。他的家人在他垂危時邀請神父前來給他行終傅恩典，前面兩個神父因為他是演員拒絕前來，第三個到來時他已嚥氣，享年52 歲。教會後來還拒絕給他葬禮與葬地，最後經國王的說項，才在夜間於一塊兒童的墓地上，舉行了一個所謂「正常」(normal) 的喪禮。後來安葬處一度遷徙，才將他的遺骸下葬到巴黎最大的墓園供人憑弔 (1817)。時間肯定了莫里哀在世界劇壇不朽的地位，在喜劇的領域裡，他可與莎士比亞媲美，在法國則前無古人，尚待來者。

7–10　悲劇大師：拉辛

哲安・拉辛 (Jean Racine, 1639–99) 4 歲即成孤兒，由祖父母撫養，長大後在修道院的附設學校接受到優異的古典教育，培養出他對希臘戲劇終身的喜愛。這個修道院在巴黎西南方的「皇家港」(Port Royal)，拉辛就讀時，它已是「詹森主義」(Jansenism) 的神學中心。詹森主義是當時天主教少數人士的信仰，主要內容在強調人的墮落是如此深重，靈魂得救需要特別的聖寵，而只有少數上帝選擇的人 (the elect)，才能獲得這種殊恩，上升天堂。換言之，人的命運遂屬前定 (predestination)，人出生後的一切努力都屬徒然。詹森主義的思想，對正在可塑期的拉辛留下難以磨滅的影響。羅馬教廷否認這種悲觀的內容，多方對路易十四施壓，關閉了「皇家港」的修道院，最後將它的房舍夷為平地 (1710)。

拉辛在 19 歲時進入巴黎的一所專校就讀，寫了一些宗教詩歌及一個劇本，攀結了一些權貴，以及包括莫里哀在內的文壇先進。由於劇場工作在當時不受尊敬，拉辛的家人於是逼迫他離開巴黎，希望他能研究神學，獻身教會。但不久後他仍重回巴黎，立志在戲劇界闖出一片天地。他的第一個悲劇《兄弟相殘》(*The Thebans* 或 *The Enemy Brothers*) (1664) 由莫里哀的劇團上演，結果賠錢，但莫里哀仍然安排演出了他的第二個劇本《亞歷山大大帝》

(*Alexander the Great*) (1665)。拉辛不滿這次的演出，於是在兩週後將同一劇本交給競爭的布爾崗劇院上演，並且多方引誘，讓莫里哀劇團的當家女演員參加演出。這種不顧義氣的行為開罪了很多人，也種下他後來早日退出劇壇的遠因。

拉辛在隨後的十年間 (1667–77) 又寫了七個悲劇，現在被公認為法國古典悲劇的高峰，他因此在 33 歲時就獲選為法蘭西學院的院士。這些作品都以希臘、羅馬為背景，但最為傑出的是《安柵瑪姬》與《菲德拉》。《安柵瑪姬》(*Andromaque*) (1667) 係根據尤瑞皮底斯的同名悲劇改編，不過拉辛將原來複雜的故事，簡化成四個人物間的愛恨情仇，可以列表如下：奧瑞斯特斯 (Orestes) 愛→荷彌喔 (Hermione) 愛→皮如戶斯 (Pyruhus) 愛→安柵瑪姬 (Andromaque) 愛→她的兒子 (Astyanax)。劇情略為：希臘人擔心安柵瑪姬的兒子（其父為特洛伊第一勇將何克特，Hector），長大後會復國報仇，於是派遣奧瑞斯特斯殺死他。安柵瑪姬想保護孩子，只好找愛慕她的皮如戶斯（其父為希臘第一勇將阿奇勒斯，Achilles），可是她又不願背棄前夫，立場一再改變。隨著她的心情變化，皮如戶斯對愛慕他的荷彌喔 (Hermione) 的態度也一再變化，於是荷彌喔有時要求仰慕她的奧瑞斯特斯為她報仇，有時又不准。最後奧瑞斯特斯殺死了皮如戶斯，荷彌喔在屍體前自殺，奧瑞斯特斯發瘋，幸免於難的只有寡婦孤兒。

《菲德拉》(*Phèdre*) (1667) 改編自尤瑞皮底斯的《希波理特斯》(*Hippolytus*)。故事發生在托洛仁城 (Troezen) 的王宮別墅，它是雅典國王提修士 (Theseus) 的出生地，離雅典城西南不遠。劇情略為：國王狄塞斯久出不歸，他的年輕王后菲德拉 (Phédre)，熱愛他前妻的兒子希波理特斯 (Hippolytus)。她為了掩飾自己不倫的情慾，經常對他故意挑剔侮辱。希波理特斯則暗戀亞麗霞 (Aricia)，她是原來雅典國王的女兒，提修士奪取政權時殺害了她的家人，獨獨饒恕了她，但要求她永遠不能結婚。為了遠離這兩個女人，希波理特斯決定出外尋父。此時消息傳來，提修士在外身亡，必須選舉新王繼承。希波理特斯支持亞麗霞恢復她家族的地位，同時對她吐露愛意。

菲德拉的保姆伊南 (Oenone) 勸動主人為了她的兒子得以繼位，應該對希波理特斯坦承自己的情愛，藉以獲得支持。她如言表態，遭到憤怒拒絕，於是聲言自殺。當雅典人民選擇了她的兒子為王之後，她再度以王位為餌，希望獲得繼子的感情，但消息再度傳來，提修士不僅未死，而且正在返國途中。保姆伊南蠱惑菲德拉，為了自保，最好先控告繼子企圖對她施暴未果。提修士回國聽到伊南的控告後勃然大怒，希波理特斯不願刺激父親，絕口未提真相，但承認自己所愛之人實為亞麗霞。國王怒上加怒，將兒子驅逐出國，並呼請海神對孽子嚴罰。後來他發現事有蹊蹺，於是詢問亞麗霞，繼而召喚伊南時，她畏罪自殺。希波理特斯被驅逐後駕車出走，經過海灘時，一個海神派來的海怪使他覆車身亡。菲德拉聞訊後承認罪孽，服毒自盡。真相大白之後，提修士安慰亞麗霞，全劇告終。

拉辛在新古典主義的影響下寫作，成功的克服了它的限制。《熙德》的最大缺點，是在一天之內發生太多的事件，令人難以置信；拉辛力矯此弊，他說他悲劇的公式是：「一個簡單的行動，支撐它的是熱情的狂烈，情愫的美麗，以及語言的優雅。」這些熱烈的情感往往是非法的或不倫的，所以久被壓抑，到劇情開始時已經接近爆發的邊緣；一旦爆發，很快就產生毀滅性的結果。就這樣，全劇很容易達到三一律的要求。在肖真的要求下，劇中人物複雜的感情不能像莎士比亞一樣，用自白或獨白的方式表現，更不能像希臘一樣運用歌隊，拉辛因此充分利用可傾訴心事的「心腹」，如菲德拉的保姆，或希波理特斯的老師，讓他們能暢所欲言。載荷這些心聲的語言，一概用詩歌寫成，簡潔優雅，鞭辟入裡，喜歡它的人譽為法文的極致，不喜歡它的人嫌它累贅囉唆，從而延伸出歷代對拉辛不同的評價。

《菲德拉》上演時，拉辛的敵人安排同樣的劇目在另一個劇院上演，並且讓他的票房相形遜色，另外還有人寫詩諷刺，再加上拉辛一直受到「詹森主義」的影響，對戲劇甚有戒心，於是在《菲德拉》後就退出商業劇壇，同時接受邀請作了王室的史官，撰寫當代法國的歷史。他接著恢復了與皇家港故鄉親友的聯繫，娶了一個虔誠的女子為妻。20 年後，他應路易十四第二任

妻子 (Mme de Maintenon) 的邀請再度執筆。她是一個貴族少女學校的監護人，拉辛應邀寫的兩個劇本，一個是《以斯帖》(*Esther*) (1689)，一個是《亞他利雅》(*Athalie*) (1691)，分別以《聖經》中的一個女子為主題，至今仍廣受讚美。

拉辛和莫里哀在悲劇和喜劇的輝煌成就，掩蓋了當時其它國家的戲劇，使得在 40 年前猶為學生的法國，一躍而為各國馬首是瞻的老師。尤有甚者，很多批評家將新古典主義的理論化為手冊，作為編劇者的圭臬，其中最著名的是多比拿 (Francois H. d'Aubignac, ca. 1604–76) 的《劇場實作》(*Practice of Theatre*) (1657)，將三一律等等要求，編成系統化的規程。他認為這樣作不是崇古，而是理性要求的必然。他的書後來被翻譯成英文的《舞臺藝術全貌》(*The Whole Art of the Stage*) (1684)，影響深遠，成為日後「編劇指南」一類著作的濫觴。

法國的劇壇在 1670 年代發生了重要的變化。首先是莫里哀去世 (1673)，接著高乃怡擱筆 (1674)，最後是拉辛退出商業劇場 (1677)，法國新古典戲劇的黃金時代至此終止。這三人出生的年代分別是 1606、1622 與 1639 年，他們成長與寫作的時代則徹底不同：波旁王朝由初期的危疑動盪，進展到和平繁榮，再變化到路易十四「朕即國家」的極權專制。這三位古典戲劇家的作品，在相當程度上反映時代的風貌，或者折射出個人的心聲。高乃怡的作品每以戰爭為背景，凸顯英雄人物的責任感；莫里哀呈現出巴黎的社會，諷刺違背常情常理的行為；拉辛的悲劇則渲染個人如此強烈的感情，以致不計後果，衝破所有的政治權威與道德藩籬。

7–11　法蘭西喜劇院

呂利成立皇家歌劇學院時 (1672)，初期使用的是一個由網球場改建的臨時劇場。這時巴黎還有布爾崗劇院、瑪黑劇院，以及皇室劇院三個表演場地，前面兩個各有一個劇團，最後一個由莫里哀劇團與義大利的藝術喜劇團合用。

在莫里哀去世後，他的遺孀與劇團的另一個演員拉‧格讓 (La Grange) 取得了
瑪黑劇院，並與原有劇團合併，在蓋奈戈 (Guenegaud) 劇場繼續演出，但是
他們劇團長久使用的皇室劇院，卻因為國王的干預，不得不拱手讓與呂利的
歌劇團 (1673)。接著又因為人事問題，經過一連串宮廷的安排，布爾崗劇院
與瑪黑劇院的兩個劇團，在 1680 年合併成為「法蘭西喜劇院」(La Comédie-
Française / Le Théâtre Français)，空出來的布爾崗劇院就交給以 T‧費銳立為
首的義大利劇團使用，同時正式取名為「義大利劇院」(Théâtre-Italienne)，
俾便與法國的劇團明顯區隔。不過這個外國劇團的演出內容對王室時有冒犯，
後來更加上其它原因被驅逐出境 (1697)，法國戲劇從此變成壟斷的局面。

　　「法蘭西喜劇院」指的既是一個劇場，也是一個在這裡演出的劇團。它
的組織和規章制度在法國大革命期間一度被廢除，但拿破崙當政後，除了略
作修改外，又重新加以恢復 (1803)。經由人員的新陳代謝和場地的播遷翻新，
法蘭西喜劇院一直維持直到現在。它是歐美第一個成立的國家劇院，也是世
界上歷史最悠久的劇院。

　　法蘭西喜劇院成立初期，集中了當時巴黎最好的演員，由國王給予他們
經常性的津貼，後來政體雖然改變，但劇團的經常費仍由政府負擔。像當時
所有的職業劇場一樣，劇團採取股份制。股東由 15 個男演員及 12 個女演員
組成，股份共有 21 又 1/4 股。演員依其能力與貢獻，各有一股、1/2 股，或
1/4 股。除股東演員之外，劇團還有一批薪水演員；他們如果表現優異，劇
團就會把他們升格為「待補股東演員」(pensionnaires)，等股東演員出缺時
（辭職、退休或過世）就可遞補。股東演員及待補股東演員，都必須留團服
務至少 20 年，而且不得兼職，不然會受到很重的罰款。

　　劇團的一切政策採合議制，舉凡上演何戲、進用何人等等，均由股份演
員共同決定；他們之中年資最長者為團長。劇團成立時的目的，是為保持法
國的戲劇遺產，因此長期以來，它演出的劇目大都是古典三傑的作品：莫里
哀的喜劇、拉辛與高乃怡的悲劇，其間或演出一些新人的新作。因為在劇場
壟斷制度終止以前，它是巴黎唯一的劇場，所以它的確是法國戲劇的寶庫，

保留劇目極為豐富。

劇團的地址歷經許多變遷。最初，新合併而成的法蘭西喜劇院既然以莫里哀的劇團為主體，很自然的使用了它在蓋奈戈街的劇場。後來為了騰出土地讓巴黎大學擴建，於是另外找了一個網球場改建，基本上與同是由網球場改建的瑪黑劇院相似。它的舞臺寬約 12.5 公尺，深約 16.5 公尺。觀眾區仍為 U 字形，兩邊的是兩層通座，其中每層各有 19 個包廂。U 字中間的空間是池子，不設座位，觀眾可以自由走動。整個劇院大致可以容納 2,000 名觀眾。

這個時期佈景一般都很簡單，平面的景片上畫上示意性的背景，可以代表街道、迴廊或宮廷，在演出中間很少更換。如果需要換景，舞臺上設有幾道溝槽，景片可以滑動。在服裝方面，全由演員自理，劇中人物一般都穿著演出當時流行的服飾；如果是古代或異域的人物，裝扮則顯得非常怪異，例如劇中的古代英雄，就大致仿照古代羅馬的樣式，頭戴假髮、身披盔甲、足登長靴。這套行頭很貴，但如應邀到宮廷演出，可以申請部分補助。

法蘭西喜劇院的制度有其優點與缺點。優點是能夠保持悠久與良好的傳統，演員在長期合作下互有默契，每次演出都能達到很高的水平，成為典範；缺點是歷史包袱太重，保留劇目太多，製作方式不易創新，演技方面難於突破。更嚴重的是：作為唯一壟斷性的劇院，它減少了新人新戲上演的機會，更何況這些新作是否上演，又完全由股東演員選擇，他們受到自己經驗的影響，選擇的幾乎都是模仿前代的作品。結果是，從法蘭西喜劇院成立到十七世紀末年，法國戲劇一直停留在古典戲劇的餘暉裡。但是對於歐洲大陸的其它地區而言，正因為它們將法國的古典戲劇奉為圭臬效法創作，因而提升了它們的藝術水平，就像法國在十七世紀初期模仿西班牙一樣。

第八章

英國：
1660 至 1800 年

摘　要

◆◆◆

從查理二世（Charles II, 1660–85 在位）恢復帝制開始，到十七世紀末年，戲劇史上一般稱為復辟時代，歷時 40 年 (1660–1700)。在此期間，倫敦只有國王劇團 (King's Company) 和公爵劇團 (Duke's Company) 獲頒公演戲劇的執照，它們的主要劇院只有數百個座位，觀眾大都是宮廷貴族和他們的附庸，演員男女兩性兼備。1682 年，國王劇團因為瀕臨破產，被迫與公爵劇團合併成為聯合劇團 (the United Company)，公爵劇團後來由律師克利斯多夫・利希 (Christopher Rich, 1657–1714) 取得經營權，他專橫傲慢，導致劇團中的臺柱演員們於是組成「合作劇團」(Cooperative Company) (1695)，並且獲得特許執照獨立演出，歷時數年。

復辟時代主要的劇類是時尚喜劇 (comedy of manners) 和英雄悲劇 (the heroic tragedy)，最主要的劇作家是約翰・德萊登 (John Dryden, 1631–1700)。時尚喜劇偏重情慾與性愛，從開始就受到社會的批評，更遭到考利爾 (Jeremy Collier, 1650–1726) 專書攻擊 (1698)，導致這個劇類迅速衰微。英雄悲劇強調榮譽 (honour) 與責任 (duty)，一般都過分渲染主角的美德，因此招致諷刺，產生了女性悲劇 (she-tragedy) 或稱「悲愴劇」(pathetic tragedy)。

在十八世紀中，英國開始了君主立憲的民主過程，知識普及，中產階級日益壯大，一般輿論都重視感情 (feelings) 和感性 (sentiment)，於是出現了「感傷喜劇」（或作「濫情劇」）(sentimental comedy)。悲劇方面，模仿莎士比亞的作家甚多，但成績乏善可陳，唯一的傑作是以商人和學徒為中心的《倫敦商人》(The London Merchant)

(1731)。

1714 年，克利斯多夫・利希之子約翰・利希 (John Rich, 1692–1761) 繼承父業，主持位於德雷巷的國王劇團 (Drury Lane Company)。由於倫敦人口的持續增長，他擴大了劇院的規模，以便增加佈景變化及製造特別效果 (spectacle)。在節目上，他自己擔任一連串默劇 (pantomime) 的主角，享譽達 40 年。他製作的《乞丐歌劇》(The Beggar's Opera) 盛況空前，開啟了「諧擬劇」(burlesque) 的風潮。由於它對政治人物肆意嘲諷，國會通過了嚴峻的《執照法》(1737)，導致英國戲劇的長期衰退，端賴傑出的演員和劇院經理維持，其中最著名的是大衛・賈瑞克 (David Garrick, 1717–79) 和約翰・菲利浦・坎伯 (John Philip Kemble, 1757–1823)。

十八世紀最後的 30 年，出現了兩個傑出的劇作家，其一是奧力弗・葛史密斯 (Oliver Goldsmith, 1728–74)，他的「歡笑喜劇」(laughing comedy)《屈身求愛》(She Stoops to Conquer) (1773) 至今仍經常重演。另一位是理查・謝雷登 (Richard Brinsley Sheridan, 1751–1816)，他除了編劇批評當時流行的感傷喜劇和悲劇之外，還寫出本世紀最賣座的通俗劇 (melodrama)《若拉之死》(The Death of Rolla) (1799)，為本世紀顛連頻仍的倫敦劇壇拉下了勝利的帷幕。

◆◆◆

8–1 復辟時代的劇團、劇場、觀眾與演員

清教徒的領袖奧立佛・克倫威爾去世後 (1658)，國會無法掌控情勢，不得不自動解散；新的國會於是邀請查理一世的長子復辟繼承王位，結束了 18 年的國會統治和戲劇的空窗期 (1642–60)。新王加冕後為查理二世（Charles

II，1660–85 在位），去世後王位由其弟繼承，是為詹姆斯二世 (James II，1685–88 在位)。兩位兄弟主政期間以及稍後的 12 年，一般合稱復辟時代，共有 40 年 (1660–1700)。

查理二世長期居留巴黎，極為欣賞法國戲劇，也認同法王對劇院的全權控制，於是在登基後迅即頒發了兩張執照 (patents)，授予持有人在倫敦開設劇院、僱用演員以及公開演出的專利。獲得執照的兩人都與查理二世有密切關係，他們一是托馬斯・奇裏古 (Thomas Killigrew, 1612–83)，他組織了國王劇團 (King's Company)，保護人是國王；另一人是威廉・戴福南 (William Davenant, 1606–68)，他建立了公爵劇團 (Duke's Company)，保護人是御弟詹姆斯公爵。

經過清教徒十多年的摧殘，倫敦原有的劇院只能暫時勉強使用，他們於是仿照法國前例，將戶內網球場改建成為劇院。國王劇團的劇場在德雷巷 (Drury Lane)，座位約有 650 個，後來遭到焚毀，新院在原址重建，座位約有 2,300 個，1675 年啟用。公爵劇團經過一次遷徙，於 1671 年在朵色花園 (The Dorset Garden) 建立了倫敦最豪華的劇院，可容納觀眾約 1,200 人。它接近泰晤士河邊，觀眾可乘船抵達，不須經過附近那些犯罪頻頻的街道。當公爵繼位為王後，劇院在 1685 年改名為王后劇院 (Queen's Theatre)。

復辟時代的劇院引進了歐陸的畫框拱門 (proscenium arch)。稍微不同的是它的表演區在畫框的前面，稱為前臺（forestage 或 apron），它向觀眾區延伸很遠很深，以致演員的音容笑貌和打情罵俏都可以一覽無遺。此外，前臺左、右兩邊的牆上都有兩、三個互相鄰近的門道，演員由一道門出去，隨著由另一道門進來，就可表示他已經從甲地到了乙地。觀眾區原來只能容納 700 名觀眾或者略少，但它像以前一樣仍然分為包廂、樓廊及池子三個部分。包廂的觀眾都是達官貴人甚至是國王本人。樓廊的觀眾很多人只是希望藉看戲的機會認識權貴；舞臺畫框前面後來也坐有觀眾。池子設有十排左右沒有後背的板凳，其餘都是空地，大多是有錢有閒的年輕人。總之，觀眾人數不多，而且又經常相遇，以致他們彼此之間，與劇作家及演員之間，大都彼此

認識，形成一個特有的社交圈子。他們來到劇院的目的主要在彼此相會聊天、觀看心儀演員的表演、機關佈景的變化，以及劇情中所反映的晚近發生的緋聞趣事。

在演員方面，國王劇團幾乎囊括了前朝國王劇團的舊有演員；相對地，公爵劇團的演員則普遍年輕而經驗不足，但經過戴福南的鼓勵和栽培，湯姆斯・白特頓 (Thomas Betterton, ca. 1635–1710) 不久就出類拔萃，成為領導。這兩個專利劇團，首次在英國舞臺上公開引進了女性演員。她們大都年輕貌美，出身寒微，一般有錢有勢的觀眾都把她們視為色情對象，她們也樂意投懷送抱，從麻雀變成鳳凰。這些女演員很多，其中早期最著名的是勒爾・格溫 (Nell Gwyn, 1650–87)。她 13 歲時在劇場中穿梭販賣蘋果，後來經過兩個演員的短暫教習，在 14 歲就登上了國王劇團的舞臺。她容貌姣美，聲音清亮，聰敏過人，但終身目不識丁。她擅長輕鬆愉快的喜劇，打情罵俏尤其如魚得水；她不時還扮演穿著男性衣服的角色 (breeches roles)，在那個女人穿戴幾乎籠罩全身的時代，男人的衣服更能展現她誘人的身材。她在和查理二世發生親密關係、生下兩個兒子後退休，時年 21 歲。綜合言之，是這些特殊的觀眾和女性演員，引導出復辟時代最具代表性的兩個劇種：時尚喜劇和英雄悲劇。

8–2　時尚喜劇

上述兩個執照專利劇團在成立之初，只能依照政府的分配，演出戲劇空窗期以前的劇本，其中最受歡迎的是法蘭西斯・包曼特 (Francis Beaumont, 1584–1616) 和約翰・弗萊徹 (John Fletcher, 1579–1625) 的作品，莎士比亞的幾個劇本改編後也經常演出，班・強生的喜劇則乏人問津。但是在復辟時代的 40 年中，最受歡迎的是時尚喜劇 (the comedy of manners)。這類喜劇充滿性愛與色情，男人固然極盡勾引的能事，女人即使沒有採取主動，也會半推半就。這種放浪形骸的行為，正是對清教徒過分壓抑情感的反彈，也是復辟

時代上流社會的縮影。

時尚喜劇早期有名的作家是喬治・埃斯瑞奇爵士 (Sir George Etherege, ca. 1635–91)。他的生平不詳，青年時期可能曾在倫敦的法學研究所讀書，後來旅居巴黎，看了不少莫里哀的喜劇。他的處女作《浴盆之愛》(*Love in a Tub*) (1664) 呈現一位風流爵士與一位多情寡婦間的愛情遊戲，題材新穎，對話風趣機智，為倫敦劇場別開生面，因此一夕成名，獲得機會長期擔任外交工作，並且成為社交紅人，徵逐酒色，就如他喜劇中的人物一樣。他在公私交相忙碌中，四年後才寫出第二個劇本《她有機會就會幹》(*She Would If She Could*) (1668)，內容仍是充滿打情罵俏的愛情遊戲，但對話則首次全部使用散文，不像以前的喜劇有全部或部分使用詩行。埃斯瑞奇最好的也是最後一個劇本是《時髦驕客》(*The Man of Mode*)，又名《輕浮爵士》(*Sir Fopling Flutter*) (1676)，影射他本人和當時倫敦的知名人士。劇情略為：風流倜儻的多瑞曼 (Dorimant) 勾引甲女時，她要求他首先拋棄原有的情婦乙女，適巧輕浮爵士從巴黎歸來，衣著光鮮但缺乏品味，說話中賣弄法文但錯誤百出，多瑞曼見此人膚淺可欺，如是安排他與乙女相會，趁機將她擺脫。甲女因此認為多瑞曼對她真心相愛，於是和他共度良宵。後來多瑞曼在好友的祕密婚禮中，巧遇一個富有的村姑，她對他暗戀已久，此時趁機吐訴心曲，兩人於是同意結褵。甲女知道後不怒反喜，因為這樣可以隱藏他們之間的往事；乙女也原諒他，因為知道他需錢孔急，所有的愛恨情仇如是在一片歡樂聲中結束。《時髦驕客》在當時極受歡迎，到現代仍經常上演。

更為多才多藝、成就卓越輝煌的劇作家是約翰・德萊登 (John Dryden, 1631–1700)。他在劍橋大學取得學士學位後就到倫敦定居 (1654)，1663 年開始寫作戲劇，此後 30 餘年間，他獨創或與人合作，總共編寫了 30 個以上的劇本，喜劇、悲劇，以及悲喜劇都有。他在 1668 年與國王劇團簽約，由他每年為劇團編寫三個劇本，劇團則提供他約 1/12 的股份，分享營運盈利。他的喜劇中最傑出的是《時尚婚姻》(*Marriage A-la-Mode*) (1672)。故事發生在西西里島，該島原來國王的兒子幼獅 (Leonidas) 在嬰兒時就為人收養，長大後

與篡位國王的女兒相愛，兩度因為身份懸殊陷入困境，後來收養人告訴他王子的身份，他於是號召群眾奪回王位並與情人結婚。副情節中一對結婚兩年的夫婦感情冷淡，丈夫於是愛上了好友的未婚妻，好友也和他的妻子相戀，後來他們的私情曝光，彼此尷尬之餘，決定終止他們的曖昧關係，已婚夫婦情歸舊好；未婚夫加倍努力，獲得了情人的芳心。

德萊登的最後一個喜劇《安菲瑞昂》(*Amphitryon*) (1690)，由莫里哀1668 年同名劇本改編，莫里哀本人又受到羅馬喜劇家普羅特斯改編本的影響。這個希臘神話中關於名將安菲瑞昂、他的妻子以及天神宙斯的三角愛情故事，一直是劇作家喜愛的題材，而德萊登的改編中是讓女主角先和別人調情，但最後嫁給了有錢的天神。全劇演出中加入了大量音樂，對話又充滿風趣與機智，深受觀眾歡迎。德萊登更好的成就是英雄戲劇，我們下面再加以介紹。

在復辟時代有一類計謀喜劇 (comedy of intrigue)，其中最著名的作家是阿芙蕾·班恩 (Aphra Behn, 1640–89)。她是英國第一個女性職業劇作家，至少寫了 17 個劇本，另外還有小說、詩歌及翻譯的作品。她劇作中最為人稱道的是《流浪漢》(*The Rover*) (1677)，又名《被放逐的保皇黨》，根據的是托馬斯·奇裏古的《流蕩者》(*The Wanderer*) (ca. 1654)，又名《托馬索》(*Thomaso*)，該劇共有十幕 73 場，從未演出，在 1664 年出版時分為上下兩部，內容充滿露骨的色情。阿芙蕾·班恩的改編本只有五幕，色情方面遠為收斂，只因演出非常成功，數年後又寫了續集 (1682)。《流浪漢》以義大利的一個狂歡節為背景，呈現姊妹兩人的浪漫愛情和婚姻。姊姊在哥哥的要求下，在次日必須到修道院作修女；妹妹也被父、兄壓迫去嫁給她素昧平生的男人。面對黯淡的未來，姊妹兩人為了盡量體驗人生，於是在當晚化裝為吉普賽女郎出外遊玩。途中姊姊邂逅正在尋求豔遇的英國船長威爾摩 (Willmore)，兩人於是經過一番攀談和調情，約好在一個花園幽會。船長本來是當地名妓的最愛，現在移情別戀，引起她一連串報復的行為。另一方面，妹妹巧遇她一向默愛的英國軍官，趁機向他吐訴心曲，獲得他的熱烈回應，於是相約在一

個花園相會。但是由於狂歡節人多質雜，既有尋花問柳的莽漢，也有趁機拉客的妓女，姊妹倆遇到很多兇險，有幾次幾乎遭人強暴，幸好一切都化險為夷，最後都與心上人成為眷屬。

以上劇中船長的造型，尤其是他勾引異性的技巧和談吐，都隱約與查理二世相似。例如，他初遇姊姊就立即調情，她欲迎還拒的告訴他說，她次日即將進入修道院，必須終身保持童貞，他於是說道：「如果妳嘗試過這世界的快樂，喜歡它，然後再拋棄這個世界，那將凸顯妳的美德；妳現在要做的只是出於愚昧。」接著他表示願意幫助她嘗試這個世界的快樂，她當然欣然同意。查理二世在觀賞後非常高興，於是召喚劇團到御前重演。然而本劇當時受到衛道人士的強烈批評，但現代批評家們認為本劇的重點在反對父權式的婚姻安排，實質上在伸張女權。總之，由於班恩放蕩不羈的個性，以及卓越的文學成就，不僅讓她名利雙收，也為後來的女性作家開展了一條新路。

把時尚喜劇的色情遊戲帶到頂峰的是威廉・魏徹利 (William Wycherley, ca. 1640–1716)。他 15 歲時在法國接受教育，數年後回國進入劍橋大學就讀，但未獲得學位就轉到法學研究所。他總共寫了四個劇本，在情節及人物造型上受到法國莫里哀喜劇的影響，不過為了取悅倫敦劇場的貴族觀眾，它們都結構複雜、節奏快速、充滿色情，其中的《鄉下太太》(The Country Wife) (1675) 尤其突出。它以倫敦一些富有商人和妻子為對象，呈現他們飽暖思淫慾的生活。劇中的主角何納 (Horner) 因為嗜好勾引有夫之婦而聲名狼藉，於是經由一位江湖郎中散播謠言，說他最近身體受損，不能人道。他的朋友們知道後紛紛邀請他與妻子作伴，俾便自己能抽身玩樂，但她們卻對他毫無興趣。後來何納密告其中一人說自己雄風不減，令她喜出望外，於是相約幽會。此後他故技頻施，眾婦競相往訪，皆以為自己獨沾雨露。後來她們發現真相，但是為了保持她們「美德幫」(the virtuous gang) 的名譽以及與何納的關係，相約保持緘默。在另一方面，「掐妻」(Pinchwife) 深懼城市婦女的習性，於是娶了一個天真無邪的鄉下美女，未料她婚後耳濡目染，不僅同樣紅杏出牆，甚至大膽投懷送抱，後來更力排眾議，以親身經歷證明何納性愛能力超強。

眾人聽後大驚，紛紛責難何納，危機中江湖郎中重申謊言，那些丈夫們感到榮譽無損，紛紛額手稱慶，全劇在餐飲歌舞中結束。

《鄉下太太》由國王劇團在新建的德雷巷劇場首演，深受查理二世及貴族觀眾的歡迎，但時移事變，它從十八世紀中葉就不准公演，直到 1924 年才獲得解禁。對於它的解讀及評價同樣變化多端，但一般都肯定它的藝術成就：一、它結構緊湊，場次變化多端，高潮迭起。二、它的散文活潑生動，充滿色情及一語雙關的字樣，譬如「瓷器店」(china shop) 整場表面上都在談論瓷器買賣，實則在影射何納與情婦的曖昧糾纏。三、劇中人名大都是明顯的標籤，例如「何納」(Horner) 標明他是個「讓人長角」(horn) 的人，也就是給別人戴綠帽子的傢伙；「掐妻」意味盡量拴住妻子的人。總之，《鄉下太太》對倫敦富商們的誇張呈現，在同類作品中出類拔萃，現在已成為經典劇作之一。但是物極必反，如果《鄉下太太》是反對清教徒禁慾心態的巔峰，這個反彈也引起了反動，轉折點是《愛情的最後手段》(*Love's Last Shift*) (1696)，它的演出是當時倫敦劇場嚴重衝突的結果，讓我們首先加以說明。

8–3　倫敦劇團的衝突與重組

在復辟時代，兩位專利執照的持有人為了興建或擴大劇場，一再出售他們部分的股權以籌措資金，這些股權經過多次轉手，又可零星分割，以致股權持有人的成分變得非常複雜。公爵劇團的創辦人威廉‧戴福南死時 (1668)，他的兒子查理斯尚未成年，日常營運由首席演員湯姆斯‧白特頓 (Thomas Betterton, ca. 1635–1710) 主持，非常成功；相對地，國王劇團問題層出不窮，最後被迫與公爵劇團合併成為聯合劇團 (the United Company) (1682)，由公爵劇團負責營運，在較為寬大的德雷巷劇院演出正規話劇，公爵劇團原來的朵色花園劇院則用來演歌劇和其它節目。後來因為借貸問題，斯可維爵士 (Sir Thomas Skipwith) 獲得了執照股權的 5/6，律師克利斯多夫‧利希 (Christopher Rich, 1657–1714) 獲得了剩餘的 1/6，利希藉口保護投資人的權

益，從 1693 年開始主持劇院的日常營運。

利希不懂戲劇，但自認既然擁有兩個僅有的合法劇院，於是對編劇和演員態度傲慢，剋扣工資，還任意派任新演員取代舊演員的位置。湯姆斯・白特頓等十個演員忍無可忍，於是在 1695 年獲得國王的特許執照後，訂立規章，組成「合作劇團」(Cooperative Company)，準備脫離「聯合劇團」，轉到林肯廣場的劇院演出。白特頓是當時最偉大的演員，悲、喜劇均佳，動作凝重有力，臺詞有滔滔雄辯的風格，深受同輩演員及觀眾敬愛。配合他一同離開的包括當時最優秀的女演員伊麗莎白・柏麗 (Elizabeth Barry, 1658–1713) 以及安妮・布瑞斯革多 (Anne Bracegirdle, ca. 1663–1748)。他們首演的劇目是威廉・康格列弗 (William Congreve, 1670–1729) 的《以愛還愛》(*Love for Love*) (1695)，連演 13 天，票房收入遠勝一般劇碼。

在聯合劇團解散之初，利希在德雷巷的劇院受到嚴重威脅，不僅因為優秀演員大都離去，而且缺少有經驗的編劇，他只好借重雜耍、猴戲、踩高蹺等等類似馬戲班的節目來維持票房。不料在困境中，他劇團中的克雷・思北 (Colley Cibber, 1671–1757) 竟然編出新劇，不僅使劇院免於破產，而且為戲劇開創了一個新的局面。克雷・思北在 16 歲高中畢業後前途茫茫，於是加入聯合劇團 (1688)，在眾多優秀男女演員的光輝下自慚形穢。現在劇院陷入困境，他於是呈現了他的處女作《愛情的最後手段》(*Love's Last Shift*) (1696)，又名《善良獲報》(*Virtue Rewarded*)，其中「無愛」(Loveless) 結婚後不久就拋棄他年輕貌美的妻子，在外流浪十年，沉湎酒色。他將錢財揮霍殆盡後回到倫敦，他的愛妻喬裝成娼女引誘他顛鸞倒鳳，令他心滿意足。次晨她表明身份，讓他無地自容，於是跪地謝罪，她立即回跪相迎，夫婦於是破鏡重圓。劇中還穿插一個「時髦爵士」(Sir Novelty Fashion) 的花花公子，他穿著品味低俗的法國時髦服飾，顧影自憐，還不斷自作多情勾引佳麗，處處令人發噱。綜合來看，本劇前四幕充滿色情的行動與對話，仍然延續著復辟時代的時尚喜劇，直到最後一幕才有丈夫謝罪、妻子寬容的感傷場面，令許多觀眾淚流滿面，再配合劇作家本人扮演小丑型的時髦爵士，贏得觀眾熱烈的歡迎，思

北於是一夕成名。

針對上劇的牽強情節，一度留學法國的約翰‧梵布魯 (John Vanbrugh, 1664–1726) 立即寫出了《舊疾復發》(*The Relapse*)，又名《善良危機》 (*Virtue in Danger*)，其中的丈夫再度有了外遇，他的妻子也長期和她的一個愛慕者談笑風生，直到最後才將他勸離。原作中的花花公子「時髦爵士」，現在變成了「紈褲爵士」(Lord Foppington)，不僅更為矯揉造作，而且詭計多端。梵布魯將劇本送到聯合劇團時，它的核心演員正醞釀離去，利希只好極力勸誘他們，以致《舊疾復發》拖到 1696 年才能演出，結果非常成功；克雷‧思北在劇中仍然扮演同樣的角色，成為「所有復辟時代中最佳的蠢貨」(the greatest of all Restoration fops)。

約翰‧梵布魯接著編寫了《受到挑逗的妻子》(*The Provoked Wife*) (1697)，其中的「野蠻爵士」(Sir John Brute) 每晚醉歸後即侮辱謾罵妻子，妻子又受到愛慕者的誘惑與挑逗，墜入感情漩渦，於是經常與她的姪女商量，準備依照英國最新法律的規定，先與丈夫離婚取得贍養費，再與愛慕者建立密切關係。最後經過一點小誤會，姪女與情人結婚，妻子則和丈夫維持既有的關係，但同時繼續和她的愛慕者往來。本劇寫作時，白特頓等演員的合作劇團已經開始正式演出，劇中情節都針對它的三個主要演員量身裁製，在 1697 年演出時他們配合極為良好，使本劇在憂鬱、調情、無奈、風趣與思想深度間進行，獲得觀眾熱烈的迴響。基於同理，本劇受到保守人士的嚴重批評，在次年達到頂峰，梵布魯從此改行，成為十八世紀最有名的建築師之一，合作劇團此後的演出每況愈下，白特頓本人又年老多病，於是在 1710 年退出舞臺，劇團也就自然解散。

8-4 對時尚喜劇的批評與迴響

時尚喜劇從開始就受到反感與批評，反對人士後來更組織了「時尚改革會」(Society for the Reformation of Manners)，在 1692 年向法院控告一些知名

的劇作家。反映這種趨勢最強烈的人物是考利爾 (Jeremy Collier, 1650–1726)。他受教於劍橋大學，畢業後擔任教會工作，在 1698 年出版了《英國舞臺上的喪德與褻瀆一瞥》(*A Short View of the Immorality and Profaneness of the English Stage*)。在這本 280 多頁的書中，他運用新古典主義的理論攻擊時尚喜劇。他聲稱舞臺應該揚善貶惡 (recommend virtue and discountenance vice)，可是英國戲劇卻揚惡諷善 (the exaltation of vice and the mockery of virtue)。他舉證了時尚喜劇中的荒淫 (debauchery)、褻瀆、對《聖經》及教士的侮辱，以及對婚姻等等制度的破壞。他的攻擊立即引起強烈的迴響，贊成與反對的論戰持續長達十年以上，但考利爾引證亞里斯多德以降的理論權威，所以贏得了廣泛的支持。在此後的一個世紀中，英國約有一半人口不再涉足劇場，直到十八世紀末期才開始改善。

考利爾批評的目標之一是威廉‧康格列弗。他從 19 歲時就開始編寫劇本及小說，受到德萊登等大師的肯定。在受到考利爾批評後的次年，他寫出了優異的《世道》(*The Way of the World*) (1700)。劇中的女主角「萬麗」(Millamand) 聰明美麗，求婚者極多，但她芳心獨鍾「可佩」(Mirabell)，只是因為她的姨媽「癡津」(Wishfort) 控制著她的財產繼承權，不便貿然同意。「可佩」為了化解阻礙，曾與這位半老徐娘發生曖昧關係，她在發現他的動機後對他恨之入骨。為了扭轉情勢，「可佩」設計了不少圈套。在他的競爭者反制失敗後，姨媽同意姪女結婚，並讓她獲得她應該得到的遺產。

本劇的內容仍然是人物間為了爭財逐愛，彼此勾心鬥角，但它受到考利爾批評的影響，已經洗脫了過分色情的渲染，並且對婚姻關係提出了前所未有的深刻探討。「萬麗」生活在庸俗、虛偽與狡詐的環境中，只求獲得生活所需的財產，同時要求她的配偶能遵循夫婦間基本的忠誠。「可佩」雖是謀略高手，也曾感情氾濫，但是為了尊重愛侶，願意在婚後約束自己。這兩位男女主角在討論婚嫁時的精彩對話，充滿雋語機鋒 (repartee)，既展現他們的才情 (wit)，也透露著他們間的摯愛，以致成為英國喜劇中最受稱道的絕配。相反的，劇中其他爭財逐愛的人物既無他們的才情與摯愛，甚至缺乏自知之明，

以致落入「可佩」的圈套，最後遭到失敗、譏諷和屈辱。《世道》的藝術成就雖然受到後代的讚揚，但是當時在教會人士有組織的杯葛下，它的首演反應冷漠，康格列弗從此不再撰寫劇本，時尚喜劇隨著迅速凋零。

8–5 悲劇及英雄悲劇

在復辟時代，與時尚喜劇並行不悖並且相輔相成的是英雄戲劇，一如前者偏重色情與性愛，後者強調榮譽 (honour) 與責任 (duty)。就在時尚喜劇受到非議的早期，德萊登為了提升戲劇的尊嚴，編寫了《暴力愛情》(Tyrannick Love) (1669)，以及更為成功的《征服格拉納達》(The Conquest of Granada)，又名《阿曼左和阿曼海》(Almanzor and Almahide) (1670)。本劇分為兩部，每部五幕，上部在完成演出後，下部則於次年完成。它以西班牙在 1492 年征服格拉納達 (Granada) 為背景，上部集中於這個伊斯蘭王國的內部衝突，突出男主角阿曼左 (Almanzor) 驍勇善戰，無論大小衝突都所向披靡。在一次勤王的戰爭中，他對國王伯德林 (Boabdelin) 的未婚妻阿曼海 (Almahide) 一見鍾情，不惜以生命和榮譽爭取她的愛情，以致開罪國王。戰爭勝利後，國王準備在他面前與阿曼海舉行婚禮來羞辱他，然後將他處死，幸好阿曼海對他敬愛有加，發誓絕不獨活，國王只好將他放逐，然後娶她為妻。在下部中，西班牙攻擊連連勝利，格拉納達的人民要求召回阿曼左助戰，國王無奈，央求王后阿曼海用舊情召回勇士，果然轉危為安。勝利後阿曼左寄望能得到王后的愛情，但她基於榮譽感再三婉拒，他絕望中強吻她手，引起國王嫉火中燒，率領武士要將他殺害，但這時西班牙的阿果斯公爵 (Duke of Arcos) 攻入，在戰亂中殺死國王，接著西班牙王后示意阿曼海改嫁阿曼左，但她基於榮譽與道德不願順從，最後在王后軟硬兼施中，她才表示在服喪期滿後再遵循王后的安排。

劇中還有兩組愛情故事，一組涉及三角紛爭，其中的女方（名 Lyndaraxa）本來已經訂婚，可是國王的弟弟（名 Abdalla）卻企圖橫刀奪愛，

女方家族提出的條件是他必須成為國王，結果引起他一連串的篡位行動，導致他和國家的敗亡。另一組愛情故事涉及格拉納達內部兩大敵對陣營的年輕一代（名 Ozmyn 和 Benzayda），他們的父兄紛紛反對，直到國破家亡後才由西班牙王后玉成美事。

　　本劇對話使用英雄格式雙韻體 (heroic couplet)，它係以法國哲安・拉辛等人的悲劇為樣板，每行是英文的抑揚格五音步 (iambic pentameter)，每兩行押韻一次。例如當阿曼海告訴阿曼左她準備不再和他見面後，阿曼左吻她的手背；竊窺的國王不能繼續忍受，這時的對話如下：

> 阿曼左：你要拿走我眼中的最後安慰，
> 　　　　把我丟到愛情最遙遠的邊陲！
> 　　　　既然我的幸福已經完全絕望，
> 　　　　我只好抓住這個恩寵來品嚐。（抓住她的手，吻它）
> 伯德林：我的義憤我再也不能繼續抑制，
> 　　　　我看得太多了，竊聽就到此停止。
> 　　　　　　　（第二部第五幕第三場）

> Almanz: Can you that last relief of sight remove,
> 　　　　And thrust me out the utmost line of love!
> 　　　　Then, since my hopes of happiness are gone,
> 　　　　Denied all favours, I will seize this one. (Catches her hand, and kisses it.)
> Boab: My just revenge no longer I'll forbear:
> 　　　　I've seen too much; I need not stay to hear.

　　德萊登在本劇出版時 (1672)，指出當時戲劇中的主角既無高尚道德，又乏強烈情感，他如是寫出了這個「英雄悲劇」(heroic tragedy)。這是這個名稱的首次使用。德萊登寫道：就像「史詩」(epic) 是詩中之詩一樣，英雄悲劇是舞臺上的「史詩」(epic poetry)。為了達到如此崇高的地位，他主張這種劇

類必須具備三個條件：一、題材集中於國家或神話中的重大事件。二、劇中的英雄必須意志堅強，即使決斷錯誤也能堅持到底。三、臺詞使用上述的雙韻體。

早在 1667 年，德萊登就用這種詩體出版了《奇蹟年代》(Annus Mirabilis)，紀念倫敦在前一年的大火，並因此在次年獲得桂冠詩人的榮譽地位。這種詩體從此盛行英國詩壇，在十八世紀獨占鰲頭。但是英文的這種韻體並不適宜戲劇對話，當時不少有識之士非常不滿本劇中的誇張臺詞，以及主角那些過分渲染的美德，白金漢公爵 (George Villiers, the 2nd Duke of Buckingham, 1628–87) 更編寫了《排演》(The Rehearsal) (1671) 加以諷刺批評。他運用劇中劇的方式，由一個桂冠詩人排演自己編寫的劇本，臺詞大都摘自《征服格拉納達》，藉以突出原作中的荒謬與誇張。《排演》風格輕鬆愉快，不僅長期受到歡迎，而且成為後來類似諷刺作品的先鋒。

德萊登受此刺激後改弦更張，用無韻詩將莎士比亞的《安東尼與克利歐佩特拉》改編成《一切為了愛》(All for Love) (1677)。劇情大體上與莎劇相近，但遵循三一律，集中於男主角的內心衝突：整軍再戰的榮譽感、熱戀、憐惜、天倫之愛，以及為夫為父的責任感、忌妒以及殉情。《一切為了愛》一般都認為是德萊登最好的悲劇，但它在國王劇院首演時觀眾極少，加以劇團瀕臨破產，他於是在演出他改編的莎劇《特洛伊羅斯與克瑞西達》後，終止與劇院的合約 (1679)，專心翻譯希臘和拉丁文的名著，其中《維吉爾作品集》(The Works of Virgil) 歷時三年完成，使他名利雙收。數年以後，他為新成立的聯合劇團編寫了《遜位國王》(Don Sebastian) (1689)，呈現葡萄牙國王在擊敗叛亂後發現自己涉及內親相姦，於是黯然遜位。本劇首演非常成功，德萊登接著寫了上面介紹過的喜劇《安菲瑞昂》，不僅證明他寶刀未老，同時鞏固了他是英國十七世紀最偉大劇作家的地位。

除了德萊登改編的兩個劇本之外，莎士比亞的其它劇本也都或多或少遭到改動，其中最著名的例子是悲劇《李爾王》。原作在 1605 年首演後，在十七世紀中期只上演過兩次，沒有引起任何重視。愛爾蘭的詩人劇作家納衡·

退特 (Nahum Tate, 1652–1715) 於是將它改編成為喜劇 (1681)，其中么女考地莉亞與艾德加戀愛結婚，老邁的李爾將國家交由他們共同統治，他自己則與親近大臣隱居到幽靜之處，「平靜的回顧我們過去的命運」。退特還刪除了原劇中的小丑，加上了一個考地莉亞的心腹伴侶，好讓她吐露私情。在文字上，退特改動了很多原作中簡潔有力的臺詞，讓它在表面上顯得華麗流暢。這個改編本一直沿用了 150 年。十八世紀中英國最偉大的演員兼劇場經理大衛・賈瑞克 (David Garrick, 1717–79) 企圖恢復原著，但在觀眾的壓力下仍然保留了快樂的結局，這個情形要到十九世紀浪漫主義盛行以後才得到徹底的改變。

　　模仿德萊登的劇作家很多，其中最成功的是湯姆斯・奧特維 (Thomas Otway, 1652–85)。他最早的兩個作品都是用雙韻體寫成的悲劇，成績平平。後來他改用無韻詩編寫了兩個長期膾炙人口的悲劇，其一是《孤女》(*The Orphan*) (1680)，情節略為：一對攣生兄弟都愛上了由其父所收養的孤女莫霓蜜亞 (Monimia)，哥哥與她祕密結婚後安排共度良宵，弟弟知道後冒充赴約，次晨莫女知道真相後羞愧交集，誓言終身懺悔補贖。弟弟愧疚中刺激其兄比劍，藉機撞劍死亡，莫女隨即服毒自殺，兄見狀乃用弟撞死之劍自了殘生。另一劇是《保存了威尼斯》(*Venice Preserv'd*) (1682)，其中有野心家陰謀推翻政府，最後失敗死亡，連帶女主角也發瘋喪命，本劇獲得德萊登的熱情稱讚，後來被翻譯成幾乎所有重要的歐洲語言。以上兩劇中的女主人翁都是無辜或半無辜的受害者，她們積極的作為不多，但一旦捲入困境便受盡苦難，極能賺取當時觀眾的同情與眼淚，所以有時也被稱為眼淚悲劇 (tearful tragedy)。

8-6　半歌劇

　　前面介紹過，威廉・戴福南在清教徒主政晚期，兩度半公開的演出了歌劇 (opera)。復辟時代他主持公爵劇團，立即以歌劇的形式演出了莎士比亞的《馬克白》及《暴風雨》。在這些演出中，他用一般戲劇中對話的方式，取代了義大利歌劇中的宣敘調 (recitative)，因此有時被稱為「半歌劇」(semi-

opera)。在 1675 年，公爵劇團演出了《愛神的情侶》(*Psyche*)，它由法國莫里哀和呂利的同名歌劇改編，配合了新編的歌舞，呈現愛神之子和一個人間美女的摯愛，大受觀眾歡迎。為了競爭，國王劇團立即推出了《墮落的愛神的情侶》(*Psyche Debauch'd*)，將原來的摯愛予以醜化，藉以贏得商機。在次年，公爵劇團正式推出了半歌劇《暴風雨》，結果大受歡迎；國王劇團於是推出了它的諷刺版，突出故事中的色情部分。為了醜化劇中的人物，還邀約了一個真的妓女來扮演劇中的飛仙 (Ariel)，結果同樣大受歡迎。就這樣，半歌劇在倫敦舞臺風行了將近十年，然後因為當事人的變異暫時消沉。在 1690 年代，半歌劇再度盛行，但從 1710 年起，由於韓德爾 (George Friedrich Handel, 1685–1759) 在英國長住作曲，造成義大利歌劇的鼎盛，半歌劇相對黯然，終於在《執照法》制定時消失。

8-7 十八世紀的戲劇背景

詹姆斯二世繼承王位後，力圖保持絕對君權和解除對天主教的壓制，反對他的國會於是從荷蘭迎接他信仰新教的女兒瑪麗 (Mary) 及其夫婿威廉 (William of Orange) 即位。威廉是荷蘭的統治者，於是帶領了一支 15,000 人的軍隊來到倫敦，詹姆斯二世逃到法國 (1689)，國會宣告瑪麗及威廉為共同君主，史稱光榮革命 (the Glorious Revolution)，開啟了君主立憲的坦途。瑪麗及威廉相繼去世後，繼位人安妮女王（Queen Anne，1702–14 在位）、喬治一世（1714–27 在位）和喬治二世（1727–60 在位），都長期任用國會領袖羅伯·沃波爾 (Robert Walpole, 1676–1745) 領導內閣，形成後來首相制的先例。

在政治民主化的同時，英國的社會和經濟也逐漸脫胎換骨。既有的許多特許公司 (chartered companies)，現在更得到政府的強力支持，在世界各地經營牟利，其中最有名的便是挑起鴉片戰爭的英國東印度公司 (The British East India Company)。在威廉三世（1689–1702 在位）時，私立的英國銀行 (the Bank of England) 及倫敦股票交易所 (the London Stock Exchange) 相繼成立，

其它現代性的服務業，如新聞、交通、休閒、高級的醫療及餐飲等等，更是遍及各地，不勝枚舉。在農業方面，由於自然科學的進步與「科學耕種」的研究與施行，加以歐洲氣候在這個時期特別良好，小麥產量增加了三分之一，牲口體重普遍增加了一倍，英國從此擺脫了饑饉的陰霾，人口迅速成長，首都倫敦更為突出，它的人口概數略為：1600 年 20 萬，1650 年 35 至 40 萬，1700 年 57 至 60 萬，1750 年 65 萬，在 1801 年第一次人口普查時更增加到 96 萬。這些人口中很多屬於新興的中產階級，其中又以商人高居首位。

在這個日新月異的時代裡，感性 (sentiment) 的觀念開始流行。當時很多的哲學家、社會學家和一般輿論普遍認為，人類本性中富有惻隱、同情、憐憫以及不忍等等感情 (feelings)。他們強調是這些高貴的感情，讓社會成員們自願捐棄自私自利，互助合作，甚至犧牲小我，完成大我。在這種氣氛之下，社會一般大眾都以展現這種感性的行為自期期人。弔詭的是，有些學者認為，十八世紀是個謠言和諷刺的時代 (An Age of Scandal and Satire)。他們的理由是，大多數的報紙和雜誌，都是特定利益團體的喉舌，散佈它們在政治、經濟和宗教等方面的主張，同時批評和曲解不同立場的團體。與此同時，為了傳播知識和資訊，當時出現了很多的文摘 (digests)、指南 (keys) 和索引 (indexes)，將很多複雜、高深的問題（如政治、宗教、經濟及文學等專門知識）予以簡化，很多人讀後也對這些問題發表意見，結果是眾議紛紜，互相諷刺對方膚淺。就是以上這兩種互相矛盾的看法，促使十八世紀上半葉產生了性質截然相反的「感傷喜劇」和「諧擬劇」。

8-8　感傷喜劇

在復辟時代，君王貴族以及他們的追隨者是劇院觀眾的主流，對戲劇內容與演出影響深遠。相反地，光榮革命以後的幾位君主因為身體多病或英語欠佳等等原因，很少觀賞戲劇演出；再者國會權力增長，昔日權貴對劇場的影響漸趨式微。中產階級成為社會的主流，也是劇場爭取的對象，更因為上

述感性觀念的流行，上個世紀末葉出現的「女性悲劇」或「憐惜悲劇」如《孤女》，現在蛻變成為「感傷喜劇」(sentimental comedy)，以前那些受苦受難的善良女性，現在大多能夠遇難成祥，甚至名利雙收或人財兩得。

在轉型的過程中，最為成功的作家是喬治・法奎 (George Farquhar, 1677–1707)。他從 1698 年開始寫劇，早期成功的劇本如《忠實夫婦》(*The Constant Couple*) (1699) 及《募兵官》(*The Recruiting Officer*) (1706) 等等，在人物及劇情各方面仍然依循時尚喜劇的舊徑，以致有人批評他的作品是「輕浮之作」(a licentious piece)，但他去世前完成的《求婚者的計謀》(*The Beaux' Stratagem*) (1707) 卻有明顯的改變：劇中的男主角「善意」(Aimwell) 為了獲得女主角的財富，冒充富有人家的長子向她求婚，但婚禮舉行前他良心不安，坦承他只是次子，依法不能繼承家庭財產，婚禮因而取消。此時他哥哥的死訊適時傳到，財產現在歸他繼承，於是門當戶對，締結良緣。本劇有兩個副情節，穿插了很多有趣的場面，長期受到觀眾的歡迎。

把感傷喜劇發揮到極致的是理查・史提爾爵士 (Sir Richard Steele, 1672–1729)。他於劍橋大學畢業後，在考利爾批評戲劇的風潮中編了一個鬧劇和喜劇，因為態度嚴肅，說教性濃厚，並不受歡迎。於是他轉行與友人創辦了幾份雜誌，經常討論戲劇觀念並介紹新劇，影響力極大，後來更創辦了英國第一份戲劇的專門雜誌《劇場》(*The Theatre*) (1720)。因為堅定支持王權的功績，他在 1715 年被封為爵士，同年出任德雷巷劇場的總監。他在事業的高峰，寫出了個人最好的感傷喜劇《清醒的戀人》(*The Conscious Lovers*) (1722)，劇中的海陸先生 (Mr. Sealand) 多年來在海外經商致富，退休後安居倫敦，並且已經安排女兒盧森妲 (Lucinda) 與北維爾 (Young Bevil) 訂婚。結婚之前，他發現準女婿一直在為一個他從法國帶回的少女印第安娜 (Indiana) 支付帳單，於是暫停婚禮。北維爾的確喜愛那位少女，他同時知道盧森妲所愛的對象是他的朋友馬托 (Myrtle)。幾經波折後終於發現，印第安娜也是海陸先生的女兒：原來多年以前，她隨母親和姨媽去海外歸依父親之時，被法國海盜挾持，從此與父親失去聯繫，滯留巴黎，母親後來去世。現在父女重

逢，誤會冰釋，兩對戀人於是和他們的心上人結成佳偶，海陸先生並許諾將
財產均分給兩個女兒。

本劇情節基本上取自古羅馬泰倫斯的喜劇《安雷亞》(*Andria*)：兒子杯葛
父親安排的婚姻，並且動用僕役相助，最後如願以償。但在實質上它反映著
當時英國中產階級的觀念：一、劇中的父親是商人，他處事合情合理，受到
普遍的尊重，也能接納兒子合理的要求。二、劇中的戀人們雖然坦誠表達愛
意，但他們之間絕未發生情慾關係，也未企圖勾引對方；北維爾在得到父親
的允許之前，甚至不願向女友表達愛情。三、馬托一度誤會北維爾的好意，
向他挑戰決鬥，讓他有機會剖析這種習俗的愚昧與野蠻。凡此種種，使本劇
成為感傷喜劇的樣板，甚至助長了歐洲眼淚喜劇 (comedy of tears) 的興起。

新人劇作家中，理查・坎伯蘭 (Richard Cumberland, 1732–1811) 寫了 54
個劇本，其中有 35 個是一般性的話劇，但最成功的是感傷喜劇《西印度人》
(*The West-Indian*) (1771)。它的主角是個天性慷慨的混血浪子，愛上了一位美
女，但為了救助一個落難的船長而傾囊相助，以致自身難保，幸賴暗中觀察
他的英國養父（其實是他已故西印度血統的母親的祕密丈夫）適時伸出援手，
浪子最後既獲得美女，又得到親父的承認與嘉許。此劇初演即獲得成功，報
紙雜誌及社會人士熱切談論，在十八世紀一直經常重演。

8-9　十八世紀的悲劇

在悲劇方面，英國舞臺在十八、十九兩個世紀的成就微乎其微，其原因
大致有二。一、時代的精神不利於悲劇，《李爾王》從悲劇改編成為喜劇的滄
桑是最具體的印證。二、由於歷史與理論的影響，悲劇一直具有崇高的地位，
莎士比亞的悲劇尤其被奉為經典。這個時期英國大多數的悲劇作家們，不僅
模仿他的形式和內容，甚至還力求在文字上「聽」起來像這位前輩，結果絕
大多數都落為案頭劇，難以上演。

在少數比較成功的悲劇家中，最早的是尼古拉斯・羅 (Nicholas Rowe,

1674–1718)，他的《悔罪佳麗》(*The Fair Penitent*) (1703) 呈現一個紅杏出牆的妻子的死亡。在整理編著莎士比亞劇作多年後，尼古拉斯‧羅寫出了傑出的《珍‧素爾的悲劇》(*The Tragedy of Jane Shore*) (1714)。劇中主角珍年輕時嫁給商人素爾，經過多方觀察學習，談吐舉止漸入佳境，後來訴求離婚獲准。又因她具有傾國傾城的容貌，人稱「倫敦玫瑰」，離婚後情人甚多，包括愛德華四世（1461–83 在位）及他的權臣哈斯廷 (Lord Hastings)。她的朋友阿麗西雅 (Alicia) 也熱愛哈斯廷，嫉妒之餘決心報復。愛德華四世野心勃勃的弟弟，篡位成為理查三世後（1483–85 在位）後，阿麗西雅捏造假信，讓國王處決她的情人，並將珍‧素爾放逐街頭，警告任何人都不得給她任何食物和照料，否則處死。珍‧素爾不察，到阿麗西雅家門求助，得到的回答是「我不認識你」(I know thee not)，最後她被活活餓死。

在莎劇《亨利四世第一、二部》中，亨利太子在登基前夕，就是用「我不認識你」同樣的句子，切斷了他和青年玩伴福斯塔夫 (Falstaff) 的關係。像福斯塔夫一樣，珍‧素爾在生活中沒有任何具體目標，待人仁慈寬厚。她沒有特別錯誤，卻遭到暗算，在命運橫遭逆轉時，也沒有任何反抗。這樣的人物和情節，不同於一般悲劇，尼古拉斯‧羅於是將它稱為「她的悲劇」(she tragedy)，這是這個名稱的首次使用。一般而言，女性很難也很少成為悲劇的主角：現存的希臘悲劇中沒有女性主角，莎劇中也沒有，英國其它時代亦如是。如今在十八世紀英國特有的社會氣氛中，尼古拉斯‧羅別開生面，並沒有引發批評和反彈，相反地，他在該劇演出的次年 (1715)，獲頒桂冠詩人的榮譽。

另一個比較傑出的劇作家是約瑟夫‧艾迪生 (Joseph Addison, 1672–1719)。他在《卡托》(*Cato*) (1712) 一劇中，呈現古羅馬的貴族和元老卡托，如何參加了反對凱撒獨裁的行列，最後遭到凱撒軍隊的追逐，以自殺彰顯他的信仰和尊嚴。此劇在安妮女王病重、王位繼承問題導致政黨明爭暗鬥之際，謳歌偉大政治家的風範，以古喻今，在倫敦演出時受到高度的關注與讚賞。在美國獨立革命期間，許多建國先進在信仰及語言上都以卡托為榜樣，他們

所提倡的如「不自由，毋寧死」等名言，都來自本劇的臺詞；華盛頓將軍還經常在軍中演出此劇激勵士氣。在《卡托》以後的悲劇很多，但真正成功的絕無僅有，其中約翰遜博士 (Dr. Samuel Johnson, 1709–84) 的《艾蕾妮》 (*Irene*) (1749) 呈現一個基督徒被伊斯蘭教徒謀殺的故事，但它的上演和成功，完全是由於偉大演員賈瑞克的鼎力支持，連約翰遜本人也認為這是他最大的失敗 (the greatest failure)。

在如此黯淡的環境中，唯一真正成功的悲劇是《倫敦商人》(*The London Merchant*) (1731)，又名《喬治·巴恩威爾》(*George Barnwell*)，作者是喬治·里婁 (George Lillo, 1693–1739)。有關他的生平資料極少，只知他父親是個珠寶商人，他長大後參與經營，累積了甚為豐富的商貿知識，在去世時相當富有。他的第一個創作是個歌謠歌劇，但不受歡迎，接著他用散文寫出本劇，以倫敦商業社會為背景，呈現學徒巴恩威爾 (Barnwell) 因為迷戀妓女「迷爾」 (Millwood)，偷竊了主人「全善」(Thoroughgood) 的錢財，後來又落入妓女的騙局偷取叔父的金錢，甚至在被發現後將他殺害。案發後他與妓女均被判處絞刑。本劇在德雷巷劇院初演即非常成功，在 1731 年至 1741 年之間演出了 96 場，此後倫敦商界每年在復活節或聖誕節假期都安排公演讓學徒觀賞，藉以達到寓教於樂的目的。

這個故事本來是個民謠，巴恩威爾及迷爾都是真人真事，里婁以他們為悲劇主角，將故事地點轉移到倫敦，開啟了市民悲劇 (bourgeois tragedy) 的先河。在本劇出版時的前言中，里婁明言他將民謠的題材改編成為戲劇，是為了它的道德意義。他還進一步解釋他選擇中下階層人物為悲劇主角的理由：悲劇如果真是最偉大優異的教化工具，它的價值高低取決於它影響的深度與廣度，中下階級佔人類的大多數，如果一個作品能夠震撼他們的心靈，幫助他們改過遷善，當然會勝過那些以高層人物為主角的作品。其實，遠在伊麗莎白時代，就有人用底層人物作為悲劇英雄，但本劇如此突出的成功在英國還是首次，更促進了法、德兩國類似悲劇的興起。

本劇突顯了商人的地位與職業的自覺，「全善」的名字就是一個明顯的道

德標誌。在第一幕，他談到如何與其他商人及銀行家們攜手合作，逼使荷蘭銀行拒絕貸款給西班牙國王，以致這個英國的宿敵無錢派兵入侵。這些人的談話與劇情並無密切關係，只在顯示商界握有實力，而且主動為國效勞。全善說道：「誠實的商人們永遠在對國家的幸福作出貢獻，有時候，作為商人，他們對國家的安全也能如此。」在另一處，全善告訴模範學徒「真人」(Trueman) 說，商業不僅只是為了牟取私利，它還是一門科學 (science)，如果充分研究，商業可以破除風俗和宗教的隔閡，超越距離，藉國際交往嘉惠人群。

在主角方面，本劇固然呈現他的犯罪，但同時強調他的善良，讓他始終充滿悔恨和罪惡感，並且在臨死前痛心懺悔，獲得了所有在場人士的同情與寬恕。至於妓女迷爾則和他形成強烈的對照。在劇末，巴恩威爾規勸她懺悔時，她說道，世界上有兩種奴隸，一種是從非洲被運送到歐美的黑人，另一種就是被男人當玩物的妓女。她只有賣身才能生活，可是每次從男人的蹂躪中，她得到的只有貧窮與輕蔑；只有賺大錢致富，她才有翻身的希望，於是她說：「我盡量運用我的藝術」。迷爾的論辯無異於對資本主義社會的指責，發人深省，也使本劇在意識形態上取得平衡。

里婁另外還寫了幾個劇本，比較有名的是《致命的好奇》(The Fatal Curiosity) (1736)，其中一對貧賤夫婦，為謀財而殺害了寄宿的客人，事後才發現死者竟是他們一直盼望的遠歸的兒子。里婁去世後很少人繼續他的路線，感傷喜劇於是獲得更多的空間，但那時最受歡迎的卻是源自歐陸的默劇，也展現出十八世紀是個謠言和諷刺的時代。

8-10 傑出的默劇演員：約翰・利希

克利斯多夫・利希 (1657–1714) 去世時，將他在德雷巷國王劇團股份的四分之三留給長子約翰・利希 (John Rich, 1692–1761)。他在年幼時即隨父親學習劇院經營，繼承父業後先在六週內完成了興建中的「林肯會館」劇院

(Lincoln's Inn Field)，將座位增加到 1,400 個。開幕時利希擔任主角演出悲劇，但他卻連臺詞都不能流暢說出，結果遭到慘敗。那時有個法國劇團在倫敦表演義大利的藝術喜劇，利希立刻模仿，演出以「哈樂昆」(Harlequin) 為中心的一個默劇 (pantomime, dumb shows)，受到熱烈歡迎。此後他環繞哈樂昆又創造了大約 20 個不同的故事，將背景轉變到當時的英國，以「約翰·崙」(John Lun) 的藝名演出，有的劇目竟然演出高達 40 次以上。一般來說，默劇將表演重點從語文轉移到姿勢，從面部表情轉移到靈活的全身。一個學者觀察利希表演從雞蛋孵化成小雞的過程後寫道：他從雞蛋裂縫開始、到小雞身體移動、掙扎出殼、踏在地上、站直身體，最後環繞蛋殼一圈，「在整個過程中，每個肢體都有舌頭，每個動作都有聲音，它們用最奇妙的器官，對觀眾的瞭解和感受講話。」

利希後來在默劇中加進了少量的文字對話。在 1717 年至 1728 年之間，經常為他編寫劇本的是西巴德 (Lewis Theobald)。他是古典文學學者，劇本大都取材於希臘及羅馬神話，如《強姦冥后》(*The Rape of Proserpine*) 及《日神和美女》(*Apollo and Daphne*) 等等。在利希的領導下，英國默劇的演出逐漸定型。它先由一個序幕開始，用詩句或歌唱介紹一個神話的世界和人物，接著哈樂昆魔棒一揮，引進自己及富商潘塔龍等義大利藝術喜劇的人物，用默劇方式配合音樂表演故事，並在魔棒揮動之下，頻頻換景。利希將既有的劇碼每季輪流演出，40 多年來均擔任主角，到他去世時早已是英國最偉大的默劇演員。

除了默劇之外，利希經營的林肯劇院還公演其它的節目，包括悲劇、喜劇和音樂劇。不論是哪種劇類，每次的演出在佈景、劇服、道具和音樂各方面都不斷充實內容，增加變化。它的特別效果 (spectacle) 如炮擊和戰爭場面等等都驚險逼真，令觀眾驚訝讚美不已。林肯劇院最初請不起歌者，1723 年的演出只有一人，但效果出乎意料地良好，於是不惜工本盡量增加，在 1727 年的一次演出竟然有七位歌者，表演了 13 首歌曲，使它的對手德雷巷劇院黯然失色。

倫敦的演員、歌者、舞者和設計者等，在 1717 年成立了「自由藝人會」(Freemasons)，後來會員迅速增加，在 1720 年代意氣風發，經常在演出中肆意攻擊政府，諷刺政治人物。利希順應潮流，在 1728 年演出了《乞丐歌劇》(*The Beggar's Opera*)。從十八世紀初年開始，義大利歌劇在英國蔚為風氣，韓德爾從 1710 年起即在英國長住作曲，造成歌劇的鼎盛。《乞丐歌劇》的產生受到歌劇的影響，但它是歌謠歌劇 (ballad opera)，具有自己的特色：它的臺詞只是一般話劇的對話，不是歌劇中的宣敘調；它的曲調絕大部分是既有的民間歌謠 (ballads)，不是新編。本劇中所唱的 60 首左右的歌曲，大多在當時的民謠歌譜中可以找到，編劇就選用曲調配上新的歌詞，類似中國古典戲劇的依譜填詞。

《乞丐歌劇》的作者是約翰・蓋 (John Gay, 1685–1732)。他是孤兒，只讀過文法學校，做過學徒，但他酷愛讀書，後來擔任私人祕書，並經常在雜誌投稿，結交文壇人士與權貴。本劇之前他曾寫過幾個劇本，但成績平平。《乞丐歌劇》最初投稿德雷巷劇院但遭到拒絕，不料利希接手演出後，自首演之日起就場場客滿，此後一再應邀重演，在該年的演出就超過了 120 場，創造了空前紀錄。《乞丐歌劇》分為三幕 45 場，以倫敦下層社會為背景，劇中人物的名字大都是明顯的標籤，例如皮淳 (Peachum) 意為收贓主，馬奇斯 (Macheath) 意為攔路盜等等。劇情略為：收贓主擔任政府密探，同時控制一群小偷收取贓物，出售牟利。他的女兒波麗與攔路盜祕密結婚，他知道後將攔路盜送入看守嚴密的新門大牢。大牢獄頭的女兒露西也是攔路盜的情婦，趁機要求他實踐諾言結婚，這時波麗前來探獄，兩女為了爭奪丈夫大吵大鬧，後來收贓主趕來拖走女兒，露西則偷到鎖匙讓攔路盜逃走。後來這位花心大盜又在嫖妓時被捕，判處絞刑。

這齣戲還有一個楔子：一個乞丐說他編了一個戲，一個演員答應他會盡力演出，所以上面的劇本其實是齣戲中戲。在結尾時，乞丐與演員再度出現，討論戲中戲該如何結局，編劇的乞丐說應該讓攔路盜受到嚴懲，其他的罪犯也不能輕縱，因為惡有惡報合乎詩的正義。但演員認為那將是悲劇的結尾，

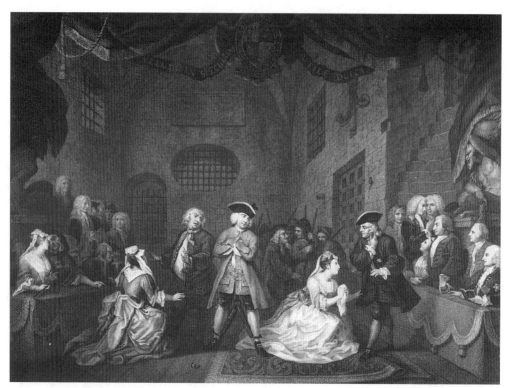

▲《乞丐歌劇》的場景 (1728)（達志影像）

而歌劇應該以歡樂終場。乞丐編劇同意這種看法，並說「我們必須迎合市民的口味」。於是，劇末攔路盜在前呼後擁中出現，其中有他的黨羽和情婦，他們一致用跳舞表示喜悅，全劇在載歌載舞中落幕。

　　本劇反映倫敦當時的犯罪情形，同時批評政府和上層社會。在本劇首演的三年前，倫敦處決了一個善於逃獄的大盜，行刑途中觀看群眾達 20 萬人。後來又處決了一個偽善的黑道龍頭，情形亦與劇中相似。此外，倫敦當時政、商界非常腐敗，例如大法官出賣司法職位、慈善機構營私舞弊，以及王公大臣炒作股票坑害人民等等，其嚴重性比起黑道之偷搶有過之而無不及。這些觀眾熟悉的現象，以前很少搬上舞臺，本劇首開其端，再加上觀眾熟悉的民謠曲調，當然能引起觀眾熱烈的迴響。此外，本劇還批評了當時的歌劇。歌劇一律五幕，此劇則特意減為三幕。歌劇總以吉慶終場，不僅千篇一律，而

且非常牽強，本劇則用劇中劇的方式加以諷刺。

利希運用《乞丐歌劇》的豐厚盈餘，建立了規模更大的柯芬園劇院 (the Covent Garden Theatre) (1732)，可以容納約 1,900 人。此後他的事業一帆風順，直到晚年光榮退休時，他已經次第收購了從他父親以來一直糾纏不清的專利執照，為他的後裔取得了柯芬園以及德雷巷兩個劇院的全部權利。利希在世之時經常被人指控不學有術，只知追求厚利，不惜犧牲藝術品質。後人長期因襲此說，但晚近研究顯示他不僅是優異的默劇演員，而且也是傑出的劇院經理，關心觀眾的需求與舒適，樂於與人為善，對英國十八世紀的戲劇發展不僅產生了最為重要的影響，而且貢獻卓著。

8–11 乾草劇場與諧擬劇

乾草市場 (the Haymarket) 位於倫敦市區的西邊，伊麗莎白女王時期仍是郊區的一個農產品交易地，十九世紀後逐漸成為倫敦的劇院中心。這個蛻變的過程始於 1720 年，有個木匠在這裡興建了一個劇院供人租用。後來有人指出查理二世頒發的專利執照並未經過國會審查通過，因此質疑它的合法性。而且二世之後的君王們也曾一再頒發執照，破壞了專利制度。有的商人以此為藉口，自行其是在乾草市場建立劇場，在 1730 年代時共有四個。其中之一，從 1747 年起由塞繆爾‧福特 (Samuel Foote, 1720–77) 開始斷續租用，並運用種種方式掩飾他自編自演的戲劇，內容多為自嘲或諷他之作。1766 年，福特經由約克公爵 (the Duke of York) 的關係獲得一張執照，他的劇場成為唯一合法的劇院，稱為乾草劇院 (the Haymarket Theatre)，從五月到九月公開演出。在此期間，既有的兩個有執照的劇院本應暑休，所以並未侵佔它們的專利。福特這張執照本來只限制他本人終身使用，但他在去世之前就將它讓售，而且兩度獲得宮務大臣的授權，將演出時間從原來的五個月增加到七個月 (1812) 和十個月 (1840)。當另外兩個合法劇院不斷增加座位，充實機關佈景時，乾草劇院也增加它的席次，從最初的五、六百左右，擴充到 1,500 左右。

因為座位只有另外兩個劇院的一半，文化水準較高的觀眾愛到這裡來「聽」戲而非「看」戲，演員也都喜歡在這裡演出。劇作家為兩大劇院編劇時注重佈景，為它編劇時則注重劇情和文字，結果是在劇場專利制度廢除以前，這個較小的劇場上演了幾乎全部文學性較高的劇本。

《乞丐歌劇》的成功，引起了很多的模仿，亨利‧菲爾定 (Henry Fielding, 1707–54) 在乾草市場三個未曾獲得執照的劇場之一，連續演出了很多的諧擬劇，其中最成功的是《悲劇中的悲劇》(The Tragedy of Tragedies) (1731)。它有很多版本，最長的有三幕，主角是大拇指湯姆 (Tom Thumb)。他身高六吋，征服了很多巨人國家，擒拿了女巨人格辣姆 (Glumdalca)，又來到阿色王朝。這個王朝的人物身高和常人一樣，但阿色王迷上了格辣姆，他的王后和女兒則迷戀上大拇指，但他只對公主情有獨鍾，公主原來的仰慕者格銳茲 (Grizzle) 於是成為大拇指的情敵。經過了幾番風雨的愛恨情仇，最後格銳茲殺死了格辣姆，大拇指殺死了他，自己卻被一隻大牛吞掉。一個官員報告這個凶訊，王后把他處死，他的情人為他報仇殺死王后，自己又被公主殺死。另一個官員殺死公主，又被另一個人殺死。這時只剩國王獨活，他把這人殺死然後自殺。

《悲劇中的悲劇》的主旨在諧擬莎士比亞的悲劇。它的結局像《哈姆雷特》一樣，舞臺上屍橫遍地；劇中國王殺人後自殺，正是《奧賽羅》結局的翻版。最明顯的諷刺，是公主在找尋她的情人時說道：「啊，大拇指湯姆，大拇指湯姆！ 你在哪裡，大拇指湯姆?」 (O, Tom Thumb, Tom Thumb! Wherefore art thou, Tom Thumb?) 完全諧擬在《羅密歐與茱麗葉》中，茱麗葉獨自站在陽臺上對月興嘆時的獨白：「啊，羅密歐，羅密歐！ 你在哪裡，羅密歐?」 (O, Romeo, Romeo! Wherefore art thou, Romeo?) 本劇中的臺詞除了名字不同以外，其它部分完全雷同，但莎劇中那樣深厚溫馨的愛情，醜化成現在不倫不類的關係，這正是諧擬劇的初衷。莎劇因為本身健全，仍然可以繼續上演，但當時許多矯揉造作的悲劇，經過類似的模擬諷刺，就很難再一仍舊貫了。本劇在印刷成書時，對劇中的對話做了許多舞文弄墨的註解，結論是

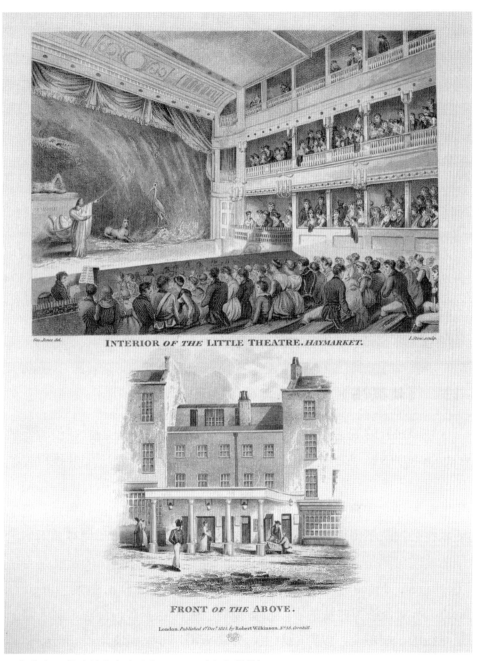

INTERIOR OF THE LITTLE THEATRE, HAYMARKET.

FRONT OF THE ABOVE.

London. Published 1st Dec.r 1815. by Robert Wilkinson. No 58. Cornhill.

▲乾草市場劇院的內部與外觀 (1815)（達志影像）

本劇是人類最早的悲劇，也就是悲劇的源頭，或「悲劇中的悲劇」。這個荒謬的結論，明顯在嘲弄當時考證莎劇的學者專家，因為他們往往賣弄學問，得出的結論顯得牽強附會。

《悲劇中的悲劇》成功前後，亨利・菲爾定和他的朋友們編寫了很多劇本批評時事，上演後不斷受到政府警告，但是他們不顧後果，在 1736 年合編了《1736 年的歷史記載》(*The Historical Register of 1736*)。它在開場白中指出劇中事件都發生於 1736 年，如果與當時的真人真事相似，完全只是巧合。這個聲明當然是欲蓋彌彰，其實全劇在露骨的攻擊首相羅伯・沃波爾和其他的權臣，最後甚至毀謗國王。沃波爾此時是國會領袖，於是在震怒中運用權謀通過了《執照法》(Theatrical Licensing Act) (1737)。菲爾定從此離開劇場，獻身新聞與小說，其中的《湯姆・瓊斯傳》(*The History of Tom Jones*) (1749) 至今仍然膾炙人口。一般來說，英國第一流的創作人才在《執照法》後紛紛投身小說和詩歌，成就輝煌；相反地，劇場因為缺乏人才，傑作寥若晨星。

8–12　《執照法》的內容與缺失

《執照法》的規定表面上非常嚴格。它限制劇院只能設立在倫敦西敏寺 (Westminster) 的區域之內（愛爾蘭的都柏林是唯一的例外）；除非獲得宮務大臣的許可，不能進行為了「獲利、雇用或報酬」的演出；所有劇團在演出前必須將劇本送交宮務大臣及「劇本審查官」(Examiner of Plays) 審查，通過後的版本在公演時不得更動內容。《執照法》通過後，德雷巷和柯芬園兩個已有執照的劇院自稱是合法劇院 (legitimate theater)，它們所演出的戲劇是合法戲劇 (legitimate drama)；相對地，其它劇團演出的是非法戲劇 (illegitimate drama)。所謂合法與非法的界限相當模糊。就內容上看，合法戲劇大體上指的是傳統的正規戲劇，以對話為主，分為五幕；非法戲劇則泛指雜耍和其它輕鬆愉快的肢體表演。

合法劇院為了保障它們的權益，經常派人到非法劇院觀察，還有一些衛

道之士也自動前往，記錄其演出中穢褻或違法的部分，然後報告法庭審查。有的劇院因而遭到懲罰，有的不堪其擾而自動停業。但利之所在，種種逃避法律規範的方式相繼出現。例如，從 1740 年開始，就有人在收取茶資後，讓客人免費欣賞演出，聲稱這些演出不是為了「獲利」。也有人認為合法戲劇應有五幕，於是將劇本減少為三幕演出；更有人認為合法戲劇專指話劇，於是在每幕中加進幾首歌曲後演出，最極端的例子是將莎士比亞的《奧賽羅》改成三幕，演出時每隔五分鐘就在鋼琴鍵上敲它一下。以上這些逃避法律制裁的花樣，大多被官方否定，但上有政策，下有對策，各種改頭換面的演出仍然層出不窮。

1752 年，國會通過新法，要求所有在倫敦 20 英里範圍內的娛樂演出 (entertainment)，必須取得當地政府的准演執照，所謂「娛樂」當然包括正規戲劇，但其它種類並未明確界定，所以後來仍然問題重重。此外，《執照法》中既然只允許倫敦和都柏林演戲，其它地區演戲就沒有法律依據，幸好地方政府一般都採取放任態度，除非有人控告，本地或外來的劇團都可以正常演出。後來有的城市為了爭取合法上演的權利，不斷上書投訴，國會於是一再訂法、修法，授權地方官員可以核發演出執照。這一切紛擾直到 1843 年通過《劇院管理法》(the Theatre Regulation Act) 取消專利制度，才得到根本解決，但《執照法》中有關審查劇本和演出的規定，卻直到 1968 年才廢止。

8–13　十八世紀中葉以後的劇院概況

在十八世紀中，兩大合法劇院的座位逐漸增加到大約 2,000 個，世紀末更增加到約 3,000 個左右。在新建的劇院中，以前舞臺拱門外面的門道逐漸減少，到後來完全消失，舞臺上面的觀眾座席也在 1760 年代廢除。總之，舞臺成為一個完整獨立的空間，佈景及演出都可做全面統一的規劃。正在此際，義大利龐貝城 (Pompeii) 的遺址出土，挖掘後的新聞不斷傳播世界各地，倫敦劇院受此影響，在佈景方面開始注重它的歷史真實性 (historical authenticity)

與地方色彩 (local color)。

柯芬園劇院在興建完成後 (1749)，開始從歐陸邀約一流專家製作佈景，德雷巷在 1771 年更邀請到戴·路得堡 (Philippe Jacques De Loutherbourg, 1740–1812)，主持它的舞臺佈景與燈光長達十餘年。路得堡年輕時在巴黎習畫，對光線色彩興趣很大，後來又在巴黎歌劇院工作學習，應邀來英後引進了很多新的觀念與技術，其中包括：一、舞臺的側屏本來左右對稱，又直又高，因而顯得呆板凝重；現在他在側屏前面加上了平面橫向的假像物體，如綠茵、山石之類，這樣就能使佈景更具深度，而且顯得比較逼真自然。二、他利用燈光及其顏色（在光源前裝置有色綢緞），加強真實感或製造特殊效果，例如風暴、火災，或月光照耀下的城堡等等。三、他用透視法呈現英國風景，讓它在熟悉親切的同時，還顯現前所未見的優美情調。四、他增加了音響效果，如風聲、雨聲、潮聲或遠方傳來的槍聲，使觀眾有身歷其境的感覺。總之，路得堡使舞臺的畫面和氣氛結合成為一個整體。為了更進一步的發展，他後來建立了一個小型實驗舞臺，運用繪畫、燈光、音樂及聲響等，不僅製造出特定時空的景色，還可顯示它的氣候和溫度。

在演員方面，劇團一般都採取聘用制，次要角色多為一季一聘，主要的則較長。對於新手，劇團大都先行試用，給他們一些基本訓練，同時讓他們觀看演出，自己體會。具有相當程度以後，就讓他們扮演很多類型的小角色，摸索出最適合自己扮演的人物類型，選定一、兩類作為自己終身的「戲路」(line of business)。這些戲路包括悲、喜劇中的主角、次要角色、老人、丑角以及歌女等等。演員要熟悉很多可能演出的劇本，能夠在接到通知的 24 小時後，配合其他演員登臺表演。對於自己的戲路角色，演員要盡量爭取保持，形成所謂「角色卡位」(possession of parts)。有野心的演員當然期望扮演主角，成為明星，他／她們往往先在外地演出，累積經驗，在成熟以後再到倫敦尋找機會。

演技既由觀察模仿而來，創新的可能性便相對減少，而且一個新的演員加入劇團，理應蕭規曹隨，不好要求其他團員遷就自己而改弦易轍。但是，

偏偏就有演員別出心裁，為他們的演出注入新意。這樣的演員大都來自倫敦以外的劇院，他們在地方舞臺上研究、揣摩、淬鍊，成熟以後就到首都大顯身手。結果是倫敦舞臺的演出，每每隨演員的個人風格發生重要變化。早期最著名的實例是查爾斯·麥克林 (Charles Macline, 1690–1797)，他生長在北愛爾蘭的鄉下，1741 年在德雷巷劇院飾演《威尼斯商人》中的夏洛克 (Shylock)。這個猶太商人向來都被視為吝嗇的守財奴，可是麥克林卻把他演成一個遭受迫害的異教徒，結果名聲大噪，奠定了他在倫敦劇壇的地位。

8–14　兩個傑出的演員和劇院經理

大衛·賈瑞克被公認是英國十八世紀最偉大的話劇演員兼劇院經理。他的父親是軍官，常年駐守英國在西班牙的直布羅陀軍港，他在 10 歲時回到英國讀書，成為約翰遜博士的學生，對演戲興趣濃厚。後來從伯父處得到一筆遺產，隨老師到倫敦開設酒店，同時尋求劇院工作的機會，參加了一些非職業性的演出。他因為在莎劇《理查三世》中的出色表現而受到注意，德雷巷劇院於是邀約他演出一年 (1742–43)。接著他到愛爾蘭演出，回到倫敦後在柯芬園劇院參加利希的默劇演出 (1746)。經過了這一連串的歷練後，他夢寐以求的機會突然降臨。德雷巷劇院財務在 1747 年陷入危機，他於是與做過演員和柯芬園經理的雷西 (James Lacy) 合資買下劇院和它的專利執照，由他負責劇院藝術方面的工作，從此一帆風順。

賈瑞克的戲路廣博，一生中飾演了 96 個不同的角色，悲劇、喜劇、感傷喜劇、鬧劇都有。當時的演出風格講究音調鏗鏘、動作複雜誇張，賈瑞克則力求自然逼真。他依據對劇中人物的瞭解，事先計畫動作，準備道具，臨場再與觀眾保持密切的互動。當他演哈姆雷特見到鬼魂時，觀眾會感到恐懼；當他演李爾王的悲痛時，觀眾會熱淚盈眶；當他演戀人時，觀眾也會感到他情意綿綿。他這種簡單寫實的表演風格，為他贏得了很多的讚美。

作為經理，賈瑞克進行了一連串的改革與整合。他組織了一個新的演出

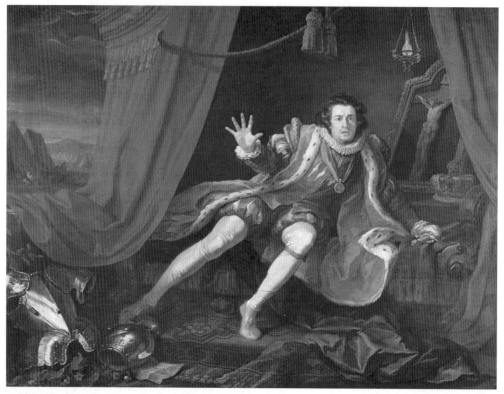

▲霍加斯，【在《理查三世》中扮演主角的賈瑞克】，1741，油彩、畫布，190×251 cm，英國利物浦沃克藝廊藏。（達志影像）

團隊，認真排練，經常和那些年輕的男女演員討論、分析，不容許演員為了突出個人，逾越整體計畫。對於上演的劇本，他不分名家新手或關係親疏，一律要求它們緊湊有力，否則拒絕演出。為了滿足觀眾對變換佈景的期待，他在 1761 年從巴黎邀來路得堡。那時觀眾只要付錢以後就可以坐在舞臺上面看戲，賈瑞克不計票房損失，在次年廢止了這種惡例。他還嘗試劇服的歷史真實性 (historical authentic)，鼓勵這方面的研究著述。總之，賈瑞克是現代導演的前驅，力求全劇演出的整合一致。

賈瑞克崇拜莎士比亞，在搬演莎劇時都力求還原真相。那時英國已經有人在研究、校勘莎劇的文字和版本，並且進行公開的論辯，賈瑞克以他實際演出的經驗，往往成為雙方溝通的橋樑。對於遭到竄改的《羅密歐與茱麗

葉》，他一度試圖還原真貌，但因觀眾極力反抗只好作罷。法國那時正盛行研究、翻譯莎劇，經常向他請教，他並數次獲邀到巴黎表演，加速了莎劇取得國際性地位的進程。1769 年，莎士比亞的故鄉斯特拉福鎮 (Stratford-upon-Avon) 為了慶祝他的冥誕舉行演出，賈瑞克大力支持，為後來該鎮莎翁戲劇節的盛況奠定了基礎。賈瑞克自編了大約 20 個短劇，其中很多都是改編法國或英國復辟時代的劇本，最早的是《荳蔻少女》(*Miss in Her Teens*)，寫於 1746 年。不同的是，除了文字風趣活潑之外，原劇中尋花問柳的登徒子，現在都變成諷刺的對象。

賈瑞克談吐出色，交遊廣闊，上流社會待他如同佳賓好友。在他事業發展的中段，已經有人比喻他像是一顆閃耀的星星，出現在舞臺的地平線上。這種比喻導致十九世紀開始使用「明星」(star) 比喻優秀的演員。在 1773 年，因為合夥人雷西死亡，賈瑞克獨木難支，隨即讓售了他的股權，並將許多劇本捐出供後世研究。此時德雷巷經過他 30 年的經營，已經成為歐洲最傑出的劇院之一。他在 1776 年退休，三年後去世，享年 63 歲，埋葬在西敏寺的詩人區，莎士比亞雕像的旁邊，這是第一次有演員獲得如此殊榮。他的啟蒙老師約翰遜博士說得好：他的職業使他富有，他使他的職業變得可敬。

另一個著名的演員是約翰·菲利浦·坎伯 (John Philip Kemble, 1757–1823)。他父親是地方巡迴劇團經理，他自幼就隨著看戲、演戲，累積了相當的經驗與名聲。1783 年他在德雷巷劇院扮演哈姆雷特，接著與他的姊姊合演《馬克白》，珠聯璧合，確定了他在劇壇的地位。坎伯身材高大，面容尊貴，擅長悲劇，以情感強烈、氣質高華見稱。他扮演的人物眾多，每個都事先經過仔細的心理分析，然後用精確有序的方式表現出來。他聲音稍弱，但很會控制旋律及重點，宣告性的臺詞出類拔萃。這種風格有人稱為英國的古典派，有時顯得過於冷峻，不像賈瑞克親切自然。但他演莎劇《科利奧藍納斯》(*Coriolanus*) 中的主角時，有人認為到達完美的境界。他的姊姊莎拉後來嫁給演員威廉·西登斯 (William Siddons)，世稱西登斯夫人 (Mrs. Siddons)，是英國十八世紀最傑出的悲劇女演員，尤其擅長馬克白夫人。姊弟兩人的子女繼

▲約翰·菲利浦·坎伯飾演哈姆雷特（達志影像）

承衣缽的很多，形成英國有名的梨園世家。

坎伯一度受德雷巷劇院新業主理查·謝雷登之邀，擔任劇院執行經理長達 12 年 (1788-1800)，其間他繼續並且擴大了賈瑞克的改革，更加追求表演的統一性，注重舞臺的景觀佈景。德雷巷劇場在 1794 年改建，座位增加到 3,611 個，以便容納大量勞工階級的觀眾。為了迎合他們的口味，除了佈景豪華之外，他還把野獸搬上舞臺，有次甚至是一頭大象。另外一次，他讓一個 13 歲的男童飾演一個古典戲劇的主角，觀眾讚美有加，坎伯於是讓他繼續飾演其他類似的主角，長達一年之久，直到引起輿論的強烈批評方才停止。後來他因為不甘接受謝雷登的干預，辭去了德雷巷劇院經理的職位，因為他擁有柯芬園劇院六分之一的股權，也擔任過它的經理 (1803)，劇院焚毀重建完成啟用時，他提高入場費，不料引起長達三個月的「票價暴動」(the Old Price Riots) (1809)，迫使他恢復原價。歷經打擊之後，他經濟破產，端賴富豪捐助維持，再加上後輩演員競爭激烈，於是在 1817 年演出拿手好戲《科利奧藍納斯》後退休。

8-15 十八世紀末葉的戲劇

從 1770 年代開始，倫敦每年大約演出 90 個劇目，平均分屬以下三類：莎士比亞及稍後的劇本，復辟時代及稍後的傑作，以及晚近成功的劇本與新作。第三類明顯反映出《執照法》的影響。引發訂立《執照法》的諧擬劇，在 1740 年代後為數不多，而且諷刺對象僅限於文學作品。本來就廣受喜愛的默劇，因為從來就極少涉及政治性的題材，所以沒有受到什麼影響，成為最盛行的劇類，只是中心人物從原來的哈樂昆，轉移到較為溫情活潑的小丑。同樣以溫情訴求是感傷喜劇，它呈現賭徒、酒徒或好色之徒如何幡然悔改，戒除惡習，或某一次的善行義舉後，不久就獲得豐厚的物質回饋。這些作品的文學水準不高，但為後來的通俗劇奠定了基礎。

在感傷喜劇瀰漫倫敦劇壇幾十年之後，來自愛爾蘭的奧力弗·葛史密斯 (Oliver Goldsmith, 1728–74) 對它提出了挑釁。他在當地最好的「三一學院」畢業以後 (1749)，數年間際遇不順，於是漫遊歐陸，回到倫敦時囊空如洗 (1755)，於是開始鬻文為生，在詩與小說方面都卓然有成。他觀察倫敦的感傷喜劇，指出其中幾乎所有的人物都善良慷慨，劇作家只要再加上膨脹的字句 (the swelling phrase) 及不自然的大聲叫嚷 (the unnatural rant)，就可以讓貴婦流淚，讓紳士鼓掌。葛史密斯詢問說，感傷喜劇固然賣座，真正的喜劇是否更能娛人？

由於這份質疑，他著手創作「歡笑喜劇」(laughing comedy)。第一個是《善心人》(*The Good Natured Man*) (1768)，成績不佳，但次一個劇本《屈身求愛》(*She Stoops to Conquer*) (1773) 則受到熱烈的迴響。本劇劇情發生在鄉下，主角馬羅去那裡拜訪他的未婚妻，由於途中受到誤導，把岳家的巨宅當成旅社，把好客的岳父當成掌櫃使喚。後來他看到素未見面的未婚妻時，立即羞澀滿面，張口結舌，可是等她換上家居便服出現時，馬羅以為她是女僕，對她有說有笑。她委婉應付，使他進一步對她逗趣調情。由於情投意合，他決定不顧父親安排，轉而向她下跪求婚。此時兩人一直竊聽的父親出現，祝

福他們結為連理。這條主線之外，還有一條副線：這位未婚妻的哥哥，在母親嚴命下與一位女郎相好，可是兩位當事人都不願意彼此結褵，最後幾經折磨，女方可以嫁給自選的對象，男方則可以保持單身，繼續過著自由自在的生活。

本劇情景設定在鄉下，既與城市保持空間距離，也有價值觀念上的對照。它由遊戲性的誤導開始，發展出一連串的喜劇效果。情節簡單，人物和對話都平易近人。它的主旨同樣淺顯明白，但在當時具有開創性的觀念：讓子女們自己選擇是否結婚以及結婚的對象。如此佳作獲得戲劇史家的一致讚美，有人更認為，在十八世紀濫情與說教充斥的舞臺上，歡笑喜劇的出現有如盛暑清風。

8-16　十八世紀最成功的劇作家：理查·謝雷登

這個時期另外一個傑出的劇作家是理查·謝雷登 (Richard Brinsley Sheridan, 1751–1816)。他出生於愛爾蘭，母親是小說家和劇作家，父親是演員兼劇院經理。7 歲時舉家遷居英國，青年時期與情人私奔，後來才得到雙方家長同意正式結婚 (1773)。他根據這個經驗寫了《對照》(*The Rivals*) (1775)，在柯芬園劇院上演，一舉成名。他接著寫了喜歌劇《杜恩納》(*The Duenna*) (1775)，由他的岳父作譜，連演 75 場，創下空前紀錄。他便以這兩劇的盈利購買了德雷巷劇院和它的專利執照。

謝雷登接著寫出了《造謠學校》(*The School for Scandal*) (1777)，劇名指的是一個社群，包括約瑟夫·「外表」(Joseph Surface)、善謗夫人 (Lady Sneerwell)、毒蛇 (Snake)、毀謗 (Backbite)、皺面 (Teazle) 爵士及夫人等等，他們平時吃喝玩樂、爭風吃醋之餘，還蓄意毀謗別人。劇情開始時，奧立弗·「外表」(Oliver Surface) 在海外經商致富後回英定居，準備將財產分給他的兩個侄兒。他事先化名調查，初步發現大侄兒約瑟夫言行恭謹，備受眾人歡迎；小侄兒查爾斯 (Charles) 則嗜賭揮霍，聲名狼藉。後來經過深入調查及親

▲《造謠學校》中的「賣畫」場景（版畫），作者為英國畫家卡爾斯羅普 (Claude Andrew Calthrop, 1845–93) © Look and Learn / Illustrated Papers Collection / Bridgeman Images

身體驗，真實情形與表面風評完全相反，於是給予查爾斯大筆財產，並安排他與相愛已久的美女結婚。

　　如上所述，本劇類似復辟時代的時尚喜劇，但同時在批評著當時流行的感傷喜劇。例如約瑟夫因為小過錯受到他叔父的指責，立即表現悔改的樣子，奧立弗事後對一個好友盛讚這位侄兒高尚的感性 (sentiment)，他的好友提醒他說，當此感性論調盛行之際，很多奸佞之徒為了釣名沽譽，經常披上虛偽的感性外表；相反地，率性而為，不計毀譽的人可能真正善良。奧立弗為了印證他的論點，於是繼續觀察考驗。在「賣畫」一場，查爾斯因需錢孔急，要出售他祖先的畫像，但基於感恩之情，他堅決拒絕出售叔叔奧立弗的畫像，奧立弗就此認定這位侄兒就像他亡故的父親，慷慨熱忱，本質良善。另一場

「屏風」安排更為巧妙：約瑟夫勾引皺面夫人幽會時，她丈夫意外來到，於是將她藏到一扇屏風後面，但急切中露出衣裙一角。接著查爾斯來找哥哥，在一旁窺視的爵士想偷聽他們的談話，於是躲進壁櫥。後來查爾斯發現有人竊聽，於是把爵士從壁櫥拉出，接著又打開屏風，竟然發現皺面夫人，至此真相大白，劇情急轉直下。本劇是英國傑出的喜劇之一，以上兩場在英國喜劇中更是久享盛譽。

謝雷登的《批評家》(*The Critic*) (1779)，又名《排演中的悲劇》(*A Tragedy Rehearsed*)，諷刺當時流行的悲劇。像一個世紀前白金漢公爵的《排演》一樣，本劇使用劇中劇的方式：作家「煩躁抄襲爵士」(Sir Fretful Plagiary) 在排演他的悲劇時，邀請了兩個朋友前來觀賞。這個悲劇的內容和臺詞大都抄自當時的作品，理查‧坎伯蘭的尤其居多。透過劇作家和他兩個朋友的問答，暴露出他悲劇中的破綻、矛盾和荒謬，也使得頗享盛名的坎伯蘭黯然失色。

正當他創作的高峰時，謝雷登的興趣轉移到了政治，連任國會議員 30 餘年 (1780–1812)，因為口才文筆俱優，表現傑出，一度兼管政府部分財政及外交工作。在此期間，他沒有時間管理劇院或編寫長劇，以致劇院虧損累累，於是他再度動筆，改編了《皮紮蹕》(Pizarro)。該劇的作家柯策布 (August von Kotzebue, 1761–1819) 是十八世紀最受平民及勞工階級歡迎的德國劇作家（參見第十一章），倫敦在 1790 年代就有 22 個他的劇本上演，其中的《厭世與懺悔》(*Misanthropy and Repentance*) 被改編為《陌生人》(*The Stranger*) 後由德雷巷劇院上演 (1798)，成為十八世紀極受歡迎的劇本之一。謝雷登改編的劇本原名是《祕魯的西班牙人或若拉之死》(*Die Spanier in Peru oder Rollas Tod*) (1795)，它在德文版演出次年即被翻譯為英文，謝雷登即據此改編為《皮紮蹕》(1799)，呈現西班牙勇將皮紮蹕侵略祕魯以致身亡的原因與過程，於 1799 年在德雷巷劇院首演。

歷史上，西班牙征服巴拿馬地區後，新建立的巴拿馬市市長皮紮蹕曾兩度率領少數人馬入侵南美的祕魯，均遭到原住民的英勇反抗而失敗，直到第

三度入侵時 (1530–33) 才如願以償。《皮紮踩》反映和扭曲了這段歷史，劇情略為：阿倫佐 (Alonzo) 從孩提時代就跟著皮紮踩長大，學會了他的武功與戰術，但長大後受到軍中傳教士 (Las Casas) 的影響，認為人類應該尊重人道 (humanity) 和平相處。後來看到皮紮踩仍然繼續侵佔掠奪，於是參加祕魯軍隊，累立戰功，贏得美女可娜 (Cora) 的青睞，兩人婚後得一麟兒。可娜原本已和國王的親人若拉 (Rollas) 訂婚，她與衛國英雄結婚後，若拉對她仍然敬愛有加。此外，貴族美女厄爾瑋雅 (Elvira) 崇拜皮紮踩英勇善戰，甘願成為他的情婦，現下來到祕魯，受到傳教士的影響，再三規勸皮紮踩放下屠刀，但在遭到拒絕和嘲笑後由愛轉恨，最後在他執意要殺害麟兒時，希望假手若拉將他剷除。

以上的基本訴求及複雜的人際關係均在第一幕完成，其餘四幕都是具體事件。重點在雙方戰鬥中互有勝負，可娜帶著嬰兒四處逃避，但嬰兒仍然落入敵手，阿倫佐為救兒子反遭皮紮踩逮捕，即將處死，厄爾瑋雅為他求情無用，此時若拉主動前去敵營，願以己身替代，讓阿倫佐回去與可娜重聚。皮紮踩欽佩若拉義氣將其釋放，若拉感動非常，雙方結為朋友。後來嬰兒再度被奪，若拉又一次將他奪回交給可娜後，不幸傷重致死。阿倫佐企圖為他報仇，雙方決鬥時皮紮踩本已將他打倒，就在千鈞一髮之際皮紮踩看到憎恨他的情婦出現，驚慌中反被阿倫佐殺死。其他的西班牙人於是退出祕魯，阿倫佐一家團圓，全劇在眾人為若拉舉行哀悼儀式中落幕。

在以上的結構中還有很多的插曲及言論，可以突顯人道主義者的言行。例如厄爾瑋雅後來要殺死皮紮踩，為的是「人的本性的緣故」(cause of human nature) 以及為了「神聖正義的呼喚」(at the call of sacred justice)。若拉拒絕趁皮紮踩在睡夢中將他殺死，說道：「正義的上帝不認可罪惡是朝向善良的步驟。偉大的行動不可以藉邪惡的手段完成。」(The God of Justice sanctifies no evil as a step towards good. Great actions cannot be achieved by wicked means.) 劇中還有更多的長篇大論，由當時優秀的演員說出，每每能獲得觀眾的熱烈掌聲。結果《皮紮踩》在首演當年出版後，一年內就再版了 15

次；隨即成為 1790 年代倫敦最賣座的劇碼，也是十八世紀百年中第二個賣座的演出劇本（第一名是《倫敦商人》）。

《皮紮蹂》造成空前轟動，除了上述原因之外，還有以下四點：一、本劇基本上是個通俗劇，尤其突出皮紮蹂對慈母與幼兒的迫害，最後賞善懲惡，能夠滿足觀眾的正義感。二、本劇涉及強權帝國對弱小民族的侵略。在它首演前，英國在印度的首任總督於一次暴動中，下令殘殺了上萬的平民。英國國會於 1788 年對他提出公訴，歷時十年，謝雷登是力主他有罪的議員之一，發言雄辯滔滔。本劇中的許多臺詞同樣激昂慷慨，並且間接諷刺了不少當時的政治人物，以致引起報紙的反駁與激辯，為本劇吸引了廣大的觀眾，連許多外交使節都來觀賞。三、本劇情節遍歷高山深林，高壘深溝，有時皓月當空，有時雷電交集，它們的活動佈景都是精心打造，其中一景為一個峽谷，上有吊橋，劇中好人躲避敵人一路追趕，在過橋後立即將它切斷，驚險的場面讓觀眾讚嘆不已。四、本劇由當時最好的劇團演出，重要人物都由知名演員擔任。劇中穿插很多特別新編的歌曲，優美動聽。因為這些原因，《皮紮蹂》獲利匪淺，謝雷登於是改裝劇院內部。但不久劇院被燒毀，他不僅無錢修復，也無資源競選國會議員，最後死於貧困。不過因為他終身的成就，仍然獲葬於西敏寺的詩人墓區。

《皮紮蹂》的演出，反映十八世紀末年英國劇院的情況：一、歐美戲劇的全面國際化，互相吸取彼此的作品和技巧。這情形雖然自古已然，但如今變得更為頻繁、快速。二、《皮紮蹂》像它以前許多新的劇類一樣，編劇技術相當成熟，但沒有深刻的內容，只能轟動一時，不能流傳久遠。三、《皮紮蹂》的佈景、燈光、歌曲都非常新奇精緻，顯示舞臺藝術的進步。但這種製作費用龐大，收入微薄的觀眾往往無力負擔高昂的票價。本劇因緣際會下獲得大量觀眾青睞，其它劇本幾乎無此機遇，以致劇院難以維持。這種情形還會延續到下個世紀。

第九章

法國：
1700 年至十九世紀末期

摘　要

由於十七世紀自然科學的進步，法國的知識份子傾向於用理性審視萬物，積漸形成啟蒙運動 (the enlightenment)。那時路易十四已經去世 (1643–1715 在位)，繼任者是路易十五 (1715–74 在位) 及路易十六 (1774–92 在位)。路易十四留下「法蘭西喜劇團」(La Comédie-Française) 及「歌劇團」(l'Opéra)，他的繼任者又邀回被他驅逐的「義大利劇團」(La Comédie-Italienne) (1716)。這三個劇團演出劇類各有不同，但都享有該劇類的專利權，同時接受王室的經濟支持。除了這三個王室劇團外，巴黎還有不少的私營劇場，它們從中世紀開始就在兩個市集交易區的臨時劇場 (fairground theatres) 表演，源遠流長。

伏爾泰 (Voltaire, 1694–1778) 是十八世紀早期最負盛名的悲劇家，作品數目眾多，取材範圍遼闊。它們傳播啟蒙運動的理想，提倡宗教自由和人權平等。劇本形式基本上延續上個世紀的傳統，遵循新古典主義，演出地點大多在享有話劇專利的法蘭西喜劇院。和它競爭的市集私營劇團最初因陋就簡，但能善用各種方式爭取生存和盈利，逐漸壯大，最後發展出「喜歌劇」(l'Opéra-Comique)，在法華特 (Charles-Simon Favart, 1710–92) 領導的劇團達到巔峰。

因為公、私劇團競相羅致佳作，導致出現了很多劇作家，其中的佼佼者包括皮耶爾・馬里伏 (Pierre Marivaux, 1688–1763)、拉簫塞 (Pierre-Claude Nivelle de La Chaussée, 1692–1754) 以及博墨謝 (Pierre Beaumarchais, 1732–99)。他們大都呈現中、下社會階層的生活，也並不拘泥於悲劇與喜劇分離的傳統。有鑑於此，啟蒙運動的

健將狄德羅 (Denis Diderot, 1713–84) 提倡一種新型的劇種，他稱之為「感傷劇」(sentimental drama) 或「家庭與布爾喬亞悲劇」(tragédie domestique et bourgeoise)。

1762 年，市集區發生大火，那裡的劇團紛紛遷移到聖堂大道 (Boulevard du Temple) 一帶，發展蓬勃，形成大道劇場 (Boulevard theatres)。法國大革命期間 (1789–99)，政府廢除了一切對劇院和劇團的限制，這些限制在拿破崙崛起後再度恢復，但他敗亡以後，私立劇場如雨後春筍，逐漸擴散到各個社區，其中的傑出者不僅可以和公立劇院分庭抗禮，甚至後來居上。

從 1830 年代起，法國工業突飛猛進，人口增加並大量流入都市，勞工階級興起，促成「通俗劇」(melodrama) 的興起與茁壯。通俗劇情節簡單，但能滿足觀眾的興趣與正義感，又能運用燈光、佈景提供感官刺激，因此極受歡迎。它的創立人畢賽瑞固 (Guilbert de Pixérécourt, 1773–1844) 寫了 120 個以上這種劇本，許多都連演高達數百次以上，開啟了「長演」(long run) 的序幕。

在德國及英國的影響下，雨果 (Victor Hugo, 1802–85) 帶頭反對新古典主義，否定了這個主宰歐洲劇壇長達兩世紀的理論，為創作開闢了一片嶄新的園囿。在這裡首先滋長的是社會問題劇，其中小仲馬 (Alexandre Dumas, fils, 1824–95) 的《茶花女》(The Lady of the Camellias) (1853) 吸引了舉世的豔羨。他後來繼續寫了約 20 個「議論劇」(thesis plays)，每齣都呈現一個特殊的社會問題。同樣的，奧傑爾 (Émile Augier, 1820–89) 在駁斥《茶花女》的虛浮後，也寫了一系列劇本抨擊當時社會的貪婪和虛偽。

相對於社會問題劇的是「巧構劇」(the well-made play)。它的故事思想內容空虛，但過程緊湊有趣，能令觀眾開懷解頤。它的奠基者尤金・史克來普 (Eugène Scribe, 1791–1861) 有超過 500 個劇本歸屬在他的名下，其中最有名的是《一杯水》(A Glass of Water) (1840)。他的繼承者薩杜 (Victorien Sardou, 1831–1908) 同樣多產，並風行歐美。巧構劇對現代戲劇之父易卜生 (Henrik Ibsen, 1828–1906) 及蕭伯納等人發生過不可磨滅的影響。

自從一齣戲可以在巴黎長期連演之後，劇團往往將它帶到外地巡迴演出，各地劇團難以競爭，於是紛紛解散，巴黎遂成為全國僅有的劇場重鎮。加上長演降低了對劇本的需求，編劇人員隨之減少；更由於劇團不願冒險起用新人，新作遂集中出自於少數老手。他們編劇則依樣葫蘆，率由舊章，結果是戲劇創作落入低潮，傑出作家及劇本極為罕見，最受注目的劇作家是拉比什 (Eugène Marin Labiche, 1815–88)，他名下的劇本超過 175 齣，最受歡迎的《義大利草帽》(The Italian Straw Hat) (1851) 是一齣五幕鬧劇，後來改編為無聲電影，影響到卓別林等大師。

面對劇壇的貧瘠，成名的小說家左拉 (Zola, 1840–1902) 感到法國戲劇正趨向死亡，於是從 1870 年代開始，大力鼓吹戲劇改革，呼籲戲劇要用自然科學的方法觀察當代人的生活，用寫實的方法予以呈現。他自稱他的理論為自然主義 (naturalism)，並將自己的小說改編演出，雖然並不成功，但為二十世紀的戲劇奠定了基礎。

演員方面，十八世紀中最傑出的是 L・克萊虹 (La Clairon, 1723–1803) 和勒坎 (Henri-Louis Lekain, 1728/29–78)；至於十九世紀的著

名演員則多不勝數，但最為出類拔萃、同時也最有代表性的男演員是勒梅特 (Frédérick Lemaître, 1800–76)，女演員是沙拉・貝恩哈特 (Sarah Bernhardt, 1844–1923)。

9–1 啟蒙運動和劇作家伏爾泰

在路易十四（1643–1715 在位）長期的統治中，社會基本上安定繁榮，人民素質不斷提升，文盲逐漸減少，識字女性日益增加。隨著經濟及服務業的成長，社會出現了銀行家、投資者，以及早期的工業家等等，而且成員的種類和人數隨時間穩定地增加，形成新興的中產階級 (the middle class)。他們為了自己的利益，樂意配合君主共同壓抑貴族，促成國家統一，結果形成開明君主專制 (enlightened monarchy)。心智方面，他們受到十六、十七世紀自然科學發展的衝擊，不斷汲取新知識，應運而生的是各種出版品，包括雜誌、期刊、「小冊子」(pamphlet) 與百科全書等等，形成「啟蒙運動」(enlightenment) 的風潮。

「啟蒙」的初意是讓「亮光 (light) 照耀到黑暗的地方」。它的參與者往往自稱為哲學家或愛智者 (philosopher)，實質上就是一群知識份子，以理性的態度重新檢討一切知識、權威與制度。這種態度，自從文藝復興以來就已經萌芽，更受到英國當時在政治改革、自然科學與社會科學多方面的影響。伏爾泰 (Voltaire, 1694–1778) 與稍後的盧梭 (Jean-Jacques Rousseau, 1712–78) 等人對這個運動都作出了重要的貢獻，但最具代表性的推動者當屬狄尼斯・狄德羅 (Denis Diderot, 1713–84)。他致力編輯《百科全書》(Encyclopédie)，歷時 20 年 (1751–72)，由他邀約學術界的菁英撰稿，就倫理、宗教、科學、哲學以及美學理論與文藝批評等等問題，提供最先進的知識，最後由他修訂潤飾出版，全書共 28 卷。他的基本立場是尊重科學的知識與發明，提倡宗教

容忍與思想自由，鼓吹國家應該照顧一般人民的福利等等。自從第一卷出版以來，該書就受到保守貴族及教會高層多方面的批評與抵制，但訂購者卻從兩千人增加到四千人，影響所及，要求改革開放的聲浪與時俱增，成為大革命的思想淵源。

啟蒙運動中最重要的作家是伏爾泰。他嫻熟數種文字，從十幾歲開始就為文攻擊權貴及天主教會，因此數度入獄。有次獲罪後，他提議以流放取代入獄，結果在英國居留三年 (1726–29)，得以閱讀到牛頓的著作，以及觀賞莎士比亞的戲劇演出。他博覽群書，對歷史、哲學，以及自然科學都有深刻的研究，並且多年從事科學實驗。他的著述同樣數量驚人，終身寫了兩千本書和手冊 (pamphlets)，幾乎遍及各種文體（戲劇、詩歌、小說、論述），從各種角度傳播他開明的主張：宗教自由、言論自由以及政教分離。

伏爾泰總共寫了約 50 個劇本，內容涵蓋範圍極廣，除了涉及傳統的希臘、羅馬之外，還遍及非洲、美洲及中國。因為英國戲劇的影響，這些劇本中經常出現群眾、鬼魂等等場面，但它們基本上仍是法國上個世紀戲劇的延續，遵守新古典主義的規範，如三一律與寓教於樂等等。伏爾泰比較擅長悲劇，其中最好的一齣公認是《紫伊兒》(*Zaire*) (1732)。故事以法國路易九世（Louis IX，1226–70 在位）時代為背景，耶路撒冷伊斯蘭教的蘇丹奧斯曼 (Osman) 攻佔了鄰近的基督徒王國，俘虜了當地的貴族魯西南 (Lusignan)，以及他的幼兒那瑞斯坦 (Nerestan) 和女嬰紫伊兒 (Zaire)。兩個孩子後來在宮廷長大，彼此互不相識；長大後的紫伊兒亭亭玉立，深獲蘇丹愛慕。劇情開始的兩年以前，蘇丹允許那瑞斯坦回法國籌措自己的贖金，同時答應他如果籌款豐厚，還可以贖回其他十名法國奴隸。

情節開始時，蘇丹與紫伊兒預訂當天舉行婚禮，適逢那瑞斯坦籌款回來，但數額只夠贖回十個奴隸，他於是放棄自己的機會，以便那十名俘虜能夠獲得自由。蘇丹深為感動，願意釋放他和 100 個奴隸，但不允許開釋魯西南，以防他趁機復國。後來經過多面而複雜的推敲，魯西南發現那瑞斯坦是自己的兒子，紫伊兒是自己的女兒。紫伊兒的父兄知道她婚後將成為伊斯蘭教徒

後大為震驚惶恐，她於是聽從父命願意信奉基督教，並要求蘇丹延遲婚期以便當晚受洗。那瑞斯坦為此寫信約她在夜間與一位神父相見，但此信為蘇丹的僕人截獲轉呈，蘇丹本已懷疑嫉妒交集，閱信後誤以為未婚妻將與情人幽會，於是依時前往約會地點，用匕首殺死縈伊兒。最後真相大白，蘇丹釋放了所有的基督徒，然後用同一匕首自殺身亡。

如上所述，縈伊兒賢淑順從，沒有一般悲劇主角的缺陷 (flaw)；她的慘死完全是出於不同宗教間的互相排斥，她的無辜犧牲因此倍加感人。另一方面，本劇的男主角蘇丹同樣本性善良，伏爾泰自認他的原型就是莎士比亞悲劇中的奧賽羅 (Othello)，因為摯愛太深，一旦發生懷疑嫉妒，就會對妻子暴亂相向；及至發現自己的錯誤後，又會自殺謝罪。總之，本劇載負著伏爾泰啟蒙運動中的一貫主張：宗教寬容，諸教平等。此外，本劇運用了當時所信仰的「血的呼喚」(the call of blood)：這個觀念認為骨肉之間有股吸引的力量，可以引起失散家人的注意；魯西南就是因為聽到這種呼喚，然後才進行具體的蒐證，最後認出從嬰兒時期就失散的女兒。《縈伊兒》在法蘭西喜劇院的首演非常成功，接著又在王宮御前演出。本劇也是以法國人為主角，首次成功的悲劇，伏爾泰本人更對本劇情有獨鍾，在自己私人劇場中屢次飾演魯西南，往往悲痛難以自禁。到了二十世紀，本劇是法蘭西喜劇院唯一重演的伏爾泰的劇本。

伏爾泰還改編了中國的《趙氏孤兒》。這個元雜劇經過天主教耶穌會的傳教士譯為法文出版 (1755)，成為第一個為歐洲人所知的中國戲劇。伏爾泰認為它富有孔子的道德理想，於是立即改編成為《中國孤兒》(*The Chinese Orphan*)，情節大致與元雜劇接近，於同年在法蘭西喜劇院首演，轟動一時，並傳播到歐洲其它地區，拿破崙當政後曾親臨觀賞 (1801)，另外在 1823 年到 1830 年，法蘭西喜劇院及奧德翁劇院也曾演出，使該劇名傳遐邇。

9–2　十八世紀的劇團

路易十四去世時留下的兩個劇團中，「歌劇團」(l'Opéra) 享有歌劇、音樂劇的專利，上演的多是創立者呂利的作品；「法蘭西喜劇團」(La Comédie-Française) 擁有話劇的專利，上演的絕大多數是高乃怡與拉辛的悲劇，以及莫里哀的喜劇。路易十五繼位時年方 6 歲，他的叔父菲利普二世 (Philippe II) 成為攝政，他喜愛聲色之娛，於是邀回在 1697 年被驅逐出境的「義大利劇團」(La Comédie-Italienne) (1716)，安置在「布爾崗劇院」演出，接著給予劇團王室補助 (1723)，待遇與法蘭西喜劇團相似，演出範圍則限制在藝術喜劇、非正規喜劇（少於五幕的喜劇）以及諷刺性的劇目。以上這三個王室劇團雖然享有專利，但歷年都虧損累累，歌劇團因為使用豪華佈景，更是債臺高築，從早期的大約 40 萬法郎 (1712)，累積到 100 萬法郎 (1749)。為了維持這個文化上的明珠，王室運用各種財政方式予以支持，終於使它在 1770 年代成為歐洲的翹楚和模範。

除了公立的三個劇團之外，巴黎還有許多私人職業劇團，它們源遠流長，自中世紀以來，就有紀念聖潔曼 (St. Germain, 380–448) 的市集，於每年二到三月舉行；在七到九月，又有相似的集會紀念聖羅仁特 (St. Laurent，卒於256)。十六世紀以來，巴黎人口增加，所以每逢市集，民間藝人紛紛趕來演出啞劇、雜耍、打鬥、傀儡戲和猴戲等等，演出的地點都在戶外的臨時戲臺或既有房屋的陽臺，在演出中途收費。

義大利劇團遭到放逐期間，這些藝人開始演出它的部分節目，頗受歡迎，使另外兩個專利劇團感到利益受到侵蝕，於是一再要求行政當局制止，但成效不彰。譬如「法蘭西喜劇團」的「正規劇」都有五幕，他們就演「非正規劇」(irregular drama) 的短劇或將長劇濃縮成為三幕。又如依照規定，只有法蘭西喜劇院可以使用對話，他們於是使用獨白，讓另一個演員用手勢或肢體語言作答；或者讓一個演員講完臺詞後就閃身幕外，再由另一個演員現身講他的回應。又如歌劇院享有表演音樂和歌唱的專利，他們就在觀眾中埋伏歌

手，配合劇情唱上兩句，同時在舞臺上展現這兩句的文字，稱為「對句」
(couplet)。其曲調取自既有的民歌，但歌詞則是新寫，大半富有諷刺性質，
因此深受觀眾歡迎。有極少數的劇團團長因為諷刺過份被短期送入監獄，但
這種輕微的處罰並未收到殺雞儆猴的效果。總之，這些市集劇團遊走法律邊
緣取悅觀眾，政府及合法劇團均無可奈何。

在虧損日益嚴重而王室補助尚未到位以前，歌劇團開始了引鴆止渴的方
法，將它擁有的專利權暫時出讓一部分給私人劇團。1714 年，歌劇院與一個
市集劇團簽約，在它付出相當數額的權利金後，授權它可以運用音樂、舞蹈
與佈景，同時允許它將節目稱為「喜歌劇」(l'Opéra-Comique)。因為權利金
數目可觀，歌劇院後來不僅數次續約，而且擴大授權的範圍。購買到授權的
劇團於是聘請編劇，成績良好，早期最傑出的是勒撒吉 (Alain-René Lesage,
1668–1747)。他本來為法蘭西喜劇院編劇，內容多為嘲諷當時重財輕義的社
會，例如《塗科瑞》(Turcaret) (1709) 以法國的稅政為背景，呈現一個貪婪的
「稅額包收人」(financiers)，用殘酷的手段壓榨納稅人的錢財，最後卻遭到
他僕役的欺騙而囊空如洗。本劇演出後很受歡迎，但是在相關財團的激烈抗
議下，不過一個星期就遭到停演。從此以後，勒撒吉投身市集劇場，在 30 餘
年間 (1712–44)，或獨力自創或與別人合作，編寫了 100 個以上的作品，其中
大多是「喜歌劇」，他因此被認為是法國喜歌劇的奠基人。這些劇本對話與歌
曲交叉出現，音樂都是流行曲調，但歌詞則是新編，用來嘲諷當時演出的悲
劇、歌劇、時事和風尚。這些「喜歌劇」充滿自由與野趣，與公立劇院的沉
悶／浮誇形成強烈的對照。

市集劇場更為成功和重要的劇作家是法華特 (Charles-Simon Favart,
1710–92)。法華特生於巴黎，父親是個烘焙師傅，他自己也一度繼承父業，
但是因緣際會，他從 1734 年起為市集劇場編劇，起初使用化名，逐漸累積了
相當的經驗和聲響，在開始使用真名後一年，就應邀成為「喜歌劇劇院」的
舞臺監督和編劇 (1743)。他立即將諷刺性童話《艾卡喬與若妃麗》(Acajou
and Zirphile) 改編成為《艾卡喬》(Acajou) (1744)，起用年輕貌美又歌舞出眾

的戴蓉斯蕊 (Marie Justine Benoît Duronceray, 1727–72) 為主角，演出極為成功，引起歌劇院的恐懼，於是拒絕劇院使用音樂及佈景，但劇院堅持繼續，雙方糾紛激烈，最後國王命令禁止該院演出喜歌劇 (1745)。

在禁演期間，法華特和戴蓉斯蕊結婚，然後轉移到外地演出，雖然飽受打擊和人身迫害，他在 1750 年仍能回到巴黎，買下了一個市集劇院 (Opéra-Comique privilège)，重新營業。可能是為了抵制他及增加競爭力，歌劇院選擇推出法華特所擅長的類型，從義大利邀約到一個巡迴劇團來巴黎演出，劇目是《女僕變夫人》(*The Servant Turned Mistress*) (1752)。它本來只是義大利一個嚴肅歌劇《驕傲的囚犯》(*The Proud Prisoner*) 中的一個插曲，表演只有 45 分鐘，呈現一個上了年紀的主人，多年來由一個精明的女僕照料日常生活，後來女僕運用計謀，讓主人娶她為妻。為了在巴黎單獨演出這個插曲，歌劇院主持人為它重新譜曲，風格與傳統的法國音樂迥異，而且故弄玄虛，號稱它是由既有的義大利歌曲連綴而成，結果引發「歌劇演員之爭論」(Quarrel of the Comic Actors)。巴黎當時的知識領袖紛紛加入論戰，就法國與義大利音樂的高低優劣互相爭辯。

在爭辯猶酣之際，市集劇場演出了《兩女互換》(*The Barterers*) (1753)。劇情略為：兩個男人都不滿他們訂婚的對象，於是約定互換。他們的未婚妻始則震驚，既而假裝接受，但隨即設法讓兩男極度後悔，最後跪下求情，她們才同意恢復原來的婚配。本劇的音樂由一個法國人創作，但假稱是一位懂法文的義大利音樂家的作品，因此獲得義大利派的支持，大獲成功。

以上兩劇在兩年內的輝煌成就，對法國戲劇產生了兩個巨大的影響：一、以前喜歌劇注重劇本，配樂來自既有曲調，現在除了這個傳統外，還有新編的曲譜，而且有的可能具有完整的結構。此後的藝術家踵事增華，發展出法國後來的喜歌劇及歌劇。二、以上兩個喜歌劇都以簡單的情節，呈現中、下階級的人物。它們反映著一般觀眾的興趣，也為後來的編劇提供了可行的方向。

法華特在這個嶄新的環境中經營他的劇團，事業蒸蒸日上。在他妻子和

好友瓦舍儂 (Claude-Henri de Fusée de Voisenon, 1708–75) 的合作或協助下，他終生寫了大約 150 個劇本。其中最傑出的包括《欲擒故縱的牧羊女》(*Bastien and Bastienne*) (1753)，內容講述一個牧羊女 (Bastienne) 懷疑遭到她的牧羊戀人 (Bastien) 拋棄，於是向村中的預言家 (soothsayer) 求助。他知道她的戀人對她仍然情有獨鍾，於是故弄玄虛，喃喃作法，然後告訴她要對戀人故作冷淡。她依計而行，戀人果然再三求愛，直到傷心欲絕時，她才表示回心轉意，恢復舊好。此劇後來被莫札特 (Mozart) 改編成為歌劇。法華特另一傑作是《蘇丹的三個女人》(*Les Trois Sultanes*) (1761)，它是個愛國情操的喜劇，呈現一個法國婦女羅瑟拉娜 (Roxelana) 以智慧擊敗了鄂圖曼帝國的蘇丹，成為他的情人（後來成為妻子）。本劇的配樂出自音樂家海頓 (Joseph Haydn, 1732–1809)，他後來將羅瑟拉娜的音樂部分擴大成為他的第 63 號交響曲的第二樂章，非常成功。

法華特多年的努力與成就，最後實至名歸，成為「喜歌劇院」(Opéra-Comique) 的總監 (1758)，直到退休 (1780)。這個劇院後來在名稱和院址上歷經變化，在 1783 年建立了新的劇院後，將它命名為法華特劇院 (Salle Favart) 作為紀念，迄今仍然演出不斷。

市集劇場也演出了不少其他作家的傑出劇本，包括從英國亨利·菲爾定 (Henry Fielding, 1707–54) 的小說改編的《湯姆·瓊斯》(*Tom Jones*) (1765)，人物非常寫實。更為成功的是由義大利劇團首演的《逃兵》(*The Deserter*) (1769)，其中的女主角路易絲 (Louise) 假裝移情別戀，她的未婚夫絕望中離棄軍隊，被捕後遭判處死刑。路易絲驚懼中央求國王，得到赦免書，但是未及送到法庭即力竭暈倒。行刑前幸虧國王及時趕到，救下罪犯，歡樂收場。本劇不僅在法國廣受歡迎，先後演出長達 30 多年，而且還盛行德國，並出現在美國百老匯舞臺。本劇情節一直嚴肅緊張，直到最後一刻才喜從天降的模式，對後來的「拯救型歌劇」(rescue opera) 甚有影響。

9–3　義大利劇團

「義大利劇團」重回巴黎初年 (1716)，用藝術喜劇的風格演出義大利文的劇本，最初甚受歡迎，但觀眾不久便失去興趣。該團於是逐漸增加法語演員，並聘用法國編劇，其中最傑出的是馬里伏 (Pierre Marivaux, 1688–1763)。馬里伏家境富裕，年輕時出入貴婦主持的沙龍，藉編劇展露才華，中年時失去全部財產，於是變成職業作家，終生寫了 30 多部劇本，絕大多數都是喜劇。他在 1720 年就寫了三個劇本，其中兩個喜劇給義大利劇團，另一個悲劇給法蘭西喜劇團。他發現義大利劇團比較能夠體現他劇本中的婉轉意義，加上它的當家女演員臺詞聲調流暢輕快，引人入勝，於是持續為它編劇，長達 20 年 (1720–40)。

馬里伏的傑作很多，其中的《雙重薄倖》(*The Double Inconstancy*) (1723) 描述一對情侶從鄉下來到宮廷，受到物質的誘惑，雙雙移情別戀，女的後來嫁給王子，男的同樣另結新歡。在《愛情與偶然的遊戲》(*The Game of Love and Chance*) (1730) 中，一對青年男女經雙方父親的安排即將結婚，但他們為了暗中觀察對方，都與自己的僕人交換身分，結果真小姐愛上了假僕人（也就是她父親為她相中的未婚夫），真僕人愛上了假小姐。真相大白後，皆大歡喜，圓滿收場。如上所示，馬里伏的作品題材多數環繞在這種有情人終成眷屬的青年人愛情上。這些戀人一見鍾情，但由於種種原因（如羞澀、自傲、誤會，或者畏懼、懷疑等等），他們從內心就否認自己有這種情愫，即使在試探對方情意或者吐露自己真情時，他們都像沙龍仕女的談吐一樣，優雅、婉轉以及晦澀兼而有之，這種語言風格後來被稱為「馬里伏文體」(marivaudage)。

馬里伏是十八世紀最受歡迎的劇作家。在他編劇期間，劇團營運鼎盛，連帶也放棄了大部分藝術喜劇的風格。馬里伏停止編劇以後，劇團頓失依恃，營業衰退，於是改演市集劇場的節目，最後與法華特的喜歌劇團合併 (1762)。新的劇團隨即同意支付歌劇院豐厚的權利金，取得了上演音樂劇的權利。新

團的音樂劇風格兼有法國的優雅與義大利的活力 (French elegance and Italian exuberance)，所以不僅營運成功，同時建立新的法華特劇院 (Salle Favart) (1783)，次年更獲得國王允准，享有對小劇場的監管權，小劇場必須對它繳納相當高的年費才能演出。這種安排在大革命發生後終止，該團改由巴黎市政府長期接掌維持。

9–4　感傷劇與市民戲劇

　　從 1740 年代開始，法國出現了兩種新型的戲劇。第一種的創始者是拉簫塞 (Pierre-Claude Nivelle de La Chaussée, 1692–1754)，他 40 歲時才開始創作戲劇，在喜劇《故作嫌惡》(*The False Antipathy*) (1733)，及悲劇《人云亦云》(*The Fashionable Prejudices*) (1735) 之後，他受到英國感傷小說 (sentimental novel)《葩彌拉》(*Pamela*) 的影響，開始嘗試一種新的喜劇類型。《葩彌拉》又名《美德善報》(*Virtue Rewarded*)，本為小說，在倫敦出版後立即造成轟動 (1740)。它的主角葩彌拉是位貴族的管家。男主人對她情有獨鍾，過從親密，但限於階級懸殊，遲遲未能向她求婚，使她承受很多的屈辱與誤解，直到他最後克服心理障礙，兩人結為夫婦。拉簫塞將小說改編成法文劇本上演 (1743)，受到觀眾熱烈的歡迎。這種先憂後喜、先苦後甜的情節發展，模糊了悲劇與喜劇的界限，因此受到不少學院人士的批評，但在觀眾熱情的鼓勵下，拉簫塞總共寫了九個類似的劇本，通稱為「涕淚喜劇」(tearful comedy) 或「感傷劇」(sentimental drama)。

　　受到涕淚喜劇的影響，啟蒙運動的狄德羅提倡在傳統的悲劇與喜劇之外，建立一種「家庭與布爾喬亞悲劇」(domestic and bourgeoise tragedy，或譯「市民悲劇」)，以嚴肅的態度，呈現小市民的家庭生活，以及家庭成員間父子、夫婦、兄弟姊妹等等的互動。為了感動觀眾，他認為這類戲劇必須表演真人真事，因此對話應該使用散文而非詩，佈景必須逼真而非抽象或炫耀的景觀，劇情不必受到三一律等等規則的束縛。這些主張，都與新古典主義的理論針

鋒相對，對當時及後代發生深遠的影響。理論之外，狄德羅寫了《私生子》
(*The Illegitimate Son*) (1757) 與《一家之父》(*The Father of a Family*) (1758) 兩
個劇本。它們都呈現當代中產家庭中的愛情與衝突，最後都以喜劇收場。它
們雖然事件很多，涉及激烈的感情變化，但仍然遵循三一律，以致劇情顯得
牽強，間有破綻。以散文而非詩體寫成的劇本，開法國風氣之先，在法蘭西
喜劇院上演時，很多演員因為不習慣散文臺詞，上臺時竟然全身顫抖。

在十八世紀晚期的劇作家中，最傑出的是博墨謝 (Pierre Beaumarchais,
1732–99)。他出身貧寒，但青年時期就獲得路易十五和路易十六的充分信任，
代表他們處理了很多公、私事務，後來富可敵國。伏爾泰去世時 (1778)，博
墨謝開始籌備出版這位文豪的全集，在數年間出版了 70 卷。大革命後，他購
買了巴斯底 (Bastille) 監獄附近的豪宅，但在次年被捕，入獄一週。後來又遭
人指控反對革命而流亡國外，兩年半後才回到巴黎，在清貧中度過餘年。他
的暴起暴落，反映著一個急遽變動的社會。

受到狄德羅理論的影響，博墨謝寫了兩個「布爾喬亞戲劇」，先後在法蘭
西喜劇院上演 (1767, 1770)，但均不成功。在此以前，他也寫了幾個短劇，不
甚了了。1770 年，他合作多年的商業夥伴去世，引發債務清償與財產繼承的
糾紛，輿論喧譁。博墨謝為文辯護，攻擊官場缺乏正義，雖然無助於清譽，
但因為文章幽默有趣，竟然成為社會英雄。他趁此時機寫出了《塞維爾的理
髮師》(*The Barber of Seville*) (1773)，故事略為：西班牙的伯爵艾瑪
(Almaviva) 因為熱愛羅絲 (Rosine)，來到塞維爾求愛。羅絲的監護人巴醫師
自己想娶她，於是把她禁錮在樓上的一個房間，但在理髮師費加洛 (Figaro)
的幫助下，伯爵的求愛計畫最後終於成功。巴醫師不解為何有此結局，費加
洛於是說出全劇的精神：青春與愛情永遠可以戰勝老年人的計謀。因為對貴
族的強烈批評，本劇直到 1775 年才獲准在法蘭西喜劇院上演，但因為劇情結
構欠佳，初演並未受到熱烈歡迎。

博墨謝接著寫了《費加洛婚禮》(*The Marriage of Figaro*) (1778)，它以
《塞維爾的理髮師》的人物為基礎，劇情略為：艾瑪伯爵見異思遷，冷淡了

◀《費加洛婚禮》
1785 年出版時的
版畫插圖，此為第
一幕中的場景（達
志影像）

他的夫人，轉而垂涎她的侍女蘇簪 (Suzanne)。但蘇簪已與費加洛訂婚，情投
意合，於是經過了一連串的鉤心鬥角，伯爵被迫向他的夫人低頭求恕，同時
允准了費加洛的婚姻。在這些進展中，一再顯示的是一個僕役的智慧、情操
與道德，遠遠超過他的貴族主人。費加洛在第五幕中更說道：

> 不，伯爵先生，你不能佔有她。……只不過因為你是個大人物，你就以為
> 自己是個大天才。……貴族名分、財富、榮譽、薪酬——竟然使得一個人
> 如此傲慢！但你獲得這麼多的利益，你又究竟付出了什麼呢？其實你不過

只是個普通人，你唯一的辛苦就是投胎出生而已。至於我，天哪！我則是
失落在黑暗的人群中，為了生活，我學習的知識與策略，比你統治西班牙
一個世紀所需要的還多。

因為本劇有這種顛覆性的思想，法蘭西喜劇院不願搬演，最後只能安排
在國王前面誦讀。過程中路易十六一直批評不斷，最後聽到上面這段獨白，
不禁跳起腳來說道：「簡直可怕！永遠不准演出。如果此劇沒有危險，巴斯底
監獄必須首先拆除。」雖然國王如此反對，但經過博墨謝的運作，《費加洛婚
禮》終於在法蘭西喜劇院公演 (1784)。因為幾年的爭論，未演先轟動，結果
首演時一票難求。除了國王以外，許多的皇親國戚、達官顯要都偕同他們的
夫人前來觀賞。表演從下午五點半到十點，其間笑聲與掌聲不斷，費加洛的
那段臺詞，更獲得如雷掌聲。此劇連演達 70 次以上，成為法國十八世紀最成
功的一個劇碼。兩年後莫札特 (Mozart) 把它改編成歌劇在維也納上演，同樣
受到熱烈歡迎。

博墨謝最後一個重要的劇本是《有瑕疵的母親》(*The Guilty Mother*)
(1792)，別名《新塔圖弗》(*The New Tartuffe*)，意謂它是《塔圖弗》的新版，
藉以表示對莫里哀的敬意，肯定這位前輩的成就。本劇承續《費加洛婚禮》
的發展，其中伯爵夫人在若干年前，曾與齊如臍 (Cherubin) 一夜纏綿，事後
她深感內疚，於是告訴他永不再見。齊如臍於是從軍，意欲裹屍疆場，臨行
前給她寫信表示摯愛與懊悔。伯爵夫人珍惜此信，叫管家白格耳 (Bégearss)
做了一個密盒收藏。劇情開始時，她與齊如臍所生的兒子已經長大，正與伯
爵婚外情的女兒互相戀愛。白格耳垂涎此女，於是散佈有關密盒的流言，企
圖藉以削奪她男友的地位與繼承權。費加洛夫婦此時仍在伯爵府工作，於是
聯手擊敗了白格耳的陰謀，再度幫助主人化解危機。

以上三劇都以費加洛與伯爵為要角，意義上形成一個三部曲。它們時間
上橫跨法國大革命的前、中、後三個時期，反映著不同時代的社會與價值。
《理髮師》中階級分明，僕役仍對主人熱誠服務；《費加洛婚禮》中僕人輕視

貴族主人，與他強烈抗爭；《有瑕疵的母親》中則主僕重新和解，互相尊重。
將《塔圖弗》與《新塔圖弗》比較，還可以看出王權的落差。這兩劇在基本
架構上極為相似：一個壞人抓住他恩人或主人的一個弱點，就覬覦他的財產
和妻、女，但最後終歸失敗。兩劇天壤之別處在於：《塔圖弗》的救贖來自國
王，本劇則來自一個僕役。一般來說，從 1720 年代開始，莫里哀的作品就逐
漸不受歡迎，因為他的喜劇旨在諷刺個人偏離社會常軌的言行，希望藉觀眾
的笑聲予以糾正，但此時舊的社會規範已經成為批判的對象，觀眾的同情轉
移到反抗權威的個人。此外，因為路易十四的能幹強勢，在莫里哀的喜劇中，
國王往往是正義的化身，例如在《塔圖弗》中，那位宗教騙徒已經掌握全局，
最後幸賴國王英明，知道他是前科累累的罪犯而予以逮捕。後來當權的路易
十五與十六卻是腐化無能的縮影，新興的中產階級對他們只有反感，此時的
戲劇雖然還不敢直接犯上，但足以使君王震怒的臺詞卻已所在多有，成為政
治風暴來臨的前兆。

　　在社會發展的同時，巴黎私人劇團的情況也發生重大變化。在以前，這
些劇團大都設立在市集劇場，後來這個地區發生大火 (1762)，該處的四個劇
團中有三個遷移到「聖堂大道」(Boulevard du Temple)。中世紀時，法國十字
軍就在巴黎郊外興建了這條道路。後來巴黎人口增加，這條大道兩旁的地區
逐漸有了不少居民 (1750)，現在眼見遷入的三個劇團業務興隆蓬勃，其它劇
團紛紛設立，難免導致環境髒亂，龍蛇雜處，犯罪頻仍，以致有「罪惡大道」
(the Boulevard of Crime) 的惡名。到了 1860 年代，政府為了方便人車通行，
將聖堂大道西邊周遭的幾個小城鎮併入市區，在區域內興建了許多寬廣的道
路，各有不同的名字，可是從十九世紀末葉起，一般法國人開始習慣稱那個
區域為「大道」(Grand Boulevard)。就像紐約的百老匯 (Broadway) 是指沿著
這條「寬道」(broad way) 兩旁的區域一樣，由「聖堂大道」蛻變而成的「大
道」也是，區域內的劇場就成為「大道劇場」(Boulevard theatres)。它們在十
九世紀中葉時共有 28 個，到了末葉增加到將近 200 個。

9–5　大革命對劇場政策的影響

在上述反抗君權的風氣下，謝里爾 (Marie-Joseph Blaise de Chénier, 1764–1811) 寫了《查理九世》(*Charles IX*) (1787)。劇名中的年輕國王，在任內屠殺了數以萬計的新教教徒（參見第七章），劇中以今視昔，認為他是應該剷除的暴君，並且有個「對句」(couplet)，預言人民將攻破巴斯底國家監獄，誅殺查理九世。謝里爾將劇本送到法蘭西喜劇團，聲稱是天才的愛國之作，強烈要求演出。在此以前，該團只演出過他的一個短劇，而且成績不佳；此次因為它激烈反君權、反宗教的內容斷然予以拒絕，後來勉強列為備演劇目。謝里爾於是連續在報紙發表文章，出版手冊，攻擊劇院的專橫及審查制度（詳下）。經過他兩年的努力，劇團的愛國派 (the patriots group) 以男演員塔爾馬 (François-Joseph Talma, 1763–1826) 為首主張演出，但劇團的保皇派或貴族派 (the aristocrats) 則繼續強烈反對。塔爾馬於是另覓劇場演出 (1789)，結果大獲成功，讓觀眾滿懷悲痛與復仇之情，「對句」部分更贏得觀眾如雷的掌聲。

環繞《查理九世》是否演出的論辯，最後顛覆了法蘭西喜劇院的傳統寶座。它自從成立以來 (1680)，即擁有巴黎上演話劇的專利，並且長期獲得王室的經費補助。除了提供王室貴族高級娛樂以外，劇院還可以寓教於樂，讓官方的理念和政策能夠傳播到社會；劇院對劇本的檢查制度是維護王權必要的防衛措施。隨著啟蒙運動的展開，反對檢查的呼聲從 1770 年代就已經出現，但是遭到官方及很多成名作家的反對，沒有明顯的效果。現在謝里爾為了自己的劇本反對檢查制度，初期的論述偏重劇場自由，認為劇場是公共教育 (public instruction) 的利器，應該屬於全國公民，不應接受暴政的控制，他的長文《論法國劇場的自由》(*De la liberté du théâtre en France*)（1789，6月）可為代表。大革命爆發後（1789，7 月 4 日）不久，舊的巴黎市政府被新的取代，謝里爾迅速改變謀略，主張劇本的審查機構，應該是巴黎市政府而非王室及法蘭西喜劇院（1789，7 月 19 日）。此一主張在眾多人士的支持下迅即成為事實，後來巴黎市政府更進一步邀約了很多社會人士參與劇院運

作，打破了這個老大機構故步自封的傳統。

大革命之後的國民議會不僅廢棄了審查制度與劇場獨佔制度，同時撤銷了對私立劇場的稅捐 (1791)。新法規定：「任何公民都可開設公眾劇場，上演所有種類的戲劇。」如上所述，巴黎的私人劇場隨之在大道區迅速大量增加。議會在同年還通過了版權法，保障劇作家的著作權和版稅收入。在此以前，法國已有相關規定，但內容非常複雜，演員於是利用種種方式逃避支付版稅的義務；後來由劇作家博墨謝帶頭抵制，成立了劇作家協會 (1777)，經過多年不斷努力，終於產生了世界首部版權法，可以保障劇作家的生活。

法國大革命末期局面失去控制，殺戮頻繁，食物匱乏，青年軍官拿破崙 (1779–1821) 宣告革命結束 (1799)，自任「執政官」，後改為「終身執政官」(1802) 及皇帝 (1804)。拿破崙掌權後，對劇場進行了多次改革，最後確定由政府支持四個劇團，各演一、兩個特定劇種，它們是：一、法蘭西喜劇團，專演正規悲劇與喜劇；二、奧德翁 (Odéon) 劇院，專演「次要戲劇」(the lesser drama)；三、歌劇團 (the Opera)，專演大型歌劇和「嚴肅芭蕾」(serious ballet)；四、喜歌劇劇團 (Comic Opera)，演喜歌劇和喜劇性芭蕾 (light opera and comic ballet)。這種安排旨在以恢復舊觀的方式，維持既有的戲劇類型，同時對它們加以區分、控制。拿破崙對於法蘭西喜劇團的原有規章曾略作修訂，確定了由演員負責劇團的營運，這個制度一直維持到現在。對於其它三個劇場，基本上由政府聘任「營運人」(manager)，由他決定上演的劇碼，按其需要雇用演員，政府視營運成效決定是否續聘。

對於私人的商業劇場，拿破崙最初只允許四個繼續經營，後來一度放鬆到八個，每個均有指定的劇種，大體上都是市集劇場的雜耍或短劇之類。拿破崙在滑鐵盧慘敗後 (1815)，一向機動靈活的私營劇場紛紛推陳出新，為法國劇場開創出一片嶄新的天地。

9–6　勞工階級與通俗劇

　　拿破崙以後的法國政局，成為保皇黨人與自由黨人長期拉鋸的局面。首先是王室復辟，經歷三朝 (1814–48)，最後因為勞工革命，國王遜位逃到英國，拿破崙的姪子當選為總統 (1848–52)，但他透過公民投票的方式，建立了第二帝國 (1852–70)，自己成為皇帝拿破崙三世，直到法國在普法戰爭中失敗，他逃亡到英國後，法國才建立第三共和 (1870–1940)。

　　法國的工業革命從 1830 年代開始，拿破崙三世為了擴大政績，更全力推動工業，於是巴黎的郊區出現了很多新的工廠，外地的農夫和剩餘勞力，紛紛利用新建的鐵路到首都尋找工作機會，導致巴黎人口急遽上升。在 1789 年大革命那年，它的人口估計約為 52 萬；從 1801 年開始，人口普查結果的概數為：1801 年 55 萬，1831 年 79 萬，1836 年 90 萬，1851 年 100 萬，1861 年 170 萬，1881 年 223 萬，1901 年 271 萬。其中 1861 年的數量陡增，是因為市區的範圍從 35 平方公里擴大為 105 平方公里。這些新增人口絕大多數都是外地移民，屬於勞工階級。

　　這些新觀眾不僅與貴族觀眾不同，甚至與中產階級觀眾也有明顯的差異。那些貴族與中產階級大都受過良好的教育，有智慧瞭解抽象的觀念，也有興趣欣賞高遠的理想。他們常去的都是公立劇院，衣冠楚楚、風度翩翩，很少公開流露出強烈的感情。相反的，勞工或小市民觀眾一般都不講究儀容，偏愛「罪惡大道」上那些聲色犬馬的節目，也容易表現他們強烈的愛憎喜怒。此外，他們的關心主要是他們周遭的環境：家庭、貧民窟、富人豪宅，或者街頭、銀行、商店等等；他們當然也有浪漫式的幻想，如仙女下凡、忠犬護主、英雄救美、俠客仗義等等；他們也好奇，但偏愛火山爆發、山崩、船難等聳動的事件或景觀；他們更有強烈的正義感，希望看到公平、公正、公道盛行人間，篤信善有善報，惡有惡報。是這些新觀眾的愛憎，決定了新興戲劇的內容、形式和表演風格，其中最為具體的就是「通俗劇」(melodrama)。通俗劇原文中的 melo，在希臘文的意義是旋律、音樂和歌曲。這類戲劇在早

期的演出中，大多穿插一些音樂和歌曲，因而得名。後來的演出雖然不一定伴有音樂，但只要還保持這個劇種的其它特色，仍然沿用同樣的名稱。

通俗劇一般都遵循一個簡單的公式：壞人欺侮好人，最後遭到惡報。擴充來說，通俗劇的人物約有四個基本類型：善良的少女、具英雄氣概的男人、死不悔改的壞人，以及插科打諢的小丑。這些類型當然可以變化，例如善良的少女可以換成誠實的勞工，或「高貴的野蠻人」(the noble savage) 等等；英雄可以是神探、員警、仁人、義士、甚至忠犬；壞人則可以包括財閥、貴族、流氓、地主、工廠老闆等等。通俗劇的情節總是壞人迫害好人，威脅他（或她）的名譽、貞操、幸福、甚至生命，其間經過一連串鬆散的事件後，壞人遭到惡報，好人得到善報，顯得天理昭彰。通俗劇引發的感情因此有兩種，一是對好人命運的恐懼 (fear)，例如擔心善良的少女是否會遭到強暴；一是對壞人行為的憎恨 (hatred)。由於悲劇一直被認為可以引發恐懼與憐憫 (pity) 的感情，因此有學者認為，通俗劇是歐美第三個重要的劇種，與悲劇、喜劇鼎足而立。

為了增加感官刺激，通俗劇盡量運用劇場的資源，如歌唱、舞蹈、啞劇、猴戲、馬戲，以及雜耍（如踩高蹺、踏高索、吞火之類）等；還在劇情中穿插改裝、易容、誘拐、脫逃、追逐、格鬥等等片段；它同時還製造驚險的景觀，如火山爆發、洪水溢流、瀑布奔瀉，或戰爭、地震等等。當時的舞臺技術已能把這些效果很逼真的製作出來，令觀眾感到驚險刺激。為了鬆弛觀眾高亢的情緒，劇中的小丑更不時插科打諢，以便使觀眾迎接更多的刺激。此外，一般演出還有配樂及歌曲來抒發感情、增加氣氛。

為了製造這種種景觀，舞臺需要擴增更多的設備與空間，結果是劇場動輒 3,000 多個座位，變得不適於人物的對話，因此戲劇的臺詞很少，而且很難聽得清楚，導致劇中的對話或獨白不僅單薄，更缺乏文采或哲思。從編劇方面來看，好的臺詞寫出不易，但諸如「激烈打鬥」、「火山爆發」簡單幾個字，就足以演出好長一段時間。這些變化的累積，使佈景、燈光等劇場專業人員，變得比劇作家重要，戲劇也從以「聽」為主，變成以「看」為主。

9–7　紅遍歐美的通俗劇作家：畢賽瑞固

　　法國通俗劇的奠基者是畢賽瑞固 (Guilbert de Pixérécourt, 1773–1844)。他的父親是法國貴族，自己也曾有意於政治，但是大革命削奪了他的世襲地位，也摧毀了他的家產，在顛沛流離中，他愛上了一個美麗的少女，可是她不幸夭折。他又看見一個假革命之名的壞蛋，依仗權勢，誣人入獄，然後逼迫其妻、女就範，逞其獸慾。根據這些經驗，他寫出了他的第一個劇本 (1793)，結果被革命黨禁止演出。但是不幸的少女與仗勢逼人的惡棍，卻成為他日後作品中必有的人物。初次失敗後，他又繼續寫了 16 個，終於寫出了劃時代的《神祕嬌娃》(*Child of Mystery*) (1800)，又名《可璦麗娜》(*Coelina*)。劇情略為：美麗善良的可璦麗娜在婚禮之日，羅瑪耳因為嫉妒而造謠，誣陷她身家不夠清白，她受盡痛苦後真相大白，壞蛋於是化裝逃亡，巧遇一隊箭手仗義追趕，接著雙方打鬥，驚險萬狀，壞蛋最後終於成擒，可璦麗娜也與意中人成婚。本劇高潮中有下面一段，成為他此後劇本中的例行程式：

> （雷電交加，雨雹下落不斷增強，令人驚心動魄。合適的音樂。羅瑪耳從崖石後入。他化裝為農夫，為暴風雨所擊，滿面驚懼。）
>
> 羅瑪耳：逃奔到哪裡去？哪裡能躲過追逐，死亡、恥辱？我的死辰到了。引誘過我的惡魔，現在要把我撕裂！（雷聲）雷電在打擊我！饒了我吧，啊，饒命啦！

　　劇中另外一個重要的安排就是穿插了兩段精巧的芭蕾。芭蕾本來是貴族觀眾的專寵，現在大道劇場予以挪用，精緻足可匹敵，它的勞工觀眾當然趨之若鶩。畢賽瑞固從此聲名鵲起，大紅大紫，稱霸大道劇場近 40 年。

　　畢賽瑞固另一個劇本是《忠犬救主》(*The Dog of Montargis*) (1814)，劇中一個盲眼男孩被控謀殺，定了死罪，行刑前他的忠犬認出了真正的兇手，於是徹底翻案。這隻忠犬的表演令觀眾驚訝讚嘆，於是當時巴黎人見面就問：「你看過那隻狗嗎？」畢賽瑞固的其它名作還有《魯賓遜》(*Robinson Crusoe*)

(1805)，它透過這位漂流海島的孤客，頌揚浪漫主義所讚美的「高貴的野蠻人」；《群山孤影》(*The Mountains, or the Solitary*) (1821) 呈現壯麗的山水風景；《龐貝的廢墟》(*The Ruins of Pompeii*) (1827)，在結尾時呈現維蘇威火山爆發。

畢賽瑞固從各方面找尋題材：歷史、傳說、暢銷小說、社會新聞、旅行報導等，林林總總，範圍比悲劇及喜劇遠為自由遼闊。他自稱是為不識字的大眾編劇，目的在薰陶他們，提升他們的道德情愫。在 1796 至 1838 年之間，他總共寫了 120 個以上的劇本，很多連演高達數百場以上。他歸因自己的成功在於堅持督導演出，因為舞臺的燈光、佈景，必須密切配合那些非常危險的演員動作（譬如從高峰跌下），如有差錯，不僅會降低效果，甚至會傷害演員。為了全面掌握舞臺效果，他一度還親自經營了大道上的一個劇場 (1825–35)。

畢賽瑞固去世後，他的劇本很少重演，因為一旦成為類型後，這類戲劇不難依樣葫蘆，而且舞臺效果後世可以做得更好。當時尚無國際性的版權約定，所以德國、法國的通俗劇很快在各國擴散，有的是翻譯、有的是改編，或只是簡單改變原劇中的人名、地名，再去掉特殊的文化成份，就可將新劇當成自己的創作。二十世紀以後，很多類型電影 (genre film)，如西部片、武俠片、警匪片，或偵探片等，大多是通俗劇的改頭換面，保留了它的特色和精神。從這個觀點看，通俗劇是自中世紀宗教劇以來，歐美最盛行的劇類。

9–8 浪漫主義

從十九世紀開始，愈來愈多的法國知識份子開始尋求一種新的戲劇。他們對於模仿拉辛和莫里哀的作品感到厭倦；他們也認為伏爾泰的劇作抱殘守缺，乏善可陳。通俗劇雖然打破了新古典主義的束縛，但是因為它格調庸俗，並未受到知識界普遍的認同。在探索新型戲劇的潮流中，史泰爾夫人 (Madame De Staël, 1766–1817) 發表了《德意志文化》(*Of Germany*) (1810)，

介紹盛行於德國的浪漫主義 (romanticism)，拿破崙不贊同它的內容，對它加以壓抑，可是他遭到罷黜後，史泰爾夫人迅即重新出版該書，引起了廣泛的回響，例如《紅與黑》的作者司湯達 (Stendhal, 1783–1842) 就發表了《拉辛與莎士比亞》(*Racine and Shakespeare*) (1823–25)，認為莎士比亞更適合作為法國戲劇的楷模。在此風氣下，法國劇作家中模仿莎劇者有之，改編莎劇者亦有之，更有人模仿德國席勒的作品，但其中最成功的作家則是雨果 (Victor Hugo, 1802–85)。

雨果首先寫出了《克倫威爾》(*Cromwell*) (1827)，稱頌這位推翻英國王朝的清教徒領袖。但本劇需要六個小時才能演完，所以法蘭西喜劇院並沒有搬演。雨果於是將劇本出版，並在它的前言中宣稱：文學不僅要處理崇高的或莊嚴的 (sublime)，也應該包括怪異的或醜陋的 (grotesque)。他申論道：醜陋的就在美麗的旁邊，怪異的就在崇高的反面，散漫與優雅、惡與善、光明與黑暗，都有同樣密切的關係。基於這種認識，他反對將悲、喜劇嚴格區分，連帶主張捐棄三一律等約束；他還回應當時劇場上尊重歷史的風潮，進一步要求劇情應該安放在特殊的時空之內。雨果的這個前言，提出了浪漫主義戲劇的兩個基本原則，影響深遠。一、在戲劇創作上，不再遵循新古典主義的束縛。二、在舞臺藝術方面，加強了當時劇場對歷史真相 (historical authenticity) 及地方色彩 (local color) 的追求與呈現。

1830 年，法國再次發生革命，菲利普一世（Philippe I，1830–48 在位）成為國王。他是法國最後一位國王，18 年後又被推翻，不過他在即位初期，為了塑造仁民愛物的形象，立即放鬆了對戲劇的嚴格控制，雨果的《歐那尼》(*Hernani*) 因此得以在法蘭西喜劇院長期演出。該劇分為五幕，劇情發生在 1519 年的西班牙，略為：青年強盜歐那尼 (Hernani) 和美女蘇爾 (Sol) 相互愛戀，同時愛戀這位貴族少女的還有西班牙的國王卡羅斯 (Carlos)，以及她 60 多歲的叔父，同時也是她的未婚夫的瑞伊 (Ruy Gomez)。國王得知歐那尼和蘇爾將在夜晚約會，帶人前往劫持，歐那尼帶領他的手下阻止，因此暴露身份。在瑞伊和蘇爾的婚禮中，歐那尼化裝前來阻止，承認他以前對瑞伊的冒

犯，還有正被國王追
捕的危機。國王果然
帶人前來城堡，瑞伊
聲稱歐那尼是自己的
客人，按照自古相傳
的習俗必須予以保
護，最後國王捨棄歐
那尼卻擄走蘇爾。為
了拯救蘇爾，瑞伊暫
時釋放了歐那尼，條
件是他必須隨時準備
就死，歐那尼於是給
他一個號角，承諾只
要恩人吹響號角，他
就會聽命自殺。國王
卡羅斯經過調查，獲
知歐那尼原為貴族，
只因冤屈而淪落為

LA PREMIÈRE D'HERNANI.
D'après une caricature du temps. — (Collection G. de Nouvion.)

▲《歐那尼》首演時，觀眾對劇本文字有的抗議，有的支持，彼
此發生強烈衝突。© AFP

盜；後來國王當選為神聖羅馬帝國皇帝，位高權重，於是展現寬容海量
(magnanimity)，不僅赦免了歐那尼，還恢復他的爵位，允許他和蘇爾結婚。
喜宴中，瑞伊吹響號角並送來毒汁，歐那尼聽到後準備飲毒自殺，新娘蘇爾
勸阻無效後先行飲下毒汁，歐那尼驚嚇中也將剩餘毒汁一飲而盡，新婚夫婦
相擁而亡，瑞伊見狀後也愧疚地自殺身亡。

　　如上所述，《歐那尼》呈現三男同愛一女的故事，情節中充滿巧合，有些
甚至不合情理。但全劇事件眾多，一波未平，一波又起，藉以呈現年輕人至
死不渝的熱情，以及武士為信守諾言、犧牲一切的節操；結局時更出現強烈
的對照，形成動人的高潮。藉著這樣的情節，《歐那尼》突破了很多新古典主

義的規範。首先，劇本不僅場次很多，而且其中或者嚴肅、或者輕鬆、幽默，變化多端。第二，新古典主義不允許在舞臺上呈現暴力或死亡 (violence off stage)，但是本劇未加理會。第三，男主角在逃亡中易容喬裝，藏身密處，在間不容髮中脫身等安排，都是當時通俗劇慣用的技術，背離了正統悲劇的常規。第四，在文字上，本劇在法國悲劇慣用的詩格與詞彙外，不僅加入了很多新的詩格，甚至還使用了不少被認為極為不雅的字句。雨果在排練時，友人就警告他演出時可能會引起爭議，他於是廣贈戲票給支持者，分坐劇場各區。首演之日，果然第一句臺詞出口就招致噓聲，支持者應聲回擊，於是雙方互相指責、吆喝不斷，臺詞根本聽不清楚。劇終時雙方更有多人衝上舞臺，大打出手。除了次日新聞報導外，甚至有討論的文章，正反意見都有。《歐那尼》一共演了 39 場，新聞也不停報導、討論，成為十九世紀歐洲劇場最重要的一次事件。法國是新古典主義的奠定者，兩個世紀以來一直是大多數歐洲國家的榜樣，現在連它的首席劇院都被攻陷，其它劇院當然可以自行其是，1830 年因此被公認是法國浪漫主義的起點，《歐那尼》則是重要的里程碑。

對法國浪漫戲劇貢獻至大的還有大仲馬 (Alexandra Dumas, père, 1802–70)。他的劇作大體分為兩類。一類呈現歷史人物及題材，其中最早又最成功的是《亨利三世和他的宮廷》(Henry III and His Courts)，於 1829 年在法蘭西喜劇院首演。劇中這位法國君主（1574–89 在位）（參見第七章）一生充滿了動人和悲慘的事件：寡母對他們兄弟苦心孤詣的護佑、即位後在新、舊宗教衝突間的調和與失敗，以及他謀殺眾人、後來又遭人暗殺的結局，這些都使得劇本多彩多姿，連續演出了 50 場，在當時是極為難得的成績。大仲馬後來還寫了幾個歷史劇，也改編了許多自己的歷史小說。大仲馬第二類劇本呈現法國當代生活，其中最好的是《安東尼》(Antony) (1831)，批評了當時社會對私生子的偏見，成為十九世紀法國第一個有份量的社會問題劇。

為了演出他們主張的「新劇」(new drama)，大仲馬和雨果聯手租用了一個劇院，改建後稱為文藝復興劇院 (Theatre of the Renaissance)，在 1838 年開始演出浪漫主義的劇本，但是因為虧損累累而被迫關閉，為時不到三年。它

失敗的主要原因約有兩個：一、就個人言，大仲馬和雨果後來的創作都集中
於長篇小說；劇院的巨大虧損更迫使他們藉小說賺錢償債。二、更重要的原
因是浪漫主義逐漸不合時代潮流：這類劇本結構散漫，與通俗劇相近，兩者
的差別在這類劇本多用傑出的詩體寫出，而且一般都以悲傷結局，但是用散
文寫出的「涕淚喜劇」(tearful comedy) 正逐漸盛行，上面介紹過的拉簫塞及
博墨謝等人的劇作均次第出現。此外，純粹為了提供娛樂的巧構劇正方興未
艾。在兩者的夾縫中，浪漫戲劇如同曇花一現，在十幾年後就淡出法國劇壇。

9–9 巧構劇

「巧構劇」(the well-made play)，一般都將它譯成「佳構劇」或「情節
劇」，這種譯名值得商榷，因為所有偉大的劇本，像《伊底帕斯王》或《哈姆
雷特》也都是佳構，都有情節，但巧構劇的奠基人史克來普 (Eugène Scribe,
1791–1861) 卻特意把他的劇本寫得淺薄空洞，不能和它們相提並論。在另一
方面，巧構劇結構緊密，邏輯周延，從易卜生、蕭伯納以降，很多歐美的劇
作家都充分運用它的方法，再注進新的內容，導致現代戲劇 (modern drama)
的興起，因此值得深入探討。

史克來普生於巴黎，少孤家貧，在寡母堅持下完成高中學業，進入大學
攻讀法律，但 19 歲時母親逝世，他隨即投身大道劇場開始編劇。初期作品攻
擊浪漫主義的過分濫情，但無一成功，後來開始模仿雜耍喜劇 (comédie-
vaudevilles)。這種喜劇起源於十五世紀的飲酒歌和民間歌謠，十八世紀的喜
劇經常納入這些成份，將舞蹈、雜耍等等結合成為一個完整的故事。史克來
普依樣寫出的獨幕劇《國民兵的一夜》(*Night of the National Guard*) (1815)，
大獲成功。奇納色劇場 (Théâtre du Gymnase) 建立後 (1820)，與他簽下 25 年
的合約，請他編寫一些融合雜耍的輕鬆戲劇，希望劇情能闔家觀賞。這個劇
場位於「大道」，裝飾華麗，有天鵝絨的外幕，900 個紅絲絨座位。設立的目
的原來是為了「藝術學院」(Conservatoire) 學生實習演出，所以劇院的劇目只

有一幕，即使是古典劇目也刪減到這個長度。但是隨著編劇技巧的迅速純熟，史克來普將自己的雜耍喜劇擴大為三幕劇，但內容上避免色情暴力，適合全家觀賞，以致幾乎每齣都反應熱烈，連演可達百次以上。

史克來普在 1822 年首次應邀為法蘭西喜劇院編劇，因為這裡的觀眾大多是中產階級，他開始編寫比較嚴肅的「政治歷史喜劇」(political-historical-comedy)，題材有的涉及國家安危或兩國的和戰，但大都是當時媒體的頭條新聞，反映時局或社會現象，不過他總是把這些現象化成浮光掠影，絕不深入探討。史克來普還寫過悲劇，也經常為法、義的知名歌劇家填寫歌詞。他一個人應接不暇，於是依照當時風氣，組織多人編製劇本，分工負責故事、對話、笑話等部分。據說他還保持一組卡片檔案，列舉變化情節的手段，必要時就拿出參考，他甚至還收購別人的劇稿或新鮮的劇情故事。凡此種種，使他成為一個非常多產的劇作家，有 500 個以上的劇本都掛在他的名下。更因為他的強勢，他要求每場演出都收取一定比例的版稅，開啟了後世的先例。

不論是哪類劇型，史克來普的劇本大都是「巧構劇」。它們在結構上大同小異，依循著一個公式：開始時是一個嚴重的情況 (situation)，這個情況的解決基於一個「祕密」(a secret)，此祕密在佈局階段就顯示給觀眾，可是劇情中的部分核心人物卻渾然不知，以致互相衝突 (conflict)，過程中充滿懸宕 (suspense)，指向高潮 (climax)，最後是「必要場」(obligatory scene)，核心人物終於知道了祕密，於是在態度和關係上徹底改變，導致劇情逆轉 (reversal)，全劇也就「收場」(denouement or resolution)。

史克來普最有名的劇本《一杯水》(A Glass of Water) (1840)，正是運用這種公式的範例。故事的歷史背景是英國安妮女王 (Queen Anne，1702–14 在位) 在位期間的英、法戰爭，法國有意謀和，但英國當政的輝格黨 (Whigs) 主戰，在野的托利黨 (Tories) 主和。後來安妮女王解散國會，任命托利黨組閣，俾便兩國結束戰爭。

劇本開始時，法國來英求和的特使只剩下一天停留時間，於是請求英國在野黨的黨魁博林布魯克子爵 (Bolingbroke) 相助。子爵知道女王的警衛馬瞻

(Masham)，與宮女阿碧吉兒 (Abigail) 密戀，於是表示願意協助兩人合法結婚，交換條件是他們協助他促成法國大使謁見女王。最大的阻礙來自邱吉爾夫人 (Lady Churchill)，她是輝格黨黨魁的太太，因為丈夫的奧援，現在擔任女王的首席侍奉官，能夠監控女王的一切行動。她和女王都暗戀年輕英俊的馬瞻，追求投懷送抱；子爵趁勢挑撥離間，使她們互相嫉妒、排斥，引發一連串的事件，高潮迭起。

後來他從阿碧吉兒得知一個祕密：女王在當晚舉行聚會時，將會藉口需要一杯水，召見馬瞻近身侍候。子爵憑此祕密，與公爵夫人達成利益交換：他告訴她女王的祕密藉口，她則發信邀請法國大使參加聚會。會中大使與女王同桌玩牌，當女王開口要求一杯水時，公爵夫人妒火中燒，失手打翻水杯，

引發一連串的衝突與政爭，導致女王同意解散國會，由子爵重新組織內閣。女王問起馬瞻近況時，子爵說他的真愛就在宮中，但是為了躲避公爵夫人糾纏，暫時寄身在自己家中。女王誤以為自己就是馬瞻真愛的對象，欣然同意讓他隨子爵在當夜進宮。馬瞻依約入宮時，帶來子爵組閣文件，女王立即簽字交還，繼而轉彎抹角詢問他與公爵夫人的關係，馬瞻訴說他的愛情另有對象，並對女王下跪預備解釋，公爵夫人早在竊聽，此時率眾闖入，緊急中馬瞻躲到陽臺，但旋即被發現，危機中阿碧吉兒自認是她偷約馬瞻進宮，子爵則聲稱是他允許馬瞻進宮與情人道別。女王聞言昏厥

▲《一杯水》的最後一場。該劇於 1840 年在法蘭西喜劇院首演。

過去，公爵夫人承認子爵棋高一著，率眾離去。女王甦醒後祝福一對佳人婚姻美滿。馬瞻遞給子爵女王已經簽字的文件，稱呼他為首相，子爵則說：「一切歸功於一杯水」。

如上所述，全劇以英、法間的和戰開始，可謂問題嚴重，但此後重點則集中於女王、子爵與公爵夫人的明爭暗鬥，過程緊湊，一切發展合乎邏輯。達到這種效果的主要原因，是女王不知道馬瞻已有情人的祕密，因而發生了一連串的「特意設局」(quid pro quo)：同樣一種情況、一個字，或者一句話等等，劇中人對它各有不同的解讀。例如馬瞻一再聲稱他的愛情永不轉移，或他的情人就在宮中，他指的是阿碧吉兒，可是女王卻認為非己莫屬，以致引起誤會、期望與衝突；嚴重的英、法兩國和戰問題，就夾在中間，輕描淡寫。最後的「必要場」固然解決了主要人物間的衝突，但他／她們卻依然故我，在個性或人格上毫無改變。最顯著的例子是在曲終人散之際，女王想到未來的寂寞歲月，黯然神傷，後來看到陽臺下一個英俊的軍官，不禁眼睛一亮，在知道他就是馬瞻的接替人後，竊喜中喃喃低語，在子爵詢問下，她掩飾說道：「什麼，喔，對了，我剛才是在說：今晚夜色真美！」全劇就此落幕，充分顯示劇中一切都是無中生有，如同船過水無痕一般。史克來普自己說得好，他編劇的目的只是讓觀眾「開心一下」(bien content)。這個目的，在他當選為法蘭西學院院士時 (1836) 的公開致詞中有更細膩的說明：「你到劇場去是為了放鬆和娛樂，不是為了得到教訓或指正。那最能娛樂你的東西都是虛構，不是真相。讓你去看天天都會看到的，不是使你開心的方法；你日常生活中不會碰到的，那些特別不尋常的、浪漫的，才能讓你開懷。這正是我們要熱切奉獻給你的。」

9-10　社會問題劇開始萌芽

工業革命所造成的社會問題，引起越來越多知識份子的關注，社會問題劇於是開始萌芽。大仲馬的劇本以後，早期最為國人所熟知的是《茶花女》

▲《茶花女》1852 年首演版畫 © Tallandier / Bridgeman Images

(*The Lady of the Camellias*)。它的作者小仲馬 (Alexandre Dumas, fils, 1824–95) 是大仲馬的私生子，幼年時飽受同學譏笑，心理受到沉重的創傷，長大後縱情聲色，所寫劇本大都與畸形愛情有關。他根據自己熱戀妓女的經驗，寫成了小說《茶花女》，再改編成劇本，但是因為題材觸犯禁忌，三年三次都未能通過審查，直到內政部長換人之後，才獲得公演的執照 (1852)。

本劇運用巧構劇的基本形式，分為五幕，用散文寫成。劇中女主角瑪格麗特 (Marguerite) 年輕美麗，是位社交明星，因為永遠佩戴茶花，暱稱茶花女。劇情略為：她依靠一位豪富恩客的資助，在巴黎過著紙醉金迷的生活，更因豪賭而債臺高築。垂涎她美色的人士很多，但她一向無動於衷，直到年輕善良的阿爾曼 (Armand) 出現，她才以真情回報。經過了幾番情侶間的猜疑與口角之後，兩人移居鄉下。她染有肺病，藉機可以休養；更重要的是，她想實現童年的夢想。她對阿爾曼酣暢的說道：

> 因為有很多時刻，我追尋這個夢想直到它的盡頭；因為有很多日子，我厭倦了我過的生活，渴望改變；因為在我們浮生的漩渦裡，只有我們的感官活著，我們的心靈卻受到窒息。……然後我遇到了你。有一陣子，我把整個未來建築在我們的愛情上面。我渴望鄉下。我念念不忘我的童年。

就這樣，他們遷居鄉下，過了三個月快樂的日子。她放棄了昂貴的茶花，阿爾曼從花園中採擷的花卉，就足以讓她心滿意足。豪富恩客反對她與他同在一起，停止了他的資助。她毫不在意，典當度日，還計畫賣掉巴黎的住宅，到鄉下買間廉價的平房。阿爾曼間接知道經濟拮据後，瞞著她去巴黎借貸。阿爾曼的父親知道兒子的放蕩行為後，突然來訪，嚴厲指責瑪格麗特騙取錢財，毀了兒子的前途；但在知道兩人的真情後，溫言請她與兒子分離，她卻擔心如此會使他傷心，於是拒絕。他繼而以朋友的身分說，阿爾曼的妹妹已經訂婚，未婚夫堅持他與茶花女斷絕關係，否則不惜終止婚約。茶花女基於同情，應允先與阿爾曼分離一段時期，直到他妹妹完婚為止。父親又顧慮到兒子的前途，說明他不能娶她為妻。茶花女黯然領悟到，女人一旦失足，就

再無翻身的機會。她毅然決定成全愛侶，但深知他不會主動離開，唯一的辦法，就是使他誤以為自己愛情不堅，但又顧慮到若是如此誤導，會使他終身遺憾。阿爾曼的父親深為感動，答應日後會為她解釋。

茶花女於是回到巴黎，重過奢靡的生活，肺病也日益嚴重。阿爾曼找到她後，當眾對她羞辱，並表示要與她的新歡決鬥。最後，茶花女病入膏肓，阿爾曼從他父親得知真相後，前來看望奄奄一息的茶花女，她深情款款，祝福他快樂幸福，然後恬靜閉目而逝。

《茶花女》以前，小仲馬只寫過三個無足輕重的劇本，現在本劇受到觀眾熱烈的歡迎，他的劇場生涯從此展開，但態度卻有了徹底的改變。《茶花女》中的主角，實際上只是一個高級妓女，小仲馬賦予她自我犧牲的高貴情操，將她塑造成一個「有金玉良心的妓女」(a prostitute with a heart of gold)。他後來自認這種呈現不能警惕社會，指導群眾，於是寫了《半上流社會》(Le Demi-Monde) (1855)，主旨在宣揚婦女一旦德行有虧，就永遠難得佳偶，重返正常社會。本劇的演出非常成功，顯示當時的社會已能接受這種禁忌性的題材。類似劇中主角的人物，在以後作家的劇本中經常出現。她們都因為過去的汙點，終身只能處於上流社會的邊緣。「半上流社會」、「半社會」或「社會邊緣」等等詞語，也就隨著這些劇本越傳越廣。

在十九世紀下半葉最著名的劇作家是奧傑爾 (Émile Augier, 1820–89)。他受到良好的古典教育，在大學攻讀法律。他從小就喜歡戲劇，20 幾歲就用詩體寫成三個劇本，從正反兩面觀察女性遵守婚姻貞操的重要。他對《茶花女》非常反感，於是在它演出兩年後，就寫出了《冒牌女郎的婚姻》(Olympe's Marriage) (1855)。劇中的主角也是個交際花，可是她工於心計，成功嫁給一個貴族，但最後被射死在舞臺上。此劇上演時，觀眾噓聲連連，但奧傑爾並不氣餒，在《侵蝕》(Corruption) (1866) 中，一個手狠心辣的妓女，竟然成功地將她的情人毀滅，玩弄他的貴族家庭於股掌之中。

奧傑爾最好的劇本是《梨先生的女婿》(Monsieur Poirier's Son in Law) (1854)，堪稱為其代表作。劇中的梨先生是個殷實的商人，他為了取得貴族

的頭銜，將女兒嫁給了一個貴族的紈褲子弟。梨先生羨慕虛名，而衰落貧窮的貴族則貪圖實利，這種結合，本來就沒有堅定的基礎，以致後來遭遇到很多風浪。幸好梨先生的女兒本性堅韌，紈褲子弟天性善良，最後有了快樂圓滿的結局。在《賣身婦女》(*The Poor Lionesses*) (1858) 中，兩個已婚婦女，不惜委身富豪，讓他們代購華貴的衣飾。劇名中的「女獅子」(lionesses)，指的正是那些愛慕虛榮的女人。在這些劇本中，奧傑爾一再貶譴當時笑貧不笑娼的社會。

在 1860 年代以後，奧傑爾選擇的題材更為敏銳，抨擊貪婪的層面更為廣闊。在《無恥之徒》(*The Shameless Ones*) (1861) 中，他揭發時人如何操控報紙，影響股票價格。此劇非常成功，他於是寫下續集，攻擊天主教的耶穌會對政治的操控。奧傑爾最後一個劇本是《商人家庭》(*The House of Fourchambault*) (1878)。劇情略為：商人傅川 (Fourchambault) 年輕時曾誘姦家中保母，本想娶她，但遭家人反對作罷。他不知她那時已有身孕，亦不知她的去向。後來他娶了一個富家女為妻，但她奢侈無度，導致家庭經濟出現危機。他們的兒子利沃 (Leopold) 感染到母親的惡習，人品低劣，意圖染指在他家工作的瑪麗 (Marie Letellier)。第二幕呈現船東波納 (Bernard) 勤儉致富，現與母同住。他無意中告訴母親傅川家面臨破產，其母則授意他施以救援，波納因為數額龐大，堅持不肯，在母親執意要求下，他恍然大悟說道：「啊，我懂了，他是我的父親！」在第三幕中，瑪麗不能忍受利沃的糾纏與威脅，逃到波納家暫住，波納早就暗戀瑪麗，但從未表露情意。利沃找上門時和波納發生劇烈口角，侮辱他與瑪麗的人格。波納憤怒中回擊，利沃順手摑了他一個耳光；波納先是憤怒，繼而忍氣說道：「打得好，我的兄弟！」從此劇情急轉，最後當然是善良的波納與美麗的瑪麗結婚。《商人家庭》以後，奧傑爾因為身體狀況欠佳，擔心寫出的作品不如從前，於是停止創作。這時他已寫作了 34 年，作品視野寬闊，判斷力平衡合理，是當時法國社會寫實主義戲劇的巔峰。

奧傑爾的終生好友拉比什 (Eugène Marin Labiche, 1815–88) 同樣多產，但

兩人劇本的內容與風格截然不同。拉比什生於中產家庭，幼習法律，後來短期參與新聞工作和編寫小說，但從 1840 年左右，他就為大道劇場的劇院編劇，不斷試驗創新，十年後寫出了經典之作《義大利草帽》(*The Italian Straw Hat*) (1851)。情節開始時，新郎法迪納 (Fadinard) 騎馬趕赴自己與新娘海蓮娜 (Helene) 的新家，途中馬鞭纏上樹枝，他停馬解鞭時，馬兒吃下掛在叢木上的一頂義大利草帽。它的主人是個已婚少女昂內 (Anais)，正在林中與軍官幽會。她擔心丈夫會追究草帽下落，連帶查出隱情，於是要求他另覓一頂補償，並且進入他的新家等候，陪伴她的軍官情人更是咄咄逼人。新郎於是在巴黎到處尋找，他的親友則懷疑他移情別戀而緊追在後，每每他前腳剛走，他們追蹤即至，只有他的叔父 (Uncle Vesinet) 因為重聽，對周遭的紛擾渾然不覺。新郎後來發現一個商店中本有一頂義大利草帽，可是剛剛給人買走，他於是要到購買者的地址，預備不惜代價收購。夜幕降臨時，新郎趁著嘉賓唱歌跳舞的機會又出去找尋，最後他的父親忍無可忍，宣佈婚姻中止，並且開始收取親友的禮物，未料叔父的禮盒中竟然就是一頂義大利草帽，得來全不費工夫！劇情於是急轉直下，在皆大歡喜中結束。

▲《義大利草帽》演出圖

以上這齣戲結合了巴黎市集劇場鬧劇和雜耍的傳統 (farcical vaudeville tradition)。在他以前，法國鬧劇的藝術水平已經滑落，不是太短，就是冗長沉悶。本劇不然，它長達五幕，其間充滿了有趣的人物，幽默的對話，可笑的誤會，靈巧的肢體動作，以及對中產階級行為模式的諷刺，整體情節緊湊，一波未平，一波又起。此外，劇中還插進了很多歌曲，大多是幾秒鐘現成的曲調，但歌詞則是新作。本劇自首演以來即廣受歡迎，至今仍在各國經常上演。它還被拍成無聲電影 (1928)，對卓別林甚有啟發。

《義大利草帽》以後，拉比什仿照同樣的方式寫作了 25 年，有時獨創，有時與別人合作，名下劇本高達約 175 齣。他說道：「所有來到我內心的題材中，我選了中產階級。他們在惡行或善舉方面，基本上都庸庸碌碌；他們站在英雄與無賴、聖徒與浪人之間。」他經常用冷靜的觀察與善意的諷刺，處理中產階級的婚姻，作品接近時尚喜劇 (comedy of manners)，不過由於它們並未完全與鬧劇切割，經常會產生一種「怪異的感受」(sense of the grotesque)。拉比什退休後，奧傑爾深切認識到其劇本的特殊成就，編輯出版了他的劇集，導致他當選為法蘭西學院院士 (1880)。

「巧構劇」另一個多產的作家是薩杜 (Victorien Sardou, 1831–1908)。他生於巴黎，年輕時家道中衰，不得不自謀生計。青年時期開始嘗試劇場，第一個劇本《學生酒吧》(*La Taverne des étudiants*) (1854) 在演出五次後，即在學生強烈抗議中停演。此後他屢遭挫折，貧病交集中，一位善心女士（他後來的第一任妻子），商請她擁有劇場的一個朋友演出了他的劇本 (1857)，從此一帆風順，直到生命終了。

薩杜總共寫了約 70 個劇本，大都是模仿史克來普的巧構劇，《讓我們離婚吧》(*Let's Get a Divorce*) (1880) 是極成功的作品之一。劇中的男主角亨瑞 (Henri Des Prunelles) 看到年輕的妻子 (Cyprienne) 和表弟 (Adhemar) 過從親密，於是產生懷疑。妻子聲稱她非常年輕，尚未領略到人生的美妙，因此希望尋找刺激性的情調。亨瑞於是提議離婚，讓表弟變成她的未婚夫，過著沉悶的日常生活，自己則假裝成單身漢的身份尋求愛情的禁果。為了顯示他尚

無伴侶，他邀請妻子到他的住處共進離婚宴，饗以佳餚美酒，歡笑中他嘲諷表弟，逗得她芳心大悅，於是重新回到他的懷抱，結束離婚。

薩杜的其它作品，包括《一片碎紙》(*A Scrap of Paper*) (1860) 及《我們的好村民》(*Our Good Villagers*) (1866) 等等情節都清新可愛，對話機靈流暢，以致廣受歡迎，使得他在相當年輕時即當選為法蘭西學院院士 (1878)，此後更應邀為當時法、英最有盛名的演員編劇，聲名之盛，無以復加。薩杜後期的作品，往往以外國歷史為背景，如中古的希臘、十六世紀的荷蘭或西班牙等等，為他的作品增添了一份異國情調，可是他涉獵相關資料時，大都是現學現賣，罕有深刻的感受與洞見，因此連他的傑作《托斯卡》(*La Tosca*) (1887) 都受到詆評。

《托斯卡》涉及的歷史背景非常複雜。法國大革命時，在義大利建立了傀儡政權羅馬共和國 (the Roman Republic)，後來法軍撤退，共和國傾倒 (1799)，義大利由英國和奧國支持的那不勒斯王國 (Kingdom of Naples) 控制。接著拿破崙的軍隊獲得勝利，消息傳到羅馬後，劇情開始，共有五幕，情節歷時 18 小時。本劇由一個主情節和副情節交織而成。主情節中美麗又著名的女高音托斯卡 (Floria Tosca)，與著名的畫家卡瓦拉多西 (Mario Cavaradossi) 是親密的情侶。因為畫家同情拿破崙，羅馬共和國殘忍的警長斯卡皮亞 (Baron Scarpia) 將他逮捕後，聲稱即將將他槍斃。這個狡猾的警長垂涎托斯卡的秀色，假稱她如果委身於他，他可以下命用假彈行刑，讓她的情人能夠逃離。托斯卡無奈同意後，遭他侮辱親吻。吞聲忍氣中，她要求安全離開羅馬的通行證，等警長在證書上簽了字再吻她時，她用刀將他殺死。可是她後來發現情人已被真槍實彈擊斃，隨即跳樓自殺。副情節中呈現那不勒斯王國中一位高官安格諾提 (Cesare Angelotti)，因為同情拿破崙被捕入獄，後來由他的妹妹姬麗亞 (Giulia) 幫助逃離，前來求助於他的畫家好友。姬麗亞金髮艷麗，一度引起黑髮托斯卡的嫉妒，但她在警長前往逮捕時服毒自盡，毫不影響托斯卡和她情人的愛情。也就是說，主、副情節之間並無密切的關聯。

《托斯卡》乃應沙拉‧貝恩哈特 (Sarah Bernhardt, 1844–1923) 的邀約而

寫。她是法國十九世紀最偉大的女性演員，之前已經邀請薩杜寫過兩劇，演出非常成功。這時她已年逾 40，希望藝術及名望更上層樓，因此聘任了最傑出的佈景及服裝設計人員，在巴黎當時最華麗的劇場演出，首演固然有負面批評，但接著觀眾反應愈來愈為熱烈，她於是將該劇帶到歐美和澳洲巡迴公演，使《托斯卡》成為十九世紀世界劇壇上耀眼的明珠。二十世紀初年，浦契尼 (Giacomo Puccini) 將該劇改編成為歌劇在羅馬首演 (1900)，結果除了他的音樂受到肯定之外，劇情及劇意兩方面都受到嚴厲的批評。

薩杜的劇本經不起時間的考驗。他模仿史克來普「巧構劇」的形式，非常注重技巧及細節，但是既不注重思想的深度，又不探討人物的心理，以致內容非常膚淺。史克來普的本意就是讓觀眾「開心一下」(bien content)，從根本上避免嚴肅與深刻的內涵，他的《一杯水》就是如此。薩杜不然。他的《托斯卡》類似悲劇，劇中令人同情的人物都一一慘死，觀眾怎能「開心一下」？正因為如此，蕭伯納貶抑薩杜的劇作只有嘰嘰嘎嘎的聲音 (Sardoodledom)，毫無理念與感情。

9–11　舞臺、佈景與演出安排

在十八世紀早期，劇場數目有限，各劇場的演出安排大同小異，大體上每季演出時間約從十月或十一月開始，到次年五月終止；每天演出，大約從下午五點十五分或五點半開始；內容除一般戲劇外，還加上芭蕾、舞蹈、默劇或施放煙火等。除新戲外，原則上每天換戲；唯一的例外是歌劇院 (the Opera)，它特別注重豪華佈景，不惜大量投資製作，為了收回成本或減少開支，一年只演四到五個劇碼。後來政府逐漸解除了對劇院的限制，劇場數目不斷增加；但隨著經濟繁榮，觀眾增加，同一齣戲上演的時間越來越長，到了 1880 年代，一齣戲可以連演 100 場到 300 場，甚至更多。為了滿足所需，於是增加了「日場」(matinee)，晚場的時間則配合往後推移。

在「長演」(long run) 的影響下，每個劇場每年所能上演的劇碼減少，它

▲巴黎歌劇院剖面圖，1874 年啟用，可容 2,100 人。右邊高樓為舞臺屋，舞臺畫框寬 55 呎。舞臺寬 175 呎，深 85 呎，後面是 150 呎的舞蹈室，需要時可以和舞臺連成一體。舞臺上面有 119 呎的空間，下面有 50 呎的空間；舞臺可以借助機械向上（下）移動，讓觀眾迅速看見在下（上）層已經裝置好的佈景。舞臺地板分為 10 區，有「地板門」(trap doors)，各區中間有窄溝。

們所需要的劇本，也大都由它們能信賴的編劇老手提供。再由於巴黎的劇團習慣到外地巡迴演出，原來各地的地方劇團難以競爭，於是紛紛解散。這樣一來，法國的劇場愈來愈集中於巴黎一地，巴黎的演出又集中於少數人之手。他們為了既得利益，大都趨於保守，不願冒險創新。巧構劇、通俗劇的少數作家們豐富多產，與此有密切關係。

　　在佈景上，因為受到新古典主義的影響，巴黎公立劇場的佈景，一般都很簡單，平面的景片畫上示意性的圖像，如街道、迴廊或宮廷等，藉以作為劇情的背景，演出中間很少更換；如果需要換景，舞臺上設有幾道溝槽，景片可以滑動，就像早期文藝復興的義大利劇場一樣，因此落後當時先進的義大利劇場。在十八世紀中葉，啟蒙運動的中堅人物狄德羅就已呼籲改革，但這些公立劇場的反應非常遲緩。

　　相反地，大道劇場在佈景方面一向勇於實驗創新，畢賽瑞固的通俗劇所

以成功，舞臺佈景功不可沒。例如在他的《逐客孤女》(*The Exile's Daughter*)中，洪水將大樹連根沖起，淹沒舞臺，女主角站在一塊木板上漂浮而過。為了競爭，保守的法蘭西喜劇院，終於在 1876 年改建舞臺，不僅可讓真水流出，還可呈現農家庭院，從它的樹上摘下櫻桃。同樣地，巴黎歌劇院在十九世紀末葉，趁著火災重建的機會，終於請到了義大利的專家，建立了當時最先進的舞臺與供水系統，俾便製造大雨傾盆、洪水氾濫的舞臺效果。

在普遍追求美景奇觀的同時，許多劇作家因為劇情以歷史或異國為背景，紛紛要求佈景保持地方色彩與歷史的「真確性」(authenticity)。伏爾泰就曾要求他的《中國孤兒》(1755) 在演出時的劇服與佈景要符合中國的原樣。但是因為那時法國根本不知道何謂「原樣」，所以結果並不理想。後來類似的要求與需要愈來愈多，終於有了專門的參考書籍出版。

至於現代家庭的佈景，當然以觀察為藍本，在舞臺上設置客廳、臥室等房間，三面有牆，但面對觀眾的第四面牆則從缺，俾便他們「窺看」房內人物的言行動作。在這種求真求實的要求下，最後發展出「箱組」(box set)，到了 1850 年代，逐漸的連室內的傢俱和道具（如扇子、雨傘等）也都使用實物。此外，因為第四面牆的上面，一直都用「天幕」(sky borders) 遮擋觀眾的視線，破壞了整體的幻覺，至於其餘的三面牆，又遮擋了牆後的空間，限制了觀眾的視野。但當時的光學儀器發明甚多，透視畫 (Panorama)、透視幕（或稱西洋鏡）(diorama) 已經先後出現，隨即為舞臺引進使用，不僅可以製造真實的幻覺，克服觀眾視野上的限制，而且可以使景象連續變化。劇場最後還設置了「弧形幕」(cyclorama)，環繞在舞臺佈景的後面，可以在上面投射形象，例如雲彩的移動或月亮的升降；如果配合燈光，還可製造晨曦或落霞晚照等等效果，美不勝收。

要製造舞臺效果，大前提是舞臺必須淨空。自從《熙德》首演以來 (1637)，舞臺上面就有觀眾席。法蘭西喜劇院甚至在舞臺兩邊各加五排座位，共可容納 280 人，造成喧賓奪主的情況。後來經由伏爾泰等人的大力呼籲，直到 1759 年才將其廢止，而且為了安撫那些好炫耀擺闊的觀眾，改在中庭設

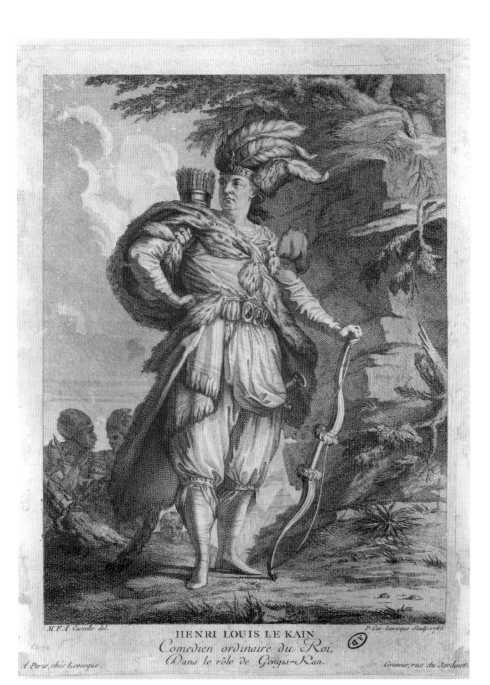

HENRI LOUIS LE KAIN
Comedien ordinaire du Roi,
Dans le rôle de Gengis-Kan.

M. F. A. Castello del.

P. Car-Levesque Sculp. 1765.

A Paris, chés Levesque.

Graveur, rue du Jardinet.

▲伏爾泰改編自《趙氏孤兒》的《中國孤兒》，圖中主角的劇服依據當時法國對成吉思汗的想像 (1765)。（達志影像）

立了 180 個座位。此後中庭的座位不斷增加，逐漸形成類似現代劇場中的座位安排。

9–12 十八、十九世紀中最傑出的演員

有關演員的培養、就業和演出風格等方面的問題，「戲路」的廢除與「長演」是個分水嶺。在此以前，演員都專攻一個「戲路」(line of business)，譬如悲劇中的國王、暴君、公主、情人，或喜劇中的老人、情人、僕人、農夫等等。一旦選定，他們大多終身擔任這個戲路的角色。假如他的戲路是年輕的情人，每個戲碼中的這路角色都由他擔任，直到他頭髮斑白還是如此。觀眾長期以來習以為常，見怪不怪。但表演對寫實的要求提高以後，戲路演員不得不改弦易轍。同時，「長演」的時間逐漸增長，除了法蘭西喜劇院之外，越來越多的劇院採取了隨戲聘人的制度，就是依照每齣戲中的人物，找尋適合的演員擔任；每次劇碼更換，就得重新另外找人，取代了劇目劇團的長期任用制度。

關於演出的風格，具體情形當然因人而異，大體上是向寫實的方向發展，由正式、刻板、高亢，逐漸變得自然、生動、親切。長演盛行以前，巴黎演員的生涯幾乎可以歸納出一個模式：年輕時先在各省劇團中磨練，從跑龍套的角色開始，然後找機會到巴黎的劇團，成為某位重要演員的學徒，當他的「替角」(understudy)。為了訓練演員，法蘭西喜劇院在 1786 年設立了「皇家戲劇學校」(Royal Dramatic School)，成為後來藝術、美術與音樂學校 (Conservatory) 的前身。它雖然逐漸建立了一套訓練系統，但早已證明效果不彰，演員的訓練主要仍依靠傳統與老師，因此傾向保守，模仿大於創新。

最早力求突破的演員之一是克萊虹 (La Clairon, 1723–1803)，她首次在義大利劇院登臺 (1736)，飾演馬里伏喜劇中的一個配角，隨即下鄉數年，生活荒唐靡爛。回到巴黎後幾經阻礙，終於得到法蘭西喜劇院的同意，飾演拉辛悲劇中的菲德拉，一舉成名 (1743)，開始了她 22 年的亮麗生涯。她擅長古典

悲劇，也曾在伏爾泰等人的劇作中塑造過許多新角色。她的臺詞原本是傳統的朗誦式風格，後經行家勸導，改得自然平易。連帶的，她也主張服裝必須寫實。英國的喜劇家奧力弗・葛史密斯 (Oliver Goldsmith, 1728–74) 稱讚她是「我見過所有舞臺上最完美的演員。」她退休甚早，接著教導後學，培養出很多演員；她還開風氣之先，寫了自傳出版 (1798)。

和克萊虹志同道合的是勒坎 (Henri-Louis Lekain, 1728/29–78)。他們兩人合演過《中國孤兒》(1755)，劇中他飾演成吉思汗，打破傳統，穿著蒙古服裝，在造型上力求寫實。同樣地，他也反對朗誦臺詞的風格。伏爾泰認為他是當時最偉大的悲劇演員，鼎力支持他進法蘭西喜劇團。他先是遭到反對，後來經由國王路易十五的命令，才成為正式演員 (1768)，並立刻獲得持續的成功，在悲劇角色上尤其出色。他後來繼續進行改革，最大的成就是將觀眾移下舞臺。他的兒子模仿克萊虹的先例，在 1801 出版了他的回憶錄，以及他和伏爾泰等人的通信。

繼續推動改革的另一演員是塔爾馬 (François-Joseph Talma, 1763–1826)。父親是位牙醫，曾帶他遠赴倫敦，讓他接受英國教育。返回巴黎後 (1785)，他曾任牙醫一年半，隨即投身舞臺，先在業餘劇場演出，後來進入法蘭西喜劇團 (1787)。為了飾演一個羅馬悲劇中的配角，他響應劇作者伏爾泰的理念，大膽穿上羅馬官服的「寬敞外袍」(toga)，露出手臂和小腿，令觀眾大為吃驚。法國大革命發生後的幾個月，塔爾馬演出了《查理九世》，自任主角，突出這位君王陰暗的熱情和失望，獲得盛大成功。但因他不顧教會反對，沒有刪除劇中攻擊教會的部分，以致被法蘭西喜劇團開除。他於是轉到另一劇場 (1791)，演出了《哈姆雷特》、《奧賽羅》及《馬克白》等莎劇。塔爾馬聲音洪亮寬廣，動作簡單有力，尤其善於表演強烈的感情。他受到英國舞臺的影響，講述臺詞接近日常的談話，不同於法國傳統的宣告式風格。他早年還追隨名師，學會運用豐富的臉部表情，在沒有臺詞時仍能展現表演的技巧。

塔爾馬的演出，受到當時仍為軍官的拿破崙的喜愛與支持。拿破崙當權後，法蘭西喜劇團在 1799 年重新整合，在共和劇院演出，塔爾馬成為首席演

員，並在開幕劇《熙德》中擔任主角。由塔爾馬演出的劇目顯示，他兼擅浪漫主義與新古典主義的作品，事實上，他的確是兩個風格間重要的過渡人物，雨果在寫《克倫威爾》時，就是以他為理想的主角，可惜他未能演出就與世長辭。

十九世紀中的著名演員多不勝數，但最為出類拔萃、也最有代表性的男、女演員各有一位。男演員是勒梅特 (Frédérick Lemaître, 1800–76)。他是一位建築師的兒子，15 歲起就在皇家劇院地下咖啡店的雜耍劇團登臺，扮演一隻四肢爬行的獅子，大吼了幾聲。此後他繼續參與演出，同時接受了兩年正式演員的嚴格訓練。經驗豐富後，他在 1823 年主演一個通俗劇，第一天運用嚴肅的風格，觀眾反應冷漠，次日改用雜耍、譏諷的方式，大獲成功，從此一舉成名。此後將近半個世紀，他除了短暫到外省及英國表演外，終身輾轉在大道劇場的各個劇院，大仲馬、雨果等劇作家都為他量身打造劇本，他本人也自編自演，用鬧劇的方式，諷刺巴黎社會當時的貪婪、自私與爭權奪利。

他的表演技巧與風格都在大道劇場中試驗，從磨練中成熟，因而沒有因襲的俗套表情與姿態。他的鬧劇中經常摻和了很多悲、喜劇的成分，能使觀眾時而歡笑，時而流淚，時而驚懼。大仲馬記載，他在 1831 年的一場演出中，扮演要求妻子祈禱的丈夫，觀眾卻知道他即將動手謀殺，於是「全劇場瀰漫一片強烈的顫抖，恐怖的呢喃溢出每個心田，爆發成受到驚嚇後的尖叫。」同樣的，英國名小說家查爾斯・狄更斯 (Charles Dickens, 1812–70) 在 1855 年看完他的演出後，在長文盛讚中，特別提到「有兩、三次恐怖的喊叫傳遍全場。」

勒梅特的表演在 1830 年代至 1850 年代到達巔峰狀態，但即使在 63 歲之齡，體力已衰時的演出，一位批評家看後仍寫道：

> 他的姿勢豐富柔軟，腳步巨大，活躍整個舞臺。他流出晶瑩的淚水，熱情的火焰在眼中燃燒。他的面孔因憤怒而泛紅，因恐懼而蒼白，因憐憫而柔和。他的聲音始則微弱，繼而喊叫、呻吟、啜泣。這是真相，因為這是生

命，但是這個真相應該對人們揭露，換句話說，它應該由藝術擴大：滿富
詩意、動人心脾、莊嚴堂皇。

勒梅特有段時期經常和女伶朵乏兒 (Marie Dorval) 合作，有人認為他們
反映時代的精神：「他們那時代的演員們把熱情帶到沸騰，他們經驗到那個時
代的動蕩、激情、狂熱。」正是這種激情，使世俗劇紅遍歐美。

十九世紀最傑出的女演員是沙拉・貝恩哈特。她生於巴黎，母親為名社
交花，周旋於權貴之間，父不詳，或非法國人，她於是借用猶太舅父的姓「貝
恩哈特」(Bernardt)。她在法蘭西喜劇院學習演戲 (1859–62)，畢業後兩度參
加法蘭西喜劇團，但始終未獲重用，於是在 1880 年離開而自組劇團，在隨後
的 40 多年中奮鬥不懈。她重病在身時仍在錄製最後一部電影《預言家》(The
Fortune Teller) (1923)，可惜未能完成就與世長辭，可說為藝術奉獻終身。

貝恩哈特容貌超凡出眾，聲音甜美圓潤，素有「金嗓子」(golden voice)
的美譽。後來因為演出受傷必須截斷一腿 (1914)，但她此後仍坐在椅子上繼
續巡迴演出。她的舞臺動作儘管因此減少，但因為聲音魅力如昔，吐詞清楚
流暢，感情豐富強烈，仍然廣受歡迎。她演出的劇目包羅極廣，不僅有法國
的經典名劇和莎士比亞，還有很多國際上最時新的作品，如易卜生的《海上
婦人》(The Lady from the Sea) (1888)、維也納劇作家蘇德曼 (Hermann
Sudermann) 的《歌女馬姐》(Magda) (1893)、英國王爾德 (Oscar Wilde) 為她
特別編寫的《莎樂美》(Salome) (1891)，以及梅特林 (Maurice Maeterlinck) 的
《柏來亞斯與梅里善德》(Pelléas and Mélisande) (1892)。在最後提到的這齣
戲中，她女扮男裝，飾演為愛喪生的男主角柏來亞斯。之前她在 50 多歲時，
也曾經扮演年輕的王子哈姆雷特，一年後還應發明家愛迪生的邀請，將劇中
王子鬥劍致死的一場錄成實驗性的電影。

貝恩哈特的優美演出當然贏得很多的讚美。1878 年在倫敦演出後，王爾
德稱呼她是「神聖的沙拉」(the Divine Sarah)，名小說家亨利・詹姆斯 (Henry
James) 則稱讚她的表演「細膩、高雅」，「聲音富有現代感」。但最有力的讚美

◀沙拉・貝恩哈特演出劇目包羅萬象，是十九世紀最傑出的女演員。（達志影像）

可能來自美國的馬克‧吐溫 (Mark Twain)。在她的美國巡迴演出後，這位幽默大師寫道：「有五類女演員：壞的女演員、普通的女演員、好的女演員、偉大的女演員，然後還有沙拉‧貝恩哈特。」

除了表演之外，貝恩哈特還有其它方面的興趣與成就。她在被法蘭西喜劇團投閒置散之際，開始研習繪畫與雕塑，在持續多年的努力後，作品達到很高的水準，至今仍受到專家的讚美與肯定。此外，她在 1898 年購買了巴黎的一個大型劇院，以自己的名字命名為「貝恩哈特劇院」，直到一次大戰中才被迫終止營運 (1915)。這個劇院後來歷盡滄桑，今天已成為「巴黎市立劇院」(Théâtre de la Ville)，演出戲劇、舞蹈以及世界音樂等，其中以現代舞演出最為人所稱道，許多國際級的舞蹈大師及舞團，都是此處的常客。她還出版了自傳《我的雙重生命》(*Ma Double Vie*) (1907)，提到除了舞臺上的藝術生命之外，她還有其它方面的不凡經歷，例如乘坐剛剛發明的熱氣球升空，體會到高瞻遠矚的心情；也提到為了準備東山再起，她購買了一座棺材，時常睡在其中，聲稱這樣可以幫助她瞭解悲劇人物。

自傳中最為重要的部分是關於演技的看法，她寫道：「演員在舞臺上的每個動作，都應該是他的思想的能見物。」她還說：「一個人若是不能感受到激情，不能因憤怒而顫抖，不能與每個字共生，他永遠不能成為一個好的演員。」最後，她還說道：「幕一升起時，演員就不再是他自己。他屬於他的人物，他的作者，他的觀眾。他必須盡可能把自己與第一者結為一體，不要背棄第二者，也不可讓第三者失望。」她有很多類似這樣的觀點，在在透露出她演出的風格、認真的態度，以及她所以能夠出類拔萃的理由。

9-13 導演與明星演員

上面介紹了佈景、服裝、演員的臺詞與動作等等舞臺藝術的變動，要把這些因素整合成為一體，理應交由一個人來統籌──這個人就是現在的導演。畢賽瑞固就說過：「唯有在單獨一個人的督導、關注之下，任憑他運用一己的

品趣、判斷、心意和意見，一個劇場的作品才有可能在構想、組織、撰寫、排練和演出各方面臻入上乘。」的確，他對製作自己的通俗劇就堅持各方面的統合，演出時取得了優異的效果。

但是真正影響法國後世的導演，一般都歸譽於蒙提尼 (Adolphe Montigny，1812–80)。他的理念於 1853 年開始即在豪華的「奇納色」(Gymnase) 劇場次第施行。在此以前，每場中凡是有臺詞的演員，都在舞臺上站成一個弧形，等輪到他的臺詞時就走出弧形，站在靠近提詞人一邊的臺口，面對觀眾說出。為了打破這種成規，蒙提尼先在下舞臺的中間放置桌子，繼而添上椅子，讓演員坐著互相講話；最後換上真的道具，放置在不同位置，讓演員在演出中前去拿取，藉機在臺上走動。就這樣，他跨出了現代法國導演工作的第一步。

像蒙提尼這樣前驅性的導演影響所及，都只限於他們所能掌控的劇院，其它劇院並未立即跟進。箇中原因很多，在法國，主要是由於大牌演員不願意配合。自有戲劇以來，一切演出本來全以演員為核心，到了十八世紀與十九世紀的法國，大多數的演員明星都愛擺派頭、耍脾氣、互別苗頭，根本不求整體效果。另外，導演對佈景的意見也容易遭受反對，群龍之首的法蘭西喜劇團就長期主張使用現成的佈景，一來是基於新古典主義的觀念，一來是添置佈景會增加開支，直接或間接會減少劇團以及他們個人的收入。

對導演更為普遍的反抗涉及舞臺服裝。劇團提供基本的劇服，但因為經常使用，大都顯得老舊，有辦法的演員於是選擇自理。劇中人物一般都穿著當代流行的服飾演出；如果是古代或異域的人物，例如羅馬劇中的古代英雄，就只是大致仿照古代羅馬的樣式，頭戴假髮、身披盔甲、足穿長靴，裝扮非常怪異。尤有甚者，從 1730 年代以來，演員們競爭激烈，穿著華麗昂貴，完全不顧其他演員的穿戴是否能夠配合。為杜絕此風，很多劇作家如伏爾泰、博墨謝以及雨果等人，都對筆下每個角色的服裝詳細描寫，也有不少演員帶頭響應，但整體來看，大多演員都我行我素，全面而徹底的改革，還需要更強的理論基礎和更廣泛的社會支持。

9-14 自然主義理論的興起

法國十九世紀的戲劇，固然有逐漸接近寫實的趨勢，但在程度上仍然落後當時的小說。在十九世紀的 60 年代，小說家巴爾紮克 (Honoré de Balzac, 1799–1850) 以及福樓拜 (Gustave Flaubert, 1821–80) 等人，已經採用客觀的態度，描寫中產階級的生活，呈現環境對他們行為的影響。有鑑於此，左拉 (Zola, 1840–1902) 在 1873 年將他早期的一本小說改編為《偷情殺夫的女人》 (*Thérèse Raquin*) (1867)，呈現一對男女為了結婚殺死了女方的丈夫，後來環境越來越壞，他們雙雙自殺。在劇本出版的序言中，左拉主張戲劇應該宣揚「遺傳和環境是不可避免的規律」。他寫道：「因為它的浮誇、謊言和陳腔濫調，戲劇正在死亡之中。」在劇本出版時的序言中，左拉提倡「自然主義」 (naturalism)，認為戲劇應該呈現「真理」(truth)，用科學方式觀察生命，呈現人物生活的環境。

左拉的主張引起很多批評，有人說 naturalism 這個字是他杜撰，也有人說他的主張根本是老生常談，因為從亞里斯多德以來，每個批評家都說文學要以「真理」(truth) 為基礎。左拉於是寫了長文〈舞臺上的自然主義〉 (Naturalism on the Stage) (1881)。他說 naturalism 這個字在很多國家的文字中早已存在，他最多只是把它應用到法國文學而已；他更聲稱「真理」誠然古已有之，但因為人類心意 (human mind) 不斷在增加新的元素 (elements)，「真理」的內涵也在不斷「演變」(evolution)。自從十八世紀初期以來，自然科學因為注重觀察與實驗，在物理、化學、天文學與地質學等領域已經有了重大的發現，突破了前人的範疇。人文科學也應該蒐集最大數量的人的資料，深入分析，不可像以前一樣用浮詞濫調敷飾。

左拉進一步指出，歐洲文化自從啟蒙運動以來，經過浪漫主義的狂飆性過渡，已經出現了自然主義的小說 (naturalistic novel)，它只是對自然、人或者事物的一個簡單的調查 (simply an inquiry)。就人而言，它只是觀察一個個人或一群人，再忠實的加以描寫，最後變成一個報告 (report)，毫無增添

(nothing more)。理想主義者 (idealists) 主張作品要隱惡揚善或賞善懲惡，藉以提倡道德，但自然主義者認為真理之外沒有道德，他們只呈現現實，如果現實中有邪惡，揭發之後，正好可以努力矯正。左拉說，這類小說一度遭到質疑和譏諷，可是現在已經受到普遍的讚美。相反的，法國舞臺因為受到規律和成規 (conventions) 的束縛，落後小說將近半個世紀。不過他說，法國十八世紀以來的歷史劇、浪漫主義劇、通俗劇和巧構劇正在衰亡之中，未來的劇壇將是自然主義的天下。

如上所述，左拉的理論以自然科學和法國戲劇史為基礎，立論相當平實，但他的附和者往往過分申論。除了宣揚「遺傳和環境是不可避免的規律」之外，他們主張每個劇本應該是個「個案研究」(case study)，有人甚至認為舞臺上只能呈現「一個生活的切片」(a slice of life)。在具體作品上，他們一般都選擇低賤人物，呈現他們墮落和／或暴亂生活的一瞥，極少具有深刻的內容。他們泯滅了藝術和生活的界限，以致罕見著名劇作家，結果是自然主義為寫實主義 (realism) 統合，產生了易卜生創作中期的社會問題劇。

第十章

英國：
1800 至 1900 年

摘　要

◆◆◆

本章絕大部分關於英國劇壇的內容，都發生在維多利亞女王時代 (Queen Victorian era, 1837–1901)，反映著它的脈動。1737 年制定的執照法，經過從寬解釋後 (1804)，導致倫敦合法劇院陸續增加，後來國會通過的《劇院管理法》(the Theatre Regulation Act) (1843)，更徹底廢除了劇場的壟斷制度。此時倫敦劇院共有 21 個，大都集中於西區 (the West End)，以及鄰近的蘇豪區 (Soho)。這些劇院競爭激烈，經營困難，但由於有很多演員出任經理，進行了很多的改進，整體環境得以繼續維持。本世紀中葉英國經濟繁榮，大量中產及勞工階級集中倫敦，形成新的觀眾族群，一齣劇可以連演數月甚至經年，形成「長演」(long run) 風氣。這些劇碼後來經常到外地巡迴演出，地方原有劇團被迫紛紛關閉。

十九世紀初葉起，英國就盛行從歐陸引進的通俗劇 (melodrama)，它的多產作家狄翁・博西國 (Dion Boucicault, 1820–90) 縱橫英、美劇壇長達 40 年。世紀初葉開始的諧擬劇 (burlesque) 同樣廣受歡迎，它的主角例由女扮男裝的演員飾演，穿著暴露，以色情為主要訴求，演出地點不僅是一般劇場，還有數以百計的音樂廳。十九世紀末葉，音樂喜劇 (musical comedy) 盛行，鬧劇或膚淺的喜劇更一直迭造佳績：《我們的兒子們》(Our Boys) (1875) 連演了 1,362 場，創造了英國劇壇的空前紀錄；但《查理的姑媽》(Charley's Aunt) (1892) 更高達 1,466 場，而且在美國、歐洲和澳洲各地演出時同樣受到熱烈歡迎。

莎士比亞的劇作在本世紀一直演出不斷，明星演員多不勝數。為了

突出他們的演技，演出時往往刪除其他人物的臺詞，難在舞臺上一見莎劇的全貌，為閱讀而出版的莎劇於是愈來愈多，但良莠不齊，「版本批評」(textual criticism) 應運而生，最早的權威考據版本 (Variorum Edition) 在 1821 年出版。同時，模仿莎翁悲劇的創作很多，但均乏善可陳。與此相關的重要改變，是散文 (prose) 取代了詩體 (poetry)，成為創作的主要工具。導致這種改變的是喜劇家羅伯盛 (Thomas William Robertson, 1829–71)。

英國本世紀的眾多劇作家中，今天仍能蜚聲國際的只有奧斯卡‧王爾德 (Oscar Wilde, 1854–1900)，他的《不可兒戲》(*The Importance of Being Earnest*) (1895) 至今仍在全球經常重演。在易卜生的社會問題劇影響下，蕭伯納 (George Bernard Shaw, 1856–1950) 最為傑出，但他的作品跨越兩個世紀，我們留在現代戲劇一章再深入探討。

最後，英國成立了「獨立劇場協會」(the Independent Theatre Society) (1891)，旨在演出「具有文學和藝術價值而非商業價值的劇本」。本世紀末期出現了傑出的演員兼經理亨利‧歐溫 (Henry Irving, 1838–1905)。他力求演員與舞臺藝術密切配合，呈現整體的效果。歐溫還多方闡揚劇場能豐富文化生活，提升文明進化，改變了歷來對戲劇的偏見，使戲劇進入藝術的殿堂。

◆◆◆

10–1 十九世紀前半葉劇院營運的環境與背景

英國十九世紀歷經四個王朝：喬治三世 (George III，1760–1820 在位)、喬治四世 (George IV，1820–30 在位)、威廉四世 (William IV，1830–37 在位)，以及維多利亞女王 (Victoria，1837–1901 在位)。他們經歷的是一個變

化最大也最多的時代。世紀初開始，英國與法國進行了十年的戰爭，直到在滑鐵盧擊敗拿破崙後才全部結束 (1805–15)。戰爭後期，英國採用了禁運等政策，又導致與美國之間三年的戰爭 (1812–15)。由於軍費高昂及貿易受阻，英國經濟落入谷底。

工業革命於戰後全面展開，人口大量遷徙到工廠附近，形成新的都市，很多原先的城鎮人口隨之單薄。英國國會的席次分配不僅不能反映這種變動，而且大都由擁有土地的貴族和商業豪門控制。英、法戰爭結束後，新興的中產階級要求國會改革的運動日益強烈，最後造成流血暴動，迫使國會通過《改革法案》(the Reform Act) (1832)，將具有投票權的人數由原來的 40 萬增加到 65 萬。雖然如此，由貴族和豪門組成的上議院仍然透過收買和控制選民的方式爭取他們的席次，導致國會通過了《反制腐敗法》(Corruption Practices Act) (1854)，但那些既得利益者仍然負隅頑抗，再度引發暴力反抗，上議院最後無可奈何，終於通過了《第二次改革法案》(the Second Reform Act) (1867)，使愈來愈多的勞工獲得了投票權，提升了他們政治上的影響力。

除了政治權利的增長，中產階級及勞工階級的生活也獲得改善，有財力和餘暇尋求正當娛樂，成為劇院極力爭取的觀眾。反過來說，是這兩大階級的觀念、喜愛和興趣，決定了表演的形式與內容，顛覆了復辟時代 (1660–1700) 劇場的傳統。那個時期國王、宮廷和貴族是劇院訴求的對象，他們的品趣不難掌握；現在不僅人多品雜，充滿矛盾，甚至還在不斷變化，劇場人士不得不探索跟進，結果產生了本世紀迂迴多變、劇類繁多的現象。

維多利亞女王時代的文藝是社會內在矛盾的產物。一方面是以女王為首的上層社會，講究合宜的行為、體面的穿著以及優雅的談吐；它的成員傾向於壓抑很多自然活潑的行為，對情慾尤其諱莫如深。中產階級普遍認可這些行為規範，同樣強調壓抑情慾 (sexual restraint)，任何人公開逾越這些常軌，都會受到輿論的譴責和法律的制裁。可是在另一方面，作姦犯科的人所在多有，最明顯的是由所謂「墮落的女人」(the fallen women) 所形成「嚴重的社會罪惡」(The Great Social Evil)。根據警方的估計，倫敦在 1875 年代約有

7,500 名娼妓，但一般學者認為實際人數當在十倍左右。不論數目究竟多少，這個事實顯示，芸芸眾生仍有他們官能與生理的需要，欲蓋彌彰。

倫敦的劇院反映著這種矛盾。它們一方面受到法律和道德藩籬的局限，另一方面，它們為了爭取最大多數的觀眾，大多提供他們喜愛的娛樂，其中充滿聲色犬馬的內容，不少更是為了滿足他們對色情的好奇與嚮往。在本世紀末期，提倡嚴肅戲劇而卓然有成的亨利・亞瑟・鍾斯 (Henry Arthur Jones, 1851–1929) 即回憶道，他年輕時在劇場所看見的，「都是大腿和蠢事」(all legs and tomfoolery)。在下面，我們將按照主要的戲劇類型，逐一介紹它們的內涵與演變。

10–2 十九世紀前半葉的劇院情況和傑出的演員／經理

倫敦作為政治首都及工商企業中心，人口增加迅速：它在 1750 年約為 68 萬，此後概數為：1800 年 90 萬，1809 年 100 萬，1831 年 165 萬，1843 年 200 萬，1850 年 235 萬。因為人口大量增加，倫敦劇場愈來愈不敷市民需要。達特茅斯伯爵 (Earl of Dartmouth, 1755–1810) 就任總理宮務大臣後 (1804)，立即對 1737 年制定的執照法作了新的解釋：只要不侵犯現有三家專利劇院的權益，其它劇團也可以在西敏寺地區演出。這個區域的劇場於是從六個 (1800)，陸續增加到 21 個 (1843)。因為專利劇院的演出是以對話為主的「合法」戲劇 (legitimate drama)，新成立的劇團起初只好表演騎馬、歌舞、雜耍及滑稽短戲 (droll) 等等。

早在十八世紀末期，已有劇團引進了義大利的「短歌劇」(burletta)，將其臺詞用宣敘調 (recitative) 唱出。這種演出是否侵犯了合法劇團的專利權，一再引起爭議，往往訴諸法庭。1800 年，當時的總理宮務大臣將「短歌劇」斷然予以界定為：沒有超過三幕、每幕包含五個以上歌曲的所有劇本。從此以後，新的劇院紛紛將莎士比亞等人的五幕劇本改成三幕，然後配上歌曲公演。有執照的專利劇院為了競爭，在正戲之外也加入歌舞雜技等項目，以致

上演節目、表演人員以及佈景人員都大量增加，營運開銷因而倍增。此外，在與法國戰爭期間，經濟低迷，戰後初期又因政治紛爭造成社會動盪不安，再加上上個世紀以來反對戲劇的陰霾仍然瀰漫，以致很多人仍裹足不前。這些因素導致許多劇團虧損累累，連三個專利劇院的擁有者都先後宣告破產。

在這個黯淡的時期，幸好有很多演員挺身出任經理，不屈不撓，樂觀奮鬥，不僅維持了劇院的營運，甚至進行了許多改革，奠定了後來劇場復甦的基礎。這些傑出的演員／經理屈指難數，但早期最為傑出的是坎伯家族。約翰·菲利浦·坎伯 (John Philip Kemble, 1757–1823) 身材高大，容貌出眾，演出時姿勢古典優雅。他在柯芬園發生經濟危機時買下它的部分股權，擔任經理 (1803–17)。柯芬園在 1808 年焚毀，新劇院在次年完成，啟用時的佈景美輪美奐，劇院於是提高入場費，但觀眾要求恢復原價，因此發生了票價暴動 (the Old Price Riots)，僵持三個月後，坎伯被迫恢復原來票價。後來在他家族成員的支持下，經營順利。

坎伯的姊姊莎拉·西登斯夫人 (Mrs. Sarah Siddons, 1755–1831) 隨著他從德雷巷轉到柯芬園。像她弟弟一樣，她的演出風格屬於古典派，講究莊重，優雅，尊嚴，公認是十九世紀英國最偉大的悲劇女演員。她飾演角色時都全心投入，有次她在劇中的情人遭到絞死，她在痛苦中頹然倒下，觀眾以為她真的死亡，立即一片譁然，經久不息，最後舞臺監督不得不出面保證她身體平安無恙。西登斯夫人尤其擅長莎士比亞的馬克白夫人 (Lady Macbeth)，她對這個角色複雜的情感變化，從期待、懷疑、虛偽、兇殘，到莊嚴、憤怒、瘋狂夢遊，在每個階段都演得唯妙唯肖，令觀眾如醉如痴。她在 1812 年退休時再度搬演這個角色，在結束夢遊一場後，觀眾的掌聲和喧囂聲持續不斷，演出只好停止，最後她換上常服，對觀眾作了八分鐘的告別演說。

她的另一個弟弟查理·坎伯 (Charles Kemble, 1775–1854) 早年也參加劇團演出，並且在哥哥退休時 (1817) 接掌劇院的經營。1823 年，他接受詹姆斯·R·菩蘭諧 (James Robinson Planché, 1796–1880) 的建議，在演出莎劇時使用正確的歷史服裝 (historically accurate costumes)，並且委託他為《約翰王》

▲湯瑪斯・畢區，【《馬克白》中的約翰・菲利浦・坎伯與西登斯夫人】，1786，英國倫敦賈瑞克俱樂
部藏。© The Art Archive / Garrick Club

(*King John*) 的服裝設計，同時監督演出。當時這類資訊非常缺乏，菩蘭諧於是尋求很多考古專家的協助，完滿達成這個被稱為革命性 (revolution) 的任務。他後來繼續研究其它莎劇的服裝，匯集了很多前所未有的資料，在演出時加以運用，不僅廣泛為人接受，還獲得很多讚美。可惜的是，他的劇團沒有傑出的演員，以致營業情形每況愈下，最後不得不宣告破產 (1829)。

　　柯芬園的主要競爭對手德雷巷劇院，在瀕臨破產時 (1814)，冒險邀請年紀尚輕的愛德蒙・基恩 (Edmund Kean, 1787–1833) 主演《威尼斯商人》中的夏洛 (Shylock)，結果觀眾反應熱烈，既解除了劇場的財務危機，也奠定了他首席演員的地位。基恩的母親是演員，在他 4 歲時即上臺曝光，後來又接受有系統的訓練學習，並長年在外省巡迴演出，累積了豐富的經驗，以致能獲得倫敦觀眾的激賞。一般來說，他的風格是典型的浪漫主義，面部表情豐富，眼睛能閃放最細微的感情與思想，聲音在高音階段有些微弱、粗糙，但在低音階段富有滲透性的力量，醇美如同音樂。他演出過的莎劇人物很多，但最為出色的是那些具有爆炸性熱情的人物，如奧賽羅 (Othello)、以阿高 (Iago)、查理三世 (Richard III) 等角色。基恩也擅長飾演陰沉、邪惡的人物，例如他首次扮演《舊債新償》中的「斂財」一角時，刻畫生動有力，連同臺演員都有逼真的感受，最後獲得觀眾起立喝采。

　　不幸的是，輝煌的事業使得基恩自負傲慢，開始沉溺酒色，後來更涉及姦情，遭到罰款，也受到輿論與觀眾的攻擊。他於是脫離駐院劇團 (1815)，到處參加地方劇團的演出，每場索價 50 鎊，遠遠超過其他著名演員的待遇。他這種名利兼收的作法，引起越來越多的模仿，以致二流、三流的演員也自抬身價，到處兜攬演出。基恩還兩度赴美表演 (1820, 1825)，但後來因為他在英國的醜聞，在紐約遭到極大的侮辱，從此借酒澆愁，酗酒成性，最後在扮演奧賽羅時，中途不支，倒在他兒子查理扮演的以阿高懷中，兩個月後死去。

　　另一個著名的演員／經理是威廉・查理・麥克雷迪 (William Charles Macready, 1793–1873)，父親是鄉下劇院的經理人，麥克雷迪 17 歲時本來準備進入牛津大學深造，但因家庭財務困難，只好開始參加職業演出，扮演羅

密歐的角色，20 歲在倫敦登臺。他的表演植基於對文化背景的全面了解，風格接近愛德蒙・基恩，但他的脾性缺少那種能夠震撼人心的悲情。他的聲音音域寬闊，富於變化，尤其擅長傷感和溫馨的情景，深受觀眾歡迎。麥克雷迪先後擔任柯芬園經理 (1837–39) 及德雷巷經理 (1841–43)，進行了很多改革，包括力邀當時著名的小說家為他編劇，提升了戲劇的文學水準。他恢復了《李爾王》悲劇收場的原貌，完成了數位演員多年未竟的心願。在上演《亨利五世》時 (1838)，他繼承查理・坎伯改革的路線，力求劇服能還原歷史的真貌。總之，他盡力提升戲劇的製作方式，但可惜未能獲得足夠觀眾的支持，虧損頗巨。他於是辭去經理職位，赴美演出 (1843–44)，大獲成功，最後以《馬克白》告別劇壇 (1851)，在悠遊歲月中渡過餘生。

第三個擁有執照的乾草劇院破產後 (1819)，新的執照擁有人立即在原址附近興建了新的劇院，開始營業 (1821)。它演出的時間本來受到嚴格的限制，每年不過數月，後來逐漸增加，最後到達每年十個月 (1840)，與其它兩個執照劇院沒有差異。不同的是，它的座位大約只有 1,500 個，是另外兩個劇院的一半，因此觀眾比較容易聽清臺詞，注重文采的劇作家和演員因此喜歡這裡，使它成為本世紀的戲劇中心。

最後要特別介紹的是維斯翠夫人 (Mme Lucia Elizabeth Vestris, 1797–1856)。她容貌出眾，聲音甜美，少女時代就參加喜劇及歌劇的演出，尤其擅長女扮男裝的馬褲角色 (breeches parts)，在倫敦與巴黎的舞臺非常活躍。她在 1813 年與 A. 維斯翠 (Auguste Vestris, 1760–1842) 結婚，他是十九世紀巴黎最好的舞蹈家與默劇演員，但在婚後四年棄她而去。她在累積了足夠的資金後，回到倫敦租下了奧林匹克劇院 (the Olympic Theatre)，就是以前的蘇瑞劇院 (Surrey Theatre)，自任經理 (1831–38)，成為女性擔任此職的第一人。她邀請的合夥人是 R. 菩蘭諧，負責編劇，開幕劇是《奧林匹克的狂歡》(*Olympic Revels*) (1831)，其中維斯翠夫人女扮男裝，穿著當時倫敦年輕男性常穿的短褲，載歌載舞。此後她經常扮演這種「主要男孩」(the Principal Boy) 的角色，進行時人稱之為大腿秀 (leg show) 的演出，長期受到觀眾歡迎。

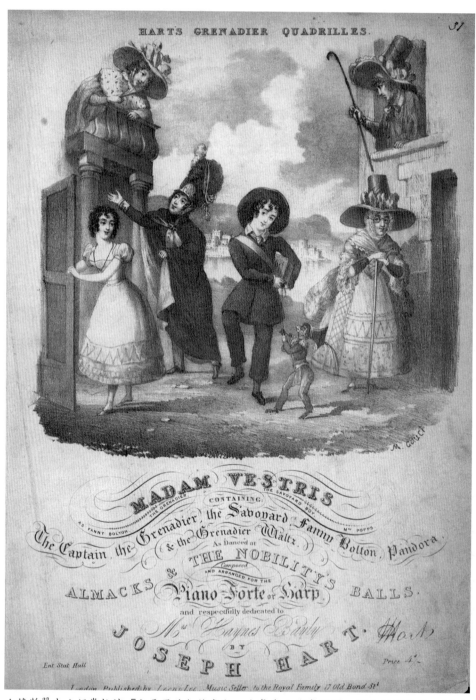

▲維斯翠夫人經常扮演「主要男孩」的角色，在舞臺上非常活躍，深受觀眾歡迎。（達志影像）

奧林匹克劇院也上演一般性的戲劇，但在營運上進行了很多的創新與改革。那時倫敦劇院通常都營業到深夜一、兩點鐘，維斯翠夫人的劇院則在 11 點以前一定結束。她非常注重排演，力求結合佈景、道具與服裝等部門成為一個藝術整體。她提供的劇服都力求歷史正確，至少沒有別的劇院中常見的奇裝異服。佈景方面，每當劇中出現房間的場景，她就經常使用歐陸「箱組」(box set) 型的設置。後來因為燈光照明的改善，舞臺物件容易看見，她於是要求門、窗、牆壁都具有厚度，甚至連門的把手都可以轉動。此外，還配合地毯、書櫃、小的裝飾和天花板，讓箱組看起來就像真的房間一樣。

以上這些費時費錢的作法難以長期維持，維斯翠夫人於是結束劇院，和她 20 多年的演出搭檔查里斯‧麥修士 (Charles Matthews, 1803–78) 結為夫婦，攜手經營柯芬園劇團 (1839–42)，最後因債入獄。出獄後他們又經營乾草市場的蘭馨劇院 (Lyceum Theatre) (1847–56)，同樣以破產收場，但他們幾十年的奉獻與改革，為倫敦劇場不久後的欣欣向榮提供了不可磨滅的貢獻。

10–3　十九世紀中葉以前的戲劇

英國在十八世紀晚期，就斷斷續續演出了歐陸的通俗劇，托馬斯‧克羅夫特 (Thomas Holcroft, 1745–1809) 將法國畢賽瑞固 (Pixérécourt, 1773–1844) 的《神祕嬌娃》(*Child of Mystery*) 改名為《神祕的故事》(*A Tale of Mystery*) (1802) 在倫敦上演，並稱它為「通俗劇」(melodrama)。這是這個英文名稱的首次使用，其特色在第九章中已經說明。從此以後，通俗劇盛行英國長達一個世紀。它最初大多模擬當時在倫敦盛行的馬戲表演 (circuses)，以忠犬、義犬或勇犬為故事的重點，讓動物表演成為主要的訴求。通俗劇後來不斷加入新的內涵，大致可以分為以下四類：

一、「哥德式」通俗劇 (the Gothic melodrama)。如早期的《僧侶》(*The Monk*) (1796) 及《古堡幽靈》(*The Castle Spectre*) (1796)，以及從神怪小說改編的作品，包括瑪麗‧雪萊 (Mary Shelley, 1797–1851) 的《科學怪人》

(*Frankenstein*)（1818 出版）。這些通俗劇呈現已成廢墟的城堡，其中的地牢和刑具，以及在這裡出沒的冤魂和鬼怪。

二、**罪案通俗劇**。它們大都以轟動一時的兇殺案為基礎，如《酒徒生涯十五年》(*Fifteen Years of a Drunkard's Life*) (1828)、《紅穀倉的謀殺》(*Murder in the Red Barn*) (1831)，以及連演 160 場的《路旁客棧的謀殺》(*Murder at the Roadside Inn*) (1833)。在根據小說改編的通俗劇中，最聳動的是《一串珍珠項鍊》(*The String of Pearls*) (1847)，主角是倫敦艦隊街的理髮師陶德 (Sweeney Todd)，他將顧客安置在理髮的坐椅上，然後發動機器，讓客人摔落到地下室致死或重傷，然後剝除他們的衣物，再將他們的身體剁成肉醬，作成肉餅出售。本劇演出非常成功，後來還改編成音樂劇和電影。

三、**海事劇 (nautical drama)**。英國在 1805 年殲滅了法國與西班牙的聯合艦隊，瓦解了拿破崙進攻英國的計畫。反映這次戰役的劇本很多，在《黑眼蘇珊》(*Black-Eyed Susan*) (1829) 達到巔峰。本劇劇情略為：海員威廉 (William) 在拿破崙戰爭後回家，他的船長在酒醉中企圖強暴他的妻子蘇珊，他因為強力制止，觸犯了攻擊上司的法條，遭到軍法審判，後來幾經懸宕，最後獲判無罪釋放，夫婦團圓。本劇還有一個次要情節，穿插了很多歡笑的場面。本劇演出時，英國正從拿破崙的戰爭中復甦，社會要求內政改革、攻擊腐敗的呼聲高漲。本劇運用海員的粗獷語言，批評海軍當局的用人不當和濫用威權，迅即獲得廣泛的共鳴，不僅在蘇瑞劇院 (Surrey Theatre) 首演時創造連演 150 場的記錄，接著又在柯芬園與德雷巷劇院輪流上演，同樣受到熱烈歡迎。

四、**紳士型通俗劇 (gentlemanly melodrama)**。愛德華·G·包華 (Edward George Bulwer, 1803–73) 的詩歌和小說在文壇極富盛名，他的朋友演員／經理麥克雷迪於是敦促他先後編寫了六個劇本，對話均極富文采，其中最成功的是《利希留》(*Richelieu*) (1839)，又名《陰謀》(*The Conspiracy*)。它呈現在法國路易十三時代，縱橫捭闔的主教利希留如何擊敗他的貴族對手，同時幫助他的受監護人得到他的情人。在鬥爭的過程中，當利希留發現他的

朋友們也都陰謀加害自己時，不禁傲然說道：「在偉大人物的統治之下，筆比劍更有力量」(Beneath the rule of men entirely great, the pen is mightier than the sword)。此話隨即在當時廣為流傳，現已普及全球。一般來說，由於包華劇本的文學水準，通俗劇獲得了大量中、上階級的觀眾。

本世紀另一個新興的劇類是諧擬劇或諧謔化的模仿劇 (travesty)。它的創始者詹姆斯・R・菩蘭諧，延伸了上個世紀亨利・菲爾定等人嘲諷的傳統，不過增加了新的特色。在應邀為維斯翠夫人的劇院編寫首演劇碼時，他將多年前在巴黎看過的一個演出，改編為《奧林匹克的狂歡》，劇情顯示天帝宙斯、天后、愛神、戰神等等，穿著祂們古典高雅的服裝，但玩著英國當時流行的撲克牌遊戲，同時飲酒作樂，打情罵俏。這個劇本長久沒有一個英國劇院願意嘗試，不料維斯翠夫人擔任劇中的「主要男孩」演出時，竟然大受觀眾歡迎。菩蘭諧受到鼓勵，於是繼續創作類似劇本，後來更改編 1700 年代的法國童話故事，其中第一個也是最好的一個是《長靴貓咪》(*Puss in Boots*)(1837)。故事略為：一個磨坊的老闆去世，他的兩個大兒子強行分佔了生財工具的磨坊和驢子，只把一隻名叫「僕廝」(Puss) 的貓咪交給么弟。老三懊惱無助之中，「僕廝」請求主人給牠一雙靴子和一個袋子，然後運用牠的慧詰與機智，贏得鄰國國王的好感，佔據了惡魔的城堡，最後讓牠的主人娶得了鄰國的美貌公主。本劇中的第三個兒子由維斯翠夫人飾演，從此確立了「主要男孩」在劇場的傳統，她也成為 1830 年代的色情偶像。

菩蘭諧先後編著了 23 個類似《長靴貓咪》的作品，主導倫敦劇壇近 20 年，一個當時的評論可以總結他的風格與成就：他能「讓觀眾心情愉快，微笑不斷。」可是從 1850 年代開始，一般觀感認為他的作品即使文采風流，但節奏太慢，更不合一般觀眾追求色情的口味。他於是逐漸退隱，沉潛於一向愛好的歷史與考古研究，並翻譯法國神話，配以詳實考證，學術價值極高。

除了上面介紹的幾個主要劇類之外，其它的劇類大都出於劇院經理的選擇或主動邀約，其中最重要的是查理・麥克雷迪發現的謝雷登・羅爾斯 (Sheridan Knowles, 1784–1862)。他的悲劇《虎父貞女》(*Virginius*)（1820 演

出）以公元前六世紀的羅馬為背景，呈現陰險邪惡的執政官阿皮斯 (Appius)，企圖佔有善良美麗的「貞女」(Virginia)，她寧死不從，他於是捏造證人、證據，讓法庭判她死罪，並迫使她正直愛國的將軍父親 (Virginius) 在法庭將她殺死。這場慘劇激起群眾公憤，執政當局最後將阿皮斯和他的同謀處死，並承諾設立護民官的制度保護平民。以上這個故事，英國在十七世紀就開始有不同版本的劇本出現，但羅爾斯的改編本具有兩個特色：一、它強調父女之間的親情，突出他們的苦難，尤其是父親在犧牲女兒時錐心泣血的悲痛。二、它模仿莎士比亞的文體，對話使用五音步輕重格的無韻詩。本劇在柯芬園劇院演出時 (1820)，獲得觀眾的激賞，羅爾斯於是繼續寫作，終身寫了 23 個悲劇及喜劇，獲得莎士比亞第二的美響。不過他的文字呆板，內容貧乏，早已幾乎被人遺忘。

麥克雷迪轉到乾草劇場後，選定題材，再度邀請愛德華・G・包華為他編寫了喜劇《金錢》(Money) (1840)。它首演長達 80 場，連以前很少涉足劇場的中、上階級人士也前來觀賞。《金錢》以當時英國為背景，人物都穿著和觀眾同樣的衣服。劇情略為：伊富林 (Alfred Evelyn) 勤奮聰穎，但受雇於商人越綏爵士 (Sir John Vesey)，待遇低微，前途黯淡。當他向表妹克麗拉求婚時，她基於對他的關心，反勸他去追求豪門富女，藉此得到發展機會。她同時說道：「匱乏、貧窮、今天擔心明天——那樣的婚姻！我見得太多了！永遠不要進去。」伊富林後來從遠親意外獲得一大筆遺產，他雇主的女兒喬稚雅 (Georgina) 在父親的慫恿下對他青眼有加，於是他們訂婚，後來他卻發現選擇錯誤，後悔不已，說道：「我貧窮時憎恨世界；現在我富有了，我輕視它！」(When I was poor, I hated the world; now I am rich I despise it!) 於是他花天酒地，浪擲了不少錢財。後來他在覺悟後假裝濫賭，讓喬稚雅感到他即將失去所有財產，於是開始對他疏遠。此時伊富林深深體會到貧窮固然令人寒酸困苦，但富有並不一定能給人滿足與快樂，於是主動與克麗拉重修舊好。本劇有一條輔線，其中一個鰥夫思念他剛剛去世的妻子，終日唉聲嘆氣。越綏的寡婦妹妹，很自然主動的對他挑逗，終於使他動情，締結連理。這條穿插輕

鬆活潑，與主線形成對照。本劇保有時尚喜劇的遺風，名小說家狄更斯看了
首演後，認為它充滿了真實又刻劃分明的人物；幾年以後他更肯定說這是葛
史密斯 (1728–74) 歡笑喜劇以來，英國最好的喜劇。不同的是，本劇以維多
利亞時代作背景，對它金錢至上的價值觀提出了批評；它生動的人物，以及
活潑的口語化對話更是前所罕見。《金錢》一直是十九世紀最受歡迎的劇本之
一，1999 年倫敦重新上演此劇，同樣獲得了熱烈的迴響，至今仍在英美兩國
各地經常上演。

10–4　莎士比亞：演出變遷及劇本出版

　　從十八世紀開始，莎士比亞就受到絕大多數批評家的讚美，經過這個世
紀末期浪漫主義的解讀和闡揚，莎士比亞更成為劇壇崇拜的偶像，任何人在
成為明星之前，必須首先是偉大的莎劇演員 (great Shakespeare actor)。很多浪
漫主義的詩人，像華滋華斯 (Worthworth)、柯立芝 (Coleridge)、雪萊
(Shelley)、濟慈 (Keats) 及拜倫 (Byron) 等人，都深信詩比散文是更好的劇場
文體，於是模仿前代，繼續用無韻詩寫作悲劇，但這些作品絕大多數都是「案
頭劇」，只能閱讀，難於上演。

　　至於莎劇本身，它們上演的次數一直超過其他作家的作品，在優良劇本
非常貧乏的十九世紀，莎劇巍然獨立，成為優良劇本的指標。但是在十九世
紀中，佈景愈來愈多樣，換景愈來愈頻繁，為了控制整個演出的時間，刪除
的對話也就逐漸增多，保留比重最大的則是主角的「獨白」，以便明星演員有
充分發揮的機會。在這種情形下，從十八世紀後半葉開始，為閱讀而出版的
劇本愈來愈多，以致魚目混珠，辨別原文真偽的「版本批評」(textual
criticism) 也應運而生，集其大成者是馬龍 (Edmond Malone, 1741–1812)，他
對莎士比亞的集解版 (Variorum Edition)，在他去世後出版 (1821)，共有 21
卷，成為後來一個世紀中的標準版本。

　　莎劇演出方面，兩大劇院之外，其它劇院也有特別的貢獻。首先，撒姆

耳·菲耳普斯 (Samuel Phelps, 1804–78) 經營沙德樂水井劇院 (Sadler's Wells Theatre) 長達 19 年 (1843–1862)，製作的絕大多數都是詩劇。除了六個非常次要的以外，他上演了全部莎士比亞的劇本，其中的《仲夏夜之夢》、《一報還一報》以及《安東尼與克利歐佩特拉》，更是兩個多世紀以來的首次重演。同樣重要的是，他完全依據第一對開版的劇本，拋棄了復辟時代以來所有的篡改。在佈景和劇服方面，他缺乏資金也不願追隨當時豪華精緻的風氣，但這樣反而接近莎劇原來演出的情況。同樣地，菲耳普斯無錢聘僱成名的演員，只能招收年輕上進的演員親自培養指導，不過由於他在文本的詮釋上品趣高超，他指導的演出都能獲得大量觀眾的衷心欣賞。

演員／經理查理·基恩 (Charles Kean, 1811–68) 主持公主劇院 (the Princess Theatre) 期間 (1850–59)，總共演出了 2,396 場，其中莎劇的演出就佔了 1,229 場。它們佈景豪華，力求歷史的正確性，服裝方面也是如此。他的做法受到一致的肯定，後來其它劇院的經營者只好盡量依循。別開生面的莎劇演員則是查爾斯·費克特 (Charles Albert Fechter, 1824–79)。他出生於倫敦，父母親都是法國人，他本是法國的著名演員和劇團經理，後來公主劇院慕名邀請他到倫敦表演，他演出《哈姆雷特》時 (1861)，運用紳士型通俗劇的風格，使用箱組佈景，臺詞和動作都相當寫實，使整個演出非常接近當代生活，首演連續了 115 場，非常成功。

長久以來沒人能夠確切知道莎士比亞時代的劇場樣貌，直到當時劇場之一的天鵝劇場 (Swan Theatre) 的繪圖，被人偶然發現出版 (1888)，後來貝克教授 (Harley Granville Barker, 1877–1946) 和威廉·坡額爾 (William Poel, 1852–1934) 等人成立了「伊麗莎白舞臺協會」(The Elizabethan Stage Society) (1895)。坡額爾是演員兼劇場經理，他在演出《第十二夜》等莎劇時，企圖重建莎士比亞的舞臺，讓演員穿著那個時代的服裝，使用穿著劇服的助手來揭開舞臺上方的帷幕和搬動家具，還讓觀眾坐上舞臺藉以顯示他們與演員的密切關係。總之，坡額爾為英國的莎劇演出開闢了新路，不久歐陸還有人將類似的作為擴展到所有的戲劇。

10-5 《劇院管理法》與戲劇中心的形成

1737 年制定的執照法，引起的紛爭始終層出不窮，國會下議院於是成立了戲劇文學委員會 (the Select Committee on Dramatic Literature) (1832)，它經過研討後指出，戲劇演出如果能夠公平競爭，會有利於它的發展和進步，於是建議國會允許所有小型劇院上演合法戲劇的權利。再經過多年的辯論，國會通過了《劇院管理法》(the Theatre Regulation Act) (1843)，授與皇室、國務大臣，以及地方政府核發劇場執照的權力，實際上等於廢除了劇場的壟斷制度。本法同時規定，除非為了保持善良風俗及公共秩序 (for the preservation of good manners, decorum or of the public peace)，宮務總管大臣不可禁止任何演出。這個條款固然限制了他的權力，但其屬下負責審查劇本的官員，對這個條文的解釋卻寬嚴不一，有人甚至連地獄 (hell)、天堂 (heavens)、大腿 (thigh) 以及稱呼女人為「天使」(an angel) 這樣的文字都要求從劇本中剔除。類似的問題引起不斷的紛爭和困擾，於是再經過一個世紀的論辯，國會終於通過新法 (1968)，限制政府只能制定為了保護觀眾「身體安全或健康」(physical safety or health) 的法律，如設置安全門及緊急通道等等。此法頒行後不久，倫敦舞臺就出現裸體演員的公開演出。

《劇院管理法》通過時，倫敦共有 23 個劇院，大都集中於西區 (the West End)。在十七世紀時，當時倫敦的舊社區人滿為患，於是開發它西邊的農牧地帶，一般公私機構和富有人家都樂意遷移此處，因為它在上風處，可以避免汙濁的空氣，同時交通也比較順暢。隨著英國國勢的興盛，西區人口不斷增加，法律、傳播、服飾、餐飲等服務業隨之跟進。但後來霍亂流行 (1854)，當地的一個公共水源經鑑定為疾病源頭，富人於是紛紛遷離，將他們的房地產以低價租、售，許多音樂廳、酒店、妓院趁機搶入，戲院隨後也在此興建，尤其集中於蘇豪區 (Soho)。它原來是富人的狩獵場，在打獵時吆喝「蘇、和」(so, ho!)，故此得名。

1860 年以後，英國經濟快速繁榮，觀眾人數大量增加，蘇豪區又開始興

▲倫敦德雷巷劇場 (1841)

建新的劇院，到了 1870 年增加到 30 個，它們大都有不同的訴求對象，貴族、中產和勞工階級可以各取所需。原來有專利權的三個劇院中，德雷巷劇院的節目偏重音樂劇，柯芬園偏重歌劇，乾草劇院則是話劇中心。這種各自分佔一隅的情形，一直維持到現在。

相對於「西區」的是「東區」(the East End)，它在倫敦市區的東邊，南邊是泰晤士河。遠從都鐸王朝時代，「東區」就有碼頭和皇家海軍的船塢，後來更增加了很多工廠。十七世紀以後，從外省來的工人和外國來的移民大都在這裡工作、居住，他們一般都沒有文化水準與專業技能，工資收入比較低微。為了為他們提供娛樂，這裡在 1828 到 1840 年之間有七個大型劇場，規模與西區的劇院旗鼓相當；此外還有音樂廳 (music hall)，其數量長久高居全國第一，可是當西區在 1860 年代興建新的劇院和音樂廳時，東區不僅沒有跟進，而且連原有的劇院也紛紛關閉，造成西區獨大，成為倫敦人暱稱的「劇壇」(The Theatreland)。

10-6 十九世紀下半葉的劇院情況

在本世紀的下半葉，英國的政治大致安定，國會的改革依循既定的軌道前進，選民基礎逐漸擴大，下議院取得主導政策的地位。由於工商業快速發展，英國在 1850 年代已經成為世界上最富強的國家，在 1860 年代成為世界第一貿易大國，在 1880 年代更獨佔世界貿易的四分之一。它的人口從世紀初只有 1,100 萬，到了世紀末快速增加到 3,700 萬。倫敦作為政治首都、工商業

及金融中心，人口增加更為迅速：在 1750 年人口約為 68 萬，此後概數為：
1800 年 90 萬，1809 年 100 萬，1831 年 165 萬，1843 年 200 萬，1850 年 235
萬，1860 年 300 萬，1880 年 470 萬，1890 年 551 萬，1901 年 650 萬。因為
人口迅速增加，倫敦市區不斷擴大。在古羅馬佔領的時代，興建的「城市」
(City) 範圍僅約一平方英里，四周城牆環繞，後來逐漸成為金融中心。政府
機構所在地的西敏寺區約四平方英里，以及環繞它們的一些住宅區和商業區，
但是到了十九世紀中葉時，倫敦市的面積已經擴大到約 117 平方英里。

在這個基本上安定繁榮的時代裡，它的演員／經理像上半個世紀的同行
一樣不斷改革創新，例如瑪麗・威爾頓 (Marie Wilton, 1839–1921) 租下一個
衰落的小劇場 (1865)，將它改名為威爾斯王子劇院 (Prince of Wales' Theatre)，
重新裝潢，開幕之日更擺設玫瑰、鋪上紅地毯，使劇院顯得體面溫馨，許多
從來不上劇院的貴族人士，因此都成為它的常客。此外，劇場中以前任人走
動的「池子」(pit)，有的劇場後來放置了廉價的長凳，但威爾頓現在改為前
座區 (stalls)，放置舒適軟墊的單人座位，分別加以編號，因此可以預先定座，
給予觀眾很多方便。一般來說，很多蘇豪區的演員／經理分別在自己的劇院
進行了改革，成果展現在各個層面，最後形成今天歐美劇場最盛行的運作方
式。

就節目的製作來看，最重要的改變來自長演 (long run)。在《黑眼蘇珊》
意外創造了連演 150 場的記錄 (1829) 以後，長演很快變成很多劇團的目標，
它們首先選擇觀眾可能喜歡的劇碼，其次進行長期的認真排演，然後到倫敦
之外的一個城市公開演出，稱為「試演」(out-of-town tryout)，觀察觀眾的反
應，據以改正演出中的缺失，最後才回到倫敦演出。在推動這些步驟的同時，
還要有計畫的宣傳，把演出當成一個商業產品，希望能夠獲得豐厚的利潤。
當時鐵路交通在英國已經相當發達，一齣戲如果在倫敦初演成功，還可以帶
著全套的演員、服裝、佈景和宣傳資料，到各地巡演。越來越便利的交通，
甚至使這種演出成為國際化的活動。地方原有的劇團難以抗衡，大多數只好
關門大吉。長演應劇本的角色找尋合適的演員，組團集中排演，戲散後團員

各奔前程，過去的長期聘用制度隨著停止。同時，既然是隨戲選人，演員也不必再專攻一種終生不變的「戲路」。

長演同時還促成劇本版權權利金 (royalty) 制度的逐漸建立。在十九世紀早期，劇酬在首演時先行支付，實際數額與演出場次無關，後來雖也考慮到演出場次的多寡，但能夠獲得 300 鎊的劇作家寥寥無幾。在 1860 年代長演越來越盛之時，劇院經理亟需賣座的劇本，當時最成功的劇作家狄翁‧博西國 (Dion Boucicault, 1820–90) 於是和他們協議，按照演出的場次數目付酬，結果雙方得益。但是一般來說，獲得這種待遇的終究不多，更嚴重的問題是國際盜版：一本成功的創作在另一國家翻譯或略微改頭換面後，就可以不受任何版權限制，在很多國家暢行無阻。法國文豪雨果深受其害，於是多方呼籲奔走，終於促成《國際版權協定》(The International Copyright Agreement) 的產生 (1886)；因為簽署地點在瑞士的伯恩 (Berne)，所以也稱為《伯恩公約》(The Berne Convention)。最初簽署國家很少，後來愈來愈多，內容也經過多次修訂，主要目的除了維護作者權益外，對版權的規定也更為周密。伯恩公約組織最後成為聯合國組織的一部分 (1974)，參與單位在 2014 年有 168 個，其中 167 個是聯合國的會員國，另一個是梵蒂岡教廷。

自從版權法施行後，編劇也變成一種可以名利雙收的職業。長演的劇碼既是精心製作的藝術品，也是觀眾進劇場的目的，因此無須其它的小戲或雜耍來增添熱鬧，劇院每次只專演一齣戲，為時約兩、三個小時，於是逐漸成為常態。這種做法既可以減少劇院的開支，也縮短了觀眾看戲的時間，兩蒙其利，因此很快就普及到全世界。

佈景方面承續以前的趨勢，注重正確的歷史原貌，不過現在劇院數量增加，它們更是彼此競爭，踵事增華。例如在早期，一直是通俗劇中海事劇演出中心的沙德樂水井音樂廳，在執照法從寬解釋後的次年，就建立了可以儲水高達九萬噸的兩個水塔，以便製造瀑布或海戰的場面。後來這個劇院沒落，撒姆耳‧菲耳普斯以低價租用，自任經理 (1844–62)，專演詩劇，有次上演莎劇《仲夏夜之夢》(1853)，他在舞臺前方罩上半透明幕 (scrim)，讓後面的演

出有夢境般的朦朧之美；他還在佈景後面懸掛透視幕（或稱西洋鏡）(diorama)，讓劇中場景可以很容易的從森林的一處換到另一處。在同一時期，其它劇院中通俗劇的佈景變化也不遑多讓：既可以是浪漫氣氛下的廢墟、山巒、森林、泉澗或荒野，也可以是安寧的鄉村、教堂的尖頂或收割的田野，然後它們受到大自然的衝擊或惡徒的侵擾，就會發生驚人的變化，如堡壘被炸、森林失火或鬼魂穿越看似堅固的牆壁等等。

在本世紀的晚期，奧古斯都・哈瑞斯 (Augustus Harris, 1852–96) 經營德雷巷劇院期間 (1879–96)，雇用了當時最優秀的技術人員和佈景畫家，可以製造各式各樣的舞臺效果，例如在《賓漢》(Ben Hur) 中的賽車，或鐵軌上兩個火車頭對撞等等。為了製造這些效果，並且減少換景時間，他裝置了當時最先進的舞臺，包括：一、旋轉式舞臺 (revolving stage)：在舞臺上面放置一個可以轉動的圓盤，將它分隔為兩、三個部分，每個部分都事先裝好一個佈景，依劇情變化，就把那部分轉向觀眾。二、升降式舞臺 (elevator stage)：把舞臺的全部或一部分裝設成升降機，分為兩、三層，每層安排好一個場景，依劇情將它升起或降下。三、滾轉平臺式舞臺 (rolling platform stage)：在舞臺側翼的平臺上裝好佈景，換景時將它移到舞臺中央，再將那裡原有的佈景移到另一側翼。

十九世紀的舞臺燈光隨著科技的發明，一直在不斷更新。煤氣燈 (gaslight) 發明後，倫敦就有劇院在 1803 年首次試用，在 1817 年正式使用，在 1840 年代已經非常普遍，從此整個舞臺可以獲得足夠的照明。1850 年代發明的煤氣板 (gas table)，讓所有煤氣管線都集中於這個板桌，上面有轉動的活門，可以控制輸出煤氣的多寡，因此可以決定燈光的強弱。1826 年發明的灰光燈 (limelight)，可以產生一道極為強烈的光束，十年後就被用來突出舞臺上的重點人物或景象。最後，在電燈發明後，倫敦劇院在 1880 年代普遍使用電燈，開始了今天仍在使用的燈光制度。

煤氣燈、灰光燈與電燈的使用，對整個演出發生巨大的影響。以前的照明由蠟燭或油燈提供，最亮的地方在舞臺前緣的中間，演員表演時一般都會

移動到這個區域，其他的演員則自動向左右閃開。為了讓觀眾看得清楚，演員的表演往往相當誇張。現在整個舞臺都可以有充分的照明，表演可以在舞臺任何位置進行，演出的動作表情可以更為細緻，劇服、佈景及化妝等等也需要注重細節，甚至連門環都可以轉動。此外，以前在演出進行中，需要專人增加光源燃料及減除燈芯 (wick)，現在無此必要，演出不再受到干擾。這一切都對寫實性的表演提供了必要的先決條件。

亨利·歐溫 (Henry Irving, 1838–1905) 在擔任蘭馨劇院的經理期間 (1878–1902)，首次將舞臺燈光變成藝術。他熄滅觀眾區的燈光，讓他們的注意力集中於舞臺；他廢止了使用舞臺前緣的腳燈 (footlight)，讓舞臺只有佈景和演員，也讓舞臺的照明更加自然；他講求燈光的顏色和陰影，可以運用它們來製造氣氛。為了檢驗效果，他增加了燈光排練，在 1889 年的一次排練中，他動員了 30 個煤氣燈光人員，和八個灰光燈人員。如此運用舞臺燈光的人不在少數，歐溫也不是最早的一人，但值得我們注意的是：在觀眾區有照明的年代，觀眾和演員可以有雙向溝通，互動密切；現在演員看不到觀眾，很容易成為有往無來的單行道。

10-7　十九世紀下半葉的戲劇

在本世紀的後半葉，英國的戲劇大體上延續著前半葉的類型，只是更為傾向感官之娛，具有深刻思想內涵的作品寥若晨星。在通俗劇方面，經過了半個世紀的模仿，英國終於產生了自己的泰斗：狄翁·博西國。他生於愛爾蘭，年輕時就開始演戲 (1837)，接著寫出了處女作，由外省一個小劇院演出 (1838)，倫敦的柯芬園劇院隨後更演出了他的《倫敦保證》(London Assurance) (1841)，相當成功。他以稿酬所得，到巴黎劇場觀摩演出 (1844–48)，充分掌握了巧構劇 (the well-made play) 與通俗劇的編劇技巧，隨後他將自己的作品提供給查理·基恩演出，密切觀察觀眾反應，學得了更多的編劇訣竅。經過這段自己主導的歷練，他以編劇、演員和製作人的身份，縱橫英、

美兩國長達半個世紀。他去世時，紐約時報在訃聞中讚揚他是「十九世紀中最為引人注目的英文劇作家」(the most conspicuous English dramatist of the 19th century)。

博西國終身編寫了 150 個以上的劇本，絕大多數都是通俗劇。他固然套用這個劇類的公式，但至少展現了三個特色：一、情節中充滿了欺詐、色情、打鬥甚至殺人放火的事件，並且配合驚心動魄的景觀，例如在《黃昏之後》(*After Dark*) (1868) 中，男主角被壞人綁在鐵軌上，火車從遠方伴隨車聲和笛聲駛進舞臺，但在千鈞一髮之際，女主角將他鬆綁救出，火車隨即在進入舞臺後剎車停止。二、題材大多與首演地區的歷史或現狀有相當關係，涉及的地方問題都能引發媒體的討論，增加了劇本的知名度和吸引力。三、對話都運用當時日常的語言，但比較簡潔流暢；他以愛爾蘭為題材的劇本中更加進了一些當地的方言，添上了地方色彩。

博西國一度長期居留美國 (1854–60)，其間他最成功的作品可以用兩個劇本代表（參見第十三章）。為了他故鄉的觀眾，博西國有兩個傑出的通俗劇是以愛爾蘭為背景，呈現他們如何反抗英國殖民政府的統治。其一是《接吻的愛媧》(*Arrah-na-Pogue* 或 *Arrah of the Kiss*) (1864)。愛媧有次將一份祕密文件，透過接吻的方式傳遞給反抗軍，從此獲得了「接吻的」的譚名。劇中最後一場，她的情人雄恩 (Shaun) 受到情敵誣陷被英軍判處死刑，囚於監獄。愛媧探監被拒後，在城堞上對著監獄高歌，雄恩聽到後偷出牢房，爬上結冰的城牆向她接近，隨時可能跌下摔死。一再糾纏她的壞蛋趁機要索：她若是繼續拒絕他，他將敲響警鐘。她於是和他纏鬥，驚險百出，雄恩趁機到達城堞，將壞蛋丟下城牆。帶著寬赦令的官員適時趕到，全劇在皆大歡喜中落幕。

更為傑出有名的是《少傻愣》(*Shaughraun*) (1874)。劇名是愛爾蘭的方言，意為流浪漢 (vagabond)，是劇中一個角色的譚名，年方 18 歲，但首演時由 54 歲的博西國親自扮演。本劇劇情略為：一對富有又善良的兄妹，數度遭到一個壞蛋的誣告和追殺，他們的童年好友少傻愣每次都能幫助他們化險為夷，最後促成他們兄妹都能和情人締結良緣。本劇節奏輕快，少傻愣言行似

▲博西國（左）在《少傻愣》中飾演男主角 (1875)。© Mander and Mitchenson University of Bristol / ArenaPAL

乎笨拙，卻能屢次拯救好人，讓觀眾有意外的驚喜。有次他遭壞人開槍，立即倒地裝死逃過一劫，但他母親並不知情，於是在悲痛中為他舉行了愛爾蘭式的喪禮，備顯滑稽怪誕，同時也插進了地方色彩。

狄翁‧博西國以後，編寫通俗劇的作家很多，動輒百齣以上，但絕大多數只是剽竊之作。比較傑出的作品中，《鐘聲魅魂》(*The Bells*) (1871) 凸顯了罪人心理，相當罕見。它由路易斯 (Leopold Davis Lewis, 1828–90) 從法文的《波蘭的猶太人》(*Le Juif polonais*) 改編，故事略為：在 15 年前的聖誕節深夜，法國北部一個旅館的主人馬西斯 (Mathias)，為了劫奪一個波蘭猶太旅客的銀幣將他殺死，然後在石灰窰中焚屍滅跡，過程中不時從遠處傳來教堂的悠揚鐘聲，使他後來每次聽到鐘聲就會精神失常。但是因為他狡猾謹慎，一直逍遙法外，後來更成為村長。近日為了獲得更多保護，他安排美麗的女兒與一個清寒的經理官戀愛。劇情從他們準備婚禮開始，然後婚禮結束，新人進入洞房。馬西斯獨處時做了一夢，夢中他在法庭受審，場面盛大，氣氛嚴肅詭異，他在驚恐中死去。次日眾人發現他的屍體，歸因於他在婚禮中飲酒過度，全劇就此落幕。本劇由亨利‧歐溫擔任主角首演，獲得盛大成功，奠定了他在倫敦首席演員／經理的地位。此後他經常重演此劇，總計約有 800 場，是他商業上最成功的角色。

另外一個非常成功的通俗劇是《銀礦王》(*The Silver King*) (1882)，作家是亨利‧亞瑟‧鍾斯 (Henry Arthur Jones, 1851–1929)。他終身寫了約 90 多個劇本，本劇係與荷爾曼 (Henry Herman, 1832–1894) 合作，劇情略為：丹福 (Denver) 到瓦爾 (Ware) 家造訪時，正在行竊的強盜將瓦爾開槍射死，丹福立即應聲倒在屍旁，強盜用氯仿使他昏迷後逃逸。丹福醒來後神智恍惚，以為自己就是兇手，於是在妻子幫助下逃亡，但他搭乘的火車意外失火，好幾位旅客被燒得面目全非，他被認為就是其中之一。其實他隻身逃到美國，在內華達州開設銀礦致富後，回到倫敦查獲真正兇手，使他終於獲得應有的懲罰。本劇後來風行全球各地，演出場次數以千計。當時著名的批評家威廉‧阿契爾 (William Archer, 1856–1924) 認為它是「現在英國通俗劇中最好的。」

10-8 音樂喜劇、新諧擬劇以及音樂廳的娛樂

英國在 1860 年代引進了法國的喜歌劇 (comic opera)，但無論是翻譯的版本或模仿的創作，演出的水準均不夠成熟。有鑑於此，編劇家威廉·吉伯特 (William S. Gilbert, 1836–1911) 與作曲家亞瑟·蘇利文 (Arthur Sullivan, 1842–1900) 在 1870 年代開始攜手合作，不僅提升了它的品質，而且開創了長達 20 年的盛況，成為今天盛行於英、美兩國音樂劇 (musical) 的前驅。

由於天份和家庭環境，他們兩人在年輕時就在自己的專業領域獲得了堅實的基礎。吉伯特的父親是海軍醫生，他在文法學校時就為學校的演出編劇，在 1863 年就有作品在職業性的劇場演出，終身寫了 23 個歌劇以及默劇。父親是軍樂隊隊長的蘇利文，8 歲就能演奏樂隊所有的樂器，成年後進入皇家音樂學院就讀 (1856–58)，繼而到德國深造，受到孟德爾頌 (Mendelssohn) 音樂的影響。他畢業後回英 (1861)，在教堂擔任風琴演奏以及編制聖歌，同時還經常應邀寫歌、配樂、創作芭蕾舞曲及歌劇。

兩人既各有所長，偶然合作製作了一個音樂性的諧擬劇《塞斯比斯》(Thespis)，又名《天神老了》(The Gods Grown Old) (1871)，劇中這位希臘的第一位演員，帶領他的劇團登上奧林匹克山，他們和年紀老邁的天神宙斯、戰神、愛神和智慧女神等神祇交換身份後，開始統治世界，並且以新取得的身份調情作愛，最後天下大亂，宙斯回來後將這些希臘演員驅返人間。本劇演了 63 場，相當成功。接著舞臺經理人理查·多伊利·卡特 (Richard D'Oyly Carte) 邀約兩人編製一個短的輕歌劇，也非常成功 (1875)。此後三人組成公司，合作將近 20 年 (1878–96)，製作了 13 齣新的輕歌劇，佳作連連。

這些作品中最早也最著名的是《皇家軍艦圍裙》(H.M.S. Pinafore) (1878)，又名《愛水手的女妞》(The Lass that Loved a Sailor)。本劇分為兩幕，劇情略為：軍艦水手瑞克斯勞 (Ralph Rackstraw) 熱愛艦長的女兒約瑟芬 (Josephine)，但因階級懸殊不敢啟齒。約瑟芬的父親希望她嫁給海軍部長約瑟夫爵士 (Sir Joseph Porter)。接著約瑟夫帶著表妹及其他家人來艦，奢談大

家都為皇家服務，不分階級一律平等。瑞克斯勞受到鼓勵，與約瑟芬相約在夜晚私奔，但被艦長發現，對他們破口大罵，中間夾帶禁用的咒語「該死」(Why, damn)，結果遭到禁閉。此時艦長的祕密情人老護士吐露出祕辛：她多年前將兩個嬰兒錯換，瑞克斯勞其實出身良好，艦長才出身寒微。部長知道後令兩人交換地位。原來的艦長降為水手後，很樂意地娶了老護士；他的女兒則嫁給瑞克斯勞，部長本人也娶了他的表妹，皆大歡喜。

以女工穿的「圍裙」(Pinafore) 作為英國皇家軍艦的名稱和劇名，暗示劇情的輕鬆。本劇以幽默的臺詞和 25 支動聽的歌曲，揶揄英國的海軍階級制度、愛國情操以及政黨政治等等，但都避重就輕，點到為止。結果是各類觀眾在娛樂之餘還可得到其它的滿足：智力高的認為本劇旨在諷刺，中產階級慶幸社會秩序安然無恙，勞動階級則體會到底層人民的勝利。本劇由吉伯特指導佈景、服裝的設計，並親自排演，嚴格要求演出的整體效果。蘇利文則指導音樂，風格乾淨俐落，前所未見，他還組織了 600 個人的合唱團搭配。本劇連演了 571 場，在此以前，只有一個歌劇超過這個記錄。它的盛名傳到美國後，各地約有 150 個劇團做了盜版演出。

他們後來合作的作品大致與本劇相同，不外動聽的歌曲配合離奇的故事，劇情充滿懸宕，在幾乎山窮水盡之際，突然柳暗花明。兩人最後合作的作品是《偉大的公爵》(*The Grand Duke*) (1896) 及《獵財者》(*The Fortune-Hunter*) (1897)，觀眾反應不佳，兩人更因財務問題分道揚鑣，但他們的合作，在形式與內容上，都直接影響到整個二十世紀英國的音樂劇。

上面提到菩蘭諧編著的諧擬劇，從 1850 年代開始逐漸沒落，取代他的主要作家是布蘭卡 (E. L. Blanchard, 1820–89)。他的第一個劇本《傑克和豆莖》(*Jack and the Beanstalk*) (1844)，呈現孤兒傑克攀緣豆莖，到達高空中的巨人城堡，取得大量金幣交給他的寡母。傑克是劇中的「主要男孩」，由女演員反串，穿著男裝飾演。她攀緣豆莖的過程，提供很多展現美麗身材的機會，因此受到觀眾的歡迎。布蘭卡後來成為德雷巷的駐院編劇長達 36 年 (1852–88)，編寫的諧擬劇包括膾炙人口的《長靴貓咪》、《美女與野獸》、《大拇指湯姆》、

《灰姑娘》、《水手辛巴達》(*Sindbad The Sailor*)、《睡美人》、《白雪公主》、《阿拉丁神燈》（有時連結《天方夜譚》中其它的故事）、《小紅帽》以及《圓桌武士》等等。

德雷巷劇場之外，歡樂劇院 (the Gaiety Theatre) 同樣是諧擬劇的據點。它於 1868 年興建，座位約有 2,000 個，投資人荷林瑟德 (John Hollingshead, 1827–1904)，就是上面提到的《塞斯比斯》(*Thespis*) 的製作者，但他自認是「有執照的販賣大腿和短裙的販子」(licensed dealer in legs, short skirts)。他製作的劇目包括《阿里巴巴》(*Ali Baba*) (1872)、莎劇《安東尼與克利歐佩特拉》以及《四十大盜》(*The Forty Thieves*) (1882) 等等。它們的「主要男孩」大多由內利‧法倫 (Nellie Farren, 1848–1904) 扮演。她出生於戲劇世家，7 歲登臺演戲，16 歲正式開始了職業生涯 (1964)，能歌善舞，參加數個劇院各種劇類的演出，累積了豐富的經驗。從 20 歲開始，她加入「歡樂劇場」長達 25 年，成為倫敦最著名的女演員。

歡樂劇院作家中最多產的編劇是亨利‧J‧拜倫 (Henry James Byron, 1835–84)。他從 1850 年代就開始為很多劇院編寫諧擬劇，諷刺當時著名的文學作品與歌劇，對話中充滿了俚俗的黃色雙關語，同時讓他的「主要男孩」服裝緊身單薄，盡量暴露她們的胴體，藉以滿足觀眾對色情的畸戀。

對諧擬劇貢獻最多的當首推愛德華茲 (George Joseph Edwardes, 1855–1915)。他在職業生涯的 30 年間 (1875–1915)，先後管理了幾個劇院。他接掌歡樂劇院後 (1885)，初期製作大都是「新諧擬劇」(new burlesques)。舊有的大都是獨幕短劇，套用既有的歌曲片段，演出不到一個小時，他現在將劇本擴張到兩至三幕，請人編寫新的歌曲，劇目包括《牧童捷克》(*Little Jack Sheppard*) (1885)、《科學怪人，或吸血鬼的受害者》(*Frankenstein, or The Vampire's Victim*) (1887)、《現代卡門》(*Carmen up to Data*) (1890) 以及《唐璜》(*Don Juan*) (1892) 等等。它們的「主要男孩」一般都由內利‧法倫飾演，不僅在劇院非常成功，還經常在英國外省和美國、澳洲演出，同樣受到明星式的歡迎。從 1891 年起，內利‧法倫因為腿部傷痛，逐漸淡出舞臺，最後愛

MISS NELLIE FARREN, WHOSE BENEFIT TOOK PLACE AT DRURY LANE ON THURSDAY
From a Photograph by W. and D. Downey, Ebury Street

▲以扮演「主要男孩」成為倫敦著名女演員的內利・法倫，最後在德雷巷劇院舉行
了告別演出。© Look and Learn / Illustrated Papers Collection / Bridgeman Images

德華茲為她安排了一場告別演出 (1898)，德雷巷劇院的 3,000 個座位全部滿座，節目長達六小時，幾乎所有倫敦劇壇的著名男女演員、歌舞者以及歌隊隊員都輪流表演他／她們的拿手絕活。這場演出為她籌集了 7,000 英鎊的退休金。

隨著內利・法倫的淡出，愛德華茲只好獨當一面，他感到時代風氣的轉變，嘗試製作了《歡樂女郎》(*A Gaiety Girl*) (1893)，結果大受觀眾歡迎，於是繼續製作了《商店女郎》(*The Shop Girl*) (1894)、《我的女郎》(*My Girl*) (1896)、《馬戲團女郎》(*The Circus Girl*) (1896) 以及《逃逸女郎》(*A Runaway Girl*) (1898) 等等。愛德華茲稱呼它們為喜歌劇 (comic opera)，後來又稱它們為音樂喜劇 (musical comedy)，因為它們基本上是喜劇，但在演出時穿插了很多歌曲和舞蹈。這一系列的作品展現很多新的內涵：對當時的風尚只作輕微的挪揄；使用新編的音樂而不是連綴既有的曲調；女演員不再穿著單薄，而是當時最時髦的款式；最後，還有由年輕、豔麗的女郎們所組成的歌隊，暱稱「歡樂女郎」(Gaiety Girls)，不過，她們都彬彬有禮，舉止優雅，有的後來成為重要演員，有的則嫁給權貴和巨賈。

也許是為了平衡以上的女郎音樂劇 (girl musicals)，歡樂劇院還製作了一系列以男孩為中心的音樂劇，如《傳信男孩》(*The Messenger Boy*) (1900) 及《兩個頑皮男孩》(*Two Naughty Boys*) (1906) 等等。總之，喬治・愛德華茲君臨倫敦劇壇近 30 年，徹底改變了英國音樂劇的風貌。由於他的音樂喜劇引起別的劇院紛紛模仿，盛行了一個多世紀的諧擬劇逐漸失勢，最後只剩下德雷巷鼎力支撐，但至一次大戰時終於難以為繼。戰後不久又有電影興起，德雷巷只有在耶誕節偶然上演，保留著它的流風餘韻。

另一種演出通俗音樂的場所是音樂廳 (music hall)。在農業時代，英國鄉村大都有酒吧 (public house，簡稱 pub)，鄉親在這裡飲酒相聚。1830 年代，有的酒吧變成沙龍酒吧 (saloon bars)，客人繳費之後，除了飲酒之外，同時可以在沙龍中觀賞歌唱、舞蹈或雜耍等等娛樂。坎特伯里廳 (the Canterbury Hall) 被公認是第一個具有現代意義的音樂廳，它從 1852 年開張營業，功能

與一般劇場無異，只是這裡的觀眾可以環桌而坐，飲酒抽煙，行動比較自由。到了 1870 年代，作曲家與歌唱者往往互相搭配，發展特色，提高聲譽，如同今天流行歌曲的情形。因為獲利豐厚，新的音樂廳如雨後春筍，在 1865 年有 32 個，每個的座位數量在 500 至 5,000 之間，少於此數的尚不計算在內。音樂廳在 1878 年到達巔峰，大的有 87 個，小的有 300 個。

有很多音樂廳提供聲色犬馬的娛樂，其中最流行的是「活人圖畫」(tableau vivant / living picture) 和「馬褲角色」(breeches parts)。活人圖畫是用一群美女的軀體組成一幅有名的圖畫，在一段時間內靜止不動，藉以規避法律的限制，同時提供觀眾欣賞的時間。這些圖畫還可以串連起來呈現一個故事，如「仙女沐浴」及「狩獵女神」等等。這些參與的美女穿著愈來愈單薄貼身，在十九世紀規範嚴肅的社會環境中，成為一種廣受歡迎的色情娛樂。至於「馬褲角色」，基本上就是 1830 年代的「主要男孩」，不過現在除了女扮男裝、吸引男性觀眾之外，還有女演員裝扮成英俊的男士吸引女性觀眾，其中最著名的是約思姐‧個麗 (Vesta Tilley, 1864–1952)。她縱橫英、美舞臺 40 年，在做最後一次演出後 (1920)，有將近 200 萬人簽名向她致敬。類似個麗的女性演員很多，雖然相形見絀，但仍然廣受歡迎，有的在去世時有 10 萬人送別。一次大戰中很多音樂廳遭到摧毀，戰後不久又有電影興起，音樂廳的原址紛紛改建，它的光輝於是隨著日不落帝國的盛世黯然消退。

10–9 喜劇和鬧劇

英國十九世紀的喜劇不多，具有文學價值的作品更寥寥無幾，不過它在兩方面為後來的喜劇奠定了基礎：它開始注重當時的社會問題，並且確定散文是創作劇本的適當工具。這位先驅的劇作家是 T‧W‧羅伯盛 (Thomas William Robertson, 1829–71)。他出身外省梨園世家，年輕時就參加演出，並且改編了三個法國劇本，先後公開上演。他在家族劇團瓦解後，隻身到倫敦謀生，後來認為劇本應該真實反映當代社會，於是再度編劇，可是因為題材

前所未見，沒有劇場願意演出。後來幸好上述的瑪麗・威爾頓 (Marie Wilton) 開始她的演員／經理生涯，於是嘗試演出了他的《社會》(*Society*) (1865)，成功後又一連串演出了《我們的》(*Ours*) (1866)、《階級》(*Caste*) (1867)、《劇本》(*Play*) (1868) 以及《學校》(*School*) (1869) 等劇。這些劇本的英文劇名都只有一個單字，意味它涉及的不是一人一事，而是普遍的現象。

羅伯盛的這些喜劇，都呈現中、下階級的家庭生活，經常有燒茶、飲茶、拿牛奶、準備布丁等場面，他的劇本因此被稱為「杯碟劇」(cup-and-saucer drama)。他寫的對話是這些人物日常講話的文字與語氣，他在排演時一絲不苟，嚴禁演員使用通俗劇中那種誇張的抑揚頓挫。這一切和觀眾的生活非常接近，使他們倍感親切。在他以前不是沒有散文劇，但人們多少懷疑它是否不及莎士比亞的無韻詩，或復辟時代的英雄格式雙韻體，現在隨著羅伯盛劇作的廣受歡迎，散文確定成為後來普遍的戲劇語言。

羅伯盛劇本中最為人稱道的是《階級》，劇名的英文原文 "*Caste*" 一般都特指印度的種姓階級，它與生俱來、終生不能改變。現在用它作為劇名，意在藉此凸顯英國那時階級之間的鴻溝。劇情略為：貴族喬治・達若儀 (George D'Alroy) 愛上美麗端莊的女伶逸嗇・艾麗絲 (Esther Eccles)，後來祕密結婚。他的母親是位嚴肅的女侯爵，初次遇見她的窮酸親戚後，不禁憤怒驚詫交集，拒絕和他們往來。後來喬治奉令去印度服役，不久傳來他的死訊，他預先留下的贍家費用卻已被逸嗇酗酒的父親耗盡，她只好帶著嬰兒與妹妹波麗 (Polly) 同住，並且重返舞臺謀生。女侯爵想要用接濟之名交換她的孫子，但遭到拒絕。這時喬治突然現身，不僅夫妻重聚，他母親也可能接納那些貧賤的親戚。

英國社會對階級制度的態度，在劇中有明確的呈現。喬治的好友華推 (Captain Hawtree) 在警告他不要和女伶結婚時說道：「階級！階級的無情的法律！這個適合社會的優良法律，要求同類相配，如同禁止長頸鹿愛上松鼠。」波麗的男友山姆 (Sam Gerridge) 也有同樣的認知，認為人生旅程如坐火車，買二等票的旅客不准進入頭等車廂。這兩人代表的態度在劇中受到批判與揚

棄，不僅喬治毅然與他的
愛人結婚，連山姆後來也
和波麗訂婚。對於這個社
會劇，蕭伯納 (George
Bernard Shaw, 1856–
1950) 稱讚它是一個「劃
時代」(epoch making) 的
作品。

　　在羅伯盛以前，舞臺
佈景並不重視寫實逼真，

▲羅伯盛最為人稱道的作品《階級》

例如一個房間擺設的椅子數量，取決於有幾個演員需要坐下，他反對這個傳
統，在自己的劇本中對佈景有詳細的描寫。在他以前，編劇在交出劇本以後
就無法掌控它的演出，但他卻堅持自己主導佈景、服裝和排演。由於他的劇
本都設定在室內，隨著他的成功，「箱組」佈景不僅愈益盛行，而且愈益寫
實。整體看來，羅伯盛在佈景、演出與題材文字各方面都貢獻良多，但是由
於他的杯碟劇過於重視細節，又缺少靈性，今天重演的機會不多。

　　同樣是由於瑪麗·威爾頓的敦促，上面介紹過的亨利·J·拜倫從 1865
年開始，編寫了很多的散文喜劇，其中《我們的兒子們》(Our Boys) (1875) 連
演了四年，共計 1,362 場，創造了英國戲劇史上的空前記錄。本劇分為三幕，
劇情開始時，塔爾博特 (Talbot Champneys) 從歐陸暢遊歸來，他已經沒落的
貴族父親要求他娶富女為妻；和他同行的查爾斯 (Charles Middlewick)，其父
以前是貴族的僕役長，現在同樣要求兒子能娶那位富女的表妹瑪麗。但是兒
子們愛慕的對象恰巧相反，於是同樣拒絕了父親的要求。在父親們宣稱斷絕
父子關係後，他們到倫敦藉寫作謀生。幾個月後，兩位父親思子情切，趕到
倫敦找尋，發現他們生活在飢餓邊緣。後來那對表姊妹也到倫敦來探視她們
的情人是否忠實。再經過幾番喜劇性的誤會，父親們終於同意兒子們和自己
選擇的情人互相廝守。

　　本劇透露出一個時代的訊息：年輕一代擇偶時並不考慮金錢與門第，他們的父親再也不能主導他們的婚姻。但這種世代衝突只不過是劇中的浮光掠影，主導情節進展的動力來自瀰漫全劇的浪漫情懷。至於本劇成功的主要原因則在它幽默風趣的對話，能令觀眾歡笑連連，從幕起到幕落，幾乎一波未平，一波又起，讓他們和親友有個愉快的夜晚。

　　關於十九世紀英國的戲劇作品、劇場演出，以及輿論批評，《劍橋劇場指南》有如下的綜述：「在它的戲劇普遍受到嘲諷的時代，它的劇場卻廣受歡迎 (popular)，超過它過去及未來的任何時代。這個時代的真正精髓 (theme)，在於它偉大的演員演出及精巧的舞臺設計。我們對它的了解，更由於十九世紀優異的劇場批評而擴大。」在提到莎劇演出的批評時，該文寫道：從 1800 年的《理查三世》到 1897 年的《哈姆雷特》，那些傑出的批評家，一定先描述他們的所見所聞，然後才表達自己的觀感意見，連立掃千言的蕭伯納在撰寫莎劇評論時，都是審慎地先描述演出，進而分辨優劣。

　　正因為如此，在十九世紀的英國劇作家中，今天仍然蜚聲國際的只有一人，就是奧斯卡·王爾德 (Oscar Wilde, 1854–1900)。他出生於愛爾蘭的世家，在愛爾蘭的三一學院畢業，因為在希臘古典文學上表現傑出，獲得獎學金到牛津大學深造 (1874–78)，以奇裝異服見稱校園。畢業後來到倫敦 (1879)，出版了一個詩集，同時公開提倡「美學」(aestheticism，或稱「唯美主義」)，強調為藝術而藝術 (art for art's sake)、藝術無用論 (All art is quite useless)，以及藉藝術美化生活等觀念。王爾德從 1880 年開始寫劇，總共有八個劇本上演。

　　王爾德早期作品中最為重要的是獨幕悲劇《莎樂美》(*Salome*) (1892)。那年法國最佳女演員沙拉·貝恩哈特 (Sarah Bernhardt, 1844–1923)（參見第九章）計畫在倫敦舉行一系列以她為中心的演出，王爾德希望有作品參加，於是用法文寫成本劇，在那個富饒而頹廢的社會，很快就成為象徵主義的開創大師（參見第十五章）。可是在《莎樂美》排練進行期間，總理宮務大臣認為它不當呈現《聖經》題材而予以禁止。王爾德於是先將法文劇本出版 (1893)，

隨即在巴黎首演 (1896)，繼而在歐陸其它大城演出，被公認是頹廢色情悲劇的傑作。本劇的英文翻譯版雖然出版很早 (1894)，可是在幾十年後才獲准公開演出。

《莎樂美》基本上取材於《馬太福音》，劇情發生在希律王王宮外面的高臺，分為三個階段開展。一、希律王 (Herod Antipas) 殺死了他的哥哥腓力，娶了他的妻子希羅底 (Herodias) 為后。施洗者約翰 (John the Baptist) 強烈詛咒這種亂倫的結合，被國王關進地下監獄。二、莎樂美（希羅底與腓力的女兒）厭惡繼父對她的色情覬覦，離開宮內盛宴來到高臺，聽到約翰的詛咒，覺得聲如醇酒，接著看到他本人，立即愛上他的身體，但最後細看之下聲稱：「我愛的是你的口，它比玫瑰還紅。」在大段讚美後，她說道：「全世界沒有任何東西像你的口那樣紅。讓我吻它。」約翰詛咒她後，主動返回地牢。在這個過程中，一向愛慕莎樂美的軍官自殺。國王因屢次召喚她回宮不果，親自到高臺找她，王后及各國使節跟進，點起火把，重開盛宴。宴會中國王再三要求莎樂美跳舞，發誓在她跳舞後，願意滿足她提出的任何要求，未料她舞後要求處死約翰，並將他的頭顱放在銀盤上呈現。國王畏懼後果，最後才勉強履行承諾，然後命人熄滅火把，起身離去。三、莎樂美在幽暗中熱吻約翰頭顱，國王下令「殺死那個女人。」士兵們衝向莎樂美，把她壓死在盾牌下面。

像象徵主義的作品一樣，《莎樂美》充滿了象徵 (symbol) 及先兆 (omen)，其中最重要的是將莎樂美與月亮密切相連，並且隨著劇情而變化色彩：由白到紅再到黑。在第一個階段中，莎樂美固然秀麗超群，但仍是冰清玉潔的少女，感情上毫無雜念，更堅拒與男人有任何瓜葛。她認為月亮像銀色的花卉，劇文中同樣不斷比喻她身似白鴿、腳如白銀、「小白手像白蝴蝶」，以及「像銀鏡中白玫瑰的陰影」等等。

到了第二個階段，月亮及莎樂美都罩上紅色。國王走出宮廷登上高臺時，腳上已經沾染了自殺軍官的鮮血。照亮盛宴的火把，烘托出火紅的氣氛。接著國王提醒眾人，莎樂美將在血跡上面跳舞。她跳的是「七層面紗舞」(the dance of the seven veils)，舞前她先裸出雙足，在身上搽上香水，再披起七層

▲《莎樂美》出版時的插畫，畫家是比司雷 (Aubrey Beardsley)

面紗。舞蹈進行中，她將衣飾一件件脫去，暴露出青春的胴體。國王目不轉睛看著她，引起王后抗議說道：「你絕對不能看她！你總是看著她！」(You must not look at her! You are always looking at her!) 此情此景，讓國王感到月亮像瘋狂的女人一樣，在四處尋找愛人；最後他更加上「現在月亮變紅了，像血。」(Now the moon has become red, as blood.) 在這種氛圍下，莎樂美舞畢要求國王兌現諾言，他畏懼殺死先知的後果，再三要用最為珍貴的物品取代，但在莎樂美堅持下，最後只好默許。她看到劊子手放在銀盾上的約翰頭顱時，頻頻熱吻它，承認他是她唯一愛過的人，並且說道：「我是處女時，你拿走了我的貞操；我本來純潔，可是你讓我的血管充滿火焰。」(I was a virgin, and thou didst take my virginity from me. I was chaste, and thou didst fill my veins with fire.)

在第三個階段，國王對王后說她女兒的行為極端怪異 (monstrous)，是對不知名神祇的一種重罪，必將引起嚴厲後果。畏懼中他下令熄滅火把，要回到宮廷隱藏，大片烏雲隨即遮蓋了月亮和星星。幽暗中莎樂美仍然喃喃自語，熱吻約翰頭顱，一線月光照在她的身上，國王正走上樓梯，在忍無可忍中下

令將她誅殺。

編寫《莎樂美》以前，王爾德參考了不少相關的文字資料和圖畫，後來宣稱他在劇中要顯示愛情與慾望無可抗拒而又深具毀滅性的力量，並且以誇張的方式讓觀眾震驚。從上面的介紹可以看出，他顯然達成了這個目標。該劇出版時附加了很多插圖，設計精美又極富想像力，倍受讚美，使該劇數度再版，可謂錦上添花。

《莎樂美》以後，王爾德的重要劇本包括《溫夫人的扇子》(*Lady Windermere's Fan*) (1892)、《理想丈夫》(*An Ideal Husband*) (1895)，以及《不可兒戲》(*The Importance of Being Earnest*) (1895)。《不可兒戲》的背景是鄉下莊園的領主捷克・華應真 (Jack Worthing)，他捏造了一個名叫「認真」(Ernest) 的弟弟，每次要到倫敦吃喝玩樂時，就假託弟弟病危需要他的照料。久而久之，他的受監護人西西麗 (Cecily) 暗中愛上了「認真」。

劇情開始時，華應真又來倫敦看望好友亞吉能 (Algernon)，適逢他的姨媽巴夫人攜女兒關多琳 (Gwendolen) 來訪，華應真於是趁機求婚。關多琳一直以為華應真名叫「認真」，早已對他鍾情，於是欣然同意。亞吉能探知華應真的受監護人年輕貌美之後，立即到鄉下來找西西麗，自稱是「認真」，當他求婚時，西西麗說他倆早已訂婚，因為從她監護人的描述裡，她對他心儀已久，並且聲稱非「認真」莫嫁，亞吉能聽後急忙去找肯能牧師 (Rev. Canon) 安排改名儀式。關多琳隨即到鄉下來找華應真，她母親追蹤而至後，女兒告訴她與華應真的婚事。她詢問中發現華應真父母身份不明而予以拒絕，華應真是西西麗財產的法律監管人，於是也拒絕釋放。僵局之際，肯能牧師來告，改名典禮已準備就緒，有一位勞小姐正在牧師更衣室等候。巴夫人聽到此名後立刻要求見面，訊問時發現她就是亡姊 28 年前的保姆。勞小姐坦承她那時醉心小說創作，誤將嬰兒當成手稿放進一個大皮袋裡，寄在維多利亞火車站，後來皮袋為別人誤領，她只好逃到鄉下做家庭教師，多年來暗戀當地牧師。華應真聽到勞小姐的說白後，立刻翻箱倒櫃找出那只皮袋，證明自己出身清白高貴，是巴夫人亡姊的長子。於是一切障礙排除，三對戀人互相擁抱。

MARCH 20, 1895 THE SKETCH. 411

"THE IMPORTANCE OF BEING EARNEST," AT THE ST. JAMES'S THEATRE.

Photographs by Alfred Ellis, Upper Baker Street, N.W.

JOHN WORTHING, J.P. (MR. GEORGE ALEXANDER).

"My poor brother Ernest!"

CECILY CARDEW, WORTHING'S WARD (MISS MILLARD).

"I keep a diary in order to enter the wonderful secrets of my life. If I didn't write them down, I would probably forget all about them."

CECILY AND WORTHING.

CECILY: *"What is the matter, Uncle Jack? You look as if you have a toothache."*

ALGERNON MONCRIEFFE (MR. AYNESWORTH) AND CECILY.

CECILY: *"You, I see from your card, are Uncle Jack's brother, my wicked cousin Ernest."*

▲王爾德的重要劇作《不可兒戲》在聖詹姆斯劇院上演 (1895)（達志影像）

本劇延續著時尚喜劇的傳統，但重點在揭發維多利亞時代中產階級的虛假與偽善。兩位男主角明顯都是雙面人物，捏造假名吃喝玩樂、拈花惹草。同樣地，巴夫人在選擇女婿時，口口聲聲堅持人品 (character) 和教養 (breeding)，實際只注重他們的財富和門第。這些主要人物的言行不一，引起一連串喜劇性的誤解和衝突，其中西西麗與關多琳誤以為她們的情人都是「認真」時的唇槍舌戰，尤其膾炙人口。這些輕鬆愉快的事件，加上幽默風趣的臺詞，使本劇至今仍常在世界各地演出，成為所有英國喜劇中上演頻繁的幾個劇本之一。

正當他創作的巔峰時，王爾德的生命有了急遽的變化。大約從 1891 年起，他就與牛津大學的學弟道格拉斯 (Lord Alfred Bruce Douglas, 1870–1945) 成為性愛伴侶，道格拉斯的侯爵父親決心制止，最後與王爾德互相控訴，劇院不久就將《不可兒戲》和《理想丈夫》停演。法庭三審後認定王爾德犯了猥褻罪 (gross indecency) (1895)，判他入監勞改兩年，身心倍受煎熬。他出獄後形容憔悴，身敗名裂，妻子已經帶領子女棄他離去，他孤身流浪歐洲，囊空如洗，最後死於巴黎。

相對於喜劇數量的稀少，藝術程度最低的鬧劇 (farce) 卻數量眾多，但它們絕大多數都隨著觀眾的笑聲消失。這裡介紹《查理的姑媽》(*Charley's Aunt*) (1892)，藉以顯示鬧劇的一斑。劇情略為：查理 (Charley Wyckeham) 和傑克 (Jack Chesney) 都是牛津大學的學生，分別愛上凱儜 (Kitty Verdun) 和艾密 (Amy Spettigue) 兩個美女。查理的姑媽露西雅夫人 (Donna Lucia) 即將從巴西來訪，他們藉機邀請兩女共進午餐，同時央求同學巴貝爵士 (Lord Fancourt Babberly) 參加，希望他能陪伴露西雅夫人，以便他們能有更多時間和二女相處。巴貝爵士因為要參加學校的戲劇演出，於是帶著戲服赴宴。查理去車站等候姑媽時，傑克的父親車斯雷爵士 (Sir Francis Chesney) 突然來到餐會，告訴兒子必須到遠地就業，因為債務使得家產蕩然無存。傑克勸他父親向露西雅夫人求婚，因為她多年寡居，且家財萬貫。他父親同意考慮，於是留下觀察。

查理收到姑媽的電報，說她數日後才能到達，他無奈中央求巴貝爵士扮作自己的姑媽以便應付場面，凱倜和艾密信以為真，頻頻對他親吻表示禮貌，他也樂得趁機和她們調情。後來車斯雷爵士也誤以為他就是露西雅夫人，於是向他求婚。此時真的姑媽帶著她收養的姪女伊拉 (Ela Delahay) 來到，發現在座有人冒充她，於是改變自己名字，並假裝貧窮。接著她看見車斯雷爵士進來，立刻認出他就是 20 年前的弗蘭克 (Frank) 上校，當年他們兩人一度交往，彼此印象良好，不過他過於羞澀，未曾表露情意即遠赴印度。

在同時，伊拉認出假扮露西雅的人正是她日夕懷念的男士，因為他曾對她的先父非常友善，並在豪賭中故意輸給她父親大筆錢財。她於是對他傾訴衷情，巴貝爵士也認出她就是他一見鍾情的女郎，但現在苦於男扮女裝，不便回應。此時斯派提 (Spettigue) 誤認他就是露西雅夫人而向他求婚，他知道這個惡徒一直以親人及監護人的身份操控凱倜和艾密，於是要求他以書面同意兩女的婚姻作為先決條件。斯派提覬覦這位假富婆的財富，欣然同意。此時查理坦白承認他的詭計，巴貝爵士也穿著男裝出現。他準備退還斯派提的同意書，但真的露西雅夫人此時顯示自己的身份，說明她就是收信者，並將書信交給艾密。此時所有的偽裝、誤會與爭吵都已冰釋，四個男人與他們的女人分別準備結婚，鬧劇就此結束。

本劇的作者湯瑪士 (Walter Brandon Thomas, 1850–1914) 基本上是個演員，起先只在音樂廳之類的地方擔任配角，30 歲時才加入職業劇團，40 歲時才嶄露頭角，聲響逐漸竄起，專長在笑鬧型的喜劇。他偶然也編寫劇本，總共不過數個，處女作在 1882 年演出，唯一成功的就是《查理的姑媽》。它本來在外省的地方劇院巡迴演出，但數月後倫敦的一個小劇場 (The Royalty Theatre) 意外出現空檔，勉強用本劇填空，未料大受歡迎，於是在次年元月轉到更大的環球劇院。它的首演高達 1,466 場，比《我們的兒子們》還多了一百多場。後來本劇在美國、歐洲和澳洲各國演出，都受到熱烈的歡迎，日後更被改編成歌劇和電影。

《查理的姑媽》和《莎樂美》形成強烈的對照，但都反映十九世紀末期

富饒而頹廢 (decadent) 的社會，但是在一次世界大戰爆發以後，人們的痛苦與焦慮導致劇壇上出現了新的劇類，連帶也結束了它們獨佔鰲頭的局面。

10–10　社會問題劇

在幾乎全是純粹感官之樂的倫敦劇壇，改革的清風來自北歐的挪威。從 1880 年代起，易卜生 (Henrik Ibsen, 1828–1906) 的社會問題劇 (social problem play) 在英國引起與時俱增的注意。首先，威廉・阿契爾翻譯了他的一些劇本，接著評論家格林 (J. T. Grein, 1862–1935) 在倫敦成立了「獨立劇場協會」(the Independent Theatre Society) (1891)，宗旨在演出「具有文學和藝術價值而不是商業價值的劇本」。它採取會員制，不對社會作公開演出，所以劇本不必在演出前經過檢查。它首演的是易卜生的《群鬼》(*Ghosts*)。協會的會員人數最多時也只有 175 人，經費嚴重不足，於是在演出了 22 個劇本和 26 個獨幕劇以後結束活動 (1897)。

在易卜生的影響下，英國出現了社會問題劇。早期最成功的重要作家是皮內羅爵士 (Sir Arthur Wing Pinero, 1855–1934)。他 19 歲時在蘇格蘭開始演戲，後來轉到倫敦開始寫劇，終身寫了大約 60 個劇本，大都是鬧劇。他的第一個嚴肅劇本是《第二任譚克瑞太太》(*The Second Mrs. Tanqueray*) (1893)，劇情略為：寡婦寶拉 (Paula Ray) 嫁給譚克瑞 (Aubrey Tanqueray) 後，因為她曾經與阿耳德船長 (Captain Ardale) 有染，婚後受到所有親友的排斥，寂寞之感與時俱增，最後自殺身亡。本劇因為呈現當時尚屬禁忌的題材，首演連續了 223 場，威廉・阿契爾稱讚它是英國劃時代的佳作。本劇之後，皮內羅爵士連續幾個劇本都是同樣的題材，反映著在維多利亞時代，女人受到比男人更為嚴格的行為規範。但是對於這種雙重標準，劇作家並沒有深入探討，更沒有任何批評。

比他態度更為認真的是亨利・亞瑟・鍾斯。他自從因通俗劇《銀礦王》(1882) 的成功成為富豪後，就遷居到高級住宅區，與貴族、大使為鄰，進入

上流社會，開始寫作比較有思想內容的社會問題劇和喜劇。他首先把易卜生的《玩偶之家》改編為《捕蝶記》(*Breaking a Butterfly*) (1884)，將原劇中離家出走的妻子，改為讓她回到丈夫的懷抱，夫婦團圓，藉以滿足英國觀眾的期待。鍾斯後來對這種改動深感愧疚，也否認他後來的創作受到易卜生的影響。1890 年代，鍾斯寫了很多涉及婚姻與女性貞操問題的劇本，其一是《丹尼夫人的辯護》(*Mrs. Dane's Defence*) (1900)，故事是丹尼夫人曾和男主人發生關係，後來改變姓名身份，從維也納來到倫敦附近的鄉下定居，並且預備結婚，但是她未婚夫的貴族義父經過調查，發現她的往事，於是勸導她悄然離開。劇中人物雖然都反對丹尼夫人的婚姻，但他們大都對她展現同情與寬容：他們固然不信任她，也不願接納她，但他們也不忍心責備她，更不想讓她再度受到社會的傷害。這就是說，他們既要護持維多利亞時代的道德規範，同時又注入了人道主義的情懷。這種左右逢源的做法，為本劇贏得高票房的收入，首演連續 209 場，並且在美國演出了四個月。

　　鍾斯自從青年時期勤奮自修開始，就立志要提升英國戲劇的水準，他成名後堅持戲劇不純是娛樂，劇作家應該自由呈現「所有生活的面貌，所有的熱情，所有的意見」，更應該力求視野的廣大寬宏。他還主張戲劇要像當時水準極高的小說和詩歌一樣，富有內容與文采。他到處宣揚他的理念，還應邀遠赴哈佛、耶魯等名校演講。後來他將以前的文章和演講集結出版，書名為《英國戲劇的復興，1883–94 年》(*The Renaissance of the English Drama, 1883–94*) (1895)。書名中的 1883 年正是他嚴肅戲劇開始的年份。鍾斯受限於自己和他的時代，當然也引起很多的負面批評，不過很少人會否定他在晚年 (1913) 的自況：「我想我可以聲稱我是英國戲劇復興的原始推動者 (the original promoter)」。

　　在時代的潮流中，蕭伯納在本世紀末葉開始編劇，在二十世紀卓然成家，我們留待第十六章再深入探討。

10–11　十九世紀晚期的劇院經理

在本世紀的最後 20 年中，英國出現了很多傑出的經理，其中最早的一位是奧古斯都・哈瑞斯。他生長於巴黎，家財雄厚，自編或合寫了約十個劇本。他 28 歲時接掌德雷巷劇院，是它歷來最年輕的經理，雖然歷時僅有七年 (1879–96)，但完成了不可磨滅的改革。從上個世紀以來，德雷巷久已成為英國諧擬劇式默劇的龍頭，演員中的福客斯家族 (the Vokes Family) 成員，因為特技優異，領取高薪已經十年 (1869–79)。哈瑞斯接手之初，立即減少了他們的戲份與薪水，大量引進當時音樂廳流行的劇目，不惜重資雇用一流主角，包括雜耍和音樂廳的歌舞明星，約思姐・個麗即為其一。

哈瑞斯在後期比較偏重營造盛大的場面 (spectacular pageant)，動輒有幾百人同時出現在舞臺，例如《魯賓遜漂流記》(1881) 的歌隊有 100 人，兒童歌隊又有 200 人；又例如《水手辛巴達》(1882) 呈現了英國有史以來所有的國王，連同他們的武士及侍從總共有 500 人。他們魚貫上場，令人目不暇接，最後排成壯觀的場面。配合這些大場面的是同樣豪華精緻的佈景，為了換景方便，哈瑞斯興建了很多的舞臺機關，同時雇用了最優秀的技術人員。這樣的演出，一般都從晚上 7:30 開始，到凌晨 1:30 才能結束，他於是每晚單演一個劇碼，刪除其它的雜湊節目，最後連觀眾歷來最愛的正戲後的餘興節目 (afterpiece) 都予以捨棄。哈瑞斯的這些改革後來成為英國的傳統，他也獲得「現代默劇之父」的美譽。

比哈瑞斯更成功的是演員／經理亨利・歐溫。他父親是個售貨員，他在 1856 年開始登臺演出，最初十年輾轉外省各個劇團之間，扮演了 500 個不同的次要角色，接著五年轉到倫敦劇院中打拼，逐漸累積了豐富的舞臺經驗和聲響。1871 年，蘭馨劇院因為經營危機，冒險邀他主演《鐘聲魅魂》，竟然連演了 150 場，奠定了他在倫敦劇壇的卓越地位。除了一般戲劇之外，歐溫也是著名的莎劇演員，不過他的風格平易近人，對莎劇中某些人物更有嶄新的詮釋，雖然引起許多的異議，但均能獲得廣大的支持。

亨利‧歐溫擔任蘭馨劇院經理 20 餘年 (1878–99)，其間他和女演員艾倫‧特蕊 (Ellen Terry, 1847–1928) 搭檔演出了很多莎劇，珠聯璧合，相互輝映。作為劇團的領導，歐溫要求所有演員間彼此密切配合。他還尋求當時傑出文人、音樂家和舞臺藝術者支持劇團的演出，績效良好，在舞臺燈光方面尤其成就輝煌。在劇團整合成熟之後，他不僅率團巡迴英國各省，而且八度赴美演出，每次都是全團演員和舞臺工作者同去，俾能確保演出的整體效果。

在歐溫投身劇院之前，他的母親認為演員無異於流氓和浪人 (rogues and vagabonds)，因此表示反對；在他首次前往蘭馨劇院演出《鐘聲魅魂》時，他的妻子問他道：你要終生這樣浪費你的生命嗎？她們都反映了維多利亞時代的主流價值與偏見。這促使歐溫在奮鬥的過程中始終謹言慎行，成功後周旋於貴族、豪門與教會、學府之間，多方闡揚一種新的觀念：劇場能擴充文化生活，提升文明進化，應當像音樂、美術一樣，進入藝術的殿堂。他的理念獲得愈來愈多的認同，最後終於改變了清教徒歷來對戲劇的偏見。對於他個人，維多利亞女王授予他爵士榮銜 (1895)，這是英國演員首次純粹因為戲劇成就而獲得的殊榮；劍橋等三個大學也先後贈與他榮譽博士學位。1905年，他在巡迴演出中中風，隨即去世，火化後骨灰葬於西敏寺。

第十一章

德意志地區：
從開始至十九世紀末期

摘 要

◆◆◆

今天的德國地區十六世紀中葉才有了可以互相溝通的文字，1871 年才成為統一的國家。早期的世俗戲劇，從十六世紀教會學校的拉丁文宗教劇，以及英國巡迴劇團的英文劇開始萌芽，因為語言隔閡，此時比較流行的多是笑鬧與滑稽性表演，其中的靈魂角色傻丑 (Hanswurst) 更廣受歡迎。

十八世紀中期，為了提升戲劇水準，出現由學者及名伶組合的萊比錫派，他們模仿法國正規戲劇 (regular drama) 進行創作或翻譯改編，演出則採取正式演講的風格。後來商人集資建立漢堡國家劇院 (the Hamburg National Theatre) 開始公演 (1767)，演出傾向自然寫實。劇院的藝術總監萊辛 (Ephraim Lessing, 1729–81) 主張以莎士比亞取代法國模式，促進該團的戲劇創作達到當時英、法戲劇的水準。

1770 年代，德國文學及藝術界爆發狂飆運動 (Storm and Stress)，戲劇方面的參與者大多是年輕人，核心人物是歌德 (Johann Wolfgang von Goethe, 1749–1832) 和席勒 (Friedrich Schiller, 1759–1805)。由於他們的劇本受到廣大群眾的熱情歡迎，很多地區的貴族王侯紛紛表示支持，出資興建劇院並培養劇團。為它們提供劇本的人士很多，但以伊夫蘭德 (August Wilhelm Iffland, 1759–1814) 及柯策布 (August von Kotzebue, 1761–1819) 最為重要，後者的通俗劇不僅盛行德國，而且遍及歐洲其它國家。

十八世紀末期，歌德主持威瑪劇院及其劇團 (Weimar Theatre) 長達 20 年，提升了德國劇院的演出水準，他的《浮士德》(Faust) 更是

不朽之作。他邀約席勒為駐院編劇，以其《華倫斯坦》
(*Wallenstein*) 三部曲 (1798–99)、《瑪麗亞·斯圖亞特》(*Maria
Stuart*) (1800) 以及《威廉·泰爾》(*Wilhelm Tell*) (1804)，將德國戲
劇提升至世界級水準。

在康德 (Immanuel Kant, 1724–1804) 等人的哲學觀影響下，德國在
十九世紀前 30 年盛行浪漫主義，推動最力的是威廉·施萊格爾
(August Wilhelm Schlegel, 1767–1845) 和他的弟弟弗里德里希·施
萊格爾 (Friedrich von Schlegel, 1772–1829)。浪漫主義兩位最重要的
劇作家在世時都飽受排斥和迫害，去世後作品卻普遍流傳。他們是
克萊斯特 (Heinrich von Kleist, 1777–1811)，作品包括《彭絲麗雅》
(*Penthesilea*) (1808) 及《洪堡親王》(*The Prince of Homburg*) (1811)；
喬治·畢希納 (Georg Büchner, 1813–37)，作品包括《丹東之死》
(*Danton's Death*) (1835) 及《沃伊采克》(*Woyzeck*) (1836)。

奧地利方面，因為嚴格的思想控制和劇本審查，戲劇水準一直相當
低落，直到格里爾帕策 (Franz Grillparzer, 1791–1872) 才提升至與德
國相近的程度。他的歷史劇《歐托卡國王的覆滅》(*The Fate and
Fall of King Ottokar*) (1828)；《幻夢人生》(*The Dream as a Life*)
(1834) 呈現榮華富貴不過黃粱一夢，別開生面。維也納劇場的另一
成就是以當地方言寫出的民俗劇本，成為後來類似劇本的典範。

十九世紀中葉前後最負盛名的劇作家是赫貝爾 (Christian Friedrich
Hebbel, 1813–63)。他的《瑪麗亞·瑪德蓮娜》(*Maria Magdalena*)
(1844) 是第一部成功的市民階級悲劇，透露著黑格爾的辯證哲學史
觀。他和理查·華格納 (Richard Wagner, 1813–83) 分別將德文史詩

《尼貝龍根之歌》(*The Song of the Nibelungs*) 改編成戲劇和歌劇，儘管解讀不同，但卻相互輝映。

德國統一初期戲劇進入低潮，明星制度隨之興起，直到 1880 年代才出現多產的劇作家維登部 (Ernst von Wildenbruch, 1845–1909)。為了推動「全體演出」(ensemble playing)，邁寧根公爵 (Duke of Saxe-Meiningen, 1826–1914) 領導他的宮廷劇團進行了連串改革 (1872–90)，最後成為全歐最佳的劇團。他的成功奠定了現代導演的地位，而且引發「小劇場運動」(the little theatre movement)，或稱「獨立劇場運動」(the independent theatre movement)，導致歐美劇場進入一個嶄新的時代。

11–1 德國戲劇的時空背景

本書第三章指出，查理曼大帝的兒子「虔誠的路易」死亡後 (840)，他的三個兒子爭地奪權，經過三年內戰後簽訂了《凡爾登條約》(*the Treaty of Verdun*) (843)，將帝國土地分為三個部分。其中東邊部分後來獨立成為德國 (919)，國王奧托一世 (Otto I，912 生) 在位期間 (936–73)，全面控制天主教會，驅逐教宗，成為首位「神聖羅馬帝國」(the Holy Roman Empire) 皇帝 (962)。他的繼任者，因為主教任命之爭 (Investiture Controversy)，與教廷爆發長期戰爭 (1075–1122)。戰爭期間，許多諸侯及貴族趁機據地自雄，建立軍備，自訂法律，興築前所禁止的堅固城堡，實質上完全獨立。

十字軍東征運動 (the Crusade) 期間 (1096–1291)，歐洲與亞、非之間的貿易大量增加，「神聖羅馬帝國」地區出現很多新的城市及港口，其中有很多經過恩賜、購買，或巧取豪奪等方式，先後成為自由市 (Free City)，由市民自

治，成為獨立的政治單元。1350 年代，瘟疫肆虐，歐洲中部死亡枕藉，造成勞動人力不足，加上愈來愈多的農民逃離到新興城鎮，中世紀以來的莊園制度逐漸消失，原來自給自足的經濟制度改由貨幣貿易取代。

經由長時間的復甦過程，歐洲出現文藝復興運動（參見第四章），各地紛紛設立學院及大學，成為教廷之外的另一組知識中心；它追求人文知識，研究世俗生活，與教廷的立場及政策有基本的差異。在此氛圍下，天主教的神學教授馬丁·路德 (Martin Luther, 1483–1546) 對教廷公開提出質疑 (1517)，因而受到圍剿，他在隱退中將《聖經》譯成德文出版 (1534)。為了阻止路德改革觀念的蔓延，神聖羅馬帝國皇帝下令禁止他的論著流傳，但遭到部分公侯與貴族的堅決反對，最後發生戰爭 (1546–55)，以簽訂《奧格斯堡和約》(*Peace of Augsburg*) 結束，和約中提出「教隨國立」的原則，允許各地諸侯可以決定其領地內所信奉的宗教。

隨著新教的擴散各地，它與舊教的衝突迅速加劇，最後新的神聖羅馬帝國皇帝命令大軍攻擊新教地區，引發三十年戰爭 (The Thirty Years' War) (1618–48)。戰爭期間，幾乎所有歐洲國家都先後參加，直到締結《威斯特發里亞和平條約》(*Peace of Westphalia*) 才終止。和約不僅重申「教隨國立」的既有原則，而且還容許一國之內的臣民，可以選擇自己的信仰。在政治方面，和約承認絕大多數戰前既有的獨立邦國及自由城市，總數超過 360 個。

作為主要戰場的德意志地區損失最為慘重，不僅大片國土淪為廢墟，人口更從 1,700 萬減少到 1,000 萬。戰後的休養生息中，邦國之一的普魯士出現數任賢君，實行開明專制政策 (enlightened despotism)。腓特烈二世 (Frederick II, the Great) 在位期間 (1740–86) 更積極發展經濟，改革法律，推行義務教育，以抽籤方式徵集軍隊，並且對內削奪貴族及天主教教會的大量土地和特權，對外吞併鄰近城邦，成為德意志地區的超強勢力。

拿破崙在法國興起後，從 1805 年起侵佔德意志地區長達十年，其間他廢止早已名存實亡的神聖羅馬帝國，將地區內眾多獨立的政治實體整合成 30 多個不相聯屬的政治單元，但排除了最強大的普魯士和奧地利，俾便單獨控制。

普魯士雖然奮起反抗，換來的只是更嚴酷的控制和剝削。拿破崙失敗後，普魯士及奧地利恢復王國地位，其它 30 多個小邦則結合成為「德國邦聯」(the German Confederation)，成為兩國之間的緩衝區。邦聯內的國家各自為政，統治者大都腐敗無能，耽於逸樂，以致要求全德統一的呼籲遍及各地，聲浪與時俱增。

從十九世紀開始，普魯士迅速工業化，哲學、藝術和自然科學也突飛猛進。但由於與各地專制君主的衝突，加上民生疾苦，終於在各地爆發一連串動亂 (1848)，雖然一、兩年內被次第弭平，腓特烈四世（Frederick William IV，1795 生，1840–61 在位）仍然進行改革，制定憲法，設立內閣及上、下議院，但保留了控制軍隊及任命閣員的權力。他依法任命俾斯麥 (Otto von Bismarck, 1815–98) 為宰相後 (1862)，建立了堅強有效的政府，整軍經武，最後一舉擊敗阻礙德國統一的法國 (1871)，將「德國邦聯」的各邦國納入統一的版圖。威廉二世 (William II) 在位期間 (1888–1918)，開啟「新路線」(the New Course)，「全速前進」，短期內即在經濟趕上當時歐洲最富有的英國 (1900)，但他的冒進不久就引發第一次世界大戰 (1914–18)，德國陷入空前的浩劫。

11–2　世俗戲劇的萌芽

馬丁・路德掀起宗教革命後，部分天主教教士成立耶穌會 (1534)。他們認為教育是鞏固信仰最有效的途徑，於是廣興學校，於 1600 年代在歐洲已經建立了大約 200 所各級學校及神學院，到了十八世紀初更高達 769 所。這些耶穌會學校，至遲 1551 年就開始演戲，不久之後，每校每年至少演出一次。演員都是學生，劇本多由教師編寫，觀眾包括教會、宮廷、政府的領導人士，以及學生家長。早期演出都用拉丁文，舞臺和佈景非常簡單，有如泰倫斯式舞臺（參見第四章）。後來新教教會也認識到戲劇的重要，不時安排演出。新、舊教的演出中，本來都使用拉丁文，後來則夾雜著德語方言，低級笑鬧，

歌舞及芭蕾等等。佈景方面，有的變得複雜而豪華，畫框式舞臺、透視佈景及活動換景等等，應有盡有。

最盛大的一次演出，可能要數維也納的《虔誠者的勝利》(*Pietas Victrix*) (1659)。劇情描寫羅馬的君士坦丁大帝，當年如何與異教的皇帝作戰，場景包括海戰與陸戰，人物包括天使與惡魔，最後君士坦丁勝利登基時，天使在雲彩中翱翔祝福。本劇演出的目的在以古喻今，指出當時奧地利國王（同時也是神聖羅馬帝國的皇帝）與虔誠的君士坦丁一脈相承。為了突出這種關係，在舞臺鏡框前高懸哈布斯堡王室的標誌。設計者在當時歐洲均首屈一指，所有經費均由王室提供。

從十六世紀後期開始，有些英國劇團在瘟疫或國喪期間來到歐陸巡迴演出，獲得德國宮廷甚多賞識和贊助。為減少語言障礙，這些演出傾向簡化劇情，增加肢體動作與表情，並盡量穿插舞蹈、歌唱，以及一些滑稽的場面。有些英國演員為了進一步親近觀眾，還學了一些德文辭彙或片語夾雜在臺詞中，有的劇團更招收少數德語演員參加。

德語作為溝通媒體歷經長久複雜的演變。簡言之，公元 500 年才出現「新高地德語」(New High German)，但未廣泛流行。馬丁‧路德翻譯《聖經》時，除了參酌既有出版品的文字之外，還到街頭巷尾聆聽一般人的談話，最後綜合各種語言因素成為他的譯文。他翻譯的《聖經》出版後 (1534)，因為文字生動流暢，廣受歡迎。他還以同樣的德文寫了一系列論文。天主教教廷為了爭取讀者，也只好使用相同的德文回應。這種論戰的宣傳文字流傳極廣，十六世紀中葉後逐漸成為大眾的溝通工具，一般稱為高地德文 (High German 或 Highland German)。所謂高地，指的是德國中部的高地 (the Central Uplands) 以及奧地利和瑞士的德語地區，那裡的德文也正是馬丁‧路德的主要依據。至於德語發音，則要經過一個世紀之後才逐漸互相接近。三十年戰爭結束後 (1648)，出現由德國人自己組織的劇團。戰後滿目瘡痍，為求生計，他們只能巡迴演出。由於各地德語的發音差異很大，演員於是盡量使用各地觀眾都能聽懂的「普通話」，在一定程度上幫助了德國「國語」的出現。內容

上，有的戲劇直接發揚德國民族的情感，但更普遍的現象是各地的情感和思想透過巡迴演出傳播到他地，達到交換與溝通的效能。德國戲劇因為具有這些影響力，很早就受到知識界、企業界和貴族公侯的支持。

因為語言和戰爭問題，十七世紀以前的德文劇作家不多，其中比較傑出的是格呂菲烏斯 (Andreas Gryphius, 1618–64)。三十年戰爭期間，他先後到過荷蘭、法、義、南德等地學習，接觸各地戲劇。戰爭結束後，他開始以德文編劇 (1650)，總共寫了五齣悲劇和三齣喜劇，大都粗糙淺薄。不過那時觀眾的主要興趣並不在正戲，而在笑鬧、滑稽交雜的餘興節目，特別是其中的小丑。這些小丑形形色色，包括義大利藝術喜劇中的僕人 (zanni)、中世紀宗教劇中的魔鬼，以及英國舞臺上的小丑。最後由斯坦尼資 (Joseph Anton Stranitzky, 1676–1726) 總其大成，結合成為「傻丑」(Hanswurst)。他頭戴綠尖帽，身穿紅上襖，黃長褲，頸配白縐領。這種對照鮮明的四色劇裝，其它地區的傻丑群起模仿，長期廣受歡迎。他們的表演多為即興之作，不須事先編好劇本，因此對文學性戲劇的發展反而形成一種障礙。

11–3 漢堡國家劇院

上面提到的巡迴劇團，十七世紀末期逐漸形成一種固定的演出模式：每場演出都先演一、兩個正戲，結束後再加上一段簡短有趣的表演，稱為餘興 (afterpiece) 組成。為了打破陳規，提升戲劇水平，戈特舍德 (Johann Christoph Gottsched, 1700–66) 與著名女演員諾伊貝 (Caroline Neuber, 1697–1760) 進行 12 年的合作 (1727–39)。戈特舍德是萊比錫大學的詩學教授，關注演出，並且主張德文戲劇應模仿法國的正規戲劇 (regular drama)。他為諾伊貝提供的劇本中，有幾部是他自己編寫，其中《垂死的名將》(The Dying Cato) (1732) 廣受歡迎，其餘大多是翻譯或改編的法國劇本。諾伊貝初期全力配合，專演正規戲劇，每個劇碼都經過仔細排練，臺詞述說比一般講話誇張，類似演講。她的劇團這種持重、正式的演出風格，後世稱萊比錫派。因為一般觀眾仍然

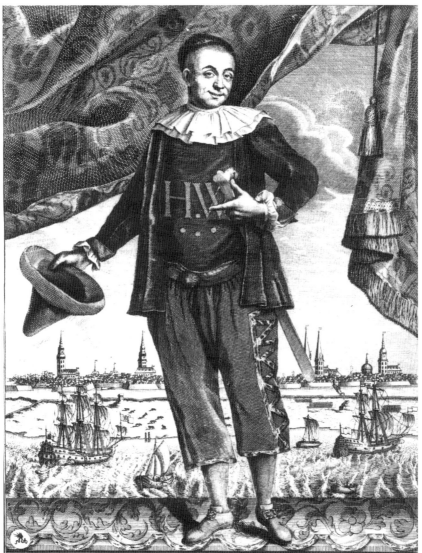

▲早期德國戲劇中最受歡迎的「傻丑」© akg-images

偏愛該團舊有的演出內涵，諾伊貝遂重新加入鄙俗的劇目與特別叫座的「傻丑」。戈特舍德反對無效後，終於與她分道揚鑣 (1739)。此後她的舞臺生涯每況愈下，他則整理出版了六卷《德國舞臺》(*Deutsche Schaubühne / The German Stage*) (1740–45)，其中包含很多翻譯的法國劇本，以及自己、妻子和別人的劇本，為德國其它劇團提供了豐富的演出資源。

這次學者與女伶十餘年的努力對德國劇壇產生了可觀的正面影響，很多劇團的劇碼中都包括了正規劇目，而且排練認真，力求提升演出水平。更特別的例子像是諾伊貝劇團中演員舒訥曼 (Johann Friedrich Schönemann, 1704–82)。他本來擅長「傻丑」角色，劇團禁演這個角色後，他組織了自己的劇團，襲用她的劇目與嚴格的排練方法，並邀約蘇菲‧C‧比爾亥克 (Sophie Charlotte Bierreichel, 1714–92) 及康洛德‧艾克曼 (Konrad Ackermann, ca. 1712–71) 等人為劇團演員 (1740)，施以嚴格訓練，績效卓著。比爾亥克一年內就成為劇團臺柱，隨即在漢堡創立了自己的劇團 (1741)，三年後因經濟問題解散，不久，她生下了德國未來的劇壇領袖 F‧蘇瑞德 (Friedrich Ludwig Schröder, 1744–1816)。至於康洛德‧艾克曼，青年時為軍人，後來閱讀莫里哀等人的劇本，對戲劇發生強烈的興趣，在與比爾亥克同年加入同一劇團後，兩人的生活與事業即密切交織一起。因為俄國女皇伊麗莎白（Empress Elizabeth，1741–61 在位）熱愛戲劇，經常邀約外國優異演員到俄國演出（參見第十二章），兩人於是轉到那裡工作，並在莫斯科結婚 (1749)。四年後他們積蓄了足夠的資金，於是回到德國，創立了艾克曼劇團 (1751)，巡迴各地演出。在歐洲列強進行七年戰爭期間 (the Seven Years' War) (1756–63)，劇團苟且存活，但它在戰爭結束後回到漢堡 (1764)，立即發生了改變歷史的變化。

漢堡為重要海港，早已是實行自治的自由市，殷實商人眾多。艾克曼的劇團來到此地後，他的女婿約翰‧F‧羅文 (Johann Friedrich Löwen, 1729–71) 說動了 12 個當地商人出資，成立了「漢堡國家劇院」(the Hamburg National Theatre)，開始演出 (1767)。羅文是第一本德國戲劇史的作家，對德國劇場歷來的弱點非常了解，為了破除積弊、提升水平，他構想中的劇團具備以下幾

▲ 漢堡國家劇院，外形簡陋，為時短暫 (1767–68)。© INTERFOTO / Alamy

個新特點：一、建立永久性的、不以盈利為目的的駐院劇團。它的經費由富
戶豪族補助；它的經營主管及優秀演員享有定額的薪水。二、由團內優秀演
員運用他們已發展成熟的技巧訓練演員，提升演技。三、由藝術總監 (artistic
director) 編譯、審查劇本，並培養戲劇作家。四、劇團聘請專人，負責定期
出版刊物，報導各方面的進展，並闡揚新的戲劇觀念。這個職位，相當於後
世的戲劇顧問 (dramaturg)。

　　漢堡國家劇院成立後，羅文擔任藝術總監，由他推薦的萊辛負責刊物及
評論。至於劇團的重要演員，則大多來自艾克曼劇團。自從公演開始以後，
新的劇團內部就問題重重，無論是上演戲碼或演員調度都爭論不已，結果演
出的仍然是羅文批評過的俗濫節目，支持他的富商於是停止捐助，這個「國
家」劇團維持不到兩年就被迫解散，艾克曼只好按舊有方式繼續經營。他去
世後 (1771)，由他的繼子 F・蘇瑞德繼任團長。

蘇瑞德的母親比爾亥克到俄國演戲時，一直帶著他，並讓他在 3 歲時上臺說了一句臺詞，獲得觀眾掌聲的鼓勵。他長大後開始擔任喜劇演員，成年後還長期參加其它劇團，學會了更多的表演技巧與即興方法。此外，他愛好閱讀，人文書籍之外，還兼顧自然科學，經常與各方面的專家研究討論。在繼任為團長後，除了短暫離開六年以外，一直擔任此職直到退休 (1798)。在他的主持下，漢堡劇團演出了很多莎士比亞的悲劇、歌德早期的作品，還有狂飆運動的戲劇；他自己也創作、翻譯或改編了大約 30 個劇本。他注重排練，追求完美，盡量使舞臺的各種因素融為一個整體。在個人成就方面，他是德國公認的最佳演員，演技傾向寫實，人物感情層面寬廣，注重震撼性的高潮。這一切都與萊比錫派形成強烈的對比，後人稱之為漢堡派。

11-4 萊辛的理論與創作

萊辛 (Ephraim Lessing, 1729–81) 出生在一個貧窮的牧師家庭，17 歲進入萊比錫大學攻讀神學與醫學 (1746–48)，諾伊貝的劇團經常在該城演出，萊辛喜愛之餘，創作了《年輕的學者》(*The Young Scholar*) (1748)，獲得演出。他次年轉學到柏林後又寫了《猶太人》(*The Jews*) (1749)。居留柏林期間，他接觸到英、法當時啟蒙運動的先進思潮，從此終身提倡理性思考和宗教容忍。他最後轉到威登堡大學，獲得碩士學位 (1752)。畢業後為了生活，他大多時間都在編輯雜誌或擔任貴族祕書，但同時博覽群書，撰寫寓言發表，包括影響深遠的美學論述《拉奧孔》(*Laokoon*) (1766)。漢堡國家劇院成立後，邀請他為藝術總監，他依照約定針對該院演出的 52 個劇本撰寫了介紹和評論，總共有 104 篇，集結出版時定名為《漢堡劇評》(*Hamburg Dramaturgy*) (1767–68)。百忙中他還創作了三個優秀的劇本，以及整理後的信函集《當代文學通訊》(*Letters Concerning the Latest Literature*) (1759–60)。因為這些論著，萊辛把德國的文學理論和戲劇創作提升到空前的高峰，同時對後一代的歌德及席勒發生深遠的影響。

《拉奧孔》的副標題是《論繪畫與詩的界限》(*An Eassy on the Limits of Painting and Poetry*)。因為荷瑞斯《詩藝》的影響，西方美學中普遍認為「詩即畫，畫即詩」(as painting, so poetry)，萊辛卻指出詩歌（包括文學和戲劇）是時間藝術，繪畫是空間藝術（造型藝術），兩者各有特色，不能混為一談。在本文及《漢堡劇評》中，萊辛對亞里斯多德的《詩學》作了嶄新的詮釋與補充。《詩學》認為一切藝術出於模仿，模仿的對象是「自然」(nature)，萊辛將「自然」詮釋為一般人民的生活，不是帝王將相的興衰。《詩學》中強調悲劇應該引起「憐憫」與「恐懼」，萊辛認同這個目的，他寫道：「一個悲劇詩人唯一不可寬恕的過失，是他讓我們感到冷漠；假如他能提起我們的興趣，他對那些渺小的機械規律可以任意處理。」他藉此否定了荷瑞斯以來倡導的三一律等機械式的規律，強調劇本格局要大，在時空、人物和事件各方面都不要束縛太嚴；也因此他反對繼續模仿法國當時的悲劇模式，主張要以莎士比亞為榜樣。這些評論挑戰當時盛行的新古典主義，也抵消了戈特舍德所倡導的法國模式。

萊辛強調戲劇的教育作用，呼籲德國應有自己的戲劇，反映民眾生活，樹立行為標準，提升民族意識。他的三部劇本體現著他的理念。《薩拉小姐》(*Miss Sara Sampson*) (1755) 仿照英國的《倫敦商人》，但依據實際發生的事件編寫，女主角未婚懷孕，最後自殺。萊辛稱它為家庭悲劇 (domestic tragedy) 或市民悲劇 (bourgeois tragedy)。他的《蜜娜嬌娃》(*Minna von Barnhelm*) (1767) 背景是七年戰爭：普魯士一名低階軍官特爾海姆，奉命向薩克森地區某城徵收特別稅，因為數目龐大，該城一時無法全部繳付，他於是自掏腰包，代為墊款補足。蜜娜感動之餘對他表示情意，兩人於是訂婚。劇情開始時，戰爭已經結束，特爾海姆前來取回墊款，引起上級懷疑，將他革職，他窮困潦倒寄居旅社，適巧蜜娜尋找未婚夫，也來到這裡，兩人不期而遇，軍官憂喜交集。但他認為蜜娜是貴族小姐，不應受到連累，於是堅持解除婚約，然而蜜娜情意堅定，終於結成連理。此時國王來信，表示已查明他的清白，要讓他復職，但特爾海姆為避免再次生波，不為所動。如上所述，本劇是低階

軍官與富家小姐的愛情喜劇，雖遵守三一律，但情節活潑流暢，深受觀眾歡迎，成為後來類似作品的樣板。不過在這個單純的劇情下，其實還另藏玄機：蜜娜所屬的薩克森 (Saxony) 是德語區，七年戰爭中卻與法國為伍。劇中她主動追求與普魯士的軍官結婚，可能意味著德語人民希望化干戈為玉帛，成為統一的國家。這層意義，在後來的德語戲劇中更為明顯和強烈。

萊辛的最後傑作是《智者納旦》(Nathan the Wise) (1779)，以十字軍第三次東征的耶路撒冷為背景。劇情為伊斯蘭教的蘇丹俘虜了一名基督教騎士，發覺其相貌酷似亡兄，便將他釋放。有一天，騎士在火災中救出萊霞，兩人一見鍾情。萊霞是信奉基督教的孤兒，為當地猶太富商納旦 (Nathan) 收養，納旦在上一次東征戰亂中失去妻兒。這時蘇丹因財政困難，覬覦納旦財產，為了找尋藉口，故意詢問他哪一種信仰才是真正的宗教。納旦講了三個兄弟爭取魔戒的故事，說明三教表面雖有差異，但基礎並無不同，凡能長遠造福人生、散播大愛的就是真正的宗教。蘇丹心領神會，和納旦結為知交。最後真相大白，萊霞和騎士都是蘇丹亡兄的子女，亡兄臨死前改信了基督教，全劇在大團圓中結束。

《智者納旦》與伏爾泰的《蘇丹豔囚》都在關鍵處運用「血的呼喚」(call of the blood)（參見第九章），例如本劇蘇丹一見騎士就發現他與亡兄相似。更重要的是，劇中宗教觀念正是伏爾泰和狄德羅在《百科全書》中倡導的寬容與博愛。此外，本劇是德國的主流劇本中首次使用無韻詩，雖然尚欠流暢，但全劇遼闊深遠的意境，正是歐洲後來人文理想主義的先聲，長久受到世人讚賞。綜合而言，萊辛的評論和創作都超越前人的成就，使德國在這兩方面可與其他歐洲國家媲美。

11-5　狂飆運動：突破束縛的 20 年

1770 年代，德國各地爆發「狂飆運動」(Storm and Stress)，遍及音樂、小說及雕塑等藝術，但以戲劇最明顯和普及。此運動的名稱來自 1776 年一齣

五幕劇的劇名，以當時正在進行中的美國革命為背景，呈現兩個貴族家庭的仇恨、咒罵與威脅，最後因兩家年輕人的愛情而和好。全劇結構鬆散，成就不高，但劇名中原文的風暴 (Sturm) 以及衝動（Drang，英文是 urge、drive 或 impulse），非常接近這個運動的特色，後人因此借用。

參與狂飆劇作的大都是年輕人，核心人物是歌德 (Johann Wolfgang von Goethe, 1749–1832)。他出身法蘭克福的富裕家庭，在萊比錫學法律 (1762)，同時開始寫詩和編劇，後來因病回家，痊癒後轉至史特拉斯堡 (Strasbourg) 就學 (1770)，遇見途經該地的約翰・赫德 (Johann G. Herder, 1744–1803)。赫德也是狂飆運動健將，博學多聞，因篤信法國盧梭對大自然和自由的推崇，前往法國學習，遇見歌德後暢論觀點：放棄理性是唯一的指導，打破傳統的束縛，愛好一切不受規律限制、返璞歸真的作品，如《聖經》、荷馬史詩、莎士比亞戲劇、民歌等等。簡而言之，赫德否定法國啟蒙運動高掲的理性、規律和秩序，強調文學藝術創作的自由。

受到赫德的啟發，歌德於 1771 至 1775 年間大量創作，作品包括詩劇《普羅米修斯》(*Prometheus*) (1773) 的片段，藉這位希臘神祇反抗天帝宙斯的獨白，宣稱人必須相信自己。接著的《鐵騎士》(*Götz of the Iron Hand*) (1773)，又譯《貝麗恆的葛茲》(*Götz von Berlichingen*)，以十六世紀德國為背景，主角葛茲原為宮廷騎士，遭到陷害入獄，後為農民解救，擁立成為領袖。他於是參加農民革命，反對地主與教會的剝削與壓榨，渴望國家統一，但他同時也反對非法殘殺貴族、毀壞教會。被農民拒絕後，他率領親信繼續與宮廷作戰，被捕入獄，臨終高呼：「自由！自由！」本劇分 55 場，歷時經年，是德國第一齣倣效莎士比亞形式的悲劇，也是第一部以德國歷史為背景的悲劇，並對佈景與劇服做了歷史考證。劇中語言模仿現實，不忌粗俗，例如當主教派人招降騎士時，他回答：「告訴他，他可以舔我的屁股。」(But he, tell him, can lick me on my ass.)

本劇衝破了很多創作的藩籬與禁忌，經濃縮改編後，在柏林和漢堡上演，雖然藝術與票房並非成功，但引起全德討論，而且不久就有十多部模仿之作，

開啟「騎俠劇」(drama of chivalry) 風潮。另外，很多劇團受到本劇影響，開始大量演出莎劇，前面提到的女演員比爾亥克亦是其中之一。接著，歌德的小說《少年維特的煩惱》(*The Sorrows of Young Werther*) (1774) 出版，立即轟動全德，更使歌德成為眾望所歸的運動領袖。

狂飆運動另一傑出人物是席勒 (Friedrich Schiller, 1759–1805)。他的祖先是窮苦農工，父親是符騰堡 (Württemberg) 公國軍醫，希望他成為牧師，請牧師教他希臘文和拉丁文。但他因為是軍屬，14 歲就徵進入軍校，接受嚴格的管理；不過他仍然偷看了很多莎士比亞作品及其他文哲書籍，並且寫出劇作《強盜》(*The Robbers*) (1777–80)。劇情以莫爾 (Moor) 伯爵的二子為重點，次子法蘭茲 (Franz) 陰險惡毒，為謀取哥哥的地位、財產和未婚妻瑪麗亞，屢向父親進讒，導致正直的長子卡爾 (Karl) 遭父驅逐。接著法蘭茲將父親囚禁於林中塔內，自立為繼承人，但當他覬覦瑪麗亞時，她以刀相向得保貞操。卡爾結合一批無以為生的青年為盜，劫富濟貧；但少數盜徒行為極端，竟然攻打修道院，強暴修女。卡爾後來化裝回家見到父親，但相見的狂喜反而讓父親死去。在眾盜的壓迫下，卡爾殺死瑪麗亞；她很高興死在戀人的懷抱。接著眾盜焚燒城堡，法蘭茲自縊身亡。卡爾自覺行為錯誤累累，於是將盜群解散，自己則向一位窮苦農民投誠，使其能帶他報官而獲得大筆獎金。

《強盜》在出版時即引起熱烈爭論 (1781)。它顯然受到莎士比亞的影響，劇中的兄弟類似《李爾王》中的兩兄弟，弟弟的邪惡又像莎劇中的理查三世。不同的是，全劇結構鬆散，充滿暴力行為；它像《鐵騎士》一樣，在精神上反抗政治的腐敗，在形式上不受既有規律的限制，成為後來浪漫主義的前導。《強盜》在曼海姆 (Mannheim) 劇院首演時 (1782)，觀眾爆滿，從下午五點演到九點過後，過程熱烈，當時的報導寫道：「劇場像瘋人院：觀眾席中眼球轉動、手掌握拳、雙腳猛蹬、啞聲呼喊！完全陌生的人們相擁，淚流滿面；婦女跌跌撞撞移向出口，幾乎暈倒。」自此以後，本劇經常在德國各地演出，歷久不衰。

《強盜》演出時席勒已任軍醫，為了參加首演，他未經許可就離開軍營，

因此被禁閉兩週，而且不准再出版劇本，他於是逃到其它地區 (1782)，開始另一生涯。在此以前，歌德已經暫離舞臺，擔任威瑪 (Weimar) 公國樞密大臣 (1775)。以兩人為領導的狂飆運動隨即迅速勢微，至於這兩位此後的劇場合作及貢獻，下面將會詳細介紹。

11-6 公立劇院遍地興起，話劇劇本大量增加

狂飆運動以前，各地的王侯貴族大多追隨法國路易十四的品味，只愛好歌劇與芭蕾，對民間娛樂不感興趣，以致遲至 1776 年，公立劇院僅約 14 座。可是在狂飆運動的影響下，他們為了顯示對公眾文化的關注，積極建立劇院，在 1790 年劇院為數已超過 70，其中半數以上有駐院劇團，演員和其他工作人員都享有政府保障，大多作經常性演出。但因資源不足，劇碼、人才有限，於是普遍採行兩種辦法：一、多方物色劇本，導致德國劇作豐收。二、邀請別團傑出演員客串演出，形成了明星制度。

這兩種方法英、法兩國早已使用，但都以首都為中心，劇本或演員在倫敦或巴黎成功後，再到外地表演，或在外地成功後再到首都，結果是兩國的戲劇每個時期都有一股潮流或一種風格，像波浪般前後相繼。德國不然，它在統一以前 (1871) 並無戲劇中心，每個獨立地區都可以自行其是，以致古典主義、浪漫主義及其它難以歸類的風格同時並存。

十八世紀末期多產且重要的劇作家之一是伊夫蘭德 (August Wilhelm Iffland, 1759–1814)。他十幾歲就離開柏林的家園，進入哥薩 (Gotha) 劇團 (1777)，得到團長艾可夫 (K. Ekhof) 親自教導。由宮廷出資興建的曼海姆劇院成立時 (1779)，他受僱成為演員。他表演時聲音較弱，但衣飾合宜，身體動作靈活又自然寫實，面部表情豐富，善於掌握人物個性，因此長期受到觀眾喜愛，成為劇團臺柱。由於劇院只允許上演德文劇本，而劇本又嚴重不足，他於是自編自演，從《野心引發罪惡》(*Crimes from Ambition*) (1784) 即不斷獲得成功，一生編寫的劇本共有 65 齣，佳作包括《獵人》(*The Hunters*)

(1785) 及《田園佳偶》(*The Bachelors*) (1793) 等等，多是溫情喜劇：純樸善良的市民和勞工受到惡徒侵犯，命運遭到威脅，最後總能轉危為安，在社會秩序恢復後，享受美滿幸福的家庭生活。這些劇本傾向濫情及說教，後世評價不高。

更為重要的劇作家是柯策布 (August von Kotzebue, 1761–1819)。他生於威瑪，在耶拿大學學習法律，畢業後到俄國首都聖彼得堡成為機構首長的祕書，與王室關係良好，不少德國人懷疑他是間諜，最後被一個激進的民族主義者暗殺身亡。

柯策布大學時期即開始寫劇，創作劇本高達 200 齣以上，早期有名的喜劇是《厭世與懺悔》(*Misanthropy and Repentance*) (1787)，又名《陌生人》(*The Stranger*)，劇情描寫男爵夫人 (Baroness Meinau) 與友人有染以後，心懷愧疚，於是避居鄉間，經過一連串感情糾葛後，她和丈夫重新和好。柯策布晚期的《祕魯的西班牙人》(*The Spaniards in Peru*) (1795)，又名《若拉之死》(*The Rolla's Death*)，以西班牙人入侵南美為背景，呈現當地人民反抗的英勇與苦難，突出夫妻鶼鰈情深。這兩齣戲經過改編，在英國極受歡迎。柯策布的喜劇《小鎮德國人》(*The Small Town Germans*) (1803) 同樣非常成功，它呈現一對青年戀愛到結婚的故事，主旨在諷刺鄉下德國人對名銜的虛榮，至今仍不時上演。

柯策布大多數的劇作，都屬於通俗劇的範疇。它的特色，我們在介紹法國的畢賽瑞固 (Pixérécourt, 1773–1844) 時已有充分說明（參見第九章），簡單來說，這類戲劇都遵循一個明顯的公式：壞人迫害好人，好人情況危急，壞人最後失敗，公義得以伸張。在這樣簡單的公式下，柯策布能夠出類拔萃，在他善於選擇觀眾喜見樂聞的故事，它們有的來自狂飆運動，有的富有異國情調。他的情節發展曲折迂迴，但從不讓觀眾感到困惑；這些情節中充滿驚奇刺激，但總能適可而止，不讓觀眾感到危險懼怕；在同時，他對劇中的正面人物都賦予深厚的同情與溫暖。柯策布當時及後世的批評家普遍認為，他在玩弄觀眾的低俗情感，事實也顯示他的通俗劇絕大多數已經遭人遺忘。

不過反過來看，柯策布的成功確是盛況空前。他有 37 部劇本被譯成英文，1790 年代就有 22 齣劇在倫敦上演；1790 年代至 1820 年間，俄國約一半的演出都是他的劇本；歌德主持威瑪劇院時，演出共 4,156 場，柯策布一人的劇本就多達 600 餘場。在著名的曼海姆劇院 20 年間 (1788–1808) 的 1,728 次演出中，柯策布的有 116 齣，席勒的只有 28 齣。總之，從《厭世與懺悔》到他去世為止的 30 餘年間 (1787–1819)，柯策布是歐美最有名的劇作家；因為他的成功，德國在 1800 年代，被公認是歐美最生氣蓬勃的劇場。

11–7　威瑪古典戲劇：歌德及席勒

1775 年，歌德接受威瑪公國公爵的邀請，擔任樞密大臣，後升任為首相。公國人口約為十萬，市區人口僅有六千，但設有威瑪劇院，歌德來到後由他兼管，因為團員資質平庸，他不甚留意，後來伊夫蘭德應邀來團領銜演出，他與團員短暫排練後，整體效果 (ensemble effect) 非常良好。歌德看後深感事有可為，於是自任導演約 20 年 (1796–1817)。

在他的主持下，威瑪劇院節目大體分三類，其中一類是歌劇和音樂劇，另一類是各種話劇，尤其是伊夫蘭德和柯策布的作品。這兩類演出著眼於吸引大量觀眾，增加票房收入，藉以彌補政府補助的不足。歌德關注的重點是第三類，大多數是詩劇，由他親自導演。每個作品演出前，他都先從讀劇 (read through) 開始：讓演員們誦讀臺詞，矯正錯誤的或方言式的發聲，幫助他們了解臺詞意義，然後反覆練習，務求抑揚頓挫流暢自然，同時配合優雅正式的姿態，針對艱深重要的臺詞，這些練習有時長達數週甚至數月。劇團排練時，歌德經常參考古典名畫構成舞臺畫面；他把舞臺分為許多方塊，指定演員在其中的確切位置和移位動線。對音響、佈景及服裝的配合也都嚴格要求，力求塑造完美的整體效果。歌德這樣統籌一切，讓演出效果非常良好。

當時一般劇團對演員往往頤指氣使，也沒有時間充分排練。歌德制訂了演員規律，嚴格要求他們的道德操守和舞臺行為，同時關切他們的收入和生

活，尊重他們的人格，盡量塑造和睦氣氛。威瑪劇團的成就與特色於是名傳遐邇，各地劇團前來觀摩者絡繹不絕，很多劇團更紛紛挖角，威瑪劇團的演員於是帶著他們的方法與演技遍播各地。可惜席勒中年逝世 (1805)，歌德對劇院的興趣降低，加上團中一名年輕女演員對演出意見甚多，後來甚至成為公爵情婦，對劇團的影響力隨著增加，歌德於是辭職 (1817)，劇團也逐漸為人淡忘。但歌德培養的人才仍在各地發揮力量，使威瑪劇團的理想和演出風格，成為十九世紀前半葉德國劇場的兩大主流之一，與漢堡劇場的寫實風格互補。

創作方面，歌德作品數量極少，最初僅有少量抒情詩和敘事詩。後來他到義大利遊學兩年後 (1786–88)，完成了兩部劇作，其一是《埃格蒙特》(*Egmont*) (1887)，以十六世紀尼德蘭（今日荷蘭）反抗殖民帝國西班牙為背景。劇中主角是尼德蘭貴族，贊成爭取獨立，但反對使用暴力，後被奸佞誣陷入獄，他的情人援救無效後自殺，他也被處極刑。另一劇本《伊菲吉妮亞在陶里斯》(*Iphigenia in Tauris*) (1779)，是古典希臘悲劇的改編，劇情以女主角為中心，她獲救來到陶里斯，國王待她溫柔體貼，聽從她的勸導，放棄殺人祭神的傳統。後來國王向她求婚，她以思鄉情切婉拒，國王憤而宣佈恢復傳統。這時她的弟弟和同伴被捕，三人商定脫逃計畫，但與希臘原著大不相同的是她不願欺騙國王，於是經過強烈的內心衝突後，決定坦誠告知心理陰影，國王深為感動，決定讓三人安全離開。如上所述，歌德顯然在宣揚人性善良，以及人與人應以真誠、仁愛相待。本劇初稿是以散文寫成，後改為無韻詩，藉以增加與日常生活的距離，讓觀眾脫離熟悉的經驗，進入更高的道德境界。另外，歌德還編寫了《塔索》(*Torquato Tasso*)，主角是義大利十六世紀的詩人。此劇他在威瑪時就已經構想，但是在遊學期間才動筆，在 1790年完成。

歌德最有名的劇本是《浮士德》(*Faust*)，分為上下兩部，上部 25 場外加三個序幕；下部五幕。全劇共 12,000 多行，約等於八個希臘悲劇或四個莎士比亞悲劇的篇幅。歌德寫此劇歷時 58 年 (1773–1831)，其間他寫寫停停，不

按情節順序，隨時加入對時事或他人新作的感想。歌德一直視本劇為生命的重心，去世當年才大功告成，他在日記中寫道：「主要的事業已經完成」。的確，《浮士德》是德國乃至世界戲劇的不朽巨著。

《浮士德》係以十六世紀德國民間傳說為依據，上部從「天上序幕」開始。上帝與魔鬼梅菲斯特 (Mephistopheles) 辯論，上帝相信人類在進步過程中難免錯誤，但最終會回歸正途；魔頭則認為人類逐漸墮落，並聲稱有能力誘惑人類沉淪。他們於是打賭，選定浮士德為決定勝負的對象。浮士德那時正值哀樂中年，雖已在所有學術領域中獲得每個領域的博士學位，但一直以授徒為生，貧寒寂寞，深感生之無聊與死之必至，瀕於自殺邊緣。魔鬼告訴浮士德可以幫助他滿足一切願望，浮士德則承諾在心滿意足的剎那，願將身後一切交給魔鬼。浮士德以鮮血寫下契約後，立刻變成翩翩君子，開始了他與甘麗卿（有時稱為瑪格麗特）的愛戀。他對這位純潔美麗的少女一見鍾情，在魔鬼幫助下和她幽會，使她懷孕，她的兄長干預時被他殺傷致死。浮士德遠逃，魔鬼帶他參加群魔狂歡節，多方引誘他繼續墮落，然而他懷念甘麗卿，要求和她重聚。此時她因溺斃嬰兒被處死刑，入監候斬。浮士德暗夜趕來搭救時，她已心神錯亂，後來認出浮士德是昔日情人，感覺自己得救；但當他敦促她出獄逃走時，她堅持留下為罪惡受罰。白晝來臨時，魔鬼強帶浮士德逃走，甘麗卿呼求上帝恩典，靈魂獲得救贖。

這一部分提出了人類兩個基本問題：一、上帝與魔鬼對人性持相反看法，劇情要辯證誰是誰非。二、魔鬼與浮士德簽約，在馬羅的《浮士德博士》中，規定在 24 年終止時，浮士德便將靈魂交給魔鬼，本劇則改為當他感到滿意的瞬間。這裡涉及人類另一基本問題：什麼能讓人心滿意足？那份感受的「剎那」何在？浮士德一度追求愛情和感官的享受，但後來得到的只是殺戮、逃亡與痛苦。他必須繼續追求。

《浮士德》下部開始時，浮士德在朝陽中甦醒，省思生命的過程與意義，最後把它喻為霓虹：水柱從高空瀉下衝擊石塊，成為泡沫反彈空中，在陽光照耀下顯得五彩繽紛。他認為，那些泡沫是人類奮發向上的行動，那多彩的

折射則是我們的生命。有此認識後，他在魔鬼的協助下，開始了新的追尋。

浮士德首先在皇帝的宮廷服務，藉發行紙幣解決財政困難。他再應皇帝要求招來古典美女海倫，為她神魂傾倒，於是與她同居生子，但這個有詩人氣質的孩子不久死亡，海倫隨著消失。浮士德在高山上極目遠眺，雄心萬丈要建立人間樂園，於是再度幫助皇帝擊敗敵人，獲得濱海土地的賞賜，他從此率領群眾築堤填海，安置民眾，通商富國。他百歲高齡時雙眼失明，但仍督導群眾加強建設，以便嘉惠更多民眾。遙想未來的美景，他感到非常自滿，剎那間希望時光暫停，隨即倒下死亡。魔鬼依約前來攫取他的靈魂，但眾天使認為浮士德感到滿足的「剎那」在想像中的未來，不是現在，於是趕走魔鬼，帶著浮士德的靈魂升空，舊日情人甘麗卿現身，引導他的靈魂繼續上升，全劇在向聖母的祈求聲中結束。

如上所述，這部分反映著浮士德追尋的三個歷程：一、他追尋在政治上的成就，然而宮廷的腐敗無能，令他鄙視憤恨。二、海倫所代表的古典希臘文化固然優美，但德國在汲取融合之後，仍需分道揚鑣，建立自己的文化。

▲1874 年出版的《浮士德》插畫 (ShutterStock)

三、運用科技創造文明，福利眾生。在獲得具體成績後，他遙想未來，感到
滿足，預備繼續努力。總之，本部對上部的問題提出了答案：人類的本質是
善良的，前途是光明的，但需要不斷奮鬥，利用厚生創造文明，嘉惠社會人
群。這是歌德在他完成的「主要的事業」中，對人生所作的證詞。

　　《浮士德》除了意境崇高之外，其它方面亦美不勝收。劇中主要人物皆
栩栩如生，魔鬼的形象更不同凡響：他固然居心險惡，但充滿機智、幽默，
對人性卑微一面的揭露與諷刺更入木三分。此外，在寫寫停停的過程中，每
當歌德提筆續寫時，慣常融入時事（如拿破崙的興起與衰敗，希臘獨立革
命），以及德國當時出版的民歌、流行歌曲、童話，和當時歐洲作家最新作品
的精華，譬如他塑造浮士德和海倫的兒子，即以英國詩人拜倫 (Byron) 為樣
本，兒子夭折時，他以對拜倫悼祭的悲情烘托。此外，歌德還從古典作品中
挪用了很多的故事及人物，例如甘麗卿引導浮士德靈魂上升天堂，就與《神
曲》中但丁的初戀前來迎接他的靈魂如出一轍。總之，《浮士德》每個片段都
像是嵌金鑲玉的華章，可以給讀者很大的喜悅，同時提升他們的情懷和意境。

　　歌德的劇本為數極少，《浮士德》的下部在當時的舞臺根本不能演出。幸
好他在積極經營威瑪劇團的初年，即邀請席勒為駐院編劇。在上面介紹過的
《強盜》之後，席勒寫了《卡洛王子》(*Don Carlos*) (1785)。故事是十六世紀
西班牙統治佛蘭德斯 (Flanders)（即今比利時）時遭遇反抗，國王堅持武力鎮
壓，卡洛王子的友人波撒 (Posa) 侯爵剛從佛蘭德斯回來，深知當地人民的苦
難，於是主張開明寬大的政策，他說道：「你要你的花園永遠繁花盛開，你現
在散播的種子卻是死亡！」但大主教堅持用武，導致西班牙的無敵艦隊與保護
比利時的英國海軍衝突，結果遭到慘敗，凸顯暴政必亡。為了撰寫此劇，席
勒深入研究相關歷史，出版《荷蘭的反抗》(*The Revolt of the Netherlands*) 及
《三十年戰爭史》(*A History of the Thirty Years War*)，並在歌德推薦下，獲聘
為耶拿 (Jena) 大學教授 (1789)。

　　任教期間，席勒潛心閱讀各種書籍，特別研究康德哲學，並與貴族通信，
後來集為兩本專著，其一是《論個人的美育》(*On the Aesthetic Education of*

Man)。分析法國革命的理想墮落到殘暴的原因，在於「偉大的運動遭遇一群渺小的人民」。為了避免重蹈覆轍，必須以理性教育人民，讓他們的感性與理性融為一體，發展出「美麗的靈魂」(beautiful soul)，達到「善即是美」(the Good is the Beautiful) 的境界。席勒結合理性與感性，提倡美學教育，藉藝術的薰陶，把責任、道德等要求內化為個人的「靈魂」，作為建立健全社會和偉大國家的基礎。

由於長期浸淫於歷史與哲學，席勒習慣從歷史的關鍵時刻選擇題材，透過極為複雜的事件和人物關係，呈現前瞻性的詮釋和褒貶。他到威瑪後的第一部戲是《華倫斯坦》(*Wallenstein*) 三部曲 (1798–99)，它以三十年戰爭為背景，中心人物華倫斯坦 (Wallenstein, 1583–1634) 是三十年戰爭中神聖羅馬帝國的統帥。在第三部中，帝國皇帝懷疑他另有野心，削奪他的兵權，逼使他向瑞典靠攏，導致最後遭暗殺身亡。本劇追求德國統一，視界寬宏。另一悲劇《瑪麗亞·斯圖亞特》(*Maria Stuart*) (1800)，劇中女王雖在政爭中失敗，卻比勝利者伊麗莎白女王更值得尊敬與同情。次年的《奧爾良的姑娘》(*The Maid of Orleans*) (1801)，主角是聖女貞德，以古寓今：當時德國四分五裂，正與法國作戰，特別需要滿懷崇高理想與犧牲情懷的國民。席勒自稱這是一齣「浪漫主義的悲劇」。接下來的《墨西納的新娘》(*The Bride of Messina*) (1803) 呈現基督教與異教的接觸，模仿古希臘悲劇，涉及內親相姦，引起很大爭議。

席勒最後一齣戲是《威廉·泰爾》(*Wilhelm Tell*) (1804)。全劇由兩條線索交織而成。其一為神聖羅馬帝國新近派來瑞士的總督戈斯勒 (Gessler) 作威作福，神箭手威廉·泰爾 (Wilhelm Tell) 一再遭受侮辱與迫害，最後將他射死。其二為瑞士三個地區的代表聚會，決議在聖誕節起義，推翻極權統治，世家子弟烏爾·瑞奇 (Ulrich von Rudenz) 接受心上人的勸勉，領導起義，瑞士終於獨立成功。本劇公認是席勒最好的劇本，展現了對暴政的唾棄、對自由的嚮往、對個人尊嚴的渴望，以及各邦團結、共禦外侮的行動，引起了非常熱烈的回響。總之，席勒為威瑪劇團所編的七個劇本，將德國戲劇提升到

世界級的水準。

一般而言，席勒的劇本極能鼓舞人心。德國 1848 年革命，俄國 1917 年革命，都曾引用《卡洛王子》中波撒 (Posa) 的臺詞為口號。革命成功後，劇場也都上演本劇，西班牙在二十世紀革命時也演出他的劇本。為了紀念他多方面的成就，耶拿大學改以席勒之名為校名 (1934)。二次大戰納粹戰敗後 (1945)，德國 26 個劇團不約而同，先後上演席勒的劇本。席勒也是優秀的詩人，他的〈歡樂頌〉(Ode to Joy) (1785) 成為貝多芬第九交響樂最後一段歌詞，響滿全球。

11–8　德國的浪漫主義及其哲學背景

十九世紀初葉盛行的德國浪漫主義，深受當時德國哲學的影響，尤其是康德 (Immanuel Kant, 1724–1804) 的看法。康德之前，關於人類知識的問題，哲學上有兩個彼此對立的論述。一是經驗主義 (empiricism)，主張判斷知識真偽的準繩來自經驗；另一是理性主義 (rationalism)，認為一切知識都由概念構成，但概念不來自經驗，而是先於經驗 (a priori)。為了調和其間衝突，建立面對世界的態度，康德寫成《純粹理性批判》(The Critique of Pure Reason) (1781)，長 800 頁，文字艱深難懂。簡單地說，康德認為這世界本來的樣子，或稱為本體界 (the noumenal world)，是我們無法知道的。只有當本體界的每樣事物對我們顯示之時 (thing that appears to us)，形成現象的世界 (the phenomenal world)，我們才能透過直覺 (intuition) 接觸事物感性 (sensibility) 的一面。但此時人還像瞎子一樣，感覺事物存在，卻不知那是什麼，直到依據先天具備的 12 個概念 (category，或稱「範疇」)，如同一性 (identity)，因果關係 (cause and effect relationship) 等等，將它們統合成有意義的知識，因此才能產生理解 (understanding)。雖然本體界的事物本身（哲學術語稱為「物自身」(thing-in-itself)），我們根本不可能知道它是什麼，但重要的是：因為我們共同擁有這 12 個概念，所以彼此之間可以互相溝通。一般人互相溝通

時，很少反省溝通內容（知識）的何以發生，現在康德對知識的形成作徹底的觀察與分析，論斷這必須經過直覺與概念對現象進行的綜合，並直言「直覺沒有概念是盲目的，概念沒有直覺是空洞的」。更進一步，他認為人類在以理性知識征服現象世界的事事物物時，還需要理性知識以外的方式，探索本體世界的真相，據以重新建立道德規範和信仰，探索自己在宇宙中的定位及生命的意義。

康德稍後發表的《判斷力批判》(*The Critique of Judgment*) (1790) 分為兩部，第一部是《美學判斷力批判》(*The Critique of Aesthetic Judgment*)，其中提到「天才」(genius) 在創作中的功能。天才（genius，複數形式為 genii）在古羅馬時代的意義是「指導的精靈」，或「創造」。聖奧古斯丁 (Augustine, 354–430) 時已經取得「靈感」(inspiration) 和「才華」(talent) 的涵義。現在康德在其哲學系統中認為，運用理性得到的知識只能掌握現象，但詩人或藝術家卻能憑藉他們的「天才」或「才華」，探討本體界的事物，然後鋪陳他們的創見，或常人不知道的原則，為道德與信仰提供基礎。總之，《判斷力批判》奠定現代美學的基礎，它的許多觀念和詞彙，包括「天才」、「靈感」、「原創力」(the originality) 等等，從此在批評界廣泛流傳與使用，直至今日。

康德的理論在十九世紀受後來哲學家們闡揚、擴大、批評或揚棄，但很少敏感的知識份子能置若罔聞。這些哲學家包括費希特 (Johann Gottlieb Fichte, 1762–1814)、下面即將介紹的施萊格爾兄弟，與更晚的黑格爾 (Georg Wilhelm Friedrich Hegel, 1770–1831)、叔本華 (Arthur Schopenhauer, 1788–1860) 等人，並導致德國浪漫主義的興起。

十八世紀末期，德國狂飆運動中的知識份子分居各地。其中威廉·施萊格爾 (August Wilhelm Schlegel, 1767–1845) 和他的弟弟弗里德里希·施萊格爾 (Friedrich von Schlegel, 1772–1829) 後來遷移到耶拿大學教書 (1796)。兩人的幾位好友不久也都陸續來到，他們經常聚會討論文學藝術，並與該校哲學教授費希特過從密切。為了發表理念，施萊格爾兄弟兩人創辦了《雅典娜神殿》(*The Athenaeum*)，刊載文學論文、創作、翻譯和書評。雜誌半年出版一

次，共出版了三年 (1798–1800)，一般認為是德國浪漫主義運動的起點。十九世紀初年，施萊格爾兄弟先後離開耶拿，他們的菁英朋友也紛紛各奔前程，耶拿的浪漫派無形中解散，繼之而起的有海德堡派、柏林派等等。但由於法國入侵，許多迫切的現實問題需要解決，浪漫主義的高遠理想於事無補，運動於是在 1830 年代消沉下來。

施氏兄弟居留耶拿的時間雖短，但他們的論述，卻對文學（戲劇）理論產生不可磨滅的影響。自從亞里斯多德的《詩學》以來，古典主義注重類型的分別（如悲劇、喜劇）、各類型的力量（如憐憫、恐懼），以及作品本身在形式上的特色（如均衡、規律）。相反地，施氏兄弟的浪漫主義理論受到前述康德理論的影響，看重文學與藝術如何幫助人在這個世界中的定位，完成理性與知識的未竟之業。他們鼓吹詩、劇、哲學、宗教融為一體；強調奔放的感情與想像，宣稱：「好的戲劇必須極端化」(Good drama must be drastic)。他們還強調作品中的視野 (vision)、反諷 (irony) 與弔詭 (paradox) 等手法。

相對於以前的劇作家只關注歐洲，他們矚目全球；相對於以前的劇作家忽視民俗文學，他們把它提升到至高的地位。施氏兄弟捐棄古典的戲劇與理論後，轉而認定莎士比亞是「天才」劇作家，威廉・施萊格爾還親自翻譯 17 齣莎劇，其他劇本由路德維・蒂克 (Ludwig Tieck, 1773–1853) 及其親友譯成。所有譯文都廣受讚美，是德國劇場常演的版本，成為德國戲劇家的標竿。他們同時研究、推薦西班牙戲劇，使這個豐富瑰麗的寶藏首次受到世界注意。兄弟兩人也介紹、翻譯古印度的梵文作品，歐洲首次出現「世界文學」研究。總之，浪漫主義豐富了歐洲的文化內涵，也轉變了價值觀念。

1808 年，威廉・施萊格爾在維也納作一系列演講，題目是《論戲劇藝術及文學》(*On Dramatic Art and Literature*)，將戲劇藝術的理論與它的歷史結合，指出它的原則與典範。施萊格爾認為，相對於「老舊」(the antique) 或「古典」(classical) 藝術，現代藝術可「名之為浪漫」(the name of romantic)。他解釋，「浪漫」(romance) 這個字，原意指由拉丁文和條頓民族的方言混合形成的語言。條頓民族在中世紀征服了歐洲，為它注入新的生氣與活力，然

後人民接受基督教的洗禮，所有的感情與感性 (all human feelings and sensibilities) 都受到深遠的影響，從其中孕育出來的騎士精神，以及對女性的敬愛及榮譽感，成為統一歐洲的世界觀，為當時詩歌提供了最豐滿的題材；此外，它的神話大體由騎俠故事與傳說交織而成，也與古代的神話大異其趣。

威廉‧施萊格爾深入探討古典與浪漫大相逕庭的原因。他說，希臘人生活在藍天白雲下，心情愉快，他們的宗教是大自然力量的神化和美化，他們的理想是所有力量各如其份的完美結合，達到自然的和諧 (a natural harmony)。他們個人追求的目標，未超越有生之年所能達成的範圍。如此情況下，希臘人創造了「歡樂的詩歌」(the poetry of joy)。德國則相反，詩歌的要素是憂鬱 (melancholy)，基本原因在於人們生活在兩個世界內。一是被上帝遺棄的現世，另一是去世之後，靈魂期望能夠回去的樂園。相對於無限的未來 (the infinite future)，塵世的成就與歡樂都像白駒過隙，墳墓之後的首日才是新生命的黎明。因此，「古代的詩歌是享樂之詩，我們則是願望之詩；前者的基礎在它呈現的現世，後者則在回憶與希望之間翱翔」。施萊格爾澄清說道，這並非說浪漫詩歌不能具有希臘式的歡樂；它不僅能，甚至是最生動的歡樂，但整體而言，它永遠比較內向、抽象、憂鬱重重。

威廉‧施萊格爾認為，浪漫主義有很多傑作，都是天才 (Genius) 依據品味 (taste) 活動的結晶，展現最高程度的優異 (the highest degree of excellence)。可是很多批評者只執著於一個標準，又以高高在上的態度指責藝術品的缺失。戲劇上，他們把希臘、羅馬的作品視為唯一典範，要求後代只能模仿。例如，他們認為莎士比亞背離了索發克里斯悲劇的蹊徑，因此加以詆評，說它缺失重重。施萊格爾現在肯定莎劇的優異性，連帶否定了那些批評家依循的理論，尤其是十七世紀以來主導歐洲批評的「新古典主義」。《論戲劇藝術及文學》集結出版後，不久即譯成很多歐洲文字，獲得普遍認同。在新古典主義源頭的法國，名作家史泰爾夫人 (Madame De Staël, 1766–1817) 與施萊格爾多年交往密切，後來撰寫《德意志文化》(*Of Germany*) (1810)，介紹德國浪漫主義，產生廣泛深遠的影響。

11-9 浪漫主義的戲劇

　　個別文類上，德國浪漫主義最注重詩歌，其次是小說，最後才是戲劇，因此在戲劇方面相當薄弱，其中較有成就的是路德維・蒂克 (Ludwig Tieck, 1773–1853)。他生於柏林，大學時專攻英國伊麗莎白時代的戲劇，對莎士比亞作品尤為專精。他在施萊格爾兄弟創刊《雅典娜神殿》的次年 (1799) 來到耶拿定居，與他們合作，整理出版一系列中世紀詩歌和童話。此外，在威廉・施萊格爾引導下，他翻譯了不少莎士比亞的劇本，以及《唐・吉訶德》(Don Quixote) 和西班牙劇本。

　　路德維・蒂克在大學時代，即創作了十數部劇本及小說。現在他將一些中世紀的童話故事改編為劇本，包括《藍鬍子》(Bluebeard)、《小紅帽》(Little Red Riding Hood) 及《長靴貓咪》(Puss in Boots)。倫敦在 1830 年代引進這些劇本，大受觀眾歡迎，導致諧擬劇 (burlesque) 的興起（參見第十章）。為了打破劇場如真的幻覺，路德維・蒂克在劇本演出中讓劇作家及觀眾出現於舞臺，或發表意見，或提出質詢，成為二十世紀實驗戲劇的先聲。

　　蒂克還寫了幾個比較合乎常規的劇本，最受稱道的是抒情喜劇《凱撒大帝》(Kaiser Octavianus) (1802)。它依據《德國民間故事》改編，由前言及上、下兩部組成。前言中歌隊對月亮呼求的最後四句詩行最膾炙人口：月華閃爍的魅力 / 牢牢擄獲住思緒 / 奇幻的童話世界 / 在朦朦朧朧中昇起。這個前言充分顯示浪漫主義的精神，但與正劇劇情毫無關連。第一部，凱撒大帝因受騙而懷疑皇后不貞，將她和雙胞胎兒子放逐。第二部，伊斯蘭教徒入侵法國，這對兄弟分別建立奇功，最後蘇丹改信基督教，夫婦兄弟團圓。此劇本結構散漫，充滿荒誕怪異的事件，但它藉基督教的發展，謳歌中世紀的美好，最後產生全人類共同的宗教。

　　另一浪漫主義劇作家是扎哈里爾斯・韋爾勒 (Zacharias Werner, 1768–1823)。他年輕時發表詩歌 (1789)，後來受到浪漫主義影響，開始寫悲劇 (1803)，其中最成功的是《二月二十四日》(The 24th of February) (1809)。劇

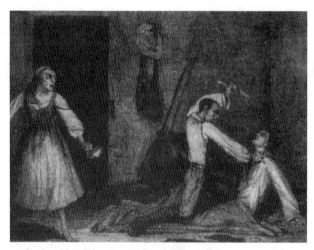

▲韋爾勒《二月二十四日》的最後一幕

名來自他的悲痛經驗：幾年前的這一天，他的母親和一位摯友在兩地相繼死亡。本劇受席勒《墨西納的新娘》影響，多年前的亂倫行為引起的詛咒在這天爆發，引起一連串兇殺與慘死。本劇在威瑪劇院演出非常成功 (1810)，引起很多模仿，形成「命運悲劇」(fate-tragedies) 的風潮達十年之久。劇情大多因為過去亂倫或弒父等罪孽爆發惡運，相關者於一天之內或因同一兇器相繼死亡。它們的藝術水準普遍低落，以致遭到諷刺而逐漸消失。

浪漫主義德文劇作家中，現在被公認最為傑出的是海因里希・克萊斯特 (Heinrich von Kleist, 1777–1811)。他出身柏林貴族軍人世家，15 歲入伍當兵 (1792)，七年後以尉官身份退伍，進入大學進修數學、物理學、政治與哲學 (1799)，隨即在政府擔任小吏 (1800)，略有積蓄就請假四處周遊，到過德國南部、巴黎和瑞士，後來侵佔德國的法軍將他視為間諜 (1807)，拘禁一年才予釋放。此後他努力創作小說、詩歌及劇本，但只有一部劇本得以演出，且以失敗收場。他四處飄泊，最後回柏林時 (1810)，不僅精神沮喪，債臺高築，連一向支持他的同父異母姊姊都寫信說他是「人類社會中毫無用處的一員」。這時他正傾心於一位已婚女音樂家的才華，但她此時已是癌症末期，兩人於是相約在柏林郊外的湖邊一起自殺，轟動一時。

克萊斯特去世後，路德維・蒂克將他的部分劇本整理出版 (1821)，共有八齣，以下面三部傑作最具代表性：

一、《破瓶》(*The Broken Jug*) (1808)，荷蘭鄉下法庭中，一名婦人控告某人打破她最漂亮的瓶子，要求賠償，法官亞當 (Adam) 欣然同意後，檢察官

卻揭發打碎瓶子的人是法官自己，發生於他半夜幽會夏娃 (Eve) 之時。劇中對話妙語如珠，既呈現德國鄉下人的淳樸，又諷刺了當時常見的地方官吏，是極佳的德文喜劇之一，經常演出。

二、《彭絲麗雅》(*Penthesilea*) (1808)，取材於希臘史詩和神話，卻徹底顛覆了它的精神與內容。劇本長 3,000 餘行，分 24 場，呈現希臘第一勇將阿奇勒斯 (Achilles) 與女人國亞馬遜女王 (queen of the Amazons) 彭絲麗雅的熱愛與死亡。這個女人國每每攻擊希臘軍隊，希望每人都能捕捉一名青年軍人，把他們帶回首都，在玫瑰大餐 (Feast of Roses) 中，以「神聖的放縱」(sacred orgies) 進行「越限的狂歡」(ecstasy beyond restraint)，懷孕後就釋放交歡的對象；如果生下的是女兒就撫養長大，綿延種族。在本劇中，彭絲麗雅率領女兵突擊圍攻特洛伊城的希臘聯軍，阿奇勒斯因馬車意外傾倒被捕，他後來有兩次逃走的機會，但他愛慕女王的芳姿，故意留下來等待玫瑰大餐，但是沒有如願以償，於是回到希臘軍隊，單挑女王，實戰中，他以長矛將她打倒，「撕裂她的酥胸」，隨著熱血沸騰，對她說道：「妳的眼睛比妳的箭鏃更為準確……我感到內心受傷深重。我像毫無武裝的人，躺在妳的纖纖雙腳前。」他此時提出挑戰：他將不用武器和她搏鬥，實戰中她用箭射穿他的咽喉，隨即用牙齒啃噬他的身體，鮮血隨片片肉塊淌流，飛濺到環繞他的玫瑰花上。阿奇勒斯以血手觸摸她柔軟的面頰，呼喚道：「彭絲麗雅，我的新娘，妳在做什麼？這是妳答應給我的玫瑰大餐嗎？」他嚥氣後，她體會到自己的錯誤，自殺身亡。

對於《彭絲麗雅》，克萊斯特認為它「蘊藏著最熾烈的情感和最濃厚的汙穢」。當他把劇本送給威瑪劇院時，歌德的回信卻是輕蔑的「不能演出」(unplayable)。由於歌德提倡古典、優雅、均衡，這拒絕不難理解，但當德國人民飽經腥風血雨的磨難後，他們愈來愈能欣賞此劇。

三、克萊斯特最後一部，也是他最好的劇本是《洪堡親王》(*The Prince of Homburg*) (1811)。它呈現三十年戰爭中，德國主帥洪堡王子嚴禁任何人擅自進攻敵人，那時王子弗里德里希 (Prince Friedrich) 正在痴想與娜塔莉公主

(Princess Natalie) 的戀情，沒有聽到禁令，主動攻擊瑞典敵軍，雖然大勝，但依軍法仍被處死刑。未料在刑場中，他竟然收到公主的花環，象徵他已獲得赦免。他迷糊地問道：「這是夢嗎?」行刑官回答道：「是夢，不然是什麼?」如上所述，全劇結合了愛情與忠勇，以及軍紀與人情，而且直到最後，才有意想不到的喜慶結局。

以上三劇可見克萊斯特取材範圍廣泛，有來自民間故事，有來自古典神話，有來自德國歷史。處理這些題材時，他透露對社會正義的追求，對國家命運的關懷，對人性深淵的探索。這些作品在他去世後普遍流傳，有的更是二十世紀前衛劇場的先驅。為了紀念他，德國在他去世 100 年時，以他的名字頒發文學獎 (1912)，此獎一度停辦後又重新恢復 (1985)，現在在德國享有極高聲響。2011 年，為了紀念他逝世 200 週年，德國聯邦政府將該年定為克萊斯特年 (Kleist Year 2011)，在各地舉行各種慶祝活動，演出他的作品。

11–10　十九世紀上半葉的劇場

十九世紀初年，德國劇場和舞臺開始劃時代的改變。在此以前，它們滯留在義大利十七世紀的階段，使用側翼與中屏，有的用「輪車與長桿系統」換景，有的甚至繼續沿用更原始的滑輪。伊夫蘭德主持柏林劇場後，建立新劇場 (1801)，首演劇本是席勒的《奧爾良的姑娘》，其中有一場是法國王儲在聖女貞德支持下加冕成為國王，這時舞臺上建立了一座哥德式 (Gothic) 大教堂，200 多人穿著時代正確的服裝，魚貫穿過舞臺進入堂內。伊夫蘭德的創新立即獲得廣泛讚賞，此後直到去世為止 (1814)，他一直追求舞臺佈景及劇服的歷史正確性和寫實性，以及整體效果。

伊夫蘭德去世後，戲劇重心轉到維也納。它在 1776 年建立的皇家國家劇院，又稱「城堡劇院」(The Burgtheater)，從 1810 年起開風氣之先，只准上演話劇，並且聘請了一位對各個時代的建築風格深有研究的專家，負責舞臺佈景及服裝設計將近 40 年 (1810–48)。斯瑞佛格 (Josef Schreyvogel, 1768–

1832) 出任劇團團長後 (1814) 又有新的改革。他深信劇場應該反映國家的文化，於是在官方的重重檢查制度下，盡可能上演優秀的德文劇本。他以優厚的待遇，邀集了許多傑出演員加入劇團，敦促他們在表演時要優雅、氣派，並且力求演出的整體效果。在佈景方面，他在柏林劇場的豪華豔麗與威瑪劇場的簡單素淨之間，採取折衷的方式，藉以達成舞臺構圖的美觀。他去世後，「城堡劇院」聲譽下滑，直到名劇作家勞伯 (Heinrich Laube, 1806–84) 主持該團長達 18 年 (1849–67)，才讓劇院名聲再度上揚。勞伯重視劇本文本，特別是其中的文字及人物造型。他的劇團擁有很多極為優秀的演員，不少還是一流明星，為了讓他們盡量發揮演技，他減少了豪華亮麗的佈景，以免喧賓奪主。那時，其它劇場已經嘗試使用方盒式樣的室內佈景，勞伯則經常使用這種「箱組」(the box set) 佈景，藉以增加演出的寫實性與立即感。在他的主持下，「城堡劇院」的整體效果在德語地區臻於巔峰。

柏林和維也納兩地的劇場主持人固然成績優異，但獨持異議的藝術家仍然所在多有，其中具有代表性的是上面出現過的路德維・蒂克。他研究莎士比亞，認定演出的感人力量來自演技而不是佈景，因此主張在簡單、開放的舞臺上，讓演員們以心理寫實方式進行表演。雖然他 1820 年代起已是公認的戲劇權威，但其主張與當時的風格相差太遠，所以直至暮年才有機會一顯身手 (1841)。在普魯士國王聘用他在波茨坦劇場 (Potsdam Theatre) 演出《安蒂岡妮》時，他將舞臺改成簡單的古典希臘舞臺：現有的前舞臺 (apron) 延伸到樂池上方，形成半圓形的表演區，在它後面樹立一個類似希臘劇場的景屋 (skene)。這次的實驗相當成功，柏林等幾個大城市的劇場紛紛模仿，蒂克於是接著演出了莎劇《仲夏夜之夢》(1843)，他先將當時畫框式的舞臺徹底改變，在主舞臺上方增加一個表演區，離舞臺地板八呎高，兩邊有迴旋樓梯，兩樓梯底部的中間形成另一個表演區。這樣的安排在柏林劇場連演 40 場，其它劇場競相模仿。正當他準備再演《亨利五世》時，卻因為年邁多病，未能如願以償。但他反映的是德國各個地區人才濟濟，創新改革仍將持續。

11-11　十九世紀上半葉的戲劇

十九世紀早期，德國地區飽受外患內憂的煎熬。首先，拿破崙統治它長達十年 (1805-15)；普魯士年輕的王子領導反抗時慘被法軍殺死 (1806)，成為英雄楷模。在備受壓榨與羞辱的痛苦中，愈來愈多的知識份子鼓吹民族主義，期望建立統一的國家，於是在 1830 年代出現了由中產階級學生所推動的「青年德國運動」(Young German movement)，他們運用報章、手冊和雜誌宣揚以務實的教育和理性代替浪漫的理想，以民主和自由取代貴族專制。他們的劇作更鼓吹革命，高呼自由，或反映民間疾苦，詛咒政府。當時掌權的專制勢力竭力壓抑這些活動，不僅查禁出版書籍，還逮捕不少作家。

在嚴格的審查和控制下，法國史克來普 (Eugène Scribe) 及薩杜 (Victorien Sardou) 等人的巧構劇在德國盛行，上面提及的劇場主持人勞伯 (Laube) 就是最為成功的模仿者。勞伯大學時代即開始大量寫作，包括詩歌、小說及歷史作品。他因支持青年德國運動，以顛覆罪被判入獄數年，經國王減刑為一年半後提早獲釋 (1839)，政治態度隨之改變。次年起他集中精力寫作劇本，處女作是五幕悲劇《寵臣斃命》(*Monaldeschi*) (1841)。劇名指的是瑞典女王的寵臣，歷史上被她處死 (1657)，劇本改成因為他反對女王遜位，被他的政敵暗殺。勞伯接著又寫了好幾部悲劇、喜劇，均頗受歡迎，其中最好的是五幕悲劇《艾瑟克斯伯爵》(*Earl of Essex*) (1846)。劇情為英國女王伊麗莎白的寵臣艾瑟克斯率兵遠征愛爾蘭，遭政敵離間陷害，被女王處死。在親信求情下，女王同意赦免，但要求他歸還以前賜與的戒指，他傲慢拒絕因而喪命。一般來說，勞伯的劇本很像法國的範本：故事曲折，娛樂性高，但與實際人生甚少關聯。

十九世紀另一個多產劇作家是格拉貝 (Christina D. Grabbe, 1801-36)。他出身寒微，孤僻自傲，憤世嫉俗，大學主修法律，幾度參與戲劇演出並不成功，畢業後成為律師和軍事法庭檢察官 (1826-34)，後來辭職專事戲劇寫作，善用誇張手法來反映現實生活。早期浪漫主義形式的喜劇，如三幕喜劇《笑

話、諷刺、弔詭和深意》(*Joke, Satire, Irony and Deeper Meaning*) (1822)，以貴族女兒的婚禮為背景，中心人物魔鬼 (Devil) 對參加婚禮的校長、農民、詩人冷諷熱嘲。劇名中之「深意」意謂作者對人生世相的觀察，反映他對現實的失望。

《唐璜與浮士德》(*Don Juan and Faust*) (1829) 對兩個名劇主角作了對比。與西班牙原劇一樣，唐璜在安娜 (Anna) 的婚禮中對她引誘，但本劇中代表墮落天使的武士 (Knight) 出面阻止，使浮士德向她求愛。經過複雜的糾葛，凸顯浮士德與唐璜對理想 / 情慾，奮鬥 / 享受，失望 / 把握現在的態度並不相同。本劇是格拉貝生前唯一得到演出的劇本。

1830 年代，格拉貝寫了幾部以歷史人物為主角的作品，包括拿破崙、亨利六世等等，但一般認為以《漢尼拔》(*Hannibal*) (1834) 最為成功。它以古羅馬與非洲迦太基的戰爭為背景，迦太基將軍漢尼拔本來勝利，但因缺乏後援不得不從歐洲退回，羅馬軍隊跟進，他的國人仍然不予支持。他在戰敗投靠鄰國國王後再被出賣，於是自殺身亡，他的親人阿麗姐 (Alitta) 及其他婦女焚火自盡，宮廷及城市隨著燒毀，羅馬大軍一無所獲。劇中的主角在品格及風采上接近完美，他的失敗不是由於任何過失，而是在重視金錢利益的社會裡，他面對強敵又得不到充分的支持。劇中格拉貝以古諷今，表現他的憤慨和對時代的批評。格拉貝去世後，他的劇作都獲得很高的評價。

這個時期更為重要的劇作家是喬治‧畢希納 (Georg Büchner, 1813–37)。他在大學習醫時與好友們撰寫宣言，鼓動農民革命 (1834)，他的同夥迅即被捕入獄，遭受酷刑，他幸運逃過一劫，並且寫出四幕悲劇《丹東之死》(*Danton's Death*) (1835)。劇情略為：法國大革命後的 1794 年，革命領袖之一的丹東深感殺戮過於氾濫，與另一領袖羅伯斯庇爾 (Robespierre) 發生路線衝突，後者於是發動激進黨人透過公審，將丹東及其同袍卡密 (Camille) 處死。在鬥爭的過程中，羅伯斯庇爾自認道德情操過人，丹東及卡密則認為人性大同小異，「我們都是流氓和天使，白痴和天才，並且同時並存。」(The differences are not so great, we are all scoundrels and angels, idiots and geniuses,

and all at once.) 在斷頭臺上時，丹東更感慨言道：「啊，做個貧窮的漁夫勝過涉入管理眾人之事。」劇中主要人物的臺詞，很多都是歷史文件的節錄或改寫，信實度很高，成為二次世界大戰後德國「文獻劇」(document drama) 的前驅。正因為這些激烈的言論，畢希納在大量刪減後才敢將劇本出版。

畢希納後來逃至法國，創作了鬧劇式的《冤家配偶》(*Leonce and Lena*) (1836)，劇名中的人物，是兩個小國的王子和公主，因為不滿安排的婚姻，化裝逃走，途中不期而遇，墜入愛河，最後結為連理。本劇主在諷刺德國小國寡民的分裂現象。遠為重要的是劃時代的《沃伊采克》(*Woyzeck*) (1836)。它取材自 1821 年萊比錫一件兇殺案及相關報導，唯因手稿字跡潦草，難以辨識，經整理後才首次出版 (1879)，後來共有四個不同的版本，大致都有 27 場。劇情略為：士兵沃伊采克與瑪麗 (Marie) 育有一子，生活貧困，為了增加收入，自願以身體供醫生實驗，備受羞辱。後來他發現瑪麗與一少校鼓手隊長幽會，感到十分痛苦，身心情形每況愈下，最後在殺死瑪麗後自殺。在當時的歐洲，類似沃伊采克的人物屢見不鮮，他們遭受欺侮一般都被視為當然，本劇則對他賦予充分的了解與同情。在呈現他的生活環境和言行時，畢希納使用了很多非常細膩而逼真的手法，接近後來的自然主義 (naturalism)。可是劇中有兩點與傳統戲劇不同，使它成為現代劇場表現主義 (expressionism) 的先河：一、情節由許多片段拼湊而成，事件之間並無密切的因果關係；二、除了男女主角有名字之外，其餘人物只有階級和職業，如上尉軍官、少校鼓手、醫生等等。

由於形式與內容都超越了時代，畢希納的劇本都在他死後幾十年才得到首演，其中最具影響力的是《沃伊采克》，由當時歐美的泰斗導演德國萊茵哈德 (Max Reinhardt, 1873–1943)（參見第十五章）首演後 (1913)，立即引起很多的模仿作品，豐富了現代戲劇的內涵。

奧地利因為嚴格的思想控制和劇本審查，戲劇水準一直相當低落，直至格里爾帕策 (Franz Grillparzer, 1791–1872) 才提升至與德國地區相近的程度。他生於維也納，父親是正直的律師，崇尚自由，因為拿破崙入侵而破產早逝。

當時他還在維也納大學法律系二年級，必須照顧精神失常的母親。畢業後 (1813)，大部分時間任職於政府財經機構，平日沉默寡言，中年時一度戀愛，但因猶豫不決，最後終身未婚。抑鬱的個性，加上時代的苦悶，構成他作品的基調。

格里爾帕策開始編劇時，德國劇壇充斥著命運悲劇 (fate-tragedies)，他的處女作《女祖先》(The Ancestress) (1817) 基本上屬於此類。「女祖先」(the Ancestress) 生前住在一座城堡中，因外遇被丈夫殺死，現在她的陰魂出現，象徵她的家族籠罩在詛咒之中。接著家族的主要後輩來到城堡，不知上輩的恩怨情仇，姦淫了妹妹，殺死父親，導致自己和妹妹死亡，顯示命運陰霾下，個人無力抗衡。劇中有些片段詞句優美，劇力強勁，例如幕起時，哥德式的牆上懸掛一把銹刀，女祖先戴著白色面罩進入，令人毛骨悚然。本劇上演相當成功，揭開作者將近 20 年的創作序幕。

格里爾帕策第二個作品《莎孚》(Sappho) (1818) 描寫希臘女詩人莎孚愛上英俊的少年法翁 (Phaon)，他愛的卻是她年輕貌美的女僕，莎孚竭力破壞無效後悔恨交集，投海自盡。本劇寓意在指藝術與現實生活的矛盾，事業與愛情不能兼得。然後《金羊毛》(The Golden Fleece) (1821) 是個悲劇三部曲，以古希臘有關米狄亞的傳說為基礎，描寫這位蠻族公主如何幫助希臘英雄傑生 (Jason) 從神殿偷走金羊毛，後來被父兄追奪的血腥過程。最後米狄亞為了報復，殺死她和傑生的孩子，準備將金羊毛送回神殿。臨走時她告訴傑生說，人生無助，名利和地位的追求都屬徒勞。

格里爾帕策晚期傑作首推《幻夢人生》(The Dream as a Life) (1834)，取材於西班牙卡爾德隆 (Calderón de la Barca) 的劇本，描寫農村青年羅斯丹 (Rustan) 訂婚後，決定離鄉出外闖蕩天下，但臨行前作了一夢，夢中他藉機遇、謊言、謀殺成為駙馬，最後貴為國王，旋即遭到反叛，逃命途中縱身大河，猛然驚醒。此夢使他改變初衷，選擇留在鄉下過著純樸知足的生活。格里爾帕策接著寫了他唯一的喜劇《說謊者倒霉》(Woe to Him Who Lies) (1838)。描寫一個天主教主教的侄兒被一個蠻族貴族俘虜，年輕廚師前往搭

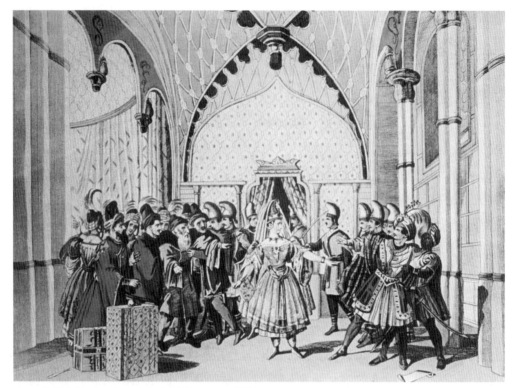

▲格里爾帕策《幻夢人生》的場景（達志影像）

救，臨行主教告誡他不得欺騙對方。廚師到貴族家後一再坦言他的目的，不僅無人相信，反而獲得貴族女兒的歡心。在她幫忙救出主教侄兒後兩人一起逃亡，最後貴族女兒改信天主教和他結婚。本劇觀念新穎，對話風趣，首演雖然反應不佳，但後來深受歡迎。

　　格里爾帕策很早即為宮廷劇作家 (1823)，因此編寫了不少歷史劇，包括《歐托卡國王的覆滅》(*The Fate and Fall of King Ottokar*) (1828)。這些歷史劇涉及皇家及其連襟的家族，往往歌頌一方就得罪另一方，以致遭到批評或延遲演出，後來幾部歷史劇甚至未能通過檢查 (1838)。從此他雖然繼續寫作，包括從西班牙原作改編的《拖雷多的猶太人》(*The Jewess of Toledo*) (1851)，但不再出版。奧地利後來爆發革命 (1842)，首相梅特涅被迫辭職，他 20 多年的高壓政策隨即停止，新政府給予格里爾帕策前所未有的榮譽和地位，維也

納劇場也開始上演許多他曾遭禁演的劇本。他 80 歲生日成為國家慶典，去世時全國哀悼，被譽為奧地利的歌德和席勒。普魯士國王也非常讚賞他在歷史劇中大力提倡臣民對國家的絕對責任，鼓勵劇院以豪華的佈景演出他的作品，可謂譽滿德語地區。

11–12　十九世紀下半葉的劇場

德國統一後 (1871)，有了共同的貨幣和度量衡制度，通商障礙清除，法國的戰爭賠償更提供了建設經費，工商業突飛猛進，1900 年生產總值超越英國，居世界第一。人口亦快速增加，歷年概計如下：1815 年 2,100 萬，1865 年 3,400 萬，1871 年 4,100 萬，1891 年 5,000 萬，1911 年 6,500 萬。柏林為首都和工商業中心，人口歷年概數為：1600 年 9,000，1709 年 6 萬，1750 年 11 萬，1800 年 18 萬，1840 年 32 萬，1861 年 53 萬，1871 年 83 萬，1880 年 110 萬，1890 年 160 萬，1900 年 190 萬，1910 年 200 萬。

隨著人口成長，德國各地永久性的劇場不斷增加，1842 年計有 65 個，演員和音樂人員約為 5,000 人。俾斯麥為相以前 (1862)，設立新劇院須通過政府及警察機關審查，限制嚴格，但在 1850 年，德國每個略具規模的城市都至少設有一個劇場，柏林、漢堡及慕尼黑等大城市更在兩個以上，並且不斷增加，以致德國在統一那年，全國劇場高達 200 座。

這些新、舊劇場的主持人中，貢獻最大的當推丁格斯特 (Franz von Dingelstedt, 1814–81)。他就讀大學時期就已擔任學校教師，後因參加青年德國運動，出版了一本諷刺性小說被迫離職 (1834)。接著他成為一份國際報紙的全職撰稿人，在巴黎、倫敦和維也納各地工作，政治立場逐漸改變，成為符騰堡國王 (King of Württemberg) 圖書館管理員，最後應邀主持慕尼黑宮廷劇院 (1851–57)。就任初年，他就動員當時最負盛譽的學者專家，演出希臘悲劇《安蒂岡妮》，盛況空前。在慕尼黑舉辦工業展覽時 (1854)，他邀約一流演員演出一系列的德國經典劇作。這個創舉引起各地紛紛模仿，演變成今天盛

行歐美各地的戲劇節。此外，他還成功首演了赫貝爾的《瑪麗亞‧瑪德蓮娜》。這些演出都佈景豪華，劇院因此負債累累，加以他開罪耶穌教會，因而被迫離職，轉往威瑪劇院數年 (1857–67)，其間他將莎士比亞的歷史劇翻譯、改編，依朝代次序串連，以連環劇的形式演出，長達一週 (1864)，德國各地劇場領導人士都來觀賞此一創舉，促成「德國莎士比亞學會」(German Shakespeare Society) 的成立。此外，他重演席勒的《華倫斯坦》三部曲，首演赫貝爾的《尼貝龍根》三部曲。總之，他的這些成績，使衰微多年的威瑪劇院重振雄風。丁格斯特後來轉任至維也納歌劇院 (1867)，三年後轉任維也納城堡劇院藝術總監，直至去世 (1870–81)。在這些位置上，他習慣性使用豪華鋪張的佈景，力求佈景及劇服的歷史正確性，並且有效掌控全局，達成統一的整體效果，使維也納成為德語劇院的楷模。

　　本世紀下半葉大致延續了上半葉的趨勢，最大的不同是明星制度的出現。在舞臺佈景愈來愈精緻昂貴的情況下，許多城市的駐院劇團無法競爭，於是邀請外地優秀演員來作客串演出，藉以調劑觀眾口味，增加票房收入。早先漢堡劇團的蘇瑞德（1798 退休），以及柏林劇場的伊夫蘭德（1814 去世）早就開始這種先例。現在德國劇場密度增加，彼此鄰近，1835 年開始興建的鐵路更大為縮短了旅行的時間，於是邀演的活動有增無減，各地觀眾也偏愛新角表演，經紀公司應運出現，越來越多真假明星於是絡繹於途，包括德瑞恩 (Ludwig Devrient, 1784–1832)、艾斯萊爾 (Ferdinand Eßlair, 1772–1840)、隋德曼 (Karl Seydelmann, 1795–1843)、達維孫 (Bogumil Dawison, 1818–72) 等等。他們有的甚至遠赴英、美等地演出，名利雙收。無論在國內國外，這些明星演員傾向於獨來獨往，既沒有時間和邀請的地方劇團排練，又不願演出時失去獨占鰲頭的機會，結果不僅難有整體效果，有時舞臺上還出現不同的表演風格。城堡劇院的丁格斯特和勞伯當然不允許這種情形發生，但一般劇場沒有他們掌控的資源和個人的聲望，明星制度於是盛行一時。

11–13 十九世紀下半葉的戲劇及歌劇

十九世紀中葉前後最負盛名的劇作家是赫貝爾 (Christian Friedrich Hebbel, 1813–63)。他年幼失怙，家境赤貧，但好學不倦，後來在海德堡大學和慕尼黑大學攻讀哲學、歷史及文學 (1836–39)。他的第一齣劇本是《尤蒂特》(*Judith*) (1841)，主角是《舊約聖經》中的猶太寡婦，她在敵人擄獲大量同胞後，主動獻身敵軍統帥，趁對方酒醉後將他殺死，敵軍於是逃離，她成為救難英雄。在赫貝爾的改編中，尤蒂特對那位統帥動了真情，遭他強暴後為了報復才將他殺死，於是當同胞對她致敬時，她心有愧疚，只希望他們代禱讓她不要懷孕。本劇於漢堡及柏林上演時獲得好評 (1842)，奠定了他在劇壇的地位。

赫貝爾接著寫出了他的名劇《瑪麗亞‧瑪德蓮娜》(*Maria Magdalena*) (1844)。劇名來自《新約》中的妓女名字，當眾人詢問耶穌她是否應當受到懲罰時，耶穌回答道：「你們當中若自認沒罪，就可以拿石頭砸她！」結果眾人悄悄離去，她也得到安全。劇中的女主角克拉拉 (Clara) 一家篤信上帝，她的父親木匠安東尼 (Anthony) 已經安排她與雷歐納德 (Leonard) 訂婚，她在婚前任由他勾引纏綿以致懷孕。後來安東尼遭人倒債，財產損失嚴重；他的兒子卡爾 (Karl) 又因涉嫌竊案被捕。雷歐納德趁機解除婚約，因為他以為安東尼沒有能力提供豐厚的嫁妝。安東尼一向以純潔的基督徒自命，此時連遭打擊，於是警告女兒說若她也行為出軌，他一定會蒙羞自盡。後來卡爾無罪開釋，克拉拉央求雷歐納德恢復婚約，他那時正在追求市長的姪女，於是斷然拒絕。此時克拉拉離鄉多年的情人費德希 (Friedrich) 從外歸來，向她求婚，她自感慚愧而投井自盡，她的哥哥厭惡他生長的環境離家遠走。費德希在決鬥中殺死了雷歐納德，自己也身受重傷，在彌留之際指責安東尼只知上帝教訓，卻昧於人情人性。安東尼在困惑中說道：「我再也不能了解這個世界了。」

赫貝爾自稱此劇是「一個普通生活的悲劇」(a tragedy of common life)，根源來自「市民階級的內在環境」(within the bourgeois milieu itself)。作為純

粹以中產階級為內涵的悲劇，本劇與上個世紀席勒的悲劇截然相異。但是本劇的劇名顯示赫貝爾的觀念受到黑格爾的影響。這位辯證法闡揚者認為，人類的歷史一直都遵循著正─反─合的過程向上提升。具體來說，每個歷史時段都有一股強大的道德力量，某些個人因為愛情或雄心等因素與此力量衝突而遭毀滅，但是他們的犧牲會削弱這份力量，逐漸引導出一個新的道德規範。它同樣會約束個人的行為，導致同樣的犧牲。如此周而復始，歷史不斷更新前進，並且向上提升。劇中克拉拉保持著父母的虔誠信仰，行為上卻嚴重逾越，以致遭到不幸的命運，但是她的犧牲動搖了她父親根深蒂固的信仰，徵兆新的道德規範的來臨。

本劇之後，赫貝爾赴義大利留學一年 (1845)，回到維也納後與當地名伶結婚，從此生活及創作一帆風順，創作甚多，最後更花了五年時間將德文史詩《尼貝龍根之歌》(*The Song of the Nibelungs*)，以詩體改編為悲劇《尼貝龍根》(*The Nibelungs*) (1855–60)。這部史詩的雛形在第五、第六世紀即已在北歐民間流傳，以後內容逐漸增加，在英雄傳說中摻和了歷史梗概和北歐神話，於十二、十三世紀寫成文字，但十六世紀時版本失落，直至 1755 年才被發現，經整理出版，被浪漫主義視為德國民族的史詩 (German national epic)。後來德國國家統一和對外抗爭過程中，經常成為國家統一的象徵，納粹黨當權時，更在它的文學作品、演說和宣傳品中大量使用。

赫貝爾改編的《尼貝龍根》全長 9,516 行，基本上以歷史為主軸，相當忠於原著，但加強了神話的輔線，以及加深了人物間的愛恨情仇。全劇共十幕與一個序幕，分為上、下兩部，上部是《齊格弗里德之死》(*The Death of Siegfried*)，描寫尼德蘭的王子齊格弗里德 (Siegfried) 英勇善戰，因緣際會取得隱身寶衣、寶劍及尼貝龍根寶藏。過程中他殺死一條毒龍，以牠流出的血液沐浴，從此刀槍不入，不幸有片樹葉落在他的後背，遮蔽了皮膚，形成他唯一的致命點。太子愛慕勃艮第 (Burgundy) 公主克林希德 (Kriemhild)，向她求婚時遭拒。她的哥哥鞏特爾 (Gunther) 是國王，想娶冰島女王布倫爾特 (Brünhild) 為后，但深知力不從心，於是請齊格弗里德幫助，答應事成後以妹

妹相許。藉隱身寶衣之助，兩名男士都得到心儀的佳麗。但後來兩人卻發生衝突，齊格弗里德被羣特爾的部將哈根 (Hagen) 殺死。下部是《克林希德的復仇》(*Kriemhild's Revenge*)，描寫克林希德守寡 13 年後，匈奴 (the Huns) 國王艾采爾 (Etzel) 向她求婚，承諾婚後會盡力完成她的心願，她再嫁後又等了 13 年，邀請哥哥等人來匈奴國參加兒子的受洗禮。哥哥滿腹疑慮中率重兵前往，結果雙方果然發生惡鬥，死傷慘重，她固然毀滅了敵人，自己也被哥哥的勇士殺死，史劇結束。

赫貝爾這部史劇反映德國當時的思潮：伸張民族自覺與促進國家統一。德國世俗劇成熟以來，一直有意無意地在傳播這個思潮。拿破崙入侵德國 (1805)，剝削其人力與資源，促使這個思潮更為高漲。哲學教授費希特 (Johann Gottlieb Fichte, 1762–1814) 於入侵次年發表《告德國國民書》(*To the German Nation*) 系列演講 (1806, 1807)，呼籲同文同種的羅馬人後裔團結，為祖國流血犧牲。他後來成為柏林大學首任校長 (1810)，言行動見觀瞻，影響深遠。在橫跨歐陸的革命發生的 1848 年，德國知識份子強烈要求國家統一和言論自由，雖然革命在次年被原有貴族政權弭平，但它的理想卻深植人心，赫貝爾的巨構既反映這思潮，也加強了它的流傳。

本劇完成後，維也納的劇場不願演出，後分別於 1861 年元月和五月在威瑪劇院上演，由赫貝爾的演員妻子分飾上、下兩部中的女主角，赫貝爾因此獲得首屆席勒德國文學獎。

相同的題材，歌劇大師理查·華格納 (Richard Wagner, 1813–83) 也曾予以運用，寫出了《尼貝龍根指環》(*The Ring of the Nibelung*)。它的情節是：這個指環是由偷取萊茵河岸少女的金飾製成，在金飾輾轉流動，最後被送還給她以前，所有涉入其中的英雄、惡人及神祇紛紛死亡，留下一個安和美麗的世界。這個情節的第一部分是關於齊格弗里德的死亡，寫於 1850 年代，接著的第二部分是他的青年時期。後來華格納參考了很多版本的相關神話和傳說，在 1870 年代才又加了一個續集和介紹。這四個部分都完成後，全劇在結構上相當於古典希臘的四部曲 (tetralogy)：悲劇三部曲 (tragic trilogy) 再加上

▲男中音法蘭茲‧貝茲 (Franz Betz) 在華格納《尼貝龍根指環》1876 年首演中飾演沃頓 (Wotan) 一角（達志影像）

一個獸人劇。華格納自稱這個作品是「樂劇」(music-dramas)。這四個劇本有的完成時即行演出，但四部同時呈現卻在多年以後，因為其中涉及華格納「整體藝術」(total art of work) 的觀念：歌劇或「樂劇」應該結合音樂和戲劇，展現神祕的精神世界。為了達到這個理想，劇情、語言、音樂、演員動作及舞臺氣氛等應結合成為藝術整體，使每場演出都成為「藝術傑作」，引導觀眾達到靈性昇華，如同初民參加神祕的儀典一樣。為了給這個儀典提供適宜的表演場所，華格納私人募款建成「拜魯特節日劇院」(The Festival Theatre in Bayreuth)，在 1876 年啟用，首演的就是《尼貝龍根指環》，連續四夜，長達 15 小時。

這個劇場觀眾區有 1,745 個座位，分兩部分。前面部分按華格納首創的「歐陸式座位法」(Continental seating)，安置 30 排座椅，前排低於後排，每排中間沒有走道，但兩端各通一個出口；後面部分有懸空座位和一個小樓廊。為了體現民主精神，每個座位面對舞臺的視線都一樣好，票價無分高低。表演區基本上是畫框式舞臺，利用「輪車與長桿系統」換景。但華格納在第一個畫框後面加了一個畫框，所有演出都在它後面進行，增加它與觀眾的距離。舞臺上還設置噴霧系統，以便製造「霧牆」，使後面的活動更顯朦朧神祕。

前舞臺 (apron) 一度是很多劇場的表演區域，現在華格納把它改為低窪的池子 (pit)，形成一道「神祕的鴻溝」，分隔現實世界與神祕世界。樂團的演奏

者安置在樂池後面（也就是主舞臺地板的下面），觀眾看不到他們，只能聽見他們的音樂。燈光方面，所有燈具都隱蔽在畫框後面，燈光不會照射到觀眾區，觀眾區的燈光則於演出中完全熄滅。此外，華格納禁止觀眾於演出中鼓掌，也不讓演員在演出後謝幕。這些都是為了讓觀眾把注意力集中於舞臺的幻像，沉浸其中，接受精神的洗禮。這些新措施深深影響後來的歌劇和一般戲劇。

赫貝爾去世 (1863) 後數年，德國即告統一，戲劇卻陷入低潮，直到 1880 年代才出現了多產也甚為成功的劇作家維登部 (Ernst von Wildenbruch, 1845–1909)。他的父親是普魯士王子的私生子，他自己是職業軍人和外交官，年輕時寫詩和小說，1880 年代起開始創作劇本將近 20 年，很早即受重視，有名的邁寧根 (Meiningen) 劇團 1881 年就上演他的劇本。他眾多創作中最著名的是《開國記》(The Quitzows) (1888)，描寫德國王室「霍亨索倫」(Hohenzollern) 的祖先在十五世紀內戰中擊敗對手「貴特州」(Quitzow) 家族的經過。它完成後立即在柏林歌劇院連續演出 100 場，盛況空前。維登部另一名劇是《亨利四世皇帝》(The Emperor Henry IV) (1896) 三部曲，從亨利四世 (1050–1106) 童年演到他的安葬，包括他和教宗喬治七世的抗爭。教宗革除他的教籍，他站在教堂前三天三夜表示懺悔；教宗恢復其教籍後，他伺機糾集軍隊將教宗罷免。本劇下半部顯示亨利支持民眾反抗貴族，以及去世後人們對他的懷念。綜合來看，這些劇本廣受歡迎主要是因為新王朝體現德國人民對國家統一的理想，劇本又讚揚了他們的祖先。本劇雖然訴求了時代的事件，但缺乏深遠的內在意義和吸引力。

上面介紹的劇本都是使用高地德文，也就是標準德文，但德國的地方方言很多，以方言編寫的民俗劇本 (folk play) 各地都有，維也納地區尤其普遍，最後出現了傑出的安岑格魯貝 (Ludwig Anzengruber, 1839–89)。他早年因喪父家貧輟學，在書店充任學徒時，趁機廣泛閱讀，後來成為演員 (1860)，在平庸的劇團巡迴演出，其間他不斷創作劇本，但不僅沒有結果，連原稿也大多失落。他在維也納郵政總局找到工作後 (1869)，生活安定，次年以方言完

成《基爾費爾德的神父》(*The Priest of Kirchfield*) (1870)，呈現一位天主教自由派的神父為一名鄉下哲學家施洗，主教視為褻瀆之舉，上報教廷譴責，這位神父備受打擊中與一個女性發生感情，最後脫離教會。本劇旨在挑戰在它寫作之前不久，天主教廷所宣稱的「教宗無誤」的教條 (the papal infalliability)，因為演出大受歡迎，作者在次年推出《偽證農夫》(*The Perjured Peasant*) (1871)，描寫一個農民因為自己願望，在法庭作證說兒子同意成為神父，但兒子只想作個農夫並與情人結婚，最後父親在強烈爭執中中風死去。本劇演出同樣深受歡迎，安岑格魯貝於是持續用方言編劇，前後約有十年 (1870–80)。他後來一度改用高地德文創作，但效果不佳。他的民俗劇本最初大都在商業劇場演出，而非大雅之堂的「城堡劇院」，但是自然主義在他的晚年興起，提倡以人民的語言反映他們的生活，他的劇本正好是現成的典範，於是不僅得以進入體面的劇院，而且還到各地巡迴演出。

11–14　現代劇場先驅：邁寧根公爵

前面提到，十九世紀德國盛行明星制度，許多演員應邀到各地劇院演出，舞臺上只求表現自己，造成很多弊病。同樣的，許多舞臺藝術工作者也往往各行其是，以致燈光、佈景與服裝等等部門互相爭鋒。這兩種情形在法國和英國也長期存在，有志之士都希望將舞臺的呈現結合為藝術的整體，華格納即為其中之一。最後完成這個理想，促使現代導演制度出現的是邁寧根公爵，也就是喬治二世 (Georg II, Duke of Saxe-Meiningen，1826–1914，1866–1914 在位)。

邁寧根在柏林南方不遠，是邁寧根公爵屬地的首府，人口約為 8,000。邁寧根公爵就任爵位以前，曾長期在柏林學習藝術，對藝術史和繪畫技術有很深的研究。他還經常在德國很多城市、倫敦及維也納等地觀賞戲劇演出，對明星制度的缺失了然於胸。普法戰爭時 (1871)，他率兵助戰有功，深受德皇器重。戰後立即整頓宮廷劇團，首先提拔克朗尼基 (Ludwig Chronegk, 1837–

91) 為舞臺指導 (stage-director) (1872)。此人高中畢業後曾赴巴黎研究演出一年，回到柏林後繼續參加演員訓練，並且參與很多地方劇團的演出，最後加入邁寧根劇團 (1866)。其次，邁寧根公爵不顧德皇、父親以及眾官吏的反對，在續弦時毅然娶了演員艾倫・佛朗茲 (Ellen Franz, 1839–1923) 為妻 (1873)，成為劇團女性演員中堅。此後十餘年間，他們三人合作無間，共同策劃劇團運作，取得了劃時代的成績。

劇團經常演出的劇目共有 41 個，大多數是舊有名劇。邁寧根公爵的最高目標是在畫框舞臺上，經由佈景和戲服的正確性及真實感，以及演員的「全體演出」(ensemble playing)，呈現劇中人物的生活原貌。分別來說，戲服方面，邁寧根公爵經常諮詢相關權威，或親自參考文獻、圖畫和雕刻等資料，使劇中人物的穿著，不僅款式忠於歷史原貌，甚至質料也力求一致，劇團為此有時要從遠地購買材料，邁寧根也經常親自繪製服裝圖案。至於佈景，除了正確之外，還打破對稱式的平衡，追求動態的、浪漫的和諧，此外還運用樹枝、樹葉、雲彩或旗幟等等景片取代當時慣用的天幕，作為舞臺燈光器具的遮掩。

至於「全體演出」，首先是壓制明星突出自我的表演，要求所有演員在舞臺上的動作及位置移動都需遵循導演指導，達成他構想的整體效果。公爵有時提供事先擬定的圖形給演員參考，有時經過互相討論及反覆試驗才形成結論。排演後期，演員穿上劇服，在裝置完成的佈景和燈光中排演，如同今天的彩排，不過邁寧根劇團這樣排練時間很長，以便演員完全熟悉劇中人物的環境和衣著，融入他／她們的生活及言行，讓觀眾恍如看到真人真事。

劇團「全體演出」的效果，在群戲場面尤其突出。例如《凱撒大帝》中安東尼 (Antony) 對群眾的演講，使他們由支持布魯特斯 (Brutus) 暗殺凱撒，逐漸變成懷疑、困惑、反對，最後激動要求為凱撒復仇。其它劇團重點都放在安東尼的演講，聽講的群眾一般都由臨時演員擺個場面。邁寧根劇團不然，扮演群眾的也是劇團的固定團員，他們三三兩兩分成很多小組，每組由一名資深演員領導，對安東尼的演講在不同時段作出不同反應，展現每個人的個

▲邁寧根公爵劇團 1881 年在倫敦演出《凱撒大帝》，安東尼正對群眾演講。

性。這些小組之間還有整體聯繫，透過佈景設計，讓觀眾感覺場外還有更多群眾要搶著進來。這樣的場面設計經過反覆排練，不僅畫面美觀，聲勢浩大，而且群體中的個人各具特色。

由於邁寧根劇團不突出個人，也沒有經費僱用明星，「全體演出」很長時期受到其它劇團和一般媒體的批評。譬如《凱撒大帝》某次在倫敦演出，布魯特斯的表演就受到當地觀眾的詆評。但是邁寧根公爵堅持立場，並在 1874 年接受克朗尼基的建議，由他率團到柏林公演，結果獲得激賞，批評家形容它「像一顆令人訝異的流星，劃過劇場天際」。此後劇團經常至歐洲各國演出，1890 年劇團停止活動時，已在東至蘇俄、西迄英國等九個國家的 38 個城市演出了 2,600 場，公認是歐洲的最佳劇團。

在邁寧根劇團的衝擊下，歐洲很多城市出現了模仿性的劇團，形成一種運動。它們開始時都組織簡單，場地不大，所以稱為「小劇場」(the little theatre) 運動。有的受到當地法律的限制，不能作商業性演出，只好另闢蹊徑，所以有時也稱為「獨立劇場」(the independent theatre) 運動。不同的是，邁寧根劇團的劇目都是既有佳作，而那些劇場演出的大都是被商業劇場拒絕的作品。但是時過境遷，這些前衛性的作品在二十世紀初葉即愈來愈受歡迎，足以和商業劇場分庭抗禮，促使歐美劇場進入一個嶄新的時代。

德奧，這玩藝！ —— 音樂、舞蹈 & 戲劇

蔡昆霖、鍾穗香、宋淑明／著

　　如果，你知道德國的招牌印記是雙B轎車，那你可知音樂界的3B又是何方神聖？如果，你對德式風情還有著剛毅木訥的印象，那麼請來柏林的劇場感受風格迴異的前衛震撼！如果，你在薩爾茲堡愛上了莫札特巧克力的香醇滋味，又怎能不到維也納，在華爾滋的層層旋轉裡來一場動感體驗？

　　曾經，奧匈帝國繁華無限，德意志民族歷經轉變；如今，維也納人文薈萃讓人沉醉，德意志再度登高鋒芒盡現。承載著同樣歷史厚度的兩個國度，要如何走入她們的心靈深處？讓本書從音樂、舞蹈與戲劇的角度，帶你一探這兩個德語系國家的表演藝術全紀錄。

法國，這玩藝！ —— 音樂、舞蹈 & 戲劇

蔡昆霖、戴君安、梁蓉／著

　　如果，你正眷戀著法式小圓餅Macaron在舌尖上跳舞的滋味，何不來場真正的法國舞蹈饗宴？如果，你對法式浪漫有著執著的幻想，那麼請來看場法國喜劇！如果，你愛上了香頌的呢喃軟語，怎能不前進巴黎，聆聽更多法國的聲音？

　　法國，一個充滿綺麗聯想的國度，要如何走入她的心靈深處？讓本書從音樂、舞蹈與戲劇的角度，帶你一探法蘭西的表演藝術新風貌。

義大利，這玩藝！── 音樂、舞蹈＆戲劇

蔡昆霖、戴君安、鍾欣志／著

　　當一個個許願硬幣義無反顧地跳入特萊維噴泉噗通作響時，我們也彷彿聽見古往今來羅馬生活的涓流點滴；在爭奇鬥豔、繽紛奪目的面具叢林裡，我們見證了威尼斯狂歡的片刻激情與輕聲嘆息；從即興喜劇插科打諢傳統的瘋狂混亂中，我們看見義式人生不按牌理出牌的生存智慧……

　　義大利，一個承載著羅馬帝國輝煌歷史的國度，究竟有什麼樣出人意表的藝術品味？讓本書從音樂、舞蹈與戲劇的角度，帶你深入體驗這只南歐長靴的熱情與燦爛。